U0110846

大展好書　好書大展

品嘗好書·　冠群可期

象棋輕鬆學
16

五九炮對屏風馬短局殺

黃杰雄 編著

品冠文化出版社

前　　言

　　《中國象棋短局殺法》系列按「中炮對屏風馬」、「中炮對反宮馬」、「中炮對三步虎」、「中炮對半途列包」、「順炮類」、「過宮炮類」、「仕角炮」、「仙人指路類」、「飛相局類」、「進傌對進卒」、「對兵局」、「對兵進馬局」等12大分類佈局組合，從每年全國象棋甲級聯賽、個人賽、團體賽、冠軍賽、精英賽、公開賽、邀請賽、對抗賽、擂臺賽、友誼賽等各種比賽中精選出120餘盤精妙殺法對局，全面展現出當今棋壇新人輩出，棋藝高超，賽事頻繁，殺法精彩的瞬間。

　　「五九炮對屏風馬」是棋手常愛付諸實踐的一種大路佈局。它萌芽於五七炮盛行的20世紀五十年代，和五八炮、五六炮競相發展。在20世紀七八十年代的先手「五六炮」「五七炮」「五八炮」佈局中，「五九炮對屏風馬」發展迅速，在應對進攻屏風馬上漸趨領先。

　　五九炮的佈局特點是穩健而兇悍。所謂「穩健」，就是指佈子均衡，持有穩健良好的進軍節奏和互相照應的子力佔位；所謂「兇悍」，往往表現為「三面包抄」，特別

是從左翼加大了對屏風馬的進攻壓力。然而，以屏風馬抵擋中炮進攻有其漫長的發展歷程，有其豐富的反擊經驗，有其制約各路中炮構思的反彈力性，故迫使中炮方的佈陣由以往主導的過河俥引發出「緩進俥」「亮橫俥」「緩開俥」等不同佈局系列，將傌、炮爭雄的長河開挖得更深、更遠、更透。

半個多世紀以來，有關五九炮對屏風馬的各種論述並不多，而一般論述又大都偏於過河俥對平包兌俥上。

爲滿足廣大讀者求知需要，筆者將其細分爲五九炮過河俥對屏風馬平包兌俥、五九炮過河俥對屏風馬左馬盤河、五九炮過河俥對屏風馬補士進象、五九炮過河俥對屏風馬兩頭蛇、五九炮過河俥對屏風馬橫車、五九炮橫俥對屏風馬、五九炮緩開俥對屏風馬、五九炮緩進俥對屏風馬橫車等8大類來闡釋當代五九炮對屏風馬的概貌和其中主要的攻防規律。總的來說，其攻防變化精彩激烈、豐富多樣、複雜多變、深奧無窮、構思巧妙，對廣大棋手和棋藝理論家頗具吸引力。

五九炮是中炮過河俥攻屏風馬平包兌俥的一種常見陣勢。其攻擊特點是先手第8回合平左邊炮亮俥，使兩翼子力平衡發展、均衡出動，主要子力配合密切，伺機在中路或兩翼進取、攻勢兇猛；後手方防禦嚴密、沉著應戰、縝密嚴謹、柔中有剛，雙馬屏風、護守中路、陣形工整、反彈力強，始終暗藏著各種不同的反擊機會。經過半個多世紀的實戰和發掘，雙方的攻擊與防守都呈現出許多新變

化，其成熟的佈局與當今棋手不斷追求的變化繁複、攻殺激烈的戰略新目標一拍即合。五九炮對屏風馬已成爲當今棋壇的流行佈局之一，棋手們的互相爭戰也極大地豐富了「傌炮爭雄」的佈局武庫。

　　系列叢書以開門見山、短兵相接、刀光劍影、攻殺精妙、耐人尋味、令人心醉爲實戰特色，力爭選材精、點得準、評到位、有新意，以期初學者能充分領悟開局要領，中老年人能掌握各種攻殺技巧，名將與高手可對其研究、搜集和珍藏。總之能讓各類讀者回味無窮、從中受益是本書出版的初衷。

　　　　　　　　　　　　　　　　黄杰雄

目　錄

第二節　五九炮過河俥對屏風馬左馬盤河 …………324

第一章
五九炮對屏風馬互進七兵卒

第一節　五九炮過河俥對屏風馬平包兌俥

第1局　（北京）蔣　川　先勝　（黑龍江）趙國榮

轉五九炮過河俥炮打中卒對屏風馬右中士左外肋馬平包兌俥

1.炮二平五　馬8進7　　2.傌二進三　車9平8

3.俥一平二　馬2進3　　4.兵七進一　卒7進1

5.俥二進六　包8平9　　6.俥二平三　包9退1

　　這是2010年10月23日全國象棋個人賽第8輪蔣川與趙國榮之間的一場精彩的龍虎激戰。前7輪趙特大英姿不減當年，以5勝2和積12分單騎絕塵，而蔣川、王天一、趙鑫鑫、孫勇征、黃海林、金波、才溢等7人均積10分在後窮追不捨。此輪兩強相遇，賽前網上的眾多粉絲議論紛紛，預測2010年的全國冠軍很有可能就是此戰的勝者。

7.傌八進七　士4進5　　8.炮八平九　包9平7

9.俥三平四　馬7進8　　10.俥九平八　車1平2

11.炮五進四 …………

在這一重大戰役的關鍵時刻，紅方以五九炮過河俥炮炸中卒開戰，旨在伺機突發揮俥橫掃這把「飛刀」以取得多兵優勢，能如願到位嗎？讓我們靜心欣賞、拭目以待吧！

紅雖炮轟中卒，要儘快打通黑方卒林線，趁勢多兵佔優，但不易很好掌控局勢；相反，黑雖少卒，但子力活躍、反擊力甚強。此路變化自1962年全國象棋個人賽上首次出現至今，經過棋手們的大量實戰，已形成了這一佈局體系中各種不同的攻防變化和定式走法：如俥四進二，以下黑則有包2退1和包7進1兩路各有千秋的不同走法；又如俥八進六，則卒7進1，俥四退一，卒7進1，傌三退五，以下黑有象3進5和象7進5兩種不同攻守變化，結果前者對峙、後者均勢；再如炮九進四，則卒7進1，俥四平3，馬8退7，炮九平5！馬3進5，炮五進四，馬7進5，俥三平5，以下黑有三變：

①包7進5？傌三退五，包2進5，相七進五，卒7平6，傌五退七，包2退1，仕六進五，象7進5，俥五平七！車8進6，俥七平四，包7平9，俥四退二！包9平5，後傌進六！演變下去，紅多兵、左俥拴鏈黑右翼車包，且下伏傌六進五出擊和兵九進一旨在渡河參戰的先手棋，紅方將有較大優勢；

②卒7進1？？俥五平三，卒7進1，俥三進二，包2平5，仕六進五，車2進9，傌七退八，卒7平6，俥三退二，車8進9，傌八進七，卒9進1，兵五進一，車8退5，俥三平七！變化下去，紅多雙兵較優；

③卒7平6，傌三退五（若俥五平三？則包2平5，相七進五，車2進9，傌七退八，包7平9，紅雖多雙兵，但雙傌不靈活，黑足可抗衡），車8進8，俥五平三，車8平6！傌五進六

（若貪走俥三進二??則包2平6！俥五進六，車6進1，帥五進一，車6退1，帥五退一，車2進9，俥七退八，車6平2！追回失子後，紅雖多雙兵，但黑多士，又有過河卒參戰，反而較優），包2平5，仕六進五，車2進9，俥七退八，車6退2，俥八進七（若俥三進二？則車6平5，相三進五，車5平4，俥三退二，將5平4，俥三平五，演變下去，紅雖多兵，但雙方局勢平穩，黑可一搏），包7進5，俥三平七，包7平5！相七進五，象3進1，俥六進五，車6平9，俥五進三，卒6進1，俥七進一！包5進3，俥七平九！車9平7，俥七進五，卒6平5，俥三退五，包5平9，黑雖殘象，但左包沉底有攻勢，雙方互有顧忌。

　　11.………… 馬3進5　　12.俥四平五　包7進5

　　13.俥三退五　…………

　　右正俥退窩心，屬改進了舊譜補右中相後的攻守兼備佳著！如相三進五，則卒7進1，以下紅方有兩種不同選擇：

　　①相五進三，馬8進6，俥五退二，馬6進7，炮九平三，車8進7，俥七退五，包2進4，變化下去，黑左過河車拴住紅俥炮，且黑雙包又在兵行線形成了「擔子包」，足可抗衡；

　　②俥七進六，馬8進6，俥五退二，包2進6，俥六進七，車2進7（若車8進2！則炮九平六，車2進2，演變下去，黑勢也有彈性，易走），炮九進四，車8進2〔若貪走馬6進7？則炮九進三，以下黑有兩變：(甲)象3進5，俥七進九；(乙)車2退7？俥七進九，這兩路變化下去，均為紅反勝勢〕，炮九進三，象3進1，俥三退一，車8平2，演變下去，雙方互纏、各有千秋。

　　又如筆者在網戰中紅走相三進五後，接走包2進6！俥七進六，卒7進1！俥六進七，車8進2，仕六進五，車8平4！俥五退二，車4進1，兵七進一，馬8進6！下伏車4進5！馬踩中相

反擊的先手棋，黑方滿意，略先。結果黑多子擒帥。

13.………… 包2進5

伸右包貼傌炮位封俥，欲限制紅左傌盤河出擊，是黑方見本次大賽第2輪李少庚曾走包2進6頂俥，反被蔣特大用「飛刀」刺於傌下後，有意避開這路相對較為緩和的走法，而有備而來地阻止紅傌盤河的反擊之術。如徑走包2進6，則以下紅方有兩種選擇：

①俥五平一，卒7進1，俥一退二，馬8退6，炮九進四，卒7平8，俥一進二，馬6進7，相三進五，包7平6，傌五退三，車8進2，仕六進五，車8平2，俥一平五！俥鎮中路，又淨多雙兵，紅勢較優，易走；

②傌七進六，以下黑有兩變：(甲)卒7進1！俥五平七，馬8進6，傌六進四，車8進2，傌四進六，士5進4，兵七進一，象3進5，兵七平八，包2退2，兵八進一，士6進5！演變下去，紅雖多中兵，但黑有過河馬卒「擔子包」，足可抗衡；(乙)馬8進9，傌五進七，車8進2，俥五平一，馬9退7，仕六進五，車8平4，相七進五，包7進1，炮九進四，包7平3，傌六退七，馬7進8，俥一退四，車4平8，傌七進六！卒7進1！變化下去，紅雖多兵子活，但黑可以抗衡。

14.相七進五！ …………

急補左中相固防，屬改進後的穩健著法。以往多流行走傌五進四，卒7進1？若象7進5？則傌四進五（也可俥五平一），馬8進9，相七進五，馬9進7，以下紅可走傌五進七或徑走俥五平四！變化下去，紅反主動易走略優?!傌四進五，馬8進6，俥五平七，包7平1，炮九進四，象7進5，俥七平四，車8進4，兵五進一，包1平6，俥四平六，車8進3，傌七進五，卒7進1，

演變下去，雙方對攻，複雜多變，互有顧忌。

筆者在網戰也曾應過俥五平一？卒7進1，俥一退二，包7平1！俥一平三，馬8進9！俥三平四，包1平3，兵五進一，車8進6！兵五進一，車2進6！相三進一，包2進1！變化下去，黑五個大子已壓境，形勢大好，足可抗衡。結果黑勝。

14.………… 卒7進1

強渡7卒，直接反擊，是20世紀90年代的流行戰術之一。新千年後的主流戰術轉向馬8進9，傌五退七（迅速退出窩心傌，正著，否則黑下有馬9進8，俥五平四，車8進7！紅方立潰的凶著），以下黑方有兩種選擇：

①包2退1（若貪走馬9進8？？則仕六進五，包2進1，俥五平七，包7進1，前傌進八！包2平3，俥七平一，包7進1，炮九進四，象3進5，傌八退九，車2進9，傌九退八，車8進6，傌八進七，馬8退7，炮九平五，包7平8，炮五退一，車8退1，俥一平八，將5平4，俥八平六，將4平5，帥五平六，包3平4，前傌進八！演變下去，紅多雙兵，又有中炮、帥拴雙包，大優），以下紅有兩變：（甲）後傌進六，以下黑有包7進1和馬9進8兩路變化，結果前者為紅多兵略優、後者為紅大有攻勢；（乙）前傌進六，以下黑有2006年全國象棋團體賽李曉暉勝陳圖炯之戰走車8進2和車8進5結果都為紅優的不同下法。

②包2進1，以下紅有兩變：（甲）後傌進六，包7進1，仕六進五，以下黑方有馬9進8和象3進5兩種變化，結果前者為雙方互纏、後者為紅方佔優的不同著法；（乙）前傌進六，以下黑方有卒7進1和馬9進8兩路變化，結果前者為紅方大優、後者為紅方勝勢的不同弈法。

新千年前流行過的走法是車8進2，傌五退七，包2退1，以

下紅有兩種選擇：

①前傌進六，車8平4，傌六進七，車2進3，仕六進五，車4進4，兵七進一，馬8進9，俥五平一，馬9進7，俥一平五，馬7進9，變化下去，紅反多兵，黑子力靈活，且潛伏著一定攻勢，局面糾纏、互有顧忌；

②後傌進六，卒7進1，炮九進四（也可仕六進五！卒7平6，俥五平七，車8平2，兵七進一！演變下去，紅勢較優），車8平4，俥五平六，車4進1，炮九平六，卒7平6，傌七進六，包2進1，前傌進七，卒6進1，傌六進五，包7平5，仕六進五，象3進5，炮六退三，車2進3，雙方兌去俥車和兵卒後，紅多邊兵、黑潛伏著一定攻勢，雙方可以互鬥。

15.俥五平七(圖1) …………

揮中俥殺卒是蔣特大拋出的最新探索型中局攻殺「飛刀」！實惠之著。此外，紅方還可有以下四種不同選擇供參考：①傌五退七，包2退1，前傌進六，車8進2，傌六進七，車8平3，相五進三，馬8進9，相三進五，車2進3，兵七進一，象7進5，俥五平六，卒9進1，變化下去，雙方雖可戰，但互有顧忌；②傌五退七，包2退1，前傌進六，車8進2，炮九平六，馬8進6，俥五退二，車8平6，傌六進七，象3進5，仕六進五，車2

黑方　趙國榮

紅方　蔣　川
圖1

平3，炮六平七，包2平3，俥八進六，卒1進1，俥八平九，車6進1，前傌退八，變化下去，雙方對峙；③傌七進六！馬8進6，俥五退二，車8進8，炮九退一，包2進1，傌五退七，包2退3，仕六進五，車8退6，俥八進二，車2進2，兵九進一，變化下去，紅方易走佔優；④相五進三，馬8進9，相三退一（若相三退五？則馬9進8！俥五平四，車8進7！俥四退五，馬8退6！傌五退七，包7平6！以下紅方只能俥換馬包落入下風），馬9退8，傌五進四，包7退4，傌四進三，象7進5，傌三退五，馬8進6，俥五平四，馬6進8，傌五進六，車8進4，傌六進七，將5平4，炮九進四，車8平4，變化下去，雙方對攻，互有顧忌。

15.………… 車8進2 ???

高起左直車出擊，敗著！導致黑勢由此急轉直下。如圖1所示，黑此時宜走馬8進9（也可徑走馬8進6，相五進三，車8進8！變化下去，黑優於實戰，足可一戰），傌五退七，包2進1，前傌進六，車8進4，傌七進六，包7進1，俥八進一，車2進8，後傌退八，包7平1，俥七進三，士5退4，俥七退四，卒7平6，俥七平二，馬9退8，兵七進一，包1平2，變化下去，雙方兵卒對等，勢均力敵，紅多中相，黑兵種全，各有千秋，優於實戰，黑足可抗衡，勝負一時難料。

16.相五進三！…………

揚中相掠卒，無後顧之憂，創新之變！以往網戰流行的走法是傌五退七，包2退1，相五進三（若貪走前傌進六？則馬8進6，炮九平六，車8平5，傌六進四，車5進2，傌四進二，車5進2，傌二退三，車5退4！下伏包2平5鎮中抽俥的先手棋，黑方滿意，反先易走），馬8進6，前傌進六，車8平5，兵七進一，車5進4，仕六進五，車5平4，傌六退八，包7平2，俥七平

四，車4進2，炮九平五，馬6進5，相三進五，車4平3！兵七進一，象3進5，演變下去，紅雖多過河兵，但雙方基本均勢，各有千秋，勝負一時難斷。

16.…………車8平7？？

平車捉相，看似刁鑽，實是劣著，錯失良機。宜徑走馬8進9為妥！以下紅如接走相三退一，則車8平4，俥七平九，象7進5，俥九平一，馬9退8，俥八進一，車4進2，兵五進一，包7退6，俥一平五，馬8進6，兵五進一，車4平2，俥五平四，馬6進5！傌五退七，馬5退3，後傌進八，馬3進1！至此，紅雖多3個兵，但八路傌已坐以待斃，黑勢尚可一搏。

17.炮九進四！　…………

飛炮炸邊卒，精妙！是揚相掃卒的有力後續手段，現紅淨多3個高兵，適時有力，大佔優勢。如相三退五？？則馬8進6！傌五退七，包2退1，仕六進五，馬6進8，俥七平六，車2進2，炮九退一，車7平4，俥六進一，車2平4，後傌進六，包7平9，兵七進一，象7進5，傌七進八，包2平4，傌八退六，車4進4，炮九平六，車4平5，演變下去，雙方雖子力對等，但黑車馬包佔據兵行線後有攻勢，足可抗衡。

17.…………車7進3？

進車貪相，要付出代價，導致黑以後局勢惡化，難以收拾。宜走象3進5！以下紅有兩種選擇：①傌五退七，包2退1，後傌進六，車7進3，傌六進五，車7退4，演變下去，紅雖多兵佔優，但殘相後也有顧忌，黑可抗衡；②俥七平二，車7進2，相三退五，車7平4，傌五退七，包2進1，仕六進五，包7進1，炮九平八，包7平3，俥八進一，馬8進9，俥二平一，馬9進7，兵五進一，包3退1，傌七進六，包3平5！變化下去，黑雖

少3個卒，但優於實戰，尚可周旋。

18.炮九平八！　…………

平卒林炮攔車，切斷黑右翼車包聯結線，圍剿攻殺由此拉開戰幕。

18.…………　包2退1　19.兵五進一！　…………

急進中兵衝包，旨在拆散黑方「擔子包」，精妙謀子手段，暗伏閃擊的重磅炸彈！也可逕走傌七退九！馬8進9，傌九進八，馬9進8，傌八退六！馬8退6，傌六退四，象3進5，傌五進七，包7平8，仕六進五，馬6退4，俥八平六！車7進3，俥七平四，車7進1，俥四平二！紅也得子大優。

19.…………　包7平3

平左包打俥誓死一戰，「不成功，便成仁」的悲壯決策！如走包2平3??則俥七平二！象7進5（或象3進5），俥二退一，車7平5，兵七進一，車5退2，炮八退一！紅反得子多雙兵勝定。

20.俥七平二　車2進3！

棄右車砍炮，背水一戰的既定戰略，委曲求全的軟磨硬泡！

21.俥二平八　包2平9　22.前俥平二？　…………

平前俥追馬，過急漏著，錯失先機。宜逕走傌七進五！車7進1，前傌退四，車7進2，傌四進五，馬8進7，前傌退三，包9平8，前俥平二，車7平6，俥八進二，以下黑如硬走包3平5??則傌三進五，包8平5，傌五退七，馬7進5，仕六進五，馬5退3，帥五平六，馬3退5??俥八進一！車6退2，傌七進六！紅踩住黑車馬，必得子勝定。

22.…………　馬8進7　23.傌五進三　包9退1

當紅俥殺包後有驚無險時，黑現退邊包窺視中兵，決戰求勝

激情再次燃燒是出於無奈的。如馬7退5，則俥七進五（若俥三進一？？則馬5進4，帥五進一，馬4退6，帥五退一，包3平9！追回失子後，黑由攻勢變勝勢），車7進1，俥二退二，以下黑方有兩種不同選擇：

①馬5退6，俥五進四（若急走俥八進三？？則車7進1！變化下去，黑反可糾纏，局勢優劣尚不明朗）！車7進1，俥二退一，包9進3，俥二平七，車7進2，帥五進一，馬6退4，俥七平三，車7平6，俥四進二，將5平4，俥二進三，象7進5，俥八進三！紅勝定；

②包9平5？俥二平五，包5平1，俥五退二（若俥八進二，則包3進3！帥五進一，車7平3！演變下去，黑尚存有一線求和希望），包1退4，俥八進七！下伏俥五進一兌子和兵七進一渡河參戰的先手棋，紅方勝勢。

24.俥八進三！　包9平5

面對黑方殺氣騰騰的攻勢，紅因殘相，故有幾分危險。現紅高左直俥追殺兵行線右包，是一步算度很深遠的佳著！如先走仕六進五？則包9平5，俥五進三，包5退3，俥二平五，車7退1，俥八進三，包5平3，俥五平一！演變下去，紅雖仍淨多雙兵佔優，但不及實戰結果那樣簡明有力。

黑左包炸中兵，只能棄右包做最後對決，此時已別無選擇了！

25.俥八平七　包5退3

急退中包，正著。如馬7進5？？則俥七進五，馬5進7，俥五退四，車7進2，帥五進一，車7平2，俥二平四，包5退3，兵七進一！變化下去，紅多子多過河兵反先，大優！

26.俥二進一　馬7進5

　　紅方蔣特大經過20多分鐘的沉思，決定進右俥窺殺中包，伺機拔掉黑空頭中包這顆「眼中釘」，儘快簡化局面反擊。至此，紅已穩操勝券，勝利指日可待。其實此刻紅也可走俥七平四！以下黑如接走車7平5？則仕四進五，車5平3（若車5平6？則俥四平五，馬7退5？？傌三進四！包5進4，傌七進五！紅反多俥傌完勝黑方），傌七進五，車3平5，俥二退三！包5進4，俥四平五！車5進1，傌三進五！紅多俥必勝。

　　黑跳中馬反擊，是因兵力傷亡過重、難以支撐，是不得已而為之的一著！此時此刻，黑已別無他著可走。以下殺法是：

　　俥二平五（同時獻雙俥，轉危為安，佳著）！馬5進7，帥五進一，象7進5，傌七進五（進傌捉車，連環防守，紅多子多兵必勝）！車7平4，兵七進一，車4進4，帥五平四，車4退6，傌五進六，車4平7，傌六退四（雙傌連環，護帥驅車，使防禦戰線成銅牆鐵壁，紅淨多傌兵，可不戰自勝）！車7平6，兵七平六（兵平左肋道，明智之舉。若貪走俥七平二？則車6進2！傌三進四，馬7退8！傌四退二，象5進3！雙方先後兌去俥車傌馬，黑象又殺兵，形成了紅傌高兵單仕相難勝黑高卒士象全的局面）！車6平2（若車6平8，則俥七平一！車8進5，俥一進三！象3進1，俥一退五，車8平9，傌三退一！雖形成紅雙傌雙高兵單仕相對黑馬士象全的必勝局面，但取勝戰線漫長），俥七平二！至此，黑馬難逃厄運，只好遞上降書順表，拱手請降，紅方完勝。

　　此局開局就進入了五九炮打中卒對平包兌俥的「炮戰」對殺來搶空間、佔要隘，互不相讓。步入中局後，黑雙包齊鳴：炸兵壓傌渡7卒，抬出20世紀90年代的流行戰術，紅右傌退窩心補左中相卸中俥殺卒，拋出最新探索型中局攻殺「飛刀」，後果然

奏效，令黑方在第15回合走車8進2出擊，導致局勢急轉直下，在第16回合走車8平7錯失良機，在第17回合進車貪相使局勢惡化。儘管紅在第22回合走前俥平二錯失先機，但紅方還是抓住戰機，左炮炸卒、平炮攔車，割斷車包連線，挺中兵衝包，拆散「擔子包」防線，硬逼黑棄右車砍炮，接著棄中兵又得右包，關鍵時刻紅棄右俥拔掉黑空頭中包這顆「眼中釘」！最終渡七兵、關黑馬，淨多雙傌兵擒將。

是盤紅方在關鍵戰役果斷採用五九炮炸中卒開戰後又突發「飛刀」，揮俥橫掃取得淨多3個兵的極大優勢後，令黑方見久戰無益，無奈採取「魚死網破」的速戰速決戰略：先棄車砍炮，後架空頭包來展開氣勢洶洶的攻勢，但紅方反用「以其人之道，還治其人之身」之策，走出這局棄俥砍殺中包妙解危局而勝的經典力作。

第2局　（北京）蔣　川　先勝　（四川）李少庚

轉五九炮過河俥炮打中卒對屏風馬平包兌俥右中士過河包

1.炮二平五　馬8進7　　2.傌二進三　車9平8
3.俥一平二　馬2進3　　4.兵七進一　…………

這是2010年10月17日全國象棋個人賽第2輪蔣川與李少庚之間一場精彩的「飛刀出鞘」馬拉松之戰。帶著強烈求勝慾望的紅方架上中炮，希望能將局面導向複雜；黑方剛出道時曾愛用順包，且有不錯戰績。經過幾年錘煉後對棋藝又有了新的見解，現在也常用屏風馬應對。這樣，對於渴望奪冠的紅方果斷選擇最為複雜的中炮進七兵對屏風馬系列，能修成正果嗎？讓我們拭目以待吧！

在以前國內重大比賽中，紅方多走兵三進一，卒3進1，傌八進九，卒1進1，炮八平七，馬3進2，俥九進一，象7進5（飛左中象鞏固陣地，使右車伺機而動，應法別致，是當今棋壇流行變例之一），以下紅方有俥二進四、俥九平六、俥九平四和傌三進四4種變化，結果前者為紅右翼空虛、黑佔優勢，中一者為雙方均勢，中二者為對搶先手，後者為紅多子、黑佔先，各有顧忌。

又如改走傌八進九，則卒7進1，俥二進六，包8平9，俥二平三，包9退1，兵七進一，車8進8，以下紅有兵五進一和炮八平七兩路變化，結果前者為紅多兵略優、後者為雙方在對攻中紅方機會稍多的不同走法，但這兩路走法最後均以握手言和告終。

4.…………　卒7進　　15.俥二進六　包8平9

6.俥二平三　包9退　　17.傌八進七　…………

至此，雙方形成中炮過河俥對屏風馬平包兌俥互進七兵卒陣式。此時，紅如改走兵五進一，或炮八平六，或炮八平七等，均是富有不同攻守變化的流行著法。前者走法，稍後會詳細介紹；後兩者另已分別在《中炮對屏風馬》系列套書中有詳細闡述。

7.…………　士4進5　　8.炮八平九　…………

平左邊炮，成五九炮陣式，是紅方既定方針。如欲求穩可走傌七進六，以下黑如接走包9平7，則俥三平四，車8進5，炮八進二，象3進5，炮五平六，卒3進1，兵三進一，車8退1，兵七進一，象5進3，演變下去，雙方平穩，局勢起伏不大。這當然不是蔣特大欲奪冠之心所希望的。

8.…………　車1平2　　9.俥九平八　包9平7

10.俥三平四　馬7進8　　11.炮五進四　…………

雙方走成五九炮對屏風馬互進七兵卒變例後，炮炸中卒屬常

見的一種選擇，變化相對比較激烈，這也是蔣特大精心研究過的佈局戰術之一，且戰果頗佳。此時，紅方另有傌四進二、傌八進六和炮九進四3種變化，可參閱「蔣川先勝趙國榮」之戰第11回合注釋。紅如改走傌三退五未雨綢繆，則黑方有包2進4、包2進6、車8進2、象7進5和卒7進1共五種變化，結果前者為紅方略先、中一者為雙方相差無幾、中二者為紅方略優、中三者為黑方先手；後者紅方接走傌四退一，卒7進1，傌八進六，以下黑方又有卒7進1和象3進5兩路變化，結果前者為紅子相互配合較易組織攻勢、後者為黑可抗衡的不同走法。

　　11.………… 馬3進5　　12.傌四平五　包7進5

　　飛左包炸兵，窺殺紅三路底相和九路邊兵，是目前棋壇流行變例之一。也可以徑走卒7進1，以下紅如接走兵三進一，則馬8進6，傌三進四，包7進8，仕四進五，包2進6，炮九進四，車8進9，相七進五，包7平4，仕五退四，包4平6，傌四退三，包6平2，傌三退二，包2平8，演變下去，黑少3個卒、紅殘雙仕缺相。以下另具複雜變化，黑方很難掌控局面。

　　13.傌三退五　包2進6

　　急進右包頂傌是20世紀70年代的古典戰術。此時，黑方局面也進入了一個十字路口，黑另有卒7進1、包2進4、包2進5等多種不同選擇，以後各局均會有詳細介紹。

　　14.傌七進六　馬8進9　　15.傌五進七!　…………

　　跳出窩心傌，既連環左盤河傌，又給左直傌「生根」，這是蔣特大推出的最新探索型中局攻殺「飛刀」。這種局面在2009年「九城置業杯」象棋年終總決賽中謝靖先手對陣許銀川之戰時紅方走過相七進五，以下黑接走車8進2，傌五退七，馬9進8，仕六進五，包7平9，變化下去，黑方可戰。

15.………… 車8進2

高起左直車到包位，屬傳統防禦之策。

16.俥五平一！ 馬9退7

平俥殺左邊卒，既拿實惠，又逼左馬儘快定位，可謂一舉兩得。

黑左邊馬右退上相台的構思超凡脫俗，巧手！如改走馬9進8，則仕六進五，卒7進1，俥一平七！紅反多兵佔優，黑馬卻因為沒有好的反擊手法而顯無趣。

黑方 李少庚

紅方 蔣 川

圖2

17.仕六進五 …………

先補左中仕，明智之舉！如搶走相七進五？？則包7進1！仕六進五，馬7進5！變化下去，黑反多卒佔先。

17.………… 車8平4 18.相七進五 包7進1

先伸左包�híìm俥炮，正著！如改走馬7進5？則俥七進五，車4進3，俥五進四，車4平6，俥四進六，士5進4，俥一平五，象3進5，俥五退三，包7進2，炮九進四，變化下去，紅子活躍，稍好。

19.炮九進四 包7平3 20.俥六退七 馬7進8

21.俥一退四！ …………

退右俥驅馬，是一著限制黑馬活動空間的好棋！如急走俥一平二？？則馬8退6，仕五進四，車4進5！紅俥處境尷尬。

21.………… 車4平8 22.俥七進六（圖2） 象3進1？？？

揚右邊象，欲「未雨綢繆堅持抗戰」，敗著！錯失先機。如圖2所示，宜以走卒7進1渡卒參戰為上策，紅如接走傌六進七，則馬8退6（若卒7進1？？則俥一進一！馬8進6，俥一進三，車8平4，傌七退五，車4進2，傌五退三，將5平4，兵七進一！車4進4，兵七進一，演變下去，紅子位靈活，反多過河兵參戰佔優），俥一平四，卒7進1！變化下去，紅雖多雙兵，但黑有反彈攻勢，優於實戰，足可抗衡。

23.傌六進七　車2進3　　24.炮九退二 …………

退炮巡河，老練之著！如炮九退一？則車2進1！炮九進一（或炮九退一），演變下去，紅炮的活動空間會更小，位置會更差，黑優。

24.…………　車2平3　　25.俥八進一　馬8退6

26.俥一平三 …………

平右俥窺7路卒，守臥槽，穩健！也可走俥一進二！以下車3平4，俥一平四，馬6進7，俥四退三，馬7退8，兵七進一，象7進5，俥八進六，車8進3，炮九平五！象1退3，俥八退四！變化下去，紅多雙兵且子位靈活，佔優。

26.…………　車3平4　　27.俥八進二　車8進5

28.俥三平四! …………

右俥平仕角邀兌，以儘量縮小黑馬活動範圍與出動空間，精巧而老練，是奠定勝勢殘棋的關鍵要著。如徑走俥三進一？則車8退1，俥三退一，車8進1，變化下去，紅反無趣。

28.…………　車8平6　　29.仕五進四 …………

紅方兌車後，即形成了紅俥炮3個高兵仕相全對黑車馬高卒士象全的紅方淨多雙高兵的大優局面而步入殘棋。

29.…………　象7進5　　30.仕四進五　士5退4

31.兵五進一　車4平6　　32.相三進一！…………

揚出右邊相，及時阻止7路卒渡河參戰，勢在必行的佳著！

32.…………　士6進5　　33.俥八平五！　馬6退8

34.相一進三？…………

紅先鎮中俥，旨在護送中兵渡河助戰，好棋！然而，紅隨後接著飛右高相，這看似必然，實則會被黑7路卒兌掉，有些可惜，漏著。宜徑走相一退三！以下黑如邀兌車接走車6進3，則俥五平四，馬8進6，相三進一！不給黑卒過河參戰機會，紅方必勝無疑。

34.…………　卒7進1？？

挺卒貪相，失策又失良機。宜先走車6平9！以下俥五平二，馬8退7，俥二平五，卒7進1！相五進三，車9進1！演變下去，在不給紅方渡兵參戰機會後，黑尚有苦苦堅守機會。

35.相五進三　車6平3　　36.俥五平二　馬8退9

馬退邊路，明智！如急走馬8退7？？則俥二進三，象5退7，炮九進一，象7進9，炮九平一，下伏炮一進一殺馬凶著，黑方只能接走馬7退5邀兌車後，將形成紅包3個高兵單缺相對黑馬士象全的完勝局面。

37.兵五進一　馬9進7

馬躍左象台出擊，正著！如貪走車3進2？？？則俥二進三！車3平7，俥二平一！得馬後，紅多子多雙兵完勝黑方。以下殺法是：

兵五平四，馬7退6，相三退五，車3平5，相五退七，馬6進8，兵四平五，車5平3，相七進九，馬8退6，兵五平四，馬6進8，兵四平五，馬8退6，俥二平五（黑方在劣勢下走得非常頑強，紅在沒有找到簡明入局手段前，只能鎮中俥護兵，從長計

議，徐圖進取），車3平2，兵五平四，象1退3，相九退七，馬6進8，兵四平五，馬8退6，相七進五，馬6進7，炮九進一（由於黑方頑強阻擊，紅方難有進展。紅現進邊炮打馬，令黑方防線瀕臨崩潰）！車2進6，仕五退六，車2退5，炮九進一，車2退1，炮九退一，馬7退6，兵五進一，象5退7，炮九平六，馬6進7，炮六進一，車2平3，仕六進五，象7進9，帥五平四，象9退7，兵九進一，車3平1，俥五進二（紅方調整好陣形後，現伸中車騎河，妙手！下伏有小兵過河開始進攻手段，黑方頑強的防禦陣線終於被突破），馬7退6，俥五平九（巧卸中俥至邊路邀兑，不給黑車殺邊兵機會，機警之著）！車1平2，俥九平六，馬6退4，兵五平四，象7進5，兵九進一（渡邊兵參戰，勝利近在咫尺）！車2進6，帥四進一，車2退3，兵九平八，車2平6，炮六平八，馬4進2，兵四平五，車6平5，兵五平六，馬2退4，兵七進一（再渡七路兵，紅3個高兵已安全橫渡楚河，勝利已指日可待了）！士5退6，俥六平四（贏棋者不鬧事，俥佔右肋道限制黑方馬路）！車5平4（若徑走車5進1？不起作用，只會浪費自己的自然限著，得不償失），兵七進一，馬4退2（若馬4進2，則兵七進一，馬2退1，兵六平七，車4平3，俥四進一！黑底角邊馬也厄運難逃），炮八進二（進炮壓死底馬，紅方勝利在望）！士6進5，兵八進一，車4平9，兵八進一！車9進2，帥四退一，車9進1，相五退三！

由於比賽實行60回合自然限著規則，即60回合之內雙方子力都未發生變化，裁判有權判和。而此時的黑方雖已敗勢，但雙方已有40多個回合沒有發生過子力變化了，故黑方希望能由叫帥多湊步數。而此時紅方機智退中相，使黑方的想法徹底破滅！黑方見已無力抵抗，索性起座認負，這一場漫長而精彩的「馬拉

松」之戰終於畫上了一個圓滿的句號！

　　此局雙方開局就響起了五九炮打中卒對平包兌俥的「對炮」之仗轟鳴聲：紅雙俥馳騁，退窩心後又躍出連環，黑雙包齊鳴，左包炸兵，右包頂左俥，毫不遲疑地搶空間、佔要隘，爭奪異常激烈。步入中局後，雙方先後兌去俥馬炮包兵卒，在紅躍左俥盤河出擊後，黑因在第22回合走象3進1過早地「未雨綢繆」而錯失先機，以後儘管紅在第34回合揚右邊相兌7路卒走漏可惜，但黑方仍接走卒7進1又失良機後，被紅方從長計議、穩紮穩打地先後兌去俥俥炮相兵時，紅已明顯淨多3個高兵佔先。最終紅還是利用炮和3個高兵的強大優勢，頂死黑方底馬，並及時退中相於右翼底線，令黑方欲由叫帥多湊步數，用60回合自然限著規則之妄想破滅，結束了這場「馬拉松」之戰。

　　是盤蔣特大的中局「飛刀」戰術雖謀取了多兵優勢，但以後要逐漸轉為勝勢，還需要深厚的殘棋功底和巧妙運用60回合自然限著規則的精彩超凡之佳構。

第3局　（上海）黃杰雄　先負　（上海）夏　穎

轉五九炮過河俥炮打中卒對屏風馬平包兌俥右中士左外肋馬

　　1.炮二平五　馬8進7　　2.俥二進三　車9平8
　　3.俥一平二　卒7進1　　4.俥二進六　馬2進3

　　這是2013年5月27日上海解放64周年網戰象棋對抗賽第6局黃杰雄與夏穎之間的一場龍虎激戰。雙方以中炮過河俥對屏風馬進7卒拉開戰幕。在20世紀70年代之前較長的一段時間，雙方常先開通馬路，多先走兵七進一，以下包8進4，俥八進七，

象3進5，炮八平九。以下黑方有包2平3和士4進5兩路變化，結果前者為雙方均勢，後者為紅方先手的不同走法。

　　5.兵七進一　包8平9　　6.俥二平三　包9退1

　　7.傌八進七　士4進5　　8.炮八平九　車1平2

　　9.俥九平八　包9平7　　10.俥三平四　馬7進8

　　11.炮五進四　馬3進5　　12.俥四平五　包7進5

　　黑飛7路包炸三路兵直窺殺紅右底相，屬攻先於守策略，是我國棋壇老前輩麥昌幸根據在1962年全國象棋個人賽上蔡福如對朱劍秋之戰中的包2進6走法，在五天後迎戰王貴福做的改進後的新變著！當時朱劍秋接走俥五平三，以下馬8退9，俥三平七，車8進2，兵七進一，車8平4（若象3進1？則傌七進六，車2進7，炮九進四，卒7進1，相三進五，卒7進1，傌三退五，車8進6，傌五進七！卒7平6，兵七平八，下伏炮九平八打車攻空門的凶著，紅反大佔優勢），兵七平八！變化下去，紅多過河兵佔優易走，結果紅勝。

　　13.相三進五　…………

　　先補右中相固防，屬改進後主流變例。在1962年全國象棋個人賽上出現過傌三退五走法，以後時隱時現，較為典型的例子是在1974年全國象棋個人賽上王嘉良與楊官璘用了一整天時間，鏖戰了163個回合走傌三退五，遂成各有千秋之勢。也可參考本章「蔣川先勝趙國榮」和「蔣川先勝李少庚」之戰。

　　13.…………　包2進6　　14.傌七進六　…………

　　左傌盤河出擊，旨在盡快臥槽，單騎絕塵，厚積薄發。如俥五平七？則卒7進1，傌七進六，馬8進6，傌六進四，士5進4，傌四進二，士6進5，傌三退五，象7進5，相五進三，車2進7！黑乘隙進車，隔炮出擊，鋒芒已露，力爭主動。變化下去，

黑反擊力強，反先易走。

14.………　車2進7

伸右車隔炮，提前出擊，深入腹地，鋒芒逼人！

15.俥五平七　象3進1　　16.傌六進四　車8進2

17.傌四進六　車8平4　　18.炮九進四　卒7進1

19.炮九退二　馬8進6　　20.兵七進一　………

紅右俥和邊炮連掃黑雙卒、七路馬後又不顧一切連續赴臥槽反擊，現又渡七路兵棄右傌，意要大膽平炮於六路窺車強攻。如徑走炮九平四，則卒7平6！仕四進五，卒6進1，兵五進一，演變下去，黑有過河卒參戰，而紅左俥、右傌被壓，卒林線紅俥傌受牽，紅雖淨多高兵，但還是黑方子位靈活易走。

20.………　馬6進7！(圖3)

黑策馬踏傌，將計就計，先得實惠，已算準自己有足夠把握能棄車攻殺，破城擒帥。

21.炮九平六???　………

平炮佔左肋打車，正中黑下懷，敗著！導致紅方最終飲恨敗北。如圖3所示，宜炮九平五！象7進5，仕四進五！卒7平6，炮五平六！車4進1，俥七平六，馬7退5，炮六退一，包7平4，俥六退三，卒6平5，兵七進一，象1退3，俥六退二！馬5進3，俥八進一！以下不管黑方是否兌俥，紅都多子，強於實戰，有望反為勝勢。

黑方　夏　穎

紅方　黃杰雄

圖3

21.………… 包2平9！！！

黑見水到渠成，抓住戰機，平包於左邊路，大膽棄車（實際上是同時棄雙車），刻不容緩，強勢出擊，精妙絕倫，令人拍案叫絕！而紅方卻方寸大亂、慌不擇路、疲於應付、顧此失彼，最終敗下陣來。

22.俥八進二 …………

進左俥殺車，無奈之舉。如改走炮六進三？？則包9進1，仕四進五（若相五退三？？？則包7進3！雙炮沉底疊殺，紅帥無法上樓），馬7進8。以下紅方有兩種不同選擇：

①相五退三？？？馬8退9，仕五退四（若相三進一？？？則包7進3，疊包沉底妙殺），馬9進7，帥五進一，包9退1！成馬後包絕殺，黑方完勝；

②仕五退四？？？馬8退6，帥五進一，包7進2！帥五平四，包9退1，帥四進一，卒7進1，炮六平五，將5平4，俥八進二，卒7平6！黑卒臨城下，捷足先登，破城擒帥，黑勝。

22.………… 包9進1　　23.仕四進五　馬7進9

24.傌六進四 …………

為能讓七路俥右移解殺，紅決定棄傌還擊，但為時已晚。如徑走帥五平四？？？則馬9進7，帥四進一，馬7退8，以下紅如接走帥四進一？？？則包9退2，黑速勝；又如紅改走帥四退一？？？則包7進3！雙底包疊殺，黑亦勝。以下殺法是：

車4平6！炮六平五，士5退4，俥七平五，士6進5，俥五平二，將5平6！仕五進四，馬9進7（如車6進5？則俥二退五擠馬，黑一時難以取勝），俥二退六，車6平8！俥二平一，馬7退6！馬到成功，攻營拔寨，紅帥被擒，黑勝。以下紅若接走帥五平四？？？則包7平6成馬後包妙殺，黑勝；又如紅改走帥五進

一???則車8進6！也絕殺，黑勝。

　　此局雙方一開戰就捲入了五九炮對平包兌俥炸三路兵之役：紅炮打中卒補右中相左傌盤河，黑右馬踩中炮揚右邊象進左直車護邊象，使雙方步入了中局激戰。黑在紅渡七路兵棄傌之時，將計就計、順勢而為地策馬踏傌，得子後獲得反擊之機。紅方在第21回合走炮九平六，正中黑方下懷，被黑方抓住戰機，右包左移棄車，沉包叫帥出擊，馬入邊陲叫殺，平車砍傌催殺，御駕親征再殺，馬入底線悶殺，平車逼俥棄包，回馬叫帥絕殺！

　　是盤佈局循規蹈「譜」、輕車熟路，中局搏殺鬥智鬥勇：紅平炮打車，急功近利；黑將計就計，敢棄雙車，最終逼俥殺炮，演繹了一盤車馬破城的精彩「短平快」殺局。

第4局　（上海）黃杰雄　先負　（上海）戴笑天

轉五九炮過河車渡三路兵對屏風馬平包兌俥右中士棄7卒

1.炮二平五	馬8進7	2.傌二進三	車9平8
3.俥一平二	卒7進1	4.俥二進六	馬2進3
5.兵七進一	包8平9	6.俥二平三	包9退1
7.傌八進七	士4進5	8.炮八平九	車1平2
9.俥九平八	包9平7	10.俥三平四	卒7進1

　　這是2013年5月27日上海解放64周年網戰象棋對抗賽第7局黃杰雄與戴笑天之間的一場「短平快」搏殺。雙方以五九炮過河俥對屏風馬平包兌俥右中士互進七兵卒拉開戰幕。

　　黑主動棄7路卒，是一步儘快發揮7路包對紅方三路傌和右底相的牽制作用，為以後左翼車馬包三子歸邊偷襲入局創造良機的深層次佳著！如改走馬7進8，則可參閱本章「蔣川先勝趙國

榮」、「蔣川先勝李少庚」和「黃杰雄先負夏穎」之戰。

11.兵三進一　…………

挺兵殺卒，將計就計，明智之舉。如改走俥四進二 ?? 則以下黑方有兩種不同選擇：

①包2退1！俥八進八，車2進1！俥四平三，車8進2，兵三進一，象7進5！紅俥換雙包後，右俥又受困於黑右翼下二線陷入被動，演變下去，黑方易走；

②卒7進1！俥四平三，卒7進1！仕六進五，車8進2，俥三平四，車8進3，俥八進四，包2平1！變化下去，黑有過河卒參戰，且紅七路兵難保，黑多卒反先，易走。

11.…………　　　馬7進8(圖4)

12.兵三進一???　…………

紅急渡三路兵棄俥捉黑8路馬，敗著！一著不慎，滿盤皆輸！如圖4所示，宜以改走俥四退四回右仕角護俥為穩正（若俥四平三？則馬8退9，俥三退一，象3進5，俥三進二，包2平1，炮九平八，車2進6！下伏馬3退4打死三路俥凶著，黑反大優）！象3進5，炮九進四，馬8退7，俥八進六，包2平1，俥八平七！以下不管黑右馬是否兌紅左邊炮，紅方均淨多3個兵強於實戰，大佔優勢。

12.…………　　　包7進6！

黑方　戴笑天

紅方　黃杰雄

圖4

13.炮五進四　　馬3進5　　14.炮九平三??　…………

平炮貪包，又一步劣著！錯失最後先機。宜先走俥四平五！以下包7平1，兵三平二！包2進6，俥五平六，車2進7，傌七退五，車8進4，俥六退五！車8平5，俥八進一！車2進1，俥六平八，包1平8，俥八進一，包8進2，俥八平五，車5平6，傌五進三，包8退7，俥五平六，包8平5，仕六進五。變化下去，紅反而淨多中兵佔先，強於實戰。

14.…………　　馬8進9　　15.俥四平二　…………

平右肋俥欺車伏殺，無奈之舉。如炮三退一??則馬5進4！俥八進七（若傌七進六??則包2平5，相七進五，車2進9！黑得俥勝定），車2進2，傌七進六，象3進5，黑反多子易走。

15.…………　　車8平9！

左車躲邊角，先避一手！這是一步引誘紅右俥殺邊卒，跌入黑棄車取勢陷阱的好棋！

16.俥二平一??　…………

平右俥殺邊卒貪車，敗著！錯失最後機會。宜走俥二退三！以下馬5進7（若先走馬5進4??則相三進五，馬4進3，炮三平七，包2進4，俥二平一！包2平9，俥八進九，象7進5，炮七進四！包9平1，炮七平五！將5平4，俥八退三！變化下去，紅反多兵佔優，強於實戰，勝負難斷），炮三進二，包2平5，相七進五，車2進9，傌七退八，卒9進1，俥二平一，卒9進1，俥一退二。演變下去，雙方子力對等，黑雖有過河卒參戰略先，但紅勢優於實戰，鹿死誰手，勝負難料。

16.…………　　馬9進7！

黑果斷棄車、策馬踩炮，頗有大局感，勝利在望！

17.俥一進三　　馬5進4　　18.傌七退五　…………

紅左傌退窩心，先避開黑右包2平5抽傌和馬4進3踩左傌反擊凶著，屬無奈之舉。如硬走俥八進七？？則馬4進6！仕六進五，馬6進7，帥五平六，車2進2，仕五進六（若俥一退五？？則車2平4，傌七進六，後馬退5！仕五進六，車4進3，俥一平六，馬5進3，帥六進一，馬3退4！黑多雙馬完勝），後馬退5，傌七進六（若俥一退八？？？則馬5進3，帥六進一，車2進6！車馬冷著擒帥，黑勝），車2平4！俥一退五，馬5進3，帥六進一，車4進3。以下不管紅方是否兌車，黑方都淨多雙馬完勝。

18.………… 包2平5！

大膽棄車，鎮右中包叫殺，一氣呵成！以下紅如接走俥八進九？？？則馬4進6，俥八平七，士5退4，相七進五，馬6進7！馬到成功，一著致命，黑勝。又如紅改走相三進五？？則車2進9！傌五退三，車2平3，仕四進五，包5進5！仕五進六，馬4進3，傌三進四，車3平4，帥五進一，車4退2！以下各有兩變：

①紅如接走俥一退五？？則車4進2；紅如接走帥五進一？則馬7進6，黑勝；紅如接走帥五平四？？則車4平6！也絕殺，黑勝。

②紅如改走俥一退九？？則車4進2，帥五平四（若走帥五進一貪中炮？？？則馬7退6妙殺，黑勝），車4平9！傌四進三，車9平6！黑也完勝。

此局雙方一開戰就投入到五九炮對平包兌俥之役：黑棄7卒、紅殺7卒，雙雙進入中局後不久，當黑進左外肋馬出擊後，紅竟在第12回合走兵三進一棄傌捉包、在第14回合走炮九平三貪包、在第16回合走俥二平一殺邊卒貪車，三失戰機，被黑方策馬棄車踏炮，卸中馬騎河捉傌，最終棄右車鎮中包叫殺，一劍

封喉！

　　是盤在套路佈局上互不相讓，在中局攻殺階段，紅方急功近利貪著成性，明顯不在狀態，三失良機後，被黑方車雙馬冷著擒帥的超凡脫俗的「短平快」經典力作。

第5局　（上海）胡榮華　先負　（四川）李少庚

轉五九炮過河傌炮打中卒對屏風馬平包兌傌右中士左外肋馬

1. 炮二平五	馬8進7	2. 傌二進三	車9平8
3. 傌一平二	馬2進3	4. 兵七進一	卒7進1
5. 傌二進六	包8平9	6. 傌二平三	包9退1
7. 傌八進七	士4進5	8. 炮八平九	車1平2
9. 傌九平八	包9平7	10. 傌三平四	馬7進8
11. 炮五進四	…………		

　　這是2009年12月19日「2009年12月至2010年1月10日九城置業杯象棋年終總決賽」首輪胡榮華與李少庚之間在第1局打平、第2局黑方拋出了中局攻殺「飛刀」後的一場精彩搏殺。雙方以五九炮過河傌炮打中卒對屏風馬平包兌傌右中士左外肋馬互進七兵卒拉開戰幕。左包平邊路成「五九包」是20世紀70年代的老資格主流佈局，而炮炸中卒則是在近年棋壇上十分盛行的主流戰術之一。如傌四進二，則包7進5，相三進一，包2進4（此時黑另有卒7進1和車8進2兩路變化，結果均為紅優的不同走法），兵五進一〔若傌七進六，則馬8退7（如車8進3，則仕四進五，結果雙方互纏）〕，以下紅方有兵五進一、傌六進四、仕六進五和傌八進一4路變化，結果前者為黑足可抗衡、中一者為黑

勢不弱、中二者為黑方先手、後者為在雙方子力犬牙交錯中，黑勢較強的不同走法〕，包7平3，以下紅又有兵五進一和傌三進四兩種變化，結果前者為雙方均勢、後者為黑勢不弱的不同下法。

又如改走俥八進六，則卒7進1（若走象7進5求穩，則結果是黑只有苦守），俥四退一（若俥四進二，則包7進5，傌三退五，馬8進6，炮九進四，車8進7，傌七進六，象3進5，炮五平九，包2平1，俥八進三，馬3退2，演變下去，雙方各有千秋），以下黑方有馬8退7、包7進5、卒7進1、象7進5和象3進5五路變化，結果前者為局勢平穩、但紅略先手，中一者為紅方先手，中二者為雙方對攻、互有顧忌，中三者為黑陣嚴整、有卒過河參戰略優，後者為紅方佔優的不同走法。

再如改走傌三退五，未雨綢繆退窩心傌後，黑方有車8進2、包2進4、包2進6、卒7進1和象7進5五路變化，結果前者為紅方略先、中一者為紅方略好、中二者為雙方相差無幾、中三者為黑可抗衡、後者為黑反先手的不同下法。

還如改走炮九進四，以下黑有三種不同選擇：

①包7進5炸兵攻相，爭取時間在紅右翼進行騷擾和偷襲後，紅方有傌三退五和炮五進四兩種變化，結果前者為雙方各有千秋、後者為在雙方對攻中紅多兵且兵種齊全、前景看好的不同弈法；

②卒7進1挺卒欺俥後，紅方有炮九平五和俥四平三兩路變化，結果為前者紅多子黑佔勢各有千秋、後者為黑方反先的不同下法；

③在1984年全國象棋個人錦標賽上黃勇與李艾東之戰中曾走過包2進4，結果紅方佔優而最終獲勝。

11.………　馬3進5　12.俥四平五　包7進5

13.傌三退五　卒7進1

搶渡7路卒出擊，屬一種新興的對攻激烈的變化戰術。以往著名著法是「三進包」：①筆者在網戰中常走包2進4，變化結果為雙方各有千秋、互有顧忌；②包2進5，相七進五，車8進2，傌五退七，包2退1，後傌進六，包7進1，仕六進五，卒7進1，俥五平七！車8平2，兵七進一！變化下去，紅下伏炮九進四炸邊卒、傌七進六兌右包出擊和俥七平一掃邊卒等先手棋，且淨多過河兵易走，較優；③在1978年全國象棋個人錦標賽上陳孝坤與楊官璘之戰曾走過包2進6，結果為紅多雙兵較優，最終紅勝。

14.俥八進四　………

伸左直俥巡河生根，為以後伺機渡七兵後，窺殺7路卒做準備，不給黑伸右包過河封俥的機會。紅此時另有俥八進六、俥五平七、傌七進六和相七進五4種變化，結果前者為黑方得子佔優、中一者為紅難應付、中二者為黑火力集中其勢難擋、後者為黑反佔優的不同弈法。

14.………　馬8進9!

進左馬踩邊兵，旨在從邊線切入，儘快打開突破口，這是李大師推出的最新試探型中局攻殺「飛刀」！他能如願修成正果嗎？讓我們拭目以待吧！

在2008年全國象棋個人錦標賽上陳麗淳與唐丹之戰中曾走馬8進6，俥五退二，車8進8，炮九退一，車8退1，相三進五，包7平8，傌五退三，車8平7，炮九平八，包8退1，炮八進六，象3進5（若馬6進5，則相七進五，包8平5，兵五進一，車7平5，仕四進五，象3進5，傌七進六，車5退2，傌六

進七，卒7平6，傌三進四，車5進1。以下紅方有3種選擇：①在2007年第3屆世界象棋大師賽上洪智與蔣川之戰曾走兵七進一，結果為雙方各有千秋，最終戰和；②在2010年「惠來大庚園杯」全國象棋冠軍賽上洪智與趙鑫鑫之戰中曾走傌八進一，結果為紅方易走，最終紅方完勝；③在2009年全國象棋個人賽上徐超與才溢之戰中曾走傌八進二，結果紅優獲勝），傌七進六，馬6進5（若馬6退7??則傌五進二，包8平4，兵七進一，馬7進8，傌五平六，包4平6，兵七進一，包6退3，炮八退一，馬8進9，仕六進五，卒7進1，帥五平六，至此，紅多過河兵且子位靈活，反先易走），相七進五，包8平5，兵五進一，卒7平6，兵五進一，卒6平5，傌六進七，卒5進1，傌八退一（宜走兵七進一渡河參戰，結果更好）？車7平5，仕四進五，車5平3，兵五進一，車3退2！傌八進三，卒5進1，傌三進二，車2平4，炮八平七，車3平8，傌二進四！雙方在激烈對攻搏殺中，紅雖殘雙相，但多子有攻勢較好，結果紅勝。

　　15.傌七進六 …………

　　左傌盤河出擊，讓出七路傌位，伺機躍出窩心傌解圍，穩正。如走傌五平一？則馬9進8，傌一平七，車8進2！傌七平四，包7平9！變化下去，黑將會形成車馬包卒四子歸邊後的潛在攻勢，黑反佔先。

　　15.………… 馬9進8　　16.相七進五　車8進2

　　17.傌五平四 …………

　　先卸中傌於右肋道，縮小黑馬活動空間和7路包卒右移反擊的範圍。如先走傌五退七??則包7進1！炮九退一，馬8退6，炮九平四，車8進6，傌八退三，包7平9，傌五平四！包9進1，傌四退四，包2平7！炮四平一，車8平2，仕四進五，前車

退2，傌六進四，後車進2！以下不管紅傌是否兌包，黑均有雙車和過河卒協同作戰，足可抗衡。

17.…………　象3進1！

揚右邊象讓出右車反擊通道，似笨實佳！是一步適時擺脫己方右翼車包被拴鏈的好棋，為始終能保持多過河卒反擊優勢而未雨綢繆。

黑方　李少康

紅方　胡榮華

圖5

18.傌五進七　車2平4

19.炮九退一　包7進1

20.炮九平六　包2平4

21.炮六平三　…………

平左肋炮拴鏈7路包卒底象，正著。如貪走傌六進七？則包4進7！炮六平三，包4退1！演變下去，相互對攻、互有顧忌，紅反而難掌控局面。

21.…………　包4平7　　22.炮三進三　象7進5

23.仕六進五　前包平3　　24.傌六退七　車8進5

黑方棄7卒、兌左傌後，現急進左直車窺紅中相襲擊騷擾，好棋！為以後伺機雙車逼宮、強勢出擊、精準打擊奠定基礎。

25.炮三平五　　車8平7　　26.傌七退九　馬8退7(圖5)

27.傌四退三???　…………

退右肋傌於兵行線壓馬護中炮，敗著！錯失先機而由此落入下風後飲恨敗北。如圖5所示，宜改走炮五進一！以下馬7退8，傌四平五，象1退3，兵七進一！車7退3，兵七進一！變化

下去，紅俥炮鎮中有潛在反彈攻勢，且又淨多過河兵助戰，紅勢前景看好，優於實戰，足可抗衡，鹿死誰手，勝負難斷。

27.………… 馬7退9　　28.炮五平二　車7平8

29.兵七進一　…………

由於棋規規定「如雙方戰和屬黑方獲勝」，故此著紅只好棄七路兵，讓八路俥保炮壓馬以求背水一戰！如走俥四進一？則象1退3，傌九進七，車4進3，兵五進一，車4平8，炮二平三，前車退3！演變下去，雙方子力對等，黑足可抗衡。

29.………… 　　象1進3　　30.俥四進三　車8退1

31.傌九進七？？　…………

在自己右肋車入卒林線窺殺雙卒的大好形勢下，紅竟然隨手躍出左邊傌護中兵，壞棋！錯失和棋機會。宜走俥四平一！以下馬9進8，炮二退二！車8進1，俥一平七，車4進6，俥七平九，車4平5，俥九進三，士5退4，俥八平六，士6進5，傌九退七。變化下去，紅勢強於實戰，多邊兵雖略好，但和勢甚濃，贏棋較難。

31.………… 　　包7進5　　32.俥四退四　包7退4

33.炮二平六　…………

由於中路進攻受阻，只好謀取側翼機會。

33.………… 　　馬9退7　　34.俥四進四　包7退1

35.炮六退四　車4進8　　36.傌七進六　…………

左傌盤河出擊，棄中兵，旨在傌赴臥槽，爭勝之著。也可徑走俥四平七，以下車8平6，俥七平三，包7退2，俥八平三，卒9進1，前俥進三！象5退7，俥三進一，象7進5，俥三平一，車4平3，傌七進八，車6平5，傌八進九，車5平1，傌九進七，車1退4，傌七退六。演變下去，雙方均無兵卒參戰，和棋之勢。

根據棋規，黑方獲勝。

　　36.………… 　車8平5　　37.俥八進五 　…………

　　由於紅方無好的攻擊路線，故只能沉左直俥叫將。如先走傌六進四？則車5退2，俥八進五，車4退8，俥八退六，卒1進1！變化下去，黑有淨多雙卒優勢固若金湯，勝定。

　　37.………… 　士5退4　　38.傌六進四 　…………

　　傌騎河出擊，敗著！導致絕殺敗北。宜走俥四平三（若俥八平六？？則將5平4，俥四進三，將4進1，俥四平五，包7進7，相五退三，車4進1，帥五平六，車5平4，帥六平五，車4退1。變化下去，黑反勝定），以下包7平8，俥八退六，車5退1，傌六退七，包8進7，俥三平二，車5進2！俥二退六，車5平3！演變下去，紅雖優於實戰，一時不敗，但黑淨多雙卒中象佔優，一旦成和也屬黑勝。

　　以下殺法是：馬7進8（精妙絕殺），俥四平三，象5進7！黑方抓住最後機會，策馬赴臥槽，現揚高象攔俥，馬到成功，一氣呵成！以下紅如接走俥四退三，則車5平7，俥三平四，馬8進7！俥四退五，車7平6，俥四平三，包7進6，俥八退五，卒9進1。至此，黑淨多車和雙高卒，紅方只好城下簽盟，黑勝。

　　此局雙方開局就打起了五九炮炸中卒對平包兌俥鬥炮之戰。步入中局後，雙方爭鬥進入了白熱化：紅雙俥出擊、雙傌馳騁移位，黑渡7路卒、左馬踩邊兵、進左車揚右邊象；紅左炮右移炸7路卒鎮中路拴將，黑亮右貼將車、補左中象、棄包兌俥來分庭抗禮、智守前沿。就在黑方車馬包三子同佔7路，窺殺紅右翼底相和中炮之機，紅在第27回合走俥四退三壓馬，丟失先機；在第31回合走傌九進七，錯失和棋機會。以後紅雖有和棋機會，但根據棋規，紅方和棋算黑勝，故紅方只有搏勝，而無其他活

路，導致最終紅方強攻不成，倒在了黑馬、車腳下。

是盤佈局在套路上針鋒相對，中局攻殺群雄蜂起、驍勇善戰；由於紅方求和也算輸，故只有搏勝，紅苦於求勝，煞費苦心，明爭暗鬥，步入冷戰，軟磨硬纏，進退維谷，黑方頑強頂住了紅方標新立異的快刀利劍，最終擊敗「胡司令」，但紅防禦技能還是可圈可點的。紅先和即黑勝的經典力作。

第6局　（湖北)洪　智　先勝　（浙江)趙鑫鑫

轉五九炮過河俥炮打中卒對屏風馬平包兌俥右中士左外肋馬

1.炮二平五	馬8進7	2.傌二進三	車9平8
3.俥一平二	馬2進3	4.兵七進一	卒7進1
5.俥二進六	包8平9	6.俥二平三	包9退1

這是2010年2月26日「惠來大庚園杯」全國象棋冠軍邀請賽上洪智與趙鑫鑫之間冠亞軍爭奪戰第2盤加賽10分鐘快棋（因首盤慢棋戰和）的一場你死我活的龍虎激戰。為能在亂戰中「渾水摸魚」，洪特大選擇了對攻激烈變化的複雜戰術，但趙特大反推出最新中局攻殺「飛刀」戰術，更是「亂」上添「亂」、精彩紛呈。兩位特級大師，誰能在亂中取勝、脫穎而出，拿到這6萬之大獎呢？讓我們拭目以待吧！

雙方以中炮過河俥對屏風馬平包兌俥互進七兵卒開戰，是本次大賽中最流行的主流戰術之一。「哪裡有壓制，哪裡就有反擊。」紅平右俥擠壓黑左馬頭，故黑退左邊包，準備平7路轟走紅俥，勢在必行，蓄勢待發。

7.傌八進七　…………

紅先進左七路傌，屬經典的穩健型戰術。如要對攻激烈急衝

中兵走兵五進一,則士4進5,兵五進一,包9平7,俥三平四,卒7進1。以下紅方有兩種選擇:

①兵三進一,象3進5,兵五平六〔若兵五平四,則車8進6,兵四平三,卒3進1(也可走車1平4或馬7退9),雙方另有不同的攻守變化〕,車8進6,相三進一。以下黑有兩變:(甲)在2007年全國象棋甲級聯賽上許銀川與蔣鳳山之戰中曾走車1平4,結果為紅多子較優而獲勝;(乙)在2008年全國象棋個人賽上蔣鳳山與周濤之戰中改走包2退1,結果為黑方滿意,最終獲勝。

②俥三進五,卒7進1,俥五進六,象3進5〔若車8進8,則俥八進七,象3進5,俥六進七。以下黑有兩變:(甲)在2009年全國象棋團體賽上金波與黃仕清之戰中曾走卒7平8,結果紅優獲勝,在2008年全國象棋個人賽預賽第3輪張學潮與柳大華之戰中曾走車1平3,結果紅方較優獲勝;(乙)在2009年全國象棋甲級聯賽上申鵬與謝巋之戰中改走卒7平6,結果雙方戰和〕。以下紅方有3種不同選擇:(甲)在2006年上海「祖庚鬧春杯」象棋賽上戴其芳與李崇鑒之戰中曾走兵七進一,結果雙方均勢而弈和;(乙)俥八進七,以下黑有兩變:(A)在2007年「首都家居聯盟杯」全國象棋男子雙人表演賽上張紅與申鵬對王斌與徐天紅之戰中曾走馬7進8,結果黑方佔先最終獲勝;(B)在2009年第6屆「威凱杯」全國象棋一級棋士賽上陳啟歡與孫博之戰中改走車1平3,以後走漏,結果紅多兵佔優最終獲勝;(丙)俥六進七,車1平3,俥七退五,車8進8,俥八進七,車3平4,炮五平六,以下黑有兩變:(A)在2006年全國象棋甲級聯賽上閻文清與陶漢明之戰中曾走馬7進5,結果黑方主動,最終獲勝;(B)在2010年第四屆全國體育大會象棋賽上武俊強與謝業?之戰中改走車4進

6，結果黑方佔優獲勝。

　　7.………… 　士4進5　　8.炮八平九　…………

　　平左邊炮，形成盛行幾十年、傳統攻法的五九炮陣式，屬當今棋壇實戰中甚為流行的熱門戰術之一。如欲徑走傌七進六，則是能抵抗強大對手的經典戰術求和絕著。以下黑方有兩種不同選擇：

　　①在2009年「茅山·寶華山杯」全國象棋冠軍邀請賽上柳大華與趙國榮之戰中走過車8進8，結果黑方略好，但最終弈和；再提前25年，在1984年全國象棋團體賽上錢洪發與王嘉良之戰曾走過車8進8，結果紅反主動後走漏，最終雙方激戰成和；

　　②包9平7，傌三平四，車8進5，炮八進二，象3進5，仕四進五（先補右中仕是新著，網戰曾流行過卸中炮走炮五平六走法）。以下黑方有三種不同選擇：(甲)在2006年全國象棋甲級聯賽上申鵬與李雪松之戰中曾走包2退1，結果紅方三子歸邊佔優獲勝；(乙)在2008年「北侖杯」全國象棋大師賽上申鵬與尚威之戰中改走卒7進1，結果紅方佔優獲勝；(丙)在2009年全國象棋個人賽上孟辰與謝靖之戰中改走包2進1，結果紅方得象佔優，最終雙方弈和。

　　8.………… 　車1平2　　9.傌九平八　包9平7
　10.傌三平四　馬7進8　　11.炮五進四　…………

　　至此，雙方輕車熟路地走成五九炮過河傌對屏風馬平包兌傌右中士左外肋馬互進七兵卒陣式。以飛炮炸中卒交換來快速打通卒林線是當今走五九炮後的絕對主流戰術。其特點是：透過中炮兌馬卒後，雖對紅方來說並不合算，但紅取中卒、又使黑右直車脫根失去保護，也是一種無形中的補償。這一主流變例自20世紀70年代起，就為不少喜愛對攻的各類棋手所採用，使其發展

迅猛。如改走「俥四進二」「俥八進六」「炮九進四」等幾種不同變化，可參閱本章「蔣川先勝趙國榮」之戰第11回合的注釋。「棋路寬廣、難以把握」是這一佈局的亮點和特點。

　　11.…………　馬3進5　　12.俥四平五　包7進5

　　進包殺兵先拿實惠，屬較為平和的選擇。如要激烈地棄子攻殺，其流行變例是卒7進1？？以下兵三進一，馬8進6？俥三進四！包7進8，仕四進五，包7平9，俥八進四，車8進9，仕五退四，車2進1，炮九進四！演變下去，在雙方激戰中，紅雖殘右底相，但淨多子和三個高兵大佔優勢而易勝。

　　13.俥三退五　卒7進1

　　紅右俥主動先退窩心，意在暫避黑左包反擊鋒芒，屬當今棋壇穩健的流行走法。早期走法，如在2007年全國象棋甲級聯賽上李鴻嘉與徐天紅之戰中曾走相三進五，以下卒7進1，相五進三（通常多走俥七進六），包2進6，俥五平七，象7進5，變化下去，雙方均勢，最終弈和。近年來，網戰中也流行走相七進五，卒7進1，俥七進六，馬8進6，俥五退二，包2進6，在雙方對攻中，黑攻勢強烈，易走且佔先手。

　　黑搶渡7路卒，是頗具攻擊力的對攻激烈的現代版反擊戰術。其最早見於2004年全國象棋個人錦標賽上，由苗利明大師最先亮出的這把中局攻殺「飛刀」。以後網戰又出現了包2進6的下法，以下紅如接走俥七進六，則卒7進1，俥五平七，車8進2，俥六進四，車8平4，演變下去，仍屬雙方對攻的激烈場面，且雙方均不易掌控好局面。

　　14.俥八進四　…………

　　先伸左直俥巡河「生根」來智守前沿，屬攻守兼備且又較為成熟的經典戰術。另有俥八進五騎河出擊或走俥八進六過河發威

手段，因傌脫根，無偎保護，易遭反擊，故在國內外各種大賽上高手、名將、大師、特級大師的對局中，出現不多。

14.………… 馬8進6

左馬騎河捉傌，伺機赴槽出擊，屬改進後流行變例之一。此時，黑另有兩變：①本章「胡榮華先負李少庚」曾走馬8進9；②在2009年全國象棋個人錦標賽上徐超與程進超之戰曾走車8進2？結果紅多子佔優而獲勝。

15.傌五退二　車8進8　16.炮九退一！ …………

紅果斷速退左邊炮驅車，老練而明智之著！是不可或缺的必要手段。否則，一旦黑車8平6塞住相腰，其結果往往是致命殺棋。

16.…………　車8退1　17.相三進五　包7平8

18.傌五退三！ …………

速退窩心傌踩車，是一步快速調整陣形，以利再戰的好棋！同樣打車，也可改走炮九平八？？以下包8退1，傌七進六，車8平6，傌五進七，包8進4，仕四進五，車6平7。變化下去，紅可得子，但黑有攻勢，雙方各有千秋、互有顧忌。

18.…………　車8平7　19.炮九平八　包8退1

20.炮八進六　馬6進5！

棄馬踩中相搏殺，精彩之著！局勢導向複雜化後，雙方均難以掌控。在2007年「五羊杯」全國象棋冠軍賽上洪智與呂欽之戰和2008年全國象棋個人賽上陳麗淳與唐丹之戰曾走過象3進5，結果為在雙方對攻中，紅方較優而最終獲勝。

21.相七進五　包8平5　22.兵五進一　車7平5

23.仕四進五 …………

先補右中仕固防，明智之舉。在2007年「來群杯」名人象

棋賽上柳大華與于幼華之戰中曾走仕六進五？以下車5平3，炮八平五，將5平4，俥八進五，車3進2，仕五退六，車3平4，帥五進一，象7進5，傌三進二，車4退4（也可徑走車4退3），變化下去，紅雖多子多兵佔優，但九宮內僅一仕防守，仍有顧忌，黑可一戰，結果雙方戰和。

　　23.…………　象3進5　　24.傌七進六　車5退2

　　25.傌六進七　卒7平6

　　紅左傌踏3路卒後，在雙方兌子情況下，紅雖殘去雙相，但多子得勢，故從整體上看，紅仍佔優。黑平過河卒既連車又關住右傌，穩正。如貪走卒7進1??則傌三進四，車5平8，傌四進六，卒7進1，傌六進五，卒7進1！仕五退四，卒7平6，仕六進五，車2平4，炮八進二，車4進8，炮八平九！變化下去，紅最終捷足先登擒將。

　　26.傌三進四　車5進1

　　車進兵行線管住紅右傌出擊。以上是五九炮對屏風馬陣勢中對殺最為激烈的標準定式。紅俥換黑三子，似乎已獲取較大物質優勢，但殘去雙相後又使其防禦功能大大減弱，也成了一塊心病。故此盤棋的戰略戰術就是要看在互有顧忌的亂戰中，哪一方能渾水摸魚成功、能笑到最後。

　　此時，黑如急走車5進2??則傌四進二，卒6進1，傌二進四，車5平8，傌七退五，車8進2，仕五退四，卒6進1，仕六進五，卒6進1，炮八退一。變化下去，紅多子易走仍優。

　　27.俥八進一　…………

　　伸俥騎河，明智之舉！為以後伺機傌七退五後形成一個牢固的俥傌兵互保的有機整體創造有利條件。這是在2008年國內象棋大賽中出現的新興戰術，實戰效果不錯，基本上是勝多負少。

在2007年第三屆世界象棋大師賽上洪智與蔣川之戰中曾走過兵七進一，結果雙方各有千秋，最終弈和；在2009年全國象棋個人錦標賽上徐超與才溢之戰中改走俥八進二，結果紅方佔優獲勝；在2008年首屆世界智力運動會象棋快棋賽上蔣川與汪洋之戰中曾走俥八進二，結果紅也勝。

27.………… 卒6進1

進左過河肋卒壓俥，是黑方趙特大首次推出的試探型中局攻殺「飛刀」！如右仕角俥一旦躍出，黑將更難應對。以往呂欽特級大師和謝巋大師均走過車5平1，效果頗佳；在2008年「北崙杯」全國象棋大師冠軍賽上黨斐與謝巋之戰曾走車5平1，結果黑方佔優，最終黑勝。

現在洪特大「明知山有虎，偏向虎山行」的英雄壯舉，令人震撼，充分表明其是有備而來的。趙特大以超常的逆向思維祭出這一最新攻殺新著，大有「出其不意，攻其不備」之味，也是他全線發力、勢在必行之著！

28.俥四退六　車5退1

退中車騎河，無奈之著！如走車5平4？則俥六進八，車4平1，炮八進一，車1平5，俥八進九，車2平3，俥七進九！車3進2，後俥進八！車3平2，俥八平六！變化下去，紅雙俥炮雖全在黑車嚴控之下，但黑車卻不敢殺一個子，紅反佔優。

29.兵七進一　車5平3　　30.俥六進八　車3進2

伸相台車攔壓八路俥，意欲繼續保持複雜局面，彰顯出趙特大決戰爭勝的強烈慾望和堅強決心。如徑走車3退1？？則俥八平七，象5進3，炮八進一。演變下去，紅雖多子，但已殘雙相，黑反可有車殺無俥，足可抗衡。

31.俥八進九　卒1進1　　32.俥七退九　卒6平5？？

　　紅雙傌屯邊切入後，不給黑方兌俥機會，使紅方6個子聚集在黑方右翼，這對黑方來說是一個利好機會。然而，黑卻過於謹慎地鎮中卒，劣著！由此錯失良機而陷入被動。宜以徑走卒6進1直逼九宮、兌士出擊為上策。以下紅方有兩種不同選擇：

黑方　趙鑫鑫

紅方　洪智
圖6

　　①帥五平四?? 卒6平5！帥四平五，卒5進1，仕六進五，車3進2，仕五退六，車3退2，仕六進五，車3平1，後傌退七，車1退1，傌九退八，車1進3，仕五退六，車1退2，演變下去，黑反可戰；

　　②仕五進四，車3平6，仕六進五，車6退1！炮八平七，車2平4！變化下去，紅缺仕後怕黑雙車攻殺，頗有顧忌，黑優。這兩路變化下去，黑方均優於實戰，可以一搏，勝負難料。

　　33.俥八退五　卒5進1　　34.前傌進七　車3進1??

　　車進下二線，壞著！宜先走將5平4，以下傌七退五，象5進3！揚象掃兵後，雙方雖互有顧忌，但黑在以後漫長戰程中，仍有反擊機會，遠優於實戰。

　　35.仕五退四　車3平1　　　36.炮八進一　車1退2

　　37.傌七進九　車2平1　　　38.前傌進七　將5平4

　　39.傌九進八?(圖6) …………

　　進左邊傌連環，漏著！錯失勝機。宜以徑走炮八退七捉車催

殺為上策。以下黑如續走後車進5？？則炮八平六，前車進3，俥八進九，將4進1，傌七退六，士5進4，炮六進四（若俥八平五？？？則前車平4！帥五平六，車1進4！黑棄車妙殺，捷足先登擒帥），前車平4，帥五平六，車1進4，帥六進一，車1退1，帥六退一，卒5平4，俥八退九！卒4進1，帥六平五，車1平3，炮六退一，車3退1，仕四進五，車3平5，俥八進八，將4退1，俥八進一，將4進1，炮六平五，象5進7，俥八退一，將4退1，俥八退一，車5進1，帥五平四，將4進1，傌六進四。

以下黑方有兩種選擇：①象7退5，炮五平六，士4退5，俥八平六！將4進1，兵七平六！紅勝；②將4平5，俥八進一，將5進1，傌四退五！車5退3，傌五進三！這兩路選擇最終均為紅方獲勝。

39.………… 後車平2？？？

平後車殺死紅炮，敗著！導致黑方陷入絕境而難以自拔。如圖6所示，宜前車進3！兵七平六，卒5平4，仕四進五，卒4平5，兵六進一，後車進8。變化下去，黑方尚可周旋，優於實戰。

40.傌八退六？ …………

退傌，讓俥保炮，又一步漏著！宜徑走仕六進五，以下卒5平4，俥八進三，車2平1，俥八進一，士5進4，仕五進六，前車進3，俥八退四，象5進3，仕四進五。雙方兌去兵卒後，紅方易走，仍佔優勢。

40.………… 車2平3 41.傌七退六 車3進4？？

進車貪兵，又一敗著！宜走車1退3，較為頑強。以下紅有3變：①前傌退八，車1平4，炮八進一，車3進4！炮八平九，車4進1！傌八進九，車4進2，兵一進一，車4退1，傌九進八，車

3退4，炮九平七，象5退3，紅棄炮兌車後，和勢甚濃；

②炮八進一，車3進4！前傌進八，車3退3，傌八進七，將4進1，炮八退五，將4退1，傌七退九，車1退2，傌六進八，車1平2，傌八進七，車2平3，炮八平二，車3進5，俥八進九，象5退3，炮二平九，將4進1，炮九進五，車3平4，仕四進五，車4平9！炮九平七！卒5進1，仕六進五，車9平3，仕五進四，象7進5，帥五平四，卒9進1，俥八退一，將4退1，炮七平九，卒9進1，演變下去，也成和棋；

③炮八退五，車1平4，炮八平六，車3進4，炮六進三，車3平4，炮六平四，車4進2，俥八進九，將4進1，炮四進二，士5進6，仕四進五，車4平9！俥八平四！將4平5，炮四平一，車9平5，俥四退二，卒9進1，變化下去，黑足可抗衡。

42.前傌退八　車1平4??

逃右邊車於右肋道，速敗之著，錯失最後良機。宜徑走車1退2！以下傌八進七，將4平5，炮八平九，車3平4！傌七退六，車1平4，俥八進九，士5退4，炮九進一，車4平1，炮九平六！車1進2，兵一進一，車1退1，炮六平四！將5進1，炮四退三，車1平9！黑棄雙士同時車掃邊兵，消除邊兵隱患，局面成和棋態勢，紅勝變難。

43.傌八進七　將4進1

紅抓住最後機會，進八路傌催殺，勝利在望！

黑進將無奈，如改走將4平5???則炮八平六！士5進4，俥八進九，將5進1，傌六進四！將5平6，傌七進六，將6進1，炮六退五！車3平6！俥八退三！變化下去，紅淨多3個大子必勝。以下殺法是：

炮八平九（平左邊炮讓路，成雙向絕殺妙境！令黑方慌不擇

路、疲於應付、防不勝防、顧此失彼,黑大難臨頭、要活也難)!車4平1,俥八進八!將4進1,傌六進四!馬到成功,一劍封喉,妙殺擒將,紅方完勝。洪智奪冠,拿走6萬元獎金。

此局雙方一開戰就聞到了五九炮打中卒對平包兌俥又打俥的鬥炮火藥味。進入中局後,針對黑飛左包炸三路兵、強渡7路卒、進左騎河馬欺俥、伸左直車於紅右翼下二線伏擊的四子歸邊攻勢,紅右傌退窩心後又退右底相位、伸左直俥巡河、退中俥、退左邊炮打車後又揚右中相、揮左炮得子後,反被黑馬踏中相、棄包轟中俥殺中相成功,形成了黑雙車過河7路卒與紅俥雙傌炮的激烈對決。以後,紅雙傌馳騁,連踩雙卒後,黑竟然在第32回合走卒6平5,錯失良機,在第34回合走車3進1又失反擊機會。雖然紅在第39回合進左邊傌連環走漏,但黑在第39回合走後車平2錯上加錯地放棄了周旋機會;儘管紅在第40回合退傌走漏,但黑方還是在第41回合進車貪七兵、在第42回合走車1平4錯失最後良機,最終被紅一步進傌催殺、平左邊炮讓路、沉俥逼將上樓、藉俥傌炮之威、進肋傌擒將。

是盤雙方的佈局在套路、落子如飛,中局搏殺敢打敢拼、從長計議、黑亮「飛刀」、逆向思維。黑這把「飛刀」雖「出師未捷棋先輸」,卻不會像流星劃過夜空後瞬間消失,其防禦功能仍是有三星級的精彩搏殺經典佳構。

第7局 (上海)宋衛祥 先負 (上海)黃杰雄

轉五九炮過河俥炮打中卒對屏風馬平包兌俥右中士左外肋馬

1.炮二平五	馬8進7	2.傌二進三	車9平8
3.俥一平二	馬2進3	4.兵七進一	卒7進1

5.俥二進六　　包8平9　　　6.俥二平三　　包9退1

7.傌八進七　　士4進5　　　8.炮八平九　　車1平2

9.俥九平八　　包9平7　　10.俥三平四　　馬7進8

11.炮五進四　…………

這是2013年5月1日國際勞動節遊園活動象棋友誼賽第4盤宋衛祥與黃杰雄之間的一場「短平快」龍虎激戰。雙方以五九炮過河俥對屏風馬平包兌俥右中士左外肋馬互進七兵卒拉開戰幕。紅飛炮炸黑中卒兌子，意在儘快打通卒林線後出擊。如改走傌七進六，則卒7進1，俥四進二，包2退1？若包7進5，則相三進一，包7平8，傌六進五，包2平1，俥八進九，馬3退2，傌五進六，馬2進3，兵五進一，馬8進7（如走卒7進1，則傌三退二，紅反先佔優），炮五退一，包1進4，兵五進一，包1平5，炮五平二！車8平9，俥四平三！變化下去，黑7路卒難逃，紅子活躍佔先？，俥四退七，包2進6（若卒7進1，則俥八進七，卒7進1，相三進一，演變下去，黑右馬被捉，中卒和7路卒也被紅雙炮窺殺，紅方反而棄子得勢，反先易走），傌六進五，車8進2，傌五退三，車8平4，俥四進七，包2退6，俥四退一，象3進5，俥四平二，馬8進7，前傌退五，馬7退5，兵五進一，卒7進1！傌三退一，車4進2！演變下去，黑有過河卒壓制紅邊傌，易走反先。

11.…………　　馬3進5　　12.俥四平五　　包7進5

13.傌三退五　…………

傌退窩心，是一步改進了老譜補右中相固防後的攻守兼備的好棋！如改走相三進五，則可參閱本章「黃杰雄先負夏穎」之戰。

13.…………　　包2進6

黑伸右包頂俥封鎖，以完全限制紅左直俥活動空間，是20世紀70年代的經典戰術。如改走包2進5，可參閱本章「蔣川先勝趙國榮」之戰，也可參閱本章「林明剛先負黃杰雄」之戰。

14.俥五平一　…………

紅卸中俥掃黑左邊卒，先謀取實利，再伺機出擊來分庭抗禮。網戰也曾流行過傌七進六，卒7進1，俥五平七，馬8進6，傌六進四，車8進2，傌四進六，士5進4，兵七進一，象3進5，兵七平八，包2退2，兵八進一，士6進5。演變下去，紅雖多過河兵參戰，但黑子位靈活易走，足可抗衡。

14.…………　包7平8!

黑左包平8路，意要沉底發威，取勢出擊，著法靈活而緊湊，為以後伺機形成四子歸邊攻勢做了深層次的鋪墊。在1978年全國象棋個人錦標賽上陳孝坤與楊官璘之戰曾走過卒7進1??以下俥一退二，馬8退6，炮九進四！卒7平8，俥一進二，馬6進7，相三進五（也可走炮九退二，馬7退5，俥一平六，車8進4，兵五進一，馬5進3，俥六退二，卒3進1，相七進五，變化下去，紅反多中兵易走），包7平6，傌五退三，車8進2，仕六進五，車8平2，俥一平五！演變下去，黑雖有過河卒參戰，但紅仍淨多雙高兵較優，結果紅勝。

15.傌五進四　包8進3　　16.傌四進三　馬8進7(圖7)

至此，雙方走成紅多中兵、黑子路靈活的互有顧忌的兩分局面，但還是黑方易走，且黑容易快速形成反擊攻勢。

17.傌三退一???　…………

紅右傌屯邊路邀兌，敗著！由此陷入困境，因難以自拔而飲恨告負。如圖7所示，宜以走俥一平四守住右肋道保底仕為上策（若先走傌三退五??則馬7退5，兵五進一，車2進7！炮九進

四，車8進8！變化下去，紅
雖多兵，但黑有反彈攻勢，易
走）！車8進4，傌三退五，
馬7退5，兵五進一，車2進
7，炮九進四，車8平7，相七
進五，車2平3，俥八進一，
車3平5，俥八平五，車5平7
（若車5進1??則帥五進一！
變化下去，紅多3個高兵必勝
無疑），俥五平二，前車進
2，俥二退一！前車平8，俥
四平七！演變下去，紅俥炮4
個高兵雙仕能守和黑雙車士象
全，強於實戰，足可抗衡。

黑方　黃杰雄

紅方　宋衛祥
圖7

　　17.………… 　車8進5！

　　黑方抓住機遇，伸左直車騎河別紅邊傌，不給紅邊傌邀兌機
會，老練而緊湊之著！黑方由此步入佳境。

　　18.炮九進四　車2進7　　19.炮九退二　馬7進9

　　20.俥一平三　車8進3　　21.仕六進五　…………

　　黑方突發雙車、馬入邊陲，意要左右包抄、夾殺入局！紅現
補左中仕固防，無奈之舉。如改走傌一退三，則馬9退7，俥三
退三，車2平3！仕六進五，車3進1，仕五進六，車8平6！仕
六退五，車3平5，帥五平六，車6進1！黑藉底包絕殺勝。

　　21.………… 　車2平3！　　22.炮九進一　卒3進1

　　黑右車砍紅傌得子後，紅連進左炮，旨在伺機鎮中路護中
仕。現紅御駕親征，出帥棄中仕，巧設陷阱反擊。

23.炮九進一　車3進1　　24.帥五平六　士5進4！

黑不為所動，揚中士後下伏車挖中仕入局凶著，黑勝定。

25.傌一進二　包8退6　　26.炮九平二　包2平5！

紅進傌催殺，黑棄左包兌傌，現右包炸中仕，一著定乾坤！令紅方只有招架之功而毫無還手之力，只好坐以待斃，遞上降書順表了。以下紅如接走俥八進九，則象7進5！至此，紅有兩變：

①俥八退九，車8平6！帥六平五，士6進5，炮二進三，將5平6，仕四進五，車3平5！帥五平六，車6進1！黑勝；

②相七進九，車8平6，帥六平五，車3平1！俥八退九，包5退1！炮二進三，象7退5，俥三進三（或俥三退四），車6平5，帥五平六，車1平4！絕殺，黑勝。

此局雙方一開局就展開了五九炮打中卒對平包兌俥包炸三路兵的「鬥炮」之爭。步入中局後，紅右傌退窩心、中俥掃邊卒，黑雙包齊鳴：右包過河封俥、左包沉紅右翼底線，爭奪進入了白熱化。就在紅躍出窩心傌踩7路卒、黑左馬進三路兵行線之機，紅在第17回合卻走傌三退一邀兌而陷入困境。黑方不失時機，雙車突發、壓住雙傌、馬入邊陬、左車塞相腰、右車殺左傌、揚中士露將、飛左包兌傌、揮右包炸中仕，最終雙車中包聯手，藉包之威，走出的一局雙車擒帥的超凡脫俗之力作。

第8局　（成都)林明剛　先負　（上海)黃杰雄

轉五九炮過河俥炮打中卒對屏風馬平包兌俥右中士左外肋馬

1.炮二平五　馬8進7　　2.傌二進三　車9平8

3.俥一平二　馬2進3　　4.兵七進一　卒7進1

5.俥二進六	包8平9	6.俥二平三	包9退1
7.傌八進七	士4進5	8.炮八平九	車1平2
9.俥九平八	包9平7	10.俥三平四	馬7進8
11.炮五進四	馬3進5	12.俥四平五	包7進5
13.傌三退五	包2進5		

這是2013年5月1日國際勞動節遊園活動象棋友誼賽第5局林明剛與黃杰雄之間又一盤精彩的「短平快」廝殺。雙方以五九炮過河俥炮打中卒對屏風馬平包兌俥右中士左外肋馬包打三路兵互進七兵卒開戰。當黑7路包炸三路兵窺殺紅右翼底相後，紅右傌退窩心，這是　步改進後能攻善守的好棋！也是此佈局大類中的一個重要分支的組成部分。

黑進右包封俥，貼左馬攔左邊炮，不給紅左傌盤河的出擊機會。如紅傌七進六出擊，則可包2平5叫帥穩抽左俥後大佔優勢。如改走包2進6，則可參閱本章「蔣川先勝李少庚」和「宋衛祥先負黃杰雄」之戰；又如改走卒7進1，則可參閱本章「胡榮華先負李少庚」和「洪智先勝趙鑫鑫」之戰。

14.相七進五　車8進2!

黑高起左直車於左空包位，伺機隨時準備策應右翼，屬靈活多變的改進走法。如改走馬8進9，則俥五平一，馬9進8，俥一平四，包7平9，傌五退七，包2退1，仕六進五，紅陣形穩固，下伏兵五進一反擊的先手棋，紅方易走，滿意。

15.傌五退七　　包2退1(圖8)

16.炮九進四???　…………

飛炮炸邊卒過急，敗著！由此錯失先機後落入下風。如圖8所示，宜走仕六進五！以下包7進1，後傌進六，包2進1，炮九進四，馬8進7，俥五平四，包7平8，炮九退二，車8平6，俥

四平二，包8平4，仕五進
六，車6平4，炮九平八，包2
平4，兵七進一，象3進5，兵
七進一，車4進4，俥八平
六，車4平3，兵七平八！變
化下去，紅雖殘仕，但淨多雙
兵，強於實戰，足可抗衡，有
望由優勢轉成勝勢。

黑方　黃杰雄

紅方　林明剛
圖8

　　16.………　　卒7進1

　　17.相五進三　　馬8進6

　　18.俥五平六　　馬6進7！

　　黑方不失時機，棄卒進
馬，現又策馬讓左包攻底相，
著法簡明有力，追殺刻不容緩。如改走馬6進4？則後俥進六，
車8平5，俥七進六，車5進4，仕六進五，車5退1，帥五平
六，卒9進1，相三退五。變化下去，紅勢穩固，多兵佔優。

　　19.相三退五　　車8平1　　20.俥六平三　　車2進2！

　　黑先高起右底線車「生根」，以形成兇悍的「霸王車」，為
以後咄咄攻勢、如虎添翼、直搗黃龍未雨綢繆！如貪走車1進
1？？則俥三退三，包2平7，俥八進九！象7進5，兵五進一！演
變下去，紅多雙兵易走，佔優。

　　21.炮九退二　　車2平6　　22.仕六進五　　………

　　紅補左中仕固防，明智之舉。如改走仕四進五？？則車6進
6！相三進一，車1平8！下伏車8進7殺著，黑方速勝。

　　22.………　　車6進6　　23.相三進一　　車1平8

　　24.兵五進一　　車8進7！　　25.帥五平六　　馬7進5！

　　黑方突發雙車，既塞相腰又沉底，大開殺戒，兇悍之著！紅現出帥避殺，實屬無奈。如貪走俥八進三 ??? 則車8平6，仕五退四，車6進1！黑車砍雙底仕，絕殺，黑速勝。以下黑馬挖中仕，大膽棄雙包，走出一步超常思維、當機立斷的好棋！至此，黑方獲勝近在咫尺。

　　26.帥六進一　包7進2！　　27.仕四進五　…………

　　黑進左包於下二線伏殺後，紅進仕殺馬是無奈之舉。如硬走俥三退五 ??? 則車6平7！俥八進三，馬5退7，後俥進五，馬7進5，仕四進五，車8平3，俥八退一，車7退2，俥八平九，車7平4，仕五進六，車3退1，帥六退一，車4進1！帥六平五，將5平4！俥九退二，車4平5，帥五平四，車5平8！俥九平六，將4平5，炮九進五，象3進5，俥七退五，車3平5！下伏車8平6和車8進2兩步殺著，黑方也完勝。

　　27.…………　包2平8！　　28.帥六進一　包8進1！

　　紅進帥避殺，實屬無奈。如徑走俥三退四 ??? 則車6平5！帥六進一（若帥六平五 ?? 則包8進2！疊包妙殺，黑速勝），車5平3！相五退三，車3退1！帥六退一，包8進2，帥六退一，車8平7！也成雙車雙包絕殺，黑勝。現黑伸8路包叫帥，勝勢已定。

　　29.仕五進四　…………

　　紅揚中仕於右仕角，正著！如急走俥三退四 ??? 則車6退2！仕五進四（為時已晚了），車6平4！絕殺，黑勝。

　　29.…………　車6平3！

　　黑車直插進紅七路雙俥中間催殺，一劍封喉！以下紅如硬走俥三退五 ??? 則車8平4，俥三平六，車4退1殺，黑方完勝；又如紅方硬改走後俥進五 ??? 則車3平4！也成絕殺之勢，黑勝。

　　此局雙方一開戰就進入了五九炮打中卒對平包兌俥左包炸三路兵之爭：黑進右包封俥來貼傌攔邊炮，當紅補左中相、退窩心傌於左底相位驅黑右包時，紅卻在第16回合走炮九進四炸邊卒，急功近利、落入下風。黑方抓住戰機，棄7卒進馬攻底相、左車右移驅炮聯成「霸王車」、雙車發力既塞相腰又沉底，最終棄馬挖中仕，進左包逼仕吃傌、叫帥上三樓，右包左移叫帥又拴鏈，肋車橫插進七路雙傌中間逼殺，一氣呵成！

　　是盤佈局循規蹈譜、落子如飛，中局攻殺進入白熱化後，紅先急功近利、貪卒出擊，令局面急轉直下，以後每況愈下、凶多吉少、危在旦夕；而黑方棄馬回包、雙車發威，精準打擊、不留後患，最終雙車雙包巧妙聯手，左右夾擊，破關擒帥，演繹了一局令人賞心悅目的經典「短平快」精彩佳構。

第9局 （東馬來西亞）鄭義霖　先負　（新加坡）吳宗翰

轉五九炮過河俥七路傌對屏風馬平包兌俥高右橫車佔左肋道

1.炮二平五	馬8進7	2.傌二進三	車9平8
3.俥一平二	卒7進1	4.俥二進六	馬2進3
5.兵七進一	包8平9	6.俥二平三	包9退1
7.傌八進七	車1進1		

　　這是2010年12月1日第十六屆亞洲象棋錦標賽第4輪鄭義霖與吳宗翰之間一場精彩的強強對決。雙方以中炮過河俥對屏風馬平包兌俥互進七兵卒拉開戰幕。現黑高起右橫車，旨在左移佔肋道出擊，這是一路攻擊力強、擅長搏殺、從長計議、長盛不衰、易形成「短平快」格鬥局面的重要變例之一。

　　如改走士4進5，則炮八平九，包9平7，俥三平四，馬7進

8，俥九平八，車1平2，俥四進二，包7進1。左包進卒林線，不急於謀求反擊，意要考慮到子力上的較好連鎖。以下紅方有傌七進六、俥八進六、俥八進五、兵五進一和相三進一5路變化，結果除前者為紅方略先外，其後四者均為黑方佔優的不同走法。又如改走士6進5，則會有不同變化，以後會逐一介紹。

8.炮八平九　…………

左炮平邊路，成五九炮陣勢，屬當今棋壇流行變例之一。如改走傌七進六，則應包9平7（筆者最近在網戰應對中做了一些改進），以下俥三平四，車8進5，炮八進二，象3進5，炮五平六，卒3進1，兵二進一，車8退1，兵七進一，象5進3。至此，雙方平穩，局勢起伏不大，但若紅方續走炮八平七？則馬3進4！炮六進三，卒7進1，傌六進四，車8平6！俥四退一，馬7進6，俥九平八，包2平5！俥八進二，卒7進1！炮七平五，包7進6！黑反得子多過河卒大優，結果黑勝。

8.…………　車1平6　　9.俥三退一？　…………

紅退右俥貪卒，易遭被動。宜走傌七進六（若俥九平八，以下準備用一車換雙，則雙方各攻一翼，搏殺激烈），以下黑方有兩種不同選擇：

①士6進5？傌六進五，馬3進5，炮五進四，馬7進5，俥三平五，包2平5，相三進五，車6進5，俥五平一，包9平6（若包5平9，則俥一平七，象7進5，俥九進一，車6平7，兵五進一，卒7進1，俥七平三！紅多兵佔優），仕六進五，車6平7，俥九平八，包6進5，兵一進一，卒7進1，俥一平三，包6平1，俥八進三，包1退2，俥八進三！變化下去，紅勢暢揚，易形成多兵反先優勢；

②包9平7？？傌六進五，馬7進5，俥九平八，包2平1，兵

五進一，士6進5，兵五進一，馬5退7，俥三平七，車6進1，俥八進七！變化下去，紅先棄後取，反有攻勢，淨多雙兵易走，顯而易見已反先。

 9.………… 包2平1 10.俥九平八 …………

在網戰中筆者曾走俥九進一，包9平7，俥三平八，馬7進8，傌七進六，馬8進6，俥九平四，車6進1，俥八進二，車8進2，俥四進二。演變下去，雙方雖糾纏甚緊、互有顧忌，但紅多兵、子位相對靈活，結果紅勝。

 10.………… 包9平7 11.俥三平八 …………

右俥左移聯成直線「霸王俥」，正著！如改走俥三平六？則馬7進8，傌七進六，馬8進6，俥六平四，車6進3，傌六進四，車8進4，傌四進六，馬6進7，傌六進七，將5進1，傌七退九，象3進1，俥八進七，車8退2，炮九平三，包7進6，俥八平九。變化下去，紅多兵相，黑多子佔優。

 11.………… 馬7進8 12.傌七進六 馬8進6

 13.前俥進二 車8進4??

伸左直車巡河，大膽棄子搶攻，出人意料，是否可行，尚待驗證。不若改走車6平3先保馬後，仍可使左翼保持較大牽制力，似更可取。

 14.前俥平七 車8平4(圖9)

 15.俥七平三??? …………

紅平俥攔包，敗著！得子後出現怯戰心理，反使黑方輕易追回失子反先。如圖9所示，宜走傌六退四！以下馬6退8，傌四退三，車6進7，後傌進一，馬8進6，俥七平三！車4進4，炮五平七，包7平5，俥八進三，馬6進4，炮九退一，車6退1，俥三平六，車6平7，俥八平六，車4退2，俥六退四，車7平

3，相三進五。演變下去，紅多兵且兵種好，略優，強於實戰。鹿死誰手，勝負難料！

　　15.…………　車4進1！

　　16.兵三進一　包1平5！

　　黑方抓住機遇，車砍傌追回失子，並反架右中包發威，使雙肋車馬聯手配合，巧妙製造殺勢，黑方由此步入佳境。

　　17.俥八進三　…………

　　紅伸左直俥保護中兵，正著！也可走仕六進五，不給黑可乘之機。

黑方　吳宗翰

紅方　鄭義霖

圖9

　　17.…………　車4平3　　18.仕四進五？　…………

　　補右中仕，劣著！應早除大患先兌傌走傌三進四！以下黑若接走車3平6，則仕六進五，前車退3，俥三退二，象7進9，俥三進一。演變下去，雙方子力對等，優於實戰，足可抗衡，勝負一時難斷。

　　18.…………　包7平8！

　　黑果斷平包棄底象，機警而精妙之著！直逼紅右翼薄弱底線，不給三路俥有平二路的攔包機會。如紅硬接走俥三平二？則馬6進7，炮九平三，車3平7！俥二退五，包8平7！紅三路炮被殲；如紅硬續走炮三進六（若仕五進四？？？則車6進6！炮五進四，士6進5，相七進五，車6平7！以下不管紅方是否兌車，黑方均多子得仕大優）？則車7進4，仕五退四，車6進8！帥五進一，車7退1！絕殺，黑速勝。

19.相三進一？　…………

揚右邊相，自亂陣腳，壞棋！宜先走炮五平四！以下馬6進7，炮九平三，包8進5，兵五進一，包5進3，帥五平四，包8進3，相三進五，車3退1，俥三進二！變化下去，紅雖少中兵，但多中相，尚可堅守，還有待變機會，好於實戰。

19.…………　包8進5

黑巧伸左包窺視紅左俥，見縫插針地打亂了紅方陣營。但賽後復盤認為，此著也可徑走車6進2先穩守卒林線，似乎更好，以後左包再伺機而動，也是不錯的選擇。讀者可自行試演。

20.兵五進一　馬6進5　　21.相七進五　車3平5

黑棄馬踏中炮，殺中兵棄左包，強勢出擊、精準打擊！

22.俥八平二？？　…………

紅平左俥貪包，再失良機。宜走炮九平七！以下車5進2，炮七進七！士4進5，俥八平二！車5平7，俥三平五！紅炮炸底象，又雙俥穩殺雙包後，居然得子大佔優勢。以下殺法是：車5進2！炮九進四，車5平7，炮九進三，車6平1！炮九平八，車1平2，炮八平九，車7平9！俥二平四，車9進2！俥四退三，包5平2！以下紅如接著走仕五進四（若先走俥三平八？？則車9平6！帥五平四，車2進1！黑車三個高卒士象全必勝紅包3個高兵雙仕），則包2進7，仕六進五，包2平6！俥三平六，車2進8，仕五退六，包6平4！帥五進一，車2退1，帥五進一，車9平5，仕四退五，車2退1！俥六退五，車2平4，帥五平六，車5退1！兵三進一，卒3進1，兵三平四，卒3進1，兵四進一，卒3進1！黑中車卡死紅帥後，3路卒長驅直入，連進第4步即走卒3進1或走卒3平4！絕殺，黑方完勝紅方。

此局雙方一開始就進入了五九炮對屏風馬平包兌俥的短兵相

接搏殺。當黑右橫車佔左肋道出擊後，紅卻在第9回合走俥三退一貪卒而變被動。步入中局後，黑用雙邊包進左外肋馬出擊後，雖在第13回合走車8進4巡河來過早棄子搶攻，但紅方卻在第15回合走俥七平三攔包送還一子後，又在第18回合補右中仕錯失良機，以後在第19回合揚右邊相、在第22回合平左俥貪包，喪失了最後良機，被黑方抓住戰機，揮中車殺中相砍右俥、舉雙車捉左邊炮殺右邊相，最終果斷沉左車叫帥鎖住右巡河肋俥、卸中包催殺一錘定音，以後紅雖揚中仕、平肋俥頑強抗擊，但黑卻飛包沉底叫帥轟俥炸仕、兌俥挖中仕後，3路卒長驅直入，一氣呵成！

　　是盤佈局按套路、落子如飛，中局攻殺紅方明顯不在狀態，在五失戰機後陷入困境，被黑方雙車包聯手進取、思謀遠慮、抽絲剝繭、蠶食淨盡地精準打擊、不留後患、車拴中路、卒臨城下、拔寨擒帥、一氣拿下，演繹了一場精彩殺局。

第10局　（上海）戴志毅　先勝　（上海）黃杰雄

轉五九炮過河俥進中兵渡三兵對屏風馬平包兌俥右中士

1.炮二平五	馬8進7	2.傌二進三	車9平8
3.俥一平二	卒7進1	4.俥二進六	馬2進3
5.兵七進一	包8平9	6.俥二平三	包9退1
7.傌八進七	士4進5	8.炮八平九	包9平7
9.俥三平四	包2進4		

　　這是2013年10月1日國慶日遊園象棋對抗賽第3局戴志毅與黃杰雄之間的一場精彩格鬥。雙方以五九炮過河俥對屏風馬平包兌俥右中士互進七兵卒拉開戰幕。黑先右包過河窺視紅三路兵，

不給紅左直俥伺機出擊機會，屬改進後的對攻之著。當今棋壇流行走馬7進8，俥九平八，車1平2，炮五進四，馬3進5，俥四平五，以下黑有卒7進1、包2進6和包7進5三路變化，結果前者為黑易反先、中者為紅方佔優、後者可參閱本章「蔣川先勝趙國榮」和「胡榮華先負李少庚」之戰。又如改走車1平2，則俥九平八，卒7進1，兵三進一，馬7進8，俥四退四（俥退仕角，穩健。如兵三進一??則包7進6，炮五進四，馬3進5，炮九平三，馬8進9，俥四平二，車8平9，俥二平一，馬9進7，俥一進三，馬5進4，傌七進六，包2平5，相三進五，車2進9！變化下去，黑勢較好），馬8進9。以下紅方又有相三進一和傌三進一兩種變化，結果前者為雙方均勢、後者為雙方不變作和的不同走法。

10.兵五進一　…………

紅急進中兵，意從中路突破，屬改進後主流變例之一。網戰以往流行走俥九平八，車1平2（若包2平7，結果紅反多兵佔優）。以下紅方有兩種不同選擇：

①俥四進二，包7平8，兵五進一，包8進5，至此，紅又有炮五退一和仕六進五兩種變化，結果均為紅優的不同弈法；

②兵五進一，象7進5，以下紅方又有俥四退三和傌三進五兩種變化，結果前者為黑方易走、後者為紅方反優的不同下法。

10.…………　卒7進1

黑強棄7路卒，直窺殺紅三路兵傌相，屬改進後流行著法。以往流行先走象7進5補左中象固防，以下紅有兩種選擇：

①傌三進五，卒7進1，傌五進三，包7進4，兵三進一，車8進6，兵三進一，車8平3，炮五平三，馬7退8，相七進五，車1平2，俥四平二，馬8進9，兵一進一，車2進4，在對搶先手

中，雙方互有顧忌；

②俥九平八！車1平2，傌三進五，馬7進8，兵五進一，卒7進1，俥四平三，包7退1，俥三退二！卒5進1，相三進一，馬8退6，俥三平四，馬6進5，炮五進二，卒5進1，俥四平五，變化下去，紅多兵、子位靈活，易走略優。

11.兵三進一　馬7進8　　12.兵三進一　馬8進9

13.俥九平八　…………

紅渡三兵殺黑卒，黑馬踩紅邊兵，紅搶亮左直俥正欺黑右包，刻不容緩、我行我素，正著！如改走傌三進一，則包7進8！仕四進五，車8進6，傌一進二，包7平9！演變下去，黑方棄子後反有車包聯手的有效攻勢。

13.…………　車1平2　　14.俥四退三　馬9進8

黑左馬塞紅相腰，不給紅雙俥殺黑右車包得子機會，明智之舉！如硬走包7進6??則俥四平一，包2進2，炮五進四，馬3進5，炮九平三，馬5進7，俥一平五，變化下去，紅中路俥兵有攻勢，佔優；又如改走馬9進7??則俥四平八！車2進6，俥八進三，馬7退8，俥八平二，包7進8，仕四進五，演變下去，黑右翼車馬被拴死，紅雖殘底相，但以下伏有紅傌雙炮攻殺黑右車馬凶著，紅勢反先易走，且有望得子。

15.仕六進　五包2退2　　16.仕五進四　　象7進5

17.仕四進　五象5進7　　18.俥四進二！　…………

紅方巧妙棄過河三路兵後，現伸右肋俥捉雙，乘虛而入、智守前沿，是一步擴先取勢、揮灑自如、棄子強攻、鋒芒逼人的好棋！紅方由此步入反擊佳境。

18.…………　卒3進1

19.俥四平七　象7退5

20.俥七進二！　　包7進8

21.兵七進一　　　包2進2(圖10)

22.炮五進四???　…………

黑棄3路卒保中象後又雙包齊鳴，左包炸底相、右包進駐兵行線，旨在藉右翼車馬之威，大打出手、強勢出擊、氣吞山河、英勇奮戰，黑志在必得！可紅方對此似乎一點也未察覺，仍我行我素，飛中炮炸卒，敗著！由此導致黑勢反先，紅差點飲恨敗北。如圖10所示，宜走炮五進一！攔住黑右包，不給右包左移佔肋道、藉仕催殺機會，變化下去，紅仍多子易走且有反擊機會，優於實戰，足可抗衡，鹿死誰手，勝負難測。

22.…………　　包2平6　　23.傌三退一　車2平1

24.俥八進三　　包6退4　　25.俥七退一　包7平9

黑方不失時機，雙包齊鳴，右包左移佔左肋道伏殺、左包平邊路又暗伏殺機地與紅展開了激烈對攻。但由於黑右車靠邊路無法參戰，故紅仍多子多兵佔優。

26.帥五平六　　馬8進6

27.傌一退三　　車8進9

黑沉左直車兌底線傌，實屬無奈。如改走馬6退7??則帥六進一！車8進9，俥七平六，象3進1，俥八平六，包9退1，帥六進一！下伏前俥進三沉底殺著，紅方完勝。

28.仕五退四　　包9平7

黑方　黃杰雄

紅方　戴志毅

圖10

29.帥六進一　　車8退1　　30.仕四進五　　包7退1

31.帥六進一　　…………

帥上三樓避殺，明智之舉！如改走帥六退一??則車8進1，仕五退四，包6進7！帥六進一，包6退1，帥六進一，車8平3！變化下去，黑在追回失子後，反有攻勢，佔優。

31.…………　　象3進1　　32.俥八平六　　包6進1

33.炮五退一　　車1平2　　34.俥七平六　　包6平5

35.炮九進四!　　包7退1

黑雖揚邊象固防、亮右直車出擊，又墊中包來全力阻擊，還是難以避免紅飛左炮炸邊卒的漂亮入局和精彩殺著！現黑退左包叫帥抽俥，無奈之舉！如走車2進7???則炮九平七！包7退1，相七進五！以下黑方有兩種不同選擇：

①車8平5?炮五進二！士5進4，炮七平五！將5平4，前俥進一！紅雙炮齊鳴，轟象炸包，捷足先登，一舉擒將入局！

②象1退3??炮七平五！車2平3，帥六退一，車3退1，帥六進一，車8平5，前俥進三！紅也捷足先登，擒將破城獲勝。

36.相七進五!

紅左相鎮中，一劍封喉！令黑方只有招架之功，而毫無還手之力，只能束手就擒，遞上降書順表了。以下黑如繼續硬走車8退5，則炮九平五！車8平5，前俥平五！下伏俥五平六絕殺凶著，紅方完勝。

此局雙方一開戰就步入了五九炮對屏風馬平包兌俥右包過河之爭：紅挺中兵渡三路兵、黑棄7路卒馬踩邊兵地進入了中局搏殺後，雙方爭奪日趨白熱化。當雙方揮俥車退炮包、互殺三兵卒爭地盤、搶空間之機，紅在俥殺馬、棄右底相、渡七兵逼右包入兵林線之時，卻在第22回合走炮五進四敗著而差點飲恨敗北，

但黑雙包齊鳴、暗伏殺機反擊力不足，反被紅揚仕進帥、雙炮齊鳴、雙俥雙炮聯手，捷足先登地藉中炮之威，用直線「霸王俥」直搗黃龍擒將。

是盤佈局雙方循規蹈譜、落子如飛、你搶我奪、爭奇鬥豔。中局攻殺，平添複雜驚險、鬥智鬥勇，在紅有失誤之時，黑把握不到位，反被紅趁勢將計就計，雙俥雙炮聯手大鬧九宮、全線發力而笑到最後。演繹了一盤精彩的後發制人殺局。

第11局 （上海）黃杰雄 先勝 （上海）戴志毅

轉五九炮過河俥挺中兵對屏風馬平包兌俥右中士左外肋馬

1.炮二平五　馬8進7　　2.傌二進三　車9平8

3.俥一平二　馬2進3　　4.兵七進一　卒7進1

5.俥二進六　包8平9　　6.俥二平三　包9進1

7.傌八進七　…………

這是2013年10月1日國慶日遊園象棋對抗賽第4局黃杰雄與戴志毅之間的另一盤精彩決鬥。雙方以中炮過河俥對屏風馬平包兌俥互進七兵卒開戰。在此類龐大的佈局體系中，尚有傌八進九、炮八平六、炮八平七和兵五進一等多種攻法。

7.…………　士4進5　　8.炮八平九　包9平7

9.俥三平四　車1平2　　10.俥九平八　馬7進8

11.俥四進二　包2退1?

紅用五九炮左直俥伸右肋俥捉左包，是使兩翼子力均衡發展的主流變例之一，旨在擾亂對方陣勢，以利伺機進攻。

因黑退右包打俥形成下二線的「擔子包」還擊之勢後，右翼子力易遭紅左直俥的反牽制，故棋手多愛走包7進5，相三進

一，包2進4，兵五進一（紅此時另有兵九進一和傌七進六兩種變化，結果前者為雙方對搶先手、後者為黑方反優的不同走法），包7平3（若卒7進1??則傌四退五，以下黑有包2進2和包2退2兩種變化，結果均為紅優的不同下法），傌三進四（這是在1979年全國象棋大賽上興起的一種創新走法）。以下黑有兩種選擇：

①包2退5（另有卒7進1，結果為紅反佔優的走法），傌四退三，卒7進1（逼馬交換，符合紅方部署。若馬8進7，則傌四平三，馬7退5，仕六進五，以下黑有象3進5和車8進5不同走法，結果為前者雙方對峙、後者紅方佔優的不同走法），傌四退三（關鍵要著！如隨手走相一進三貪卒???則包3平6！傌四平三，象3進5，傌三進一，馬8進6！得傌反先）。以下黑又有兩路變化：(甲)卒7進1，以下紅方有傌三退五和兵七進一兩路變化，結果均為紅優的不同弈法；(乙)象3進5，以下紅方有傌三進五和兵五進一兩種變化，結果前者為紅方先手、後者為紅反易走的不同著法。

②車8進3（左車進卒林線，以靜觀其變），以下紅方有兵五進一、傌四進五、炮五平三3路變化，結果為前者黑方易走、中者互有顧忌、後者黑反多卒佔優的不同下法。

12.傌四退三 …………

紅退右肋傌騎河捉殺象台7卒，旨在希望黑補中象保卒後，紅可走傌八進七欺馬搶先發威。如先走傌四退五（傌退兵行線屬改進後新著法），則以下黑有兩種不同選擇：

①卒7進1（若先走包2進7，變化下去，雙方對搶先手、分庭抗禮），兵三進一，包7進6，以下紅方有炮五進四和傌八進七兩種變化，結果前者為黑多子、紅得勢、雙方互有顧忌，後者

為紅棄子後有先手的不同走法；

②包2進5（伸包轟右肋俥，謀求對攻），兵五進一，包2平7，以下紅有炮五進四和俥八進九兩路變化，結果前者為紅方稍好、後者為紅方略優的不同著法。又如紅改走俥四退四（俥退河口，以防黑渡7路卒），則以下黑方有三種選擇：象3進5、馬8進7、包2進5，前兩路變化結果均為紅優，後者紅又有兵五進一和兵三進一兩種變化，結果均為黑方易走的不同走法。

12.………… 象3進5

補右中象固防，屬改進後主流變例。如改走包2進5（伸右包過河封俥，旨在誘紅俥四平三殺卒捉包），則以下紅有兵七進一、兵五進一、俥四平三3路變化，結果前者為紅方佔優、中者為黑方易走、後者為黑方得勢的不同弈法。又如改走馬8進7，則俥四平三，馬7進5，相七進五，象3進5，俥三進一，包7進6，俥三退四，包2進6，俥三進二，車8進4，兵七進一，卒3進1，傌七進八（關包追殺，凶著）！包2平4，炮九平八，車2平4，仕六進五，包4進1，炮八平六！關捉黑右肋包後，紅方易走反先。

13.俥八進七　馬8進7

左馬踏兵，先得實惠。如改走包7進1，則以下紅有兵五進一和傌六進七兩種變化，結果前者為紅有先手、後者為黑方易走的不同走法。

14.俥四退二　…………

退右肋俥攔馬，不給黑馬兌中炮反擊得子機會。如改走俥四進一，則包7進1，俥四平三，車8進2，炮九進四，車2平1，炮五退一，包2平4，炮五平九，車1平3，俥八進一，馬3進1，俥八平六，馬1退3，傌七進六，包7平6，炮九平三，車8進

4，俥六進七，車3平4，俥六進一，將5平4，兵九進一，馬7退6。變化下去，紅雖多邊兵，但雙方基本均勢。

　　14.………　　包7進1　　15.兵五進一　　…………

　　急進中兵，準備啟用盤頭俥出擊，但實戰效果不佳。此時紅另有兩路變化可作參考：

　　①仕四進五，以下黑有車8進5和車8進8兩種變化，結果均為紅優的走法；

　　②俥七進六，車2平4，俥六進七（若俥四進一，則以下黑方有包2平4和卒7進1兩路變化，結果均為黑方反先的不同下法），包2平3，兵七進一（若炮五平七??則包3進2，炮七進四，馬7退8，黑反佔優），車8進8（若車8進5??則兵五進一，車8平5，以下紅如接走俥三進五??則馬7進6，演變下去，黑方反先；又如改走仕四進五，則卒7進1，炮九進四！變化下去，紅反易走），以下紅有5變：炮九平七、仕六進五、仕四進五、炮五平七和炮九進四，結果前者為雙方均勢、中一者為紅方佔優、後三者均為黑方優勢的不同弈法。

　　15.………　　卒7進1

　　渡7路卒過河參戰，強勢出擊，凶著！在此局面下筆者改走過馬7退8！以下俥三退五，卒7進1，俥七進六，車2平4，俥六進七，包2平3，兵七進一，馬8進6，俥五進三，車8進4，俥四平七，卒7進1，俥七平三，車8平3，俥七進五，象7進5，俥三進四，馬6進8，俥三進二，馬3進4。演變下去，黑雙馬活躍、雙車包佔位靈活，最終車馬包聯手破城獲勝。

　　16.兵五進一　　…………

　　棄中兵反擊，無奈之舉。如改走俥七進五??則卒7平6！俥四進一，馬7進5，相三進五，車8進4，俥四進二，卒3進1，

俥四平三，包7平6，俥八退一，卒3進1，傌五進七，車8平4！炮九平七，車2平4！仕四進五，包2平3，炮七平六，包3平4，兵五進一，卒5進1！傌七進六，包6退1，成下二線「擔子包」固守，演變下去，黑多中卒易走。

16.…………　　　　　卒5進1

17.傌七進五（圖11）　卒7平6？？？

平過河卒壓俥，想先棄後取，失先敗著！如圖11所示，宜改走馬3進5！俥八退一，卒5進1，炮五進二，卒7平6！俥四平三，卒6平5，俥三進三，卒5進1！傌三進五，士5退4，炮九平八，馬5進6，俥三進一，車8進6！此時紅中傌不能逃離，因黑下伏有包2平5叫帥抽俥的凶著。黑勢強於實戰，足可一搏，鹿死誰手，勝負難料。

18.俥四平三　　馬3進5

19.俥三進四　　馬5退7

20.傌三進四！…………

紅方抓住戰機，一俥換雙後，左俥牽住了黑右翼車包，現又傌踩過河卒，顯而易見佔優。以下殺法是：車8進3，炮五進三！車8平4，炮九平三，馬7退9，傌五進六，馬9進8，炮三平六，車4平6，炮五退二（紅雙傌雙炮齊上陣，已全面掌控著局勢，此刻開始由優勢轉為勝勢），車6進1，炮六平四，車6平7，相三

黑方　戴志毅

紅方　黃杰雄

圖11

進一，車7進2，仕六進五，馬8退7，炮四平八，馬7進9，炮八進一，車7退2，炮八進二，車7進2，俥四進二！車7平6，俥二進四！至此，黑右翼車包被拴死，不能動彈，紅中炮雙俥已居高臨下、臥槽逼宮，正是「藉中炮之威、俥到成功，必抽車入局、破城擒將」！以下黑只好續走車6平5殺中炮，俥六退五，卒3進1，兵七進一，象5進3，炮八進一，象7進5，炮八平五！卒9進1，炮五退一，馬9進7，俥四進六！以下黑如接走將5平4???則炮五平六！俥後炮完勝；又如黑改走包2平4???則俥八進二！也是絕殺，紅勝。

　　此局雙方一開局就看到了五九炮對平包兌俥退右包打俥之對壘。紅雙俥突發、棄中兵反擊，黑補右中象、強渡7路卒參戰，雙雙步入中局。但好景不長，就在黑挺中卒殺兵、紅左正俥進中路走成中炮盤頭俥陣勢發力時，黑卻因在第17回合企圖先棄後取、平卒壓俥走了卒7平6失先而陷入困境。紅方抓住機遇，一俥換馬包、俥炮殺雙卒、炮右移窺象、俥連環封車，炮打車、退中炮、揚邊相、補中仕、左炮連續打車，右俥直赴臥槽入局。

　　是盤佈局按套路、蓄勢待發，中局攻殺爭奪異常激烈，黑方一步平卒蓋俥失先招致毀滅性橫禍，真可謂是「一著不慎，滿盤皆輸」的有生動力反面教材。

第12局　（廣東）陳麗淳　先負　（北京）唐　丹

轉五九炮過河俥佔右肋道對屏風馬平包兌俥右中士左外肋馬

1.炮二平五	馬8進7	2.俥二進三	車9平8
3.俥一平二	馬2進3	4.兵七進一	卒7進1
5.俥二進六	包8平9	6.俥二平三	包9退1

7.傌八進七 士4進5 8.炮八平九 包9平7

9.俥三平四 馬7進8 10.俥九平八 車1平2

11.俥四退二 …………

這是2009年11月15日首屆全國智力運動會象棋賽女子專業組個人賽第3輪陳麗淳與唐丹之間的一盤精彩廝殺。前兩輪雙方均取得1勝1和積3分的戰績,此時,河北的張婷婷以兩連勝積4分暫列第一。在總計七輪的比賽中,要想奪冠,此輪爭勝十分關鍵。一場以五九炮過河俥對屏風馬平包兌俥右中士左外肋馬互進七兵卒的精彩激戰,由此拉開序幕。

退右俥巡河、智守前沿,是在2007年全國象棋甲級聯賽上由上海棋手創新的變著。這路變化中的紅方雖有出人意料之舉,但右肋俥進而復退的節奏有略緩之嫌,與退俥相對應的是俥四進二這路變化,雙方易膠著對峙,具體著法可參閱上局「黃杰雄先勝戴志毅之戰」;如改走炮五進四,可參閱本章「蔣川先勝趙國榮」「胡榮華先負李少庚」之戰。另有俥八進六和炮九進四兩路攻守變化,可參閱「蔣川先勝趙國榮」之戰。

11.………… 馬8進7 12.炮五平六 包2進4

伸右包入兵行線封俥,是一步輕巧拓展空間的佳著!同時不給紅俥八進六反擊機會。此時,黑另有包2進2和包2進6不同攻守變化,以後會有詳細介紹。

13.相七進五 象3進5 14.仕六進五 …………

補左中仕固防,穩正。如兵七進一,則卒3進1,傌七進八,包2平3,炮九平八,車2平4,仕六進五,馬7退8,俥四平二,卒7進1,俥二平三,包7進6,炮六平三,馬8進9,俥三平一,馬9進7,炮八平三,車8進6,俥一平五,車8平7,炮三平四,卒5進1,俥五進一,卒9進1。演變下去,雙方大子

等、士相（象）全，在複雜攻守中，黑多邊卒易走，足可一戰。

　　14.……………　馬7退8

　　左馬退河口，冷靜而靈活之著。針對紅方的堅實陣勢，尤其是潛藏著的伏擊手段，黑方果斷地先躍馬踩三路兵，現又馬退河頭，進退有序，攻守有度！如黑留戀攻勢硬走車8進7???將會遭到紅兵七進一伏擊！

　　以下黑如卒3進1，則傌七進八，包2平3，炮九平八，包3平2，俥八平七，卒3進1，俥七進四，馬3進4，俥四平六，馬4進2，俥六退一！黑2路馬包被殲，紅反得子大優。

　　15.兵一進一　…………

　　紅急挺右邊兵，不給黑包2平9炸兵機會，以保持局面緊張而複雜的態勢。也可徑走俥四平二！以下黑方有兩種選擇：

　　①卒5進1，傌三進四，卒7進1，俥二平三，馬8進6，俥三平四，車8進3，俥八進二，包7進1，俥四平三，包7平6，炮六退一，車8進3，炮六平九，車8平9，前炮進四，馬3進1，後炮進五，卒9進1，兵九進一，演變下去，紅方兵種齊全，稍好易走；

　　②馬8退9，俥二進五，馬9退8，傌三進四，卒3進1，兵七進一，象5進3，傌四進二，變化下去，黑雖多卒，但紅優於實戰，足可抗衡。

　　15.…………　包2退2　16.俥四進四?　…………

　　紅進右肋俥追黑包，過於急躁！在黑勢既穩固又含有較多反擊手段（如下著卒7進1非常屬害）的形勢下，宜先以試探對方徑走傌三進二為上策，黑如續走馬8退7，則傌二退三，車8進6，俥四平二，車8平7，相三進一！變化下去，紅暫無大礙。

　　16.…………　包2退3　17.俥四退三??　…………

退右肋俥騎河，急於求攻，謀算不足、後患無窮！仍宜以走俥四退四！不給黑7路卒過河參戰機會為上策。

17.………………　卒7進1

18.俥八進七　　　車2平3(圖12)

19.傌七進六???　…………

左傌盤河出擊，敗著！錯失良機，局勢由此急轉直下，陷入被動。如圖12所示，宜以簡化局勢，不如改走炮六進六為妥！以下包7進6，俥四退三，馬8進6，俥八進一，車8進4，炮六退八，卒7進1，俥四進二，包7平3，炮九平八。變化下去，黑雖兵種齊全，又有過河卒參戰佔先，但紅子位靈活易走，局面優於實戰，足可抗衡。鹿死誰手，勝負一時難斷。

19.…………　馬8退7　　20.俥四進一　卒7進1

21.傌三退一　車8進4

提左直車巡河，過於保守，宜改走車8進5！傌六進七，車8平9，炮九退一，車9退1！變化下去，黑淨多過河卒易走。

22.傌六進七??　包2平4?

紅左盤河傌踩卒，反使河口傌威力被削弱。宜走炮九平七！包2平4，炮六進六，包7平4，傌六進七！此時傌踩3路卒後，對黑方才有一定的牽制力。

黑平右肋包避紅左直俥追

黑方　唐　丹

紅方　陳麗淳

圖12

殺，稍有拖泥帶水之嫌，不如徑走車8平6，俥四退一，馬7進
6，兵五進一，包2平4，炮九進四，包4進1，俥八退一，包4進
1，傌七退八，包4平1，傌八進九，馬3進1，俥八平九，馬6退
7！這樣大量兌子後，紅雖多兵，但黑有過河卒參戰，局面簡明
易走。

　　23.炮九平七　　車8平6　　24.俥四退一　馬7進6

　　25.兵五進一??　…………

　　急挺中兵，劣著！錯失良機。宜先走炮七退二（若傌七進
五??則象7進5，炮七進五，馬6進5，炮六進四，馬5退6，以
下紅如走炮六平七？則包4進1！後炮進三，包4平2，變化下
去，黑雖殘底象，但多過河卒略先易走；又如紅方改走炮六平
一，則包7平9！變化下去，紅左翼俥炮被牽制，黑馬雙包、過
河卒和中卒佔位靈活易走，仍先）！包7進1，俥八退二，馬6
進8，炮六進一，馬8進6，炮六平四！卒7平6，俥八退二，車3
平2，俥八進六，馬3退2，傌七退六，卒6平5，傌六進五。演
變下去，雙方兵卒等、仕士相象全、大子基本相等，黑雖有過河
卒助戰，但紅優於實戰，足可周旋。鹿死誰手，一時難測。

　　25.…………　　包4進1　　26.俥八退四　車3平2

　　27.俥八平七?　…………

　　平俥避兌，丟失良機，致使俥位較差，局勢更加複雜且難以
掌控。宜以徑走俥八進六兌車為妥，以下馬3退2，炮六進三，
馬6退8，炮六進一，馬8進9，炮六平九！演變下去，雙方子力
完全對等，黑雖有過河7路卒壓住紅右傌佔先，但雙方的雙傌馬
雙炮包各有3個兵卒的對決殘局相當漫長，紅大有機會，優於實
戰，可以一搏，勝負一時難料。

　　27.…………　　包7平9　　28.兵七進一　…………

渡七路兵出擊，明智之舉。如炮六進三？？則包9進4！兵五進一，包9進1！炮六退二，車2進9，炮七退二，包9平4，俥七平六，卒5進1，傌七退五，包4進2！變化下去，紅雙傌底炮受牽制，黑淨多過河卒參戰反先。

28.………… 包9進4 29.兵五進一 卒5進1

30.傌七退五？？ …………

紅左相台傌退中路，壞棋！又失周旋機會。宜走俥七進一！以下馬6進5，炮六進一，包9退1，傌七退五，車2進9，炮七退二，包9平3，俥七平五，馬3進4，傌五進六，士5進4，俥五平六（若炮六平三？？則馬5進3！俥五平七，馬4進5，俥七退一，包3平5！演變下去，黑方攻勢如潮，大佔優勢），包3進4，炮六進二，包3平9，俥六平五，卒7平6（若馬5進3？？則炮六平五，將5平4，俥五平七，馬3退5，炮七平六！士4退5，仕五進六！以下黑如接走包9平4？？則俥七退三！紅得子大優；又如黑改走士5進4？則俥七進三，士6進5，炮五進三，馬5退6，俥七平六，將4平5，炮五平七，紅破黑雙士後，以下又伏炮七退八打車的先手棋，紅方足可周旋，優於實戰），炮六平五，士4退5，炮五退二，卒6平5，俥五退一！演變下去，雙方大子等、仕士相象全，黑雖多邊卒，但紅勢強於實戰，足可抗衡，勝負一時難料。

30.………… 包4進3！

黑進右肋包騎河封俥，同時又開闢了右馬通道，一舉兩得，好棋！至此，全盤為之活躍，形成了包抄攻勢，大優。

31.兵七進一？ …………

同樣動兵，進兵追馬不如走兵七平六，以下黑如接走馬3進5，則兵六進一，馬5進7，炮七平九！變化下去，雙方子力對

等，大體均勢，紅方好於實戰，足可一搏，勝負一時難測。

31.………… 馬3進5　32.兵七平六?　…………

紅現平兵捉馬，無趣！宜以改走炮七退二先固防為上策，不易被動。

32.………… 馬5進7　33.相五進三??　…………

由於過河七路兵已將中馬驅趕出巢後再揚中相攔象台馬，自亂陣腳，反給了黑方可乘之機。此時紅宜走傌五進七！以下馬7進6，傌七退六，後馬進4，炮六進一，馬4退6，帥五平六，車2進3，相五退七，車2平4，炮六退二。演變下去，黑雖多雙卒佔優，但紅仍可周旋，尚有反擊機會。

33.………… 包9進1　34.俥七進一?　…………

同樣進俥，宜以改走俥七進三避一手為好。

34.………… 馬6進5　35.炮六進一　…………

進左仕角炮攔馬捉卒，以護相台俥捉包，無奈之舉。如改走俥七平六??　則馬5進3！俥六平七，車2進9，炮六退二，馬3進4，仕五退六，車2退5，傌五進七，包9平1！演變下去，黑兵種齊全、佔位靈活，又淨多過河7路卒壓制紅右邊傌，大佔優勢，紅頹勢難挽。

35.………… 包4平5　36.相三進五??　馬5退7!

先進右中相，敗筆！錯失勝機。宜徑走相三退五，包5平9，傌五進七，後包進3，傌七進九，車2進2，俥七平八，車2平1，俥八進五，士5退4，俥八平六，將5進1，兵六進一，象5進3，炮七平六，將5平6，俥六平五！變化下去，紅俥兵直插九宮，嚴控中路後成勝勢。

黑方抓住難得機會，回馬踩殺紅高右相，一舉撕開紅方防線，精準打擊，由此步入佳境。

37.俥五退三　包9平4　　38.俥一退三　…………

雙方兌子後，黑淨賺一相，並牢牢掌控著局勢的發展。

38.…………　車2進9　　39.炮七退二　車2退2?

退車捉中相，漏著！錯失勝機。宜包4退1！俥七平六，車2平3，俥六退四，車3退3（下伏有卒7進1後再走車3平7砍俥凶著）！後俥進一，車3進1！殺中相後，黑勝無疑。

40.炮七進二　車2進2　　41.炮七退二　車2退3

42.兵九進一??　…………

挺逃九路兵，劣著！宜御駕親征徑走帥五平六！包4平1，炮七進二！堵住黑7路卒進攻機會。演變下去，紅防守頑強。

42.…………　車2進1　　43.炮七進二　車2進2

44.炮七退二　包4平1！

黑由車窺殺中相和沉底叫帥及時調整子力位置，終於為右包找到了發威空隙，由此吹響了進攻的號角！

45.帥五平六　包1進3　　46.帥六進一　車2退1

退車逼帥上三樓不如徑走包1平3得子，以下紅如接走後俥進四，則包5進1，俥三退五，卒7平6！黑方可追回一子，多子勝定。以下殺法是：

帥六進一，車2退2（紅帥上三樓後，局勢非常危急，黑現又退車叫殺，乘勝追擊，令人擊節！如貪吃子反會貽誤戰機）！炮七平六，卒7平6，俥七平六（若後俥進二??則卒6平5，俥三退五，車2平5，俥二進三，車5平2，兵六平七，包5退2，演變下去，黑子活躍且多象，有攻勢，勝定），卒6平5，後俥進四，車2進1，帥六退一，卒5進1（果斷棄中包、衝卒殺中相，大膽入局凶著）！炮六平五，車2進1，帥六退一，車2進1，帥六進一，包1平5（儘管紅方竭力防守，黑仍卒臨城下大

優。現黑得炮後，下伏有卒5進1挖中仕保騎河中包的反擊手段，至此，黑方一舉鎖定了勝局）！傌四進二（若硬走傌四進五，則卒5進1！仕四進五，包5退4，仕五進六，車2平8！變化下去，黑淨多包士雙象，必勝無疑），後包進3，傌二進四，後包平9，傌四退五，車2退1，帥六退一，包5退1，傌五退三，車2進1，帥六進一，車2平6，兵六進一，車6退1！捉死紅前傌，黑勝定。

以下紅如接走前傌退四？則包5平7，帥六退一，包9進1！俥六平二，車6退1，兵六進一（若俥二平三？？？則車6進2，帥六進一，包9退1，帥六進一，車6退2！黑速勝），車6進1，帥六平五，包7進1，俥二退四，車6平9！鎖死紅俥後，以下黑有先馬7進5再馬5進7，最後馬7進6活捉二路紅俥後的完勝手段。

此局雙方一開局就看到了五九炮對平包兌俥伸右包過河之爭。步入中局後，紅卸中炮補右中仕相挺一兵，黑補右中象退7路馬以進退右包來還擊，雙方進入白熱化爭奪。然而，好景不長：紅方連續在第16、17回合和第19回合先後進退右肋俥和左盤河傌出擊，錯失反先良機；以後又先後在第22、25、27回合和第30回合傌踩卒、挺中兵、避兌俥、傌退中路，再失周旋機會；更糟糕的還是在第31～34、36回合和第42回合又6失機遇後，被黑方不失時機退車叫殺、卒逼九宮、殺相逼傌、包轟中炮、包炸中仕、平邊包棄卒、平底車砍仕，最終退肋車得子，一著定乾坤！

是盤佈局在套路進行，中局搏殺紅方似乎不在狀態，不是過急就是走漏，不是劣著就是敗筆，優柔寡斷，自亂陣腳，有多達13次放棄反先機會，令人大跌眼鏡，最終飲恨敗北。這是一局

少見的有失態失衡的反面教材。

第13局　（雲南）趙冠芳　先負　（北京）蔣　川

轉五九炮過河俥炮打邊卒對屏風馬平包兌俥右中士左外肋馬

1.炮二平五　馬8進7　　2.俥二進三　車9平8

3.俥一平二　馬2進3　　4.兵七進一　卒7進1

5.俥二進六　包8平9　　6.俥二平三　包9退1

7.傌八進七　士4進5

　　這是2010年4月16日「北武當山杯」全國象棋精英賽第4輪頗具男子風格、很有中局功力的全國女子冠軍趙冠芳與蔣川之間的一場相當引人注目的精彩廝殺。雙方以中炮過河俥對屏風馬平包兌俥互進七兵卒拉開戰幕。黑先補右中士固防，屬改進後的主流變例，旨在立足於防守中尋找戰機組織反擊。如先走車1進1，則可參閱本章「鄭義霖先負吳宗翰」之戰；又如改走士6進5？則俥九進一，包9平7，俥三平四，象7進5，傌七進六，車1進1，傌六進七，包2進4，俥九平六！變化下去，紅雙俥佔據雙肋道，不給黑右橫車反擊機會，且紅多兵易走，顯而易見佔優。

　　8.炮八平九　車1平2　　9.俥九平八　包9平7

10.俥三平四　馬7進8　　11.炮九進四　…………

　　至此，形成五九炮過河俥對屏風馬平包兌俥互進七兵卒陣勢。此類佈局體系的攻防變化十分繁複。進入21世紀後，年輕棋手們老譜翻新、舊譜今用，又不斷發掘、層層創造出不少新變著，令人賞心悅目、擊節稱快！這些令人眼花撩亂的創新見解，為當今的「包馬爭雄」增添了奇光異彩，進一步豐富和拓展了「中炮對屏風馬」龐大的攻防體系而著著生輝。

　　紅現飛左邊炮炸邊卒，是一步能及時策應中炮的凶著！置黑7路卒渡河反擊於不顧，力圖謀取多兵勢態。如改走炮五進四，可參閱「蔣川先勝趙國榮」和「胡榮華先負李少庚」之戰；又如傌三退五，可參閱「蔣川先勝李少庚」之戰第11回合注釋；再如俥四進二，可參閱「黃杰雄先勝戴志毅」之戰；還如俥四退二，可參閱「陳麗淳先負唐丹」之戰；再還如俥八進六（伸左直俥入卒林線展開攻殺，遠比炮打中卒、傌退窩心、俥四進二或俥四退二等變化要繁複得多），則卒7進1，俥四進一。以下黑又有兩種不同選擇：

　　①象7進5，傌二退五，卒7進1，傌七進六，以下黑又有馬8進9和馬8退7兩路變化，結果前者為黑方較優、後者為局勢較為平穩的不同走法；

　　②象3進5，傌三退五，卒7進1，以下紅有俥七進六和俥八平七兩種變化，結果前者為雙方對攻、後者為黑用一子兌雙相又有沉底包局勢佔優的不同下法。

　　11.………… 　卒7進1

　　渡7卒欺俥，從左翼開始反擊是當務之急。如包7進5（若包2進4，則炮九平五，象7進5，兵五進一，以下黑有馬8進7和卒7進1兩種各有千秋的不同弈法），則相三進一（若傌三退五，則卒7進1，俥四退一，包2進4，炮九退二，馬8進9，演變下去，雙方對攻，互有顧忌），卒7進1（若馬8退7？則傌七進六，車8進5，傌六進五，馬3進5，炮九平五！馬7進5，炮五進四，象3進5，俥八進二，紅鎮中炮較優），炮九平五，象7進5，俥四平一，馬8退7（若馬8進6？？則傌三退五，車8進8，炮五退二！紅反優勢），俥一平四，馬3進5，炮五進四，車8進7，傌三退五，馬7進5，俥四平五，車8平9，俥五退二，車

9退1，俥五平三，包2進5，兵九進一！變化下去，紅雖殘相，但多兵易走，略先。

12.俥四退一　…………

先退肋俥避一手。如炮九平五（若俥四平三，則馬8退7，炮九平五，馬3進5，炮五進四，馬7進5，俥三平五，以下黑有卒7平6、卒7進1和包7進5三路各有千秋的攻守變化），則象7進5（若象3進5，則俥四平三，以下黑有馬8進6和馬8退9兩種不同走法），俥四平三，馬8退9，俥三平一（若俥三退二？則車8進3，傌七進六，包2進3，傌三退五，馬3進5，炮五進四，車2進1，傌五進七，包2平4，俥八進八，包7平2，傌七進六，包2進4！黑包拴紅方俥傌，黑反滿意），包7進5，傌三退五，馬9進7，俥一平二，車8平7，俥八進六，馬7進6，前炮退二，車7進3，俥二退一，包2平1，俥八進三，馬3退2。演變下去，雙方基本均勢。

12.…………　卒7進1　　13.傌三退五　馬8退7

14.俥四進一　…………

進俥卒林線，死守右肋道，明智之舉。如改走俥四平九？？則卒7進1！炮九進三，士5退4，炮五平六，卒7平6！相三進一，卒6進1，傌五進六，卒6進1！帥五平四，車8進9，帥四進一，車8退1，帥四退一，包2進6！紅右翼被突破，黑車馬雙包將會形成強大攻勢後轉為勝勢。

14.…………　象7進5

先補左中象固防屬主流變例之一。筆者曾走過車8進8！炮九平五，馬7進5，炮五進四，馬3進5，俥四平五，車8平6！俥五平三，包7平6，傌五進六（若貪走俥三退三？？則包2平6！傌五進六，車6進1！帥五進一，車2進9，傌七退八，車6平

4！傌六進五，前包平5！紅雙仕被砍，又被黑中包捒傌，雙底相厄運難逃，黑方開始由優勢逐漸轉為勝勢），包2平5！仕六進五，車2進9，傌七退八，士5進6！帥五平六，包6平4，傌六進五，車6退4，傌五進七，車6平4，帥六平五，卒7平8，傌七進五，象7進5，俥三平一，車4進2，兵五進一，包4平5，俥一退二，車4平1，相三進五，卒8平9！變化下去，紅雖多兵，但黑車包卒有攻勢，結果黑車包卒聯手破城擒帥入局。

15.俥八進六　…………

左俥入卒林線窺卒出擊，穩正。如急走炮九平五？則卒7進1（若馬7進5？則炮五進四，馬3進5，俥四平五！下伏俥五平三和攻殺卒林線雙卒的有利手段，紅勢佔優），炮五退一，車8進8！下伏卒7平6捉中炮後再卒6進1的攻殺手段，黑方反有攻勢，大優！

15.…………　包2平1　　16.俥八進三　馬3退2

17.傌七進六??　…………

左傌盤河出擊，劣著！易陷入被動，錯失互纏機會。宜以走炮九平五先拿實惠為上策，以下黑如馬7進5（若先走包1平3？則炮五退一！演變下去，紅有雙中炮，俥路又寬闊，明顯反先），則炮五進四，包1平3，相七進五，車8進6，俥四平三，包7進1，炮五退一，馬2進1，傌七進六！現紅左傌盤河出擊，恰到好處，適時有力！變化下去，局勢互纏，雙方互有顧忌。

17.…………　馬2進3　　18.炮九退二??　…………

退左邊炮巡河，壞棋！又失良機。宜炮九平五！馬3進5，炮五進四，車8進4，傌五進七。演變下去，紅多兵易走，優於實戰，可以抗衡。

18.…………　　　包1退1

19.傌六進七　　車8進4
20.傌五進七　　卒7進1(圖13)
21.炮五平六???　…………

黑抓住紅連走劣著之機，躍馬、退包、伸車巡河來調整子力，現再進7路卒，可卒臨城下反擊，紅局勢不容樂觀。現紅卸中炮，敗著！導致黑巧棄7卒後，車馬雙包聯手得子入局。

如圖13所示，紅此時宜徑走相三進一！以防黑棄7路卒炸底相的攻殺為上策。紅方由此陷入困境。以下殺法是：馬7進6，相三進五，馬6進5！後傌進六，卒7進1，俥四退三，卒7平6！俥四退二，包7進8！帥五進一，士5退4，炮六退一（敗筆！宜徑走炮九平八不給黑右包炸兵反擊機會來頑強抗衡）？包1進5！炮六平九，車8平2！前炮平八，象5進3！俥四進六，車2進1！相五退三，車2平3，傌六退五，象3退5，傌七退九，車

3進4，帥五退一，馬5進3，傌九退七，包1進1！至此，黑下伏有包1平5炸傌反先、馬3進1踩邊炮取勢和馬3進4踏底仕催殺等多路謀子取勝殺法，紅已回天乏術、潰不成軍，只好遞上降書順表、城下簽盟了。

此局雙方一開戰就出現了五九炮對平包兌俥對決：紅左炮炸邊卒、右傌退窩心、進退右肋俥，黑方急進左外肋馬、渡7卒又回馬、補左中象又兌

黑方　蔣川

紅方　趙冠芳

圖13

右直俥地爭奪空間、搶佔要隘。就在步入中局後的關鍵的第17
回合紅方貿然走俥七進六盤河出擊，丟失了互纏機會，在第18
回合又走了炮九退二錯失良機，更糟糕的是在第21回合居然盲
目地卸中炮走了炮五平六？被黑方抓住戰機，策馬踩中兵、棄卒
沉底炮、右包炸邊兵、左車速右移、揚象別俥腿、棄包車殺炮、
掃兵落中象、沉車殺底相、馬跳釣魚臺、車馬包歸邊，紅帥難逃
厄運。

　　是盤佈局有套路爭鬥、互不相讓；中局攻殺紅左俥盤河、急
躁冒進，成算不足、後患無窮；黑方棄卒沉包、揮車跳馬與飛包
炸兵一氣呵成。這是一局令人大飽眼福、回味無窮的超常思維佳
作。

第14局　（上海）黃杰雄　先勝　（上海）戴中華

轉五九炮過河俥進中兵盤頭馬對屏風馬平包兌俥右中士象

1.炮二平五	馬8進7	2.傌二進三	卒7進1
3.俥一平二	車9平8	4.俥二進六	馬2進3
5.兵七進一	包8平9	6.俥二平三	包9退1
7.兵五進一	…………		

　　這是2010年10月1日國慶日遊園活動象棋友誼賽首局黃杰
雄與戴中華之間的一盤精彩對決、激烈較量。雙方以中炮過河俥
急進中兵對屏風馬平包兌俥互進七兵卒拉開戰幕。此時，紅如走
傌八進七，則車1進1，炮八平九，車1平6，俥三退一，包2平
1，俥九進一，車8進6，兵三進一（若傌七進六，則包9平7，
俥三平八，車8平7，以下變化繁複，雙方既各有千秋，又互有
顧忌），車8平7，炮五平六！包9平7，俥三平八（若俥三平

六，則卒3進1，俥六平七，車6進1，相三進五，包7平3，俥九平八，包3進3！兵七進一，馬7進6！黑反多子較優），車6平4（若貪走車7進1？？？則相三進五，車7退1，炮六進一！車7進1，俥七進六！黑7路車難逃，紅得車大優），相三進五，車4進5，俥九平四，車4平3，俥七退九。變化下去，紅方主動、易走，也是一種不錯的選擇。

 7.………… 士4進5　　8.兵五進一　包9平7

 9.俥三平四　卒7進1　10.傌三進五　卒7進1

　　至此，形成中炮過河俥挺七兵進中兵盤頭傌對屏風馬平包兌俥渡7卒陣勢，其特點是：紅要從中路進攻、疾進右傌侵擾黑方陣營，而黑卻利用7路包，密切配合左直車及時對紅右翼弱點進行反撲，故易很快形成雙方短兵相接、刀光劍影、利刃出鞘、劍拔弩張的攻殺場面或對攻局面。現黑挺卒殺兵，著法強硬，攻殺銳利。如改走卒7平6，則俥四退二，卒5進1，炮五進三，馬3進5，俥四進四，包2退1，俥四退二，象3進5，炮八平三！馬7進8（若車8進4？則炮五進二！象7進5，炮三進五，車8平5，傌八進七，紅反得象多兵佔優），俥四平五，馬8進6，炮五平四，馬6進7，傌五退三，包7進6，俥九進二，包7平8。至此，紅兵種齊全，多兵佔優。

 11.傌五進六　車8進8！　12.傌八進七　…………

　　先進左正傌出戰，穩正。如改走傌六進七？則車8平2（若卒7平6，則雙方另有各有千秋的不同弈法），兵五進一，車2退1，俥九進二！以下黑有兩種選擇：

　　①車2平1，傌八進九，包2進4，仕四進五，包2平5，兵五平六，車1進2，兵六平七，象7進5，俥四進二，包7退1，傌九進七，馬7進8，傌七進五，紅子位靈活，多兵主動，易走

佔先；

②車2進2（宜以車2平1先兌俥為上策）？俥九平六，象3進5，俥四進二，車1平3，傌七進五，包7平5，兵五進一，變化下去，紅棄子後有猛烈攻勢，黑已難應對。

12.………… 象3進5　　13.仕四進五 …………

黑伸左直車進攻，直壓紅方下二路，意要擴先爭優，凶著！

紅方定下神來，耐心梳理自己多年來的激戰心得後認為，面對強勢的黑方，此時，紅方共有8種應法可取，能排在前3位的分別是傌六進七、傌七進八和仕四進五（根據自己多年搜集累計出各種大賽中的217局統計：紅勝112局、負58局、和局47局，可見紅方勝率是相當高的）：如改走傌六進七〔若傌七進八，則馬7進8（此時黑另有包2進5或卒7平6兩路變化，結果均為紅反有攻勢），俥四平三，馬8進6，以下紅有俥三進二和俥三退三兩種變化，結果均為黑可抗衡的走法〕，則車1平3，傌七退五，馬7進8（若馬7進5？則炮五進四，包7進8，仕四進五，車8進1，俥九進一！變化下去，紅反較優），俥四平三，馬8進6，俥三進二（若俥三退三？則包7進8！俥三退三，馬6進4，仕四進五，馬4進3，帥五平四，馬3進1！黑可抗衡），馬6進4，仕四進五，馬4進3，帥五平四，馬3進1。變化下去，黑馬包換左俥後，反彈力甚強，易走，足可抗衡。

13.………… 車8進1

黑車直插紅底線窺殺底相，兇悍！如走卒7平6或卒7平8，則其變化結果都不盡如人意，反使紅方易走。

14.傌六進七 …………

踏傌出擊是一路穩健走法。如改走炮八平九（也可改走俥九進一，卒7平6，兵五進一，馬3進5，炮八進四，包7進8，俥

四退三，包7退5，仕五退四，車1平4，傌六進四，車4進7，俥九平三，包7平5，俥四平五，包5進3，俥五退一，車4平5，相七進五，車8退8，變化下去，紅優），則馬7進8，俥四平三，包2退1，俥九平八（也可徑走兵五平四，馬3退4，俥九平八，車1進2，炮五平六，卒5進1，炮六進七，馬8進6，炮六退三，車1平4，相七進五，紅方多子勝勢），車8平7，仕五退四，馬8進6，俥三平四，馬6進4，炮五平六，車7退2，仕四進五，車1進2，傌七進六，車7進2，仕五退四，卒7平8，兵五進一，車7退5，前傌進五，象7進5，傌六進七，車1退2，兵五進一！變化下去，紅雖少子，但淨多過河中兵和雙相，已成勝勢。

　　14.………… 卒5進1　　15.炮八平九 …………

　　平左邊炮成了「遲到」的五九炮陣勢。此時，紅另有兩路變化可作參考：

　　①俥九進一，車1平3（若卒7平6，則俥四退三，包7進8，俥四進五，車1平3，前傌進五，士6進5，炮五進五，士5退6，傌七進五，車3平4，傌五退三，包7退1，仕五退四，車8退1，炮八平五，車4進6，俥九平四，將5平4，仕四進五，士6進5，雙方對峙），前傌進五，士6進5，俥四進二，包7平9，炮五進五，士5退4，仕五退四，車3進2，炮五平八，車3平2，傌七進八，車2進3，炮八平五，士4進5，俥四平三，象7進5，俥三退一，車2退3，俥九平四！至此，黑殘士破象，紅下伏炮五進五殺中象及三路俥沉底叫殺凶著。紅雙俥炮聯手攻殺，勝利在望；

　　②俥四進二，以下黑方有兩種選擇：(甲)卒7平6，前傌進五，士6進5，炮五進五，將5平4，傌七進六，包7進8，炮八

平六，士5進4，俥六進五，將4平5，炮五退二，士4退5，俥五進三，士5進6，俥九進二，包7退4，仕五退四，包2平7，炮六進四，前包進4，仕四進五，前包退5，仕五退四，車1進2，炮六平五，將5平4，俥九平八，車1平2，俥八平六，車2平4，俥六進五，後包平4，俥四退一，變化下去，黑殘雙士缺中象，難以抵擋紅俥雙中炮聯手的猛烈進攻，易敗；(乙)卒7平

黑方　戴中華

紅方　黃杰雄
圖14

8，前俥進五，士6進5，炮五進五，將5平4，俥七進六，包7進8，炮八平六，士5進4，俥六進五，士4退5，俥五進七，將4進1，炮五平八，包7平4，仕五退四，包4平1，相七進五，包1平6，俥四退七，車1平6，炮八退四，將4進1，炮八進四，將4退1，雙方不變可判作和。

15. …………	馬7進8
16.俥四平三	馬8退9
17.俥三退二	車1平3
18.前俥進五	士6進5
19.俥九平八	包2平4
20.俥八進五(圖14)	卒3進1???

挺3卒攔俥，敗著！由此導致陷入挨打困境。如圖14所示，此時黑應抓住機遇尋求對攻，宜徑走包4進4！以下俥八平五，

包4平9，炮五平一（若先仕五退四，則包9進3，俥七退五，車3平4，炮五平一，包7進3，炮九平五，車4進3，炮五進二，將5平4，炮五平六，將4平5，炮六平五，將5平4，雙方不變可判作和），包9退2，俥三進三，車8平7，仕五退四，車7退1，俥五平二，車3平4，仕六進五，車4進8，傌七進五，車4平3，相七進五，車3平2，炮九平七。變化下去，雙方各有千秋、互有顧忌，但黑勢要好於實戰。

21.炮九進四　卒3進1　　22.炮九平五　包4退2

23.傌七進五　卒3平2??

黑卒平2路避捉，敗著！由此陷入了難以自拔的絕境！宜改走卒3平4，此時紅有兩種選擇：

①前炮進二，車8平7，仕五退四，卒5進1！前炮退四，卒4平5，炮五進二，包7平5，炮五進四，車3進1，俥三平六，馬9進7，炮五平三，車3平7，俥六進五，將5平4，俥八進四，將4進1，傌五進六，將4平5，俥八退一，將5退1，俥八平三！馬7進5，變化下去，雙方大子兵卒對等，紅多雙仕、黑淨多中象，基本均勢、戰線漫長，鹿死誰手，勝負一時難以預測；

②後炮進三，車3進9，俥三平六（若俥三退一，則車3退6，前炮進二，馬9進7，傌五進三，馬7進6，前包平四，象5退3，炮五平四，車3平5，後炮平五，車5平1，炮五平四，車1平5，雙方始終不變可判作和），包7進8，俥六平七，包7平4！仕五退四，前包平6，俥七退四，包6平3，帥五進一。演變下去，雖雙方搏殺激烈，各有千秋、互有顧忌，但黑勢強於實戰，黑俥傌雙炮過河卒單缺士完全能應對紅車馬雙包雙兵局面。以下殺法是：

後炮進三！車3進3，前炮進二，馬9進7，俥三平六！車8

平7，仕五退四，包7平6，俥八進四！包4平3，相七進五，車7平8，仕六進五！紅方勝定。以下黑如續走包6退1，則後炮退一，此時黑方有兩種不同選擇：

①車8退5??前炮平九，車8平5，炮九進一，將5進1，俥八退一，包3進1，帥五平六，將5平6，俥六進四！將6進1，炮九退二，象5進7，俥八退一，車5退2，俥八進二，車5進3，俥八平四！將6平5，俥四平五，將5平6，俥五退五！紅得車大優後，將形成雙俥俥炮聯攻態勢而勝定。

②卒7平6??前炮平九，象5進7，炮九進一，將5進1，俥八退一，將5進1，炮九平四，卒6平5，帥五平六，卒5平4，俥六退一，包3進1，俥六進四，將5退1，俥六進一，將5進1，炮四平七！將5平6，炮七退三！紅得黑車後，雙俥雙炮也能迅速構成完美殺勢而破城擒將。

此局雙方一開戰後就巧妙進入中炮渡中兵對平包打俥之爭。紅進盤頭俥騎河踩黑右馬，黑補右中士象渡7卒伸左直車塞紅相腰後沉底地雙雙步入了精彩的中局搏殺：當紅以「遲到」的五九炮退右俥巡河七路俥踏中士亮出左直俥騎河追殺黑中卒時，黑方卻因在第20回合走卒3進1攔俥而陷入困境，在第23回合又因走卒平2路避捉而跌入無法自拔的絕境，被紅方抓住戰機，雙炮齊鳴、轟卒炸士、雙俥追殺右包、補上左中相仕、雙炮齊飛、轟炮出帥、俥殺卒叫將、平底炮得車後，成雙俥雙炮擒將殺勢而入局。

是盤佈局循規蹈譜、各攻一面，中局搏殺黑一味求速反難成事、一味反擊兩失良機、背水一戰難逃一劫，紅方先發制人技高一籌、一路雄風一拼輸贏、一拿到底一著定乾坤地攻營拔寨。這是一局超凡脫俗的力作。

第15局 （上海)劉中翔 先負 （上海)黃杰雄

轉五九炮過河俥炮打邊卒對屏風馬平包兌俥右中士象退右包

1.炮二平五	馬8進7	2.傌二進三	車9進8
3.俥一平二	馬2進3	4.兵七進一	卒7進1
5.俥二進六	包8平9	6.俥二平三	包9退1
7.傌八進七	士4進5	8.炮八平九	車1平2
9.俥九平八	包9平7	10.俥三平四	馬7進8
11.俥四進二	…………		

這是2012年5月27日上海解放63周年網戰象棋友誼賽第5局劉中翔與黃杰雄之間的一盤精彩的「短平快」殺局。雙方以五九炮過河俥對屏風馬右中士左外肋馬互進七兵卒開戰。先進右肋俥捉包，屬於20世紀80年代末流行的主流變例。如改走俥四退二，則可參閱本章「陳麗淳先負唐丹」之戰；又如改走炮九進四，則可參閱本書「趙冠芳先負蔣川」之戰。

11.…………	包2退1	12.俥四退三	象3進5
13.俥八進七	馬8進7	14.俥四退二	包7進1
15.炮九進四	…………		

飛左炮擊邊卒，先撈實惠出擊，是改進後的流行變例。如改走兵五進一，可參閱本章「黃杰雄先勝戴志毅」之戰；又如改走仕四進五或徑走傌七進六，可參閱「黃杰雄先勝戴志毅」之戰第15回合注釋。

15.………… 車8進8!

左直車插入下二路，尋求對攻，適時佳著！如先走車2平1，則炮九退二，包2平4，傌七進六，車8進8，傌六進七！紅

左傌踩3卒發威後，下伏傌七進九打邊車先手棋，紅多兵易走。

16.炮九進一　馬3退4　　17.俥八退一　包7退1

退左包避兌，旨在連成「擄子包」後繼續保護7路馬形成的高壓態勢。如徑走包7進1，則傌七進六，車8平7，俥四進三，包7退2，炮五進四，車7退1，相七進五，車7進1，仕六進五，車7平6，俥四平三，車2平1，炮九退三，馬4進3，炮五退一，車1進4，傌六進七，車1平4，俥八進一，馬7進8！

黑急進左馬塞相腰於下二線，下伏將5平4後再車6進1！仕五退四，馬8退6，帥五進一，車4進4殺著，黑雖少雙卒且有紅雙俥傌中炮壓境，但黑仍佔優。

18.傌七進六　　　車8平7(圖15)

19.炮五進四??? …………

飛炮炸中卒，棄俥失子，敗著！導致由於少子陷入困境。如圖15所示，宜走傌三退五先避一手，可避免丟子失勢告負。以下黑方有三種選擇：

①車7平8，炮五平三！卒7進1，傌六進四，車2平1，俥八進一，演變下去，黑有過河卒參戰易走，紅子位雖散，但優於實戰，不會丟子，可以抗衡；

②馬7進6，相三進一，包7平8，俥四平二，車2平1，俥八進一，卒7進1，傌六進四，卒7平6，炮五進四！

黑方　黃杰雄

紅方　劉中翔
圖15

車7退2，俥二平三，馬6退7，相一進三，卒6平7，傌四退三！卒7進1，傌五進六！變化下去，黑雖有過河卒助戰，但紅不失子，且在殘相情況下，子位靈活，足可抗衡；

③包7平8，炮五平二！卒7進1，俥四退一！車2平1，炮九退三！車1進4？？？傌六進七！包8進2，俥四進四！包8退2，俥八進二！車1平8，俥八進一！車8進3，炮九進五！雙方兌炮包後，紅俥傌炮3子歸邊大佔優勢後易轉成勝勢。

19.…………	車7退1！	20.傌六進七	車2平1
21.俥八進一	車7平4	22.傌七進八	馬4進2
23.俥四進五	車4退4	24.炮九平五？？？	…………

紅平左炮硬炸中象，強行從中路突破，敗著！導致黑方御駕親征出將殺仕後，雙車妙殺。此時紅宜走炮五退一！以下黑有兩變：①將5平4，仕四進五，包7進1，俥八進一，包7平1，炮五進三！將4平5，帥五平四！紅勝定；②車4平5，炮五平九！車5進3（若貪走車5平1？？？則前炮平五！將5平4，炮九進四！車1退3，俥八進一，包7進1，俥四平三，象7進5，俥三退一，變化下去，紅多子多雙兵相必勝），仕四進五，車1平2，俥四平三！追回失子後，紅反多兵易走且下伏後炮平八打死黑2路馬的先手棋，強於實戰，足可抗衡。以下殺法是：

將5平4，前炮平三（宜仕四進五！車4平5，炮五平三，包7平9，俥四平一！馬7退6，俥一平三，馬6退7，俥三退一，馬2進4，俥三退二，車5進3，兵七進一！演變下去，黑多子殘象少雙卒，紅少子多相多雙高兵，且七路兵已過河參戰，威脅不小，優於實戰，可以一搏）？？車4進6！帥五進一，車4退1，帥五退一，車1進6！黑抓住最後機會，雙車發威：殘底仕殺邊兵，捷足先登入局。

以下紅如接走仕四進五，則車1平5！炮三進二，將4進1，俥八進一，將4進1，相三進五，車5進1，俥四退七，車5進1，俥四平五！車4進1！至此，黑棄中車、沉肋車殺帥，完勝。

此局雙方一開戰就投入了五九炮對平包兌俥退右包打俥之爭地步入中局激戰。紅雙俥突發、左炮擊邊卒發威，黑補右中象雙包齊鳴、左直車插入下二線對攻。就在紅左傌盤河出擊、黑平左車捉炮之際，紅在第19回合突發中炮棄傌炸中卒，跌入少子困境；在第24回合不顧卒林中炮被捉，再強行從中路突破硬飛炮九平五轟中象，正中黑方下懷，被黑御駕親征、肋車砍仕、車掃邊兵，最終巧棄中車、妙沉肋車，殺帥入局。

是盤佈局在套路爭先奪勢，中局搏殺紅雙俥突發、雙炮齊鳴、棄子攻殺中路失敗，被黑方趁機一氣呵成地雙車砍仕殲兵發威、棄車沉車妙殺，演繹了一盤「短平快」的精彩殺局。

第16局　（南京）陳中國　先負　（上海）黃杰雄

轉五九炮過河俥右邊相挺中兵對屏風馬平包兌俥左外肋馬

1.炮二平五	馬8進7	2.傌二進三	車9平8
3.俥一平二	卒7進1	4.俥二進六	馬2進3
5.兵七進一	包8平9	6.俥二平三	包9退1
7.傌八進七	士4進5	8.炮八平九	包9平7
9.俥三平四	馬7進8	10.俥九平八	車1平2
11.俥四進二	包7進5		

這是2011年10月1日國慶日遊園活動象棋友誼賽第3局陳中國與黃杰雄之間的一盤精彩的龍虎大戰。雙方以五九炮過河俥轉右肋俥捉包對屏風馬平包兌俥右中士左外肋馬左包打三路兵互進

七兵卒開戰。黑飛左包炸三路兵直攻紅右底相，著法積極主動。如改走包2退1，可參閱本章「黃杰雄先勝戴志毅」和「劉中翔先負黃杰雄」之戰。

　　12.相三進一　　包2進4

　　伸右包封左俥，是一種封鎖兵林線的有力反擊戰術。如改走車8進3，則俥八進六，包2平1，俥八進三，馬3退2，炮九進四，馬2進3，炮九平八，象3進5，兵五進一！變化下去，紅左炮控制卒林線後，現試圖進中兵從中路突破，紅有攻勢，滿意、易走。

　　13.兵五進一　　…………

　　紅急進中兵，破壞黑「擔子包」防守，穩正之舉。如改走兵九進一，則車8進2，傌七進六，馬8退7，傌六進四，馬7進6，俥四退三，象7進5，仕四進五，車8進4。演變下去，雙方對搶先手、互有顧忌；又如改走傌七進六，則馬8退7，俥四退四（若仕四進五？？則車8進5！傌六退四，包2平6，俥八進九，馬3退2，俥四退五，卒7進1，炮九進四，馬2進3，炮九進三，象3進5，變化下去，黑有過河卒參戰易走），車8進6，傌六進七，包7平9，傌三進一，車8平9，炮五平三，車9平5，仕四進五，車5平7，相七進五，車2進3，炮九平七，包2進1！下伏包2平5炸中相凶著，黑方反先易走。

　　13.…………　　包7平3

　　左包右移壓左正傌出擊，屬改進後流行變例。以往網戰常走卒7進1，俥四退五，以下黑方有包2進2和包2退2兩路變化，結果均為紅優的不同走法。

　　14.兵五進一　　…………

　　強渡中兵，意要從中路強行突破。在1979年全國象棋大賽

上曾出現過傌三進四的右傌盤河出擊走法。以下黑有車8進3和包2退5兩路變化，結果前者為黑多卒佔優、後者為紅優的不同走法。

　　14.………… 　卒5進1　　15.傌七進五　…………

　　用左傌盤頭，屬改進後流行變例。此局面下筆者曾走過傌三進五，以下車8進2，傌五進六，車8平4，傌七進五，包2平5，炮五進三，象3進5，俥八進九，馬3退2，炮五平二！包5退2！傌六退七，包5平8，炮九平三，象7進9，傌七進五，車4進2，炮三平五，將5平4，仕四進五，卒7進1，相一進三，包8平5，炮五進二，車4平5，俥四退四，馬2進3，相三退五，象9退7。演變下去，雙方子力均等、局勢平穩，和勢甚濃。最終黑方強行突破後以丟子告負。

　　15.………… 　車8進2!

　　伸左直車保馬，以防傌五進六踩雙，既可直接保右馬，又可待紅炮五進三後，左車鎮中路抓炮，一舉兩利佳著！如硬走包2平5，則炮五進三，象3進5，俥八進九，馬3退2，傌三進五！下伏傌五進六追炮窺殺中象和炮九進四炸邊卒後沉底線攻殺兩步先手棋，紅勢大優。

　　16.傌五進六　…………

　　中傌赴左肋騎河踩雙，搶先發威推動攻勢，穩正。如急走炮五進三？則車8平5，炮五平二，包2平5，俥八進九，馬3退2，傌三進五，車5進4，炮九平五，象3進5！變化下去，黑兵種齊全，多卒易走，顯而易見佔優。

　　16.………… 　　包3平1(圖16)

　　17.仕四進五???　…………

　　補右中仕固防，敗著！錯失反先機會。如圖16所示，宜以

先走傌三進五連環出擊為上
策。以下黑如接走包1平5，
則炮五進三，車8平5（紅棄
傌搶攻，黑墊中車對攻，精彩
激烈、令人叫絕，準確有力、
扣人心弦），傌六進五！以下
黑有兩變：

黑方　黃杰雄

紅方　陳中國
圖16

①象3進5，炮五平二！
包2進1，傌四退五，包5退
3，傌四進三，車2進6（若包
2平5??則傌四平五！車2進
9，傌五退四，車2平3，炮九
平七！變化下去，黑雖多卒

象，但紅多子反先，且下伏炮二進四窺殺黑中象先手棋，佔
優），炮二進二，象5退3，帥五進一，卒1進1，炮二退五，象
3進5，帥五平四，卒3進1，兵七進一，象5進3，仕四進五！變
化下去，紅多子佔優，遠遠強於實戰；

②包5退4，仕四進五，馬3進5（若包2平5???則帥五平
四！將5平4，傌八進九，馬3退2，炮五平二！紅多子，以有傌
戰無車，大優），炮五進二，象3進5，炮九平五，馬5進4，炮
五進二，馬8退7，帥五平四，車2進4，傌八進二，車2平5，
炮五平二！車5進2，相一退三，馬7進6，相七進五，卒1進
1，炮二進一，車5平9，帥四平五，車9平6，傌四退二，卒1進
1，炮二平四，馬4退6，傌四平一，卒3進1，兵七進一，象5進
3，傌一平四！演變下去，黑雖多雙卒，但紅雙傌緊緊鎖住黑車
馬包，使黑攻勢難以正常發揮；而紅雙傌一旦有機會反彈逞威，

也不可小覷。故當前局勢為雙方互有顧忌，也優於實戰，紅可抗衡，鹿死誰手，勝負難料。

17.………　　車8平4

黑左車右移士角捉傌，逼騎河傌邀兌，穩健而老練之著。當時也曾想走馬8進7，俥八進二（好棋，既能保持中炮威力，又可明俥參戰）！馬3退4，兵七進一，馬4進5（邀兌馬及時而老練！如先走馬7進5？則炮九平五，卒3進1，俥四退三，包1退2，俥四平五，象3進5，俥五平四，包1平4，俥四平六，卒7進1，俥六平四，車8進1，傌三進五！演變下去，黑雖多卒，但右翼車包被拴，而紅子位靈活且中路有攻勢，反先佔優）！以下紅有兩種選擇：

①傌六進七，車2進2！兵七進一，馬7進5，炮九平五，車8進4，黑左車佔兵林線與雙炮聯手，下伏車8平7壓馬、馬5進3踩兵捉傌及巧渡7路卒和強渡中卒等多步先手棋，黑方多兩個卒，易走佔優；

②帥五平四，馬7進5，炮九平五，卒3進1，傌三進五，包1進2！仕五進六，車2進2，炮五進三，將5平4，炮五進一，車8進7，帥四進一，馬5退3，俥四退四，車8退3！下伏車8平6叫帥兌車淨多三個高卒的先手棋，黑也易走，但這兩路變化相對來說較難掌握，稍一疏忽即會落入下風。

18.帥五平四　　馬8退7　　19.傌六進七　　車4平3

20.炮九進四?　………

紅先御駕親征叫殺又巧兌右馬後，左炮轟邊卒過早，宜以先走傌三進二靜觀黑方動向為上策。以下黑如接走卒5進1，則傌二進四，馬7進6，俥四退三，卒5進1，炮五平三，象7進5，炮九進四！卒9進1，炮三平二！下伏俥四平三連掃雙卒和炮二

進七叫將先手棋，紅勢不弱，優於實戰；又如改走包1退1，則俥二退四，卒5進1，俥四進三，卒5進1，炮五平三，象7進9，炮三進五，車3平7，俥三進五，車7平5，俥四退二，包2退3，兵七進一！卒3進1，俥五退七，包2進1，俥四平九，車5平6，炮九平四，車6平1，俥九平一！演變下去，紅兵種齊全，反先易走，足可抗衡。

　　20.………… 卒5進1 　21.俥三進二 　將5平4

　　22.俥八進二 卒5進1 　23.炮五平三 卒9進1

　　黑先挺左邊卒，不給紅俥二進一，馬7進9，炮九平一反擊機會。如象7進9？則炮三進一！車3平2，炮三進四，前車平7，俥二進一，車7平6，俥四退一，士5進6，兵九進一。變化下去，黑雖多過河中卒，但紅兵種齊全易走。

　　24.俥四退二? …………

　　俥退卒林線，劣著！錯失先機。宜改走俥二進一！以下馬7進9（若象7進9??則俥一進三！紅得子大優），炮三進七！將4進1，炮九平一，車3平9，炮一平二，車9平8，炮二平一，車8平9，炮三退一！車9退1，俥八平二！包2平4，俥二進四，包4退4，俥二平五！下伏俥四平五挖中士手段，紅勝定。

　　24.………… 象7進9 　25.俥二進三 　馬7退8

　　26.炮三平六 車3平8 　27.炮六進二?? …………

　　進左仕角炮巡河，壞棋！再失先機。同樣進肋炮，宜徑走炮六進三！以下黑如續走車2進4？則兵七進一！演變下去，紅仍有反先機會；又如改走車2平1??則俥四平七，包2退4，俥七平六，將4平5，炮六平五，包2平5，俥三進五，象3進5，俥六平四，馬8進7，俥八進一，包1進3，俥八平五！演變下去，黑雖兵種齊全，但紅子位靈活、反彈力足，且下伏兵七進一渡河

參戰先手棋，強於實戰。

27.…………　　　車8進7　　28.帥四進一　包1進2

29.俥八退一???　…………

退左俥作墊，最後敗筆！宜徑走仕五進六（若仕五進四???則卒5進1！俥四平六，將4平5，炮六平五，象3進5，以下紅如接走傌三進五？則包2平6！黑速勝；又如改走俥八平五??則包2進2！黑也勝）！車8退1，帥四退一，包1平4，俥四平六，將4平5，炮六平五，象3進5，傌三進五，包4退5，炮九平六，車8退3，炮五進一，車8平4，傌五退六！士5進4，炮六平五，將5平4，傌六進七！將4進1，傌七進八！將4退1，傌八退七！將4進1，俥八進一，車4平6，帥四平五，下伏俥八進六殺著，紅方完勝。以下殺法是：

車8退4！炮九退二，包2退3（黑不失良機，退車追炮、回包拴俥傌，著法緊湊有力，勝利在望）！炮六進二，車8進3，帥四退一，車8進1，帥四進一，卒3進1！炮六退五，包1平4，俥八平六，將4平5，俥六平八〔無奈之舉，如兵七進一??則車8退4！炮九退二，包2進5！炮九平六，卒5進1！炮六進一，車2進5！帥四退一（若炮六進一???則車2平4！俥六平八，車8平6，俥四退二，車4平6，仕五進四，車6進2！黑速勝），車8進4，帥四進一，車2平8！相一退三，後車進3，帥四退一，前車平7！黑勝〕，包2退1（速勝佳著）！俥四平七，卒5平6，傌三退五，車8退1，帥四退一，卒6進1！至此，黑左車塞紅相腰、卒逼九宮、卒臨城下叫殺！以下紅如接走帥四平五，則卒6進1，仕五退四，卒6進1，帥五平四，車8平2！黑棄卒砍仕，抽俥後多車，必勝無疑。

此局雙方一開戰就挑起五九炮對平包兌俥轉雙包過河炸兵封

俥拼殺而進入中局。紅棄中兵、左俥盤頭騎河後兌馬，黑挺中卒殺兵、高左直車保馬、包炸右邊兵後，紅方先在第17回合走仕四進五丟了反先機會，後在第20回合又走炮九進四過早炸邊卒陷入困境，又在第24、27和第29三個回合分別肋俥退卒林、進左肋炮巡河和退左俥作墊解殺而陷入敗局，被黑方抓住時機，車包聯手、兌炮反擊、肋卒逼宮，最終抽俥入局。

　　是盤佈局有套路，輕車熟路，中局搏殺紅方不在狀態，竟然接連五次丟失機會而被黑方車包卒聯手、巧妙得俥入局，是一局超凡脫俗之佳構。

第17局　（廣東）李鴻嘉　先勝　（山東）張申宏

轉五九炮過河俥右傌退窩心對屏風馬平包兌俥右中士左外肋馬

1.炮二平五	馬8進7	2.傌二進三	車9平8
3.俥一平二	卒7進1	4.俥二進六	馬2進3
5.兵七進一	包8平9	6.俥二平三	包9退1
7.傌八進七	士4進5	8.炮八平九	車1平2
9.俥九平八	包9平7	10.俥三平四	馬7進8
11.傌三退五	…………		

　　這是2010年12月14日全國象棋甲級聯賽第20輪李鴻嘉與張申宏之間的一場精彩廝殺。雙方以五九炮過河俥對屏風馬平包兌俥右中士左外肋馬互進七兵卒拉開戰幕。紅右傌退窩心，先避一手，未雨綢繆地預防來自黑左翼突來的威脅，這是20世紀80年代宣導的「佈局呈多樣化」萌發的精妙構思，由特級大師柳大華、楊官璘等起始，然後遍及全國。由於此著是紅方主動放慢進攻節奏，意在後發制人，故使這類佈局先後出現了許多新的攻守

陣勢和搏殺變化，令人耳目一新、眼花繚亂。如改走俥四進二，可參閱本章「黃杰雄先勝戴志毅」和「劉中翔先負黃杰雄」之戰；又如改走俥四退二，可參閱本章「陳麗淳先負唐丹」之戰；再如改走炮九進四，可參閱「趙冠芳先負蔣川」之戰。

　　11.…………　卒7進1

　　渡7路卒，先發制人、馬欺俥之著，屬當今棋壇主流變例之一。另有其他5種變化，僅作參考：

　　①馬8進7，俥八進六，馬7進8，傌七進六！變化下去，紅子力開揚，位置較好，佔優；

　　②包2進4，以下紅有俥四平三和傌七進六兩種變化，結果前者為紅方佔優、後者為紅得象黑子力集中各有千秋的不同著法；

　　③包2進6，以下紅有傌七進六和俥四平三兩種變化，結果前者為黑勢較好、後者為黑反易走的不同走法；

　　④車8進2，俥八進六，卒7進1，俥四退一，馬8進7，以下紅有炮五平三和傌七進六兩種變化，結果前者為紅方略優、後者為黑反佔先的不同弈法；

　　⑤象7進5，俥八進六，馬8進7，俥八平七，以下黑又有包7進1和包2進4兩路變化，結果前者為黑方先手、後者為雙方各有千秋的不同下法。

　　12.俥四退一　…………

　　退肋俥騎河避一著，屬改進後流行走法。筆者在網戰曾走過俥四進二！以下包7進5，俥八進六，馬8進6，炮五平三（牽制黑子活動，不給黑左馬進臥槽機會）！車8進2，俥四退三（若俥四退四??則包7進3！傌五退三，卒7平6！紅俥換雙、又殘底相，黑反有過河卒參戰且多卒象，易走），車8平6，俥四進

二，包2平6，俥八進三（若
硬避兌改走俥八平七??則象3
進5，炮三進二，包7平8，以
下紅如俥七平六？則馬3進
4！雙馬連環出擊，黑子位靈
活反先；又如改走炮三平
二??則包8進3！下伏有馬6
進8捉炮叫殺和包6進7炸底仕
反擊兩步凶著，黑佔優勢），
馬3退2，炮三進二，馬2進
3，兵九進一，象3進5。至
此，雙方在步入無俥車棋戰後
子力對等，局勢平穩，和勢甚
濃，結果雙方大量兌子成和。

黑方　張申宏

紅方　李鴻嘉
圖17

　　12.………… 包7進5

　　飛左包炸三兵，先得實利，屬改進後主流變例。在1988年
全國象棋團體賽上趙國榮與胡榮華之戰中曾走卒7進1？以下俥
八進六，象3進5，炮九進四，馬8進9，俥七進六，車8進8，
炮五平六，包2退1，俥八進一。演變下去，紅大膽棄子後有強
大攻勢，最終獲勝。

　　13.俥八進六（圖17）　象3進5???

　　先補右中象固防，過於求穩，錯失先機，敗著！由此落入下
風，易遭被動。如圖17所示，宜先走馬8進6！以下紅若接走炮
五平三，則車8進2，炮三進二，車8平6，俥七進六（若俥四進
二？則包2平6，俥八進三，馬3退2，炮九進四，馬2進3，炮
九進三，象3進5，雙方步入無俥車棋戰後，局勢平穩，紅雖多

兵，但黑子位靈活，有相當反彈後勁，雙方互有顧忌），包2平1，俥八平七（若俥八進三，則馬3退2，俥四進二，士5進6，炮三進二，包1進4！炮九進四，馬2進3，炮九進三，象3進5，俥六進七，馬6進4，俥五進六，包7平4，俥七進九，包1退6，俥九進七，將5平4，俥七進九，包4平9，相七進五，馬3進4，兵五進一，馬4進3！在以後的無俥車棋戰中，黑多中卒易走）。以下黑方有兩種不同選擇：

①車2進6，俥五進七，車2進1，俥四進二，包1平6，俥七進一，象3進5，俥七進一，包7平1，相三進五，包1平9，兵七進一，包9進3，仕四進五，馬6進7！俥六進四〔棄俥出擊攔肋包，無奈之舉！如兵七平六（或炮三退一壓馬）？則包6進7，相五退三，包6退8，相三進五，包6平3！白得俥後，黑必勝〕，車2平3！黑方先棄後取追回左馬後，反多卒有攻勢佔優，強於實戰，足可一搏；

②在1982年全國象棋大賽中楊官璘與柳大華之戰中曾走車2進7（嚴控紅方子力活動趨向）！以下兵七進一（強化壓力，佳著！若俥四進二??則包1平6，俥七進一，象3進5，俥七退一，包6進1，俥七進二，車2平6！俥五進七，車6進2，帥五進一，車6退1，帥五退一，包6平8！炮三平二，馬6進4，仕六進五，馬4進3，帥五平六，卒5進1，俥七退二，包8退1。變化下去，黑車馬雙包聯手後，反彈攻勢甚強，反先），包7平8，兵七平六（也可兵七平八割斷黑車退路後紅勢尚有發展前景），包8進3，俥五進七，馬6退4，仕六進五，車2退4。變化下去，雙方先後兌去雙俥車成無俥車棋戰後，黑子位相對靈活易走，強於實戰，勝負難測。

14.炮五平六 馬8退7 15.俥四平六 車8進4??

伸左直車邀兌，劣著！錯失良機。宜先走卒3進1！俥六退一，卒3進1，俥六平七，馬3進4，俥八退一，馬4進5，俥七進三，車8進8！俥八進二，車2進2，俥七平八，車8平6，傌五進四（若傌五進六？？？則馬5進7，仕四進五，包7進3！仕五進四，前馬進6！車馬包聯手絕殺，黑速勝），馬5進3，俥八進二，士5退4，傌四進六，馬3退4，俥八平六，將5進1，俥六退五，卒7平6！至此，黑雖殘底士，但淨多雙卒，且有一卒已過河參戰，兵種齊全，明顯佔優，優於實戰。勝負一時難測。

16.俥六退一　車8平7　　17.炮六平三　馬7進8

18.炮三進二　馬8進9　　19.炮三平二　車7平8

20.炮二退二　卒9進1？？

挺左邊卒嫌緩，壞棋！易陷困境。宜以棄邊卒退左包徑走包7退4為上策！

以下紅如接走俥六平一，則包7平9，俥一進二，馬9退7！炮二平一，包9平6，下伏包6進5邀兌包反擊凶著，黑勢不弱，優於實戰，可以一搏。

21.炮二平六　包7退3　　22.炮六進一　卒3進1

23.俥八退二　馬9進8　　24.炮六退二　卒3進1

25.俥八平七　馬3進2　　26.俥六平二　馬8退7

27.俥二進一　馬7退8　　28.傌五進六　車2進1？？

高一步車，匪夷所思，毫無意義，劣著！同樣動車宜以徑走車2平3為上策，以下紅如接走俥七進五，則象5退3，傌七進六，馬2進4，炮六進三，馬8進6，傌六進八，馬6進7，相七進五，馬7退5，炮九進四，包7平1，傌八進九，卒5進1！變化下去，雙方雖和勢甚濃，但黑多中卒，優於實戰。

29.傌六進八　包2進3？？

　　飛右包兌傌，最後敗筆！導致黑以後丟子而飲恨敗北。宜以改走車2平4靜觀其變為妥，以下紅如接走俥七進五，則車4退1，俥七平六，士5退4，炮六平五，馬8進6！炮九平八，包2進3，炮八進三，包2平3，炮八進四，象5退3，傌七進六，馬6進7，相三進五，馬7進5，仕四進五，包3退3，傌六進五，包3平1，炮八平九，卒9進1，兵五進一。演變下去，紅雖兵種齊全易走略先，但雙方子力基本相等，黑勢優於實戰，和勢甚濃。以下殺法是：

　　俥七平八，車2平4，俥八進一！馬8進7，炮六平九！包7進6，仕四進五，卒9進1，前炮進四，包7平9，俥八進一（也可直接走俥八進四！士5退4，前炮進三，將5進1，俥八退三！變化下去，紅也多子、多兵仕勝定），馬7進9，相七進五！馬9進8，相五退三，馬8退7，相三進五，馬7退6，前炮平五！以下不管黑馬是否兌中炮，紅雖殘底相，但多子多兵必勝無疑。黑方只好含笑拱手認負，紅勝。

　　此局雙方一開戰就聽到了五九炮對平包兌俥的「炮戰」聲。紅大膽啟用了後發制人的傌三退五、退右肋俥避捉，黑渡7路卒捉俥、飛左包炸三路兵。步入中局搏殺後，當紅在第13回合伸左直俥過河捉卒後，黑卻因補右中象固防而錯失先機，在第15回合走車8進4邀兌，又失良機，在第20回合又走卒9進1陷入困境，以後又在第28回合走車2進1、在第29回合錯走包2進3，先走空著、後又兌傌，導致最後丟子告負。

　　是盤佈局雙方循規蹈譜、落子如風、針鋒相對、互不相讓。中局攻殺各攻一面、迂迴挺進、爭鬥激烈，但黑方五失良機，不在狀態，實在可惜；紅方卻抓住戰機，殺包砍馬、棄相炸卒、補中相固防、炮炸中卒邀兌，最終多子多兵破城獲勝的精彩力作。

第18局　(晉城)閻春旺　先勝　(原平)霍羨勇

轉五九炮過河俥挺三兵對屏風馬平包兌俥右橫車佔左肋道

1.炮二平五　馬8進7　　2.俥二進三　車9平8

3.俥一平二　馬2進3　　4.兵七進一　卒7進1

5.俥二進六　…………

　　這是2011年7月5日「必高杯」山西省象棋錦標賽成年組第10輪閻春旺與霍羨勇之間的一場當地高手相遇的龍虎激戰。雙方以中炮過河俥對屏風馬互進七兵卒拉開戰幕。紅先進右直俥過河，旨在配合中炮伺機發動並加強中路攻勢，牽制黑左翼各大子力，尋找突破口和反擊點。如先走傌八進七，則車1進1，炮八平九。以下黑方有六種不同走法，僅作參考：

　　①象7進5，俥九平八，包2退1，俥八進七！紅方易走；②包8進2，俥九平八，包2退1，俥八進七！包2平8，俥八平七，後包進8，俥七平三！前包平9，炮五進四！演變下去，紅左俥兌雙後，現又鎮空心中炮，紅有攻勢，佔優；③包2進2，俥二進六，馬7進6，俥九平八！紅反滿意；④包2進4，以下紅方有兵五進一和俥九平八兩種變化，結果前者為雙方對攻、後者為雙方對搏的不同走法；⑤包2退1，俥九平八，包2平7（另有卒3進1和象7進5兩種變化，結果均為紅方先手的不同走法），以下紅方有俥八進七和傌七進六兩種變化，結果前者為黑方優勢、後者為黑方易走的不同下法；⑥車1平6，俥九平八，包2退1，以下紅方有俥八進七、俥二進四和傌七進六3種變化，結果分別是前者為紅得子大優、中者為黑方好走滿意、後者為雙方均勢的不同弈法。

5.……………　包8平9

平左包兌俥，以儘快擺脫紅右俥對左翼車包的牽制，屬當今棋壇主流變例。在本次大賽第4輪宋志明與王太平之戰中曾走馬7進6，以下傌八進七，象3進5，俥二平四，馬6進7，炮八平九，包8平7，俥四平三，包7平6，俥九平八，包2平1，傌七進六，士4進5，傌六進五，馬7進5，相七進五，馬3進5，俥三平五！變化下去，紅兵種齊全、子位靈活，下伏中俥和邊炮隨意掠殺三個卒的先手棋，顯而易見紅方佔優，結果黑方丟子告負。

6.俥二平三　包9退　　17.傌八進七　車1進1

高起右橫車，旨在佔肋道出擊，屬20世紀80年代末流行變例之一。在本次大賽首輪張國慶與洪雷平之戰中曾走士4進5（即本章前面介紹過的主流變例），炮八平九，車1平2，俥九平八，包9平7，俥三平四，馬7進8，炮五進四，馬3進5，俥四平五，包7進5，傌三退五，卒7進1，俥八進四，馬8進6，俥五退二，車8進8！炮九退一，車8退1，相三進五，包7平8！炮九平八，車8平6！傌五退三，車6平7，炮八進六！象3進5，仕六進五，馬6進5！相七進五，車7平5，俥五平三，車5平3！兵九進一，包8進3！至此，紅雖多子多兵，但黑車拴紅俥炮、左包沉底又拴住紅右相位底傌，且淨多雙象，子位較為靈活，易走。結果黑大膽棄底包強挖雙仕，使雙車巧妙聯手，最後捷足先登，一舉擒帥。

8.炮八平九　車1平6　　9.俥三退一　……………

退右俥騎河殺卒，俥離險地，屬改進後穩健的流行走法。另有兩變可作參考：

①俥九平八，包9平7，俥八進七，包7進2，俥八平七，包

7進3，相三進一，車8進8，演變下去，雙方對攻激烈；

②傌七進六，包9平7，傌六進五，馬7進5，俥九平八（先亮左直俥捉包是一著經典的「飛刀」，在1981年全國象棋聯賽上陳孝坤以此「飛刀」戰勝了言穆江，1982年上海市象棋賽上成志順也以此「飛刀」戰勝了蔡偉林。在以往網戰上常見的是先走兵五進一，車6平2，兵五進一，包7平5，兵五進一，包2進1，紅連衝中兵，黑平車後雙包齊鳴、拴住紅俥炮中兵而反先佔優），士6進5（果斷補左中士棄包，試圖伺機馬5進6踩雙對攻。如先走包2平1？則俥八進七！紅勢反先；又如走包2退1？？則炮五進四，馬3進5，俥三平五！包2平5，相三進五，變化下去，紅兵種齊全且多中兵，下伏炮九進四先手棋，佔優），俥八進七，馬5進6，俥三平六（若俥三平七，則車8進8，俥七進一，以下黑又有馬6進8和在1982年全國象棋團體賽上黃勇與林宏敏之戰中曾走包7進5攻相兩路變化，結果前者為黑方失子得先、後者為紅多子佔優結果紅勝的不同下法），車8進8，兵三進一，卒7進1，俥八平七！包7進6，炮五進六！下伏俥七進二殺底象後破右底士殺著，紅方必勝。

9.………… 包2平1　　10.兵三進一 …………

讓左俥伺機而動，先挺兵活右傌，屬改進後新著。此局面下，筆者曾改走過俥九進一，車8進6，傌七進六（1981年全國象棋聯賽上胡遠茂負蔣志梁之戰曾走傌七進八），包9平7，俥三平六。以下黑有兩種不同選擇：

①馬7進8，兵三進一，馬8進6，俥九平四，包7進6，炮九平三，士6進5，炮三退一，車6進1，俥六平四！馬6進4！前俥進二，包1平6！演變下去，紅多兵，黑子活，雙方基本均勢，各有千秋，結果弈和；

②車6進4，俥九平六，象7進5，炮五平七，卒3進1！前俥進一，卒3進1！炮七進五，車6平4，前俥退二，卒3平4，俥六進三，馬7退5，俥六平三，包7進5！傌三退一，車8平9！炮七退五，包7平1！傌一進三，車9平7，俥三退一，前包平7。至此，雙方大子等、仕士相象全，黑雖多雙卒佔優，但最終卻因強攻而丟子告負。

10.…………　　包9平7?

平左包打俥過急，錯失對抗機會。宜以先走車8進6為上策，以下紅如續走相三進一，則車8平7，炮五退一，包9平8，炮五平六，車6平4，炮六平三，車7平6，俥九進一，卒5進1，俥三進一，馬3進5，兵三進一，包8平7，俥三平二，包7進3，傌三進二，車6退1，相七進五，象7進5！在雙方子力對等、勢均力敵的爭鬥中，黑子位較好，優於實戰，尚有反擊機會。

11.俥三平六??　　…………

左象台俥佔左肋，從以下實戰過程看效果欠佳。以往網戰曾流行走俥三平八！以下馬7進8，傌七進六，馬8進6，俥八平四，車6進3，傌六進四，馬6進7，炮九平三，包7進6，俥九平八，象7進5，俥八進七！馬3退5，炮五進四！鎖住窩心馬後，紅雖少子，但多雙兵大佔優勢，有望轉成勝勢。

11.…………　　馬7進8　　12.傌七退五　　…………

左傌退窩心，以退為進，明智之舉。如傌七進六？則馬8進6，俥六平三，象7進9，俥三進三，車6平7，傌三進四，車7進4，傌六進五，馬3進5，傌四進五，士6進5，俥九平八，包1平8，炮五平二，包8平5，相三進五，車7進1！俥八進三，包5進4！仕六進五，車7平9。演變下去，黑多卒、有雙車聯手、包又

鎮中，明顯佔優易走。

12.………… 馬8進6　　13.傌三進四　車6進4

14.俥六平三　包1進4??

實戰中，此著黑方在思考了十多分鐘後，居然還是走包1進4貿然出擊炸邊兵驅俥，結果是「欲速則不達」，簡直是事倍功半，很不值得！其實就當時棋勢而論，此時黑方已順利反先了，只要簡單地走包7進4！便能進可攻、退可守了，積分已領先，「和」樂而不為呢??真是匪夷所思！令人大跌眼鏡。

15.傌五進三　…………

躍出窩心傌捉車，擺脫中路困境，使黑右包左移的反擊計畫完全落空，紅方為反奪先手爭得了機會。也可走炮九平七！包1平9?傌五進三，包9平7，俥三進三！包7退5，傌三進四，包7進8，仕四進五，車8進9，俥九進二！紅多子佔優。以下如黑硬要續走包7平4??則仕五退四，包4平6??傌四退三！紅必將多得兩子完勝黑方。

15.………… 車6平3　　16.俥九平八　包7進4

17.相三進一　包7進1　　18.俥三進二　車3進2

進右車切斷左包保馬連線，無奈之舉！如象7進5?則俥八進七，馬3退5，炮五進四！變化下去，紅有攻勢，機會甚多。

19.俥三平七　　　　包1平3

20.俥七平三　　　　包3進3

21.俥八平七??(圖18)　…………

平左俥殺包過急，不如直接走仕六進五！以下黑如接走車3平5，則俥三退四！包3退3，炮九進二！包3退1，俥三進一，卒3進1，炮九平八。變化下去，紅多子易走。

21.………… 車3進2???

進右車貪殺底俥，敗著！錯失良機後，導致紅架空頭中炮後，俥傌炮聯手、左右開弓、一氣呵成！如圖18所示，宜改走車3平5！以下紅如續走傌三退五，則車5退1！控制中路窩心傌後，黑左翼車包聯手，將會形成攻勢，機會甚多，優於實戰，鹿死誰手，勝負難料．

黑方　霍羡勇

紅方　閻春旺
圖18

22.炮五進四！…………

飛炮炸中卒，成空頭中炮，如箭在弦威力四射，如虎添翼大鬧九宮！黑方敗象已呈，頹勢難挽。以下殺法是：

車3退2，炮九進二！將5進1，俥三進一，將5進1，俥三退五（紅俥逼將上三樓後，現又頓挫殺炮，至此，紅已形成了俥傌雙炮勢不可擋的凌厲殺勢，黑將只能坐以待斃）！車8進3，俥三進四，將5退1，俥三進一，將5進1，傌三進四，將5平4（若車3退2？？則傌四進三！車8平7，俥三退二！車3平1，炮五平一！卒1進1，炮一平七！紅也多子多兵勝定），炮五平九！車8進4（若卒3進1？？則傌四進三！車8進1，兵五進一，車3進2！傌三退五！將4平5，俥三平四！車8退1，前炮平三！至此，黑左車只能殺炮走車8平7，因紅方下伏傌五進七！將5平4，俥四平六殺著，紅勝；紅以下接走傌五進三踩車後，淨多傌炮也勝定），後炮平六，將4平5，傌四進三，將5平4，俥三退五！以下黑方只能接走將4平5，紅炮六平五！成俥後炮

絕殺，紅勝。

此局雙方一開局就打起了五九炮對平包兌俥之仗。紅退俥掠
7卒、挺三兵活傌，黑高右橫車佔左肋道平右邊包回擊。在剛要
進入中局時，黑在第10回合過早走包9平7打俥，錯失了對抗機
會。儘管紅在第11回合平右俥佔左肋道效果不佳，而黑卻在第
14回合走包1進4，讓人匪夷所思；紅雖在第21回合平左俥殺包
過急，但黑卻接著走車3進2貪殺底俥而再失良機，被紅方抓住
機會，炮炸中卒鎮空頭包、伸左邊炮巡河反擊、俥殺包後請將上
三樓、右傌盤河出擊、中炮打邊卒捉車、平後炮佔左肋道對將，
最終傌鎮中路叫將成傌後炮絕殺。

是盤佈局遵循套路，中局拼殺黑方急功近利，三失戰機，自
亂陣腳，令人費解；紅方巧架空頭中炮，俥傌炮聯手，精準打
擊，不留後患，最終以傌後炮擒將獲勝的精彩佳作。

第19局　（越南)阮黃林　先勝　（越南)裴陽珍

轉五九炮過河俥退右肋俥巡河對屏風馬平包兌俥右中士左外肋馬

　1.炮二平五　馬8進7　　2.傌二進三　車9平8
　3.俥一平二　馬2進3　　4.兵七進一　卒7進1
　5.俥二進六　包8平9

這是2011年11月4日第十五屆亞洲象棋個人錦標賽上經過
了初賽、複賽後在兩位越南棋手阮黃林與裴陽珍之間進行的一場
爭奪冠亞軍的精彩搏殺。由於首局兩人戰平，故此戰格外引人注
目。雙方以中炮過河俥對屏風馬平包兌俥互進七兵卒拉開戰幕，
說明越南棋手對此路變化已熟爛於心、輕車熟路。如改走馬7進
6，則傌八進七，象3進5，炮八平九，包2進4，俥九平八。以

下黑方有車1平2、包2平3和包2平7三種變化，結果前者為雙方均勢、中者為紅勢較強、後者為紅方佔先的不同走法；也可參閱本章「閻春旺先勝霍羨勇」之戰中第5回合注釋（宋志明對王太平之戰）。又如改走士4進5，則傌八進七，象3進5，炮八平九，包2進4（若包8平9，則俥二平三，車8進2，傌七進六，包2進4，傌六進四，變化結果為紅方先手），兵五進一，車1平4〔若包8平9，則俥二平三，車8進2，俥九平八，包2平4，傌七進六（在1986年於西安舉行的全國象棋大賽上郭長順勝王貴福之戰中曾走俥三平一），車1平4，以下紅有傌六進五和俥八進七兩種變化，結果前者為黑得子、紅佔先雙方各有千秋，後者為雙方平穩的不同走法〕，以下紅有傌七進八、兵九進一、傌三退五3種變化，結果前者為紅方佔優，中者為紅巧得象、棄俥取車、攻破黑方城池反先，後者為在雙方對攻中紅反易走的不同下法。再如改走象3進5，則傌八進七，馬7進6，炮八平九，卒7進1，俥二平四，馬6進8，傌三退五，卒7進1，俥九平八，車1平2，俥八進六。以下黑有士4進5和包8平9兩路變化，結果前者為各有千秋、後者為黑勢較強的不同走法。

6.俥二平三　　包9退1

平包兌俥後，以往曾有走高左車保馬的變化，但在近年大賽中已很少見，可能是此路變化對黑方不利。「老樹」經過培育後能否再冒出「新芽」，還有待廣大棋手和象棋評論家的深入研究和進一步探索。如改走車8進2，則傌八進七，象3進5，以下紅有兩變：①傌七進六，結果為黑方反先佔優；②炮八平九，以下黑有車1平2和包2進4兩路變化，結果均為紅優的走法。

7.傌八進七　…………

進左正傌屬流行變例。也可改走傌八進九成單提傌陣勢，以

下黑如續走車8進5，則兵五進一，包9平7，俥三平四，包7平5，炮八平七。以下黑方有兩種不同選擇：

①包5進4，仕四進五，馬3退5，俥四平三，象3進5，俥九平八，包2平4，演變下去，雙方局勢平穩；

②車8平5，俥九平八，車1平2，俥八進三，車5平3，傌三進五，車3退1，變化下去，紅中包盤頭傌將與黑左中炮對峙，雙方對攻會進一步精彩激烈。

　7.………… 　士4進5　　　8.炮八平九　車1平2

　9.俥九平八　包9平7　　10.俥三平四　馬7進8

11.俥四退二　…………

退肋俥巡河，智守前沿，屬改進後流行變例之一。如改走俥四進二，以下黑有兩種選擇：①本章「黃杰雄先勝戴志毅」之戰走包2退1；②「陳中國先負黃杰雄」之戰改走包7進5。又如改走傌三退五，可參閱本章「李鴻嘉先勝張申宏」之戰。再如改走炮九進四，可參閱本章「趙冠芳先負蔣川」之戰。

11.………… 　馬8進7　　12.炮五平六　包2進2

進右包巡河，屬流行變例之一，但走得不好易吃虧。如包2進4伸右包封俥，可參閱本章「陳麗淳先負唐丹」之戰。在2009年「九城置業杯」象棋年終總決賽前的半決賽中李鴻嘉與許銀川之戰中也走過包2進4，李大師演繹的中局驚心動魄攻殺大戰，大有踏平黑方九宮之勢。但許特大卻臨危不懼、「仙」力四射、大膽而果斷地以安居平五路之計，巧妙化解了各路攻勢。雙方大戰了125個回合，許特大以精妙絕倫的精湛棋藝，頂住了李大師的狂轟濫炸，神話般地用雙包卒將紅傌炮兵拉下馬，顯示出了「許仙」絕頂精妙的無敵神功。

13.相七進五　象7進5　　14.俥八進四　車8進4

15. 傌七進六　　包7進1　　16. 仕六進五　　卒9進1

17. 兵九進一　　卒7進1　　18. 俥四進一　……………

進騎河肋俥邀兌，老練有力，意要進騎河肋傌踩雙，保持連續進攻態勢。如改走俥四平三，則包2平7！俥八進五，馬3退2（若先包7進3？則俥八退二，後包退2，相五進三！紅得子大優），俥三平四，車8進3，俥四退一，車8進1，俥四退一，前包進3，俥四進一！前包平4，俥四平三！包7平8，仕五進六！紅方先棄傌、後取包，雙方子力均等，局勢平穩。

18. ……………　　　　卒7平6

19. 俥四退一（圖19）　卒3進1？？？

棄過河卒後又邀兌3路卒，敗著！給了紅左邊炮炸邊卒得勢掀起反擊波浪的機會。如圖19所示，宜以兌子簡化局勢為上策，不給紅左邊炮發威挑戰機會，可改走包2平7！俥八進五，馬3退2，傌六進七，前包進3，炮六平三，包7進5！炮九平三（若誤走俥四退一？？？則包7平1！黑得子大優），車8進3！炮三平四，馬7退8，俥四退一，馬2進3！黑方兌子後雙馬馳騁堅守，紅雖兵種全又多兵佔優，但黑勢穩固，一時無大礙，尚有反擊機會，優於實戰，有望求和。

20. 兵七進一　　車8平3

21. 炮九進四！　……………

紅方不失時機，兌七兵後

黑方　裴陽珍

紅方　阮黃林

圖19

又飛炮炸邊卒，一下子掠去黑方三個卒，以多兵之勢在平穩中挑起波浪，是爭先奪勢的關鍵要著！紅由此步入佳境。

21.…………	馬3進1	22.兵九進一	馬1退3
23.兵九平八	車3平7	24.俥四退一	馬7退8
25.傌三進四	車7進1	26.傌四進六！	…………

雙方兌炮包後，紅巧渡九路兵，現又進傌邀兌，顯而易見是要儘快拔掉黑右車的「根」，又是一步爭先取勢的妙手！

26.…………	馬3進4	27.炮六進三	卒9進1
28.兵一進一	車7平9	29.炮六進一	車2平1
30.炮六平八！			

雙方又兌去傌馬兵卒後，在多兵優勢下，黑右無「根」車避逃，而紅炮平八路卻迅速為左俥生「根」，為下一步傌六進五踩中卒邀兌車做好充分準備，真是一計接一計、一著連一著，為俥傌炮過河兵聯手插入黑右翼單車薄弱底線做了深層次鋪墊！以下殺法是：

卒5進1，傌六進七（機警！由此掌控先手）！車9平2，炮八退二，車1進5，兵八平九（平兵不給黑車回防右翼薄弱底線的機會，是殺氣騰騰的凶著，令黑回天乏術）！象5進3，炮八進五，象3進5，炮八平九，車1平2，傌七退五（回傌踏中卒後，紅已淨多雙兵大優，如不走漏必勝無疑）！馬8進6，相五進七（揚中相，看似割斷車馬連線，實是劣著！反給黑方有了得子機會。宜改走俥四平三，包7平9，俥三進一！硬逼黑方兌車後呈少雙卒敗勢）？？？車2進4（進車叫帥，敗筆！錯失得子機會後陷入絕境。宜改走馬6退7！傌五退三，包7進3！俥四平三，馬7進9，相三進五，包7退1！黑得子大優）？？仕五退六，車2退3，炮九退三，馬6退4（無奈，如改走馬6進4，則

俥五退六，車2平4，炮九平五，紅淨多雙高兵也勝定），炮九平五，車2退3，炮五平三，馬4進3，炮三平七，包7進2，俥四進五，包7退2，俥四平三，包7平8，仕四進五，馬3進4，兵五進一，車2進3，俥三退六，包8進7，相三進一，包8退6，俥五退三，車2平8，俥三進四！士5進6，俥四進六！俥到成功，活擒黑將！以下黑如續走將5進1？？？則俥三進六！絕殺，紅勝；又如黑改走將5平4？？則炮七平六！也成俥後炮絕殺，紅也勝。越南阮黃林棋手終於如願奪冠，站到了亞洲象棋個人錦標賽冠軍的領獎臺，真可謂「大器晚成」！

此局雙方一開局就出現了五九炮對平包兌俥伸右包巡河之爭：紅退肋俥巡河卸中炮補左中相，黑補右中士跳左外肋馬補左中象互伸左直車俥巡河地步入中局後，黑方在棄了過河卒後又在第19回合走卒3進1邀兌，導致被動失勢。然而好景不長，當雙方形成紅俥俥炮雙高兵仕相全對黑車馬包士象全的大好形勢下，紅卻在第37回合揚相五進七割斷黑車馬連線，給黑方留下謀取大子機會，但黑方卻錯上加錯、鬼使神差地竟然我行我素走車2進4沉底線叫帥，自毀入局良機，來了個「倒幫忙」，令人匪夷所思、大跌眼鏡。被紅方「死裡逃生」，左俥鎮中後左右逢源、伸俥追包、補中仕進中兵、揚邊相卸中俥，最終策俥臥槽、俥到成功擒將入局。

是盤雙方佈局黑棋選擇較弱、紅卻從容取得優勢，中局爭鬥雙方各攻一面、疾如流星、明爭暗鬥、步入冷戰，盤馬彎弓、巧運各子，從長計議、迂迴挺進，苦於求勝、煞費苦心，末局紅出大漏洞，黑有得子機會，但在遺憾錯過後，被紅步步追殺，最終紅策俥絕殺勝出的死裡逃生罕見的反面力作、可圈可點的「反敗為勝」佳構。

第20局 （廣東）李鴻嘉　先負　（廣東）許銀川

轉五九炮過河俥退右肋俥巡河對屏風馬平包兌俥右中士右外肋馬

1.炮二平五	馬8進7	2.傌二進三	車9平8
3.俥一平二	卒7進1	4.俥二進六	馬2進3
5.兵七進一	包8平9	6.俥二平三	包9退1
7.傌八進七	士4進5	8.炮八平九	車1平2
9.俥九平八	包9平7	10.俥三平四	馬7進8
11.俥四退二	…………		

　　這是2009年12月27日「九城置業杯」象棋年終總決賽第4輪嶺南李鴻嘉與許銀川之間、勝者將步入下一輪冠亞軍爭奪戰的一場象棋版的「德比」馬拉松式的大搏殺。前3輪中，「許仙」均以兩戰兩和一盤末贏的軟「刀子」先後淘汰了鄭惟桐、謝靖和王斌3位當代棋壇的頂級年輕新銳；而因知根知底的李大師突以五九炮陣勢開戰，欲速戰速決而拋出最新拼命的佈局武器，要演繹一場驚心動魄的中局攻殺大戰，大有炸平「廬山」、踏平黑方九宮之勢。而「仙」力四射的「許仙」將會以何種戰略計策來巧妙應對呢？這場精彩搏殺究竟誰能笑到最後呢？讓我們靜心欣賞、拭目以待吧！

　　紅現退右肋俥巡河，兜了大半圈由過河俥變成巡河俥，筆者稱它為「轉圈俥」。這是洪智特級大師在2007年6月13日全國大賽中的首發戰術和攻殺「飛刀」。這類戰術在以後的全國各類大賽中，互有勝負，均取決於中殘局搏殺，且戰和比例約為30%。那麼，在這一戰中，紅方能修成正果嗎？讓我們繼續欣賞下去吧！此時，紅另有俥四進二、俥八進六、傌三退五、炮九進

四等多種著法，本章前後均會有詳細介紹的。在1974年7月6日的全國象棋團體賽上徐乃基與楊官璘膾炙人口的經典戰局走的是炮五進四。

11.…………　馬8進7　12.炮五平六　包2進4

進右包封俥，不給紅左俥出擊機會成了當今棋壇的主流硬派戰術。如改走包2進2，可參閱本章「阮黃林先勝裴陽珍」之戰；又如改走包2進4，可參閱本章「陳麗淳先負唐丹」之戰；再如改走包2進6或車8進2，也會有不同變化結果。

13.相七進五　象3進5　14.仕六進五　馬7退8

15.兵七進一　…………

這是一場精彩的「窩裡鬥」，由於雙方互知底細，假如李大師無超級佈局武器是很難戰勝「許仙」的。現紅果斷棄七兵，拋出最新中局攻殺「飛刀」，向許特大發起攻擊。儘管棄兵損失較大，故不計後果、全力一搏，把戰事鬧大是必然的，因為紅方弈和也是判黑勝。在2009年11月6日越南阮成保與謝靖之戰曾走過俥四平二，以下卒7進1，俥二平三，包7進6，俥三退二，馬8進9，俥三進四，車8進4，俥三平一，車8平2，傌七進六，結果雙方大量兌子後戰和；又如改走兵一進一，可參閱本章「陳麗淳先負唐丹」之戰。

15.…………　卒3進1　16.俥四平八　…………

平右肋俥左移邀兌、關殺黑右包，意在透過兌俥向黑方右翼發起進攻。

16.…………　車2進5

17.傌七進八　卒3進1（圖20）

18.傌八進七???　…………

進左傌壓馬捉包，搏殺激情在燃燒，前面就算是刀山火海紅

方也在所不辭，過於強拼，敗
著！由此導致速落下風、轉入
被動。如圖20所示，宜以走
傌八進九踩邊卒邀兌、以儘快
簡化局勢為上策，以下黑如接
走馬3進1，則炮九進四，包7
進6，傌八進三，包7平4，仕
五進六，將5平4，相五進
七，馬8退7，炮九平三！車8
進6，相七退五，車8平9，炮
三退五，馬7進6，炮三平
五，演變下去，雙方對峙，大
體均勢；也可改走相五進七！

黑方　許銀川

紅方　李鴻嘉

圖20

包2平9，相七退五，包9進3，傌八進七，馬8進7，俥八進
七，包7進1，以下紅左邊炮不敢進四殺邊卒，因黑有馬7進5踩
中相凶著，故雙方相持、互有顧忌。以上兩路變化，紅均優於實
戰，足可抗衡。

18.……………　包2平3　　19.俥八進七　…………

進俥追馬明智，如傌七進九？？則象5退3，傌九進八，卒7
進1，相五進三，馬3進4，相三退五，馬4進2，炮九退一，車8
進2！演變下去，紅左底線傌厄運難逃，黑又多過河卒參戰，足
可抗衡。

19.…………　包7進1　　20.炮九進四!?　…………

飛炮炸邊卒，強行棄傌搶攻，屬不管後果如何的狂轟濫炸。

20.…………　包3退3　　21.炮九進三　卒7進1

22.兵五進一　…………

挺中兵，開通右傌出路，無奈之舉。如改走炮六平八，則將 5平4，俥八平七，包3平2，變化下去，紅攻勢銳減；又如改走俥八平七？則包3平2，俥七進二，士5退4，俥七退五，士4進5，俥七平三，包7進6，俥三退二，馬8進9！變化下去，黑也兵種齊全易走。

22.………… 馬8進7　　23.俥八進二　士5退4

24.俥八退三　士4進5　　25.炮六平八　卒3平2？？

在紅方攻勢十分兇悍的情況下，黑棄3路卒，漏著！宜避開鋒芒，徑走包3進1！以下兵五進一，馬7退5，傌三進五，車8進6，傌五進七，車8平3，俥八進三，士5退4，俥八退二，象5退3，俥八平七，包7進7！相五退三，車3進3，仕五退六，馬5進6，帥五進一，車3退4，帥五平四，馬6退4，炮八平六，馬4退5，俥七進二，將5進1，黑優。

26.俥八退二　…………

回俥掠卒明智，開弓沒有回頭箭！如貪走俥八平七？則車8進4，兵九進一，卒7平6，俥七平八，士5進6，俥八進三，將5進1，俥八退五，包7進5，俥八進四，將5退1，炮八平三，車8平2！俥八平七（若俥八退三？？則馬3進2，兵九進一，馬2進3，變化下去，雙馬踩中兵後，黑雙馬三個高卒有望勝紅雙炮雙高兵），馬3進4。演變下去，黑子位靈活，可以抗衡。

26.………… 將5平4　　27.兵五進一　車8進4

28.俥八平三　車8平5

果斷平車殺中兵、棄馬送包，大膽地以求穩來壓倒一切！如改走車8平7？則俥三平六，士5進4，兵五進一！

紅渡中兵參戰，淨多雙兵，而黑雖多子，但右翼薄弱也有所顧忌，不容樂觀。

29.俥三退一　　車5平2　　30.俥三平六　將4平5

31.炮八平七　　車2進5　　32.仕五退六　包3進1

33.炮七進五??　…………

黑經過頑強抵抗，終於平息了紅攻勢風暴，黑化險為夷後雙方子力完全對等。現紅揮炮兌馬，使局面趨於平淡。宜改走傌三進五！包7平8，傌五進三！演變下去，紅棋能繼續保持對攻態勢，仍可抗衡。以下殺法是：

包7平3，仕四進五，車2退6，炮九退五，前包平5，俥六平七，包3進2，炮九平五，包5平7，炮五平二，車2進2，俥七進一，車2進1（進車窺殺雙邊兵避兌，老練有力，若車2平3？？則相五進七，卒5進1，兵九進一，包3退1，演變下去，雖和勢甚濃，卻要在苦守中拼命掙扎，至此，優勢的天平開始向黑方慢慢傾斜），傌三進四，包7平6，炮二進五（右炮沉底，以下欲跳傌攻殺中象，紅求勝慾望再次燃燒。若改走炮二進一，則包3平8，傌四進二，演變下去，雖和棋有望，但也算黑勝，故現在紅方別無選擇，只有對攻），車2平7（黑車現不殺邊兵以免去後患，而是先平車窺殺底相來尋求搏殺良機，以確保和棋無憂。這也許就是許特大為什麼能在許多看似和棋的戰局裡卻能頑強獲勝的原因所在，其精雕細琢的功夫，堪稱「弈林一絕」！這也是他能在不知不覺中會「殺人不見血」的秘訣），傌四進六，包6平5，帥五平四，車7平6，帥四平五，車6平8，炮二平一，車8退6，炮一退一，車8進2，炮一進一，車8退2，炮一退一，車8進6（伸車過河窺殺雙邊兵，率先變著，否則雙方再不變將判和），炮一進一，包3平2（以增加風險攻殺力度來平象台包開放前沿陣地，真是藝高人膽大），俥七平八，包2平3，俥八平七，包3平2，傌六進八（由於根據棋規規定不變判

和，紅只好策傌奔臥槽），包2進5，俥七退四，車8平2，傌八進七，將5平4，炮一平二，包5進2，兵九進一，卒5進1，帥五平四，車2退1（若包5進2貪中仕？則帥四進一，包5平1，傌七退五，包2退1，帥四退一，包2進1，帥四進一，包2退1，帥四退一，包2進1，雙方不變判和），帥四進一，包2退1，仕五進四，包5平6，帥四平五，車2平4，帥五退一，包2平8（果斷右包左移，及時把攻勢轉向紅方右翼薄弱底線）！

　　俥七進六，車4進4，帥五進一，車4退1，帥五退一，包6平5，相五進三，包8退2，兵一進一（若俥七平六？則車4退5，傌七退六，包5平9，傌六進五，卒9進1，傌五退三，卒9進1，傌三進四，卒9平8，炮二退六，卒8進1！演變下去，黑淨多卒、士，略先易走），卒5進1，相三進一，車4進1，帥五進一，包8退5，俥七平六，車4退6！傌七退六（雙方兌俥車後步入了漫長的無俥車棋爭鬥），卒5平6，傌六退四，將4進1，兵九進一，包5退1，傌四退六，將4退1，傌六進七，象5進7，傌七退五，卒6進1，帥五平四，卒6平5，仕四退五，包5平9（飛包炸邊兵，確立多卒優勢，正著。如改走包8平6？則傌五進三，包6進5，帥四退一，卒5進1，帥四平五，包5進3，相一退三，包5平6，炮二退八，後包平5，帥五平四，卒5平6，傌三進二，包5平9！演變下去，黑雖仍佔優勢，但不及實戰那樣安全穩健），兵九進一，包9進1，傌五退七，卒5平4，傌七進六，將4平5，帥四退一，包9平5，傌六退五，象7退5，傌五進四，象5退3，傌四進三，將5平4，傌三退四（因用時緊，紅傌六次頻繁騰挪，旨在緩解用時壓力而與攻守都無益。故只有在兵臨城下時形成的攻勢才會真有效果），士5進6，傌四進六，象3進5，傌六退五，包8平6，仕五進四，卒4進1！傌五

進三（漏棋！宜改走炮二退八！包6進6，炮二平一，士6進5，炮一進五！演變下去，紅尚有一線求和之望，但和棋也是黑勝）？

包5平6（宜改走包6進6炸仕會更好，以下紅接走傌三進五，則將4平5，傌五進七，將5平4，炮二退四，包5退5，帥四進一，包6退4，雙包齊鳴又卒臨城下，變化下去，也是黑優）？仕四退五，卒4進1，仕五進六，前包退3，兵九平八（劣著！再失良機。宜改走炮二平四！士6退5，傌三進四，包6退3，傌四退三！變化下去，只要不給黑9路卒過河參戰機會，仍有和棋希望）？

後包平4，兵八平七，士6退5，兵七平六（平肋兵敗筆，匆忙之中丟仕後，加速敗程），包4進6！兵六平五，包6進1，帥四進一（若兵五進一貪中象？？？則卒4平5！相三退五，包4退4！下伏包4平6疊包絕殺凶著，黑方完勝），包4退1！帥四進一，象5進7，帥四平五，卒9進1（「左翼九尾魚」出動，如虎添翼，勝利指日可待）！

兵五平六，卒9進1，傌三進四，包6平4，兵六平五，卒9平8，傌四退二，前包平8（一舉三得佳著：既窺傌視底炮，又巧塞相腰，還為卒8平7殺相鳴鑼開道）！

傌二進四，卒8平7！兵五平六，卒7進1，帥五平六，卒4平5，帥六平五，卒5平6，傌四退五，卒7進1，帥五平六，包8平4！傌五退六，前包平8，傌六退四，包8退5，傌四進三，包8進6，帥六退一，卒7平6！傌三退四，後卒平5！大膽鎮中卒棄包，一劍封喉！

以下紅如接走傌四退二？？？則卒6平5！帥六退一，後卒平4絕殺，黑勝；又如紅改走相一進三？？則包8進1！帥六退一，卒

5平4！帥六平五，卒4進1！炮二退三，卒4平5，帥五平六，包8進1，傌四退五，卒6平5。以下紅有兩種選擇：

　　①炮二平五？包4平9，相三退一，包9平6，炮五平三，包8平5！炮三平五，包6進5！雙沉底包疊殺，黑勝；

　　②兵六平七？包4退3！相三退五，士5進4！炮二平六，包4進2！兵七平六，士4退5，相五進三，將4進1，相三進五，包8退7，相五進七，包8平3，相七退五，包3退2！黑下伏包3平4再包4進3炸肋兵後完勝紅方。

　　此局雙方一開局就搶先進入了五九炮對平包兌俥伸右包封俥的激烈爭鬥。紅退右肋俥巡河、卸中炮補左中相什後，推出棄七路兵中局攻殺「飛刀」，在黑補右中象退左外肋馬挺卒殺七路兵主動兌去紅右直俥後巧渡3路卒欺傌之時，紅卻在第18回合走傌八進七壓馬捉包過於硬拼，速落下風，在第20回合走炮九進四炸邊卒棄傌，陷入少子困境，在第33回合揮炮兌馬，失去對攻機會。

　　以後紅方雖然先後在第89回合走傌五進三、在第92回合走兵九平八、在第94回合走兵七平六丟仕，均有求和機會，但因根據紅方和棋也算輸的競賽原則，均先後放棄。最終被黑雙包雙卒聯手成功地奇蹟般地擊敗紅傌炮兵單缺仕。

　　是盤黑方面對紅方推出最新拼命的佈局武器，演繹了驚心動魄、懸念叢生的攻殺大戰。在紅方大有炸平「廬山」、踏平黑方九宮之勢的險境下，黑方卻從長計議、絲絲入扣、抽絲剝繭、乘虛而入、思謀遠慮、不貪眼前、有勇有謀、化險為夷，以安居平五路「仙」力四射之計，英勇善戰、軟纏硬磨、智守前沿、滴水不漏、煞費苦心、苦於求勝，與紅大戰百餘回合，演繹了一盤笑到最後的經典「馬拉松」殺局。

第21局 （福州）楊明超　先負　（上海）黃杰雄

轉五九炮過河俥佔右肋道對屏風馬平包打俥右包過河打三兵

1.炮二平五　馬8進7　　2.傌二進三　車9平8

3.俥一平二　馬2進3　　4.兵七進一　卒7進1

5.俥二進六　包8平9　　6.俥二平三　包9退1

7.傌八進七　士4進5　　8.炮八平九　包9平7

9.俥三平四　包2進4

這是2011年5月1日遊園活動象棋友誼賽第7局楊明超與黃杰雄之間的一場精彩酣鬥。雙方以五九炮過河俥對屏風馬平包兌俥右中士右包過河互進七兵卒拉開戰幕。黑先伸右過河包佔據兵行線，旨在伺機封鎖紅左俥或打三路兵窺殺右底相。如改走馬7進8，可參閱本章「蔣川先勝趙國榮」之戰；又如改走車1平2，可參閱本章「黃杰雄先勝戴志毅」之戰。

10.俥九平八　…………

亮出左直俥，準備驅右包打三路兵，或接受右包過河封俥，屬當今棋壇流行變例之一。如改走兵五進一，則以下黑方有象7進5和卒7進1兩路變化，結果前者為雙方對搶先手、後者為紅方佔優的不同走法。

10.…………　包2平7

飛包炸三路兵，直窺右翼底相，屬改進後流行變例之一。如改走車1平2，則以下紅方有兩種不同選擇：

①俥四進二，包7平8，兵五進一，包8進5，以下紅有炮五退一和仕六進五兩種變化，結果均為紅方佔優的不同下法；

②兵五進一，象7進5，以下紅有俥四退三和傌三進五兩路

變化，結果前者為黑方易走、後者為紅方佔先的不同弈法。

11.相三進一　卒7進1

棄7路卒，旨在伺機疏通以後左巡河車通道，穩正。如改走馬7進8，則傌七進六，象3進5，俥四進二，車8進2，俥八進七，車1平3，傌六進五！馬3退4，傌五退三，車8平7，前傌進五，車7進1，俥八退二，象5進3，兵七進一，卒3進1，炮九進四！車3進3，傌五退七！車3退1（若走車3平1貪炮？？？則傌七進六悶殺，紅速勝；又若車3進1，則俥八平七，車7平1，俥七平四！馬4進5，炮五進五，士5進4，前俥進一，將5進1，前俥退‥，將5退1，前俥平三，象7進5，俥四平二，士4退5，俥三退五！黑殘士缺象，紅淨多俥傌雙高兵底仕相完勝黑方），以下紅有傌七進五打雙車和炮九進三沉底叫將抽子兩步凶著，紅反大優。

12.相一進三　車8進4　　13.兵五進一　卒3進1
14.俥八進三　前包平8　　15.兵七進一　馬7進6
16.俥四平三　馬6退5　　17.俥三進一　包7平8
18.兵七進一　前包進3

雙方經過一番爭奪拼搶後，紅方子位靈活，且有七路過河兵直壓黑右馬攻勢。但黑左翼車雙包集結一側，現藉先行之利，一舉在紅右翼底線發起猛烈攻勢，旨在沉底叫帥、逼帥上樓防守。如改走車1平2？？則俥八平四，馬3退4，炮五進四！變化下去，紅炮控中路，淨多雙兵，子位靈活，左邊炮隨時可炸邊卒，黑雙馬受制、無法動彈，紅反有攻勢佔優；又如改走馬3退4？則炮五進四，前包進1，傌七退五，前包進2，傌三退二，包8進8，傌五退三，車8平6，仕六進五，車6進1，兵五進一！演變下去，紅雙俥雙炮雙過河兵佔位極佳，大優局勢會迅速轉為勝

勢，不可小覷！

19.傌三退二　　　包8進8

20.仕四進五　　　包8平9(圖21)

21.帥五平四???　…………

雙方兌子後，紅同樣避抽傌出帥，敗著！錯失勝機，導致紅勢由此急轉直下陷入困境。如圖21所示，宜以走仕五進四為上策，以下黑如接走車8進5，則帥五進一，象3進1，傌八平六！車1平2，炮九平八，車2進4，兵七進一！車2平8（若車2平6??則炮五進四！車6退1，兵五進一，下伏帥五平六殺著，紅方勝定），帥五平六，後車進4，仕六進五（若帥六進一，則後車平3！仕四退五，包9退1，仕五退四，車8退1，炮五退一，車8退1，炮五進一，車8進1，炮五退一，雙方不變可判和），後車退5，炮八進七！包9退1，帥六進一，士5進4，傌六進四，後車退1，傌六進二，將5進1，傌三進二，後車平6，炮五進四！馬5進3，傌三退一！車6退1（若將5進1???則兵七平六，紅方完勝），傌六退一，將5退1（若將5進1，則兵七平六！將5平6，傌三平四！兜底絕殺，紅也速勝），傌三平四，下伏傌六平五殺著，紅勝。

21.…………　　　車1平2

22.傌八平四??　…………

平左傌佔右肋道避兌傌，劣著！錯失多兵良機。宜徑走傌八

黑方　黃杰雄

紅方　楊明超

圖21

進六！馬3退2，炮五進四！變化下去，紅方有望淨多3個高兵反先佔優，易走，遠遠強於實戰！使黑方雙馬受制，右翼車包難以成殺，反會陷入被動、挨打困境。

22.…………　　車8進5　　23.帥四進一　車8退6

24.兵七進一！　包9平3！

黑方不失時機，先沉左車逼帥上樓，又退左車固守中卒，現再棄馬平包炸底相捉兵，欲製造車包左右夾擊殺勢，黑先。

25.兵七平六　車8進5　　26.帥四進一　　包3退1

27.仕五退四　車2進3　　28.兵六平五??　…………

平兵貪中馬，又一敗著，錯失最後先機。宜改走兵六進一！車2平4，兵六平五。以下黑方有兩種選擇：

①將5進1??俥四進六！兵破雙士後，下伏俥四退一，將5退1，俥三進二！殺底象後擒將手段，紅方完勝；

②士6進5！俥三進二！士5退6，炮五平六！變化下去，雙方雖形成了對攻搏殺的精彩場面，又互有顧忌，但紅方畢竟多子易走。

28.…………　　象7進5　　29.傌七進六　車2進4

30.炮九進四　車2平4　　31.炮九進三　象3進1

32.俥四平七??　…………

黑方不失戰機，飛中象殺兵、伸右車捉傌驅邊炮，現又揚邊象避將，伺機聯雙象後全力抗衡。此時，紅雖同樣閃開右肋俥反擊，卻走了俥平七路這著壞棋！宜徑走俥四平八！不給黑雙象聯防為上策，變化下去，紅可周旋。以下殺法是：

象1進3！俥七平八，車8退1，帥四退一，車4進1，仕六進五，車4退3，仕五進六，將5平4，俥八進六，將4進1，俥八退一，將4進1，俥八退六，車8進1！帥四進一，車4平5！

當雙方將、帥均上右翼三層樓後，這一場面實屬罕見，令人大飽眼福！同時也為黑方捷足先登奠定勝機。以下紅如接走炮五退二，則車5進3（絕妙，中車進窩心叫殺，一舉拿下）！仕四進五（或仕六退五），車8退1捷足先登、搶先滅帥，黑方完勝。

此局雙方一開局就進入了五九炮對平包兌俥右包過河之爭：黑右包炸三兵又棄7卒亮出左直車巡河，紅揚飛右相殺7路卒、亮左直俥入兵行線、衝中兵、渡七路兵地步入了白熱化的中局搏殺。就在黑方棄右馬、飛右包兌紅右傌沉底平邊路伏擊後，紅卻在第21回合出帥避叫抽俥陷入困境，在第22回合又走俥八平四避兌左俥而被動挨打，在第28回合走兵六平五貪吃中馬再失良機，以後又在第32回合走俥四平七被黑雙象聯手固防後捷足先登擒帥。

是盤佈局在套路平穩相持，中局攻殺紅方四失機會、不在狀態，黑方雙車包左右包抄夾殺、右車果斷抽殺傌後又鎮中催殺，令紅方措手不及、疲於應付、慌不擇路、顧此失彼，最終飲恨敗北佳構。

第22局　（上海）黃杰雄　先勝　（福州）楊明超

轉五九炮過河俥佔右肋捉包對屏風馬平包兌俥右中士象左外肋馬

1.炮二平五	馬8進7	2.傌二進三	車9平8
3.俥一平二	馬2進3	4.兵七進一	卒7進1
5.俥二進六	包8平9	6.俥二平三	包9退1
7.傌八進七	士4進5	8.炮八平九	車1平2

這是2011年5月1日遊園活動象棋友誼賽第8局黃杰雄與楊明超之間的又一場龍虎格鬥。雙方以五九炮過河俥對屏風馬平包

兌俥右中士互進七兵卒開戰。黑先亮出右直車，旨在伺機右包過河封俥，或至下二線壓住紅左直俥，或巡河智守前沿。如先走包9平7打俥出擊，則可參閱本章上局「楊明超先負黃杰雄」之戰。

　　9.俥九平八　　包9平7　　　10.俥三平四　　馬7進8

　　11.俥四進二　　包2退1　　　12.俥四退三　　…………

　　紅右肋俥騎河捉卒，屬改進後常規下法。在1993年全國象棋團體賽上黑龍江張影富推陳出新地走過俥四退四，包2進5（若馬8進7，則炮五平六或俥八進七，變化下去，均為紅方主動易走），俥七進六（若兵五進一??則象7進5，俥四平二，包7進5，相三進一，卒7進1，俥二平三，車8平7，以下不管紅方是否兌車，黑方均較易走，足可滿意。故紅左俥盤河躍出，不懼怕黑退右包拴鏈，乃是創新之變）！包2退1，俥三退五。以下黑有馬8進7和包2平4兩種變化，結果前者為雙方均勢、後者為紅反佔先的不同下法。

　　12.…………　　象3進5　　　13.俥八進七　　馬8進7

　　先進左馬踩三路俥佔肋窺殺中炮，一改在1990年第十屆「五羊杯」全國象棋冠軍邀請賽上李來群與胡榮華之戰中曾走過包7進1？炮五平六！以下黑有馬8進7和卒7進1兩路變化，結果均為紅優、最終都為紅勝的不同弈法，意要攻其無備，出其不意。

　　14.俥四退二　　包7進1　　　15.炮九進四　　…………

　　飛左炮炸邊卒，意要儘快對黑方右翼施加壓力，屬急攻型走法。這是20世紀90年代後期李來群與劉殿中之戰中的創新攻法，至今仍長盛不衰。如改走兵五進一，以下黑有在1991年全國象棋團體賽上王志安負陳魚之戰中走的卒7進1和1995年第十

四屆省港澳埠際象棋賽徐寶坤負蔡福如之戰中走的車8進8兩路不同走法，也可參閱本章「黃杰雄先勝戴志毅」之戰；又如改走炮五平六，則黑方有在1992年「美樂杯」象棋精英賽上于幼華勝言穆江之戰中走的馬7退8和在1994年全國象棋個人錦標賽上鄭乃東勝韓松齡之戰中走的包2平1的不同弈法；再如改走仕四進五，以下黑方有在1993年全國象棋個人錦標賽上胡榮華負呂欽之戰中走過的車8進5和筆者在網戰上迎戰劉友友改走的車8進8，結果均為紅方多子獲勝的不同著法。

15.………… 車8進8

伸左直車直逼下二路，與紅方對搶攻勢，變化多端、複雜激烈，屬當今棋壇改進後的流行著法。其他弈法有在1991年「鱉魚杯」第二屆象棋棋王挑戰賽首局李來群勝呂欽之戰中曾走馬7退8，以及該挑戰賽第3局李來群勝呂欽之戰改走的車2平1。

16.炮九進一 馬3退4　17.俥八退一 馬4進3

進右馬攔左炮，避兌黑左包，使右車「生根」，屬老式走法，實戰效果不太理想。此時，黑有以下不同弈法：在1993年全國象棋團體賽上廖二平戰和韓松齡之戰中改走包7退1，也可參閱本章「劉中翔先負黃杰雄」之戰，另有在1995年「華天杯」象棋精英賽上劉殿中負林宏敏之戰改走包7進1。

18.俥七進六(圖22)　馬7退8???

退左馬護左包，威脅紅右俥，敗著！由此失先，錯失良機，陷入被動，落入下風。如圖22所示，宜以先走車8平4驅左俥為上策。以下紅方有兩種選擇：

①俥六進五，馬3進5，炮五進四，包7平1，俥四平三，車4退6，下伏有包1平2攻車的先手棋，變化下去，紅雖多中兵、兵種齊全，但黑有沉底包窺殺紅左翼底仕的優勢，黑勢不弱，足

可抗衡，鹿死誰手，勝負難
測；

　　②傌六進七，包7進1，
炮五平九，包2平1，傌八進
三，馬3退2，以下紅有3種選
擇：（甲）傌四進三，馬2進
1，傌七進九，包7退1，傌九
退八，包1進6，相七進九，
車4退1，傌三退五，車4平
1，傌四平三，馬7退8，演變
下去，紅雖多兵，但黑多中
象、兵種齊全，優於實戰，足
可抗衡；（乙）相三進五，包7

黑方　楊明超

紅方　黃杰雄
圖22

平3，傌四平三，馬2進1，炮九進五，包1進5，兵五進一，包1
進3，傌三平九，包1退7，傌九進四，包3進6，相五退七，車4
平7，傌九退一，車7退1，傌九平五，車7平9，相七進五，卒9
進1，兵五進一，車9平5，傌五平一，車5進1，仕四進五，車5
退3，傌一退一，和棋；（丙）相七進五，包7平3，傌四平三，馬
2進1，炮九進五，包1進5，兵五進一，包1進3，仕六進五，車
4平3，傌三平九，包1平2，傌九退三，車3平2，傌三進四，包
3平4，兵五進一，卒5進1，傌四退六，車2退3，以下紅傌不敢
踩中卒，因黑方有包4進5後再平3路叫殺凶著，變化下去，黑
車雙包中卒四子聯手出擊，易形成攻勢，也可抗衡。

　　19.傌六進七!　…………

　　紅方抓住戰機，躍左傌踩3路卒，果斷棄右傌取勢，由此步
入反擊佳境。如急走炮五平九？則包2平1，傌八進三，馬3退

2，前炮平三，包1進6，雙方兌去俥車炮包後呈平穩局勢。

19.………… 包7進5　　20.俥八進一　包2平1

21.俥八平七　車8平4　　22.兵五進一　卒7進1??

強渡7路卒，襲肋俥護包，劣著！導致紅傌兌雙象後，紅呈勝勢。宜以逕走車4退5護守卒林線，不給紅左傌換雙象攻擊機會為上策，以下紅如接走炮九退一，則車2進3，炮九退一，卒7進1，俥四進二，馬8進9，俥四退二，馬9退8，俥四平二，馬8進6，炮五平七，車4進4，炮七平三，車4平7，相七進五，卒9進1，演變下去，雙方子力對等，黑優於實戰，足可一搏，勝負難斷；又如紅改走俥四平二，則馬8退7，俥二平三，包3平4，俥三平四，包4平2，俥四退一，包8平5，相三進五，車2進4，變化下去，紅雖多邊兵，但攻勢已被化解，黑優於實戰，足可抗衡，鹿死誰手，勝負難料。以下殺法是：

傌七進五（果斷棄傌兌雙象，是一步先棄後取的獲勝要著！紅方由此將優勢逐步轉化為勝勢）！象7進5，炮九平五！將5平4（若誤走士5進4???則後炮進四，將5平4，俥四進六，將4進1，俥七進一！紅速勝），仕四進五，卒7進1，俥四進二，馬8退7，俥四平九！車4退6（退右肋車邀兌、棄邊包無奈。如硬走包1平4???則俥九平八！車2平1，炮五平六。以下黑有兩種選擇：①士5進4？俥七平六，馬7進6，俥八進三！馬6退5，俥六平九，將4平5，俥九進二，包4退1，俥八退五，包7平8，俥八平三，包8進2，相三進一，車4平2，俥九退二，馬5進3，俥九平七，馬3進1，俥七平五，士6進5，俥三進五，車2退7，俥五退一，馬1進3，炮六平二，包3平4，相七進九，馬3進5，炮二進七，將5平4，炮二平七！下伏俥三進一！將4進1，俥五平六，士5進4，俥三退一，將4退1，俥三平八得子入局凶

著，紅勝定；②包4平1，俥七進一，包1進1，俥九平六，士5
進4，俥六進二！將4平5，俥六進一！馬7進6，俥六平五，將5
平4，俥七平六！也紅勝），俥七平六，士5進4，俥九進三（殺
包後，紅淨多子多兵多雙相，勝利在望）！車2進4，俥九平
七，馬7進6，炮五平二，馬6退7，兵七進一！車2進1，炮二
平一，車2平5，炮一進二！士6進5，俥七進一！將4進1，炮
五平六（紅「天地炮」齊鳴、七路俥又沉底，三面夾擊黑將，並
將右肋車緊拴不放，勝利指日可待）！

　　車5平4，兵七進一，士5進6，俥七平五！左底俥鎮中路，
一劍封喉！令黑方只有招架之功，而毫無還手之力！以下黑如續
走馬7進6，則兵七進一！馬6退4（或走士6退5），兵七進
一！紅兵臨城下、破城擒將、一氣呵成！

　　此局雙方一開戰就轉入了五九炮對平包兌俥退雙包打右肋俥
之仗。紅進退右肋俥又伸左直俥追殺黑右馬、左邊炮打邊卒直窺
視中象，黑補右中士象退右包窺捉肋俥進馬外肋馬踩三路兵捉
俥、伸左直車急進紅右翼下二路、進退右貼將馬來頑強抗衡、穩
紮穩打地步入了中局搏殺。

　　但好景不長，就在雙方殺得難分難解、拒敵力戰、彼此互
纏、分庭抗禮之際，在第18回合紅先走左傌盤河出擊後，黑卻
走了馬7退8護左包、脅右傌，導致速落下風，在第22回合走卒
7進1強渡來襲肋車護包導致被紅傌兌雙象，頹勢難挽。紅方不
失時機，傌換雙象又鎮中炮，伸俥追馬又捉邊包，兌車殺包又渡
七兵，卸中炮於右翼又沉底叫將，「天地炮」和左底俥聯手關將
困車，最終底俥鎮中、兵臨城下擒將入局。

　　是盤佈局爭空間、搶要隘互不相讓，中局搏殺穩紮穩打、針
鋒相對、難分難解、我行我素、敢打敢拼，黑兩失戰機、敗運難

逃，紅架「天地炮」聯手車兵，一著定乾坤，演繹了一盤「三面圍擊」的精彩殺局。

第23局 （臺北）林中正 先負 （上海）黃杰雄

轉五九炮過河俥炮打中卒對屏風馬平包兌俥右中士左外肋馬

1.炮二平五	馬8進7	2.傌二進三	車9平8
3.俥一平二	卒7進1	4.俥二進六	馬2進3
5.兵七進一	包8平9	6.俥二平三	包9退1
7.傌八進七	士4進5	8.炮八平九	包9平7
9.俥三平四	馬7進8	10.俥九平八	車1平2
11.炮五進四	馬3進5	12.俥四平五	包7進5

這是2013年5月1日國際勞動節遊園活動象棋友誼賽上林中正與黃杰雄之間的一盤精彩格鬥。雙方以五九炮過河俥炮打中卒對屏風馬平包兌俥右中士左外肋馬互進七兵卒開戰。紅飛炮炸中卒，搶先兌子出擊，意在藉多兵之利進入中局，但無形之中也給了黑方揮左包轟三路兵後同時窺殺三路底相和九路邊兵的機會，伏有利弊參半的味道。

黑進7路包打三路兵，直指紅右翼底相和左邊兵，屬當今棋壇主流變例。如改走卒7進1，則兵三進一，馬8進6，傌三進四，包7進8，仕四進五。以下黑有包2進6和包7平9兩路變化，結果前者為紅優、後者為黑方反先的不同走法；又如改走包2進6，則結果為紅優，可參閱以下「黃杰雄先勝林中正」之戰。

13.相三進五 …………

補右中相固防，屬流行變例之一。如改走傌三退五，則可參

閱本章「蔣川先勝趙國榮」「蔣川先勝李少庚」和「胡榮華先負李少庚」之戰；又如改走相三進一或相七進五，則變化結果均為黑方大優。

　　13.………… 　卒7進1

　　強渡7路卒出擊，下伏馬8進6踩雙凶著，屬改進後流行走法。如改走包2進6先壓住紅左直俥，不給紅左俥出擊機會，則可參閱本章「黃杰雄先負夏穎」之戰；又如改走包2進5，則傌七進六，卒7進1，相五進三，車8進2，傌六進四，變化結果為紅優。

　　14.傌七進六　…………

　　左傌盤河出擊，屬主流變例之一。紅另有以下兩路變化，僅作參考：

　　①相五進三，以下黑有馬8進6和包2進6兩路變化，結果前者為黑方反先、後者為雙方對攻的不同走法；

　　②俥八進四，馬8進6，俥五退二，馬6進7，俥五平三，以下黑方有車8進6和包2平8兩種變化，結果前者為雙方局勢平穩、後者為雙方各有千秋的不同下法。

　　14.………… 　馬8進6　　15.俥五退二！　…………

　　退中俥巡河制馬，反先關鍵要著。如貪走俥五平七？則包2進5，相五進三，馬6進7，炮九平三，車8進7，炮三退一，包2退5，相三退五，包7平1，兵一進一，包1退1，傌六進四，包1平9，傌四進二，包9進4，炮三退一（若仕四進五，則車8進2，仕五退四，車8退6，仕四進五，車8平3！抽俥後黑勝定），車8平7，紅方雖兵種齊全，但黑有沉底包並不難走，雙方互有顧忌，紅勢不如實戰好。

　　15.………… 　包2進6　　16.傌六進七…………

傌踩3卒出擊，先得實利。如改走炮九平六，則車2進6，仕六進五，包2退1，帥五平六。至此，局勢平穩，雙方各有千秋。

16.………… 車2進7

進右直車，硬逼左炮飛出，屬改進後流行變例。以往網戰多先走車8進2。以下紅有兩種不同選擇：

①傌七退五，車2進7，傌三退一，馬6退7，傌五退三，車8平4，炮九進四，車4進6，仕四進五，將5平4，炮九退二，車2平5！變化下去，紅多兵、黑多象，黑下伏包2平5挖中仕猛攻凶著，紅也有俥五平六叫將邀兌的先手棋，雙方互有顧忌；②炮九平六，車2進6，傌七退五，包2退1（試圖走馬6進7得傌，其實得不到傌），傌五退三！演變下去，紅多雙兵易走。

17.炮九進四 車8進2

左車進2，以隨時援助右翼方的防守或發起反攻，是一步攻不忘守、守中有攻的老練之著！如貪走馬6進7??則炮九進三。以下黑有兩變：

①象3進5，傌七進九！演變下去，紅將有強大攻勢後有望入局；②車2退7，傌七進九！包2退6，傌九進八！包2退2（若車8進2??則傌八退七，包2退2，俥八進九！下伏俥八平七殺底象擒將凶著，紅方完勝），俥八進九，象7進5，俥八平七，士5退4，俥七平六，連殺象破士後完勝黑方。

18.炮九進三 象3進1

紅右傌退入邊陲，無奈之舉。如貪走相五進三??則馬6進7！傌七進六，車8平5，傌六進八，象1退3，傌八退七，士5退4，以下紅如續走俥五平六？則車5進4，仕四進五，士6進5，變化下去，黑方五子壓境，由大優轉勝勢；又如紅改走俥五進

三，黑則象7進5，下伏包2平9叫殺凶著，紅也難應付。

19.傌三退一　包7進2

黑伸左包窺打紅右邊傌是假，為以後包平8路反擊做準備是真。

20.相五退三　包7平8(圖23)

左包緊擠邊傌，妙手緊著，下伏包8退3後再馬6進5叫殺得傌凶著。

21.仕六進五???　…………

補左中仕固防，敗著！錯失先機，導致以後丟子告負。如圖23所示，宜改走俥五平六！車8平4，俥六進三，士5進4，傌七退五，士4退5（若士6進5?則炮九平三！炸左象後，紅不難走，呈多兵相優勢），兵七進一，象1進3，傌五退七，車2退2，傌七退六，包2退1，俥八進一，包8退6，兵五進一！變化下去，紅多中兵可渡河參戰，優於實戰，足可抗衡。

21.…………　包8退3

22.俥五平六　馬6進5

23.俥六退三　…………

退左肋俥避捉同時反捉黑右包，明智之舉。如棄俥邀兌改走相七進五??則包8平4，傌七退六，車8平2！傌一進二，卒7進1，傌二進三，包2平1，俥八平七，前車進2！兌死紅俥後，黑車包過河卒士象全，穩佔優勢，易走。

黑方　黃杰雄

紅方　林中正

圖23

23.………… 馬5進7 24.帥五平六 車8平4！

黑平右肋車邀兌解殺，立刻化解了紅咄咄攻勢後黑有望取勝。

25.傌七進九 …………

紅進左傌踏邊象，在雙方兌俥車前先撈些實惠。如改走俥六進六？？則士5進4，傌七進九，包8退4！傌九進八，將5進1，傌八退七，將5進1，傌七退六，將5平6，傌六退七，包8平4，傌七退六，象7進9！仕五進六，車2退1，仕四進五，卒7進1！變化下去，紅俥雙傌受困，黑優勢會很快轉為勝勢而入局。以下殺法是：

車4進6！帥六進一，士5進4，傌九進七，將5平4，炮九退三，包8退4，炮九平六，士4退5，傌七退九，包8平6，帥六退一，包6進7，傌一進三，卒7進1（挺7路卒壓死右傌，不急於走車2平7砍傌，老練而穩健。如急於走車2平7？？則仕五進四！攔車、紅俥捉右包後，反有猛烈攻勢，易反敗為勝）！炮六退四，車2退5！紅方疲於奔命、顧此失彼，雙傌或被困死或被困住。至此，黑方多子勝定，紅見少子又失勢，已回天乏術，只好遞上降書順表，飲恨告負。黑勝。

此局雙方一開局就展開了五九炮打中卒對屏風馬平包兌俥左包追俥炸三兵、搶空間爭地盤地步入了中局搏殺。紅補右中相左傌盤河退中俥制馬，黑渡7卒進左騎河馬伸右包壓住左俥進右直車驅炮飛邊卒地步入白熱化爭鬥。然而，好景不長，當黑在下二線雙包緊擠紅右邊傌之際，紅在第21回合補左中仕，錯失先機，黑方退左包進中馬打俥、平右肋車邀兌解殺、揚中士避殺、伸左肋包打傌、挺7卒壓死右傌、回右車管住左邊馬，最終黑方因多子得勢且有過河卒參戰而攻營拔寨、摧城擒帥。

是盤佈局在套路裡爭先奪勢而輕車熟路，中局攻殺，雙方各攻一面而分庭抗禮，徐圖進取而有勇有謀，未雨綢繆而鬥智鬥勇，紅補中仕走漏，給黑有可乘之機，黑果斷進包退車，乾淨俐索，最終以多子入局的又一超凡脫俗之力作。

第24局(承德)　凌　峰　先負　(承德)張一男

轉五九炮過河俥高左橫俥對屏風馬平包兌俥高右橫車邊包左外肋馬

1.炮二平五　　馬8進7　　2.傌二進三　車9平8

3.俥一平二　　馬2進3　　4.兵七進一　卒7進1

5.俥二進六　　包8平9　　6.俥二平三　包9退1

7.傌八進七　　車1進1　　8.炮八平九　車1平6

9.俥三退一?? ……………

這是2014年2月15日承德市象棋精英賽第2輪凌峰與張一男之間的一場一波三折的對決。雙方以五九炮過河俥對屏風馬平包兌俥高右橫車佔左肋道互進七兵卒拉開戰幕。紅退右俥殺卒過急，走子順序有誤。宜先走傌七進六！以下黑方有兩種不同選擇：①士6進5，俥三退一，車6進1，兵三進一，包2平1，俥三平八！演變下去，紅子位靈活，多兵易走，較為主動，可以滿意，優於實戰；②包9平7，傌六進五！馬7進5，炮五進四，馬3進5，俥三平五，包2平5，相三進五，變化下去，紅兵種齊全，多兵佔優，也好於實戰，足可一搏。

9.……………　包2平1　　10.俥九進一?? ……………

先高起左橫車出擊，過急，導致黑子位較優而反先。宜改走俥三平八！馬7進6，俥八進二，車6平3，俥九進一！包9平

7，俥七進八，包1進4，俥九平四，馬6進8，俥四平二，包1平7，俥八進九！後包進6，炮九平三，包7進3，仕四進五（黑右馬難逃），以下黑如續走馬3退5？？則炮五進四！象3進5（若象7進5？？則俥二進三！車8平7，帥五平四！左車不敢殺右炮；若硬走車7進7？？？則俥二進五！紅速勝），俥二進二，車8進3，炮五進二！士6進5，炮三平二，包7平8，炮二進二，包8退4，俥八退一，車3平4，俥九退八，車4進4（若車4進2？則兵七進一，黑卒不敢吃兵，若卒3進1？？則俥八平六！車8平4，俥二進一！紅得子大優），俥八進七，車4平3，俥七退五，車8平2，俥五退七，車2平8，兵一進一！包8退1，俥七進五，包8進1，俥五退三，車8退1，相七進五，車8退1，俥三退四，車8進1，俥四退三，車8退2，俥三進一，車8進1，俥一進三！包8退1，俥三進四，包8退1（若包8進1？則俥三進四踏雙得子必勝），俥二進二！車8退1（若車8平6？？？則俥四進三！車6進2，俥二進一！以後紅可俥二平一後，再俥三退二邀兌車，紅多俥雙高兵完勝黑方），俥四進三！士5進6，俥三退五，士4進5，俥五退三！包8退1，俥二進一，將5平4，俥三進四，包8退1，俥二進一，將4平5，俥四退二，將5平4，俥二進三，車8平9，俥二進一！至此，紅多俥雙兵必勝。

10.…………	包9平7	11.俥三平八	馬7進8	
12.俥七進六	馬8進6	13.俥九平四	車6進1	
14.俥八進二	車8進2	15.俥四進二	馬6進8	
16.俥四進四	車8平6（圖24）	17.俥六進五？？？	…………	

雙方激戰拼殺兌俥車後，紅左俥踏中卒，欲得子反先，是一步沒有經過深思熟慮後走出的敗著！正中了黑棄馬強攻計畫的下懷！由此落入下風，開始被動挨打。如圖24所示，宜以走俥八

退六防守為上策，以下黑如續走車6進3，則俥八平二。以下黑方有兩種不同選擇：

①車6平4，俥二進二，車4平3，俥二進三，車3進4，俥二平三，包7進1，兵三進一，變化下去，紅雖殘底相，但大子兵卒對等，基本均勢，好於實戰，紅方足可一戰；

②馬8退7，兵三進一！車6平7，俥二平六，演變下去，雙方子力對等，紅雖稍

黑方　張一男

紅方　凌　峰
圖24

虧，但無大礙，足可抗衡，鹿死誰手，勝負難料。

17.………　馬8進7　　18.帥五進一　象7進5

19.俥八平七！包7平8　　20.帥五平六　車6進7！

21.炮五退一??　………

黑方果斷棄右馬，換來了紅帥上樓、右底仕被挖的被動局面。紅現退中炮於窩心，劣著，又失良機，宜徑走俥七平六！士6進5，俥六退三，車6平7，傌三退五，車7平8，炮五平七，包1平4，炮七平六，包4平2，炮九進四！變化下去，紅雖殘仕缺相，但多子多三個高兵，優於實戰，足可一搏。

21.………　車6退2?

退左肋車捉右傌，漏著！錯失先機。宜改走包8進1！俥七退一，包1平4，炮九退一，包8進7！相三進五，車6退2，炮五平四，車6平7！黑方奪回棄子後攻勢猛烈，大優。

22.俥七平六　　士6進5　　23.俥六退五　　車6退3

24.俥六進二　　包1平4　　25.炮九平六　　包8進1

26.兵三進一??　…………

由於黑右士角包緊拴紅左肋俥炮帥，紅方又無中心仕護肋炮，故紅現挺三路兵，壞棋！導致丟子失勢，最終敗走麥城。宜以先走傌三退一先避一手為上策，以下黑如接走車6平2，則炮六進一，車2進2，傌五退四，頑強退中傌巡河護左肋炮，變化下去，好於實戰，紅還可堅守，不致速敗。

26.…………　　車6進3　　27.炮五進一　　車6平7!

28.炮六進五??　…………

黑不失時機，急進左肋車及時殺傌後，紅卻飛肋炮邀兌，壞著！宜走仕六進五，包8進6，帥六退一，包4進5，俥六退二，車7退2，俥六進二。紅急進左肋俥巡河邀兌，護七路兵、智守前沿，以後尚有可能伺機入局。

28.…………　　包8平4　　29.帥六平五　　車7退1

30.俥六平五　　馬7退6　　31.炮五平四　　車7進2!

32.帥五進一　　車7進1!　　33.仕六進五　　…………

雙方兌去肋炮包後，黑車硬請紅老帥上三樓等待。至此，紅已殘仕破相、敗勢難挽、厄運難逃了。

33.…………　　車7平3!　　34.兵三進一　　馬6退7??

此時黑退馬踏過河兵邀兌過急。宜改走象5進7殺兵，成車馬包聯手攻勢，取勝要比實戰容易得多，入局也會快些。

35.傌五退三　　象5進7　　36.炮四進四　　包4平5

37.炮四平五　　車3平8　　38.俥五平四　　車8退2

39.仕五進四　　車8退1　　40.兵五進一　　車8平9!

41.帥五退一??　…………

在雙方兵卒對等，紅俥炮佔據要隘，有成和希望之時，紅卻隨手退中帥，錯失成和之機。宜徑走仕四退五！車9進1，俥四退二，車9退1，俥四進二。以下紅可隨時御駕親征，出帥叫殺，黑方要麼死守，要麼邀兌車，毫無別的辦法。黑如走得好的話，有望紅方提出求和。

41.…………　車9平8　　42.帥五平四　　車8退6

43.仕四退五　卒9進1　　44.兵九進一??…………

挺九路兵，敗筆！錯失和棋機會。同樣進兵宜徑走兵五進一！卒9進1，俥四平一，車8平6，仕五進四，車6進6，俥一進五，車6退6，俥一退四！變化下去，雙方兩難進取，基本成和。

44.…………　卒9進1　　45.俥四平一　　車8平6

46.仕五進四　車6進3　　47.炮五平九??　…………

卸中炮貪邊卒，一離開中炮，紅立呈敗象。宜徑走俥一進五，車6退3，俥一退五，車6進3。變化下去，雙方不變可判作和。

47.…………　卒3進1　　48.兵九進一　將5平6?

御駕親征，出將車殺仕，過於樂觀，隨手漏著。宜徑走卒3進1，兵五進一，包5平6，帥四平五，車6平3，帥五退一，卒3進1！變化下去，黑車包過河卒聯手發威，必勝。以下殺法是：

俥一退二（若先走俥一進五？則將6進1，炮九進二，士5進4，俥一退七，卒3進1，兵五進一，卒3進1，炮九進一，包5平6，俥一進六！將6退1，俥一進一，將6進1，俥一平六！卒3進1！變化下去，黑子力位置靈活，卒臨城下速度快，勝定），卒3進1！兵五進一，卒3進1，兵五平六，卒3平4！黑卒貴神速，卒逼九宮，車包卒聯手，逼帥請降！以下紅如接走帥四平

五，則卒4進1！炮九平六，車6平5，帥五平四，卒4平5！黑
卒臨城下，形成了車包卒聯手殺勢，下伏包5平6，仕四退五，
車5平6，仕五進四，車6進4！抽俥殺帥凶著，黑方完勝。

此局雙方一開始就步入了五九炮對平包兌俥雙邊包的激戰。
紅高起左橫俥右騎河俥左移七路傌盤河出擊，黑進左外肋馬騎河
再赴臥槽兌車地早早步入中局廝殺。就在這關鍵的第17回合紅
走傌六進五殺中卒落入下風，在第21回合退中炮又失良機，儘
管黑在第21回合退車欺傌走漏，紅方還是因在第26回合進三路
兵而丟子失勢，以後又分別在第28、41、44、47、48五個回合
兌肋炮、退中帥、挺九兵、卸中炮、出左將，先後錯失或均勢或
求和良機，最終自亂陣腳、自毀長城地敗下陣來。

是盤紅方佈局走軟吃虧，中局貪吃棄子後受攻，在此後的防
守上始終落後一步、差一口氣、距一步之遙，屢屢失去謀和的最
佳時機，終於不可避免地釀成敗局。這是一局一波三折、一拼輸
贏、思謀遠處、勿貪眼前的精彩力作。

第25局　　（上海）黃杰雄　先勝　（臺北）林中正

轉五九炮過河俥炮打中卒對屏風馬平包兌俥右中士左外肋馬

1.炮二平五	馬8進7	2.傌二進三	卒7進1
3.俥一平二	車9平8	4.俥二進六	馬2進3
5.兵七進一	包8平9	6.俥二平三	包9退1
7.傌八進七	士4進5	8.炮八平九	包9平7
9.俥三平四	馬7進8	10.俥九平八	車1平2
11.炮五進四	馬3進5	12.俥四平五	卒7進1

這是2013年5月1日國際勞動節遊園活動象棋友誼賽上黃杰雄與林中正之間的另一盤龍虎激戰。雙方以五九炮過河俥炮打中卒對屏風馬平包兌俥右中士左外肋馬互進七兵卒開戰。黑強渡7路卒，為左外肋馬讓路，下伏馬騎河踩雙，直窺殺三路俥兵相。如改走包7進5，則可參閱本章「林中正先負黃杰雄」之戰。又如改走包2進6（牽制壓著紅左俥，但不及包7進5殺兵攻相有反擊力），則以下紅可接走俥五平三，馬8退9，俥三平七，車8進2，兵七進一！車8平4，兵七平八，車2進4，俥七進三！士5退4，俥七退三，卒9進1，仕四進五，馬9進8，俥七退二，車2進3，炮九進四，卒7進1，炮九進三，將5進1，俥七平三，馬8退6，俥三進二，車4進6，兵五進一！變化下去，紅淨多底相和三個兵佔優。

　　13.兵三進一　馬8進6　　14.傌三進四　包7進8

　　15.仕四進五　包2進6

　　急進右包，強封左直俥，穩正。如急走包7平9？則俥八進四，車8進9，仕五退四，車8退2，帥五進一，車8平3，傌四進六，車2進1，炮九進四！在雙方激烈對攻中，紅雖帥上二樓、殘去底相，但黑淨少3個卒、右翼車包受牽，兵種不如紅方齊全而處於劣勢。

　　16.炮九進四！　車8進9

　　紅飛左炮擊邊卒，準備中俥伺機平二路邀兌，並有隨時可沉底的攻勢，是一步利攻利守的好棋。黑先左車沉底，暗伏包7平4轟仕抽八路俥凶著，明智。如先走包7平9，則俥五平二，車8進3，炮九平二，雙方強行兌俥車後，紅雖殘去底相，但多子多三個高兵且左俥穩穩拴鏈住黑右翼車包，紅大佔優勢。

　　17.相七進五　…………

補左中相捉7路包，拆除黑以下包7平4叫帥抽八路俥的包架子，明智之舉。如徑走傌四退三??則車8退2！傌三進四，車8平3，相七進五，包7平9，俥五平七，象7進5。演變下去，紅淨多四個高兵仍優，但被黑方追回一子。

17.………… 包7平4　　18.仕五退四　包4平6

19.傌四退三　包6平2

紅退右傌、飛天而降、逼兌俥解圍，佳著！

黑飛底包炸左俥，是一步送回一包的必兌之著！如欲逃車改走車8平9??則傌三退四，車2進2，炮九進三，象3進1，傌七退五，車2平6，相五退三，包2平4（若車6進6??則俥八進一殺包叫殺，將5平4，俥八進八！將4進1，俥五平七！車9平7！俥七進二，將4進1，俥八退二！紅捷足先登，擒將入局），俥八進九，包4退8，炮九平六！象7進5，炮六退九，象1退3，傌四進三！關死黑左翼沉底車後，紅雖殘去雙仕缺相，但淨多雙傌炮三個高兵必勝。

20.傌三退二　包2平8　　21.帥五進一　…………

至此，黑方巧妙追回一子，雖少三個卒，但多雙士底象；紅進帥老練、巧妙，不給黑右包左移至邊路成車雙包左右夾殺機會。紅方淨多3個高兵，穩佔優勢。

21.………… 　車2進6

22.傌七進六　車2平1

23.俥五平七　包2平3(圖25)

24.俥七平八！…………

逃俥至八路，正著！為以後俥傌炮聯手入局奠定基礎。如圖25所示，如改走傌六退七？車1平3，俥七進三，士5退4，炮九平七！車3平4，俥七退二。至此，紅俥傌炮兵中相相對穩守，

優於實戰，又淨多三個高兵，可以抗衡。以下黑如再接走包8退2，則相五退三，包3退3，炮七平五，車4退3，俥七退三，車4平5，俥七平五！雙方兌俥車後，紅俥相三個高兵可守和黑包高卒單缺象，但不及實戰效果好。

黑方　林中正

紅方　黃杰雄

圖25

24.…………　　車1平5

25.傌六進四！　　車5平1

26.傌四進二！　　…………

黑雖趁勢掃掉了紅中兵，但紅傌已赴臥槽助戰，黑方各子已很難退守了。以下殺法是：

士5進4，傌二進三，將5平4，炮九平一！車1平4，炮一平六，士4退5，兵七進一，士5進6，炮六退一，將4進1，俥八平六，將4平5，炮六平二，車4平8，帥五平六，車8進2，帥六退一！至此，黑方慌不擇路、疲於奔命、顧此失彼、防不勝防。以下黑如接走將5平6？則炮二平四，士6退5，傌三退四！士5進6，俥六進二！士6進5，傌四進二！傌炮同時叫殺，紅勝；又如黑改接走包8退5？？則俥六進二！紅也勝；再如黑改接走包3平4？？？則俥六退五！車8平4，帥六進一，包8退3，炮二進三！成傌後炮殺，紅亦勝。

此局雙方一開始就捲入了五九炮打中卒對平包兌俥伸右包壓俥之仗。紅兵吃7路卒、進三路傌、補右中仕、左炮炸邊卒，黑包炸右底相、沉左直車、底包炸雙仕步入中局後進行激烈爭奪之

際，紅方突發冷箭，在第19回合退右傌、飛天而降、逼兌車解圍，在第21回合進中帥不給黑右包左移成車雙包左右夾殺機會，在第28回合俥平八路避捉，為以後俥傌炮聯手入局奠定良機。此後傌赴臥槽、進傌驅將、炮炸邊卒、平炮叫將、渡兵護炮、平俥逼將、橫炮叫殺、出帥催殺，最終俥傌炮聯手，摧城擒將。

是盤佈局就短兵相接、劍拔弩張，中局攻殺，紅始終佔多兵優勢，活躍揚威、先發制人、技高一籌、乘虛而入、滴水不漏、精準打擊、不留後患、深入腹地、連連進逼、著著緊扣、步步追殺、有膽有識、可圈可點，最終一舉拿下的佳作。

第26局 （上海）黃杰雄　先勝　（濟寧）石一凡

轉五九炮過河俥進九兵對屏風馬平包兌俥右中士左外肋馬

1.炮二平五	馬8進7	2.傌二進三	卒7進1
3.俥一平二	車9平8	4.俥二進六	馬2進3
5.兵七進一	包8平9	6.俥二平三	包9退1
7.傌八進七	士4進5	8.炮八平九	包9平7
9.俥三平四	馬7進8	10.俥九平八	車1平2
11.俥四進二	…………		

這是2013年10月1日國慶日網戰對抗賽第3局黃杰雄與石一凡之間的一場龍虎激戰。雙方以五九炮過河俥對屏風馬平包兌俥右中士左外肋馬互進七兵卒拉開戰幕。用五九炮攻屏風馬平包兌俥，是對攻性較為激烈的一種攻法。其特點是左右平衡出動子力，兩翼夾擊進攻中路，在己方右翼給對方造成攻勢，力爭在對攻中取勢。紅進右肋俥捉包，意在擾亂對方陣形，以利進攻。如

先走炮五進四，則馬3進5，俥四平五，以下黑有包7進5和卒7進1兩路變化，結果前者為變化繁複、後者為黑方棄子有攻勢的不同走法。也可參閱本章「蔣川先勝趙國榮」之戰和「黃杰雄先勝林中正」之戰。

　　11.…………　包7進5　　12.相三進一　包2進4

　　13.兵九進一　…………

　　在雙炮齊鳴先後過河進行有力反擊地封鎖兵林線後，紅急進九路兵，伺機炮九進一牽制黑雙過河包發威力度，屬改進後走法之一。如改走兵五進一對攻中路，演變下去，黑反有對攻機會，可參閱本章「陳中國先負黃杰雄」之戰。

　　13.…………　車8進2　　14.傌七進六　馬8退7

　　回左馬護中卒，穩正之著。如貪走車2進4??則傌六進五！馬3進5，炮五進四！象3進5，炮九進四！紅雙炮齊鳴、連炸雙卒，演變下去，紅炮控制中路後又多兵，易走；相反，黑方中路防守薄弱而易被突破，黑由此失勢，速落下風，陷入被動。

　　15.傌六進四　馬7進6

　　紅果斷策傌騎河邀兌，同時窺殺7路炮又傌四進六臥槽出擊，硬逼黑左馬邀兌。如改走炮九平七??則車8進3！傌六退四，車8平3，炮七平六，卒7進1！變化下去，黑多雙卒，且7路卒已渡河參戰，反先佔優，前景較為樂觀。

　　此時，黑進馬回兌，穩健！別無他著！

　　16.俥四退三　象7進5　　17.仕四進五　車8進4

　　18.炮九平六　卒7進1　　19.兵五進一！　…………

　　雙方兌去左傌馬後，又互補象、仕，再挺7卒、進中兵對搶先手：紅補中仕、平仕角炮，著法穩健細膩；黑趁勢渡7路卒，在紅預料之中。現紅急進中兵，及時撤除黑在兵林線「擔子包」

伏擊。此時，紅既可走炮六進
二窺殺7路卒，也可走傌三進
五盤中路後踩7路卒出擊，與
上述著法緊密地相互配合。

19.………… 包7平4

平左包佔右肋道，及時讓
出7路卒進攻位置，意要繼續
保持子力變化。如改走包7平
9，則傌三進一，以下黑有兩
種選擇：

①車8平9，相一進三，
兌去傌馬炮包兵卒後，雙方簡
化了局勢；

黑方　石一凡

紅方　黃杰雄

圖26

②包2平9，俥八進九，馬3退2，炮五進四，馬2進3，炮
五退一，變化下去，黑兵種齊全又多過河卒參戰，似反佔優勢，
但紅右炮鎮中、右肋俥騎河，後勁也不小。

20.俥四平六　包4平3

先平肋包，明智。如卒3進1？則俥六退一，卒3進1，俥六
平七！車2進2，俥七退一！包2退2，炮五進一，包4退6，俥
七進三！下伏炮六平七打馬和俥八進四巡河出擊再炮六平八殺包
得子凶著，紅勢前景樂觀非常值得看好。

21.兵五進一　　　卒7進1

22.傌三退四（圖26）　卒7平6???

又是一著渡中兵、挺7卒來對搶先手，紅傌退帥旁後，黑卒
平左肋道，敗著！導致最終丟子告負。如圖26所示，宜徑走車8
退2拴住紅騎河俥兵，堅決不給俥兵發威作難機會，然後再伺機

進取為上策。以下紅如接走炮六進一，則包2平4，俥八進九，馬3退2，俥六退二，包3進1，相一退三，卒7進1，炮五進四，車8平5，俥六退一，車5退1，俥六平七，卒7進1，傌四進三，馬2進1。變化下去，黑多過河卒參戰，優於實戰，足可抗衡。

23.炮六進一！　…………

紅方抓住戰機，巧伸左肋炮邀兌，同時打左過河俥，一舉出擊、擴優反先，俥助炮威、先發制人！紅由此開始步入佳境。

23.…………　　包2平4　　24.俥八進九　卒6進1

衝肋卒追殺中炮，忍痛棄車，無奈之舉。如改走馬3退2，則俥六退二，包3進1，炮五進四。以下黑有兩種不同選擇：

①馬2進3，俥六進二，馬3進5，兵五進一，車8平9，相一退三，包3平8，俥六平二，包8退1，兵五平六！變化下去，紅方易走；

②包3平8？傌四進五，車8退2，俥六平四，車8平5，炮五平九，馬2進1，炮九平一，車5平9，炮一平五，馬1進2，俥四平二，包8平7，傌五進四，包7退2，俥二進一，包7平3，俥二進一，車9平8，傌四進二，馬2進3，相七進五，馬3進5，變化下去，紅多邊兵、黑多中象，雙方互有顧忌。

25.俥八退二　卒6進1??

進肋卒壓底傌棄右馬，再丟一子，敗筆！宜改走卒6平5！以下紅有兩種選擇：①俥八平七，包4平5，變化下去，黑雖少一子，但仍可周旋，優於實戰；②傌四進五，包4平5，帥五平四，車8平6，帥四平五，馬3退4，演變下去，雙方兵卒等、士相（象）全，黑車兌紅雙炮後，不難走，可抗衡。

26.俥八平七　…………

紅抓住戰機，平俥大膽砍馬，兇狠潑辣，有驚無險！

26.………… 包4平5　　27.俥六進三　士5退4

28.俥六平四 …………

先進左肋俥催殺，現俥佔右肋追卒，可化險為夷。如貪走俥七平五？？則士6進5，俥五退一，車8進1，俥五平四，車8平5，俥四退五，車5平3，仕五進六（若相七進五？？？則車3平5，俥四進八，將5平6，傌四進五，包3進3，黑速勝），包3進3！帥五進一，車3進1，帥五進一，車3平6！下伏車6進1得子兇著，變化下去，黑多雙包必勝。以下殺法是：

包3進2，兵五進一（以攻代守，搶先殺中卒後大佔優勢），車8進1，相一進三，車8進2（紅飛右邊相保炮來防車8平5硬殺中炮，正著。現黑沉底車逼殺，可追回失子，好棋）！俥四退七，包3平6，兵五進一，包6平7，相三退一，包7退8，俥七退一（紅退俥殺卒，必追回一子勝定）！以下黑如續走車8退3，則兵五平四，士6進5，俥七平三，包7平6，兵四進一！車8平6，兵四進一！再得一子，紅必勝；又如改走象3進5，則俥七平五，車8退3，傌四進三！此刻，黑中包不能走包5平7？？？否則後面紅俥五平二！抽車後，紅也完勝。至此，紅方再得一子穩勝，黑方只好拱手請降、城下簽盟了。

此局雙方一開局就見到了五九炮對平包兌俥左炮轟三路馬之爭。紅伸右肋俥捉包揚邊相挺九兵躍七路馬騎河出擊，黑雙包過河封俥、高起左直車策7路馬邀兌，早早步入中局廝殺。當紅連進中兵、黑連挺7路卒直接追殺紅右傌地進入了白熱化爭鬥之際，黑在第22回合走卒7平6與紅方對搶先手而造成丟子失勢，在第25回合走卒6進1再丟一子。被紅方抓住戰機，中兵殺卒、棄俥掃卒、中兵砍象、退俥掠卒，最終卸中兵、俥右移、兵逼

包，多兩子勝。

是盤佈局爭奪循規蹈譜、互不相讓。中局搏殺，平添複雜驚險，黑揮過河卒太急連丟兩子很不成熟，紅運中兵硬殺卒象底包、佔勢又得子的不留後患的可圈可點佳作。

第27局 　（上海）黃杰雄　先勝　（蘭州）曹又敏

轉五九炮過河俥右肋俥捉包對屏風馬平包兌俥右中士右包封俥

1.炮二平五	馬8進7	2.傌二進三	卒7進1
3.俥一平二	車9平8	4.俥二進六	馬2進3
5.兵七進一	包8平9	6.俥二平三	包9退1
7.傌八進七	士4進5	8.炮八平九	包9平7
9.俥三平四	包2進4		

這是2011年5月1日國際勞動節遊園活動象棋友誼賽第5局黃杰雄與曹又敏之間的一盤精彩搏殺。雙方以五九炮過河俥進中兵對屏風馬平包兌俥右中士右包封俥互進七兵卒開戰。黑伸右包過河，伴作窺殺三兵，其主要意圖是封制紅方左俥，試圖避免馬7進8，俥九平八，車1平2，俥八進六或走俥四進二，或走俥四退二，或走傌三退五，或走炮五進四，或走炮九進四等互有不同攻守變化的走法，旨在我行我素入局。

10.俥九平八　…………

亮出左直俥捉包，一改以往紅走兵五進一的走法。以下黑方有象7進5和卒7進1兩路變化，結果均為紅優的不同走法，意要出奇制勝。

10.…………　車1平2

黑亮出右直車保護右包，接受紅左俥捉黑右過河包，形成黑

方右包封俥陣勢。如先走包2平7?? 則相三進一。以下黑方有卒7進1和馬7進8兩種變化，結果前者為紅多兵佔優、後者為紅方先手的不同走法。

11.俥四進二　包7平8

紅進右肋俥捉包，屬當今棋壇流行變例之一，意在牽制黑左翼子力。如改走兵五進一，則象7進5。以下紅有三種選擇：

①俥四退三，結果為黑方易走；②兵五進一，結果為紅方勝勢；③傌三進五，以下黑有卒7進1和馬7進8兩種變化，結果前者為紅方佔優、後者以下又有兵五進一結果黑方丟子和俥四進二結果為雙方對攻的不同走法。

黑左包站還8路，以伺機弈成雙包過河的爭鬥局面。

12.兵五進一　包8進5

紅急進中兵，試圖強行從中路突破，屬此時較好的走法。

黑急進左包於兵林線，形成互有顧忌的五九炮對屏風馬雙包過河局面，意要由此挑起戰火。

13.仕六進五（圖27）　馬7進8???

紅先補左中仕固防，一改以往網戰流行過的炮五退一。以下黑方有包2進1和包2平3兩種變化，結果均為紅方佔優的不同走法，意要攻其無備、出其不意。

黑急進左外肋馬，謀求對攻，敗著！錯失先機，導致最終落敗。如圖27所示，宜以徑走車8進2為上策，以下紅如續走俥四退四，則象7進5，俥八進二，車2進4，傌三進五，包8平5，傌七進五，車8進4！雙方兌子後，黑雖右車包受拴鏈，但變化下去，黑反會多卒易走，優於實戰，足可抗衡，勝負難料。

14.兵五進一　卒5進1　　15.傌三進五　…………

紅抓住戰機，先棄中兵，再進右傌盤中，為以後巧渡三路兵

發難奠定良機，好棋！也可走
俥四退三，卒5進1，俥四平
五，象3進5，俥五退一，馬8
進7，俥五進一！變化下去，
紅俥炮鎮中路，子位靈活易
走，前景樂觀。

黑方　曹又敏

紅方　黃杰雄

圖27

　15.………… 　車8進3??

　車入卒林線，又一步劣
著！反為紅所用。同樣進左直
車，宜徑走車8進2！不給紅方
以後有兵三進一渡河參戰機
會，以後實戰可證實。

　16.兵三進一　　卒5進1
　17.兵三進一　　馬8進7

此時黑第15回合車8進3劣著問題開始暴露。現逃左外肋
馬，無奈之舉。如改走卒5進1？則兵三平二，車8進1，傌七進
五，將5平4，俥八進二，包2平4，俥八平六，車2進4，傌五
進四，包4退2，俥六進一，馬3進5，俥四退二，馬5進6，俥
六進一，馬6進5，相七進五，車2進5，仕五退六，包4退2，
炮九平六，將4平5，炮六進五！至此，黑中士不敢吃紅炮，否
則必然要遭到紅雙俥傌的暗算和重創，結果紅多子大優。

　18.傌五進三　　車2進4　　19.兵三平四　　車8平4
　20.炮五平三　　象7進9　　21.相七進五　　卒5平6
　22.俥四退二！　…………

紅方從第16回合開始，傌炮兵相全線發力，逐步進入優
勢。現又巧妙退右肋俥佯作邀兌，乘機搶佔了卒林線，弈來非常

精巧、十分老練！由此開始逐步進入佳境。

22.………… 車4退1 23.傌三進二 車4平8

24.兵四平三！ …………

平騎河兵至左象台，不給黑馬7退8捉傌追傌的反擊得子機會，著法細膩、高瞻遠矚、酣暢淋漓、精確至極。由此證明黑第15回合車8進3是讓紅兵渡河參戰後闖的禍。

24.………… 馬7退5 25.俥四退二 車8進1

26.俥四平五 車8平5 27.俥五平二 包8平3

28.兵三平四 象9退7 29.俥八進二 象3進5??

雙方兌傌馬後，黑雖殺了紅有威脅的臥槽傌，但黑右翼車包仍被牽制，且紅多過河兵助戰，故紅仍較佔優勢。

黑補右中象，又一敗筆！導致迅速失子。宜改走車2退4！「生根」退守後，黑尚能堅持，不致馬上丟子受困而落敗。

30.炮三進一 卒3進1

挺3路卒棄2路，無奈之舉。如改走包3平9??則炮三進四！馬3退4，俥二退一，包9進3，俥八進一，車2進6，俥二平八！紅俥兌掉黑車包後，也多子勝勢。

31.俥八進一？ …………

進左直俥殺包邀兌，漏著！錯失了得子機會。宜先走炮三平八！變化下去，紅可多子勝定。以下殺法是：

車2進2，炮三平八，車5平2，兵七進一，車2進3，兵七進一，車2進1，兵七進一，車2平3，俥二平七！車3平1，俥七退一，卒1進1，兵七進一，士5退4，兵七平六，士6進5，俥七進六（雙方大量兌子後，只留下一俥，但紅以多雙過河兵要速勝，困難也不少，現紅俥沉底線，準備棄兵換雙士，佳著！是獲勝的關鍵要著）！車1進2，相五退七，車1退3，兵六平五，

將5進1，俥七平六（肋兵兌雙士後，紅勝利在望）！車1平9，兵四進一，車9平6，俥六平四！將5平4，兵四進一，象5進7，兵四進一（紅兵臨城下，黑將上三樓，至此黑已頹勢難挽，只能坐以待斃）！將4進1，俥四平六，將4平5，俥六平五，將5平4，仕五進四（紅揚中仕露帥，逼黑車吃肋兵，紅退中俥入局）！以下黑必走車6退5，俥五退三！將4退1，俥五平六！絕殺，紅方完勝。

　　此局雙方一開戰就步入了五九炮對平包兌俥右包過河窺三路兵之爭。紅亮出左直俥伸右肋俥捉包挺中兵，黑亮出右直車平左包於8路過河，形成屏風馬雙包過河來抗衡。步入了中局格鬥後，紅在第13回合補左中仕固防後的關鍵一刻，黑卻走馬7進8謀求對攻而錯失先機，在第15回合又走車8進3給了紅渡三路兵過河參戰機會，導致兌子後陷入困境。在紅方抓住機會，渡三兵、卸中炮、邀兌肋車反先佔優後，儘管紅在第31回合進左直俥殺包邀兌而丟了得子機會，但此後在雙方爭鬥激烈，大量兌子後，紅還是進肋兵於城下兌去雙士，逼將上三樓，最終揚中仕露帥、逼肋車吃肋兵後，紅俥兜底作殺。

　　是盤佈局雙方循規蹈譜、徐圖進取、按部就班、短兵相接，中局拼殺雙方兌子強攻、鋒芒逼人、智守前沿、驍勇善戰，黑兩失先機，紅見縫插針、有勇有謀、兵兌雙士、殺入九宮，最終揚仕棄兵、一氣呵成的精彩殺局。

第28局　（上海）黃杰雄　先勝　（合肥）楊興旺

轉五九炮過河俥右肋俥捉包對屏風馬平包兌俥左包打三兵

　　1.炮二平五　馬8進7　　2.傌二進三　車9平8

```
 3.俥一平二    卒7進1      4.俥二進六    馬2進3
 5.兵七進一    包8平9      6.俥二平三    包9退1
 7.傌八進七    士4進5      8.炮八平九    包9平7
 9.俥三平四    馬7進8     10.俥九平八    車1平2
11.俥四進二    包7進5     12.相三進一    包2進4
13.兵五進一    …………
```

這是2011年5月1日國際勞動節遊園活動象棋友誼賽第6局黃杰雄與楊興旺之間的一盤精彩搏殺。雙方以五九炮過河俥進右肋俥捉包對屏風馬平包兌俥右中士左外肋馬雙包過河互進七兵卒拉開戰幕。現紅急進中兵，欲從中突破，及時拆散黑方過河「擔子包」形成的有力攻勢，著法準確有力。如改走兵九進一，可參閱本章「黃杰雄先勝石一凡」之戰；又如改走傌七進六，則馬8退7，以下紅方有俥四退四和仕四進五兩種變化，結果均為黑優的不同走法。

```
13.…………    包7平3
```

左包右移緊壓紅左傌，屬當今棋壇改進後的流行變例。以往網戰常走卒7進1？？俥四退五，以下黑方有包2進2和包2退2兩種變化，結果均為紅優的不同走法。

```
14.傌三進四    …………
```

右傌盤河出擊，是在1979年全運會象棋賽上首次亮相的新著。如改走兵五進一（也可參閱本章「陳中國先負黃杰雄」之戰），則卒5進1，傌七進五（若先走傌三進五，結果雙方兌子後局勢平穩），車8進2（伸車保馬，不給紅傌五進六捉雙機會。如改走包2平5，則炮五進三，象3進5，俥八進九，馬3退2，傌三進五，紅方先手），傌五進六（策傌出擊，推動攻勢。如改走炮五進三？則車8平5，炮五平二，包2平5，俥八進九，

馬3退2，俥三進五，車5進4，炮九平五，象3進5！變化下去，黑多卒且兵種齊全，明顯佔優），包3平1。以下紅方有俥三進五和仕四進五兩種變化，結果前者為紅多子佔優、後者為黑不難走的不同弈法。

　　14.………… 　包2退5

　　退右包打俥，乘機渡7卒，屬改進後主流變例之一。如改走車8進3，則以下紅方有炮五平三、俥四進五和兵五進一3路變化，結果前者為黑多卒反先、中者為雙方互有顧忌、後者為黑方易走的不同走法；又如改走卒7進1??則俥四進五，包3平5，俥七進五，馬3進5，俥四退七，馬8進6，炮五平六，馬5進7，俥五進三，馬7進5，炮六平七，包2進1，炮七平三，馬6進7，炮九平五。至此，紅下伏俥三進四踏中馬、掛仕角或奔臥槽的先手棋，紅可反先。

　　15.俥四退三　卒7進1

　　渡7卒欺俥，試圖逼俥交換，正符合紅方意圖和部署。如改走馬8進7，則俥四平三，馬7退5，仕六進五。以下黑方有象3進5和車8進5兩種變化，結果前者為雙方對峙、後者為紅方佔優的不同走法。

　　16.俥四退三　　…………

　　退右俥先避一手，老練而關鍵要著！如隨手走相一進三飛卒，則包3平6，俥四平三，象7進5，俥三進一，馬8進6，黑得子大優。

　　16.………… 　卒7進1

　　紅在第14回合右俥盤河窺視黑中卒，在第15回合誘黑卒渡河捉俥，採取以退為進策略，抓住黑方3路弱點。黑現雖強勢衝卒壓俥，硬逼紅俥退窩心，但紅方仍以有利局勢步入了中局。

17.傌三退五　包2進5

巧引黑渡7卒，連續回傌、以退為守、胸有成竹。網戰也曾流行走兵七進一，以下黑有卒7進1和卒3進1兩種變化、結果都為紅優的不同下法。

黑進右包過河封俥，正著。如改走象3進5？則俥八進七！紅優。

18.兵七進一！　包3平9

急渡七路兵邀兌，進一步強化了戰鬥攻勢。這一整套的組合戰術作戰計畫，使雙方步入搏殺白熱化階段。

黑3路包打邊兵，迅速形成兵行線「擔子包」來防守，穩正。如改走卒7平6，則兵七平八，馬8進7，相一進三，馬7進8，炮五平一，包3平9，俥四退二，車2進4，俥四平八！車2平7，傌五進三，包9退1，傌七進五，包9平5！變化下去，紅多子，黑佔先，雙方各有千秋，互有顧忌。

19.兵七進一　包2平5

紅挺兵殺卒，直逼黑右馬，著法兇悍有力。此時，紅一改以往炮五平二和炮五進一兩種變化，結果前者為紅優、後者為黑方勝勢的不同弈法，意要出奇制勝。

黑平右包鎮中，棄馬強攻，弈法剛勁有力，伺機背水一戰。如改走馬3退1？？則炮九進四，象3進5，傌七進六，車2進5，傌五進七，包2平5，仕六進五，車2進4，傌七退八，包9退2，俥四退三，馬8退7，傌八進七，包9進2，兵五進一，卒5進1，俥四進四，馬7進8，俥四平六！至此，紅因有俥雙傌炮過河兵五個大子集結在黑右翼，只有右屯邊馬守護的薄弱環節而大佔優勢，紅有望轉成勝勢。

20.俥八進九　…………

先兌左俥，老練之著！如貪馬走兵七進一，則車2進9，傌七退八，車8進2，傌八進七，車8平3，傌七進五，包9平5，俥四平二，車3進7，炮九進四，車3退6，炮九進三，象3進1，俥二平六，車3進4，相一退三，車3退1，俥六平四，車3平4，俥四平八，將5平4，俥八退五，卒7進1，炮九平八，卒7平6，炮八退七，車4進1，兵九進一，卒6進1，炮八退一，車4平5，炮八平四，車5平6，傌五退七，車6進1。變化下去，黑包鎮中多邊象易走。

20.………… 　馬3退2　　21.炮九進四　卒5進1

先棄中卒，老練。否則炮九平五，包5退3，炮五進四後，紅反淨多雙高兵佔優易走。

22.兵五進一　　　　象7進5

23.兵五平六(圖28)　馬8退7???

退左馬捉俥，敗著！導致由此陷入困境而最終丟子告負。如圖28所示，同樣運馬，宜改走馬2進1，兵七平六，馬8退7，俥四平五，卒7平6！下伏車8進4邀兌紅俥追殺肋兵先手棋，演變下去，黑方易走，優於實戰，鹿死誰手，勝負一時難料。以下殺法是：

俥四平五，卒7平6，炮九進三，士5退4，炮九平七，士4進5，俥五進二（連

黑方　楊興旺

紅方　黃杰雄

圖28

掃雙象後追殺左馬，顯而易見，紅方佔優）！車8進3，兵六進一，馬7進8，俥五平八！馬8退6（退左馬準備下一手走馬6進7催殺，為時已晚），俥八進二！馬6進5，炮七退二，士5退4，兵六進一，車8平3，炮七進二（穩紮穩打，秩序井然。也可兵六進一，士6進5，炮七進二，車3退3，俥八平七，將5平6，俥七退五，馬5退7，俥七平四，將6平5，俥四平三，馬7退6，傌七進六，馬6進5，俥三進一，馬5退6，俥三平四，馬6退4，傌六退四！殺去肋卒，紅方必勝），車3退3（若士4進5？？則兵六進一！車3平4，炮七平四，士5退4，俥八平六！紅勝），俥八平七！士6進5，俥七退五，馬5進7，俥七平三，將5平6，傌七進五！至此，紅多子多雙相必勝。

以下黑如接走卒6平5，則炮五平四，士5進4，傌五進四，將6平5，俥三退一，包9平6，炮四平五！卒5進1，俥三平四！至此，紅俥高兵仕相全，必勝黑雙高卒雙士。

此局雙方一開戰就打起了五九炮對平包兌俥包炸三路兵之仗。紅揚右邊相挺中兵右傌盤河，黑伸右包封車成雙包過河又巧退右包驅俥，早早進入了中局拼殺。雙方爭空間、佔要隘，但好景不長，當紅方連退右傌於窩心防守，黑卻雙包齊鳴，雙方互相連衝七兵卒後，紅主動邀兌左直俥，黑也主動棄中卒補左中象固防，紅巧卸中兵於左肋道之際，黑卻在第23回合因退左馬捉俥而陷入困境，紅方抓住機會，俥鎮中驅包、沉左炮炸象、俥殺中象連雙兵、俥殺底馬退炮進肋兵、沉炮叫殺逼車邀兌、退巡河俥右移壓馬催殺、傌踩中包退俥殺馬、棄傌兌包關死中卒，最終紅以多俥雙相完勝黑方。

是盤雙方佈局在套路廝殺，中局格鬥各攻一面，紅一馬當先、洞察一切、一路雄風、一味求殺、一發而不可收，黑雖背水

一戰，但也難逃一劫，最終被紅方技高一籌、一錘定音、一拼輸贏、一拿到底的超凡脫俗的精彩力作。

第29局　（南京）童本平　先負　（南京）廖二平

轉五九炮過河俥退俥騎河殺卒對屏風馬平包兌俥高右橫車

1.炮二平五	馬8進7	2.傌二進三	車9平8
3.俥一平二	卒7進1	4.俥二進六	馬2進3
5.兵七進一	包8平9	6.俥二平三	包9退1
7.傌八進七	車1進1		

這2012年6月17日在南京市文化宮廣場由童本平與廖二平進行的一場快棋表演賽。兩位大師既是鎮江老鄉，更是原江蘇隊老隊友，對彼此棋路十分熟悉。本次表演賽的用時規定：每方限時30分鐘，每走一步加10秒，應該屬快棋性質。雙方以五九炮過河俥對屏風馬平包兌俥互進七兵卒拉開戰幕。黑高起右橫車，旨在佔肋道後伺機挑起事端，厚積薄發，出其不意，攻其無備。較為穩健的走法是本章上面介紹過的士4進5補右中士固防。

8.炮八平九　車1平6　　9.俥三退一　…………

退右俥殺7路卒，回應黑平右橫車佔左肋道的挑戰。如改走俥九平八，則包9平7，俥八進七，包7進2，俥八平七，包7進3，相三進一，車8進8，演變下去，雙方對攻激烈，可參閱本章「閻春旺先勝霍羨勇」之戰；又如改走傌七進六，則士6進5，炮五平七來徐圖進取，變化下去，雙方也很有韻味，可參閱本章「凌峰先負張一男」之戰。

9.…………　包2平1

右包平邊路，成「雙邊包」陣勢還擊，穩健。如貪打車改走

包9平7?? 則俥三平八，包2平1，俥八進二！車6進1，炮五進四！紅有空心中炮後大佔優勢，而黑棋卻疲於奔命、顧此失彼，難逃滅頂之災。

10. 俥三平八 …………

象台俥佔八路，意要集中火力直襲黑薄弱右翼，搶先動手之著。如改走兵三進一或俥九進一，可參閱本章「閣春旺先勝霍羨勇」之戰。

10. ………… 車8進4

伸左直車巡河邀兌，一改以往流行的車8進6，俥八進二，車6平3，炮五退一，包9進1，俥九平八，馬7進6，前俥進一，車3平2，俥八進八，包9平7，俥八平三，象7進5，俥三平四，馬6進7，炮五平三，包7進5，炮九平三，車8進1，俥四退六，車8退1（若馬7退8??? 則前炮進七，象5退7，俥四平二！得車後紅勝定），俥四進一！紅必得子大優的走法。這是黑方想利用表演賽用時較短的規定出新著，以攻其無備，而非臨場求變以防中招！

11. 俥九平八 …………

亮出後左直俥聯手，待黑方邀兌，老練！如改走俥八進二，則包9進1，炮五平六，車6進5，兵三進一，車6平7，相七進五，車8平4，仕六進五，士6進5，兵九進一。至此，紅方下伏炮九進一打車、緊拴住黑方雙車的先手棋，易走反先。

11. ………… 包9平7

平左包直窺打紅三路傌兵相，意要反擊，展開一場亂戰。如改走車8平2，則俥八進五，車6進3，俥八進二，包9進1，兵三進一！紅挺起「兩頭蛇」後子位靈活且多兵，局勢又開闊，以下還伏有炮九進四炸邊卒出擊的先手棋，紅方佔優。

12.兵三進一　…………

挺三路兵活傌，忙而不亂，佳著！童大師一貫的穩健風格在此表現得淋漓盡致！如改走前俥平二？則馬7進8，傌七進六，車6進4，傌六進七，包1進4，俥八進三，車6平3！傌七退八，包1退2，俥八退三，包1平3！傌三退五，馬8進7！演變下去，黑多邊卒易走。

12.…………　車6進3　13.前俥平四　…………

紅兌俥，有點委曲求全。如改走前俥進二，則馬7退5，演變下去，變化繁複、難以掌控。據瞭解，兩位大師事後對此局面認識不盡相同：童大師認為此刻紅棋有點重；廖大師則覺得紅棋此時蠻凶的，以後可續走炮九進四，雙方各有千秋。

13.…………　馬7進6　14.傌七退五??　…………

左傌退窩心，過於穩守，不利於以後紅方全線發力。據說，事後童大師提出改走傌三進四！包7進8，仕四進五，包7平9，仕五進四。在以後的雙方對攻中，變化下去，紅方似乎要更厲害些，會優於實戰。

14.…………　馬6退4！

左馬退右肋道，窺殺七路兵，以退為進、智守前沿、頗具功力！

15.炮五平七　　卒3進1(圖29)

16.俥八進三???　…………

俥進兵林線，敗著！紅由此速落下風，導致以後一蹶不振，最終失勢丟子告負。如圖29所示，宜改走兵七進一！車8平3，炮七進五，車3退2，雙方兌去傌馬炮包兵卒後，局勢平穩，黑雖子位靈活，但紅多兵，足可一戰；又如徑走俥八進六！則包7進2，俥八平七，馬4退5，俥七退一，車8平3，兵七進一！象3

進5，炮七進五，馬5進3，炮九平七，馬3退2，俥三進四，包7退2，兵七進一，包1進4，俥五進三，變化下去，紅多過河兵步入無俥車棋戰易走。以上兩變均優於實戰。

　　16.………… 馬3進2　　17.兵七進一　　車8平3

　　18.相三進五　車3平4　　19.炮七進四??　…………

　　飛七路炮入卒林線窺殺中卒，過急！宜改走兵五進一通俥路更為頑強。以下黑如接走車4平6，則俥五退三（儘快躍出窩心俥後，就沒有一下子丟子失先的可能）！馬4進5，前俥進五。以下黑方有三種選擇：①車6進4，俥三進二！黑肋車被動，2路馬被捉，顯然紅方易走；②包1平2，俥八平六，演變下去，紅棋不難走，足可抗衡；③包1進4，炮九進四，包1平5，俥八平五，包7平5，仕六進五，下伏炮九進三沉底和炮九平一殺邊卒兩步先手棋，優於實戰，均可抗衡。

　　19.………… 馬2進4

躍馬騎河窺殺八路俥，為以後得子奠定勝機。也可徑走包1平2！俥三進四，車4平6，兵三進一！車6平7，俥四進五，車7平5，兵五進一（若俥八平六？則包2平4！俥六平八，包7平2，炮七平八，車5退1！紅雖多兵，但黑多子佔優），馬4進5，俥八平五，車5退1！炮七平一，車5平9，俥五進一，紅雖多兵，但黑仍多子佔先。

黑方　廖二平

紅方　童本平

圖29

20.俥八退二　包1平4！

至此，紅方用時已十分緊張！黑包平右士角，紅敗相顯現，紅俥難逃。以下殺法是：

俥三進四，馬4進6，俥五進七，車4平6！炮九退一（若俥四退六，則包4進4，俥八平六，包7平4！黑方多子易走反先），車6進1（進車砍俥，黑多子勝勢）！炮七平五，包4平8，俥八平二，包8進5，炮九平四，包7平8，俥二平一，前包進2，仕四進五，馬6進8，炮四平二，車6進3！炮二進七〔若炮二平三？？則馬8進7，仕五退四，車6進1，帥五進一，車6平5，帥五平四，前包退7，炮三進八，將5進1，炮三退九（若相五進七？？？則馬4進5，兵五進一，車5退4，炮三退九，車5退2，仕六進五，後包平6，炮三平五，包8平6！雙包疊殺，黑勝），後包平6！相五進七，包8平6！也成雙包疊殺獲勝〕，馬8進7，仕五退四，車6平9（得邊俥後，黑方必勝）！相五退三，車9平3！炮二退三，馬4進3！下伏馬3進4絕殺凶著，黑方完勝。

此局雙方開局在套路中進行，一開始就展開了五九炮對平包兌俥轉雙邊包角逐。紅右俥殺7路卒後走成雙八路直俥、挺三路兵活俥，黑右橫車佔左肋道伸左直車巡河進左肋車邀兌，雙方搶空間、爭地盤，步入了白熱化中局搏殺。當雙方於黑前沿河口邀兌肋車之際，紅卻在第14回合走俥七退五過軟，在第16回合走俥八進三速落下風，在第19回合走炮七進四導致丟子失勢。黑方抓住戰機，兌3路卒、右馬騎河、車包佔右肋、伸車殺右盤河俥、雙左包打右俥、前包沉底叫帥、車馬連續攻炮、送包殺俥棄馬，平車捉俥、馬到成功，最終黑車馬包聯手擒帥入局。

是盤佈局針鋒相對，中局拼殺先徐圖進取、以逸待勞，後穩

紮穩打、敢打敢拼、搏擊風浪、全線發力、大子聯手，最終破城
擒帥的精彩佳作。

第30局 （上海）黃杰雄 先勝 （臺北）張一群

轉五九炮過河俥進中兵盤頭傌對屏風馬平包兌俥右中士渡7卒

1.炮二平五	馬8進7	2.傌二進三	車9平8
3.俥一平二	馬2進3	4.兵七進一	卒7進1
5.俥二進六	包8平9	6.俥二平三	包9退1
7.兵五進一	士4進5	8.兵五進一	包9平7
9.俥三平四	卒7進1	10.傌三進五	車8進8

這是2014年1月31日春節網戰象棋對抗賽第5盤黃杰雄與張
一群之間的一場精彩廝殺。雙方以中炮過河俥挺中兵盤頭傌對屏
風馬平包兌俥右中士互進七兵卒開戰。黑先伸左直車塞紅右相
腰，以後再伺機渡7卒佔左肋道反擊，這最早是由雲南女特級大
師黨國蕾在2005年甘肅「移動通信杯」全國象棋團體賽上的首
創新變。以後呂欽特級大師運用甚多，且未嘗敗績。如改走卒7
進1，則傌五進六，車8進8，傌八進七，象3進5，傌六進七，
車1平3，前傌退五，車3平4（平右貼將車，新嘗試）！仕四進
五（防黑馬7進8反擊手段，如改走炮八平九，則馬7進8，俥四
平三，馬8進6！俥三進二，馬6進4，仕四進五，馬4進3，帥
五平四，馬3進1！俥三退五，包2進6！變化下去，紅雖多過河
兵，但黑雙車馬包佔位靈活反優），車8進1（另有車4進6和包
2進4兩種變化，結果前者為紅多子佔優、後者為紅方勝定的不
同走法）。以下紅方有炮八平九和炮五平六兩路變化，結果前者
為黑方勝勢、後者為雙方大體均勢的不同下法。

11.傌八進七 卒7平6

平卒獻肋車口,是黑方推出的最新中局攻殺「飛刀」,意要攻其無備,出奇制勝。黑能修成正果、如願獲勝嗎?讓我們拭目以待吧!以往網戰流行走卒7進1,傌五進六,象3進5。以下紅方有6種選擇:

①傌七退五(左傌退窩心保護右底相,屬早期應法,以下黑又有包2退1、馬7進8和車1平3三路變化,結果前者為黑多子佔優、中者為雙方均勢、後者為黑多子反先的不同弈法;

②傌六進七(吃傌先得實利,屬常見選擇),車1平3,前傌退五,車3平4,以下紅方有俥四進二、炮五平六、傌五進七3種變化,結果前者為黑方大優、中者為黑方勝勢、後者為紅方勝定的不同下法;

③傌七進八(進左外肋傌棄左炮,是20世紀80年代的流行走法),以下黑方有馬7進8和卒7平6兩路變化,結果前者為雙方大體均勢、後者為雙方互有顧忌的不同弈法;

④俥九進二(高起左邊橫俥,屬較為少見的下法),卒7平6(棄卒攻底相,力爭主動的積極著法),以下紅又有俥四退三和傌七退五兩種變化,結果前者為雙方和勢甚濃、後者為雙方均勢的不同走法(此外,紅俥九進二後,黑方還有車1平3和馬7進8兩路變化,結果前者為紅方佔優、後者為紅方勝勢的不同下法);

⑤兵七進一(先送七路兵,屬改進後弈法),以下黑有馬7進8和卒3進1兩種變化,結果前者為黑方勝勢、後者為紅方稍優的不同著法;

⑥仕四進五(補右中仕不讓黑左車右移,屬正常應法之一),以下黑有三種不同選擇:(甲)車8進1(沉車瞄底相,蓄

勢待發），炮八平九，以下黑有馬7進8和包2進4兩種變化，結果前者為紅方優勢、後者為紅方勝勢的不同弈法；(乙)卒7平6（送卒捉右底相，屬常見的反擊手段之一），以下紅有俥四退三和炮五平三兩路變化，結果前者為在對攻中黑不難走、後者為黑方優勢的不同下法；(丙)卒7平8（進左外肋車易自阻車路，故較少採用），以下紅有炮八平九和炮五平三兩種變化，結果前者為紅多子佔優、後者為黑反滿意的不同著法。

　　12.俥四退二　…………

　　退右肋俥殺卒，屬改進後流行變例之一。如先走兵五平四，可參閱下局「張一群先負黃杰雄」之戰。

　　12.…………　卒5進1　　13.炮八平九　…………

　　平左邊炮，讓出左俥出路，成五九炮常見陣勢，是紅方反擊的主流變例。如先走炮五進三，則象3進5（若馬3進5？則傌七進六，包2平5，炮八平五，包5進2，炮五進三，車1平2，相七進五，車2進4，傌六進七，象7進5，俥四進二！車8平4，俥九平七！至此，黑雙車出擊，紅雙俥發威佔先易走）。

　　以下紅有兩種不同選擇：①在2005年蒲縣「煤運杯」全國象棋個人賽上謝業梘先和呂欽之戰中曾走相七進五；②在2005年城下「建材杯」全國象棋大師冠軍賽上黃海林先負薛文強之戰改走傌七進六。兩者均有不同變化。

　　13.…………　馬7進8

　　急進左外肋馬捉俥，屬改進後流行下法。如改走象3進5，則俥九平八，包2退1，俥四平六，馬7進8，仕四進五，車8進1，俥八進七，卒5進1，俥六平五，車1平3，俥五平三，馬8進9，俥三進二，馬9進8，俥三平四，馬8退7，炮五平三，車8平7，仕五退四，包7平8，俥四平二！結果紅優；又如改走馬3進

5，則以下紅方有俥五進三和俥五進六兩種變化，結果前者為紅方佔優、後者為雙方互有顧忌的不同下法。

14.俥四平三　包2退1

退右包，成「擔子包」陣勢固防，明智之舉。如改走馬8退6??則炮五進三！象3進5，俥三進二，包2退1，俥三平四！包7進8，仕四進五，包7平9，帥五平四！車8進1，帥四進一，包2進7，傌五退六，將5平4，傌七進六！下伏炮九平六叫殺反擊凶著，紅將多子優勢有望轉成勝勢。

15.炮五進三！　象3進5　　16.俥九平八　　車1平4

17.俥八進七　　馬3進5　　18.炮九進四！　卒3進1

紅雙炮齊鳴、連炸雙卒、直逼中馬，大有炸平「廬山」之勢、活擒老將之威，紅方由此步入多雙兵、子位靈活佳境。

黑急進3卒，欲兌兵卒抗衡，屬改進後走法。筆者在網戰中曾應對過馬5退7??俥三平六！馬8進7，俥六進五！將5平4，傌七進六，前馬進9，傌六進七，將4平5，傌七進八，馬9進7，傌五退四，後馬進5，俥八退一，車8退4，俥八退一，車8進2，傌八退七，馬5退3，炮九進三，將5平4，俥八進四，將4進1，俥八平七！包7進1，仕四進五，車8平6，傌七進九！車6進2？俥七退一，將4退1（若將4進1？則俥七退一，將4退1，傌九進八！傌到成功，成俥傌炮絕殺，紅勝），傌九進八！象5退3，俥七進一，將4退1，俥七平六！至此，紅成俥傌炮沉底又兜底妙殺，最終捷足先登擒將。

19.俥八退一　　馬5退7　　20.俥三平六　　卒3進1

21.俥六進五　　將5平4　　22.傌五進六　　馬8進6

23.傌六進七　　將4平5　　24.炮九進三！　馬7進5

25.俥八平六　　包2平3　　26.炮五平八！　士5進4

27.炮八進四　　　　　將5進1　　28.炮八退一　　將5退1

29.炮八平三!(圖30)　　………

紅方不失時機，退俥追馬、兌兵兌俥、進傌叫將、沉炮逼將、平俥叫殺、中炮左移催殺、飛炮得包，紅勢大優！令黑方只有招架之功，而毫無還手之力。

29.…………　　卒3進1??

進3卒捉傌，敗著！導致速敗。如圖30所示，宜改走車8平2！以下傌七進九！包3平2，俥六進一，將5進1！炮三退四（若炮三平八??則車2退7！紅左邊傌尷尬，紅攻勢蕩然無存），卒3進1，傌七進五，將5退1。變化下去，紅雖多子得士，但黑有過河卒助戰，優於實戰，不會速敗，可以周旋。以下殺法是：

傌七進九！包3平2，俥六平八！馬5退3，俥八進二！馬3退1（若士4退5??則俥八進一。以下黑又有兩種選擇：①象5退3，俥八平七，士5退4，傌九退七！下伏俥七平六絕殺凶著，紅勝；②士5退4??傌九退七！下伏俥八平六殺著，紅也勝），炮三平七！右炮左移催殺，一劍封喉！下伏炮七進一悶殺，紅勝。

此局雙方一開戰就響起了「遲到」的五九炮對平包兌俥炮戰聲。紅挺中兵右傌盤中、退右肋俥掃過河卒，黑左直車

黑方　張一群

紅方　黃杰雄

圖30

點下二路渡 7 路卒又放棄後、挺卒殺中兵躍出左外肋馬、退右包成「擔子包」聯防。但好景不長，紅方抓住戰機，回俥、兌兵、兌俥、進傌、沉炮、平俥、飛炮得子後，黑在第29回合走卒 3 進 1 捉傌，導致速敗。被紅方前傌入邊陲叫殺、平俥窺殺包、右炮左移，形成俥雙炮三子歸邊活擒黑將殺勢。

　　是盤黑方在佈局過渡到中局階段推出卒 7 平 6 棄卒搶攻「飛刀」，中局攻殺稍欠火候，紅方利用第13回合祭出了「遲到」的五九炮集結在黑右翼薄弱底線，後又大膽棄邊傌取得了俥雙炮絕殺勝勢的精彩殺局。

第31局　（臺北）張一群　先負　（上海）黃杰雄

轉五九炮過河俥進中兵盤頭傌對屏風馬平包兌俥右中士渡 7 卒

1.炮二平五	馬8進7	2.傌二進三	車9平8
3.俥一平二	馬2進3	4.兵七進一	卒7進1
5.俥二進六	包8平9	6.俥二平三	包9退1
7.兵五進一	士4進5	8.兵五進一	包9平7
9.俥三平四	卒7進1	10.傌三進五	車8進8
11.傌八進七	卒7平6	12.兵五平四	…………

這是2014年1月31日春節象棋網戰對抗賽第6盤張一群與黃杰雄之間的又一場龍虎激戰。雙方仍以中炮過河俥進中兵盤頭傌對屏風馬平包兌俥右中士互進七兵卒拉開戰幕。紅平過河中兵於右肋，是江蘇李群在 2008 年「松業杯」全國象棋個人錦標賽上曾走過的變著，今紅方試圖老著新用扳回一局，他能如願嗎？讓我們靜心欣賞雙方的精彩搏殺吧！

　　12.…………　馬7進8　　13.兵四平三　　馬8進7

14.俥四平三　卒6平5　　15.俥三進二?? ……………

先進右俥貪包，劣著！錯失先機，陷入被動。宜以先走炮五進二殺黑中卒、不給黑中卒發威砍俥機會為上策。以下黑如接走包7進3，則俥三退一，馬7退5，俥三進四！至此，紅俥殺底象易走；黑如續走象3進5，則俥三退五，卒5進1，炮八進二，車1平4，炮八平五，卒5進1，俥三平五，車8平2，傌五進三，車4進7，俥五退二！以下不管黑方是否兌俥，紅方都多底相易走，優於實戰，足可抗衡。

15.………… 　 前卒進1　　16.傌七進五　　象3進5

17.仕六進五　車1平4　　18.炮八平九?? …………

左炮平邊路，形成「遲到」的五九炮陣勢，從當時局面分析已為時過晚，宜以平兵逼馬兌中炮，不給左馬發威機會為上策。宜改走兵三平四！馬7進5（若馬7退8？則俥三平二，馬8進9，俥二退七，馬9進8，炮五平二！紅下伏炮八退一打死馬先手棋；又若改走車8退2??則炮五平三！馬7退8，傌五進三，象7進9，俥三平二！紅反而局勢開朗易走佔先），相七進五，車4進6，傌五進三，車4退2，兵四進一，卒3進1，俥九平七。變化下去，雙方子力對等，優於實戰，足可一戰。

18.………… 　 包2退1　　19.俥三退二　　車4進6

20.傌五進三?? …………

傌進右相台，劣著，錯失良機，導致由此陷入困境。宜以改走傌五進四邀兌為上策。以下黑如續走馬7退5（若馬7退6，則兵三平四，演變下去，紅有中炮和過河兵易走），則炮五進一。以下黑方有兩種選擇：

①馬5退7？炮九平五！紅下伏雙中炮炸雙象後接走俥三退一追回一子白得雙象凶著；

②包2進6，俥九平八，車4平2，相七進五，以下黑不能馬5退7，否則紅有傌炮殺雙象再追回一子凶著，不給黑中馬5進4或馬5進6進攻機會，優於實戰，足可一搏，勝負一時難料。

20.………… 車8平7　　21.俥九平八　包2平4

22.俥三平四　包4進4！　　23.俥八進七？？ …………

同樣運俥，可考慮以先走俥四退二不給黑左馬7退5機會為上策。以下黑如接走包4平7（若包4平5？則炮九平七，將5平4，相七進九，演變下去，紅可抗衡，優於實戰），則俥四平三，馬7進5，相三進五，車7退3，相五進三，象5進7，俥八進七，車4退4，炮九進四，馬3退4，炮九進三，馬4進5，俥八平六，士5進4，炮九退三，卒5進1，炮九平一！紅多兵略優，好於實戰，和勢甚濃。

23.………… 馬7退5(圖31)！

24.傌三退四？？？ …………

黑方抓住最後機會，左馬退中路、左車追相台傌，一錘定音催殺，凶著！紅逃傌入右仕角，敗著！導致由此速敗。如圖31所示，如改走炮九退二？則包4平7！相三進一，馬5退6！相一進三，馬3退4。演變下去，黑仍多車大優，也成勝勢。

24.………… 車4進3！

黑果斷棄右肋車沉底叫殺，一著定乾坤！以下不管紅

黑方　張一群

紅方　黃杰雄

圖31

是接走帥五平六殺車，還是改走仕五退六砍車，黑方都徑走馬5
進4！一氣呵成！擒帥入局，黑方完勝。

　　此局雙方一開始就步入了中炮對平包兌俥、紅渡中兵、黑過
7路卒的鬥炮大戰。黑棄過河卒不成直平中路窺視中路連環傌，
紅平中兵連續向右於左象台欺馬地步入了中局拼殺。就在雙方搏
殺進入白熱化階段的關鍵時刻，紅在第15回合走俥三進二貪
包，在第18回合又走了炮八平九成了「遲到」的不是很管用的
五九炮陣勢，令人大跌眼鏡且為時已晚。到了第20回合再走傌
五進三錯失良機而陷入困境，在第23回合走俥八進七再錯失和
機，最終在第24回合走傌三退四導致速敗。被黑方大膽棄右肋
車餵「帥」，中馬掛左仕角，一舉制勝。

　　是盤佈局開戰紅未用五九炮，中局廝殺才想到用五九炮時卻
為時已晚，此時應重新審時度勢、當機立斷，要精準打擊、不能
委曲求全，要進退有序、攻守有度，要把握大局、注重細節，機
不可失、時不再來的精彩的「短平快」佳作。

第32局　（湖北）黨　斐　先負　（北京）蔣　川

轉五九炮過河俥挺中兵盤頭傌對屏風馬平包兌俥右中士渡7卒

1.炮二平五	馬8進7	2.傌二進三	車9平8
3.俥一平二	馬2進3	4.兵七進一	卒7進1
5.俥二進六	包8平9	6.俥二平三	包9退1
7.兵五進一	士4進5	8.傌八進七	…………

　　這是2012年3月20日「蔡倫竹海杯」象棋精英邀請賽第3輪
黨斐與蔣川之間的一場狹路相逢、聲勢浩大的鋒銳俐索、相當漂
亮的攻堅戰。紅先急進中兵，再上左正傌，這是2006年國內大

賽中興起的較為少見的「緩攻型急衝中兵組合戰術」，意要避開俗套，將佈局運子儘量納入到自己準備好的軌道中。

8.…………　包9平7　　9.俥三平四　馬7進8

10.傌三進五　…………

右傌進中路，盤頭出擊，穩正。如改走俥四平三，則馬8退7，俥三平四，馬7進8。演變下去，雙方互不相讓，和勢甚濃，紅反無趣。

10.…………　卒7進1　　11.俥四平三　馬8退7

12.俥三平四　卒7進1　　13.相三進一　…………

紅揚起右邊相固防，屬改進後流行變例。在2009年12月舉行的全國象棋個人錦標賽上靳玉硯與張強之戰中曾走兵五進一，以下卒7平6，俥四退三，包7進8！仕五進四，車8進9！黑車包直插紅右翼薄弱底線，最終黑方多子多卒象入局。

13.…………　象3進5　　14.炮八平九　…………

平左邊炮讓路，形成了「遲到的」五九炮過河盤頭傌對屏風馬平包兌俥右中士象渡7路卒陣勢。此時紅另有三種不同選擇，結果均為黑方易走：①俥四進二，包2退1；②俥九進一，車1平4；③傌五進三，包7進4，以下紅如接走相一進三？則馬7進8，俥四平一，馬8進6，炮五退一，車8進5，相七進五，卒7平6！演變下去，黑多過河卒助攻，易走；又如紅改走俥四平三？？則包7平3，俥三進一，卒7平6！黑多過河卒參戰且淨多雙卒，局面明顯已反先佔優。

14.…………　車8進4　　15.俥九平八　包2退1

至此，黑已形成下二線「擔子包」固防，陣形穩固厚實，雙車子位出入位置靈活，又淨多過河卒助攻。黑佈局滿意，明顯佔優。

16.炮九退一 …………

退左邊炮伺機反擊，機動靈活，既可隨時鎮中路，又可平到七路，明智之舉。如改走俥八進七捉馬??則車1平3；又如改走俥八進六，則車1平3。上述兩路著法，紅方均無後續反擊手段。

16.………… 卒3進1

挺卒邀兌，迎風破浪！不懼怕紅接走兵七進一??車8平3，炮九平七，馬3進4，兵五進一，馬4進5，炮七進四，馬5進3，俥八進二，馬3退4，炮七進三，包7平3，俥八進六，包3進2，俥四進二，車1平4，兵五進一，馬4進5，相七進五，馬7進5！黑有過河卒參戰，子位靈活反先。

其實此著也可選擇兌車走車8平6，以下紅如續走俥五進三，則包7進4，俥四退一，馬7進6，相一進三，包2平4！變化下去，黑淨多過河卒參戰，優於實戰，略先。

17.兵五進一 …………

急渡中兵，強行從中路突破！這是新銳派大師黨斐推出的最新試探型中局攻殺「飛刀」！以往網戰流行走炮九平三？車8平6。以下紅方有兩種不同選擇：

①俥四平二，卒7平6，兵五進一，車6進1，炮三進七，包2平7，俥二進一，卒6平5，傌七進五，車6進1，俥二平三，車6平5，俥三進一，卒3進1！兵五平四，卒3進1，俥三退四，馬3進4，俥三平六，車5平4，俥六退一，卒3平4！黑多過河卒，足可抗衡；

②俥四退一，馬7進6，兵五進一，馬6進5，傌七進五，卒7平6，傌五進四，卒5進1，兵七進一，卒5進1，兵七進一，馬3退4，炮五平三，包7進7，傌四進六，包2平4，俥八進一，車

1平3，俥八平三，車3進3，俥六退5，車3平5，俥三平五，包4進5！變化下去，黑方多過河卒參戰佔先，易走。

　　17.………　　卒5進1
　　18.兵七進一　卒5進1
　　19.炮五進二　車8平3
　　20.炮九平七　車3平5
　　21.炮七平五　………

黑方　蔣　川

紅方　黨　斐
圖32

　　左炮鎮中，逼黑卸中車，明智之舉。如改走炮七進六貪馬??則馬7進8，俥四平二，卒7平6！炮五平三，卒6平5！黑車過河卒同鎮中路，且多卒佔先易走。

　　21.………　　車5平3　　22.後炮平七　車3平5
　　23.炮七平五　車5平3　　24.俥七進六　包2平3

　　以上雙方形成紅方兩打對黑方一還打的著法，根據棋規，紅方必須變著，故紅只好左俥盤河出擊。黑平右包，藏於3路車馬之後，直接窺殺紅左翼底相，正著。如先走車1平4，則俥五退七，車3進2，後炮平七，車4進5，炮七進二，車4平5，仕六進五，馬7進5。黑車換雙後，又多過河卒助戰，足可一搏，鹿死誰手，勝負難料。

　　25.俥五退七　　車3平4
　　26.俥八進七　　馬7進8(圖32)
　　27.前炮平三???　………

紅不顧右肋俥被捉，毅然決然棄俥卸前中炮叫殺，敗著！因

過於樂觀而速落下風，造成被動。如圖32所示，宜改走俥四平一！包7進1，俥八進一（若俥八退四？則車1平3，俥一平八，包3進6！傌六退七，車4進3！變化下去，雖雙方互有顧忌，但黑有過河卒助戰，易走），車1平3，前炮平三，車4平7，炮三進三！馬8退7，俥一平六，包3進6，傌六退七，馬3進5，傌七進八！變化下去，紅兵種齊全，優於實戰，足可抗衡。

27.………… 馬3進5??

右馬進中路，是解殺還殺嗎？劣著！被勝利一時沖昏了頭腦！！宜改走象7進9！俥四平二，車4進1！俥八平七，包3進6，炮五進一，馬8進9，俥七退五，馬9退7，相一進三，車1平4，仕四進五，前車平7！俥二平一，象9退7，俥一平九，卒7平6！變化下去，黑多中象，又有過河卒助戰，黑優。

28.炮五進六　象7進5　　29.俥四平五　馬8進6

30.俥五進一??　…………

紅飛炮炸中象又殺中馬後，多得一象，現又俥殺中象？破釜沉舟，在此一舉，劣著，導致紅方以後四面楚歌、危機四伏。宜改走俥五退二！包3進4（若先走馬6退7，則炮三進四，包3平7，俥八退二，以下不管黑棋是否兌俥，黑淨多過河卒易走，雙方大體均勢），俥五退一，包3進4，仕六進五，車1平3，俥五進一，馬6進7，俥五進三，將5平4。演變下去，雙方相互對殺，紅多邊相、黑多過河卒，雖互有顧忌，但紅優於實戰，足可周旋。

30.………… 馬6進4！　31.相七進五　馬4進6

32.帥五進一　車4平8！

黑不失時機，飛馬奔臥槽，車左移掩殺，全力捷足先登！以下殺法是：

俥五平二，車8退2，俥八平二，車1平2（黑棋前赴後繼，右車終於在34回合起步入戰、全線發力了）！相五退三（若帥五平四？？則包7平6，俥六退四，車2進8，仕四進五，馬6退8，炮三平四，車2退2，俥七進六，車2平4，仕五進四，車4進3！紅雙俥肋炮受困、難以自拔，頹勢難挽），馬6退4，帥五退一，馬4進6，帥五進一，車2進8，帥五進一，馬6退5，俥二平五，包3進4（伸包保中馬，同時拴鏈紅方巡河俥炮，精妙絕倫！勝利在望）！

俥五平七（卸中俥捉包，最後敗筆！宜徑走仕六進五！卒7平6，炮三平二，車2退1，相一進三，卒6平5，帥五平四，卒5平4，炮二平五，包3平5，俥五退三，車2平3，相三進五，車3退3，帥四退一，車3平8，俥五平四。演變下去，黑雖仍有車包卒攻勢，但紅俥俥仕相全可以抗衡，優於實戰，勝負一時難定）？？？卒7平6，仕四進五，包7進3（高起左象台包催殺，令紅方疲於奔命，厄運難逃了）！

俥七退二，車2退1，俥七平四，卒6平5，帥五平四（若帥五平六？？？則卒5平4！帥六平五，車2平3，仕五進六，卒4進1，帥五退一，車3進1，帥五退一，卒4進1，俥六退五，馬5進4，俥四退一，包3平7！俥四平三，包7平5！以下紅有兩種選擇：①俥五進六，卒4平5，帥五平四，卒5平6，絕殺，黑勝；②帥五平四，卒4進1，俥五退六，車3平6，也黑勝），卒5平4，以下紅如接走帥四退一（若帥四平五？則車2平3，仕五進六，卒4進1，演變下去，同上述結果完全是異途同歸，黑勝），則車2平3！

以下紅有3種選擇：

①俥四退一，馬5進4，仕五進六，包3平6，黑得車多卒必

勝；

②炮三平四，車3平7！下伏車7進1，帥四退一，包3進4手段，黑勝；

③帥四退一，車3平7，仕五進四，卒4進1，仕六進五，卒4進1，帥四平五，包7退2，帥五平四，包7平6，帥四平五，車7進1，俥四退一，包6平5！炮三平五，包3平5，俥四平五，卒4平5！仕四退五，車7平5，帥五平四，車5退3！至此，黑勝。

此局雙方一開戰就展開了「遲到」的五九炮對平包兌俥退右包形成「擔子包」之間的激戰。紅進中兵盤頭傌揚右邊相，黑急渡7卒進左外肋馬補右中士象地早早進入中局攻殺。就在紅雙炮鎮中後攻打黑巡河中車，雙方形成「兩打對一還打」走法，根據棋規紅必須變著走了左傌盤河出擊後，紅又在第27回合走前炮平三造成被動，跌入下風。儘管黑方在第27回合一時沖昏了頭腦也走馬3進5，但紅方還是在第30回合走俥殺中象後導致危機四伏，在第40回合走俥五平七令人大跌眼鏡。紅由此陷入絕境，被黑方抓住戰機，平過河卒佔左肋道，高左象台包催殺、回右車捉炮，藉連環馬之威、卸中卒逼帥，最終車馬逼帥上三樓，車馬包卒聯手配合，藉中包之威、卒挖中仕、左車砍仕抽中俥後黑方完勝。

是盤佈局紅方祭出「緩攻型急衝中兵戰術」，這種戰術在名手對局中雖僅有不到四分之一的勝率，但紅敢於在強敵面前要大刀、班門弄斧地決意背水一戰劫殺雙象，鬥志可嘉。紅也因此留下後院空虛弊端，黑方因勢利導、順勢而為突施「單騎救主」之計，車馬包卒冷殺挽狂瀾於既倒、扶大廈於將傾，最終演繹的一局超凡脫俗的經典佳構。

第33局　（大連）王剛　先負　（上海）黃杰雄

轉五九炮過河俥炮打中卒對屏風馬平包兌俥右中士左外肋馬

1.炮二平五	馬8進7	2.傌二進三	卒7進1
3.俥一平二	車9平8	4.俥二進六	馬2進3
5.兵七進一	包8平9	6.俥二平三	包9退1
7.傌八進七	士4進5	8.炮八平九	包9平7
9.俥三平四	馬7進8	10.俥九平八	車1平2
11.炮五進四	馬3進5	12.俥四平五	包7進5

這是2014年7月1日建黨93周年網站象棋對抗賽第3盤王剛與黃杰雄之間的一場「短平快」龍虎激戰。雙方以五九炮過河俥炮打中卒對屏風馬平包兌俥右中士左外肋馬包打三兵互進七兵卒拉開戰幕。據事後詳細瞭解，黑方曾試探性地不發左包，徑走卒7進1，兵三進一，馬8進6，傌三進四，包7進8！棄馬炸右底相強行搶攻，硬要突破。

這雖然是一條充滿波瀾的反擊之路，且的確會給紅方以不少威脅，但只要細加思忖，便不難發現紅方有驚無險，因為當黑馬犧牲之日，就是黑右翼車包受拴之時，且黑左翼進攻的火力顯得較為單薄；相反，紅方反彈攻勢也不弱，反客為主、蓄勢待發是紅方反擊特點，故黑方這條反擊之路很快就被湮沒了。

然而，象棋攻防戰術始終是不以人的意志為轉移的，始終是在不斷碰撞與格鬥搏殺中勇往直前、不可阻擋的，老譜翻新、舊譜今用是象棋技藝迅速發展的必然規律。如改走卒7進1，可參閱本章「黃杰雄先勝林中正」之戰。

13.相三進五　…………

　　補右中相固防，屬流行變例。其實，在1962年全國象棋個人錦標賽上曾出現過傌三退五走法，以後這種走法在棋壇上時隱時現。其中，在1974年全國象棋大賽上的「楊官璘與王嘉良」之戰中，雙方用了整整一天時間、鏖戰了163個回合局例，可供讀者參考：傌三退五，包2進5！傌五進四，象7進5，炮九進四，馬8進9，俥五平二，車8進3，炮九平二，馬9進8，仕六進五，包7平5，帥五平六，包5退3，傌四進三，包5平7，傌三退五，車2進6，相七進五。演變下去，紅方難免有失之細微，雙方形成了各有千秋之勢，結果雙方戰和。也可參閱本章「蔣川先勝趙國榮」「胡榮華先負李少庚」「洪智先勝趙鑫鑫」「宋衛祥先負黃杰雄」之戰。

　　13.………… 包2進6

　　伸右包過河頂住紅左直俥，不給紅左俥出擊援助右翼薄弱環節機會，屬改進後流行走法之一。

　　在1975年第三屆全國運動會象棋決賽的最後一戰中特級大師胡榮華和安徽象棋大師蔣志梁等高手都走過卒7進1，來送卒活馬，以犧牲小卒換來了鐵蹄閃光，加快了自己左翼子力的推進，節奏強烈、歡快，分別戰勝各自對手。也可參閱本章「林中正先負黃杰雄」之戰。

　　14.傌七進六　車2進7！

　　進右車壓邊炮，未雨綢繆，提前深入腹地伺機出擊，佳著！據筆者資料記載：在1973年廣東隊訪問上海隊時的對抗賽中，在「楊官璘與胡榮榮之戰」中，胡特大用包2進6壓俥後，楊特大走傌七進六，胡接走卒7進1（新變！但不太理想），以下俥五平七，馬8進6，傌六進四，車8進2，炮九平六，象3進1，兵七進一，車2進6，傌四進六，士5進4，傌六退五，士6進

5，傌五進四！演變下去，雙方雖最終弈和，但可清楚看到黑方下的很辛苦。

15.俥五平七　象3進1　　16.傌六進四　車8進2
17.傌四進六　車8平4　　18.炮九進四　卒7進1
19.炮九退二　馬8進6　　20.兵七進一　…………

紅不甘示弱，果斷揮俥飛炮連取雙卒，七路傌置一切於不顧地直赴臥槽，現再渡七兵獻右傌，意在伺機平肋炮強攻。如改走炮九平四，可參閱「黃杰雄先負夏穎」之戰第20回合注釋。

20.…………　馬6進7！　　21.炮九平六？？？　…………

黑大膽踩馬棄車，有把握攻營拔寨入局，佳著！紅平左肋炮打車，中計敗著！導致最終敗走麥城！宜改走炮九平五，紅有望反敗為勝。具體走法可參閱本章「黃杰雄先負夏穎」之戰第21回合注釋。

21.…………　包2平9！　　22.炮六進三？？　…………

黑不失大好時機，果斷右包左移，大膽獻雙車、強勢出絕招，令紅方慌不擇路、措手不及，最終只好拱手請降。圖33紅飛肋炮炸車，為時已晚，厄運難逃。如改走俥八進二？？則包9進1，仕四進五，馬7進9，傌六進四，車4平6，炮六平五，士5退4，俥七平五，士6進5，俥五平二，將5平6！仕五進四，馬9進7（若改走車6進5貪仕？？則俥二退五擠馬！黑方一時難以取勝），俥二退六，車6平8！俥二平一，馬7退6！以下紅如續走帥五平四？？？則包7平6成馬後包妙殺，黑勝；又如紅方改走帥五進一？？？則車8進6也成車馬冷著入局，黑勝。

22.…………　包9進1！　　23.仕四進五　包7平8！
24.仕五進四　車2進2(圖33)　　25.相五進三　…………

揚中相避殺，無奈之舉。如圖33所示，紅如改走炮六平三

打7路馬，下有紅臥槽傌六進
七叫殺??則包8進3！帥五進
一，車2退1！黑車雙包左右
夾殺，捷足先登擒帥，黑速
勝。

　　25.………… 車2退1！

　　退車鎖住紅上帥出路，一
劍封喉！令紅方只有招架之
功，而毫無還手之力，只好城
下簽盟。以下紅如接走炮六平
五??則將5平4，仕六進五
（或走炮五退二，或走傌六進
七），黑均可徑走包8進3！
沉底雙疊包絕殺，黑方完勝。

黑方　黃杰雄

紅方　王　剛
圖33

　　此局雙方一開局就在套路裡輕車熟路、落子如飛。紅炮轟中
卒補右中相、躍左傌盤河，黑策右馬踏中包、揚右邊象急進左直
車護邊象，雙方早早步入了中局廝殺來爭地盤、搶空間。就在雙
方白熱化爭鬥中，紅硬搶渡七兵獻傌，黑卻順其自然地躍馬踩傌
後得子反擊之機，紅方卻在第21回合走炮九平六打車跌入陷
阱，在第22回合又飛炮六進三炸車，厄運難逃，被黑方抓住機
會，右包左移、果斷獻車、沉包叫帥、包平8路、大膽催殺、車
殺左傌、逼揚中相、退車封路，一氣呵成！

　　是盤雙方佈局在套路，落子如飛，中局廝殺有勇有謀，紅平
炮捉車、中計被動，黑果斷出擊、棄車沉包，平包催殺、逼紅揚
相，最終退車封路、雙包疊殺，上演的一盤「短平快」精彩絕殺
力作。

第34局　(江蘇)張國鳳　先勝　(江蘇)楊　伊

轉五七炮過河俥七路傌對屏風馬平包兌俥右橫車左中士象

1.炮二平五	馬8進7	2.傌二進三	車9平8
3.俥一平二	馬2進3	4.兵七進一	卒7進1
5.俥二進六	包8平9	6.俥二平三	包9退1
7.傌八進七	車1進1		

這是2011年10月19日全國象棋個人錦標賽第5輪江蘇隊兩位小幗女將張國鳳與楊伊之間的一場精彩的女子「德比之戰」。雙方以中炮過河俥七路傌對屏風馬平包兌俥高右橫車互進七兵卒拉開戰幕。黑平包兌俥後立即高起右橫車，意要左移佔肋道出擊。這類戰術雖在屏風馬佈局體系裡所佔篇幅較小，但其是攻擊力強、擅長搏殺、長盛不衰、易形成「短平快」決鬥局面的重要變例之一。其缺點是雙方變化相對士4進5來說要簡單明瞭，但其還是以出子速度快、對攻激烈之特點深得不少攻殺型棋手的青睞。尤其對整個江蘇隊來說，是他們比較擅長的主流變化。

8.炮八平九　…………

左炮平邊路，形成五九炮陣勢，是張特大擅長以攻殺見長、針鋒相對的女子特級大師中少有的力戰派棋手針鋒相對的下法。張特大每一步棋都顯得特別有力，這是紅方能在此戰獲勝的亮點之一。

8.…………　車1平6　9.傌七進六　…………

左傌盤河出擊，不給左包打死右過河俥機會，著法主動積極、穩正。如改走俥三退一，可參閱本章「鄭義霖先負吳宗翰」「凌峰先負張一男」「閻春旺先勝霍羨勇」之戰。

9.………… 士6進5 10.俥三退一 …………

退俥殺卒，正著。如改走俥九平八，則包9平7，俥八進七，包7進2，俥八平七，包7進3，相三進一，車6進4，傌六進五，馬7進5，炮五進四，將5平6，相七進五，象7進5，俥七退一，車8進3，仕四進五，車6退2，炮九進四，車8進4，傌三退四，包7平1，相一退三，包1進3，相五退七，車8平3，相三進五，車3退1，兵五進一，車3平9，兵五進一，車9平5，兵五平六，車6進5，炮九退五，車6退2。變化下去，雙方兵卒等、仕士相象全，相互對峙，互有顧忌。

10.………… 車6進1 11.炮五平七 …………

卸中炮，著法靈活，旨在轉移進攻路線，獨闢蹊徑，謀變求取。如改走俥九平八？則包2平1，炮九平七，包1進4，炮七進四，象3進1，俥三進一，包9平7，俥三平四，包7進5，相三進一，車6進1，炮七平四，車8進5。變化下去，雙方雖子力對等，但黑方子位靈活易走，略先。

11.………… 包2平1 12.俥九平八 包9平7

平左包打俥，窺視三路傌兵相，穩正。也可徑走包9進5，以下傌三進一，車8進6，炮七進四，象3進5，俥三進一，包1進4，俥八進七，象5進7，俥三退一，車8平9，相七進五，車9平7，俥三退二，包1平7，兵七進一，包7退2。變化下去，黑雖多邊卒，但紅多中相且子位靈活，易走。

13.俥三平六 馬7進8 14.相七進五 馬8進6
15.俥六平三 包1退1 16.兵三進一 象7進5
17.俥三平四 …………

至此，以上著法看似全部為官著，但也就是這種開局陣勢卻被納入了冷門的緣故吧。其實，紅方只要準確處理、把握好自己

三路線的話，就能明顯發現黑方3路線上諸多無法補救的弱點。總之，不能去完成速攻的黑方陣地是有缺陷、易被攻破的。

17.………………　馬6進4　　18.炮七進四　車6進2

19.傌六進四　車8平6　　20.兵三進一！　…………

雙方兌俥車後，紅方淨多雙兵。現紅趁黑貼將車捉騎河傌之際，巧妙順利挺三路兵過河護傌，優勢由此開始逐步擴大。

20.………………　　馬4退5　　21.兵七進一　馬5進6

22.俥八進一？？　…………

高起左直俥，伺機右移出擊，過軟，易被黑方所用。宜徑走俥八進七！以下黑方有兩種選擇：

①馬6退7，傌三進二，車6平8，俥八平七，車8進5，傌四進五，象3進5，俥七平五！包1平3，俥五平三！紅在追回失子後淨多雙相和過河兵，佔優；

②馬6進7？？帥五進一，包7平8，傌三進二！車6平7，兵三進一！

至此，黑無後續攻勢，紅多子多雙兵，大優。

22.…………　　　　卒5進1

23.炮九平七(圖34)　…………

左邊炮平七路，直接窺打右底象是假，不給黑馬3進5是真，是一步暗藏殺機的佳著！如黑方硬要接走馬3進5？？則傌四進五！以下黑有兩種選擇：①象3進5？？？前炮進三，象5退3，炮七進七！悶殺，紅勝；②包1平4？？前炮平八！包4平3，傌五進三！馬5退6，炮七進六！馬6退7，炮八進二！士5進6，俥八平四！

紅淨多雙炮過河兵中相，也勝定。

23.…………　　馬3進5？？？

右馬進中路，敗著！錯失良機，導致最終敗走麥城。如圖34所示，宜徑走包7進6！後炮平三，馬6退7，傌四進三，車6進2，下伏馬3進5踩傌兵先手棋。變化下去，紅雖多過河兵，但黑子位開闊，優於實戰，足可一搏，鹿死誰手，勝負一時難斷。以下殺法是：

黑方 楊伊

紅方 張國鳳

圖34

傌四進五，車6進2，傌五進七，將5平6，兵三進一！車6平3，傌八平二，馬5進3，後炮進一，包1進5，後炮平四！包1平6，傌二進八，將6進1，傌二退一，車3進1，兵三進一！紅連棄炮兵後，現兵臨城下，形成傌傌兵殺勢。以下黑如接走士5進4，則傌二平三！將6退1，兵三平四！象3進5，兵四進一！紅藉傌傌立威，兵插九宮，破城擒將！紅勝。

此局雙方一開始就見到了五九炮對平包兌傌之爭。紅左傌盤河、退右傌掃卒、卸中炮，黑高右橫車佔左肋道、補左中士過早地步入了中局拼殺。就在雙方揮傌（車）、運傌（馬）、飛炮（包）、補中相（象）互相爭鬥、兌傌（車）奪勢之機，紅在第22回合高傌八進一，易被黑方所趁，但就在黑挺中卒、紅炮九平七設下陷阱，不給黑走馬3進5反擊之時，黑卻在第23回合走了馬3進5正中紅下懷，被紅方抓住戰機，傌踩中象、臥槽驅將、衝兵逼宮、左傌右移、後炮兌馬、沉傌叫將、退傌追包、棄

炮進兵，結果藉俥傌之威，兵臨城下擒將。

　　是盤雙方開局被納入冷門範疇，中局爭鬥互不相讓：紅三兵過河擴優佔先，黑右馬進中犯下大錯，紅兌包、棄兵炮贏得時間，最終衝兵殺包擒將的精彩紛呈、知根知底、巾幗女將之間的「德比之戰」。

第35局　（四川）孫浩宇　先勝　（江蘇）王　斌

轉五九炮過河俥七路傌卸中炮對屏風馬平包兌俥右橫車左中士雙邊包

1.炮二平五	馬8進7	2.傌二進三	馬2進3
3.兵七進一	卒7進1	4.俥一平二	車9平8
5.俥二進六	包8平9	6.俥二平三	包9退1
7.傌八進七	車1進1	8.炮八平九	車1平6
9.傌七進六	…………		

　　這是2010年6月18日全國象棋甲級聯賽首輪孫浩宇與王斌之間的一場相當精彩的攻殺大戰。雙方以五九炮過河俥七路傌對屏風馬平包兌俥右橫車佔左肋道互進七兵卒拉開戰幕。紅躍左傌盤河是應對20世紀70年代主流戰術高起右橫俥佔左肋道直接威脅黑方中路的積極走法。如改走俥三退一，前有介紹，不再陳述。

　　9.…………　　士6進5

　　先補左中士固防，未雨綢繆，著法穩健。如先走包9平7，則傌六進五，馬7進5，俥九平八，士6進5，俥八進七，馬5進6，俥三平七，車8進8。變化下去，黑方可棄子搶攻，將形成複雜多變的對攻局面，但黑方不易掌控局面。

10.俥三退一　車6進1　　11.炮五平七　…………

巧卸中炮、窺打3路卒是在2004年全國大賽上出現的新興戰術，實戰效果不錯。如改走俥九平八或俥九進一，前有介紹，不再陳述。

11.…………　　包2平1

平右邊包，正著。如包2進4??則炮七進一，包9平7，俥三平八，包7進5，相七進五，包7平3，俥八退二！包3平9，傌三進一，車8進6，傌六進七，車8平9，俥九平七。變化下去，紅勢開朗、子位靈活、兵種齊全，佔優。

12.俥九平八　　包1進4　　13.俥八進七！　…………

黑右包打邊兵與紅方展開對攻後，紅方孫大師伸左直俥捉右馬，大膽拋出了試探型最新中局攻殺「飛刀」，令人刮目相看！一改在2006年10月10日「楊官璘杯」象棋精英賽上黨斐與梁林之戰中曾走過兵三進一，包9平7，俥三平八，馬7進8，後俥進三，包1退1，前俥退一，包1退1，兵七進一，卒3進1，傌六進五，馬8進9，傌三進一，包7進8，帥五進一，車8進6，前俥平四，車6平8，傌五進七！前車平9，炮九進四，車8進6，帥五進一，車8平3，炮七平六，象7進5，炮九平五，車3進1（宜以車9平8解殺為妥）？帥五平四，包1進3，俥八退一！下伏俥四進五殺著，紅勝的走法，意在攻其無備，出奇制勝！紅方能如願嗎？讓我們拭目以待吧！

13.…………　　包9平7

平左包打俥，老練！如改走包1平3??則相七進五，卒3進1，兵七進一，包9平7，兵三進一，象3進5，俥三進二，車6平7，兵七進一，車7平6，兵七進一！象5進3，兵七進一，包7進1，傌六進八！至此，紅多子多兵大優。

14.俥三平八　車8進5　　15.炮七進四　象3進1

16.後俥平六　馬7進8　　17.傌六進四　包7進3

雙方交戰你來我往，兩軍搏殺步入高潮，局勢陷入膠著狀態，把握不好後患無窮。現黑伸左包站象台打俥，明智之舉！另有兩種變化可供參考：

①馬8進6，傌四退二！馬6退4，炮七平一！變化下去，紅淨多雙兵，子力開揚，明顯佔優；

②車8平6，傌四進二，後車平8，俥六平三，車6平3，俥三進三，車3退2，俥三進一，士5退6，俥八退四，包1退2，傌二退四，車3進6，俥八平九，包1平5，炮九平五，包5進3，相三進五，車3退2，傌四退六，車3平4，俥三退五，變化下去，雙方子力對等，互有顧忌，各有千秋。

18.仕四進五　車8平3　　19.傌四進六　包7退3

20.俥六平二　車3退2　　21.俥二平三　車3平4

22.俥三進三　象7進9　　23.兵三進一！　車4平3

24.相三進五　…………

雙方先後兌去傌馬炮包後，紅子位靈活，左俥牽住黑車馬。至此，首場密集型戰鬥基本結束，黑方以頑強的一流防禦，頂住了紅方的猛烈攻勢後，現呈微弱之勢。紅方易走。

24.…………　車3進3　　25.俥三退二　卒9進1

26.俥三平二　象1退3　　27.炮九進四　象9退7

28.俥二退一！　…………

退俥細膩，是一步爭先奪勢的佳著！此著不僅是為謀取邊卒，更重要的是在此為黑方巧妙設下了一個陷阱！

28.…………　車6進4

29.炮九退一(圖35)　…………

退左邊炮是上一回合退右俥的後續手段，緊湊有力！

29.………　包1平5???

飛包炸中兵，貪兵敗著！跌入陷阱，誤入歧途，造成丟子的嚴重後果。如圖35所示，宜改走士5退6！俥二進二，馬3進4，炮九進四，士6進5，俥八進一，車3退2，俥二進二，車6退6！連續退守後，紅雖多兵又有沉底左炮發威，但黑尚可堅持，足可周旋，優於實戰，不會丟子。

黑方　王　斌

紅方　孫浩宇

圖35

30.傌三進五　車6平5　　31.炮九平七!　…………

炮平右象台「蓋帽」困馬，黑馬厄運難逃，紅勝利在望。

31.…………　象3進5　　32.炮七退一　車5退2

33.俥二平五　卒5進1　　34.俥八平七!　卒5進1

35.俥七平八　卒5平6

紅俥殺馬後，原均衡局面被打破，成了「一邊倒」局勢。黑現平中卒窺捉紅三路兵，無奈之舉。如改走車3平9???則兵三進一！卒5平4，炮七進二，車9平3，炮七平四！車3平6，兵三進一！紅兵順利過河後，很快將會形成俥炮兵殺勢，紅勝定。以下殺法是：

兵三進一（精妙之著）！象5進7，俥八退四，車3進2，俥八平二，象7退5，俥二進二，車3退2，俥二平一（通過曲線殺卒，形成了紅俥炮兵仕相全對黑車卒士象全的大優局面）！卒6

平7，炮七平五，車3平5，炮五進一，車5平6，俥一平三（構思精巧），象7進9（若將5平6？則俥三退一，車6平9，俥三平四，將6平5，帥五平四！紅勝），俥三進二，車6平9（只好忍痛棄象換卒），俥三平五！將5平6！仕五退四（黑出將偷襲，紅如誤走相五進三？則車9進3，仕五退四，車9平6，帥五進一，車6平4！黑砍去紅雙仕後，紅取勝難度增大）！車9平5，俥五退一，車5平6，仕六進五，卒7進1，炮五平九，士5進6，俥五平三！紅卸中俥窺7路卒、斷左邊象出路，令黑方疲於奔命、措手不及、邊象難逃。

以下黑如接走卒7平8，則炮九進二！士6退5，俥三進一，象9進7，俥三退二！卒8平7，炮九進一，士5進6，俥三進四，將6進1，俥三平六！黑士象被破後，形成紅俥炮仕相全必勝黑車卒士局面。紅勝。

此局雙方一開局很快就捲入了五九炮對平包兌俥激戰：紅左傌盤河退右俥掃卒卸中炮伏擊，黑高右橫車佔左肋道補左中士平右邊包平左包打俥地步入了中局抗衡。紅方在第13回合拋出最新中局「飛刀」後，雙方揮俥（車）躍傌（馬）飛炮（包）揚相（象）、對攻搏殺、兌子爭先，如火如荼、互不相讓。然而，紅用「飛刀」助攻始終佔據主動，當紅在第28回合退右俥巧妙設下陷阱、在第29回合又退左邊炮和右俥同時騎河伏擊後，黑方卻在第29回合飛邊包炸中兵，入陷阱、丟大子而陷入困境，無法自拔。以後黑儘管使盡渾身解數，兌車渡中卒、棄中象殺兵、衝卒揚中士，仍無法逃脫士象被破的厄運而拱手請降。

是盤佈局循規蹈譜，爭奪激烈，中局攻殺，紅推出「飛刀」始終佔據主動，黑方使出渾身解數也無法挽回敗北局面的精彩殺局。

第36局 （上海）黃杰雄 先勝 （杭州）陸一鳴

轉五九炮過河俥炮打邊卒對屏風馬平包兌俥右中士左外肋馬象

1.炮二平五	馬8進7	2.傌二進三	車9平8
3.俥一平二	馬2進3	4.兵七進一	卒7進1
5.俥二進六	包8平9	6.俥二平三	包9退1
7.傌八進七	士4進5	8.炮八平九	車1平2
9.俥九平八	包9平7	10.俥三平四	馬7進8
11.炮九進四	…………		

　　這是2014年1月31日春節象棋網戰對抗賽第3盤黃杰雄與陸一鳴之間的一場「短平快」精彩廝殺。雙方以五九炮過河俥對屏風馬平包兌俥右中士左外肋馬互進七兵卒開戰。紅發左邊炮炸卒，從進攻角度看，意要雙炮搶中卒，控制中路，爭取多兵優勢；從防守角度看，利於聯上雙相，加強後衛，屬改進後流行變例之一。另有俥八進六、俥四進二、俥四退二、傌三退五和炮五進四等不同選擇，可參閱本章「趙冠芳先負蔣川」之戰。

　　11.………… 包7進5

　　黑飛左包炸三路兵攻右底相，爭搶時間，以儘快在紅右翼進行騷擾。這是目前公認的黑方最佳應法。如改走卒7進1??則炮五進四，象3進5，俥四平三，馬8退9，俥三退二。以下黑方有兩種選擇：

　　①包2進6?炮五平六，卒3進1，炮九退二，車8進7，傌三退五，馬3進5，兵七進一，馬5進7，俥三平四，馬7進8，相七進五，車2進3，炮六退五！演變下去，紅淨多四個兵佔優；

②包2進5??傌三退五,卒3進1,傌五進六,馬3進5,俥
八進二,車2進7,傌六退八,馬5進7,俥三平六,馬7進8,
相七進五,馬8進7,帥五進一,變化下去,紅也多三個兵佔
先。也可參閱本章「趙冠芳先負蔣川」之戰。

12.炮五進四(圖36) ··········

飛炮取中卒,是一路兇狠俐索的攻法。用以暴制暴的對決,
定能上演一場難得一見的動作大片。如改走傌三退五,則以下黑
方有兩種選擇:

①卒7進1!俥四退一,包2進4,炮九退二,馬8進9,傌
七進六,車8進7,俥八進二,象3進5,炮五平六,車8退3,
相七進五,車8平6,傌六進四,包7平6,傌五進七,包2平
3,俥八進七,馬3退2,雙方步入無俥車棋戰後,黑有過河卒參
戰,滿意、易走;

②包2進4,炮九平五,
象3進5,炮五退一,卒7進
1,俥四平七,以下黑方有兩
種選擇:(甲)包2平3,俥八
進九,馬3退2,俥七平九,
馬2進3,俥九進三,馬3退
4,兵五進一,變化下去,雙
方雖各有千秋,但紅多雙兵易
走;(乙)馬8進6,俥七進
一,車8進8,後炮平六,車2
平4(緊著!如改走車8平
6??則傌五進四,車6退2,俥
八進三,車2平4,仕六進

黑方　陸一鳴

紅方　黃杰雄

圖36

五！紅方得子大優）！傌七進六！車8平6！傌五進四，車4進5，俥七進二，車4退5，俥七平六，將5平4，俥八進三，車6退2，俥八進六！將4進1，炮五平六，馬6進4，仕六進五，包7平5，帥五平六，包5退2，相三進五。演變下去，黑兵種全，紅多邊兵，雙方雖互有顧忌，但紅易走。

12.…………　　馬3進5???

用右正馬兌中炮，敗著！錯失先機，導致速落下風、一蹶不振，最終落敗。如圖36所示，宜改走象3進5！以下紅方有兩種選擇：

①炮五退一？包7進3！仕四進五，包7平9，帥五平四，馬8退7，炮九進三，車2平1，俥八進七，卒7進1，俥八平七，卒7進1，俥四平三，車8進9，帥四進一，卒7進1！俥三退四，車8退5！演變下去，黑優於實戰，足可抗衡；

②傌三退五??卒7進1！俥四平一，包2進4，以下紅方有兩種選擇：(甲)炮五退一，馬3進1，俥一平七，馬1退2，俥七平八，車2平4，前俥進二，馬8進9！變化下去，黑雖少雙卒，但子位靈活，大有反彈攻勢；(乙)相三進五，馬8進6！相五進三，卒3進1，炮五退二，車8進8，演變下去，黑優於實戰，稍不注意，黑左翼車馬包很快會形成反彈攻勢，有望轉成勝勢。

13.炮九平五　　象3進5??

同樣補中象，宜改走象7進5！可防以後紅方出帥叫殺手段。以下紅方有3種不同選擇：

①俥八進六？卒7進1，俥四退一，馬8退7，俥四進一，馬7進5，俥四平五，包7進3！仕四進五，卒7進1！過河卒欺馬，黑方易走佔優；

②傌三退五，卒7進1，俥四退四，包2進5，俥四平六，包

2平4，俥八進九，包4退7，俥八平七，馬8進6，俥七退三，車8進8，炮五平四，馬6進7，傌五退三，包7進3，仕四進五，卒7進1，傌三退二，車8進1，傌七進六，車8退5！在雙方對攻中，紅雖兵種齊全且多兵，但黑車左沉底包和過河7路卒一旦聯手形成攻勢，反彈力甚強，不可小覷；

　　③炮五退一，包7進3，仕四進五，卒7進1，俥四平七，將5平4，黑不給紅俥八進七殺包迫右車，伏俥七進三催殺機會，在以下對攻中，紅雖多兵，但黑多底象且有過河卒助戰，易走。

　　14.炮五退一　　包7進3　　15.仕四進五　　馬8進7

　　16.帥五平四　　象7進9

　　此時可顯露出黑飛右中象的壞處！如改走將5平6出將避殺??則紅俥八進三！演變下去，黑勢尷尬，更難應對，易呈敗勢。以下殺法是：

　　傌七進六！車2平4，傌六進七，車4進2，傌七進八（紅左傌奮蹄疾進，頃刻間到達了攻擊要點）！車4進2，俥四平九！車4平5，俥九進三！象5退3，俥九平七，士5退4，傌八退六！將5進1，傌六退五！紅棄中炮後，換來了俥殺底象叫將和回傌叫將抽去中車呈勝勢的大好局面。以下黑如接走車8進2，則俥七平六！卒7進1，俥六平四，紅連挖黑雙底士後，下伏俥四退二兌俥捉包的獲勝棋。見此情勢，黑方只好遞上降書順表，城下簽盟，含笑認負，紅方完勝。

　　此局雙方一開戰就看到了五九炮打邊、中卒對平包兌俥打三路俥兵之仗。黑右馬兌中炮、飛包轟底相、進左外肋馬讓路，紅退中炮棄底相、揚中仕出帥叫殺，步入了激烈的中局搏殺。由於黑方在第12回合用右馬兌中炮和第13回合補右中象固防出現漏洞，錯失兩次反擊機會，被紅方果斷抓住機會，左傌盤河踩卒、

傌進八路捉車、右俥左移伏殺、棄炮進俥殺象、回傌叫將抽車、一劍封喉擒將。

是盤佈局在套路，雙方各攻一面，中局黑方兩失戰機，導致全盤受制鑄成大錯，最終被紅方得車捷足先登搶先入局的對攻對殺味很濃的「短平快」閃電式殺局。

第37局　（杭州）陸一鳴　先負　（上海）黃杰雄

轉五九炮過河俥右肋俥捉炮對屏風馬平包兌俥右中士左外肋馬雙包齊鳴

1.炮二平五	馬8進7	2.傌二進三	卒7進1
3.俥一平二	車9平8	4.俥二進六	馬2進3
5.兵七進一	包8平9	6.俥二平三	包9退1
7.傌八進七	士4進5	8.炮八平九	車1平2
9.俥九平八	包9平7	10.俥三平四	馬7進8
11.俥四進二	…………		

這是2014年1月31日春節象棋網戰對抗賽第4盤陸一鳴與黃杰雄之間的又一場龍虎激戰。雙方以五九炮過河俥進右肋俥捉包飛右邊相對屏風馬平包兌俥右中士左外肋馬包打三兵互進七兵卒拉開戰幕。紅伸右肋俥捉包與炮打中卒兩路變著在20世紀70年代棋壇爭鬥中曾相互替代過，最終人們還是再度啟用進右肋俥追包的攻法，並將它不斷推陳出新。

紅方一改以往走炮九進四著法，也不走炮五進四、傌三退五、俥四退二和俥八進六等各路著法，想必是有了更新的研究心得了。紅方能在此修成正果嗎？讓我們靜心欣賞下去吧！

　　11.…………　　包7進5

飛左包炸三路兵，直逼紅揚右邊相，伺機再揮右包過河成雙包過河來組織對攻，這類戰術多為攻擊型棋手所採用。如改走包2退1？則俥四退四（若俥八進八??則車2進1，俥四平三，象7進5，兵三進一，卒7進1，俥三退四，車8平7，俥三進五，象5退7，紅俥兌雙包後，黑方有車，子位靈活，易走，反先）。以下黑方主要有馬8進7、包2進5和象3進5三路變化，結果前者為紅飛相關馬優、後兩者均為紅方優勢的不同弈法。也可參閱本章「黃杰雄先勝戴志毅」和「劉中翔先負黃杰雄」之戰。

12.相三進一 包2進4

進右包過河封俥，成雙包過河淮攻陣勢，屬當今棋壇改進後的主流變例。在1975年第三屆全運會象棋賽中劉星曾以卒7進1應對蔡偉林，結果紅方得子大優獲勝。又如以往網戰曾流行過走車8進2企圖儘快調用左車的著法，但因其與整個防守反擊部署不協調而難有作為。以下紅方有俥八進六和傌七進六兩路變化、結果均為紅方佔優的不同下法。

13.兵五進一 …………

急進中兵，既要從中路突破，又不給黑雙過河「擔子包」形成反擊機會，屬老式攻法。在20世紀70年代中期，為活通左車和保護中卒，當紅改走傌七進六盤河出擊後，黑接走過馬8退7（若先走車8進3，則仕四進五，卒7進1，相一進三，車8平6，俥四退二，馬8退6，傌六進四，演變下去，雙方互纏）。以下紅方有俥八進一、傌六進四，兵五進一、仕六進五4種變化，結果前者為雙方子力犬牙交錯後黑勢較強，中間兩者均為黑勢不弱、足可抗衡，後者為紅佈局顯得鬆散、黑反先手的不同走法；又如改走兵九進一，可參閱本章「黃杰雄先勝石一凡」之戰。

13.………… 卒7進1

棄7路卒，活通左馬出路，屬改進後流行走法之一。如改走包7平3，可參閱本章「陳中國先負黃杰雄」和「黃杰雄先勝楊興旺」之戰。

14.俥四退五　　包2進2　　15.相一進三　象7進5

16.俥四平六？？　…………

平俥佔左肋道，漏著！導致失先而被動。賽後復盤時發現此時紅另有兩變可考慮：

①炮五進一！包7平5，傌七進五，包2退2，傌五退七，包2進1，俥四平二，馬8退9，俥二進六，馬9退8，傌三進四，卒3進1，兵七進一，象5進3，兵五進一，卒5進1，傌四退六，包2進1，傌六進五！象3退5，演變下去，雙方子力對等、旗鼓相當，優於實戰；

②仕四進五，車8平7，相三退一，車7進4，炮九平八，包2平3，炮八進五，卒3進1，俥四平八！士5退4，傌七進六，卒3進1！傌六進五，車7平6，以下不管雙方是否兌子，雙方對攻異常激烈、互有顧忌，但紅方優於實戰。

以上兩變，紅方均足可一搏，鹿死誰手，勝負一時難斷。

16.…………　車8平7　　17.兵五進一？？　…………

渡中兵棄右相，強行從中路突破，劣著！導致丟相失勢陷入困境。宜先避一手徑走相三退一！以下黑如接走馬8進6，則傌三退二，車7進4，俥六平四，馬6退8，俥四退二，包2退4，俥四進二，卒3進1，俥八進四，車2進3，傌二進四，卒3進1，俥八平七，馬3進4，傌四進三，馬8進7。變化下去，雙方兵卒等、仕（士）相（象）全，大致均勢，各有千秋，紅勢明顯優於實戰，足可抗衡。

17.…………　車7進5

18.俥六進五　　　馬8進6

19.兵五進一　　　馬3進5(圖37)

20.炮五進五???　…………

黑右馬踩中兵，主動放棄中象，老練！這是一個巨大的香餌誘惑，更是黑方應勢而動巧妙設下的很難發現的大陷阱。現紅飛炮貪中象，夢入神機、果然上當，自跳陷阱、自毀長城，難以自拔、頹勢難挽。如圖37所示，宜徑走俥七進五（若俥六退七??則馬6進7，俥八進一，車2進8，俥六平八，包7平8，俥八平二，包8平3，炮九進四，包3進3，仕六進五，馬5進6，炮九進三，象3進1，炮五平六，馬6進5！紅多兵被動，黑多雙象且下伏車7平3殺兵捉馬手段，黑有攻勢反先）！馬6進5，相七進五，車7平4。以下紅有兩變：

①俥六退四，馬5進4，相五退七，車2進7，炮九進四，馬4進6，炮九進三，士5退4，俥五退四，車2平7，俥八進一，車7平6，俥八平六，包7進3，仕四進五，車6進1，黑車殺肋俥後，形成車馬包三子歸邊殺勢，勝定；

②俥六退三，車4退1，俥五進六，馬5進4，以下紅有兩種選擇：(甲)仕四進五，馬4進5，炮九平六，變化下去，黑雖淨多雙象略優，但紅俥拴黑車包，優於實戰，可以抵禦；(乙)炮九平六，馬4進

黑方　黃杰雄

紅方　陸一鳴

圖37

3，俥八平九，包2進1，相五退七，包2平4，俥九進二，包4退5，俥九平七，車2進6，炮六退一，包4平5，俥七平五，變化下去，黑雖多士象易走，但紅兵種齊全，優於實戰，足可抵禦，一時不會丟子失勢。

20.………… 士5進4 21.俥六退一 …………

退肋俥殺士無奈。如改走傌七進五??則車7退3！以下紅有兩種選擇：

①傌五進四??車7進2！炮九進四，包2退5，俥八進三，包7平8，仕四進五，包8平4，俥六退一，車7進3！黑車殺傌得子大優；

②炮九平五??馬6進5，相七進五，車7平5！傌五進四，車5平6，俥六平三，車6進2，俥三退五，車2進4！黑方得炮再伸右直車巡河，立即形成巡河「霸王車」後，可脫包解拴邀兌俥而大佔優勢。

21.………… 車7退3！

退左車緊拴俥炮，著法緊湊！也可徑走包7平8！炮五平三，士6進5，俥六退六，車7退3，俥八進一，車2進8，俥六平八，馬6進7！黑方得子大優；又如象3進5！則傌七進五，車7退3，傌五進四，車7平6，炮九平四，包7平5，炮四退一，車6進2！傌三進五，車6平5！俥六平五，士6進5，仕四進五，車5進2！俥八進一，車2進8，炮四平八，車5平9！演變下去，紅雖多仕相，但黑仍是多子多高卒，令紅方難應，而黑卻勝勢。以下殺法是：

炮五平四，士6進5，俥六退六，包2退1，炮四退二，馬6進7（紅方疲於奔命、顧此失彼，必丟一子，黑曙光在前）！俥六平二，車7平6，俥二進八，士5退6，俥二退三，包7退5，

俥二平五，包7平5，相七進五，車6進2，仕六進五，車6進2，俥八平六，車6平1，傌七退八，馬7退6，俥五平六，象3進5，後俥進四，包2退1，傌八進七，車1進1！黑車殺邊炮，再得一子。以下紅如接走傌七退六？則包5進6，傌六進五，馬6進5，後俥平三，包2平5，俥六退六（若帥五平六？？？則車2進9，帥六進一，馬5退3，黑勝），馬5進3！馬包同時叫殺，黑方完勝。

　　此局雙方一開戰就進入了五九炮對平包兌俥包炸三路兵右包封俥搶空間、爭地盤。步入中局後，當紅進中兵退肋俥攔包揚相殺7路卒，黑棄7路卒仲右包頂左俥補左中象之際，紅卻在第16回合走俥四平六失先，在第17回合走兵五進一丟相失勢，更糟糕的是在第20回合飛炮貪中象跌入陷阱，被黑方退左車拴俥炮、補左中士捉俥炮、左馬踩傌得子、棄馬殺肋炮、車掃邊兵殺炮，以淨多兩子入局。是盤佈局有套路，中局攻殺紅方急於求成三失良機，失先失勢落入陷阱，被黑方揮車進馬連得兩子擒帥的超凡脫俗精彩殺局。

第38局　（上海）黃杰雄　先負　（黑龍江）劉克峰

轉五九炮過河俥退右俥殺7卒對屏風馬平包兌俥右橫車雙邊包

1.炮二平五	馬8進7	2.傌二進三	車9平8
3.俥一平二	卒7進1	4.俥二進六	馬2進3
5.兵七進一	包8平9	6.俥二平三	包9退1
7.傌八進七	車1進1		

　　這是2013年7月31日在騰訊網站上黃杰雄與劉克鋒之間的一場刀光劍影的「短平快」精彩搏殺。雙方以中炮過河俥七路傌

對屏風馬平包兌俥高右橫車互進七兵卒開戰。黑方高起右橫車，欲左移後與車馬包聯手對紅右過河俥進行攻擊。如改走士4進5，本章前面已有詳細介紹；又如改走包9平7，則俥三平四，士4進5，炮八平九，馬7進8，俥九平八，車1平2，俥四進二，包7進1（進一步包，不急於謀求反擊，使子力聯手，更好固防），以下紅方有傌七進六、俥八進五、俥八進六、兵五進一和相三進一5種變化，結果前者為紅方略先、後四者均為黑方優勢的不同下法。

8.炮八平九　車1平6

黑右橫車突然左移佔肋道，試圖下一手包9平7打死俥！

9.俥三退一？？　…………

紅直接退右俥殺7卒略虧。宜先走傌七進六！士6進5（補左中士固防，正著。如貪走包9平7，則傌六進五，馬7進5，炮五進四，馬3進5，俥三平五！演變下去，紅俥佔卒林線，傌炮兵種全，多中兵佔優易走，局勢開朗滿意），俥三退一，包9平7，俥三平八，包2平1（不可車6進4？），兵三進一，包7進4，相三進一，包7平3，傌六進七，變化下去，紅子位不差，優於實戰，足可一搏。也可參閱本章「張國鳳先勝楊伊」和「孫浩宇先勝王斌」之戰。

9.…………　包2平1　　10.俥九平八　…………

亮出左直俥，伺機進七路捉右正馬牽制黑方，也可先走俥三平八未雨綢繆、先發制人。以下黑如續走馬7進8，則俥八進二，車6平3，兵三進一，包9進1，俥八退一。變化下去，紅方多兵，局勢相對平穩，紅勢不弱，足可一戰；如改走兵三進一，可參閱本章「閻春旺先勝霍羨勇」之戰；又如改走俥九進一，可參閱本章「凌峰先負張一男」之戰。

10.…………　　包9平7　　11.俥三平六??…………

右象台俥佔左肋道，易遭黑方襲擊。宜改走俥三平八！馬7平8，前俥進二，車6平3，傌七退五，包7進1，前俥退一。演變下去，將形成雙方互相牽制局面，紅方較有機會，優於實戰，足可抗衡。也可參閱本章「鄭義霖先負吳宗翰」之戰。

11.…………　　馬7進8(圖38)

先進左外肋馬，意要下一步走馬8進6踏雙出擊。如改走車6進3?? 則俥六平四，馬7進6！炮五退一，馬6進7，俥八進七，車8進2，炮五平三，包7進6，炮九平三！馬7退8，後炮進八！士6進5，前炮平　，車8平7，俥八平七！車7進5，相七進五，下伏有車殺3路象卒的先手棋，紅多兵相易走。

12.傌三退一???…………

右傌退邊陲，敗著！錯失和機，導致落敗。如圖38所示，

紅勢已不容樂觀，宜改走俥六平三（若傌七進六?? 則馬8進6！俥六平四，車6進3，傌六進四，馬6進7，炮九平三，包7進6，在雙方大量兌子後，黑反多子佔優）！馬8退7，俥三平六，馬7進8，俥六平三，如雙方再繼續不變可判和。

黑方　劉克鋒

紅方　黃杰雄

圖38

12.…………　　車6進7！

黑經過深思熟慮後，抓住難得機會，伸左肋車塞相腰捉傌。

13.俥八進七　…………

紅也伸左直俥捉右馬，無奈之舉。如硬走炮五平三??則包7進1，炮三進五，包1平7，傌一進三，象7進5，兵五進一，馬8進9，俥八進七，卒3進1！變化下去，黑方反有較強攻勢而令紅方難以應付。

13.…………　車6平9！　14.俥六平三　…………

俥回左象台擋左包，不給黑包7進8炸底相反擊機會，明智之舉。如改走俥八平七??則包7進8，仕四進五，馬8進6，俥六平四，馬6進5，炮九平五，包7平9，俥七平四，車8進9，仕五退四，車8退4，仕四進五，士4進5！演變下去，黑攻勢猛烈，紅也無力抗爭。

14.…………　包7進1！

進左包打俥，妙手，是一步棄馬飛中象捉雙俥的完全出乎紅方意料之外的好棋！此著「棋眼」飛出，紅失子已在所難免。

15.俥八平七????　…………

紅丟俥兌馬，敗筆！導致速敗。宜改走炮五平二！包7平2，炮二進七，馬8退7，俥三平八，馬3退5，俥八進二，馬7退8，傌七進六，馬5進7，傌六進七，包1進4，炮九進四！變化下去，紅雖少子，但淨多雙兵，且下伏炮九進三和傌七進六兩步反擊先手棋，紅子位靈活，優於實戰，尚可周旋，不會速敗。以下殺法是：

象7進5！俥三進二，馬8退7！俥七退一，車9平3，傌七進六，車3進1，傌六進五，車8進3，俥七平九，車3退3！車退兵林線窺殺雙兵，一錘定音！硬逼紅方兌車後失子失勢落敗。以下紅如接走傌五進三，則車8平1，炮九進四！包1平7，相三進一，車3平5，炮五退一，士6進5，兵九進一，車5平7，兵

七進一，車7退2，兵七進一，包7平9！以後將形成黑車包高卒士象全對紅雙炮雙高兵雙仕的必勝局面。至此，紅方只好含笑認負，黑方完勝。

此局雙方一開戰就聞到了五九炮對平包兌俥雙邊包的鬥炮火藥味。黑高起右橫車佔左肋道、平右邊包、平左包打俥，紅退右俥殺7路卒後佔左肋道巡河地早早進入了中局廝殺。紅在第11回合走俥三平六易遭黑方襲擊，當黑急走馬7進8後，紅卻鬼使神差地在第12回合隨手退邊傌，走了傌三退一令人大跌眼鏡，更糟糕的是在第15回合竟然又走了俥八平七貪馬丟俥，被黑方抓仕機會，補中象打雙俥、平車欺傌殺相、伸左車拴俥傌、退右車窺雙兵，最終兌俥傌殺雙兵、多子多雙象完勝紅方。

是盤雙方佈局有套路，但紅佈局套路不明，吃虧後未能及時調整好心態去冷靜審時度勢，進入中局搏殺又未完全進入狀態，導致最終因退邊傌失子、貪右馬丟俥、沒有及時抓住防守要領而丟子速敗的「短平快」反面力作。

第39局　（上海)黃杰雄　先勝　（黑龍江)劉克鋒

轉五九炮雙直俥過河右正傌退窩心對屏風馬平包兌俥右中士左外肋馬

1.炮二平五	馬8進7	2.傌二進三	卒7進1
3.俥一平二	車9平8	4.俥二進六	馬2進3
5.兵七進一	包8平9	6.俥二平三	包9退1
7.傌八進七	士4進5	8.炮八平九	車1平2
9.俥九平八	包9平7	10.俥三平四	馬7進8
11.俥八進六	…………		

這是2013年7月31日在騰訊網站上黃杰雄與劉克鋒之間在前兩盤各勝一盤情況下的第3盤激戰。雙方又以五九炮雙俥過河對屏風馬平包兌俥右中士左外肋馬互進七兵卒拉開戰幕。為全力爭勝，紅方果斷啟用左俥過河，迅速形成雙俥先後過河的較為冷僻的戰略部署，欲打黑措手不及，試圖出奇制勝。紅方能修成正果嗎？讓我們拭目以待吧！

賽前，筆者查閱過此路戰術，發現其意圖在於儘快限制黑右翼車馬包的活動範圍，同時必須要接受黑方衝7路卒後的挑戰。其實左直俥進入卒林線後展開攻殺，遠比左炮轟邊卒、炮打中卒、馬退窩心、俥四進二或俥四退二等各路變化要繁複得多，故這類戰術在20世紀70年代有過花開花落的季節。時過多年，在1981年全國肇慶象棋大賽上被遼寧棋手重新採用。以後雖有斷斷續續發展，但在目前國內重大比賽中似乎出現不多，所以也較為「冷門」。也可參閱本章「趙冠芳先負蔣川」之戰。

11.………… 卒7進1

渡7路卒，捉俥壓兵，左包直接窺殺紅三路俥兵相對攻，接受紅伸左直俥過河騷擾所付出的代價。如要求穩，則可改走象7進5？俥七進六，包7進5，相三進一，卒7進1！俥四退一，馬8退7，俥四退二，車8進4，相一進三，車8平4，俥六退七，馬7進8，兵五進一！這樣，來自黑左翼的騷擾被紅方抑制，而紅雙俥在統馭進攻中的威力明顯會增大，並且中路攻勢顯露鋒芒、初見端倪，此後，黑方也就只能苦守了。

12.俥四退一 …………

埋伏一著，需要讓黑方警惕的兵七進一。在1981年承德十五個省市象棋邀請賽上郭長順與蔡福如之戰中曾走過俥四進二，包7進5，俥三退五，馬8進6，炮九進四，車8進7，俥七進

六，象3進5，炮五平九，包2平1，俥八進三，馬3退2。演變下去，雙方各有千秋，結果戰和。統計資料表明，在20世紀60年代後期，棋壇大多流行走俥四平三，馬8退7，俥三平四，馬7進8，兩打一還打，雙方不變作和。後來根據棋規的變化，兩打方必須要變著，這無疑給紅方的雙俥過河佈局帶來了「福音」：如俥四平三，則馬8退7，俥三平四，卒7進1（只好變著），傌三退五！象3進5，俥八平七，馬3退4，炮九進四，包2進4，傌七進六，包2平3，俥七平六，馬7進8，俥四平三！包7平9，傌六進四，包9進5，俥三平二！兌車後，紅勢大優。可也許是受棋規變化前的一種觀念的影響，棋手往往不給紅俥平三路捉包的機會，而讓紅俥騎河去執行新的重要任務。

12.…………　卒7進1挺7

路卒壓傌，窺殺三路底相，屬改進後流行變例之一。另有馬8退7、包7進5、象3進5和象7進5四路變化，結果前者為局勢平穩紅方保持微弱先手、中兩者均為紅方先手、後者為黑陣嚴整有卒過河略先的不同弈法。

13.傌三退五　象7進5

補左中象固防，明智之舉。如改走象3進5??則傌七進六，馬8退7，俥四退一，車8進4，俥八平七，馬3退4，傌六進五，馬7進5，炮五進四，包2進7，炮九進四。至此，黑雙包沉底、窺殺紅右底相，紅雙炮齊鳴連炸雙卒，在雙方激烈攻殺中，紅反因淨多雙兵易走而佔優。

14.傌七進六　…………

左傌盤河出擊，意欲殺中卒得實利後出擊。也可走炮九進四（若俥八平七殺卒脅馬，則包2進4棄馬搶攻後對黑方有利），馬8進9，相三進一。以下黑有兩種不同選擇：

①車8進7（車逼邊相，積極求攻），傌七進六，車8平9，俥八平7！變化下去，紅俥追殺黑右馬佔優；

②車8進4，傌七進六，包2平1，俥八進三，馬3退2，炮九平五，車8平6，傌六進四，變化下去，紅子靈活，佔先易走。

14.………… 　　馬8進9??

馬踩邊兵過急，錯失良機，易遭被動，落入下風。宜徑走馬8退7！俥四退一，車8進4，俥八平7，馬3退4，傌六進五，馬7進5〔若車8平6??則俥七平八（封鎖黑右翼車包）！車2進1，炮九進四！紅淨多雙兵佔優，易走〕，炮五進四，包2進7。在以下對攻中，雙方大子等、仕（士）相（象）全，紅多中兵、黑有過河7路卒，互有顧忌，但黑勢優於實戰，足可抗衡。

15.傌六進五 　………

馬踩中卒，先拿實利，正著。如改走相三進一??則包7平8，炮五平二，包8平9，炮二平五，馬9退8，俥八平7！馬8退7，俥四退一，馬3退4，炮九平六，包2進5，炮五平八，車2進7，傌五進七，車2進1，相一退三，車8進7，仕四進五，車8退3，炮六平五，車8進5！變化下去，雙方大子等並仕（士）相（象）全，黑左車追殺底相，又多過河卒參戰，顯而易見反先，易走。

15.…………	包2平1	16.俥八進三	馬3退2
17.俥四平八	馬9進8	18.炮五平八	車8進3
19.相三進五	車8平5	20.炮八進七	士5退4
21.俥八平六	士6進5	22.俥六平二	馬8退9
23.俥二進四（圖39）	士5退6???		

退左中士避殺，敗著！由此落入下風。如圖39所示，宜以走包7退1先避一手為上策。以下紅如續走傌五進七，則馬9進7，俥二退五，卒3進1。以下紅方有兩種不同選擇可供參考：

黑方　劉克鋒

紅方　黃杰雄
圖39

①兵七進一，馬7退5，傌七進五，車5進3，兵七進一，包1進4，炮九進四，變化下去，雙方大子等、仕（士）相（象）全，黑多過河卒易走，優於實戰，足可抗衡；

②傌七進六，車5平2，炮八平九，卒3進1，後炮平三，卒7進1，相五進七，卒7進1，相七退五，車2平6！兵五進一，卒7平6！演變下去，紅雖兵種齊全，但黑淨多過河卒參戰，主動、易走，足可一戰，鹿死誰手，勝負一時難料。

　24.炮八平六！　車5平6　　25.炮六退五　包7平5
　26.炮六平五　　包5進4　　27.兵五進一　卒3進1
　28.兵七進一　　象5進3　　29.傌五進七　車6進2???

伸肋車騎河窺中兵，劣著！錯失先機，陷入被動。宜以走馬9進7叫殺為上策。以下紅如接走仕四進五，則馬7進9，兵五進一，馬9退8！炮九退一，車6平4，俥二退二，卒9進1。變化下去，雙方雖互相牽制，但黑多過河卒易走，優於實戰，足可一搏，勝負一時難測。

30.兵五進一　包1平3　　31.傌七退九　車6平5

32.炮九進四　車5退1　　33.炮九進三　象3進5

34.炮九平四　將5進1　　35.炮四平九　車5進2??

中車捉邊兵過急，不如揚中象渡卒更加實惠。宜徑走象5進7，俥二退一，將5退1，傌九進八，象3退5，俥二進一，將5進1，傌八退六，卒9進1，炮九退五，卒9進1！炮九平五，包3進1！仕六進五，包3平5！兌中炮後，黑方淨多過河卒易走，反先，強於實戰，足可一搏。

36.兵九進一　象5進7　　37.俥二平三　包3平5??

此時黑先鎮中包白棄左象，壞棋！宜以走包3平8為上策。以下紅如接走俥三退一，則將5退1，俥三平二，包8平5，仕六進五，卒7進1，炮九退三，車5平4，俥二進一，將5進1，炮九平五，將5平4。至此，黑包鎮中，右肋車鎖帥門，又多過河卒參戰，強於實戰，足可一搏，勝負難斷。

38.仕六進五　車5平4　　39.俥三退一　將5退1

40.俥三退三　將5平4??

出將漏著！錯失和機，頹勢難挽。宜改走馬9進8！俥三平五，卒7進1，傌九進七，卒7平6，傌七進八，車4平2，傌八進七，卒6進1，俥五平六，包5平7！俥六平五！包7平5，俥五平六，包5平7，俥六平五，包7平5，俥五平六。演變下去，根據棋規可判作和。

41.傌九進七　馬9進8　　42.俥三平五　卒7進1

43.傌七進八　車4退3??

面對紅邊傌渡河發威出擊，黑肋車退卒林線，敗筆！錯失最後求和機會。

宜以徑走馬8退6棄馬殺仕為上策。以下紅如接走仕五進

四，則車4進3！帥五進一，卒7平6！傌八進七，車4退1，帥
五退一，卒6進1！傌七進八，將4平5，兵九進一，將5進1，
炮九退三，將5平6，炮九平四，包5平8！俥五平二，包8平
5，俥二平五！紅方不得不一直盯著黑方中炮。據此，黑方可提
出根據棋規判作和。以下殺法是：

　　兵九進一，將4進1，兵九平八，馬8退6，仕五進四，車4
進6，帥五進一，卒7平6，兵八平七！車4退1，帥五退一，包5
平3，傌八進六，卒6進1，俥五進一，包3平6，俥五平一！包6
平5，俥一平五，包5平6，相五進三！紅揚去中相露帥，一著定
乾坤！以下黑如接走車4平3？？？則俥五進二！以下黑如接走將4
進1？？？則傌六進四！紅勝；又如黑改走將4退1？？？則傌六進
七！也紅勝；另一種走法是黑如改走包6平4？？？則俥五進二！
將4退1，傌六進七！也絕殺，紅勝。

　　此局雙方一開戰就挑起五九炮對平包兌俥的爭鬥。紅雙直俥
過河、右傌退窩心、左傌再盤河出擊，黑渡7路卒補左中象地步
入了中局拼殺的關鍵時刻。黑首先在第14回合走馬8進9踩邊兵
落入下風，在第23回合走士5退6避殺陷入被動，在第29回合走
車6進2錯失先機，在第35回合走車5進2捉邊兵又丟先手機
會，在第37回合走包3平5棄象陷入困境，以後更糟糕的是在第
40回合走將5平4、在第43回合走車4退3兩失最後求和機會，
被紅方抓住最後機會渡九路兵出擊、揚仕殺馬棄仕、平兵殺象聯
俥、左傌騎河割車、進中俥掃邊卒、邊俥鎮中作墊、揚中相露帥
叫殺，最終俥傌冷著擒將。

　　是盤佈局雙方在套路平鋪直敘，中局攻殺黑方心不在焉、7
次失誤中有兩次丟了成和機會，明顯不在狀態，被紅方揚底炮炸
士撕開突破防線，最終四子壓境、車馬破城的超凡脫俗佳構。

第40局　（上海）黃杰雄　先勝　（湖北37）柳中華

轉五九炮過河俥右邊相挺中兵對屏風馬平包兌俥右中士左外肋馬

1.炮二平五	馬8進7	2.俥二進三	車9平8
3.俥一平二	卒7進1	4.俥二進六	馬2進3
5.兵七進一	包8平9	6.俥二平三	包9退1
7.俥八進七	士4進5	8.炮八平九	包9平7
9.俥三平四	馬7進8	10.俥九平八	車1平2
11.俥四進二	包7進5	12.相三進一	包2進4
13.兵五進一	包7平3	14.俥三進四	包2退5

這是2012年5月1日國際勞動節遊園活動象棋友誼賽第5局黃杰雄與柳中華在前4局全部弈和後的精彩決勝之戰。雙方突然以五九炮過河俥伸右肋俥捉包飛右邊相挺中兵右俥盤河對屏風馬平包兌俥左外肋馬飛左包炸三路兵進退右包互進七兵卒開戰。黑退右包驅俥，逼使紅右俥撤離象腰，屬改進後流行變例之一。

在1987年全國象棋團體賽上張錄與王秉國之戰中曾別出心裁地走車8進3、以下張錄接走兵五進一，另一場於紅木與黃勇之戰中於紅木改走俥四進五，兩路變化結果前者為黑方由先棄後取爭到了兵種齊全和多卒之利，但紅仍持先手佔優，最終因實力相近而兌子成和；後者為雙方拼搶激烈、勢均力敵、分庭抗禮、旗鼓相當，最終也弈和。

由於紅右俥盤河之目的在於奪取中卒或沖中兵後進俥踩雙出擊，而黑此刻退右包逐俥正好是破壞了紅要伺機奪取中卒搶佔中路的戰略部署，如黑走卒7進1逼紅兌俥，則俥四進五，包3平5（若誤走馬3進5??則炮五進四，象3進5，俥四退五！包3平

9，俥四平八，車2進6，俥八進三叫殺，紅多子佔優），傌七進五，馬3進5，俥四退三，馬5進6，相一進三，馬6進5，相三退五，馬8退7，俥四平三，車8進6。局勢簡化後，紅雖略先，但也很難對黑方構成威脅。

15.俥四退三　卒7進1

棄7路卒脅傌，屬改進後流行走法。在1979年第四屆全運會象棋團體預賽中黑龍江隊曾走過馬8進7，俥四平三，馬7退5。以下紅方有兩種選擇：

①錢洪發與王嘉良之戰曾走仕六進五，象3進5，俥三進一（若俥三平六，則黑有車8進8和包3平7兩路對搶先手的不同弈法），包2進5，傌四進五，馬3進5，俥三平五，馬5退7，雙方均勢，結果雙方戰和；

②王肇忠與趙國榮之戰改走傌七進五（似優實劣，失先之著），象3進5，俥三平二，車8進4，傌四進二，包2進5！變化下去，黑勢反先，結果黑方完勝。

16.傌四退三　…………

以退為進，迅速揚開右肋俥通道，明智之舉。如改走兵七進一，則包3平6，俥四平六，馬8進6，兵七進一，包2進7，兵七進一！車8進2，俥六平七，象7進5，俥七退一，卒7進1！變化下去，雙方子力對等，各有千秋，也互有顧忌。

16.…………　象3進5

黑先衝7路卒逼傌，現又爭取到時間及時補右中象固防，又是一個精彩的追逐境界。如改走象7進5，則傌三進五，卒7平6，兵五進一，卒6平5，傌五進三，卒5平6，兵五進一，馬3進5，俥四平五，馬5退3，傌七進五，卒6平7，傌五進六，包2平1，俥八進九，馬3退2，傌六退七，馬8進6，俥五平八，馬2進

3，傌七進五，車8進3，相一進三，馬6進5，相三退五。演變下去，雙方子力對等，局面平穩。

17. 兵五進一 …………

強棄中兵，意要從中路強行突破，屬改進後流行變例之一。另有兩變可供參考：

①傌四退二 ?? 包3進3！傌八平七，卒7進1，傌四平八，卒7進1，傌八進四，卒7平6，炮五進一，卒6進1！仕六進五，馬8進7！在雙方對攻中，黑有過河卒臨城下，多卒象反先；

②傌三進五，卒7平6，兵五進一，包2進5（進包攻傌，正著。若卒6平5？則炮五進二，馬8進7，炮五平三，下有傌五進六踩雙的先手棋），傌五進六（不顧打死傌風險，強行躍傌踏雙，1981年12月22日在泰國曼谷舉行的首屆亞洲城市中國象棋名手邀請賽中，李來群走仕六進五，胡榮華應卒6平5，結果黑方失算，紅反取勝），包3平6，炮五平二（若傌六進七 ??? 則包2平5，炮五平二，車2進9，傌七退八，包5退1，帥五進一，馬8進9，傌四退一，馬9進7！叫帥抽去紅肋傌後，黑勝定），包6退2，傌六進七，車2進2，炮二進七！卒5進1！演變下去，紅雖多子，但黑子位靈活、結構不錯，且淨多過河卒參戰，明顯佔優。

17. ………… 卒5進1 18. 傌四平五 …………

傌殺中卒，穩健而易掌控。如改走相一進三，則包2進5，傌四平五，車8進3。演變下去，雙方勢均力敵不易掌控；又如改走兵七進一，則卒3進1，傌四平五，卒3進1，傌五退一，卒7進1，傌五平七，馬3進4，傌七進一，馬8進6！以下雙方變化繁複，均有反擊機會，但也較難掌控。

18.…………　　包2進5(圖40)

19.仕六進五!!　…………

補左中仕固防，佳著！獲勝關鍵要著！如圖40所示，如改走兵七進一??則卒3進1，俥五平七，包3平5，炮五進五，象7進5，俥七進二，包5退1，俥七平五，馬8退6，傌七進六，車8進6！演變下去，雙方搏鬥異常激烈，紅雖多雙相，但黑多過河卒有反彈攻勢，紅方很難掌控，易速落下風；又如紅方改走傌三進五???則以下黑方有兩種不同選擇：

①馬8退6！仕六進五，卒7平6，俥五平四，卒6進1，炮五進五，象7進5，傌五退六，馬6退4，傌六進七，車8進5，後傌退六，車8平3，傌六進五，卒3進1，下伏卒6平5捉傌先手棋，黑多雙卒佔優；

②包2平5!!炮五平二，車2進9，傌七退八，馬8進7，俥五退二，車8進7！俥五平七，車8平2，傌八進七，馬7進9！演變下去，紅雖兵種齊全，但黑多中象多過河卒參戰，也佔有先手，易走。總之以上兩種走法，紅均不易掌控，易陷入被動或挨打受困局面。

19.…………　　卒7進1

20.傌三進五　　馬8進6

21.傌五進三　　馬6進4！

22.俥五平六!　　卒3進1

23.俥八進三!　　馬4進3

紅方置黑卒欺傌和左傌赴臥

黑方　柳中華

紅方　黃杰雄

圖40

槽催殺於不顧，果斷右傌盤頭、快奔相台、中俥佔左肋、棄左俥殺包，一整套成熟而完整的漂亮組合拳，令黑方方寸大亂，如虎落平川、慌不擇路、措手不及、疲於應付、顧此失彼、防不勝防而難逃滅頂之災。

黑進馬叫帥，實屬無奈。如硬走車2進6?? 則俥六退二，卒3進1，傌三進四！車8進1，帥五平六！車2退6，傌四進六，將5平4，傌六進七！將4平5，俥六進六！馬3退4，傌七退六！「回傌槍」叫將，傌到成功、一氣呵成，妙殺！紅速勝。

24.帥五平六　　車2進6　　25.俥六進四!　　馬3退4

26.傌三進四!

傌赴臥槽，一劍封喉，一著定乾坤！令黑方只有招架之功，而毫無還手之力！只能遞上降書順表、城下簽盟了。以下黑如接走車2退5??? 則傌四進三殺；又如黑改走車8進1?? 則傌四進六也完勝黑方。

此局雙方一開戰就進入了五九炮對屏風馬平包兌俥包炸三路兵的激烈爭奪。

紅揚右邊相挺中兵右傌盤河出擊，黑退右包打俥渡7路卒欺傌補右中象地步入了爭空間、佔要隘的中局搏殺。當雙方兌去中兵卒，黑雙包佔據兵林線後，紅及時未雨綢繆地補左中仕固防，穩穩佔據先手，全然置黑7路卒驅傌和傌入臥槽叫殺於不顧，大膽傌奔相台、棄左俥殺包、送肋俥於將口、傌赴臥槽、一氣呵成地「棄雙俥」後傌到成功入局。

是盤雙方佈局按套路，落子如飛，中局攻殺紅方牢牢掌握先手，攻不忘守、未雨綢繆、因勢而謀、順勢而為、盤傌彎弓、藉俥炮使傌，最終炮助傌威、傌到成功的經典的「短平快」殺局。

第41局　（四川）孫浩宇　先負　（四川）李少庚

轉五九炮打中卒過河俥殺中馬對屏風馬右中士左外肋馬衝7卒

1.炮二平五	馬8進7	2.兵七進一	卒7進1
3.傌二進三	馬2進3	4.俥一平二	車9平8
5.俥二進六	包8平9	6.俥二平三	包9退1
7.傌八進七	士4進5	8.炮八平九	車1平2
9.俥九平八	包9平7	10.俥三平四	馬7進8
11.炮五進四	馬3進5	12.俥四平五	卒7進1！

這是2012年3月19日第二屆「蔡倫竹海杯」全國象棋精英邀請賽首輪由四川象棋隊求賢若渴、分別從江西招入麾下的孫浩宇與從河南招入麾下的李少庚之間同以四川隊主力隊員身份的「同室操戈」的一場精彩廝殺。雙方以五九炮過河俥對屏風馬平包兌俥右中士互進七兵卒拉開戰幕。紅炮炸中卒是五九炮佈局大類中的重要戰術之一，黑大膽棄7卒直逼紅方三路傌兵相。雙方於佈局伊始就大打出手、驍勇善戰、明爭暗鬥、綿裡藏針、耐人尋味。此類佈局在20世紀60年代曾盛行一時，局面特點是棋路寬廣，重點是傌炮爭雄，焦點是心態和功力，難點是較難掌控。

黑方果斷棄7路卒，蓄意挑起棄子搶攻事端，鋒芒逼人、頗見功力，有勇有謀、膽識俱全，令人擊節稱快、讚歎不已！如改走包7進5，則雙方有不同變化結果（前有介紹）。

13.兵三進一　馬8進6！

先送7卒、再棄左馬是20世紀70年代十分流行的主流戰術之一。應該說，黑方能強硬獻馬、攻殺右底相，是完全符合棄7路卒求戰的戰略意圖的。以往網戰流行過走包2進5，俥五平

三，包2平7（在2007年全國象棋甲級聯賽上孫勇征與鄭一泓之戰中曾走過馬8退9，俥三進一，象3進5，傌七進六！演變下去，紅方主動，結果紅勝），炮九平三，車2進9，傌七退八，馬8進6，俥三進二，馬6進7，相七進五。變化下去，紅淨多雙兵大優易走，黑方卻陷入了苦戰的殘局。

14.傌三進四　包7進8　　15.仕四進五　包7平9

平左邊包讓路，可儘快讓左直車沉底來參戰爭先。網站上另一路經典走法是包2進6！炮九進四，車8進9，相七進五，包7平4，仕五退四，包4平6，傌四退三，包6平2，傌三退二，前包平8，帥五進一。變化下去，在雙方對攻搏殺中，紅雖殘雙仕底相，但淨多三個高兵，且兵種齊全。在雙方互有攻守後，紅方易走，有望巧勝。

16.俥八進四　車8進9　　17.仕五退四　車2進1！

高起右直車，準備棄右包出擊，是一步迂迴挺進、揮灑自如、命意新奇、別開生面的好棋！另有兩變，可作參考：

①車8退2？？仕四進五，車8平3！炮九平八，車3平8，炮八進五！車8進2，仕五退四，車8退7，仕四進五，車2進2，俥八進三，車8平2，演變下去，紅雖少底相，但淨多雙高兵易走，有望將優勢轉為勝勢；

②象3進5？？？炮九平八，車2平4，俥八進三，車4進8（至此，雙方形成了驚險刺激的對殺局面，針對黑車4平6殺著，以下紅有俥八平九後暗伏底線抽將攻勢，紅方果斷連消帶打、反客為主，搶先發動攻勢），俥八平九！士5進6，俥九進二！將5進1，俥五平三！將5平4，俥三進二！士6退5，俥九退一，將4退1，傌四進五！紅傌到成功，躍中路催殺，黑難解危機，紅必勝無疑。

18.炮九平八??　…………

亮出左邊炮，貪殺右包，劣著！由此造成劣勢，導致落敗。此著正變應改走炮九進四殺邊卒出擊，但變化繁複，試演如下：

甘肅高手何剛曾在2003年全國象棋團體賽上走過炮九進四！以下車2平4，俥八進二，象3進1，相七進五，車4進7，傌七退五，將5平4，俥八退六，包2進1，俥五平七，車8退2，相五退三，車8平2，俥八平九，車2平6，傌五進三！包2進1，兵七進一，車4平7，仕六進五，車6退1，俥九平六！將4平5，炮九平一！包9退6，俥七平一，車7退1，俥一平八，士5退4。至此，黑包難逃，紅方五個高兵俱在，實屬罕見，結果紅勝。

18.…………　包2平8！！

大膽棄右車，飛右包左移偷襲，這一手精妙絕倫的擺脫戰術是李大師推出的最新試探型中局攻殺「飛刀」！也是「先送卒又獻馬再棄車」的驚心動魄、扣人心弦的「三棄戰術」中一場驚險刺激的爭鬥搏殺。黑方由此步入佳境。

19.俥八進四　車8退6　　20.仕四進五　…………

進右中仕，無奈之舉。如誤走帥五進一???則車8進5！帥五進一，包8進5！傌七進六，包9退2！雙包疊殺，黑速勝。

20.…………　車8平5　　21.仕五進四　車5平8

22.俥八退三　…………

退左俥騎河，明智之舉。如改走炮八退一??則車8進5，俥八退三，車8平7，俥八平二，包8平5！相七進五，車7平2！黑追回一子後反多象易走。

22.…………　車8進6　　23.帥五進一　車8退1

24.帥五退一　車8平2　　25.俥八平二　包8平5

26.相七進五！ …………

補左中相固防，是一步仍保持先手的好棋！如改走仕四退五，則車2退1，俥二退三。以下黑方有兩種不同選擇：

①卒3進1，傌四退六，車2退1，傌六進七，包5平3，前傌進五，包3進5，俥二平七，車2平5，俥七平一，包9退3，傌五退七，車5平1，傌七退五，象7進5，傌五進四，車1平4，兵三進一，卒1進1，兵三平二，卒1進1，相七進五，卒1平2，傌四退三，包9平7，俥一進一，卒2平3！兵二進一，卒9進1，傌三進一，演變下去，紅雖少相，但黑車包被拴，和勢甚濃；

②包5平3，傌四進六，包3進3，相七進九，車2平1，傌六進四，包9平7，俥二平三，包3平4，兵三進一，包4退4，俥三退二，車1平3，俥三進四，變化下去，黑多雙象，紅多過河兵，雙方互有顧忌，紅要獲勝確有難度。

26.………… 車2退1 27.傌七進六 包5平1

以上幾個回合，黑方充分發揮了車雙包運轉靈活的戰術特點，左突右衝、左右逢源，追回一子。至此，紅雖多雙兵，但缺相怕包，而黑現卸中包於邊路，旨在從側翼加強攻勢，從整體上分析，直觀感覺是黑勢較為樂觀。

28.傌六進四 車2退3(圖41)

29.兵七進一??? …………

紅棄七路兵，企圖爭先出擊，敗著！損失過大、得不償失，導致失勢後被黑方連消帶打、車雙包有組合反擊機會。如圖41所示，宜徑走前傌進三！車2進2，傌四進六，包1進4，傌六進四，包1平5，帥五平四，包5平6，仕四退五，象3進5，俥二平六，包6退1，傌三退二！變化下去，紅雖殘底相，但雙方子

力大致相等，優於實戰，以攻
代守，足可一戰，鹿死誰手，
勝負難料。

　　29.………… 車2平3

　　30.前傌進三 車3進2

　　31.傌四進六 車3平4

　　32.兵五進一 包1進4

　　33.傌六進四 車4退3

　　34.俥二平四 …………

黑方　李少庚

紅方　孫浩宇
圖41

平俥保傌，正著。如改走
傌四進三??則將5平4，仕六
進五，包1平5，帥五平四，
車4進3，後傌退四，包5平

6，帥四平五，包6平8，帥五平四，包9平8，俥二平三，黑方
易走，仍佔優勢。以下殺法是：

　　包1平5，相五退七，包5平7，傌三退二，包7進3！帥五
進一，車4進6（黑右包鎮中後又左移沉底於相位底線，秩序井
然，連消帶打，現沉車殺底仕，撕開了紅方防線後，黑車雙包開
始組合反擊）！傌二退三，士5進6（揚中士及時老練，化解
了紅方最後一點牽制，此時，黑車雙包可放手進攻，同時紅方攻
勢也立刻黯淡，很快就將消失殆盡、蕩然無存）！相七進五，包
7平8，俥四平二，包9退1！相五退三，車4平5！帥五平六，包
8退1！帥六進一，車5平2！黑卸中車至2路底線，形成兇悍的
車雙包左右夾殺勝勢。以下紅如接走傌三退二???則車2退2絕
殺，黑方完勝紅方。

　　此局雙方一開始就捲入了五九炮打中卒對屏風馬平包兌俥右

馬兌中炮之爭。黑棄7路卒和左馬後、左包炸底相、沉左直車、高起右直車來搶空間、佔地盤，紅卻兵殺7卒、進右傌踏馬、伸左直俥巡河巧妙抗衡地步入中局廝殺後，紅卻在第18回合走炮九平八貪捉右包造成劣勢，黑方同時走包2平8棄車左移偷襲，拋出了最新試探型中局攻殺「飛刀」，以送卒、獻馬、棄車的「三棄戰術」步入反擊佳境。但糟糕的是在第29回合紅主動棄七路兵後，反給了黑方連消帶打的組合反擊機會，被黑方車殺七路兵、包炸左邊兵、回車追肋傌、包鎮中逼相、平7路追傌、車包沉底砍仕、揚士擋傌出擊，最終車雙包左右夾擊擒帥。

是盤佈局在套路中輕車熟路，中局攻殺精彩激烈，黑亮出最新攻殺「飛刀」效果頗佳，「三棄戰術」引人注目的一場奪目生輝、超凡脫俗的「德比」之戰。

第42局 （重慶)周永忠 先負 （重慶)楊輝

轉五九炮打中卒過河俥殺中馬對屏風馬右中士左外肋馬衝7卒

1.炮二平五	馬8進7	2.傌二進三	車9平8
3.俥一平二	馬2進3	4.兵七進一	卒7進1
5.俥二進六	包8平9	6.俥二平三	包9退1
7.傌八進七	士4進5	8.炮八平九	車1平2
9.俥九平八	包9平7	10.俥三平四	馬7進8
11.炮五進四	馬3進5	12.俥四平五	卒7進1
13.兵三進一	馬8進6	14.傌三進四	包7進8
15.仕四進五	包7平9	16.俥八進四	車8進9
17.仕五退四	車2進1	18.炮九平八	包2平8
19.俥八進四	車8退6	20.仕四進五	車8平5

21.仕五進四　車5平8　22.炮八退一?! …………

這是2012年6月2日重慶首屆長壽「健康杯」象棋公開賽第9輪周永忠與楊輝之間的一場鬥智鬥勇的精彩格鬥。雙方以五九炮打中卒兵殺7卒三路傌盤河對屏風馬平包兌俥右馬踏中過河車棄7卒左外肋馬騎河互進右中士（仕）拉開戰幕。紅退左炮於下二線，以逸待勞、蓄勢待發、標新立異，屬紅方推出的改進型與探索型中局攻殺「飛刀」，意在攻其無備，欲出奇制勝，紅能如願修成正果嗎？讓我們拭目以待吧！如改走俥八退三，可參閱上局「孫浩宇先負李少庚」之戰。

22. …………　　　車8進5

23.俥八退三　　　車8平3!

24.俥八平二　　　包8平5(圖42)

25.相七進五??? …………

紅方在多子多雙兵形勢下，現補左中相來避叫帥固防，敗筆！錯失良機，導致落入下風。如圖42所示，宜改走仕四退五！車3退1，炮八進八，象3進1。以下紅有兩變可作參考：

①炮八平九，車3進2，傌四進五，包5進4，帥五平四，變化下去，黑多雙象，紅多兵且兵種齊全，黑沉底車和「天地包」一時構不成殺勢，相反，紅俥傌炮一旦能三子歸

黑方　楊輝

紅方　周永忠

圖42

邊，反彈攻擊力甚強，優於實戰，可以一搏，勝負難斷。

②相七進五，以下黑有兩種選擇：（甲）包5進5，俥四退五，車3平5，俥二平五，車5平7，帥五平四，車7退2，俥五退一，車7進1，兵一進一，演變下去，黑雖多雙象，但紅多中兵，一旦過河足可一搏，紅方也好於實戰，可以周旋；（乙）車3退1，俥四進六！包5進5，仕五進六，車3平4，俥六進八！將5平4，兵七進一！車4進1，帥五進一！下伏俥八平六邀兌俥和兵七進一渡河參戰兩步先手棋，變化下去，紅雖殘仕缺雙相，但黑「天地包」一時無用武之地，一旦雙方兌俥車，紅反兵種全、多兵易走，鹿死誰手，勝負難測。

25.………… 車3平2 26.俥七進六?? …………

紅不保中兵固防而走左俥盤河，成雙盤河俥出擊態勢，壞著！導致中兵失守後，陷入困境。宜以走仕六進五先避一手為上策。以下黑如續走車2退2，則俥四進六，包9退2，俥七退六！車2平4，兵九進一！此刻雙俥馳騁，保家衛國值得表揚，紅雖殘去底相，但淨多雙高兵，優於實戰，可打持久戰，鹿死誰手，仍很難預料。局勢仍有撲朔迷離之感！

26.………… 車2退2?

退車佔兵林線打雙兵，不如徑走包5平1炸左邊兵後從左翼底線切入來得更為兇悍！

27.俥六進七 車2平5! 28.俥七進五 象7進5

29.俥四進六?? …………

策俥騎河，急於決戰，成算不足，後患無窮，錯失和機，陷入困境。宜徑走俥二進一！卒1進1，仕四退五，車5平7，俥四進六，車7進3，仕五退四，車7退4，俥二退六，車7平4，俥二平一，車4退1，兵一進一。演變下去，紅多七路兵，黑多右

底象，兩難進取，和勢甚濃，優於實戰。

29.…………　車5進1　30.仕六進五　車5退4

31.俥二平四　車5平7　32.兵三進一！…………

棄三路兵攔車，不給車7進6沉底抽子機會，是一步繼續保持先手攻勢的精妙之著！紅方由此步入反擊佳境。

32.…………　象5進7　33.俥四進一　車7退1

34.傌六進八　…………

黑退車避兌老練！如徑走車7平6？？則傌六進四，象3進5，兵九進一，包9平8，傌四退六，包8退5，傌六進七，卒1進1，兵九進一，包8平1。變化下去，紅傌雙高兵雙仕能守和黑包高卒士象全。以下殺法是：

車7平3，帥五平六，卒9進1，兵九進一，包9平7，俥四退一，象3進5，兵七進一！包7平8，俥四平六，包8退5，俥六進一，包8平3（紅方先後失掉雙兵後，步入了防守困難局面）！傌八退六，士5進6，帥六平五，車3平1，俥六平七，卒1進1，仕五進六，士6進5（補左中士固防，攻不忘守好棋！若走卒1進1？？或走包3平2？？則俥七進三，將5進1，俥七平四！紅先後砍去雙士後，黑防守會陷入困境）！

兵九進一，車1進2，俥七平一，車1進5，帥五進一，車1退3，俥一退一！車1平4，俥一進四，士5退6，傌六進四（至此，紅俥在黑左翼邊陸底線，肋傌又在被追擊之中，紅頹勢難挽，敗勢已呈），車4平5，帥五平六，車5退3，傌四退三（右肋傌回右相台，無奈之舉！若俥一退三，則包3平4，仕六退五，包4退1，兵一進一，包4平6，兵一進一，車5平2，兵一平二，包6平4！變化下去，黑方必勝無疑），車5進2，傌三進一，包3平4，仕六退五，車5平4，仕五進六，車4平9，帥六

平五，車9進1！車殺邊兵，黑勝定，如貪走車9退1??則俥一退四，包4平9，兵一進一，包9退3，兵一進一，包9平5，帥五平六，包5平6，仕六退五（若錯走仕四退五???則包6平4！黑速勝），象5進3，兵一平二，象7退9，兵二進一，包6平4，兵二平一，象9退7，兵一平二。

變化下去，將形成紅高兵雙仕能守和黑包士象全的局面。現黑掃邊兵後，紅如接走俥一進二，則車9平4，俥二進四，士6退5，俥一退七，車4進1！黑破紅仕後，將形成車包士象全對紅俥俥仕的必勝局面。至此，紅方只能飲恨敗此，遞上降書順表了，黑勝。

此局雙方一開戰就步入了五九炮打中卒對平包兌俥棄7卒和左外肋馬後左包炸右底相的激烈搏殺，開始了一場鬥智鬥勇的驚險格鬥。但好景不長，紅方先在多雙兵優勢下，藉多子之利，在第22回合推出炮八退一標新立異的最新攻殺「飛刀」後，竟遭到了黑車進下二線右移的快速反擊追回失子的還擊。當黑左包鎮中叫帥後，紅在第25回合補左中相落入下風，在第26回合左俥盤河後又失守中兵陷入困境，儘管黑方在第26回合沒有走包5平1從邊線切入速勝，放過紅方一次，但紅方還是在第29回合走俥四進六急於決戰，錯失和機，被黑方抓住戰機，車殺中路兵相、象又掃渡河三路兵、果斷退車避兌、聯象退包回守、炸兵揚士固防、補中士巧兌邊卒、車鎮中路管帥驅俥，最終藉肋包之威、抽殺邊兵又殘去一仕來完勝紅方。

是盤佈局在套路中落子如飛，紅在中局搏殺大膽推出退左炮新著，但好景不長，紅以後三失戰機中有一次錯失和棋機會，而被黑方強手連發、力掃千鈞，精準打擊、不留後患、抽絲剝繭、蠶食淨盡，攻營拔寨、破城擒帥的精彩殺局。

第43局　（山東）趙勇霖　先勝　（河北）陸偉韜

轉五九炮過河俥右正傌退窩心對屏風馬平包兌俥右中士左外肋馬

1.炮二平五	馬8進7	2.傌二進三	車9平8
3.俥一平二	馬2進3	4.兵七進一	卒7進1
5.俥二進六	包8平9	6.俥二平三	包9退1
7.傌八進七	士4進5	8.炮八平九	車1平2
9.俥九平八	包9平7	10.俥三平四	馬7進8
11.傌三退五	…………		

這是2012年10月15日全國象棋個人錦標賽第6輪趙勇霖與陸偉韜之間的一場精彩對壘。雙方以五九炮過河俥右正傌退窩心對屏風馬平包兌俥右中士左外肋馬互進七兵卒開戰。

右正傌退窩心和俥八進六成雙直俥過河等走法均屬20世紀八九十年代的流行著法。現在大多走炮五進四炸中卒後兌去黑方右中馬，相對來說，這路變化雙方攻防複雜多變，本章前面都有過很詳細的介紹。

11.…………	卒7進1	12.俥四進二	包7進5
13.俥八進六	馬8進6	14.俥四退三	…………

退右肋俥騎河，屬改進後流行主流變例之一。以往網戰流行走炮五平三，以下黑有兩種選擇：

①包2平1，俥八平七，馬6進7，炮九平三，車2進2，炮三進二，變化下去，紅多兵且子位靈活，佔優易走；

②車8進8，炮九退一，車8平6，炮三進二，車6退1（若馬6退4？？則炮九平四，馬4退2，相七進五，包2退1，俥四退二，包7進2，炮四進二，象3進5，傌七進六，車2平4，兵五

進一，車4進4，傌五進七！演變下去，紅子活躍，易走，佔
先）！下伏馬6進4臥槽叫悶、抽俥勝勢手段，紅需未雨綢繆應
對，黑反先。

又如紅方改走炮九進四！則包2平1，俥八進三，馬3退2，
炮九平五，象3進5，前炮退二，演變下去，紅雙炮前後均已鎮
中，且多中兵易走，此刻已逐漸反先了。再如紅改走傌七進
六，則象3進5，以下紅方有兩種不同選擇：

①俥四退三？？車8進8，炮五平六，車8退2，相七進五，
包7平9，傌五進三，馬6進7，炮六平三，包9平5，變化下
去，黑多三個卒且有一個卒已渡河參戰佔優；

②俥八平七？？包2退1，俥四退三，車2平4，傌五進七，
包2進5！下伏包2平3、車8進8和車4進4邀兑車等較多反擊手
段，黑大佔優勢。

14.………… 象3進5

補右中象固防，屬改進後
著法，黑能修成正果嗎？讓我
們拭目以待吧！在2005年6月
8日全國象棋甲級聯賽上謝業
梘與呂欽之戰中曾走過車8進
8，炮九退一（若先走傌七進
六，則象3進5，炮九退一，車
8退1，演變下去，結果與本局
實戰殊途同歸），車8退1，傌
七進六，車8平6，炮五平九，
車6平4，傌五進七，車4進
1，仕四進五（圖43–1），包2

黑方 呂 欽

紅方 謝業梘
圖43–1

平 1，俥八進三（宜俥八平
七，紅勢不錯）？馬 3 退 2，
前炮進四，馬 2 進 3，兵七進
一，馬 3 進 1，炮九進五，卒 3
進 1，炮九平六，車 4 平 2，俥
四平七，包 1 平 8，俥七平
二，包 8 平 9，變化下去，黑
子活躍，有過河卒助戰易走，
明顯佔優，結果黑勝；又如在
2012 年 12 月首屆「碧桂園
杯」全國象棋冠軍邀請賽上孫
勇征與趙鑫鑫之戰中改走象 7
進 5！炮五平一，包 7 進 2，兵

黑方　陳偉韜

紅方　趙勇霖
圖43-2

五進一，包 7 平 6，俥四平六，卒 7 進 1，傌七進五，包 6 平 9，
前傌進三，車 8 平 7，相三進五，卒 7 平 6，傌五退三，包 9 平
7，前傌退二，卒 6 平 5，俥八退三，前卒進 1！俥六平四，包 7
退 1！炮一平三，馬 6 進 7，相七進五，包 2 進 3！下伏包 2 平 5 窺
殺中兵叫帥抽俥凶著，黑多象易走，反先，結果黑勝。

　　15.傌七進六　　　　　車 8 進 8　　16.炮九退一　車 8 退 1
　　17.炮五平九　　　　　車 8 平 4　　18.傌五進七　車 4 進 1
　　19.仕四進五（圖43-2）　馬 6 進 4！

　　在紅雙炮齊鳴、雙傌馳騁打俥連傌、調整陣形之際，黑連續
運左車搶位佔勢、緊塞紅左相腰窺視傌炮，伺機出擊，著法緊湊
而有力！現把如圖43-1與圖43-2所示局面相比較後，不難看出
黑方是多補了一步右中象。故此著黑方策左馬 6 進 4 強行赴臥槽
出擊，表現了陸大師兇悍強勢的棋路風格和敏捷的到位思路！此

著如按圖43-2所示走包2平1兌俥後，由於黑方此刻多補了一步右中象，以後黑方就無法走包1平8來及時反擊，故此時雙方優劣難斷。

20.前炮進四	包2平1	21.俥八進三	馬3退2
22.俥四平八	馬2進4	23.俥八進三	車4平3
24.俥八平六	車3退1	25.後炮平六	包1進4
26.傌六進四	包1平3??		

紅方抓住戰機，飛炮炸卒，從邊線切入，先兌車再兌馬，策傌騎河赴臥槽，令局勢急轉直下，優勢的「天平」頃刻間倒向紅方。此時黑方似乎還未感覺到局勢的嚴峻、局面的困境，居然隨手平包叫「悶宮」，敗著！錯失了對搏良機，陷入了絕境。宜以徑走車3進2為上策。以下紅如續走炮九進三，則士5進4，俥六退一，包1進3！仕五進六，車3退1，帥五進一，馬4進2，俥六進二，將5進1，傌四進六，將5平6，傌六進七，車3平4！帥五進一，包1退2！炮九退一，士6進5，俥六平五（叫殺凶著）！車4退1！帥五退一，車4進1！帥五退一，包1進2！仕六進五，馬2進3，仕五退六，車4進1，帥五進一，車4退2！黑利用將在6路線之機，在紅俥於底線中路叫殺之際，車馬包聯手、默契配合，連續六步逼著叫帥，連連進逼、節節推進、著著緊扣、步步追殺、單騎絕塵、馬助包威、車水馬龍、一劍封喉！黑勝。以下殺法是：

仕五進六，包3進3，仕六進五，包3平1，炮九平五！車3進2，仕五退六，包1平4，仕六退五！包4平7，仕五退六，紅方不失時機，揚中仕避殺、炮炸卒鎮中、退中仕固守、成俥傌炮殺勢。以下黑如接走馬4進3？則傌四進二，前包平4，傌二進四！紅傌到成功，攻營拔寨，紅勝。

　　此局雙方一開戰就打起了五九炮對平包兌俥包炸三路兵的「鬥炮大戰」。紅右傌退窩心、左俥過河、進退右肋俥，黑左外肋馬騎河、補右中象、左直車點紅右翼下二線地早早步入了中局廝殺。紅左傌盤河、雙炮齊鳴、兌左俥出擊，黑左車右移、硬要佔據右肋道相腰，就在雙方短兵相接、如火如荼地廝殺決鬥之時，黑平右包兌俥、紅右俥左移追馬後，再兌一馬，黑飛右包轟邊兵、紅進傌騎河之際，黑方竟然在第26回合走包1平3窺殺左底相而錯失戰機，步入困境。紅方不失機會，果斷揚仕、飛炮進傌，成俥傌炮殺勢，入局擒將。

　　是盤佈局按套路波瀾不驚，中局爭鬥精彩激烈，黑方拋出右中象改進「飛刀」，令紅方為之一振。以後黑平右包叫殺而錯失勝機，被紅方反戈一擊、後發制人、一發不可收地一著定乾坤的精彩佳構。

第44局 （廣東）陳俊彥　先勝　（廣東）李可東

轉五九炮過河俥炮打中卒對屏風馬平包兌俥右中士包打三兵左外肋馬

1.炮二平五	馬8進7	2.傌二進三	車9平8
3.俥一平二	馬2進3	4.兵七進一	卒7進1
5.俥二進六	包8平9	6.俥二平三	士4進5
7.傌八進七	包9退1	8.炮八平九	車1平2
9.俥九平八	包9平7	10.俥三平四	馬7進8
11.炮五進四	馬3進5	12.俥四平五	包7進5

　　這是2011年7月26日廣東省象棋錦標賽第3輪陳俊彥與李可東之間的一場龍虎激戰。雙方以五九炮過河俥炮打中卒對屏風馬

平包兌俥右中士左外肋馬包打三兵互進七兵卒拉開戰幕。

黑飛左包炸三路兵是20世紀60年代興起的主流戰術。如改走卒7進1，可參閱前42局「周永忠先負楊輝」之戰。又如改走包2進6（壓封左車，偏於防守）？則俥五平三，馬8退9，俥三平七，車8進2，兵七進一。以下黑方有車8平4和象3進1兩路變化，結果前者為黑乘隙進車鋒芒畢露完勝、後者為紅下伏炮九平八打車攻空門大優的不同走法。

13.傌三退五 …………

右正傌退窩心防守，屬先退後進未雨綢繆之變。如改走相三進五固防，可參閱本章「林中正先負黃杰雄」之戰。

13.………… 卒7進1

渡7路卒速讓通道，直攻三路線底相，是改進後抵抗「炮轟中卒」變著的最佳主流戰術。如改走包2進5，可參閱本章的「蔣川先勝趙國榮」和「林明剛先負黃杰雄」之戰；又如改走包2進6，可參閱本章「蔣川先勝李少庚」和「黃杰雄先負夏穎」之戰。

14.俥八進五 …………

伸左直俥騎河，直窺黑左外肋馬，是在2006年興起的冷門戰術。如改走俥八進四，可參閱本章「胡榮華先負李少庚」和「洪智先勝趙鑫鑫」之戰。

14.………… 馬8進6　　15.俥五退二　車8進8

16.炮九退一　車8退1　　17.相三進五　馬6進5！

獻馬踏中相，是黑方祭出的最新探索型中局攻殺「飛刀」，黑能修成正果嗎？讓我們靜心欣賞下去吧！以往流行走包7平8？以下傌五退三，車8平7，炮九平八，包8退1。以下紅有兩變，可作參考：

①在 2009 年 6 月 28 日鳳崗
鎮季度象棋公開賽上李進與林
創強之戰曾接走傌七進六，象
3 進 5，炮八進六，馬 6 進 5，
相七進五，包 8 平 5，兵五進
一，卒 7 平 6，兵五進一，卒 6
平 5，傌六進七，卒 5 進 1，兵
五進一，車 7 平 5，仕四進
五，卒 5 平 6，炮八進一，車 5
平 7，傌三進一，車 7 進 1，兵
五進一，車 7 平 9，傌七進
九，車 2 平 3，兵五進一，士 6
進 5，俥八平五，車 3 進 2，俥

黑方　李可東

紅方　陳俊彥
圖44

五進三，將 5 平 6，傌九進七，車 3 退 1，俥五平七！至此，紅多
子多兵多雙仕大優，結果紅勝；

②在 2012 年 5 月 27 日重慶第二屆川渝「象棋群杯」象棋賽
上丁海兵與祁天紅之戰曾走炮八進六殺包後，最終紅以無俥勝黑
有車。詳細殺法，請參閱下局。

18. 相七進五	車 8 平 8	19. 俥五平三	包 2 平 8
20. 俥八平二	包 8 平 5	21. 俥二平五	包 7 平 8
22. 俥三進五（圖44）	車 2 進 7???		

急進右直車貪俥，敗著！急功近利、反呈敗勢，錯失良
機，落入下風。同樣捉傌，如圖44所示，宜改走包 8 進 1！炮九
進一，車 2 進 7，傌七進六，車 2 平 1，傌六退五，車 1 平 5，俥
三平二，包 5 平 7，俥五平三，包 7 平 2，俥三平八，包 2 平 7，
俥八平三。雙方不變，根據棋規可判作和。

23.傌七進六　車5平6???

平車佔左肋道，又一敗筆！錯失和機。同樣卸中車反擊，宜徑走車5平4！傌五退七，車4退1，傌六進七（若傌七進八？則車4平5，仕四進五，車5退2，帥五平四，車5平4！傌三退五，包8平5！演變下去，黑雖少子，但中路攻勢猛烈，強於實戰，因紅殘雙相，黑有望轉成勝勢，紅反無趣），車2平3，前傌進五，象3進5，傌五進二，包8進1，傌五平九，車3進2！仕四進五，車4平5，炮九平八，將5平4！炮八平六（若誤走帥五平四???則車5進2！下伏車3平4殺著，黑反速勝），車3退4，傌九退一，車5平9，傌九平六，將4平5，傌六平五，車9退1！至此，雙方子力對等，黑雙車形成騎河「霸王車」智守前沿，雙方兵卒均無法進攻，黑勢優於實戰，有望成和，不致落敗。

24.傌五退七　車2進2　　25.炮九進　五卒9進1

急進左邊卒，無奈之舉，不給紅左炮右移反擊機會。如貪走包8平1？則炮九進三，車2退9，炮九平七！車2平3，傌五進二，車3平4，仕四進五，車6退4，傌六退七！包1平9，傌五退三。至此，雙方雖傌（車）兵卒雙仕（士）對等，但紅仍多子佔優，易走。

26.炮九進三　車2退9　　27.炮九平七　　車2平3
28.傌五進二　包8平1　　29.傌六進五　　包1進3
30.傌五進三　車3進1　　31.仕四進五　　車6退2
32.傌五平九　包1平2　　33.傌九平八　　包2平1
34.傌三退一　車3退1　　35.傌八退七??　…………

紅方在果斷沉底炮炸象砍中包、傌進中又衝釣魚臺、補中仕驅車、卸中傌捉包、退右傌伏抽車的多子多兵優勢下，似乎有被

勝利沖昏頭腦之嫌，現居然退左俥欺包，劣著，錯失勝機。宜徑走俥三進五！士6進5，俥八平五，車3進1，俥五平九！包1平4（無奈，因紅下有俥九進二，士5退4，俥三平七！抽車入局凶著），傌七進六，車3平4，帥五平六！紅追回失子後，仍呈多子多中兵勝勢。以下殺法是：

包1退7，傌三退二，車6平8，傌二進四，包1平6，傌四退五，包6平5，俥三退五（攻不忘守，佳著）！車3平4，俥八進三，車4進5，俥三退三（又是一步固防好棋）！將5平4，傌七進六，車8進1，帥五平四，包5平4，俥三進六（也可徑走俥八進六！將4進1，俥三進五，包4平6，俥三平九，將4進1，俥八退四！形成騎河「霸王俥」，硬邀兌俥後，紅也多子多中兵呈勝勢），車8進3，帥四進一，車8退5，俥八進六，將4進1，俥三平七！車8平6，仕五進四，包4平6，俥七平六！平肋俥邀兌，一著定乾坤！令黑方只有招架之功，而毫無還手之力，只能坐以待斃了。

以下黑如續走車4退2，則傌五進六！車6退1（明智之著，如貪走車6平2？？？則傌六進四！士5進6，俥八退四！得車後，紅淨多俥傌雙高兵完勝黑方），前傌進四！車6退1，傌六進五！紅淨多傌雙高兵，必勝無疑。

此局雙方一開局就捲入了五九炮打中卒對平包兌俥包炸三路兵的「鬥炮」大戰。紅傌退窩心、左俥騎河、退中俥捉馬、回左炮驅車、補右中相，黑渡7路卒、進左騎河馬後、馬踩中相反擊地早早步入了短兵相接的中盤搏殺。當黑馬兌雙相左車鎮中、紅左俥抵禦黑右包鎮中、紅右俥直殺黑左翼底象之時，黑卻在第22回合走車2進7壓傌，急功近利，在第23回合走車5平6平錯肋道方向，錯失和機。儘管紅在第35回合揮俥八退七走軟，一

時丟失速勝機會，但紅方還是不失時機，連續策傌捉車、臥槽、鎮中路，雙俥護中兵攻不忘守，回俥進傌出帥後俥佔卒林，沉左俥請將上樓、右俥左移掃卒，進肋俥邀兌一劍封喉！

是盤佈局按套路有序進行，中局搏殺精彩紛呈，有勇有謀、厚積薄發，黑急功近利、兩失良機，紅得勢不饒人、攻不忘守，最終抓住戰機兌車又換馬包多子多雙兵入局的精彩佳作。

第45局 （四川）丁海兵 先勝 （雲南）祁天紅

轉五九炮打中卒過河俥右傌退窩心對屏風馬平包兌俥右中士左包打三兵

1.炮二平五	馬8進7	2.傌二進三	車9平8
3.俥一平二	馬2進3	4.兵七進一	卒7進1
5.俥二進六	包8平9	6.俥二平三	士4進5
7.傌八進七	包9退1	8.炮八平九	車1平2
9.俥九平八	包9平7	10.俥三平四	馬7進8
11.炮五進四	馬3進5	12.俥四平五	包7進5
13.傌三退五	卒7進1	14.俥八進五	馬8進6
15.俥五退二	車8進8	16.炮九退一	車8退1
17.相三進五	包7平8		

這是2012年5月27日重慶第二屆川渝「象棋群杯」象棋賽第7輪丁海兵與祁天紅之間的一場龍虎激戰。

雙方以五九炮打中卒右正傌退窩心雙直俥過河騎河對屏風馬平包兌俥馬踏中炮左包炸三路兵左直車入下二線互進七兵卒拉開戰幕。黑包平8路，暗藏左直車身後，旨在馬兌中相、左車鎮中，下伏包8進3叫悶擒帥凶著，這是一步一改上局李可東推出

的先走馬6進5最新探索型中局攻殺「飛刀」，意要攻其無備，出奇制勝。黑方「新著」（其實並非新著）能達到預期實戰效果嗎？讓我們拭目以待吧！如改走馬6進5，可參閱上局「陳俊彥先勝李可東」之戰。

　　18.傌五退三　　車8平7　　19.炮九平八　　包8退1

　　20.炮八進六！　…………

　　飛炮炸右包，置中傌於黑包口於不顧，大膽祭出試探型中局攻殺「飛刀」，意在反其道攻其不備、出奇制勝，紅方能修成正果、能如願嗎？讓我們靜心欣賞下去吧！如改走傌七進六，則可參閱上局「陳俊彥先勝李可東」之戰。

　　20.…………　　馬6進5　　21.相七進五　　包8平5

　　22.兵五進一　　車7平5　　23.仕四進五　　象3進5

　　先補右中象，不給紅左炮鎮中叫將抽車多子佔優機會，正著。如貪走車5平3??則炮八平五！象7進5，傌八進四！卒7進1，傌八退六，卒7進1，傌八平三！演變下去，紅雖殘雙相，但多子易走。

　　24.傌七進六　　車5退2　　25.傌六進七　　車5平3

　　26.傌七退五　　車3退1　　27.傌八平七！　…………

　　紅將計就計，果斷兌傌。雙方由此步入了紅無傌但多子對黑有車但少子的精彩對殺。紅方能順利如願嗎？讓我們拭目以待！

　　27.…………　　象5進3　　28.炮八平二　　車2進6

　　車佔兵林線窺殺雙邊兵，無奈之舉。如改走卒7進1？則傌三進四，車2進2，炮二退三，車2平8，炮二平五，卒7平6（若卒7進1???則傌四進三，車8進7，仕五退四，卒7進1，仕六進五，卒7平6，傌三進四！變化下去，紅雙傌炮勝定），傌四進六，象3退1，傌五進七。以下黑方有兩種不同選擇：①將5

平4，傌七進八，將4進1，傌八退九！紅殺黑邊卒反先；②士5
進4，傌六進五！士5進6，炮五平九！黑過河卒和右邊象必失其
一，紅優。

29.傌五退三　車2平1　　30.炮二退五　象3退5

31.炮二平一　卒1進1　　32.炮一進四　卒1進1

33.兵一進一　車1平7　　34.後傌進四　卒1平2

35.兵一進一　卒2平3　　36.兵一平二　卒3平4

37.炮一平五　卒4平5　　38.傌三進五（圖45）卒5平4

黑單車單卒士象全拗不過紅方雙傌炮兵雙仕。如圖45所
示，黑方有兩種選擇：

①卒5進1？傌四進三！車7平8，傌三進四，車8平7，傌
五進七，卒5進1，炮五退一，車7平4，傌七進八！以下黑如續
走車4退5？？則傌四進三！紅勝；又如黑改走車4平6？？？則傌
四進六！也速勝，黑方疲於奔命、
顧此失彼，只好飲恨敗北；

②卒5平6？？傌四進六，卒6
進1，傌六進七！將5平4，傌七進
九，車7進3，仕五退四，卒6進
1，傌九進八，將4進1（若將4平
5？？？則傌八退六，將5平4，炮五
平六！成馬後炮殺，紅勝），傌五
進七！紅雙傌馳騁、捷足先登擒將
入局，紅方完勝。以下殺法是：

傌五進七，卒4平3，兵二進
一，車7退2，炮五退一（獲勝要
著！不給黑象台車右移反擊機會；

黑方　祁天紅

紅方　丁海兵
圖45

同時，也為中包伺機左移切入黑右翼邊線偷襲做了深層次的鋪墊）！車7平6，兵二平三，將5平4，傌四進六，卒3進1，傌六退四，車6進2（進車壓傌，加速敗程！宜改走象5進3！不給紅中炮左移邊路形成傌後炮殺勢機會，演變下去，黑方尚可支撐，不致速敗）？？？傌七進八！至此，紅進傌叫將、傌到成功，成傌後炮完勝殺勢。

　　以下黑如接走將4平5？？？則傌八退六，將5平4，炮五平六絕殺，紅勝；又如黑改走將4進1？？？則炮五平九！車6退2，炮九進三！也成傌後炮完勝殺勢，紅亦勝。

　　此局雙方一開戰就聞到了五九炮打中卒對平包兌俥左包轟三路兵的「炮戰」聲。

　　紅右傌退窩心、伸左直俥騎河、退左邊炮打車補右中相，黑渡7路卒左馬騎河、左直車點下二線後，雙方爭地盤、搶空間地步入了中局搏殺。紅方不失戰機，飛左炮炸包，黑為貪吃中俥連棄馬包，無形中等於被紅俥換了馬雙包而落入困境。以後儘管黑方硬邀兌俥，形成黑有車對紅無俥局勢，但紅方仍不遺餘力、運傌揮炮挺兵全方位地佔據了「天時、地利、人和」的大好局面，令黑方措手不及、疲於奔命、防不勝防、顧此失彼，最終紅方以傌後炮絕殺成功。

　　是盤雙方在佈局套路中輕車熟路，中局拼殺黑方急躁冒進，被紅一俥換三，成算不足、後患無窮。紅果斷兌俥使雙方進入無俥鬥有車局面。

　　以後紅飛傌行空、雙傌馳騁、盤傌彎弓、一傌當先、策傌用炮、藉炮使傌，應勢而動、順勢而為、棄兵殺卒、雙傌連環、炮鎮中路、天傌行空、智守前沿、綿裡藏針、迂迴挺進，最終以傌後炮妙殺的經典力作。

第46局 （上海）孫勇征　先勝　（江蘇）徐天紅

轉五九炮過河俥炮打中卒對屏風馬平包兌俥右中士進退左外肋馬

1.炮二平五	馬8進7	2.傌二進三	車9平8
3.俥一平二	馬2進3	4.兵七進一	卒7進1
5.俥二進六	包8平9	6.俥二平三	包9退1
7.傌八進七	士4進5	8.炮八平九	車1平2
9.俥九平八	包9平7	10.俥三平四	馬7進8
11.俥四平三	馬8退7	12.俥三平四	馬7進8
13.俥四平三	馬8退7	14.俥三平四	馬7進8
15.炮五進四	…………		

這是2012年6月15日第四屆「句容·茅山杯」全國象棋冠軍邀請賽首輪，兩代國手新科狀元全國冠軍孫勇征與棋風細膩的典型南方派特級大師徐天紅兩代國手之間的一場遭遇戰。雙方以五九炮過河俥對屏風馬平包兌俥右中士左外肋馬互進七兵卒拉開戰幕。一開戰，紅臨場見黑行棋落子如飛，知其必是有備而來。雙方由紅右俥平三平四、黑左外肋馬進8退7連續循環，紅不願被判和，及時調整戰術思路，臨場比賽經驗之豐富由此可見一斑、令人擊節、耐人尋味！最終，孫特大低調選擇了他當時較為拿手而又喜歡的飛炮炸中卒走法，意在攻其無備，出奇制勝。紅方能如願嗎？讓我們拭目以待。

15.…………	馬3進5	16.俥四平五	包7進5
17.傌三退五	卒7進1		

雙方一開戰就大打出手，形成了五九炮過河俥中炮打中卒對屏風馬平包兌俥互進七兵卒。這一佈局曾在20世紀60年代盛行

一時，其局面特點是棋路寬廣，但難以掌控。

黑急渡7卒是近年非常流行的新潮下法。以往應法多為包2進5或包2進6，雙方另有不同攻守變化，前面已有過詳細介紹。

18.俥八進五　…………

伸左直俥騎河窺視左外肋馬，著法積極！在以往網戰中也曾出現過俥八進六和傌七進六走法；此外還有俥八進四巡河生根這一路最為複雜的變化，其中演繹了許多經典名局。以下黑如續走馬8進6，則俥五退二，車8進8，炮九退一，車8退1，相三進五，包7平8，傌五退三，車8平7，炮九平八，包8退1。演變下去，雙方互纏，局勢複雜，可參閱本章「丁海兵先勝祁天紅」之戰。

18.…………　馬8進6　　19.俥五退二　車8進8

左直車直點紅右翼下二路，是黑方一路重要的反擊手段。如改走車8進2？則相七進五，包7平6，傌七進六，象3進1，傌五進七，車2平3，炮九進四，卒3進1，兵七進一，車3進4，俥八平七，象1進3，傌六進五，馬6退5，俥五進二！演變下去，紅兵種齊全且多中兵，佔先，易走。

20.炮九退一　車8退1　　21.相三進五　…………

補右中相固防，明智之舉。如改走相七進五??則車8平6，傌五退七，馬6進5，相三進五，車6平5，仕四進五，車5平3！黑追回失子、淨多雙象，易走。而現在紅補右中相後可續走傌五退三，在控制右仕角的同時可穩守住底線，在陣形上沒有明顯弱點；又如筆者有幸看到了在2006年浙江「波爾軸承杯」象棋公開賽上陳漢華與蔣川之戰中，紅卻急於謀子走炮九平八??車8平6！傌七進六（若炮八進六??則象3進5！下伏車6進1塞

相腰攻殺凶著,紅方窩心傌的弱點是致命的),包7平8,炮八進六,象3進5,俥八平二,包8退1,炮八平九,車6進1,傌五進七,馬6進7,仕四進五,包8平5!至此,黑方得俥大優,結果黑方完勝。

21.………… 馬6進5

「一馬兌雙相,其勢必英雄」。棄子搶攻,勢在必行,明智之舉,也實屬無奈。

22.相七進五　車8平5　　23.俥五平三　　包2平8

24.俥八平二　包8平5　　25.俥二平五!　…………

鎮右騎河俥於中路擋包,又是一步關鍵反先要著!在2012年「陳羅平杯」第十七屆亞洲象棋錦標賽上越南武明一與越南阮成保之戰中改走俥三退一貪包,結果黑方大優而獲勝。

25.…………　　　　　　包7平8

26.傌七進六(圖46)　…………

左傌盤河蹬中車,意要解決窩心傌受困局面,是孫特大推出的最新試探型中局攻殺「飛刀」,旨在攻其無備,出奇制勝。

以往流行走俥三進五?包8進1!炮九進一,車2進7,傌七進六,車2平1,傌六退五,車1平5!變化下去,紅窩心傌仍是其致命弱點,且黑方雙包制約著紅方「天地俥」。變化下去,黑方有望將

黑方　徐天紅

紅方　孫勇征

圖46

優勢轉為勝勢。

　　26.………… 車5平1???

　　卸中車追殺紅左邊炮，敗著！因無後續攻擊手段，反讓紅方因可輕易盤活子力而步入了佳境。如圖46所示，宜以走包8進3為上策，俥三退四，車5平4！以下紅有兩變：

　　①傌五進七??包8退2，仕四進五，以下黑方又有兩種選擇：(甲)車4退1！帥五平四，車2進7，炮九進五，車2平3！炮九進三，象3進1，俥三進四，車3平2，炮九平四，包5平6，俥三進五，包8平6！俥五平四，前包平5，傌六退四，車2退5！黑方強於實戰，呈勝勢；(乙)包8平3！仕五進六，包3進2，仕六進五，包3平7！炮九進五，車2進9，仕五退六，車2退3，炮九進三，士5退4，傌六進七，車2平5，仕六退五，車5平1，傌七進五，象7進5，俥五進二，士6進5，炮九平八，車1平2，炮八平九，車2退6，俥五平三，車2平1，俥三退七，車1進6，兵一進一，車1平9，俥三進四，卒9進1，兵一進一，車9退2，演變下去，紅雖多兵但無法過河參戰，黑雖多象但無法取勝，兩難進取，故和勢甚濃！

　　②俥三平二，車4退2，炮九進五，以下黑方又有兩種選擇：(甲)將5平4，傌五進七，車4進2，俥二進六，車4平3！黑方追回失子後，雙方形成紅殘雙相、黑少雙卒互有顧忌的局面，但黑仍有機會，優於實戰，足可抵抗；(乙)車2進7，傌五退七，車2退3！炮九進三，象3進1，俥五進一，車2進5，仕四進五，車2平3！俥二進二，車3退4，俥二平八，將5平4（或徑走車3平2邀兌攔俥）！演變下去，也成雙方對攻、互有顧忌的局面，黑仍有機會，好於實戰結果，可以一搏，勝負難料。

27.傌五進七! …………

紅方抓住戰機，策中傌連環、困邊車又保炮，一舉兩得、一著兩用的佳著，既能解除窩心傌弱點，又能困車反擊，令紅攻勢蕩然無存！紅這一著法勢大力沉、厚積薄發、著法精準、單騎絕塵、可圈可點、可喜可賀。

27.………… 車2進8　　28.俥三進五　…………

進右相台俥殺底象，實惠有效之著。顯然紅方已找準新的攻擊目標，即攻黑右底象，黑中包已岌岌可危、搖搖欲墜。

28.………… 車2平4

平車於右肋道窺傌，無奈之舉。如改走包8進1？？則俥三退三，包8平5，傌六退五，車1平3。以下紅方有兩種不同選擇：

①傌五進三！車2平1，俥三平七，士5退4，俥七進三，包5退1，傌三進二，車1平6，俥七退三！下伏俥七平四兌車入局凶著，紅方勝定；

②俥三平七！車3平5，仕四進五，車2退8，炮九進五，車5平8，炮九平一！變化下去，紅雖無相，但淨多四個高兵虎視眈眈，由大優轉為勝勢。以下殺法是：

俥三退三，包8進3（又一敗著！沉包叫帥後，使子力分散，局勢會更加惡化，宜以走包5平2較為頑強）？？仕四進五，包8退2，俥三平七（平俥掃卒，直窺底象，欲拔中包，精妙絕倫，黑難抵擋）！包5平4，帥五平四，車4退2，傌六進四（棄左傌搶攻，兇悍而犀利，黑頹勢難挽，紅鎖定勝局）！包8退6，傌四進五，包8平6，俥五平六，車4退2，傌五退六，車1平3，炮九進五，車3平7，帥四平五！雙方兌俥車後，紅又棄傌飛炮炸卒，現平帥進中路，黑方見紅方兵種齊全、三子歸邊且淨多3個兵，自己左邊卒在炮口！只能坐以待斃、敗勢難挽，遂起座

認輸，紅勝。

此局雙方一開始就展開了五九炮打中卒對平包兌俥飛包炸三路兵的「鬥炮」大戰。紅右傌退窩心左直俥騎河退中俥壓左馬，黑渡7路卒、左馬騎河、左直車點下二線、左肋馬兌雙中相後早早進入了精彩的中局廝殺。

當紅俥鎮中路擋中包又解窩心傌、黑雙包同佔8路線，紅左傌盤河追殺黑中路相台車之時，黑竟然在第26回合走車5平1追殺邊炮而陷入困境，到了第29回合又走包8進3叫帥使局勢惡化，被紅方俥砍底象又掃3路卒、出帥進傌直佔中象台、平肋俥邀兌、飛邊炮炸卒、進帥攻不忘守，最終以三子歸邊、淨多三個兵且兵種齊全入局。

是盤紅用五九炮飛刀出鞘後，黑大膽棄馬破雙相獲得一次戰機，然而一著不慎，反被紅方連掃雙象後取得決定性勝利，正如「象棋象棋、無象無棋」的棋諺，大致比喻「象（相）」被破後，防守會極為困難，幾乎就是輸棋命運，也就不用再下、也無棋可下的對這句「棋諺」精確解讀的精彩殺局。

第47局 （宏陽）劉新民 先負 （株洲）羅忠才

轉五九炮過河俥七路傌對屏風馬平包兌俥右橫車佔左肋道雙邊包

1.炮二平五	馬8進7	2.傌二進三	卒7進1
3.俥一平二	車9平8	4.俥二進六	馬2進3
5.兵七進一	包8平9	6.俥二平三	包9退1
7.傌八進七	車1進1	8.炮八平九	車1平6
9.俥三退一	…………		

這是2012年9月26日湖南省老年運動會象棋賽第4輪劉新民

與羅忠才之間的一場龍虎激戰。雙方以五九炮過河俥殺7路卒對屏風馬平包兌俥高右橫車佔左肋道互進七兵卒開戰。紅退右過河俥殺卒，屬改進後主流變例之一。如改走傌七進六盤河出擊，則黑方有兩種選擇：

①包9平7，傌六進五，馬7進5，以下紅方有俥九平八和兵五進一兩種變化，結果前者為黑方失子得先、後者為黑方反先的不同下法；

②士6進5，以下紅方有俥三退一和俥九平八2種變化，結果前者為紅方得子黑有攻勢、雙方各有千秋，後者為紅方先手的不同弈法。也可參閱本章「張國鳳先勝楊伊」和「孫浩宇先勝王斌」之戰。

　　9.………… 　包2平1　　10.俥九平八 …………

亮左直俥出擊，屬流行變例之一。如改走兵三進一，可參閱本章「閻春旺先勝霍羨勇」之戰；又如改走俥九進一，可參閱本章「凌峰先負張一男」之戰。

　　10.………… 　包9平7　　11.俥三平六 …………

俥佔左肋道，屬改進後流行著法。以往網站常見的走法是俥三平八，可參閱本章「鄭義霖先負吳宗翰」和「童本平先負廖二平」之戰。

　　11.………… 　馬7進8　　12.俥六平三 …………

俥回左象台攔左包打右馬，有俥左右折騰、往返失效之感。如改走傌三退一，可參閱本章「黃杰雄先負劉克峰」之戰。

　　12.………… 　象7進9　　13.俥三退一　馬8進6

　　14.傌七進六　包1進4　　15.俥三進三 …………

伸右相台俥壓住左包，必走之著。如改走俥八進七??則包1退1（非常厲害）！俥八平七，包1平4！俥三進三，馬6進4！

變化下去，黑臥槽馬可長驅直入，使紅雙俥都來不及回防而難以防範，黑方佔優。

15.………　車8進8　16.兵三進一　…………

紅挺三路兵，強行邀兌馬後，可減輕黑方的攻擊壓力。如改走俥三平七???則包7進6！炮九平三，馬6進7，仕六進五，包1平7！帥五平六，包7進3，帥六進一，馬7進6，帥六進一，車8平5！炮五進四，車5平4！車馬妙殺，黑反速勝。

16.………　馬6進7　17.炮九平三　包1平9

18.炮三平一　…………

半右邊炮攔包，明智之舉。如貪走俥三進一殺包???則車6進8！！！包9進3！車包聯手，竟然速成妙殺，令人拍案叫絕！

18.………　車8平6　19.炮一退二　…………

退右邊炮守護右翼底線，正著。如改走仕六進五???則包9平7，俥三平二，前車平7！仕五進六，前包進3，仕四進五，前包平9！下伏車7進1雙車包兇猛殺勢，黑反勝定；又如改走仕四進五???則包9平7，俥三平二，前車平7，炮一平四，車7進1！炮四退二，前包平9，炮五平一，車7退4，傌六進七，包7進1！下伏包7平5和車7平3殺兵棄炮砍七路傌先手棋，黑方多卒且子位靈活，易走。

19.………　前車退6　20.俥三退一　前車進3

21.俥八進七　…………

伸左直俥窺殺右馬，旨在邀兌抗衡，無奈之舉。如誤走傌六進五??則馬3進5，炮五進四，前車退2！俥三平四，包7進8，仕四進五，車6進2，炮五退二，將5進1，俥八進八，將5進1，俥八平二，將5平6，仕五進六，車6進6，帥五進一，車6退3！炮五平六，車6平5，相七進五，將6平5，俥八退六，包9退

2！下伏包9平5先手棋，黑反多卒多象易走。

　　21.………　　　前車平4
　　22.俥八平七　　　包9平7(圖47)
　　23.俥三平二???　　…………

　　俥平二路，敗著！急功近利，反呈敗勢。同樣平俥，如圖47所示，宜徑走俥三平五！士6進5，俥七平一，車4平7，俥一進二，車6退1，俥一退三！演變下去，雙方雖子力對等，但紅有「霸王俥」和中炮攻勢，而黑方一時無有力反擊手段，紅勢優於實戰，足可一搏，鹿死誰手，勝負難料。

　　23.…………　車6進5　24.俥二平五　　士6進5
　　25.炮一進三　車6進2　26.俥七退一???　…………

　　退左俥貪卒，又一敗著！錯認為可雙俥形成卒林線「霸王俥」，隨時邀兌俥來化解黑方攻勢，誰料反被黑扭轉，局勢急轉直下，導致全盤失利，功虧一簣、令人遺憾！

　　宜先來牽制黑方底炮改走俥七平一！車4平6，俥一進二，後包退1，仕六進五，前車平7，相三進一，車7平8，炮五平三！變化下去，在以後雙方互纏中，紅多兵又得象易走，略好，優於實戰，足可抗衡，勝負仍一時難斷。

　　26.…………　前包平8！
　　前包出擊，後包窺相，黑方抓住戰機，由此掀起了黑雙

黑方　羅忠才

紅方　劉新民
圖47

車雙包聯手進攻的搏殺浪潮，黑由此開始轉入勝勢佳境。

27.俥五平二　…………

卸中俥跟蹤8路包，無奈之舉。如改走俥五平三??? 則包8進3！仕六進五，車4進3！炮五進六，車4平5！以下不管是走炮五退七還是走帥五平六，黑均徑走車6進1殺底仕完勝紅方。以下殺法是：

包7進8！仕四進五，車4平6！炮五平四，後車平7！至此，黑方必勝。以下紅如接走炮一進四??? 則包7平8！俥二退三，車7進4，仕五退四，車7平6！絕殺，黑勝；又如紅改走俥二退三??? 則包7平9！炮一進四，車7進4，仕五退四，車7平6！黑也成速殺之勢，令紅方疲於奔命、顧此失彼，只能遞上降書順表、城下簽盟了。

此局雙方一開局就捲入了五九炮對平包兌俥之爭。紅過河俥平三路殺卒後在六路和三路間徘徊，黑右橫車佔左肋道後，又雙包齊鳴追殺三路右俥，隨後左邊象和外肋馬也同時加入攻殺右俥後步入了中局格鬥。當紅挺三路兵兌馬、黑右包左移打邊兵、紅平右邊炮回防不給黑雙車同佔左肋道入局，雙方又再兌一傌馬，黑左邊包平7路打三路紅俥之時，紅在第23回合走俥三平二錯失良機，在第26回合又走俥七退一貪卒導致全盤失利，被黑方抓住戰機，雙車雙包齊鳴、炸底相又車叫殺，一劍封喉、一氣呵成！令紅方只有招架之功，而毫無還手之力，只能坐以待斃、拱手請降了。

是盤開局雙方爭鬥精彩激烈、互不相讓，中局攻殺雙方苦於求勝、煞費苦心，明爭暗鬥、步入冷戰。然而紅在互纏爭鬥中兩次判斷失誤，被黑方技高一籌、先發制人，雙車雙包發威，聯手摧城擒帥。演繹一場精彩的「短平快」殺局。

第48局　(天津)張　岩　先負　(上海)黃杰雄

轉五九炮過河俥高左橫俥對屏風馬平包兌俥高右橫車佔左肋道左外肋馬

1.炮二平五	馬8進7	2.傌二進三	車9平8
3.俥一平二	卒7進1	4.俥二進六	馬2進3
5.兵七進一	包8平9	6.俥二平三	包9退1
7.傌八進七	車1進1	8.炮八平九	車1平6
9.俥三退一	包2平1	10.俥九進一	…………

這是2011年10月1日國慶日遊園活動象棋友誼賽張岩與黃杰雄之間的一場「短平快」龍虎爭戰。雙方以五九炮過河俥高左橫俥對屏風馬平包兌俥右橫車佔左肋道雙邊包拉開戰幕。紅高起左橫俥，意要伺機佔雙肋道出擊，屬較老的走法之一，意要攻其無備，出奇制勝。以往網戰多走俥三平八，以下黑接走車8進6（若改走馬7進6，可參閱本章「凌峰先負張一男」之戰），兵三進一，車8平7，傌七進八，車7退1，演變下去，雙方另有不同激烈變化，最終戰和；也可改走過兵三進一（形成左橫俥伺機而動，急進三路兵活通右傌的革新變著）！車8進6（正著！若車8進8?? 則俥九進一邀兌，紅方易走，反佔先手），相三進一，車8平7，炮五退一，包9平8，炮五平六，車6平4，炮六平三，車7平6，俥九進一，卒5進1！俥三進一，馬3進5，兵三進一，包8平7，俥三平二，包7進3，傌三進二，車6退1，相七進五，象7進5。

　　至此，雙方均補左中相（象）後，形成子力對等、局勢緊張、變化多端、勢均力敵、旗鼓相當的局面，結果弈和。

10.…………　　包9平7

平左包打傌，屬改進後主流變例之一。以往網戰曾走車8進6，傌七進六〔在1981年全國象棋聯賽上胡遠茂與蔣志梁之戰中曾走傌七進八，包9平7，傌三平六，車8平7，兵七進一，車6平2，傌八進七（宜徑走兵七進一！車2進4，兵七進一，車2進2，傌九平四，車7進1！傌四進七，包9平7，兵七平六！紅棄傌搶攻，雙傌中炮過河左肋道兵攻勢猛烈，且尚有炮九進四打邊卒的先手棋，紅方佔優）？車2進6，傌三退一，車2平3，傌九平四，包1進4！變化下去，黑子位靈活，且有車3退2和車7平9穩掃雙兵的先手棋，黑方大優，結果黑勝〕，包9平7，傌三平六。以下黑方有兩種不同選擇：

①馬7進8，兵三進一，馬8進6，傌九平四，包7進6，炮九平三，士6進5，炮三退一，車6進1，傌六平四，馬6進4，前傌進二，包1平6，炮三進八，車8平5，傌六進七，變化下去，紅多兵相易走，略先；

②車6進4，傌九平六，象7進5，炮五平七，卒3進1，前傌進一，卒3進1，炮七進五，車6平4，前傌退二，卒3平4，傌六進三，馬7退5，傌三平六，包7進5，傌三退一，車8平9！演變下去，雙方雖大子等、士相（象）全，但黑多邊卒且紅傌炮分別在黑左邊車和窩心馬口中，黑反優、易走。

11.傌三平八　馬7進8

進左外肋馬，果斷以馬借包威，策左外肋馬，旨在伺機騎河後與紅方展開殊死搏殺，進行激烈對攻。

12.傌七進六　　馬8進6　　13.傌九平四　車6進1

14.傌八進二!?　…………

雙方均進左傌（馬）、都動肋傌（車），各攻一翼、疾如流

星、分庭抗禮，欲深入腹地：此刻的黑方雙車馬包集聚在左翼，大有「山雨欲來風滿樓」之勢，但黑中路空虛的弱點也暴露無遺，故紅進左騎河俥緊拴車馬發威，推出了探索型中局攻殺新變，意要攻其無備，出奇制勝。但從以後實戰效果反思，紅並無後續攻擊手段。

在2009年亞洲室內運動會象棋賽上越南阮成保與中國王斌之戰中曾走過俥四進二先頂住左騎河馬，以下黑接走馬6進8，俥八進二（若俥八平四，則車6進2，傌六進四，車8進4，兵五進一，士4進5，兵三進一，變化下去，在雙方互纏中，紅多兵易走），車6進4，傌六退四，車8進2，兵五進一，車8平6，俥八退四，士6進5，仕六進五，車6進3，炮五平六，馬8退7，兵三進一，馬7進5，相三進一，包7進6，炮九平三，卒3進1，俥八平五，馬3進4，炮六進二，卒3進1，炮三平四，卒3平4，炮四進二，馬4進6。至此，紅雖以有俥對黑方無車，但在以後雙方互纏爭鬥中，黑多卒易走，最終還是以多卒入局。

14.………… 　車8進2

又伸左車，成雙車保右馬態勢，攻守兼備好棋！

15.俥四進二　包1進4

飛右包炸邊兵捉俥，是改進後流行走法之一。如改走馬6進8，可參閱本章「凌峰先負張一男」之戰。

16.兵五進一　…………

挺中兵追殺右邊包，無奈之舉。如改走俥八退四？？則包1退1！傌六進七，包7進2，兵七進一，馬6進4，俥四進四，馬4進3，帥五進一，車8平6，俥八退二，車6平8，帥五平六，前馬退4，俥八進六，馬4退3，炮九平七，包1平4，兵三進一，包7退2，帥六平五，前馬進4！帥五平四，包4退3！俥八平

七，包7平6！炮五平六，車8進6！帥四進一，包4進5。變化下去，紅帥上三樓危險，右馬難逃厄運，黑方將會大有攻勢，有望能逐漸轉為勝勢。

16.………　　馬6進8！

策馬赴臥槽、棄右包搶攻，大膽而果斷，胸有成竹！

17.俥四平九　………

俥殺邊包，明智之舉。如貪走兵五進一？？則馬8進7，帥五進一，車6進4，傌六退四，馬7退5，相三進五，卒5進1，帥五退一，卒5進1！演變下去，黑多過河中卒反先。

17.………　　馬8進7　　18.帥五進一　車6進7！

黑置中路空虛於不顧，大膽揮車斬仕，撕開紅方內衛防線，彰顯出強大的中盤搏殺功力和廝殺勇氣及絕殺技巧！黑方由此開始逐步進入佳境！

19.傌六進五　象7進5！(圖48)

果斷補左中象固防，再棄一子，強勢出擊，藝高人膽大！黑方連棄兩子又少雙卒，能如願反擊成功嗎？讓我們拭目以待、繼續欣賞以下更加精彩而殘酷的搏殺吧！

20.俥八平七？？　………

在此刻雙方都面臨著十分激烈而複雜的形勢下，紅卻隨手平俥貪馬，敗著！因錯失良機而一蹶不振。

如圖48所示，宜以走傌五

黑方　黃杰雄

紅方　張岩

圖48

退三為妥（若急走俥九平六？？？則包7進6！傌五進七，士6進5，傌七進五，馬7退5，傌五進三，車8進6，帥五進一，車6平5，帥五平四，包7退7，俥六進五，車5平4！帥四平五，將5平6，仕六進五，車6平3！炮九平六，車3退3，炮六進七，車3平5，帥五平六，車5進2！以下紅如續走俥八平五？？則車5平4，帥六平五，車8平5！黑勝；又如紅改走俥六平三？？？則車8退1，相三進五，車8平5！黑方也捷足先登擒帥）！以下黑方有兩種主要選擇可供參考：

①車8進2，俥九平四，車6平4，前傌進四，包7平6，傌四退五，車4平3，俥八退六，包6平5，傌五進六，包5平4，炮五進五，車8進4！俥四退二，車3平4，變化下去，雙方對搏攻殺後陷入混戰，勝負一時難測，但紅方尚有一線反擊機會，優於實戰；

②車8進6？炮九退一！車6平4，炮九平六，士6進5，俥八平七！車4平7，俥九平四，車8退4，俥四進二，車8平7，俥四平三，象5進7，帥五平四，象7退5，傌三退一，車7平9，傌一進三，包7進6！炮六平三！車9退1，炮五退一！演變下去，紅雖殘去雙仕和中相，但多兵和中炮，且已成下二線「擔子炮」防守，黑方一時無攻擊手段，紅勢優於實戰，可以抵抗，勝負一時難測！

20.………… 包7進6！ 21.炮九退一 …………

黑方抓住戰機，飛包炸傌，硬逼紅左邊炮退守避兌，好棋！紅退左邊炮攻打黑臥槽馬，實屬無奈。如改走炮九平三？？則馬7退5！帥五進一，車8進5！仕六進五（若炮三平四？？則車6退2，帥五退一，車8進1，帥五退一，車6進1！下伏車8進1殺著，黑勝），車8平7，仕五進四，車6退2！帥五退一，車7進

1，帥五退一，車7進1，帥五進一，車7退1！帥五退一，車6進
1，俥七退一，車7進1！黑勝。

　　21.………… 馬7退5！　　22.帥五進一　車6平4！

　　黑先馬兌中炮，現再車掃底仕，逼紅帥上了三樓，紅明顯處
於「高處不勝寒」之態勢。至此，黑方已勝利在望！以下殺法
是：

　　俥五退四，包7進1，炮九進一，車4平5，帥五平六，車5
平3！至此，紅雖多子多兵，但雙仕中相被先後削除，已無法抵
擋黑雙車包左右錯殺凶著，最終飲恨告負。以下紅如續走俥四退
五？？則車3退2！帥六退一，包7平9，俥九平七，車8進6，帥
六退一，包9進1！俥五退四，車3退1！俥七平六，車3進3！
黑得俥困俥相後沉底殺，一氣呵成！

　　此局雙方一開戰就在套路開殺，彼此精彩激烈、互不相讓地
展開了五九炮對平包兌俥的廝殺。黑高起右橫車佔左肋道出擊，
紅退右俥殺7卒又左移騎河佔據八路線、再高起左橫俥進七路俥
分庭抗禮，欲爭先奪勢。當黑方左外肋馬騎河窺殺紅中炮右俥及
高左肋車保右馬之時，紅在第14回合推出進左騎河俥拴鏈車馬
的試探型新招，伺機透過八路俥的牽制，使黑方沒有補中象加強
中路防守的可能，從而獲得進攻黑方中路的反擊機會。但紅沒有
應勢而動，低估了黑方在己方右翼的進攻反彈能力，結果反遭黑
方的及時重創和猛烈攻擊（故此時紅還是要順勢而為地先走俥四
進二頂俥來先安己、後攻敵為上策）。到了第20回合，在黑方
左肋車砍底仕、補左中象固防、再棄一子、強勢出擊的複雜局勢
下，紅方竟然隨手平左俥貪馬，這是導致敗局的根源所在（應義
無反顧地選擇徑走俥五退三回左象台捉車、擋左包兌右馬為好，
演變下去較為頑強）；而黑方卻緊抓紅方失誤之機，自第16回

合起果斷棄包、策馬赴臥槽，大膽利用紅方殘仕後怕黑雙車聯手攻擊的棋型弱點，先發制人、技高一籌地展開了一系列卓有成效的有力攻擊：在第19回合藝高人膽大地補左中象再棄一馬，著法兇悍有力，彰顯韜略與霸氣，最終黑包炸右傌、左馬踩中炮、逼帥上三樓、底車砍底仕又殺左底相，形成黑雙車包左右錯殺、攻營拔寨、擒帥入局的精彩殺局。

是盤佈局在套路中輕車熟路，中局攻殺紅拋新招不夠成熟，反被黑方所乘，隨手紅俥貪馬失誤，最終被黑方絕殺的精彩殺局。

第49局 （上海）黃杰雄 先勝 （天津）張 岩

轉五九炮過河俥炮打中卒對屏風馬平包兌俥右中士左外肋馬包打三兵

1.炮二平五	馬8進7	2.兵七進一	卒7進1
3.傌二進三	馬2進3	4.俥一平二	車9平8
5.俥二進六	包8平9	6.俥二平三	包9退1
7.傌八進七	士4進5	8.炮八平九	車1平2
9.俥九平八	包9平7	10.俥三平四	馬7進8
11.炮五進四	馬3進5	12.俥四平五	包7進5

這是2011年10月1日國慶日遊園活動象棋友誼賽黃杰雄與張岩之間的又一場精彩廝殺。雙方以五九炮過河俥炮打中卒對屏風馬平包兌俥右中士左外肋馬左包炸三路兵互進七兵卒拉開戰幕。黑飛左包炸三路兵，曾是20世紀60年代興起的經典主流戰術，今舊譜新用，定另有所求，意要出奇制勝。如改走卒7進1硬渡7路卒，偷襲三路傌兵相，也屬老譜今用的走法之一，則可

參閱本章「黃杰雄先勝林中正」「孫浩宇先負李少庚」和「周永忠先負楊輝」之戰。

13.傌三退五　…………

右傌退窩心避殺右翼底相，是在1962年全國象棋大賽上出現過的走法，近半個世紀以來時隱時現，以後逐步被相三進五所取代，可參閱本章「黃杰雄先負夏穎」「林中正先負黃杰雄」和「王剛先負黃杰雄」之戰。

13.…………　卒7進1

渡卒活左馬，加快左翼子力推進速度，節奏強勁，反擊力度大，屬當今棋壇流行變例之一。如改走包2進5，可參閱本章「蔣川先勝趙國榮」和「林明剛先負黃杰雄」之戰；又如改走包2進6，可參閱本章「蔣川先勝李少庚」和「宋衛祥先負黃杰雄」之戰。因此，7路卒此時渡河助戰是抵抗紅「炮炸中卒」後的主流戰術。

14.俥八進五！　…………

急進左直俥騎河，是新千年初期悄然興起的新戰術。而俥八進四亮出左巡河俥，則是當今棋壇的主流戰術之一。可參閱本章「胡榮華先負李少庚」和「洪智先勝趙鑫鑫」之戰。另外，在以往網戰中還出現過俥八進六和傌七進六走法，前面也有過介紹，可參閱。

14.…………　馬8進6　　15.俥五退二　車8進8！

左車直衝紅方右側下二路，不給底相揚起反擊機會，屬黑方重要快速攻擊手段之一。如改走車8進2？變化結果為紅兵種齊全、多中兵易走。具體變化可參閱本章「孫勇征先勝徐天紅」之戰。

16.炮九退一　…………

退左邊炮追打左車，正著。如錯走相七進五？？？則車8平6！傌五退七（若炮九退一？？？則馬6進7，以下紅如接走炮九平四？？？則包7進3！黑勝；又如紅改走相三進一？？？則車6進1！也是黑勝），馬6進7！仕四進五，包7進3！仕五進四，馬7進6！黑勝。

　　16.………… 　車8退1　　17.相三進五　…………

補右中相防守，正著。如改走炮九平八或改走相七進五2種不同走法，可參閱本章「孫勇征先勝徐天紅」之戰。

　　17.………… 　馬6進5!?

棄馬兌雙相是2011年出現的最新變著！棄子搶攻，明智之舉！如改走包7平8，可參閱「丁海兵先勝祁天紅」之戰。然而，對於紅方來說，棋諺「象棋象棋，無相（象）無棋」有一定道理。據此，紅方決不能掉以輕心、急於求成、我行我素、自亂陣腳。

　　18.相七進五　車8平5　　19.俥五平三　包2平8
　　20.俥八平二　包8平5　　21.俥二平五　…………

騎河俥硬鎮中路攔包，不給黑中包發威機會。在2012年「陳羅平杯」第十七屆亞洲象棋錦標賽上兩名越南高手武明一與阮成保之戰中改走俥三退一貪包，結果黑方獲勝；而筆者在網戰上也曾應對過紅俥三退一吃包的走法，以下黑接走車5平3！俥二平五，車3平5，俥三退一，車2進7，俥三平五，車2平5，炮九進五，包5平8，俥五平二，包8平2，炮九平八，車5退1，變化下去，紅得子丟雙相失先非上策，而黑雖少子少卒，但車包鎮中後反彈力和攻勢較強，結果黑方獲勝。

　　21.………… 　包7平8　　22.傌七進六　…………

左傌盤河，躍出捉車，是全國象棋冠軍孫勇征拋出的最新試

探型中局攻殺「飛刀」！意在出奇制勝。以往棋壇流行的是俥三進五殺左底象出擊，可參閱本章「陳俊彥先勝李可東」之戰。

22.…………　　包8進3　　23.俥三退四　　車5平4

24.傌五進七??　…………

躍出窩心傌連環關車，劣著！因錯失良機而落入下風。宜改走俥三平二！車4退2，炮九進五。以下黑方有將5平4和車2進7兩種演變下去雙方互有顧忌的不同走法，好於實戰，可以抵抗，詳細結果可參閱本章「孫勇征先勝徐天紅」之戰。

24.…………　　　　包8退2！

25.仕四進五（圖49）　車4退1！！

退右肋車壓傌窺中兵，先避一手，佳著，也是一步反先獲勝要著！如圖49所示，若走包8平3??則仕五進六，包3進2，仕六進五，包3平7！炮九進五，車2進9，仕五退六，車2退3，炮九進三，士5退4，傌六進七，車2平5，仕六退五，車5平1，傌七進五！象7進5，俥五進二，士6進5，炮九平八，車1平2，炮八平九，車2退6，俥五平三，車2平1，俥三退七，車1進6，兵一進一，車1平9，俥三進四，卒9進1，兵一進一，車9退2。演變下去，紅雖多兵但無法過河參戰，黑雖多象但無法取勝，兩難進取、和勢甚濃。

26.帥五平四　車2進7

黑方　張　岩

紅方　黃杰雄

圖49

27.炮九進五　車2平3!　　28.炮九進三　象3進1

29.俥三進四　車3平2!　　30.炮九平四　包5平6

31.俥三進五　包8平6!　　32.俥五平四　前包平5

33.傌六退四　車2退5!

黑方不失時機，2路車殺傌、雙包齊鳴叫帥，試圖硬逼紅四路俥傌炮被拴而失控告負。以下黑方願望能實現嗎？讓我們再次拭目以待吧！

34.炮四退一　士5退6　　35.仕五進四　車4平5

車掃中兵，無奈！如改走車4進3??則帥四進一，車2進6，仕四退五，車4平8，俥四進二！車8退1，俥三退八！以下不管黑方是否兌俥，紅方均多子多雙高兵，必勝。

36.傌四進三　車5退4　　37.炮四平一　包5退3???

退中包急於邀兌象台傌，敗著！導致「一著不慎，全盤皆輸」。宜以走包5平1讓出中車通道為上策，以下紅如續走傌三進四（若貪走炮一進一？則車5進7！帥四進一，車2進6，仕六進五，車2平5！黑勝），則車5平6，俥四進二，車2平6，仕六進五，卒3進1，兵七進一，象1進3。變化下去，黑雖少卒，但局面簡化，優於實戰，足可抗衡，勝負一時難斷。

38.傌三進四！　車5平6　　39.俥四平五！

紅方抓住撿來的戰機，進肋傌踩包、俥殺中包叫將，一劍封喉！以多子多兵破城擒將，紅方反敗為勝，黑方苦不堪言，只好含笑起座，拱手請降。紅勝。

此局雙方開戰伊始就進入了五九炮打中卒和平包兌俥炮轟三路兵的「鬥炮」之爭。紅右傌退窩心、伸左騎河俥追馬、退左炮打車、補右中相，黑渡7路卒、左馬騎河、左車點下二線、馬兌雙相、右包鎮中左包沉底成「天地包」反擊。紅在推出左俥盤河

捉中車新著後，好景不長，竟然在第24回合走傌五進七連環關車跌落下風，黑方不失時機，揮車殺傌、雙包齊鳴，藉沉底車之威，緊控四路俥傌炮，硬逼紅方失控告負。此時，紅方沉著冷靜、洞察分明，退炮進仕躍傌平包，黑方急於求勝，欲翻盤入局，居然鬼使神差地在第37回合因退中包邀兌象台傌而陷入丟子困境，前功盡棄、功虧一簣、後悔莫及，令人大跌眼鏡！最終紅傌兌雙包、多子多兵擒將。

是盤佈局雙方在套路落子如飛，中局攻殺既精彩又有漏洞，最終還是紅方審時度勢、順勢而為、先發制人、技高一籌、乘虛而入、力挽狂瀾、精準打擊、不留後患、反敗為勝、多子入局的把已煮熟了的「鴨子」給飛走了的反面佳作。

第50局　（西安）章小軍　先負　（上海）黃杰雄

轉五九炮雙直俥過河右傌退窩心對屏風馬平包兌俥右中士左外肋馬渡7卒

1.炮二平五	馬2進3	2.傌二進三	馬8進7
3.俥一平二	車9平8	4.兵七進一	卒7進1
5.俥二進六	包8平9	6.俥二平三	包9退1
7.傌八進七	士4進5	8.炮八平九	車1平2
9.俥九平八	包9平7	10.俥三平四	馬7進8
11.俥八進六	…………		

這是2014年10月1日國慶日遊園活動象棋友誼賽首局章小軍與黃杰雄之間的一場「短平快」精彩格鬥。雙方以五九炮過河俥對屏風馬平包兌俥右中士左外肋馬互進七兵卒拉開戰幕。紅現伸左直俥進卒林成雙直俥過河至卒林陣勢，這是遼寧棋手在

1981年全國象棋聯賽中首先創用的走法，並在實戰中取得了較好的效果。今再次使用，意要對搏入局、再獲首勝。如改走俥四進二，則包2退1，以下紅方有俥四退三、俥四退四和俥四退五3種富於不同攻守變化的另一路變化較為繁複的走法。

11.………… 　　卒7進1

渡7路卒頂兵捉俥，針鋒相對佳著！如改走象7進5？則傌七進六，包7進5，相三進一，卒7進1，俥四退一，馬8退7，俥四退二，車8進4，相一進三，車8平4，傌六退七，馬7進8，俥八平七。變化下去，紅左俥壓馬且多兵，反先易走。

12.俥四退一　…………

退肋俥騎河窺馬，旨在牽制黑方左翼主力。另有兩變，可作參考：

①俥四進二，包7進5，傌三退五，馬8進6，炮五平三，車8進8，炮三進二，馬6進4，傌五進六，包7平4，傌七進六，象3進5，變化下去，雙方子力對等，局勢平穩；

②俥四平三??馬8退7，俥三平四，卒7進1，傌三退五，象7進5，傌七進六，車8進4，傌六進七，車8平6，俥四退一，馬7進6，傌五進七，包2平1，炮五進四，車2進3，炮五平八，包7進8，仕四進五，包1退1，炮八進二，卒7平8，兵五進一，包7退3，傌七進六，包7平5，炮九平五，包1進5！演變下去，黑包鎮中，又有過河卒參戰，在無車棋戰中子位靈活易走，明顯反先。

12.………… 　　卒7進1

渡7路卒殺兵頂傌，直逼紅右傌底相薄弱環節，屬改進後流行變例之一。在20世紀90年代初，曾流行過另外兩變：

①象3進5，傌三退五（若走傌七進六，則卒7進1，傌三退

五，包7進1，相三進一，馬8進9，炮九進四，車8進8，變化下去，雙方對攻，難以掌控），以下黑方有卒7進1和馬8退7兩種變化，結果前者為紅優、後者為黑先的不同走法；

②象7進5（比補右中象靈活，並有對攻機會），俥三退五，以下黑方有馬8退7和卒7進1兩路變化，結果前者為黑先、後者為紅優的不同下法。

13.俥三退五　象7進5

補左中象較為靈活，且伏有對攻還擊機會。以往筆者也曾走過馬8退7！俥四進一，象7進5，俥八平七，包2進4（伸包反擊，由此步入了複雜而激烈的對攻戰）！兵七進一（若走俥七進一貪馬??則包2平3打死俥後，黑反勝勢），包2平3！兵七平六，象5進3，俥七退一，馬7進8，俥四平三（若改走俥四退一，則包7進8，俥五退三，包3進3，仕六進五，包3退5，兵六平七，車2進3，變化下去，黑有雙車多象反先），馬8進6，俥七進二（若俥三進二??則馬6進4！炮五平六，馬4退3，兵六平七，車2進8！黑馬包換紅俥後，反大佔優勢），馬6退7，俥七退四，馬7進6，兵五進一，車8進6！黑雖殘象，但黑子位靈活，車馬包過河卒直插紅右翼薄弱底線，結果大量兌子後，黑以有車勝紅無俥。

14.俥七進六　…………

左俥盤河出擊，正著！如改走俥八平七？則包2進4棄子搶攻後，紅無便宜；又如改走炮九進四???則馬8進9，相三進一，車8進7，俥七進六，車8平9，俥八平七，包7進1，炮九平五，馬3進5，炮五進四，卒7進1，俥五進四，馬9退7，仕六進五，包7平8！相七進五，包2平4！

黑雙包齊鳴，演變下去，黑車馬包過河卒四子壓境，直插紅

右翼薄弱底線,已呈勝勢。

14.………… 馬8進9(圖50)

馬踩邊兵,讓出車路,直插紅右翼弱點,對攻之變!以往網戰流行過以下兩變:

①馬8退7?俥四退一,車8進4,俥八平七,馬3退4,傌六進五,車8平6,俥七平八!以下不管雙方是否邀兌俥(車)傌(馬),紅方仍下伏炮九平八打右包的先手棋,紅優;

②包7進1,相三進一,馬8進9,傌五進七,包7平8,傌六進五,包2平1,俥八進三,馬3退2,炮五平二,車8平7,炮二進二,卒7進1,俥四平八,車7進3,炮九進四,卒7進1!俥八進四!車7平6!變化下去,紅雖多子,但黑有過河卒至下二線助攻,很有反彈潛力,黑勢不弱。

15.傌六進五??? …………

左傌貪中卒,敗著!錯失先機,由此跌落下風,導致被動挨打。如圖50所示,宜以走相三進一先避一手為上策,以下黑如接走包7平8,則炮五平二,包8平9,炮二平六,包2平1,俥八平七,車8進5,傌五進七!包1進4,傌七進九,車8平4,仕四進五,車2進7,傌九進八,車4平8,傌八進七!馬9進7,炮六平五!下伏炮轟中卒、亮出左肋俥催殺凶著,紅方將多子又得勢較優。

黑方 黃杰雄

紅方 章小軍

圖49

15.………… 　　包2平1　　16.俥八進三?? ………

兌俥簡化局勢，漏著，錯以為可以緩解黑方攻勢。宜徑走俥八平七！不給黑方有多過河卒佔優擴展機會。以下黑如續走馬3進5，則炮五進四！包1平4，相三進一。變化下去，紅中炮有反彈攻勢，且有擴展反先機會，比實戰要好走。

16.………… 　　馬3退2　　17.俥四平八?? …………

右肋俥突然左移貪馬而遠離要道，劣著！導致右翼底線易失守後方寸大亂、防守困難。宜以先未雨綢繆走相三進一加強右翼防守為上策。變化下去，紅方易走，有實際反擊效果。

17.………… 　　馬9進8　　18.俥八進四　車8進3

19.俥八退八?? …………

俥退左翼下二線，壞棋，因再失最後良機而敗走麥城。宜徑走傌五退三！車8平6，傌五進七，車6進6，帥五進一，將5平4，傌三進五！包1平4，傌五進七，將4平5，炮五進五，士5退4，俥八平七，將5進1，俥七平六！紅俥連掃黑右翼底線馬象士，在以後雙方對殺中，紅尚有反擊機會，優於實戰，鹿死誰手，一時勝負難料。以下殺法是：

車8平5（追回失子後，黑淨多過河卒步入反擊佳境）！傌五進三，車5平8（平車保馬，攻不忘守好棋）！俥八平三（左俥右移至三路防守，無奈之舉，如誤走傌三退一逃傌入邊陲??則包7進8！以下紅不管走帥五進一還是改走仕四進五，黑均包7退1打俥和邊傌，必得其一也勝定），馬8退9，相三進一，馬9進7！俥三平四，馬7退5（連續踩馬踏兵，多子多雙兵，明顯大優）！俥四進三，車8平4，仕四進五，卒3進1，炮九平八，車4平2，炮八平六，卒3進1！俥四平五，包1平3，相七進九，車2進3！黑車馬包卒聯手進攻，因穩獲多3個高卒（其中有兩個卒

已過河助戰）的戰利品而完勝紅方，紅方如夢初醒，見大勢已去、回天乏術，只好城下簽盟，起座認負。

此局雙方一開戰就捲入了五九炮對平包兌俥的「鬥炮」之爭。紅雙俥過河、右傌退窩心、左傌盤河出擊，黑急渡7路卒補左中象馬踩左邊兵還擊地早早步入了中局攻殺。可是好景不長，紅在第15回合左傌六進五貪中卒，落入下風，以後在第16回合伸俥八進三、在第17回合走俥四平八、在第19回合走俥八退八共3步劣著，四失良機、不在狀態後，被黑方車殺中傌、躍馬踩傌踏兵、渡3路卒殺兵、右包打相、伸車保馬，最終淨多馬和3個高卒完勝紅方。

是盤在佈局套路雙方輕車熟路，中局搏殺紅明顯不在狀態、四失戰機、連丟雙俥雙兵後，黑反車馬包卒聯手、多子多卒擒帥的又一盤精彩的「短平快」殺局。

第51局　（杭州）江大山　先負　（上海）黃杰雄

轉五九炮過河俥炮打中卒右傌退窩心對屏風馬平包兌俥右中士左外肋馬

1.炮二平五	馬8進7	2.傌二進三	卒7進1
3.俥一平二	車9平8	4.俥二進六	馬2進3
5.兵七進一	包8平9	6.俥二平三	包9退1
7.傌八進七	士4進5	8.炮八平九	車1平2
9.俥九平八	包9平7	10.俥三平四	馬7進8
11.炮五進四	馬3進5	12.俥四平五	包7進5
13.傌三退五	…………		

這是2014年7月1日建黨93周年象棋網戰友誼賽首局江大山

與黃杰雄之間的一場龍虎之戰。雙方以五九炮過河俥炮打中卒對屏風馬平包兌俥右中士左外肋馬右馬兌中炮這一激烈爭鬥的變化拉開戰幕。黑左包飛去三路兵後，紅右俥退窩心現已公認是紅方的最佳選擇。如補右中相改走相三進五，則以下黑方有卒7進1和包2進6兩路變化，結果前者為黑反主動、後者為黑方可戰的不同走法。本章前面均有過詳細介紹，讀者可自己去研討、歸納和提高。

13.…………　包2進6

俥右包過河頂住左直俥，不給紅左俥一點反擊活動空間，屬改進後主流變例之一，在現在不少重大比賽中常有亮相。如改走包2進4成兵行線上的「擔子包」後，則紅方有以下兩變：

①傌五進四，卒7進1，傌四進五，馬8進6，俥五平七，車8進9，相七進五，包7進1！演變下去，黑車馬包過河卒四子壓境於紅方右翼，反先佔優；

②傌七進六，卒7進1，俥五平七，馬8進6，兵七進一（也可傌六進四！車8進2，傌四進六，士5進4，兵七進一！變化下去，紅多過河兵參戰後主動，易走，仍持先手），車8進4，炮九進四，象3進5，炮九退二，車8平3（若包2進2，則炮九平四，卒7平6，俥七平三，車8進2，傌五進七！紅多雙兵反先易走），俥七退一，象5進3，相三進一（在2003年全國象棋個人錦標賽上蔣川與苗利明之戰中曾走俥八進二，象3退5，兵一進一，車2進5，傌六退八，馬6退5，傌五進七，車2進1，俥八進一，包7平2，最終雙方在無俥車棋戰中弈和）！包7平8，傌六退八！馬6退4，傌五進七，車2進6，俥八進三，包8平2，相一進三！演變下去，紅方步入殘局後多雙兵易走。

又如改走包2進5，可參閱本章「蔣川先勝趙國榮」之戰；

再如改走卒7進1，可參閱本章「黃杰雄先勝張岩」之戰。

14.傌七進六 …………

左傌盤河躍出，及時讓出窩心傌反擊通道，屬當今棋壇主流變例之一。另有兩變僅作參考：

①俥五平一，以下黑方有包7平8和卒7進1兩路變化，結果前者為黑方略優、後者為黑方主動易走的不同走法。

②傌五進四，卒7進1，傌四進五，馬8進6（此時黑另有馬8進9或卒7平6兩種變化，結果前者為紅攻勢強大、後者為紅搶攻在前反先的不同下法），以下紅又有兩種不同選擇：（甲）俥五平七，以下黑有象7進5和車8進9兩種變化，結果前者為黑方滿意、後者為紅反大優的不同著法；（乙）俥五平四，車8進8，相七進五，以下黑有車8平7和車8退4兩路變化，結果前者為黑方佔優、後者為紅方佔先的不同下法。

14.………… 馬8進9

黑馬踩邊兵，讓出車路，旨在用車馬包三子直插紅右翼薄弱底線，也屬改進後流行變例。另有兩種不同選擇，可作參考：

①卒7進1?? 俥五平七，馬8進6，傌六進四，以下黑有車8進2和在1996年全國象棋團體賽上曾東平與袁洪梁之戰中曾走過車8進4兩種變化，結果前者為紅方大優、後者為紅勝的不同弈法；

②車8進2，以下紅有俥五平七和炮九平六兩種變化，結果前者為紅方佔優、後者為雙方握手言和的不同走法。

15.傌五進七 …………

躍出窩心傌，既使雙傌連環，又使左直俥「生根」，這是蔣川特級大師在2010年全國象棋個人錦標賽上的首創新著！以往網站多走炮九平六?? 馬9進8，相七進五，車8進5，傌五進

七，包7進1，炮六退一，馬8退6，炮六平四，車8進3，俥五平四，車8平6，仕六進五，卒7進1，俥四退四，車6退1，仕五進四，卒7平6！變化下去，黑多過河卒參戰，佔先易走。

16.………… 卒7進1！

渡7路卒跟炮，獲勝佳著！為以後配合左翼主力攻殺入局做好了充分的物質準備。如貪走車2進7？？則相七進五，馬9進8，仕六進五，車2平1，俥八進一，車8進5，傌六進四，象7進5，俥八進八，士5退4，俥八平七！車1進2，相五退七，車1平3，傌七退六，士6進5，傌四進五！變化下去，黑雙象被殘後，紅雙俥中傌攻勢兇猛，黑很難應對。

16.俥五平七 …………

俥掃3路卒，穩正有力。如改走俥五平一，則馬9進8。以下紅方有兩種不同選擇：

①俥一平七，象3進5，仕六進五，包7進2，兵七進一，車8進4，兵七平八，卒7進1，相七進五，馬8退7，兵九進一，車2平4，兵九進一，包7平8，演變下去，雙方相互牽制、互有顧忌，紅方不易掌控；

②仕六進五，象3進5，炮九進四，包7進2，相七進五，卒7進1，傌六進七，車8進4，俥一平二，馬8退9，俥二平六，包7平9，紅雖在以下對攻中多雙兵略先，但黑車馬包過河卒4子壓境，令紅右翼底線防守多有顧忌，紅方局面較難掌控。

16.………… 象7進5(圖51)

17.兵七進一？？？ …………

強渡七路兵，隨手敗著！由此，紅右翼薄弱底線暴露無遺，迅速成為黑方重點打擊目標而陷入困境，導致最終敗走麥城。如圖51所示，宜以先補中相徑走相七進五為上策，以下黑如接走

馬9進7，則傌六進四，卒7平6，炮九進四。此時黑另有兩變：

①車8進4？傌七進六，車8退3，炮九平一！馬7退5，仕六進五，士5進4，炮一進三！包7退6，傌七平六！以下黑如接走士4退5？則傌六進二！又如黑改走卒6平5？則傌四退五！卒5進1，傌六進一兌馬殺士後，紅也多仕兵易走；

②包7平6？？？傌七平

黑方　黃杰雄

紅方　江大山
圖51

二！車8平7，傌七進六，車7進4，傌四進六，車7平4，後傌退四！卒6進1，炮九進三，士5進4，傌八進一！車2平1，傌八進七，士4退5，兵七進一！！！紅此時此刻果斷而大膽地強渡七路兵脅車後，必勝無疑！

17.………… 馬9進7!　18.相七進五　車8進8!

19.仕六進五 …………

黑方抓住戰機，馬進釣魚臺、車點下二線，令紅方措手不及、進退兩難。現紅進左中仕固防，無奈之舉。如硬改走炮九退一？則車8退4。以下紅方有兩種不同選擇可供參考：

①兵七平八？？包2平6！相三進一，包6平9，相一退三，車8進5，炮九平八，車2平1，傌六退四，包7進3，相五退三，車8平7，炮八平三，卒7進1，傌七退五，馬7進5，傌四退五，車7退1，傌七平一，包9平8，傌一平二，車1進2，傌

五進七，包8退2，俥八進四，車1平3！俥八平三，車7退1，傌七進六，包8平5！變化下去，紅殘去雙相，黑中路有攻勢大優；

②俥七平一？？？包2平6！俥八進九，車8進5！俥一平二，包7進3，仕四進五，車8退6，仕五進四，包7平9！炮九進五，車8進6！帥五進一，包9退1，帥五平四，車8退1！黑方成車馬包聯手絕殺，完勝。

19.…………　車8平6　　20.相三進一　包7平8
21.兵七平八　包8進3　　22.相一退三　包2平3
23.炮九平八　車2平1　　24.兵八平七　…………

兵平象台，實屬無奈。如改走俥七平二捉包？？則卒7平8！俥二平一，馬7進5！俥八進一，馬5退3！傌六退七，車1進2，俥一平六，車6進1，帥五進一，車6平5，帥五平四（若誤走帥五平六？則車5平4，帥六平五，車4退6！黑抽俥後，多子必勝），象5退7！卸中象讓路，下伏車1平6殺著，黑方完勝。以下殺法是：

馬7進5，炮八進七，士5退4，俥八進七，馬5退3，傌六退七，車6進1，帥五進一，車6平5！帥五平四，卒7進1！俥七平三！車1平2！俥八進二，卒7平6！相五進七，車5平6！帥四平五，卒6進1，相三進一，車6退1，帥五退一，車6平8，俥八退八，包3平6，兵七進一，包6進1，帥五平四，車8平2！俥三平四，卒6平7，俥四進三，將5進1，俥四平二，包8平9，俥二退一，將5退1，兵五進一，卒7進1，帥四平五，卒7進1，俥二退八，卒7平6！黑藉車包之威，卒臨城下，擒帥入局，黑勝。

此局雙方一開戰就響起了五九炮對平包兌俥包打三路兵的鬥

炮聲而早早地步入了中盤搏殺。黑右包封俥、紅左傌盤河，黑左馬踩邊兵、紅跳出窩心傌連環，雙方雙傌（馬）馳騁、互不相讓、爭鬥激烈、精彩紛呈，令人眼花瞭亂、大飽眼福。但好景不長，就在黑渡7路卒參戰、紅中俥疾掃3路卒、黑補左中象固防之際，紅在第17回合隨手強渡七路兵助戰邀兌，「一著不慎，滿盤皆輸」，令紅方當時沒想到的是黑方竟然大膽瞄準自己右翼薄弱底線，以迅雷不及掩耳之勢，躍馬、進車、沉包，馬挖中仕兌去左傌，車殺底仕鎮中驅帥，卒貴神速直撲九宮，卒臨城下車包擒帥。是盤佈局循規蹈矩、徐圖進取，中局搏殺紅急躁冒進，成算不足、後患無窮；黑方見縫插針、注重細節、不急不躁、運籌帷幄、力掃千鈞、強手連發、精準打擊、不留後患，最終車包卒聯手破城的一發不可收的精彩殺局。

第52局 （汕頭）呂　敏　先負　（上海）黃杰雄

轉五九炮過河俥炮打中卒對屏風馬平包兌俥右中士包炸三兵雙包過河

1.炮二平五	馬8進7	2.傌二進三	卒7進1
3.俥一平二	車9平8	4.俥二進六	馬2進3
5.兵七進一	包8平9	6.俥二平三	包9退1
7.傌八進七	士4進5	8.炮八平九	車1平2
9.俥九平八	包9平7	10.俥三平四	馬7進8
11.炮五進四	馬3進5	12.俥四平五	包7進5
13.傌三退五	包2進6	14.俥五平一	…………

這是2013年五一國際勞動節遊園活動象棋友誼賽第2輪呂敏與黃杰雄之間的一盤「短平快」精彩格鬥。雙方以五九炮過河俥

炮打中卒右傌退窩心對屏風馬平包兌俥右中士左外肋馬左包轟三路兵右包封俥互進七兵卒雙方爭鬥最為激烈的退窩心傌目前已公認是紅方最佳選擇的佈局陣勢拉開戰幕。紅中俥掃左邊卒，是改進後流行變例之一。如改走傌七進六或傌五進四，可參閱上局「江大山先負黃杰雄」之戰。

14.…………　　包7平8

包平8路，準備沉底線反擊，主動積極、謀變進取之著。筆者曾在網戰上改走過卒7進1，俥一退二，馬8退6（退馬護卒老練！如改走卒7平6？則俥一平二，象3進5，兵一進一！車2進4，兵-進-！紅邊兵渡河參戰反先佔傌，而黑反攻乏力顯落下風，被動，得不償失），炮九進四，車2進3，炮九退二，車8進8，炮九平三，象7進5，相七進五，車8平6，傌五退七，車2進3，炮三進二，馬6進4。演變下去，紅雖多3個兵易走，但黑子位靈活、反彈潛力大，足可抗衡，優劣一時難斷。結果雙方大量兌子後，黑反敗為勝。

15.傌五進四　　包8進3　　16.傌四進三　　馬8進7

17.傌三退五　　…………

右象台傌退中路邀兌，屬改進後著法。如改走傌三退一，可參閱本章「宋衛祥先負黃杰雄」之戰；又如改走俥一平四，可參閱本章「宋衛祥先負黃杰雄」之戰。

17.…………　　　馬7退5

18.兵五進一　　車8進5（圖52）

19.俥一平五???　…………

平右俥鎮中路保中兵，敗筆！由此因錯失戰機而陷入困境。如圖52所示，宜以徑走炮九進四轟右邊卒後，下伏隨時可平右俥邀兌的先手棋為上策。以下黑如續走車8平5，則仕六進五，

車5平3（若貪走士5退4，則俥一平五邀兌後，紅反多雙高兵易走佔先），傌七進五，車3進1，傌五退三，包8退3，兵九進一！以下黑如接走車3平7，則俥一平三；又如黑走包8平7，則相三進五。

這兩路演變下去，黑無強勢攻擊後續手段，相反，紅卻淨多邊兵、兵種又齊全，易走，強於實戰，足可一搏。鹿死誰手，勝負仍一時難料。以下殺法是：

黑方 黃杰雄

紅方 呂 敏

圖52

車2進7，炮九進四，車8平6，俥五平四，車6平5，傌七退五，包8平9！炮九進三，車2退7，俥八進一，車2平1，俥八進二，車5平3，相七進五，車3平5，俥四退四，卒3進1，俥四平一，包9平8，傌五進三，包8退7，俥一平二，包8平5，仕六進五，車5平4，俥二進二，車4退2，傌三進四（宜徑走俥二平五或傌三進五，紅仍可周旋）？將5平4，俥八退三，車1進6，兵一進一，卒3進1！俥二進一，將4平5，俥二平六，車4平3，兵一進一，卒3進1，俥八平七，卒3進1，俥六退四，包5平3！俥六進二，車1進1，傌四進六？？車3平4！

以下紅七路相位底俥被追殺，左肋道俥傌被拴鏈，黑右邊車3路過河卒又直逼九宮，下伏有包3平4得俥凶著，黑方勝定。紅如硬接走傌六退八？？？則車4進3！！！以下紅不管是走傌八退九？還是走傌八退六？？黑均可走包3進7！得俥勝定。以後將形

成黑車卒士象全對紅傌高兵仕相全的必勝局面，紅方只好城下簽盟，飲恨敗北。黑勝。

此局雙方開局伊始就敲響了五九炮打中卒對平包兌傌包炸三路兵的「鬥炮鐘聲」，早早進入了中盤激戰。紅中傌掃邊卒、躍出窩心傌踩7路卒，黑右包封壓左傌、左包沉於紅右翼底線雙包齊鳴。就在紅兌去中馬、黑伸左直車窺殺中兵之際，紅竟然吝惜中兵因在第19回合走傌一平五保中兵而陷入困境，以後雖經頑強奮戰——先兌炮、後躍傌趕走了沉底黑包，但還是在第33回合貪走傌三進四而錯失最後良機，被黑方雙車殺雙兵、渡3路卒涉過險灘後直插九宮，令紅方措手不及、疲於奔命、顧此失彼、防不勝防，最終失子失勢、含恨告負。

是盤佈局雙方在套路裡明爭暗鬥、徐圖進取、按部就班、互不相讓。中盤廝殺，紅隨手走漏著，成算不足、後患無窮、自亂陣腳、丟子失勢，黑方進退有序、攻守有度，有勇有謀、技高一籌，我行我素、無懈可擊，最終破宮擒帥、笑到最後的精彩的超凡脫俗佳構。

第53局　（廣東）李鴻嘉　先勝　（湖北）汪　洋

轉五九炮過河傌退右肋傌巡河對屏風馬平包兌傌右中士左外肋馬

1.炮二平五	馬8進7	2.傌二進三	卒7進1
3.傌一平二	車9平8	4.傌二進六	馬2進3
5.兵七進一	包8平9	6.傌二平三	包9退1
7.傌八進七	士4進5	8.炮八平九	車1平2
9.傌九平八	包9平7	10.傌三平四	馬7進8
11.傌四退二	…………		

這是2009年12月19日「九城置業杯」象棋年終總決賽首輪李鴻嘉與汪洋之間的一場龍虎激戰。雙方以五九炮過河俥對屏風馬平包兌俥右中士左外肋馬互進七兵卒拉開戰幕。黑現退右肋車巡河、智守前沿，以退為進、伺機出擊，尋求複雜變化、較量中殘局功力的著法，這是洪智特級大師在2007年全國大賽上推出的中局攻殺「飛刀」，也是一步探索型的新著，收到了一定的獲勝效果。本章前面分別介紹過俥四退一、俥四退三、俥四進二、俥八進六、傌三退五、炮九進四和炮五進四等7種走法，雙方均有不同攻守變化。讀者在對弈中可因人而異、因勢而變地選擇自己較為熟悉或較為沉穩的佈局陣勢與對方展開角逐，以期獲得滿意的實戰效果。

11.………… 象7進5

補左中象固防，是汪洋大師的首創新著，其主流變例是馬8進7，可參閱本章「陳麗淳先負唐丹」之戰，而且其勝率頗高。此外另有包2進4進包封俥不落俗套走法，以下紅方有兵五進一和傌七進六兩種變化，結果前者為黑方大優、後者為紅方稍好的不同下法；也可走包2進2（伸包巡河，準備隨時策應左翼），炮五平六，馬8進7，相七進五，象3進5，以下紅有俥四進四和俥八進四兩種變化，結果前者為黑方滿意、後者為紅方先手的不同著法；

另有車8進2伸車準備伺機邀兌不失靈活的走法，以下紅有俥四進四、俥八進五和相七進五3路變化，結果前者為紅多兵佔優、中者為和勢甚濃、後者為紅方易走的不同弈法；

最後還有包7進5炸三路兵直窺逼右底相走法，以下紅如續走相三進一，則包2進4，傌七進六，馬8退7，俥四進二，車8進5，傌六進五，馬3進5，炮五進四，馬7進5，俥四平五，車8

平3，炮九平五，卒7進1，俥五退二！車3平5，炮五進二，象3進5，相一進三！變化下去，雙方雖兵卒等、士相（象）全，但紅已鎮中炮且兵種齊全，顯而易見佔先、易走。其中，黑後兩種車8進2和包7進5探索型戰術，基本上難以逃脫失勢的魔咒。

12.俥八進六　馬8進7??

左馬貪兵驅中炮過急，易遭被動。宜改走包7進2先進一手後，局勢發展頗為樂觀。以下紅如續走俥四平二，則馬8退7！俥二進五，馬7退8，傌七進六，卒3進1，俥八退二，馬8進7，兵七進一，象5進3，兵五進一，象3進5。演變下去，雙方雖兌去俥車兵卒後子力對等，但黑陣形穩固，且下伏包2進1成「擔子包」的堅固防守和包7進3炸兵窺相的先手棋，黑優。

13.炮五平六　…………

巧卸中炮調整陣形，擴展陣勢，靈活之著！可及時防止黑馬7進5兌炮簡化局面、減弱中包攻勢，不給黑方有伺機反奪先手的機會。

13.…………　包2平1　14.俥八進三！　…………

主動邀兌，意要穩健。但也可走俥八平七！車2進2，兵七進一，包1退1，傌七進八，包1平3，炮六平八，車2平1，俥七平六，包3進3，傌八進九！演變下去，紅子位靈活，局勢開朗，局面不錯，穩佔先手。

14.…………　馬3退2　15.炮九進四　馬2進3

16.炮九平八　包1進2

伸右邊包巡河，見縫插針、守不忘攻，伺機左移鎮中路反擊，思謀遠處，細膩而果斷之著！

17.傌七進六　卒7進1！　18.俥四進二　…………

渡卒欺俥，兇悍犀利，是一步優秀棋手勇往直前、積極求勝

的凶著！如改走馬7退8，則相七進五，包7進6，炮六平三，卒7進1，俥四平三，馬8進9，俥三進二，馬9進7，俥三退四，車8進6，兵九進一，包1平4（或包1平9）。變化下去，雙方兌子後子力對等，黑可抗衡。局面平淡無味，雙方均勢。

紅進巡河肋俥，明智。如貪走俥四平三??則包1平7！俥三平四，前包進3！傌七進六，後包進2，俥四退一，象5進7，傌六進五，馬3進5，炮八平五，象3進5。演變下去，紅雖多雙兵，但黑多子佔優。

18.………… 車8進4 19.俥四平三 車8平7

20.俥三退一 象5進7

再兌俥後，雙方早早地步入了仍是紅子活躍的無俥棋戰。

21.相七進五 卒7平8 22.炮八退三 象3進5

補右中象固防，無奈之舉。如改走卒8進1??則炮六進一，卒8進1，炮六平三，包7進5，炮八平三，卒8平7，傌六進七！變化下去，也是紅多邊兵易走佔優。

23.兵九進一 包1平5 24.傌六進七 卒8進1

25.炮六進四! …………

急進左仕角炮過河塞象腰，構思精密而奇特地大膽走七路兵渡河參戰開闢反擊道路！佳著！也可徑走炮六平七！包5平4，傌七退八，包4平2，炮八平三，卒8平7，炮七進五，卒7進1，炮七退一，卒9進1，炮七平六！演變下去，紅方多過河兵參戰且兵種齊全，佔優。

25.………… 象7退9 26.炮八平三 …………

平炮兌馬，簡明交換後仍可保持多邊兵優勢。如改走傌三退一，則馬7進6，炮八平二，馬6退4，帥五進一，馬4退3！炮六退二，前馬進2，兵九進一，包7進2。變化下去，雙方各丟一

兵卒後，黑子位佈陣略好，紅方毫無便宜可佔。

26.…………　卒8平7　　27.傌三退五　卒9進1

28.傌五進七　…………

果斷躍出窩心傌，這是一步藝高人膽大地棄底相取勢凶著！如改走炮六退三，則象9進7，炮六平七，包7進1，傌七退五，卒5進1，兵七進一！強渡七路兵參戰，紅勢略先。

28.…………　包7進8

黑毫不猶豫地飛包炸底相，與紅展開激烈搏殺！如改走象9退7？則炮六退三，包5平7，後傌進六！卒7進1，炮六平七。變化下去，紅方易走且多兵，仍佔優勢。

29.帥五進一　包7平8　　30.前傌進九　…………

策前傌赴邊陲臥槽，意先要逼黑左包回防，再強渡七路兵衝殺。也可徑走炮六退三，卒7進1，後傌進六！卒7平6，傌七退五，卒5進1，炮六退一，卒6平5，帥五進一，包8平4，傌六進七，包4平5，傌七退五，包5退3，傌五退三，包5退1，兵九進一，卒9進1，傌三進四！包5退2，傌四進三！將5平4，兵一進一！變化下去，紅雖少仕和雙相，但淨多三個高兵後，有望將優勢轉成勝勢。

30.…………　馬3進4

強勢盤出右馬，寧願前進半步死、不願後退一步生！實屬無奈之舉。如硬走包8退8？？？則兵七進一！黑會因根本無法抵擋紅雙傌炮雙過河兵五子大軍壓境的強大攻勢而全線崩潰。

31.傌七進六（圖53）　包8退8？？？

黑左包退己方下二線加強回防，敗著！因為關鍵時刻的進攻是最好的防禦。如圖53所示，宜改走包5平8！傌六進四，卒7進1，兵七進一，卒7進1，傌九進七，將5平4，相五退三，前

包退1，帥五退一，後包平
7，相三進五，馬4進6。變化
下去，雙方在對攻中，紅多過
河兵，黑多左邊象，互有顧
忌，但黑勢優於實戰，可以一
搏，鹿死誰手，一時難測。以
下殺法是：

　　兵五進一，包5平8，兵
五進一（絕妙）！卒5進1，
兵七進一，卒5進1，兵七平
六，卒5平4，炮六退二（雙
方兌去俥馬兵卒後，紅多過河
兵且兵種齊全大優），象9進

黑方　汪　洋

紅方　李鴻嘉

圖53

7，兵六進一，後包平9，炮六平五，卒7平8，帥五平六，將5
平4（若卒8平9??則兵六平五！變化下去，紅炮兵鎮中路後會
形成新的攻勢），炮五平六，將4平5，兵六平五，象5進3（驅
逐邊俥主動變著，如改走將5平4?則俥九退七！演變下去，也
是紅優易走），俥九退七，包9進2，俥七進六，象3退5，俥六
退八，包8退1，兵五平六，卒8平9，炮六進一，後卒進1，兵
九進一（至此，形成紅俥炮雙高兵單缺相對黑雙包雙高卒士象全
的紅優局面）！後卒平8，兵九平八，卒9平8，兵八平七，前卒
平7，兵七進一（雙兵會師後，自然解除了黑雙卒林包對紅俥兵
的牽制）！卒7平6，炮六平九，卒8平7（平卒遲緩，宜改走包
8退1！俥八進六，包9進5！下伏卒6進1先手棋，只有在對攻
搏殺中逐步站穩腳跟的防禦，才是最佳防禦）?炮九進四，卒7
平6（平卒連直線無奈。如改走包9退1??則俥八進七！士5退

4，俥七退六，將5進1，俥六進八，包8退3，炮九平四！炸底士後，紅更易走勢更優；又如改走將5平4？？？則俥八進七！將4進1，兵六進一！士5進4，兵七進一！以下黑如接走包8退1？？則兵七進一！紅勝；又如改走包9退2，則兵七平六殺士後速勝），兵六進一（衝肋兵，棄兵搏殺、冷箭突發、一聲驚雷、精妙絕倫！由此，將構成俥炮兵帥一組完美的組合戰術殺局，令黑方只有招架之功，而毫無還手之力地疲於奔命、顧此失彼、防不勝防，最終敗走麥城）！

　　包9平3（無奈之舉，如改走包8退2？？則俥八進七，士5退4，兵六進一，包9平4，兵七平六，後卒平5，後兵進一，卒5平4，俥七退九！士4進5，前兵進一，將5平4，俥九進七！也成俥後炮絕殺，黑將因上不來而告負），兵六進一，包8平4（為解殺，只好忍痛割愛棄包），俥八退六，前卒平5，俥六進七，卒5平4（無奈之著，苦無良策解殺，如改走士5進4？？？則兵六平五！將5平4，兵五進一，將4進1，炮九退一！也成俥炮兵絕殺，紅速勝），俥七退九！藉炮兵之威，現俥到成功，紅勝。以下黑如續走包3平4，則帥六平五，包4平5，帥五平六，象5進3，俥九進八，士5退4，俥八退七，士4進5，兵六進一！紅乘俥炮之威，兵臨城下，攻營拔將，紅勝。

　　此局雙方開戰伊始就聞到了五九炮對平包兌俥的「對炮」火藥味。就在紅退右肋俥、黑補左中象地早早進入中局格鬥之際，紅在第12回合伸左直俥過河之時，黑走馬8進7貪兵落入下風、錯失先機。以後雙方鬥智鬥勇、徐圖進取、兵來將擋、大量兌子、明爭暗鬥，步入無車棋戰。黑渡7卒、紅俥兌中包，紅炮兌馬、黑卒殺炮，紅跳出窩心俥、黑左包炸底相。就在雙方巧運各子、迂迴挺進、爭地盤、搶空間之際，紅在第31回合走俥七進

六盤河壓馬之時，黑卻走包8退8回防，導致由此一蹶不振，被紅方渡七路兵兌馬兵卒、多兵反先。以後，紅巧妙運炮策傌棄右邊兵、渡左邊兵後直逼九宮，沉左底炮、衝左肋兵、棄兵殺包、乘炮兵之威、傌到成功，最終藉底炮之威，回傌抽包、兵臨城下、沉底擒將。

是盤佈局雙方在套路裡按部就班，穩紮穩打。中局伊始，黑大膽補左中象推出探索型「飛刀」後付出了代價，紅方很快使雙方步入無車棋來較量中殘局功力。步入殘局後，在雙方兵力基本對等局勢下，紅兵種齊全、進退有序、攻守有度，黑卻錯失良機、晚節不保，由於成算不足，造成後患無窮的落敗教訓的一盤值得細細品嘗、靜靜回味後必有所獲的經典力作。

第54局　（黑龍江）趙國榮　先負　（湖北）黨　斐

轉五九炮過河俥炮打中卒對屏風馬平包兌俥右中士左外肋馬

1.炮二平五　馬8進7　　2.傌二進三　車9平8

3.俥一平二　馬2進3　　4.兵七進一　卒7進1

5.俥二進六　包8平9　　6.俥二平三　包9退1

7.傌八進七　…………

這是2010年10月24日第四十五屆全國象棋個人錦標賽第9輪「東北虎」特級大師趙國榮與年輕新銳黨斐大師之間的一場狹路相逢勇者勝的精彩廝殺。前8輪趙國榮和蔣川均為5勝2和1負積12分居前，黨斐、呂欽、金波、王斌、才溢、王天一、趙鑫鑫、孫勇征、黃海林、鄭一泓、鄭惟桐等11人同積11分緊追其後。故此戰雙方均是鉚足了勁，誓要一決雌雄、一拼輸贏，使得這場廝殺格外引人注目。雙方以中炮過河俥七路傌對屏風馬平包

兌俥互進七兵卒拉開戰幕。此陣的出現，即使是業餘棋手也可略知即將會形成「五九炮過河俥對屏風平包兌俥」的流行佈局陣勢。此類佈局就像鋼琴樂器那樣，多年來不知演奏過多少精彩的經典的戰例樂章。此時，紅方另有炮八平七、炮八平六、兵五進一等多種不同流行攻法。

　　　7.………… 　士4進5　　　8.炮八平九　車1平2

　　　9.俥九平八　包9平7　　10.俥三平四　馬7進8

　　11.炮五進四　馬3進5

　　果然，雙方很快便走成了五九炮過河俥炮打中卒對屏風馬平包兌俥右中士左外肋馬互進七兵卒、雙方攻守變化十分複雜的又是最常見的陣形攻法，意在一比高下、各攻一面、一拼到底、一氣拿下。那麼，誰能笑到最後呢？讓我們拭目以待吧！

　　紅中炮一發出，就步入了五九炮中的「炮轟中卒」流行變例，它已成為近年來五九炮攻法中最熱最火的變例之一。在本次大賽第8輪（見本章「蔣川先勝趙國榮」之戰）早已用過，而本輪趙特大緊接著便採用此變，顯然也想打黑方一個措手不及。

　　黑進右馬兌炮勢在必行。老式走法是象3進5，炮五退一，卒7進1，俥四平七！演變下去，紅將明顯處於不利和被動局面。

　　12.俥四平五　包7進5

　　飛包炸三路兵直逼右底相，屬當今棋壇主流變例之一。另一路棄7卒對紅三路線施加壓力，也是一種不錯的選擇，試演如下：卒7進1，兵三進一，包2進5，俥五平三，包2平7，炮九平三，車2進9，傌七退八，馬8進6，俥三進二，馬6進7，兵五進一，象7進5。演變下去，雙方大子等、仕士相象全，紅雖多兵，但黑子位靈活，可以一搏，大體均勢。

13.傌三退五　…………

傌急退窩心，伺機從七路迂迴跳出，比起此時補相三進五要靈活得多。

13.…………　卒7進1

渡7路卒是2004年推出的新興戰術。古典加經典主流戰術是包2進4、包2進5和包2進6的「三進包」，對此本章前面已有過詳細介紹。黑方現搶渡7路卒意味著讓紅伸起左直俥，黑右翼成為無「根」車包。當然黑方也在另一側得到了攻擊的主動權和相應的利益。

14.俥八進四　…………

高起左直俥巡河是棋手最常用、最正統、最穩健的選擇之一，如改走俥八進六或走俥八進五，則雙方另有不同攻守變化。筆者近來在一次網戰中曾改走過俥八進六，黑方應以馬8進6，俥五平七！車8進8，炮九退一，車8退1，炮九平八，車8平6，炮八進六！車6進1！傌五進四，象3進5，傌七進六，包7平5！在以下雙方激戰中，紅多子、黑攻勢猛，雙方互有顧忌，最終大量兌子後握手言和。

14.…………　馬8進6　　15.俥五退二　車8進8

伸左直車直插下二線，緊塞右相腰，是很有壓迫感的一手棋，下伏明爭暗鬥的車8平6的攻擊手段，佳著！

16.炮九退一　車8退1　　17.相三進五　包7平8

18.傌五退三　…………

退出窩心傌踏車，及時消除被攻隱患，形成一路對攻激烈、互有顧忌的變例，明智之舉。如徑走炮九平八??則包8退1，傌七進六，車8平6，傌五進七，卒7進1（也可走包8進4，仕四進五，車6平7，演變下去，黑勢不錯，反先易走）！仕四進

五，車6退1，俥五進一，馬6進4！傌六退四，卒7平6！俥五平四。以下黑有兩種選擇：

①馬4退2，傌七進八，包8平2，炮八進六，車2進2，俥四退二，包2進4，演變下去，黑多子佔優，易走；

②馬4進3，帥五平四，包8平2，炮八進六，車2進2，傌七進八，車2進3，俥四退二，車2進1，變化下去，黑也多子反先，好走。

18.………… 車8平7　　19.炮九平八　包8退1

20.炮八進六　馬6進5！

馬踩中相，簡明交換，正著。如改走象3進5？？則傌七進六！馬6進5（若馬6退7？？則俥五進二，包8平4，兵七進一，馬7進8，俥五平六，包4平6，兵七進一！紅方棄子有攻勢），相七進五，包8平5，兵五進一，卒7平6，兵五進一，卒6平5，傌六進七，卒5進1，俥八退一（若炮八進一！則車2平3，傌七退六，卒5進1，炮八進一，車3進1，傌三進一，車7進1，炮八平九，士5進4，傌六進四，車7平9，俥八進五，將5進1，傌四進三，將5平4，傌三進四！將4平5，傌四退三，將5平4，俥八平四！車3進4，俥四退一，將4退1，炮九平三！下伏傌三進四殺著！紅勝），車7平5，仕四進五，車5平3，兵五進一，車3退2，俥八進三！在以下的糾纏局勢中，黑多雙象，紅方多子，雙方雖均有過河中兵（卒）參戰，但在感覺上，似乎紅方反擊機會要多一些。

21.相七進五　…………

飛相殺馬，明智！如貪走炮八平五？？？則象7進5。以下紅如硬走俥八進五？？？則馬5進3！帥五進一，車3進1！黑速勝；又如紅改走相七進五？？則車2進5，俥五平三，車7退2，傌七

進八，車7進2，俥八進七，車7平5，仕六進五，車5平7！紅右底相被殲，形成紅雖多雙兵，但黑多車和雙象的必勝局面。

　　21.…………　　包8平5

　　先棄包打中俥好棋！也可先走車7平5殺中相，以下紅如續走仕四進五，則包8平5，兵五進一，象3進5，俥七進六，車5退2。演變下去，與實戰走法殊途同歸。

　　22.兵五進一　　車7平5　　23.仕四進五　　…………

　　是先補左中仕還是先補右中仕，結果是有區別的。如先走仕六進五？則車5平3！炮八平5，將5平4，俥八進五，車3進2，仕五退六，車3平4！帥五進一，象7進5，俥三進二，車4退4，俥八退六（若兵五進一，則車4平5，帥五平四，卒7進1！變化下去，黑雖少子，但多卒多士象足可滿意和抗衡），車4平5，帥五平四，車5平3。變化下去，紅多俥，黑淨多雙高卒雙象中士，雙方各有千秋、也互有顧忌。故補左中仕結果沒有比補右中仕好。

　　23.…………　　象3進5　　24.俥七進六　　車5退2
　　25.俥六進七　　卒7平6　　26.俥三進四　　車5進1

　　雙方兌去兵卒後，黑在中車被捉的情況下，選擇中車進1是一步久經考驗的官著。如改走車5進2??則俥四進二，卒6進1（若錯走卒6平7??則俥二進三！車2平1，俥三進二，車5退4，兵七進一，車5平8，俥七退五！卒7進1，兵七進一！車8平5，俥八進一！演變下去，紅五子壓境聯手進攻，大佔優勢），俥二進四，車5平8，俥七退五，卒6進1，仕五進四，車8進2，帥五進一，車8平4，兵七進一！變化下去，紅雖殘去底仕和雙相，但多子多過河兵佔優，易走，反彈潛力巨大，不可小覷。

　　27.俥八進二　　…………

　　雙方自開局便落子如飛，很快演變成紅方多子、黑有過河卒助攻及多雙象補償的雙方互有顧忌的一個經典的有待審定的中局盤面。紅俥入卒林線護左傌在近年來甚為流行（此著仍值得大家來共同研究和推敲）！此著最早是江蘇徐超在2007年全國象棋甲級聯賽上創用，後來蔣川特級大師在2008年首屆「世界智力運動會」象棋男子組對汪洋大師之戰中採用此變，實戰效果不錯。另有兩變，可供讀者研究參考：

　　①俥八進一，可參閱本章「洪智先勝趙鑫鑫」之戰；

　　②兵七進一，車5平3，以下紅方有兩種不同選擇：（甲）俥八進一，車3退2，俥八平七，象5進3，炮八進一，車2平3，傌七退五，車3平2，炮八平九，車2進6，傌五進三，車2平6，變化下去，紅多子，黑多過河卒和雙象，雙方勢均力敵、各有千秋、互有顧忌；（乙）傌七退五？？車3退2，傌四進六，車3平4，俥八退一，卒6平5，傌五退三，車4平7，傌三退四，卒5進1，傌六退七，車2平3，俥八平五，車3進8！黑方棄中卒追回失子後局面反先。

　　27.……………　卒6進1！

　　挺肋卒驅傌出擊，獲勝要著之一。如改走士5進4？則俥八退一！卒6進1，傌四退三，車5平3，傌七退五，卒6平5，傌三進二，車2進1，傌二進三，卒5進1，俥八退二！紅雙傌馳騁連環躍出鞏固中防後，紅勢較優。

　　28.傌四進二　…………

　　傌從二路出擊無奈。如改走傌四退六？？則車5退3，兵七進一，車2平3，炮八進二，車3進2，炮八平九，士5進4，俥八進三，將5進1，俥八退一，將5退1，傌六進八，象5進3，俥八進一，將5進1，俥八退六，卒6平5！黑揚象飛卒、過河卒鎮

中後，顯而易見多卒易走、反先佔優。

　　28.……………　　車5退1！(圖54)

　　退中車騎河，是黨斐大師拋出的最新探索型中局攻殺「飛刀」！這是黑方又一步反客為主、立即取得中盤優勢的關鍵一手！在2008年10月5日首屆「世界智力運動會」象棋快棋賽上蔣川與汪洋之戰中曾走卒6平7，結果雙方在紅勢佔優後大戰115個回合，終於握手成和。也許是因為這盤蔣川優勢太大而汪洋九死一生，在名家效應影響下，之後再也無人重演此局。然而湊巧在一次友誼賽上也走到卒6平7，以下紅接走傌二進三，卒7進1，傌三進二，卒7進1，傌二退四，車5平7，仕五退四（宜改走傌七退五！卒7平6，仕五退四，車2平4，傌五進六，車4進2，傌四進六，士5進4，俥八平九！變化下去，紅多子多兵大佔優勢）？卒7平6，傌七進六，車2平4，俥八平六，車4平3，傌六退七，車3平4，傌七進六，雙方不變作和。

　　29.傌二進三？？？　…………

　　策右傌於左象台捉中車欺左肋卒，敗著！這是本局勝敗重要的關鍵轉捩點！同樣進傌，如圖54所示，宜改走傌七進六！車2進1，傌二進三，車5進1，傌六退七，車2平3，傌三退四，車5平6，炮八進二，車3進1，炮八平九，士5進4，傌七退六，車6退4（若車6退1？？？則傌六進五踩雙車後勝定），俥八進三，將

黑方　黨　斐

紅方　趙國榮

圖54

5進1，俥八退五！變化下去，紅雖多兵殘去雙相後黑仍佔上風，但紅方在以下對攻中，優於實戰，尚可周旋、還有機會，不至於速敗而城下簽盟。

　　29.………… 　車5平7　　30.傌三進五 　…………

　　傌進中路，明智之舉。如改走傌三進二??則車7退2！紅俥傌炮被牽，二路傌又與左翼子力脫節，局面尷尬。此外，筆者查閱到網戰2007年2月4日華山論劍賽上，「不銹鋼星星」（日帥）對「無意讓界」（月將）之戰中也曾走過傌三進二，車7退2，兵七進一，卒6進1，仕五進四，車7進6！帥五進一，車2平4，兵七平六，車4進4！俥八平九，車7平4！俥九進三，士5退4，炮八進二，士4進5，炮八退五，士5退4，炮八平六，後車退1！傌二退三，士6進5，炮六平五，前車退1，帥五退一，將5平6！至此，紅雙傌必丟其一，以下紅如接走俥九退三，則象5進7，傌七進八，前車進1，帥五進一，後車進5，帥五進一，後車退1，帥五退一，前車退1，帥五退一，後車平5，帥五平四（若仕四退五???則車5進1，黑勝），車5平6，帥四平五，車6進2！黑也捷足先登擒帥，獲勝。

　　30.………… 　卒6進1！

　　棄肋卒出擊，卒臨城下，這是一步攻營拔寨、摧城擒帥的佳著！

　　31.傌五退六 　…………

　　退中傌連環，保護七路兵，實屬無奈。在2010年4月全國象棋團體賽上王琳娜與陳麗淳之戰中曾走過傌七退六??卒6進1，仕五退四，車7平5！仕六進五，車2進1，俥八退五，士5進6！黑方大佔優勢，可最終黑晚節不保被紅逼和。

　　31.………… 　卒6進1　　32.仕五退四　車2平4

雖黑左肋卒巧用紅中傌弱點直插向九宮，但此刻紅雙傌也連環後護兵並在黑右底車面前築起了一道堅固的屏障，紅方的多子優勢看似已很難撼動。在這千鈞一髮的關鍵時刻，黑方毅然胸有成竹、堅決果斷、勢不可擋、大鬧九宮地放出了勝負手，準備決一死戰地強行開出右翼底線車，一鳴驚人、一劍封喉、一錘定音、一拼輸贏地就此與紅展開了一場生死時速的精彩搏殺！誰能笑到最後呢？讓我們拭目以待吧！

這是一步含蓄有力的著法，也可徑走卒6進1！帥五平四，車2平4！俥八平九，象5進3！炮八退三，車7進4，帥四進一，車7平4，下伏車2進4凶著，逼紅光帥四面楚歌、八面漏風、無險可守、厄運難逃，黑勝無疑。

33.仕六進五 …………

此時或許是受到黑方破釜沉舟般氣勢的干擾，趙特大長考近40分鐘後補走了左中仕，但仍未能力挽狂瀾。

如改走俥八平九？？則象5進3，炮八退三，車7平5，仕四進五，士5進6！黑大優；又如改走炮八進二對攻，則以下黑方有兩種不同選擇：

①車4進3！炮八平九，卒6進1，帥五進一，車7平5，傌六退五，車4平8！帥五平四（若帥五平六？？則士5進4！黑也勝定），車5平7！下伏雙車交錯催殺，黑也勝勢；

②車4進4！炮八平九，卒6進1，以下紅方有兩種選擇：(甲)帥五平四，車4平8！俥八進三，士5退4，俥八退四，象5退3！俥八平五，車8平5，傌七退五，車7平4！紅中傌厄運難逃，以下紅如接走傌五進四，則將5進1，仕六進五（若傌四退三？？則車4平6！傌三退四，車6進1！黑速勝），車4平6，仕五進四，車6進2！黑也速勝；(乙)帥五進一，士5進4，俥八進

三，將5進1，俥八退一，將5退1，俥八平四，車4平2，以下
紅如接走傌六退四？？？則車2進1！帥五進一，車7進2！黑雙車
左右夾殺獲勝；又如紅改走俥四退八，則車2進4，以下紅如接
走帥五進一，則車7進2，俥四進二，車2退1，帥五退一，車2
平6！帥五平六，車6平4，帥六平五，車4進2，傌六退四，車4
平8，帥五平六，象5進7，傌七退五，車7平6，帥六平五，車6
退1，炮九平八，車6平5，帥五平六，車5退2，炮八退七，車8
退1，帥六退一，車5平4！黑雙車連掃紅俥雙傌雙仕後擒帥，黑
方完勝。

33.………… 象5進3！

揚中象精妙絕倫！既準備以下伺機露將助殺，又突然隔斷紅
連環傌的互保鏈條，令紅棋風險隨之而來，並給了黑雙車卒發揮
聯手威力的機會。

34.傌六退七 …………

回傌撤退，實屬無奈。如改走傌六退四？？則車7平3！俥八
退六，車4進3，傌七進八，車4平5！下伏車5進3驅傌入局凶
著，黑也勝定。

34.………… 車4進3

伸右貼將車拴鏈紅卒林線俥傌屬穩健下法。也可直接走卒6
進1，仕五退四，車4進7！俥八退四，車7平5，仕四進五，士5
進4，下伏車5進3挖中仕入局凶著，黑勝。

35.炮八平七 …………

平炮讓路無奈之舉。如改走兵七進一？？則卒6進1！仕五退
四，車4平5，後傌退五，士5進6，俥八退五，車7平3，俥八
退一，車3退1。至此，紅因七路傌厄運難逃而落敗，黑勝無
疑。

35.………… 士5進6！

揚中士露將絕妙！解抽還殺，令紅難以招架、頹勢難挽。以下殺法是：

後俥進五，卒6平5，仕四進五，車7進4，仕五退四，車4進3！黑果斷棄卒挖中仕，現「天地」雙車沉底又窺殺中俥，一錘定音，一著定乾坤。以下紅如接走俥八進三，則將5進1，俥八退一，將5退1，俥八退七，車4平5，俥八平五，車7平6！帥五平四，車5進2，兵七進一，車5退3！下伏車5平6殺著，黑方完勝。

此局雙方一開戰就展開了空前激烈的五九炮打中卒對平包兌俥飛左包炸三路兵的「鬥炮」惡戰。紅右俥退窩心、左直俥、中俥巡河退左邊炮打車補右中相，黑渡7路卒、進退左直車退左包拴紅雙俥、馬踩中相地早早步入中局廝殺。

就在紅飛左炮得包、棄中俥和雙相兌掉黑馬包多子形勢下，當黑過河肋卒欺紅右仕角俥並同時拋出了車5退1最新探索型攻殺「飛刀」後，反客為主地令紅方在第29回合走俥二進三捉車欺卒導致速敗，被黑方平車捉俥、卒逼九宮、右車突發、揚象壓俥、車拴俥俥、撐士露將、卒挖中仕、沉左車拴仕帥、進肋車捉死俥，以「天地車」擒帥入局。

是盤紅方趙特大借他山之石攻玉之機擺下五九炮之陣，大有猛虎下山之勢，想不到慧眼識珠的黨斐大師，不是從龍宮借寶，而是從網上「山寨」借來致命擒虎飛刀，使技術全面、功力深厚的趙特大誤入陷阱而付出慘重代價。黨斐也因這把「山寨飛刀」能把有巨蟒纏身般中局力量的趙老虎扳倒後而聲名鵲起、威震弈林，使自己最終得以順利進入前六名，就此演繹了一場「山寨飛刀」功不可沒的經典佳構。

第55局　（越南）阮成保　先勝　（越南）賴理兄

轉五九炮過河俥打中卒對屏風馬平包兌俥右中士左外肋馬

1.炮二平五	馬8進7	2.傌二進三	卒7進1
3.俥一平二	車9平8	4.俥二進六	馬2進3
5.兵七進一	包8平9	6.俥二平三	包9退1
7.傌八進七	士4進5	8.炮八平九	車1平2
9.俥九平八	包9平7	10.俥三平四	馬7進8
11.炮五進四	馬3進5	12.俥四平五	包7進5
13.傌三退五	卒7進1	14.俥八進四	…………

這是2010年11月15日第十六屆亞洲運動會象棋賽第3輪兩位越南籍國際巨星阮成保與賴理兄之間的一盤龍虎爭鬥。黑在第10回合走馬7進8是經過大量實戰驗證的即刻進行反擊的正確著法，旨在強渡7路卒助戰。

這種戰術是新舊五九炮對屏風馬佈局體系的一個重要分水嶺：舊式多先走象3進5，著法雖穩健，但紅俥八進六後子力空間優勢很大，令黑防守較為被動。接著紅炮炸中卒兌去黑右馬雖說不划算，但取中卒後又使右車包脫「根」，也有所補償。現紅右傌退窩心，暫時避開黑反擊鋒芒穩正可靠。如急走相三進五??則卒7進1！傌七進六，馬8進6，俥五退二，包2進6，黑馬包卒在雙方對攻中同時發威，使黑攻勢猛烈，紅方不易掌控，反遭被動，不太可取。

現在雙方走成五九炮打中卒右直俥過河殺中馬對屏風馬平包兌俥右中士左外肋馬包炸三路兵渡7卒，是當今棋壇主流變例之一。俥左直俥巡河是經典專業版，而俥八進五結果是雙方大體均

勢，俥八進六結果為黑反先手，後兩種著法屬野戰版。這三種選擇合在一起，便是著名的「三進車」，很有研究價值。

14.…………	馬8進6	15.俥五退二	車8進8
16.炮九退一	車8退1	17.相三進五	包7平8
18.傌五退三	…………		

退中傌好棋，既解決了窩心傌弱點，又為以後雙傌馳騁、躍出攻殺做了深層次的準備。如先走炮九平八？則包8退1，傌七進六，可參閱上局「趙國榮先負黨斐」之戰。

18.…………	車8平7	19.炮九平八	包8退1
20.炮八進六	馬6進5	21.相七進五	包8平5
22.兵五進一	車7平5	23.仕四進五	象3進5
24.傌七進六	…………		

左傌盤河捉車棄中兵，窺殺3路卒，意要在紅俥換雙化解黑攻勢的多子優勢下，再兌兵卒來簡化局面，這是一步思謀遠處、從長計議、不貪眼前、勢在必行的好棋！

| 24.………… | 車5退2 | 25.傌六進七 | 卒7平6 |
| 26.傌三進四 | 車5進1 | 27.俥八進一！ | ………… |

進俥騎河，是一步通頭後為以下伺機擺脫俥炮受制被動局面鳴鑼開道的佳著！先手的「天平」由此開始向紅方傾斜了！紅左直俥騎河是在2008年全國性大賽上最先亮相的最新探索型戰術。以上這一大段是當今棋壇上十分流行的佈局大套定式之一。如改走俥八進二或走兵七進一，則可參閱上局「趙國榮先負黨斐」之戰及其第27回合注釋。

| 27.………… | 卒6進1 | 28.傌四退六 | 車5平4！ |

卸中車追殺左肋傌，是越南名手賴理兄拋出的最新中局攻殺「飛刀」！在國內大賽上，本章「洪智先勝趙鑫鑫」之戰中曾走

車5退1，結果雙方兌去兵卒後紅因雙傌炮兵有攻勢而獲勝。

29.傌六進八　車4平1　　30.炮八進一　…………

進炮壓車，機警有力，改由七路傌保護，旨在儘快擺脫牽制後再組織反撲。

30.…………　車1平5　　31.傌八進九　車2平3?

平象位車驅傌，意要將七路馬趕入邊陲，以進一步擴大優勢，劣著！錯失良機，易落下風。宜先改走卒1進1！傌七進九，車2平3，炮八進一，車3進2，俥八平九，車3平2，炮八平九，士5進4，帥五平四，車5平2，兵七進一！將5進1，俥九平八，前車退2，前傌退八，卒6平5，傌九退七，卒5平4，炮九退五，車2進1，兵七進一，車2平3，傌七進六，將5退1。雙方兌俥車後黑雖又少了1個邊卒，但雙方仍互有顧忌。變化下去黑要略好於實戰，足可抗衡。

32.傌七進九　車3進2　　33.後傌進八！　車3平2

紅後傌出擊，四子圍城，聲勢浩大！黑車拴俥傌，一夫當關，萬夫莫開！

34.俥八平六！　…………

俥佔左肋棄子發威，是一步繼續擴大攻勢的好棋！黑車雖有「一車十子寒」的威力，且紅雙傌炮均在黑車口之中，可現在黑車卻哪個紅子都不敢吃！形成了一道罕見的亮麗風景線！

34.…………　車5退3　　35.兵七進一??　…………

貪渡七路兵，壞棋！導致紅攻勢鬆動。從以下局勢發展分析來看，此時紅宜先走炮八進一，對黑勢較有反牽制攻殺力。

35.…………　象5進3??

紅雙傌炮均在黑雙車的巨口之下，竟然安然無恙，奇哉、怪哉！這充分展現出象棋藝術之魅力。黑方現在竟錯上加錯地揚中

象貪七路兵，劣著！再次丟失對搏機會，此時宜更嚴厲地改走車5平7對攻才是最好的防守。以下紅如續走炮八進一，則象5進3！俥六平七，士5進4！帥五平四，將5平4，傌八退七（若傌八退六？？則車2平1，炮八退七，卒6平5！黑方在對攻中追回一子後，會因雙車過河卒將發起更大攻勢而大佔優勢），車2平1，俥七進四，將4進1，傌七進五，車7進6，帥四進一，車1平2。在以下對殺中雙方互有顧

黑方　賴理兄

紅方　阮成保
圖55

忌，鹿死誰手尚難預料！但黑追回失子後優於實戰。

　　36.俥六平七　　　　象7進5　　　37.俥七退一　車5進1
　　38.炮八進一（圖55）　象5進3？？？

　　黑再次揚起中象攔俥，敗著！錯失勝機，由此導致因中車喪失了左右支撐能力而敗北。如圖55所示，宜以徑走車5平3主動邀兌為上策。以下紅如接走俥七進一，則象5進3，炮八平九，士5進4，炮九退三，將5進1，傌八進六，象3退1！傌六退四，車2平6，傌四退五，卒6進1！硬逼紅中傌邀兌，否則卒臨城下破仕後，黑也必勝。如改走帥五平四？？則卒6進1，帥四平五，車6平5，傌五進六，車5平4，傌六退八，卒6平5，仕六進五，車4平8，傌八進六，將5進1，傌六進七，將5退1，帥五平六，車8進7，帥六進一，車8平3！傌七退六，將5平6，炮九平一，車3退1，帥六退一，車3平5！傌六退八，車5退

4，傌八退七，將6平5，兵一進一，車5進5，帥六進一，車5退6！帥六退一，車5平9！下伏車9平4再將5平4殺傌手段，黑方完勝紅方。

39.炮八平九　士5進6　　40.俥七平六　…………

俥佔左肋道，不給黑將佔右肋道防守機會。也可徑走俥七平三！將5進1，俥三進四，將5進1，俥三平八！車2退1，傌九退七，將5退1，傌七進八，車5平8，炮九退一！將5進1，前傌進六！將5退1，傌八進七！紅藉邊炮之威，雙傌馳騁、連續四步追殺，硬逼黑將請降。以下殺法是：

將5進1，傌八進六，車2平4，俥六進三！象3退1，俥六平四（紅不失時機，以雙傌巧妙換黑車，現又肋俥掃士，確立多子優勢後逐步反先）！卒6平5，炮九退三，卒5進1，帥五平四，卒5進1（中卒妙兌雙仕，老練之著，從而增加了紅方取勝的難度）！俥四進一，將5進1，仕六進五，車5進4，俥四進一，將5退1，俥四退一，將5退1，俥四退二，卒9進1，俥四退一，車5退2，炮九退一，車5平9（大膽卸中車殺邊兵，果斷讓開中路生命線而儘快消除後患，和棋之勢近在咫尺）！俥四平五（將計就計，平俥驅將、速佔中路凶著，如改走炮九平一貪邊卒，則車9平5！一旦黑車佔據中路後，紅將無法取勝）！將5平4，炮九平一！車9平4，帥四平五，車4退4，炮一平四（平右騎河炮佔右肋道，是紅獲勝要著！可巧用「海底撈月」殺法取勝。這其中的關鍵是一定要使紅俥炮處同一線，現借叫將機會，把炮閃擊到俥的另一側，這是紅方取勝的秘訣）！車4進7，帥五進一，車4退7（漏著！在紅帥無仕相形勢下，宜改走車4退1，帥五退一，車4退6！變化下去，可拖長戰線，黑仍有機會），炮四退三，車4進6，帥五退一，車4退1，炮四進五，車

4退4（宜改走象1進3！演變下去，也是和棋），炮四平八，將4進1（進將是一步莫名其妙的自殺式大昏著，令人大跌眼鏡。宜徑走象1進3！炮八進二，車4退1，變化下去，雙方立即成和。這一步真是犯了低級錯誤，令黑方一下子跌入了萬丈深淵、無法自拔，最終敗走麥城）？？？

炮八進二，象1退3〔此刻英雄已無用武之地了。如改走象1進3？？則俥五進三，將4退1，俥五進一，將4進1，炮八平六！！！車4平7，俥五退五，象3退5，俥五進三！車7退2！炮六平七，將4退1，俥五進二，將4進1，俥五退三，車7進1（若將4退1？？？則炮七退一！車7平3，俥五進三，將4進1，俥五退一，將4退1，俥五平七，紅得車也勝），炮七平六！將4退1，俥五平六！以「海底撈月」絕殺〕，俥五進四！紅沉中俥催殺，令黑方措手不及、顧此失彼。

以下黑如續走車4進1？？？則俥五平六兜底絕殺，紅勝；又如改走象3進1？？則炮八平六！車4平3，俥五退五！將4退1，俥五平六！「海底撈月」成功絕殺，紅勝。

此局雙方一開戰就展開了五九炮打中卒對平包兌俥左包炸三路兵的「鬥炮」之仗。紅右傌退窩心伸左巡河俥退中俥壓馬，黑渡7路卒躍左馬騎河伸左直車點下二路反擊地早早步入了中盤激戰。以後雙方圍繞中路爭先奪勢：紅棄中俥雙相兌去黑馬雙包，雙方互殺兵卒拼搶精彩激烈，令人眼花瞭亂、大飽眼福。當紅俥騎河退右仕角傌窺捉黑中車時，黑方果斷祭出車5平4追殺左肋傌的中局反擊「飛刀」，大有將紅方打翻在地的兇猛之勢，紅方利用多子優勢，沉著應對。就在紅大膽獻邊兵、伸炮頂右車、雙傌馳騁、棄傌平俥、強渡七路兵之際，黑卻在第35回合飛中象貪兵，喪失對搏機會，在第38回合再揚中象頂俥而錯失勝機，

真令人大跌眼鏡，被紅方雙俥兌車、飛炮炸卒、巧兌邊兵、逼肋卒兌雙仕，最終紅俥炮以「海底撈月」絕殺成功擒將入局。

　　是盤在佈局套路起步，中盤攻殺黑推出最新飛刀演繹的兇殺惡戰一波三折，但最終黑卻讓「已煮熟了的鴨子」給飛走了，雖然最終沒有化干戈為玉帛，但其威力卻不可小覷，依然是可喜可賀、可圈可點的經典力作。

第56局　（瀋陽）宋國強　先負　（北京）王天一

轉五九炮過河俥高左橫俥對屛風馬平包兌俥右橫車雙邊包進左直車壓下二路

1.炮二平五	馬8進7	2.傌二進三	車9平8
3.俥一平二	馬2進3	4.兵七進一	卒7進1
5.俥二進六	包8平9	6.俥二平三	包9退1
7.傌八進七	車1進1	8.炮八平九	車1平6
9.俥三退一	……………		

　　這是2011年5月18日全國象棋甲級聯賽第6輪宋國強與王天一之間的一盤精彩廝殺。雙方以五九炮過河俥對屛風馬平包兌俥高右橫車佔左肋道互進七兵卒開戰。紅退右俥殺卒，旨在左移出擊，屬改進後流行變例之一。如改走傌七進六，則可參閱本章「孫浩宇先勝王斌」和「張國鳳先勝楊伊」之戰。

9.…………	包2平1	10.俥三平八	……………

　　黑平雙邊包反擊後，紅未雨綢繆，提前卸象台俥至八路，為以後攻殺黑右馬做充分準備。如改走俥九進一，可參閱本章「林峰先負張一男」和「張岩先負黃杰雄」之戰；又如改走俥九平八，可參閱本章「鄭義霖先負吳宗翰」和「黃杰雄先負劉克峰」

之戰；再如改走兵三進一，可參閱本章「閻春旺先勝霍羨勇」之戰。

10.………… 車8進8

伸左直車點下二路，兇悍之著！屬冷僻下法。以往多見車8進6進駐兵林線的流行攻守套路，可參閱本章「童本平先負廖二平」之戰第10回合注釋。現王天一直進左車入紅右翼腹地的簡明有力下法，是對此佈陣又有了更深層次的研究。如改走車8進4，可參閱本章「童本平先負廖二平」之戰。

11.俥九進一 車8平1 12.傌七退九 包1進4

13.傌九進七?? …………

進左傌捉包失先劣著，應及時抓住黑方3路線弱點，以徑走炮九平七為上策。以下黑如接走包1平7，則相三進一，車4進3，兵七進一！包9進1，炮七進四！象3進1，兵七平六，包7退2，兵六平五！包7平5（若卒5進1，則兵五進一！士6進5，炮五進三，包7平5，兵五進一！紅渡中兵佔優，易走），兵五進一，包5進3，俥八平四，馬7進6，相七進五，馬6進7，相一退三，馬7退5，炮七平一。變化下去，在無俥（車）棋戰中，黑雖多中卒，但和勢甚濃，好於實戰。

13.………… 包1平3 14.兵三進一?? …………

紅在左底相難逃困境下，現進三路兵，又一劣著。同樣進兵，宜以走兵五進一先盤活雙傌，儘快爭取在出子速度上得到補償為上策。以下黑如續走包3進3，則仕六進五，象3進5，俥八進二，包3退4，傌三進五，包3退1，傌五進三。變化下去，紅雖殘相少兵，但子位靈活、好於實戰，足可抗衡。

14.………… 包3進3 15.仕六進五 卒3進1

16.俥八進二 包3退4 17.傌七進九 包3進1

18.炮九平七　　馬7進6　　19.傌九退八　　包3退1

20.傌八進六　　包9進1　　21.俥八退五　　車6進1！

黑右包炸相兵後，同時躍左馬並進左邊包智守前沿，現又急進肋車保馬護包，使左右子力俱活，大優。

22.炮七進三　　　象7進5　　23.炮七進一　　包3退1

24.傌六進五　　　包3進1　　25.兵三進一　　馬6進4

26.傌五進六　　　馬4退3　　27.傌六退七　　象5進7

28.傌七進八　　　前馬進4(圖56)

29.炮五平六??? …………

當黑方補左中象、揮3路包、又兌炮、象飛兵、馬騎河窺殺中炮之際，紅卻卸中炮，敗著！導致丟兵失勢、敗下陣來。如圖56所示，因進攻是最好的防守，故宜以徑走俥八進二為上策。以下黑如接走馬4進5，則相三進五，士6進5，傌三進二，包9進4，傌二進一，象7退9，俥八平三！變化下去，紅足可一戰；以下黑如續走包9進3，則俥三退四，包9退5，俥三進七！包9進5，相五退三，以下黑方有兩種不同選擇：

①車6平7，傌一進三，士5進6，傌八進六，將5進1，傌六進七！紅殺去黑底象後，黑雖多邊卒，但有顧忌，且和勢甚濃；

②車6進1？傌一退二，馬3進2，俥三平一！包9平8，傌八進七！將5平6，俥一進二，將6

黑方　王天一

紅方　宋國強

圖56

進1，俥一平三！下伏傌二進三殺著，紅方勝定。以下殺法是：

包9平7！傌三退一，馬3進2，俥八進二（宜改走傌八進七！則將5進1，傌七退六！馬2退4，炮六進四，車6進6，炮六平一！車6平8，相三進五，馬4進6，俥八進六，將5退1，俥八平四，馬6進7，俥四退七，車8退5，炮一進三，士6進5，帥五平六，卒5進1，仕五進六，車8平4，仕四進五！下伏傌一進三邀兌7路馬的先手棋，紅勢優於實戰，在雙方子力對等局勢下，紅足可抗衡，鹿死誰手，勝負一時難料）？車6平3，傌八進六，將5進1，傌六退四，將5退1，傌四進三，將5進1，炮六平二，將5平4，俥八退二，車3進7（亦可車3進4！炮二平六，馬4進2，相三進一，車3平5！演變下去，黑淨多雙高卒也大佔優勢），仕五退六，包7平2，俥八平四，士4進5，炮二進六，車3退3，傌三退五，將4進1，炮二退一，將4平5，炮二平八，車3平5！仕四進五，車5平9！相三進一，卒9進1（黑淨多3個高卒，勝定）！傌一退三，卒9進1，俥四平三，士5進6，傌三進四，馬4進6，相一退三，卒9平8！傌四退六，將5退1，傌六進八，馬2退4，炮八平七，馬4進5，傌八進七，馬5退3，炮七進一，象3進5，炮七平八，馬6退5，傌七退六，馬5進4，炮八退七，卒1進1！俥三平二，卒8平7，炮八平六，卒5進1，俥二進四，卒5進1！俥二平四，卒7平6（連雙卒騎河，蓄勢待發，黑方勝定）！俥四進一，車9進3，俥四進二，車9平7，仕五退四，車7退3，俥四退四，馬4進6，炮六平四，車7平4！至此，黑前馬捉炮、平車壓傌，淨多3個高卒破城擒帥，完勝。

此局雙方一開戰就響起了五九炮對平包兌俥雙邊包的「鬥炮」聲。當紅主動邀兌黑左橫車、黑飛右邊包炸邊兵之時，紅卻

在第13回合走傌九進七驅包失先，在第14回合走兵三進一，又失良機；到了第28回合黑馬窺視紅中炮時，紅在第29回合走炮五平六卸中炮丟兵失勢陷入困境，最後在第31回合竟然走俥八進二窺視連環馬而錯失最後良機，被黑方平包連馬、橫車出將、殺傌棄包、車掃雙兵、強渡3個卒、雙馬又連環、雙卒速聯手、棄雙士殺相，最終以淨多3個高卒優勢破城擒帥。

是盤雙方開局循規蹈譜、互爭先手。中局攻殺，紅方好景不長，似乎不在狀態，四失良機陷入困境，黑卻從長計議、穩紮穩打、有膽有識、敢打敢拼、強勢出擊、不留後患、隨時護卒、乘虛而入、車馬冷著、困炮逍傌，最終破城擒帥，演繹了一盤可圈可點、可喜可賀的精彩殺局。

第57局　（上海）黃杰雄　先勝　（揚州）楊磊

轉五九炮過河俥七路傌對屏風馬平包兌俥右橫車佔左肋道左包打三路兵相

1.炮二平五　馬8進7　　2.傌二進三　車9平8

3.俥一平二　馬2進3　　4.兵七進一　卒7進1

5.俥二進六　包8平9　　6.俥二平三　包9退1

7.傌八進七　車1進1

這是2010年5月27日上海解放61周年網戰象棋對抗賽上黃杰雄與楊磊之間在雙方首局戰和後的第2局精彩搏殺。雙方以中炮過河俥七路傌對屏風馬平包兌俥高右橫車互進七兵卒拉開戰幕。由於上局弈和，故本局紅方藉先行之利，臨場不假思索地選擇以中炮進七兵過河俥應對屏風馬平包兌俥，目的是為了尋求激烈複雜的局面，與對方較量中局功力，欲勝人一籌。紅方能如願

嗎？讓我們拭目以待吧！如改走傌八進九，雖不如跳正馬有力，但陣形靈活，另有不同變化結果不屬本書研究範圍。

黑高起右橫車，是針對中炮過河俥七路傌陣勢主動挑起戰火的手段，準備以右車左移伏擊紅方三路俥的戰術手段來反擊紅方。這種選擇將不可避免地要引起雙方複雜而激烈的對攻。其實，此時局面是雙方都樂意接受和認可的。

8.炮八平九　…………

平左邊炮，準備亮出左翼主力，成五九炮陣勢，著法穩正。如先走傌七進六反擊，則以下黑有兩種不同選擇可作參考：①車1平4，傌六進四，車8進2，下伏車4進3！紅子位尷尬；②車1平6，炮八平七，包9平7，傌六進五，馬7進5，俥九平八！紅出子迅速，黑右翼子力及3路線壓力過大，難以抗衡，紅勢反優。也可參閱「鄭義霖先負吳宗翰」之戰中第8回合注釋。

8.…………　車1平6　　9.傌七進六　…………

左傌盤河出擊，是常用流行變例，也是紅方熟悉的走法。如改走俥三退一殺卒，可參閱「閻春旺先勝霍羨勇」「宋國強先負王天一」「凌峰先負張一男」和「童本平先負廖二平」之戰。

9.…………　包9平7

平左包打俥，屬當今棋壇主流變例之一。如改走士6進5，則可參閱本章「張國鳳先勝楊伊」之戰。

10.傌六進五　馬7進5　　11.俥九平八　…………

亮出左直俥捉包，是一步保持先手的好棋！以往網戰曾流行走兵五進一，車6平2！兵五進一，包7平5！兵五進一，包2進1！變化下去，黑足可抗衡，好於實戰；又如改走炮五進四，則馬3進5，以下紅有兩種不同選擇：

①俥三平五，包2平5，相三進五，車8進6！演變下去，黑

子力靈活佔優；

　②炮九平五，包2進1！炮五進四，包2平5，俥三平五，士6進5，俥五平三，車8進7，俥九進二，象7進9，仕六進五，包7退1，黑方易走。故此時紅亮左直俥靜觀其變。

　11.………… 士6進5

　12.俥八進七　馬5進6

　13.俥三平七 …………

平右俥殺卒捉右馬，著法兇狠！如改走俥三平六，則車8進2，炮五平七，馬6進7，炮九平三，車6進6，炮七進四，象3進5，俥八平七，車6平7，相七進五，包7進5，炮七平八！紅易走反先。

紅方　黃杰雄
圖57

　13.………… 　車8進8

　14.俥七進一（圖57）　包7進5???

至此，黑面對已失子且右底象受襲，局面相當複雜，在變化如此多端的形勢下，黑長考了近30分鐘才飛左包炸三兵窺殺右底相，意在迅速集中餘下4個大子直攻紅右翼薄弱底線，敗著！急功近利，導致失勢後最終丟子告負。

　如圖57所示，宜徑走馬6進8，仕六進五，包7進5，帥五平六，車6進4！俥七平六，象3進5，俥六進一，包7進3，帥六進一，車6平3！炮九進四，車3進3，帥六進一，車3退8！變化下去，紅雖多邊炮，但帥位不穩，雙方互有顧忌。黑勢優於實戰，尚有反彈機會，勝負一時難斷。

15.仕四進五 …………

補右中仕固防，在無形中巧妙地化解了黑方的集中火力攻勢。

15.………… 包7進3

包炸底相，無奈之舉。如改走馬6進8?? 則俥七平四！馬8進7，帥五平四，車6進1，俥八平四，馬7退5，俥四退四，卒7進1，相七進五！紅多子多中兵大優；又如改走馬6進7? 則炮九平三，以下黑有兩種不同選擇：

①車8平7? 炮三平四，車7進1，炮四退二，包7平8，俥七平四！以下不管黑方是否兌俥，紅均多子多兵反先；

②包7進3? 俥七平二，車8平6，炮三平四！以下黑如接走包7平9? 則俥八平三捉雙；又如黑改走卒7進1? 則俥二退七！黑雙車底包攻勢受阻，以上兩變，結果均為紅多子多兵得勢大優。

16.傌三進四 包7平9 17.俥七平三 …………

平俥追殺7路卒象，是一步攻中帶守的好棋！如改走仕五進四? 則車6平8！炮九退一，前車進1，帥五進一，包9退1，帥五平六，後車進7，仕六進五，後車退3，仕五進六，包9平1！紅受攻難走，以下紅如硬走傌四退三?? 則黑有兩變：

①後車進4，仕六退五，前車平3，俥七進二，將5平6，俥七平六！將6進1（若士5退4??? 則俥八平四！紅速勝），俥六退一，車3退1，帥六進一，包1退1，俥六平五，將6退1，俥八進二！紅勝；

②前車退1，帥六退一，後車平4！仕四退五，卒7進1！以下紅如接走俥七平六? 則車4平3；又如紅改走俥七平三，則象3進5！這兩路變化下去，結果均為黑勢優於實戰，黑雖少馬，但

有過河7路卒參戰又多象，足可抗衡。

　　17.…………　　車8進1　　18.仕五退四　　車8退9

　　19.仕四進五　　車6進4　　20.俥三平二　　車6平8

　　21.俥二退三　　…………

　　黑追回一子後，雖仍少一包，但雙車在反擊過程中已形成直線「霸王車」，其反彈力不可小覷！現紅退右俥邀兌，老練又沉穩，確保了紅多子多兵勝勢。如誤走俥二進二???則車8進4，仕五退四，車8退9！仕四進五，車8進9，仕五退四，車8退7，仕四進五，車8平2！黑方連殺紅雙俥反勝。

　　21.…………　　車8進5　　22.帥五平四　　…………

　　紅出帥避抽子，多子多兵，勝利在望了。以下殺法是：卒7進1，炮九進四！卒7進1〔若卒7平6??則俥八平三，以下黑有兩種選擇：①車8退5??俥三平四，車8進5，俥四進一，車8平7，炮九進三，卒6平5，兵五進一，車7平5，俥四進一！紅勝；②象7進5??炮九平五，車8退5（若將5平6??則炮五平四，卒6平7，俥三平四，將6平5，炮四平七！紅肋俥和七路炮同時叫殺，紅勝），後炮平七，將5平6，炮七平四，將6平5，俥三平四，卒6平7，炮四平七，象3進1，俥四進一，卒7進1，炮七平八，卒7進1，炮八進七！象1退3，俥四平五！紅捷足先登破城擒將〕，俥八平三，車8進4，帥四進一，象7進5，俥三退四，車8退6，炮九平五，車8退3，俥三平四，包9平8，後炮平七，象3進1，炮七平八，包8退5，炮八進七，象1退3，俥四進五！以下黑如接走車8平7??則俥四平五！紅勝；又如黑改走包8平6，則俥四退三！下伏俥四進三後再俥四平五先手棋，也紅勝。

　　此局雙方一開戰就捲入了五九炮對平包兌俥之爭。黑高起右

橫車佔左肋道補左中士、中馬騎河踩雙，紅進七路俥踩中卒、亮出左直俥殺右包地早早步入了中盤格鬥。就在黑左直車點下二路、紅七路俥殺黑右正馬之際，黑不顧丟子且右底象受攻之勢，大膽走包7進5炸三兵，急功近利導致失勢，紅方不失時機，揚仕、兌馬、俥追卒象兌車、出帥、飛炮平俥、追殺卒象、俥殺卒鎮中炮、俥佔右肋、窺殺中士，最終殺肋炮挖中士擒將。

是盤佈局有套路，攻防有序、輕車熟路。中局爭鬥，黑急於進攻適得其反，少子強攻不是上策，紅運子爭先、兌子取勢、謀子精準、棄子到位，最終以多子入局，雙方演繹了又一盤精彩力作。

第二節　五九炮過河俥對屏風馬左馬盤河

第58局　（煤礦）郝繼超　先負　（四川）李少庚

轉五九炮過河俥盤頭馬對屏風馬7路馬右中象右包封俥

1.炮二平五　馬8進7　　2.傌二進三　車9平8

3.俥一平二　馬2進3　　4.兵七進一　卒7進1

5.傌八進七　象3進5　　6.俥二進六　馬7進6

這是2010年6月19日全國象棋甲級聯賽第2輪郝繼超與李少庚之間一場精彩的龍虎激戰。雙方以中炮七路傌過河俥對屏風馬右中象左馬盤河互進七兵卒拉開戰幕。這類佈局體系源於20世紀50年代，以後隨著平包兌俥這種防禦體系的問世，它被冷落過很長一段時間。20世紀80年代末90年代初，經過廣大棋手在大量實戰中不斷發掘改進，又逐步成了「中炮過河俥」的重要手

段之一。其佈局的亮點與特點是：黑屏風馬方第6著左馬盤河後，相繼要進7路卒捉俥攻傌、尋求反擊；而紅方為了保持過河俥牽制著黑方無「根」車包的優勢，總要千方百計地打擊黑方盤河馬，故黑一馬當先、紅一觸即發已不可避免，這已成為這類佈局體系的新看點。

7.炮八平九　…………

平左邊炮，成五九炮陣勢，準備隨時亮出左翼主力，兩翼並舉出擊，是一種創新攻法。如改走炮八進二（準備走傌七進六邀兌，使黑左翼車包脫根，這是攻擊黑盤河馬的老式攻法。這裡不作研究），則卒7進1，俥二平四，卒7進1，傌三退五，馬6退4。以下紅有俥四退二、俥四平二和相七進九3種變化，結果前者為黑方佔優，中者為紅得子失先、黑佔勢易走，後者為黑方反先的不同下法；又如改走俥二平四，則馬6進7，傌七進六，包8平7（欲避開俥四平二封殺，伺機而變），以下紅有俥四平三、傌六進五和炮五平六3路變化，結果前者為黑多子佔優，中者為紅多兵、黑佔先可滿意，後者為黑反先手的不同弈法；再如改走俥二退二（意在避開黑衝7卒形成激烈對攻局面，欲求平穩），則包2退1（另有士4進5和卒7進1兩種變化，結果前者為紅方佔先、後者為紅方佔優的不同著法），俥九進一，卒7進1（擺脫紅俥牽制，另有包2平6和包2平7兩種變化，結果前者為紅方大優、後者為紅反先手的不同弈法），俥二平三，包8平7，傌七進六，馬6進4（若包2平7？則傌六進四，後包進4，傌四進三，車8進2，前傌退五，變化下去，紅多雙兵佔優易走），俥三進三，以下黑方有兩種選擇：

①士4進5，俥九平六，車1平4，以下紅有俥三退三和俥六進二兩種變化，結果前者為雙方平穩、後者為黑勢不差的不同走

法；

②卒3進1，兵七進一，以下黑方有車8進4、包2平3和馬4
進2三路變化，結果前者為雙方大體均勢、中者為紅方先手、後
者為紅方較好的不同走法；還如改走兵五進一（直攻中路，強行
急攻突破），則卒7進1，俥二退一（退俥追馬，繼續拴住黑方
車包），則以下黑方有馬6進7、馬6退7和卒7進1三種變化，
結果前者為在雙方互纏中紅仍持先手、中者為在雙方纏鬥中黑不
難走、後者為紅棄子後有攻勢的不同走法；還再如改走炮八進一
（高起左炮護三路兵，屬改進後的五八炮走法，不屬本書研究範
圍），則卒7進1，俥二平四，馬6進7，炮五平四，包8進5，
相七進五（補左中相準備圍困黑馬），以下黑方有包2進2、包8
平6和士4進5三種變化，結果均為紅優的不同著法。

7.………… 車1平2

先亮出右直車，伺機再進右包封俥或出擊，使兩翼子力均衡
發展，屬改進後主流變例之一。筆者以往曾在網戰中應對過包2
進4著法，但過河右包與左盤河馬互不協調，易被紅趁勢反先。
以下紅方徑走俥二平四！馬6進7，傌七進六，包8進4，俥九平
八，車1平2，傌六進五，馬7進5，相七進五，馬3進5，俥四
平五！變化下去，紅俥鎮中路窺殺黑3、9路雙卒，九路炮窺視
右邊卒，紅兵種齊全、左俥拴鏈黑右翼車包，顯而易見紅已反
優。結果紅以多兵擒將入局。

8.俥九平八 包2進6

急進右包過河封壓左直俥，著法含蓄，屬改進後流行變例之
一。以往網戰中流行走卒7進1，俥二平四，馬6進8，傌三退
五，卒7進1，俥八進六（伸左直俥搶佔卒林要道佳著）！以下
黑有三種不同走法：

　　①包8平9，傌七進六（另有炮九進四變化結果為雙方大體均勢的走法），士4進5，以下紅有傌五進七、傌六進五和炮九進四3路變化，結果前者為紅反易走、中者為紅方先手、後者為雙方各有千秋的不同走法；

　　②包8平7，以下紅有炮五平二和傌七進六兩種變化，結果前者為雙方各有千秋、後者為黑不難走的不同下法；

　　③士4進5，以下紅有傌七進六和炮九進四兩路變化，結果前者為雙方大體均勢、後者為黑方反優的不同著法。

　　9.兵五進一　…………

　　急衝中兵，強行直攻中路，試圖突破，屬創新攻法。此時紅另有四變，僅作參考：

　　①俥二平四，馬6進7，傌七進六，包8平7，俥四平三，包7平6，傌六進五，以下黑有馬7進5和士6進5兩路變化，結果前者為紅方易走、後者為雙方均勢的不同著法；

　　②傌三退五，以下黑有卒7進1和士4進5兩種變化，結果前者為黑可抗爭、後者為紅方易走的不同弈法；

　　③俥二退五，以下黑有包2退4和包2退2兩路變化，結果前者為黑方佔優、後者為雙方各有千秋的不同下法；

　　④俥二退二，卒7進1，俥二平三，包8平7，以下紅方有炮五平六和傌七進六兩種變化，結果前者為紅可抗衡、後者為黑方勝勢的不同走法。

　　9.…………　士6進5

　　補左中士，先鞏固中防，屬改進後主流變例之一。以往網站多走卒7進1（衝卒脅傌，展開對攻）。以下紅方有俥二退五、俥二平四和俥二退一3種變化，結果前者為紅方佔優、中者為黑方反先、後者為黑方易走的不同下法。試演一則如下，僅供參

考：卒7進1？俥二退五，卒7進1，兵五進一！卒5進1，傌三進五，馬6進5，炮五進三！士6進5，傌七進五，卒7平6，俥五進六！變化下去，黑右包在紅雙俥口中，右馬也受到了紅左肋道騎河傌的突然攻擊，紅必能得子，大優。

　　10.兵五進一　…………

　　強渡中兵，棄兵脅馬，直攻中路，意欲用中炮盤頭傌出擊，著法強硬。紅準備與黑一決雌雄、一拼輸贏、先發制人、棄兵強攻。

　　10.…………　卒5進1　　11.傌三進五　卒5進1

　　12.炮五進二　卒7進1

　　搶渡7路卒捉俥，及時展開反擊。雙方之間一場不可避免的扣人心弦、驚險刺激的爭鬥廝殺、龍虎大戰將一觸即發。

　　13.俥二平四　…………

　　平肋俥驅馬，明智之舉！如改走俥二退一，則馬6進7，炮五進一，卒7平6，俥二退二，包2退2。變化下去，在雙方繼續對峙中，黑下伏卒6平5窺殺紅中路盤頭傌先手棋，黑優。

　　13.…………　馬6進7　　14.炮五進一　卒7平6

　　15.兵七進一　…………

　　又一步強棄七路兵，凶著！不給黑伸右直車巡河機會，好棋！如徑走俥四退二？？則車2進4，俥四平三，車2平5，俥三退一（若先走俥八進一殺炮，演變下去，黑方易走），包2平4，俥八進六，包4退5，俥八平七，包4進3，俥三進四，馬3進5，俥三退一，馬5進7，炮九進四，車5平1，俥三平二，包4平9！下伏馬7進6臥槽叫帥攻著，黑反主動。

　　15.…………　卒3進1　　16.俥四退二　包8進1

　　17.傌七進六？　…………

　　左傌盤河出擊，草率之舉，易被黑利用而落下風。宜以走俥四進二不給黑走包2平5反擊機會為上策。以下黑如續走包8進6，則俥四平三，馬7進8，仕六進五，包2退4，俥八進五，馬3進2，傌五進六，卒3進1？？傌六進八！車2進2，炮九進四！紅掃黑邊卒伏殺，開始由優勢逐步轉成勝勢。

　　17.………　　包2平5!!

　　黑抓住戰機，右包頂窩心鎮中，妙手反擊、驚險奇妙、氣吞山河、鋒芒逼人。由此，黑開始掌控局勢。

　　18.傌五退七　車2進9　　19.傌七退八　包5退3!

　　雙方兌俥車後，黑已取得空頭中包的絕對優勢，紅方也由此變得處境艱難、難以為繼了。

　　20.俥四退一　馬7進8　　21.帥五進一　包8平5!

　　平包讓路亮車，鎮左中包成雙中包優勢，加快攻擊速度後，黑方開始步入反擊佳境。

　　22.傌六進五　馬3進5　　23.炮九進四　車8進7

　　24.傌八進九　車8平2　　25.帥五平四　………

　　紅方在逆境中大膽地不失時機地展開了出帥的反擊爭鬥，下伏炮九進三，車2退7，傌九進七的果斷反擊手段。

　　25.………　　　士5進6(圖58)

　　26.俥四進四???　………

　　進右肋俥貪士，敗著！急於反擊、急躁冒進，成算不足、後患無窮，導致最終失利、飲恨敗北。如圖58所示，宜改走俥四平二！車2平6，帥四平五，馬8進6，傌九進七！馬6退7，俥二平三，車6退3，俥三退一！車6平5，傌七進五！車5進1，俥三平五！車5進2，相七進五！雙方先後兌去俥（車）傌（馬）炮（包）後，紅少一仕，和勢甚濃。以下殺法是：

馬8退7，帥四平五，車2進1，帥五退一，車2退2，帥五進一，車2平5，帥五平六，包5平4，俥四退三，卒3進1（黑回馬、運車、平包、渡卒，攻勢如潮，似水銀瀉地，紅疲於應付、顧此失彼。現黑沖卒參戰，紅頹勢難挽）！俥四平三，士4進5，炮九平一，車5退2，俥三退一，包4退5（退肋包逼殺，兇悍犀利、一錘定音）！炮一進三，士5退6，俥三進五，象5進7！仕六進五，馬5退4！仕五進

黑方　李少庚

紅方　郝繼超
圖58

六，馬4進2！黑藉車包之威，馬到成功，一氣呵成！以下紅如接走仕六退五，則車5平4，仕五進六，車4進3！帥六進一，馬2退4！又是一步藉包使馬、單騎絕塵、一劍封喉絕殺紅帥之著。

此局雙方一開戰就進入了五九炮過河俥對左馬盤河進包封俥之爭。紅用中炮盤頭俥兌中兵卒、平右俥驅馬棄七路兵，黑補左中士、馬踩三兵、渡7路卒地早早進入了中盤格鬥。但好景不長，就在紅渡棄七兵、回俥殺卒，黑高左包準備反擊之際，紅竟在第17回合走傌七進六草率出擊，由此落入下風，以後紅又在第26回合走俥四進四貪士，後患無窮，導致敗北。黑方不失時機，退馬進車困帥、鎮中車卸中包催殺、卒保包進中士棄馬殺炮、包退底退中士揚中象防殺，最終乘車之威、藉包使馬，用「白臉將」擒帥。

是盤佈局在套路你推我揉、兵來將擋、針鋒相對、揮灑自

如。中盤搏殺，雙方明爭暗鬥、迂迴挺進、厲兵秣馬、利刃出鞘，紅躍傌、進俥兩失戰機，黑車馬包聯手、精準打擊、不留後患、進退有序、攻守有度、因勢而謀、順勢而動，最終黑車助包威、包助馬威、聯手出擊、一劍封喉擒帥，演繹了一盤超凡脫俗的精彩佳構。

第59局　（河北）申　鵬　先勝　（四川）謝卓淼

轉五九炮過河俥挺中兵對屏風馬左馬盤河右中象士渡中卒

1.炮二平五　馬8進7　　2.傌二進三　車9平8
3.俥一平二　馬2進3　　4.兵七進一　卒7進1
5.俥二進六　…………

這是2010年10月23日全國象棋個人錦標賽第8輪申鵬與謝卓淼之間的一場殊死格鬥。雙方以中炮過河俥對屏風馬互進七兵卒拉開戰幕。如改走傌八進七，則包2進4，兵五進一，包8進4，俥九進一，包2平3，相七進九，車1平2，俥九平六。變化下去，將形成「中炮七路傌對屏風馬雙包過河」佈局套路。

5.…………　馬7進6

黑伸左馬盤河後，即形成「中炮過河俥對屏風馬左馬盤河」的經典陣勢。此時黑方的主流變化是包8平9兌俥，在謝大師的對局中大多選擇兌俥，而像這樣走左馬盤河並不多見。這也許是賽前黑方有過細緻研究和充分準備，又或許是顧忌善於創新的申大師有犀利新著出現的緣故。

6.傌八進七　象3進5

先補右中象固防，穩健，屬舊式盤河馬佈陣的「官著」。如改走車1進1（若卒7進1?? 則俥二平四，馬6進8，兵三進一，

馬8進7,炮五進四,馬3進5,俥四平五,包2平5,炮八平三!變化下去,紅淨多雙兵佔優),則以下紅有炮八平九、俥二平四和兵五進一3路變化。現試演前兩者:

①炮八平九,卒7進1,俥二平四,卒7進1,俥四退一,卒7進1,俥九平八,包2退1,演變下去,雙方對搶先手;

②俥二平四,馬6進7,傌七進六,卒7進1,傌六進五,象3進5,傌五進七,包8平3,俥四平七,包3退1,雙方各有千秋、互有顧忌。

7.兵五進一! …………

急進中兵作搏殺狀,是流行於20世紀80年代末期的弈法。應對左傌盤河,紅有以下六種攻法:①炮八平九,最常見攻法,可參閱本章「郝繼超先負李少庚」之戰;②炮八進一(楊官璘時代的流行攻法);③炮八進二(巡河炮老式攻法);④俥二平四(最穩健攻法);⑤俥九進一(最為少見攻法);⑥兵五進一,最兇悍攻法,也是申大師最喜愛的攻法,旨在有意將戰局導向複雜化。

7.………… 卒7進1

渡7卒欺右俥,屬改進後流行變例。如改走士4進5??則兵五進一,卒5進1,傌七進五,卒5進1,炮五進二,卒7進1,俥二平四,馬6進7,炮五進一!變化下去,紅右俥佔卒林塞象眼、雙傌盤頭連環、中炮騎河佔中,呈反優態勢。

8.俥二平四 …………

平肋俥捉馬,明智!如改走俥二退一??則馬6退7,俥二退二,包8進3,兵三進一,包8平5,俥二平五,卒5進1,仕六進五,包2退1,炮八進二,包2平5!變化下去,黑反滿意。

8.………… 馬6進7

馬踩三兵窺殺中炮，以繼續保持中心「緊張態勢」。筆者曾走過卒7進1，以下俥四退一，卒7進1，俥四平二（若兵五進一，則包8平7，相三進一，車8進6，傌七進六，車8平7，雙方對攻），卒7平6，炮五進一，卒6進1，俥九進一，卒6進1，帥五平四，車8進1，俥九平三，車1進1，炮八進四。至此，黑方也接受紅方對攻局面，結果雙方大量兌子後成和。

9.兵五進一　…………

渡中兵屬改進後流行走法。如改走傌三進五？？則黑包8進5後對紅左翼傌炮有所牽制，而衝中兵就可避免這一問題，但衝中兵又有物質上的損失，所以此著可謂是利弊參半。

9.…………　士4進5

補右中士固防，要著！如改走卒5進1？則傌三進五，卒7平6（若卒5進1？？則傌五進三，包8平7，俥四退三，士4進5，炮八進二！黑中卒被殺後紅雙炮鎮中大優），炮五進三，士4進5，俥四退二，車1平4，俥九進一！攻守兼備，紅易走、佔優。

10.炮八平九　…………

平左邊炮，成五九炮陣勢，是申大師推出的最新探索型佈局「飛刀」，體現了其良好的創新能力。以往流行過兵五進一，包2進1，下伏馬7退5蹭俥先手棋，黑方反先。也可考慮改走傌三進五，包8進5，以下紅有兩種選擇：

①炮八平九，包8平3，傌五退七，車8進6，俥九平八，車1平2，炮五退一，馬7退5，相三進五，卒5進1，俥四平七，馬3退4，炮五進三，卒5進1，相五進三！車8平3，俥八進二，卒5平6，炮九退一！下伏炮九平八殺炮凶著，紅優；

②兵五進一，包2進1，兵七進一，包8平3，兵七進一，馬7退5，炮五進二，包2平5，兵七進一，包5進3，俥四退三，包

3退3，炮五進一，包3退1，炮
五進一。演變下去，雙方雖子力
對等，但紅方易走，優於實戰，
足可一搏。

　　10.………… 　車1平2

　　11.俥九平八　卒5進1

　　挺中卒殺兵，主動打破僵
局，雙方由此拉開決戰序幕。

　　12.傌三進五　卒5進1

　　13.傌五進三　包8進5?

　　伸包驅傌，劣著！宜改走包
8平7！俥八進六，包2平1，俥
八進三，馬3退2，炮五平三，

黑方　謝卓淼

紅方　申　鵬
圖59

車8進4，俥四退三，包7進2，相七進五，卒3進1，兵七進一，
象5進3，炮九退一，車8進3！炮三退一，包1平5！演變下去，
黑中包過河卒直窺中路，下伏卒5平6得子凶著，左象台包和左
過河車馬又相互牽制，黑多中卒有攻勢、足可抗衡，勝負難料。

　　14.俥四退三(圖59)　…………

　　退右肋俥壓左馬，抓住黑方破綻，不給黑馬兌中炮機會，頓
使黑勢尷尬，明智之舉！如改走俥四退四，則包8平5！相七進
五，包2進1，炮九退一，車8進4！變化下去，雙方雖局勢平
穩，但黑多過河中卒易走，逐步呈反先態勢。

　　14.………… 　包2進1???

　　高起右包護卒林，敗著！意要防紅傌三進二出擊，卻完全忽
略了紅方已潛藏著的反擊手段，黑方由此步入了無法挽回的困
境。如圖59所示，宜改走卒5平6（若貪走馬7進8??則傌三退

二！車8進7，俥八進七，車8平5，炮九平五，車2進2，仕四進五，演變下去，紅可殺去黑8路馬反優）！俥四進一，車8進5！炮五進三，包8平1，相七進九，馬7進6，仕六進五，馬6退8，傌七進五，包2平1，俥八進九，馬3退2，炮五退一，馬8退7，傌五進三，包1進4，相三進五，包1平6！變化下去，不管紅方是否兌子，黑均多卒，優於實戰，足可一搏，甚至還會有機會謀和。

　　15.俥四平三　　包8平3

　　經過兌子，紅弱傌換掉了黑強馬後，黑3路包孤身在外且右翼車馬包的位置怪異、壓力很大；相反，紅已蓄勢待發、鋒芒逼人、咄咄攻勢，準備發動總攻。

　　16.兵七進一！　　包3退2

　　紅獻七路兵，是一步即將反攻、決定制勝的關鍵巧著！體現出紅方對局勢敏銳的洞察力。這一著一下子撕開了黑方已非常脆弱的防線。

　　黑包退左相台窺傌，吞下苦果，無奈之舉。如改走象5進3（若先走卒3進1？？則傌三進四，包2退2，俥八進八！車2進1，傌四進三，將5平4，炮五平六！將形成俥傌炮聯手猛攻殺勢，黑很難應付），則俥八進四，象7進5（若車8進8？？則俥八平五！象3退5，仕四進五，車8退4，傌三進五！下伏俥三進六砍殺底象凶著後，紅勢大優呈勝勢），俥八平五，包3進1，俥三平六！包3平6，傌三進五！下伏棄傌殺士象後再抽子的凶著，紅也勝勢。

　　17.兵七進一　　包3平7　　18.俥三進一　　包2進3

　　19.仕六進五　　…………

　　也可改走炮五進五（亦可走俥三平五！包2平5，俥五退

一，車2進9，兵七進一！車8進2，俥五平七！下伏兵七平六殺
著和炮九進四攻著，紅勢大優）！象7進5，兵七進一，車2進
5，俥三退一，包2進1，俥三進三，車8進6，炮九進四，車8平
9，炮九平五，車2進1，炮五平一。演變下去，黑缺象少卒也難
防守，敗局只是時間問題了。

　　19.………… 　卒5進1　　20.炮五進五　象7進5

　　21.兵七進一 　…………

　　紅在兌子進攻中謀得中象，且七路兵已兵臨城下，優勢巨
大。黑勢雖暫時還算緩和，但好景不長，黑方王城將會烽煙四
起、四面楚歌、難以保全。

　　21.………… 　車8進3

　　伸左車護卒林線，不給紅邊炮炸卒出戰助攻機會，明智！如
改走車8進6？則炮九進四！包2進1，仕五退六，車8退3，俥
三平九！車8平3，炮九進三，車2進6，俥九進三！變化下去，
紅多過河兵且有沉底炮攻勢，佔先易走。

　　22.俥三平五　卒5平6　　23.炮九平五！ …………

　　伸炮鎮中，中象厄運難逃。缺象怕炮，此著是又一個鮮活的
例證，紅勢由優勢開始轉化為勝勢了。

　　23.………… 　車8平4　　24.炮五進五！ …………

　　紅不失時機，飛炮炸中象，大鬧九宮、強勢出擊、勢不可擋！

　　24.………… 　將5平4　　25.仕五進六！ …………

　　先揚中仕固防，老練而穩正。若要在殺得興起時玩點心跳的
話，也可選擇走相七進五！車2進3，炮五平一，包2平5，炮一
進二！將4進1，俥八平九！以下黑如續走士5進6？則俥五進
五，士6進5，俥五平九！成俥炮兵左右夾殺勝勢；又如黑改走
車2平3？則俥五進三！下伏俥九平八絕殺凶著，紅也速勝。

25.………　士5進6

揚中士避殺，無奈之舉！如改走車4進4？？則炮五平一！車4進2，帥五進一，車4退1，帥五退一，車4平7，炮一進二，車7退8，俥五進四！卒6平5（若車7平9？？？則俥五進一，將4進1，兵七進一！將4進1，俥五退二！紅兵臨城下、俥殺中路，完勝），俥五退五，將4進1，兵七進一！以下黑如續走將4退1？則俥五進六殺；又如黑方改走將4進1？則俥五進四！也紅勝。

26.炮五退二　士6進5　　27.俥五平三　車2進4？？

紅卸中俥於右上面相台，下伏俥三進五叫將抽車殺著。也可徑走兵七進一，直逼九宮、緊湊催殺！黑伸2路車巡河捉中炮，速敗！但如改走士5退6？？則炮五平二！車2進3（若車4平8？？？則俥三平六！紅速勝），炮二進四，仕6進5，俥三進五，士5退6（若將4進1？？？則兵七進一！將4進1，炮二退二！紅也勝），俥三平四！將4進1，兵七進一！將4進1，俥四退二！紅也成俥炮兵左右夾殺擒將。

28.俥三進五　將4進1　　29.兵七進一　將4進1

30.炮五平三　………

卸中炮催殺，一劍封喉！也可走炮五平二！車4平5，帥五平六，車2平8，俥八進三，將4平5，俥八進四（不能走俥三平五），士5進4，俥三平五，士6退5，兵七平六！紅也勝定。

30.………　車4平5　　31.仕四進五　包2平5

32.仕五退六　包5平2

卸中包回原位，實屬無奈。如貪走車2進5？？則炮三進二！車5退1，俥三平九！車2退7，俥九退三！包5平2，仕六退五，包2退3，兵九進一，卒6平5，兵九進一，卒5平4，兵九平八！卒4進1，俥九平八！車2進1，兵八進一，卒4進1，兵

八平七！卒4進1，帥五平四！下伏後兵七平六殺著，紅炮雙過河兵完勝黑車雙卒雙士。

33.仕六退　五士5退6　　34.相七進五！

紅落中仕、補中相固守中路，一氣呵成！下伏俥八平七和炮三進二入局凶著。黑見大勢已去，已回天乏術，只好城下簽盟、飲恨敗北。紅勝。此局雙方一開局就捲入了五九炮挺中兵對左馬盤河右中士象渡中卒地早早進入中盤廝殺。紅方在第13回合躍出中路盤頭馬踩黑7路過河卒後，黑卻因走包8進5驅紅左傌而落入下風，錯失良機，接著又在第14回合走包2進1守護卒林陷入困境，難以自拔。以後黑雖竭盡全力來巧兌雙馬、追回中包、棄掉雙象，但又在第27回合走車2進4速敗，被紅方沉右俥、進七兵請將上三樓，卸中炮、運雙仕逼車包仍被拴，最終紅果斷落中仕、補中相、固中路一氣呵成！是盤紅方在第10回合拋出五九炮佈局「飛刀」打了黑方一個措手不及，令黑方疲於奔命、慌不擇路地三失良機，釀成苦果、最終敗局。

由此可見，往往在平凡而平穩的對局中，一著看似必然的棋，也許就有可能是失敗的根源，這真是一盤「一著不慎，滿盤皆輸」生動寫照的精彩殺局。

第60局　（齊齊哈爾）高珊珊　先負　（綏化）韋思奇

轉五九炮過河俥兌三兵對屏風馬左中象右橫車過河包左馬盤河兌7卒

1.炮二平五	馬8進7	2.傌二進三	車9平8
3.俥一平二	卒7進1	4.俥二進六	馬2進3
5.兵七進一	象7進5	6.傌八進七	車1進1

7.炮八平九　…………

這是2011年7月29日中國移動黑龍江省第二屆智力運動會象棋賽地市組中的女子組高珊珊與韋思奇為爭奪決賽權的一場巾幗之間的激戰。雙方以五九炮過河俥對屏風馬左中象右橫車過河包互進七兵卒拉開戰幕。平左邊炮成五九炮陣勢，為亮出左翼主力捉殺黑右包做準備，其佈局特點是子力分佈均衡，其研究亮點是子力反彈力較強。如改走俥九進一，則包2進1，俥九平六，車1平6，兵五進一（進中兵，讓雙俥伺機由中路盤頭而出，以強行發動中路攻勢），馬7進6，兵五進一（若俥六平四，則卒7進1，兵三進一，馬6退8，俥四進八，士6進5，黑勢不錯，下伏有包8平6關紅俥的先手棋），卒5進1，俥二平七，包2進3，傌七進五（若俥六進二??則包2平7，相三進一，包8進4，俥六進一，包7平3！俥七平八，包3進3！變化下去，黑多中卒底象反先佔優）。以下黑方有包2平7、包2平3和馬6進5三路變化，結果前者為雙方均勢、中者為紅方優勢、後者為紅方勝勢的不同走法。

7.…………　　包2進4　　8.兵三進一??　…………

挺三路兵活傌、邀兌7路卒，隨手漏著！導致失先，落入下風。宜改走兵五進一！車1平4，俥九平八，車4進5，傌三退五，車4平3，炮九退一（也可走兵九進一，士6進5，炮九進一，包2平7，炮九平三，車3平7，以下紅有兩變：①俥八進六，包8平9，俥二進三，馬7退8，俥八平七，馬8進6，雙方局勢平穩，優於實戰，紅可抗衡；②俥八進七??包8平9，俥二平三，包9進4！黑反棄子搶攻略先），包8退1（若馬7進6，則炮九平七，車3平7，俥二平四，包8進2，炮五進一，以下黑有馬6進5、包2平4和包6退2三種變化，結果前者為雙方均

勢、中者為黑方佔優、後者為紅反較優的不同弈法），以下紅方
有兩種選擇：

①炮九平七，車3平7，炮五進一，包8平2，俥八進三（俥
換雙包佔先）！車8進3，俥八進五！車8平6（平車威脅紅窩心
俥！如改走馬7進6??則炮五平六！變化下去，黑左馬無進路且
右翼也有顧忌），炮五平七！士6進5，炮七進三！車6進4，相七
進五，將5平6，俥五進三！車7進1，仕六進五，車6退1，俥
八平七！黑右馬被殲後，紅反易走，強於實戰，勝負一時難料；

②兵九進一（新變的等著！若走包8平2，則紅有炮九進二
對搶攻勢下法），包8平2，俥二進三，馬7退8（若包2進8??
則俥二退二！紅必得一子而大優），炮九進二，包2進8，炮九
平七！前包平1，炮七進三！變化下去，紅多七路兵佔優，優於
實戰，足可一搏。在以後雙方無俥（車）棋戰中，戰線甚長，勝
負難斷。

　　8.………… 卒7進1　　9.俥二平三　車8平7

　　10.俥三退二　馬7進6!　　11.俥三進五　象5退7

至此，雙方演變成「五九炮過河俥對屏風馬左中象右橫車過
河包互兌三兵7卒」遲到的左馬盤河陣勢。現紅右上位相台俥邀
兌黑左象位車，輾轉了幾步後的兌車，並無便宜；而黑方子位卻
好於紅方，可見紅方佈局至此，並不算成功，相反黑可滿意，子
力佈局到位，可算是成功了。

　　12.俥九平八　　包2平3(圖60)

　　13.傌三進四??　…………

先右傌盤河、頂傌出擊，敗著！導致由此速落下風，被黑馬
騎河反擊、丟失邊兵，被動。同樣躍傌，如圖60所示，宜徑走
傌七退五！以下黑如接走包8平7，則俥八進三，包7進4，俥八

進四，車1平3，相三進一，馬6
進4，炮五平六！下伏炮九進四
後再炮九退二和炮九進三沉底反
擊的先手棋，演變下去，紅強於
實戰，足可一搏，鹿死誰手，勝
負一時難測。

黑方　韋思奇

紅方　高珊珊
圖60

	13.…………	馬6進4
14.傌七退五	包3平9！	
15.炮五平六	象3進5	
16.傌四進六	包9平7	
17.炮九退一	車1平6	
18.傌五進六???	…………	

黑不失時機，躍馬欺傌、包
轟邊兵、補右中象、平包限傌、車佔左肋，不給紅窩心傌從右翼
躍出的機會。然而就在這關鍵時刻，紅卻隨手策傌，強行躍出窩
心傌急於邀兌，又一敗著！想化解受困卻導致失子而陷入絕境。
同樣要兌子簡化局面，宜徑走傌六進七！包8平3，俥八進七！
以下黑有兩種選擇：

①包3退2??俥八平五，車6平5，以下紅俥有平三路捉包
殺象和俥五平六追馬後再飛炮九進五的凶著先手棋，紅由優勢將
會轉為勝勢；

②車6平3，兵五進一！紅困住黑騎河馬後，下伏傌五進六
打死馬、飛炮九進四沉底和窺殺卒林的先手棋，紅勢強於實戰，
不會丟子，大優。

18.………… 包7平4　　19.傌六進七??? …………

進傌踩馬，又一步劣著！導致最終失子告負。宜改走炮六進

二！車6進3，傌六進七，包8平3，炮九進五！車6平5，炮九進三，包3退2，炮六平五！演變下去，雙方子力對等，紅不丟子，強於實戰，足可一搏，勝負難斷。以下殺法是：

馬4進6！俥八進九，馬6進7！炮九平四，士6進5，帥五進一，包8平3（黑得傌大優勝定）！俥八退六，包4退2，兵五進一，車6進5！俥八平四，馬7退6，炮六平四，馬6退7，前炮平五，馬7進5，炮五進四，包4平5，帥五平六（若相七進五？？則馬5進3，相五進三，包3進3，炮四平二，包3平5，帥五平四，前包退2！黑也多兩子必勝），馬5進3，帥六平五（若帥六進一？？？則包3進3，炮五平六，包3平4，以下紅方不能炮六退一頂包解殺，因黑有馬3退4踏炮凶著！下伏包5平4成雙疊包絕殺，黑勝），包3進3！至此，黑馬助包威，下伏雙包鎮中、齊鳴叫帥抽炮入局手段。以下紅如接走炮四進五，則包3平5，帥五平四，前包退2！炮四平七，卒9進1，炮七退二，馬3進2，仕四進五，馬2退1！至此，黑方淨多馬包雙高卒完勝紅方。

此局雙方一開戰就展開了五九炮對右包過河的「鬥炮」角逐，紅方一開始就在第8回合挺兵三進一走漏失先。在雙方剛步入中局、先後兌去俥車和兵卒、局勢簡化又平穩後，紅卻在第13回合進右傌盤河，錯失先機而落入下風，隨後又在第18回合鬼使神差地強行走傌五進六欲躍出窩心傌邀兌陷入困境，在第19回合再錯走傌六進七造成丟子後陷入絕境，被黑方策馬叫帥、補中士固防、飛包轟傌、進車邀兌、馬踩中兵、中包叫帥，最終黑多兩子雙卒完勝紅方。

是盤佈陣不可不充分準備、勢弱不可不仔細精算、搏殺不可不瞻前顧後、得勢不可不頭腦冷靜、行棋不可去魯莽衝撞、勝利不可衝昏頭腦的精彩而又經典罕見的精彩佳作。

第61局　(西安)黃　飛　先負　(上海)黃杰雄

轉五九炮過河俥佔右肋道對屏風馬左馬盤河右橫車渡7卒

1.炮二平五　馬8進7　　2.俥二進三　車9平8

3.俥一平二　馬2進3　　4.兵七進一　卒7進1

5.俥二進六　馬7進6　　6.俥八進七　車1進1

7.炮八平九　…………

這是2014年5月1日國際勞動節網戰象棋對抗賽第3輪黃飛與黃杰雄之間的一場「短平快」搏殺。雙方以五九炮七路俥過河俥對屏風馬左馬盤河右橫車互進七兵卒拉開戰幕。以五九炮陣勢出擊，屬創新攻法。此時紅另有六種走法，可供參考：

①俥二平四，馬6進7，以下紅有兩種選擇：(甲)在2010年全國象棋個人賽女子組唐丹和陳麗淳之戰中走俥七進六；(乙)在2011年首屆「周莊杯」海峽兩岸象棋大師賽孫勇征和聶鐵文之戰中改走炮八進一。

②俥二退二，馬6進7，炮八進一，馬7進5，相七進五，車8進1，俥三進四，以下黑方有兩種不同選擇：(甲)在2011年廣西北流市新圩鎮第五屆「大地杯」象棋公開賽黨斐先和王天一之戰中曾走象3進5；(乙)在2011年全國象棋甲級聯賽程進超負柳大華之戰中改走包8平7。

③炮八進四，車1平4，以下紅方有兩種選擇：(甲)在2006年第三屆全國體育大會象棋賽柳大華勝孫浩宇之戰中曾走俥二退二；(乙)在2011年第二屆全國智力運動會象棋專業組男子團體賽趙國榮先和鄭一泓之戰中改走炮八平五。

④在2010年全國象棋個人錦標賽上申鵬勝謝卓淼之戰中走

兵五進一。

　　⑤炮八進一。

　　⑥炮八進二。

　　⑤⑥兩路不屬於本書研究範疇，可參閱本章首局「郝繼超先負李少庚」之戰第7回合注釋。

　　7.…………　卒7進1　　8.俥二平四　…………

　　平右肋俥驅馬，屬當今棋壇主流變例之一。在2012年全國象棋團體賽上黎德志與張曉平之戰中曾走俥二退一，馬6進7，傌七進六，馬7進5，相七進五，卒7進1，傌三退五，車8進1，俥九平八，包8平9，俥二進三，車1平8，傌五進七，包2退1，傌六進四，卒7平6，傌七進六，象7進5，傌六退四，包2平6，前傌退六，車8進5，炮九平七，包9進4，炮七進一！至此，雙方大體均勢，結果戰和。

　　8.…………　　馬6進7

　　馬踩三兵，穩正！如改走卒7進1？則俥四退一，卒7進1，俥九平八，包2退1（若包8平7，則相三進一，車8進5，俥八進四，演變下去，雙方對峙、互有顧忌），俥八進六，包2平3，俥四平二，卒7平6，炮五退一，卒6進1，炮五進一！下伏炮五平二得子凶著，紅方反先。

　　9.俥四平三　車8進1　　10.俥三退二　車1平7

　　11.俥三進四　車8平7　　12.炮五退一　…………

　　退中炮，先避一手，老練之著。如貪走傌七進六??則馬7進5，相七進五，包2進5。以下紅方有兩種不同選擇：

　　①傌三進四，包8進7，俥九平八，包2平4，俥八進七，車7進1，傌六進七，馬3退5，俥八平三，馬5進7，兵七進一，象7進5，兵七平六，包8退6，傌七進八，馬7進6，俥八退九，包

8平6，傌四進二，包6平1，炮九進四，馬6進5，兵六進一，卒5進1，炮九平一，包4退1，兵一進一，馬5退4，兵六平五，馬4進3，炮一進三，象5退7，兵五平四，包4平1！演變下去，紅雖多過河兵，但雙方大子等、仕士相象全，和勢甚濃。

②傌三退二，車7進7，傌二進一，包2平9，相三進一，包8進7，相一退三，車7退2，以下紅又有兩變：(甲)傌六進七??車7平5！演變下去，黑中車窺殺紅中相和雙邊兵佔優；(乙)傌六退七，包8退2，俥九平七，包8平3，俥七進二，車7平5，兵七進一，車5平1！兵七進一，馬3退5，兵一進一，卒5進1！黑多中卒易走。

12.………………　包2進2　　13.炮五平三　　　　包2平5

14.仕六進五　　包5平7　　15.仕五退六(圖61)　馬7退8！

退左馬邀兌象（台）炮，是黃杰雄推出的中局攻殺獲勝「飛刀」！由此令紅方如虎落平川、措手不及、慌不擇路、疲於應付、顧此失彼，厄運難逃！如圖61所示，在2011年全國象棋甲級聯賽徐超與汪洋之戰中曾走象7進5??俥九進一，包8進5，俥九平七，士6進5，傌七退五，包8平1，相七進九，馬7進5！相三進五，包7進4，俥七進一，車7進5，相五退三，卒1進1，俥七平四，卒3進1，兵七進一，象5進3，俥四進二，象3進5，兵九進一，馬3進2，俥四平

黑方　黃杰雄

紅方　黃飛

圖61

八，包7平6，兵九進一，車7進1，兵九平八，車7平1，俥八平四，包6平9，兵八平七，象5進3，俥四平三，包9平6，俥三進五，包6退8，傌五進三，車1退2，相三進五，卒5進1，仕四進五，象3退5，俥三退三，包6進6，俥三平二，車1平7，傌三進二，象5退7，兵一進一，卒5進1，兵五進一，包6平5，帥五平四，車7平5！傌二進一，車5平6，帥四平五，車6平9！帥五平四，車9平6，帥四平五，將5平6，俥二退六。至此，雙方基本均勢，結果戰和。

16.炮三進四　車7進3　　17.傌三進四　車7進5！

18.傌四進六　…………

揮車殺底相，算準可追回失子，又一獲勝要著！黑方由此步入反擊佳境。現紅進右傌捉馬，無奈之舉！如要貪走傌四進二??則車7退5，俥九平八，車7平8！追回失子後，黑仍多象略優、易走。

18.…………　馬8進9！　　19.傌六進七　包8進7！

黑方大膽棄右馬後，換來了黑車馬包三子歸邊殺勢。至此，紅方頹勢難挽，難逃滅頂之災。以下殺法是：

帥五進一（若後傌進八？則馬9進7！下伏車7平6殺著，黑勝），車7退1，帥五進一，車7退1，帥五退一，車7平3！追回失子後，紅方有兩種不同選擇：

①俥九平八??車3進1！帥五進一，車3平4！仕六進五，馬9進8，俥八進三，馬8退7！帥五平四，車4退4，兵五進一，車4平6，俥八平四，車6進2！帥四平五，車6平5，帥五平四，車5退1，傌七退五，車5退2！下伏車5平6絕殺凶著，黑勝；

②俥九進一???包8平9，傌七退五，馬9進8！俥九退一，

車3進1！帥五進一，馬8退7，帥五平六（若誤走帥五平四??
則車3平6！黑速勝），包9退1，傌五退四，馬7進6！仕六進
五（若仕四進五???則車3退1！帥六退一，馬6退5！馬包同時
叫帥作殺，黑速勝），車3退1！帥六退一，馬6退5！帥六退
一，包9進1！黑方一套非常完美的車馬包聯手組合戰術，使人
大飽眼福、令人拍案叫絕，黑方完勝。

　　此局雙方一開戰就展開了五九炮對左馬盤河之間的精彩廝
殺，雙方在先後兌去兵卒和三、7路車後步入了中盤拼殺。就在
紅卸中炮、進退左仕固防之際，黑伸右包巡河後又雄踞左象台之
時，紅在第15回合退中仕避攻，黑果斷走馬7退8拋出了中局攻
殺「飛刀」，令紅方慌不擇路、防不勝防，被黑方追回失子後，
換來了車馬包三子歸邊的大好形勢。以後，黑退車叫帥殺傌、進
車請帥上三樓、平肋車躍馬逼帥佔右肋、退車巡河叫帥得傌、車
鎮中殺兵傌、以車馬冷著擒帥。

　　是盤佈局雙方在套路裡輕車熟路，中局激戰黑推出退左馬兌
炮攻殺「飛刀」，使紅方措手不及、望塵莫及、煞費苦心、難以
為繼，最終敗於車馬冷著的逼殺之下的經典的「飛刀」戰術破城
佳構。

第62局　（上海浦東）王國敏　先負　（內蒙古）蔚　強

轉五九炮過河俥轉騎河俥對屏風馬左馬盤河右橫車佔右肋道

　　1.炮二平五　馬8進7　　2.傌二進三　車9平8

　　3.俥一平二　卒7進1　　4.俥二進六　馬2進3

　　5.傌八進七　馬7進6

　　這是2012年4月3日全國象棋團體（男子乙組）賽第7輪王

國敏與蔚強之間的一場「短平快」精彩廝殺。黑走左馬盤河，不願弈成卒3進1後成「兩頭蛇」陣勢，意要在相對陌生的局面中與紅方決一雌雄，進行功底較量。黑方能如願嗎？讓我們靜心欣賞、細細品味、順其自然、拭目以待吧！

6.兵七進一　…………

紅急進七路兵，形成了古典版「中炮過河俥對盤河馬互進七兵卒」陣勢。當前棋壇主流變例是兵五進一，象7進5，兵七進一，卒7進1，俥二平四，馬6進7（踩兵，保持複雜變化），傌三進五，包8進5，兵五進一，士4進5（若包8平3！則傌五退七，卒5進1，俥七進五！紅優）。以下紅方有兩種選擇：

①俥四退四，以下黑有馬7進8和包8平5兩路變化，結果均為紅優的不同下法；

②兵五進一，以下黑有包2進1和包8平3兩種變化，結果前者為雙方接近均勢、後者為紅優的不同弈法。

又如改走俥九進一，則象3進5，兵七進一，卒7進1，俥二平二（若俥二退一，則以下黑有馬6退7和卒7進1兩種變化，結果前者為黑方反先、後者為紅無先手的不同下法），馬6進7，炮五平四（若俥四平二，變化結果為雙方局勢平穩），士4進5。以下紅有俥四平三、俥四平二、俥九平六和炮八進二4種變化，結果前者為紅方先手、中一者為黑子靈活佔優，中二者為紅多子、黑多卒、雙方各有顧忌，後者為雙方對攻、互有顧忌的不同著法。

6.…………　車1進1

這是20世紀80年代出現的高起右橫車，是現代版的「新盤河馬」。黑方提起右橫車，積極主動，期望亂中取勝的心態躍然枰上。如改走過去流行的象3進5，可參閱本章「郝繼超先負李

少庚」和「申鵬先勝謝卓淼」之戰；又如改走象7進5，可參閱本章「高珊珊先負韋思奇」之戰。

　　7.炮八平九　…………

　　平左邊炮，成五九炮冷門佈局戰術，準備搶出左俥，試圖力求兩翼均衡發展，是20世紀90年代中後期興起的走法之一，在名手對局中至今仍保持著不勝記錄。因此刻這步棋有一些方向性的問題，如改走兵五進一，或俥二平四，或俥二退二，或炮八進三，或炮八進四等，都是可考慮的進攻選擇。筆者認為，其中俥二平四和俥二退二屬較為穩健的下法，兵五進一相對要激烈複雜一些，炮八進三和炮八進四則相對變化繁雜，屬五八炮佈局體系，不屬於本書研究範圍。

　　7.…………　卒7進1　8.俥二退一　…………

　　退右俥騎河捉馬，屬改進後的走法。如改走俥二平四，則馬6進8（在2011年7月6日全國象棋甲級聯賽上徐超與汪洋之戰中走過馬6進7，結果雙方在大量兌子後成和），傌七進六，卒7進1，傌三退五，車8進1！變化下去，黑將有猛烈反擊手段。也可參考本章「黃飛先負黃杰雄」之戰。

　　8.…………　馬6進7　9.俥九平八　…………

　　先亮出左直俥，正著。如先走俥二平三，則車8進1，俥三退一，車8平7，俥三進四，車1平7，傌七進六，車7進3，傌六進七，包2進5，炮五平七，包2平7，炮九平三，馬7退6，相七進五，馬6進5，炮三平四，包8進7！下伏有馬5進7先手棋，黑反先易走，可以滿意。

　　9.…………　車8進1　10.傌七進六！　…………

　　左傌盤河出擊，紅方推出的探索型新著！以往網戰流行走俥八進六，以下包8平7，俥二進三，車1平8，炮五平六，士4進

5，俥八平七，象7進5，炮九進四，包2平1，相七進五，卒7平6，傌七進六！變化下去，紅多兵易走。

10.………… 車1平4(圖62)

11.傌六進七??? …………

傌踩3路卒，試圖保持局面糾纏狀態，敗著！錯失良機，落入下風。如圖62所示，宜徑走傌六進五！馬7進5。以下紅方有兩變：

①相七進五，馬3進5，俥八進七，包8平5，俥二進三，車4平8，相五進三，車8進5，炮九平五，馬5進4，炮五進五，象7進5，俥八平六，馬4進6，俥六退六，車8平7，俥六進一，車7退1，俥六平四，車7進1，仕六進五，變化下去，雙方互纏，紅多中兵，黑多中象，雙方互有顧忌，紅好於實戰；

②傌五進六??馬5進3，帥五進一，包8平5，帥五平六，車8進3，傌六退四，將5進1，俥八進一，卒3進1，俥八平七，馬3進4，炮九平六，仕六進五，馬4進3，炮六平七，車8平4，仕五進六，卒3進1，相三進五，車4平8，帥六平五，車8進4，帥五退一，車8平3！黑方勝定。

11.………… 馬7進5

12.相三進五?? …………

飛右中相吃馬值得商榷，從以後實戰來看，此時紅宜改走相七進五為好。

黑方 蔚強

紅方 王國敏

圖62

12.…………　卒7進1　　13.傌三退五　車4進7

14.傌五退三　車8平7?

車平7路過急，有欠細膩。宜先走卒7平6為妥，以下紅若接走仕四進五，再走車8平7。變化下去，黑更主動，優勢擴大。

15.仕四進五??　…………

補右中仕固防，劣著！是造成全域進一步被動的根源所在。宜徑走傌三進二！卒7進1，傌二進三，卒7進1，仕四進五，卒7平6，兵七進一，下伏有俥二平六邀兌車的先手棋。此時，黑雖有卒已深入腹地，但黑大子受牽。紅勢整體不弱，優於實戰，尚可抗衡。

15.…………　卒7平6

平卒窺中兵，讓出車路，為以後攻擊紅右翼底線鳴鑼開道，紅方由此速落下風。如改走卒7進1，則以後雙方變化將更激烈、更兇猛！

16.傌三進二　…………

進右傌捉卒，無奈之舉。如改走俥二退二（或俥八進三），則卒6平5，俥八平五，包8平5！傌七進五，包2平5，俥五平四，包5進5，帥五平四，車7進8，帥四進一，士4進5！黑破相得傌大佔優勢。

16.…………　卒6平5　　17.相五進三　包8進5

18.俥八進七??　…………

進左俥貪右包，敗筆！以為此後可以再得一子？孰料貪子求勝後患無窮。宜改走俥二退三！包2進6，俥二進二，象7進5，炮九平一。這樣演變下去，紅不僅可堅守，而且對黑方也有一定的騷擾和牽制，尚可一戰，好於實戰。

18.………… 包8平3　　19.傌七退八　…………

退傌明智，也可改走俥八平七，車7進4。以下紅有兩種選擇：

①俥二退五，包3退1??炮九進四，卒5進1，炮九平五！包3退3，俥七退一，車7進3，仕五退四，車7平6，俥二進七，車4進1，帥五平六，車6進1，帥六進一，車6退1，帥六退一，卒5進1！俥二退七，卒5平4，帥六平五，車6平5，帥五平四，卒4進1，俥二進六，卒4平5，炮五退六！車5進1，帥四進一，象7進5，俥二平一！紅多俥且淨多三個高兵完勝；

②俥二退三，車7進4，仕五退四，車4平3，俥七進二，變化下去，紅多子足可抗衡。

19.………… 包3退1　　20.俥二退一　車4平3

21.相七進五　前卒進1

棄前卒殺中相撞開九宮、撕開防線、攻殺內衛、擴大攻勢，黑由此步入反擊佳境。

22.相三退五　包3平5　　23.俥二退四　…………

退右俥回守，無奈之舉！如改走帥五平四（若俥二平四??則車7進8，俥四退四，車7退1！下伏車7平5挖中仕手段，黑也速勝），則車7平6！帥四平五，馬3進4（也可改走車6進7後再車挖中仕，黑勝定），俥二退一，車6進7，炮九平六，包5退1，傌八退九，車3進1！俥八退六，車3退2，俥二平六，車3平4！俥六退一，車6平9，帥五平四，馬4進5！相五退三，車9進1，俥六平五，車9平7，帥四進一，車7退1（亦可走包5進2！俥八進二，車7退3！黑多子多雙象必勝無疑），帥四退一，包5進2，俥八進二，包5平3，俥八平五，包3進2！黑藉車馬之威，車包同時叫殺，令紅方措手不及、顧此失彼、疲於奔命，

最終敗走麥城，黑方完勝。

　　23.…………　馬3進4！

　　黑駿騎奔出、厲兵秣馬、如虎添翼、單騎絕塵，令紅勢危在旦夕、頹勢難挽。

　　24.兵七進一　馬4進6　　25.俥八平四　車3退3

　　26.傌八進七　士6進5

　　補左中士驅俥固防，是一步攻不忘守的細膩之著！旨在補牢自己陣地後，給紅方最後一擊，將其送上西天！

　　27.俥四退一　馬6進5　　28.俥四退四　馬5進3？

　　卸中馬逼帥出寨，漏著，錯失絕殺良機。宜改走車3進2！炮九平五，包5平2，仕五退四，包2進3，仕六進五，車3進2，仕五退六，車3退5，仕六進五，車3進5，仕五退六，車3退6，仕六進五，車3進6！仕五退六，車7進7！俥二進九，車7平5！以下紅如接走帥五進一？？則車3退1！絕殺黑勝；又如紅改走仕四進五？？則車3退1也黑勝。以下殺法是：

　　帥五平四，車7進5，炮九進四，包5平6！俥四平六，車3平6！俥二進二，包6平2，仕五進四（若俥二平四？？？則車7進3，帥四進一，車7退1！帥四退一，包2進3！成車包左右夾殺，黑速勝），車7進3，帥四進一，車7退1，帥四退一，包2進3，仕六進五，車7平5！俥二平三，車5進1，帥四進一，包2退1！俥六退一，象7進5，俥三平二，車5平7！俥二進七，象5退7，俥二退七，車7退1，帥四退一，車7平4！帥四平五，車4平5！帥五平六，車5進1！黑藉馬包之威，沉中車擒帥，黑方完勝。

　　此局雙方開局伊始就進入了五九炮對左馬盤河高起右橫車之爭。黑渡7路卒欺俥、紅退右俥捉馬，黑馬踏三兵高左直車聯成「霸王車」反擊、紅亮出左直俥躍左傌盤河抗衡、推出最新探索

型新著來搶空間、爭地盤，雙方互不相讓、針鋒相對，令人大飽眼福！但好景不長，就在雙方剛步入中局、黑方右橫車佔據右肋道不久，紅在第11回合走傌六進七，錯失良機、落入下風。接著紅在第12回合補右中相、上錯方向，第15回合補右中仕又陷入被動，第18回合進左直俥貪吃右包後，成算不足、後患無窮，局面即將崩潰。以後儘管紅方竭盡全力，回傌、退俥、揚相，還是敵不過黑單騎絕塵、補中士、馬踩相。以後黑雖臥槽叫帥出現走漏，但黑方還是雙車馬包聯手：車包左右夾殺攻帥、7路車硬挖中仕、車包叫帥拴俥、7路車叫殺抽俥、乘馬包之威、進中車破帥。

是盤佈局在套路裡輕車熟路，紅在佈局後程祭出左傌盤河新著後，輕敵大意、低估黑方反擊水準，因三失良機而飲恨敗北的再次表明用古典版戰術反擊現代流行戰術仍有風險，重演此陣須謹慎的精彩殺局。

第63局 （武漢）陳漢華 先勝 （北京）周濤

轉五九炮過河俥又騎河卸中炮對屏風馬左馬盤河右橫車渡7卒

1.炮二平五	馬8進7	2.傌二進三	卒7進1
3.俥一平二	車9平8	4.俥二進六	馬2進3
5.兵七進一	馬7進6	6.傌八進七	車1進1

這是2012年7月26日江陰首屆「紫薇杯」象棋公開賽第7輪陳漢華與周濤之間的一場龍虎爭鬥。雙方以中炮過河俥七路傌對屏風馬左馬盤河高右橫車互進七兵卒拉開戰幕。

在「屏風馬左馬盤河」佈陣中，黑方在第6回合不補中象，卻以高右橫車出擊的應法在20世紀70年代曾出現過，可當時並

未引起人們的重視。但到了20世紀80年代初，此路變化又開始在大賽中重現：黑方不補中象而高起右橫車，意要放棄中路固守，以儘快配合左盤河馬蓄意對攻、厚積薄發、短兵相接、刀光劍影，形成十分精彩又攻殺激烈的廝殺態勢，從而推出了對雙方攻防研究的新課題。

7.炮八平九　…………

左炮平邊路，形成了在2007年出現過的冷門戰術——五九炮陣勢。在此之前的國內大型比賽中，使用這一戰術的結果只有和局和敗局，而從沒有勝局。看來紅方今天重演此陣必有準備並充滿信心，紅能修成正果嗎？？讓我們拭目以待吧！以往網戰流行針對黑方中防空虛，紅衝中兵的典型直攻戰術，即走兵五進一，卒7進1（渡卒捉俥，實施反擊計畫），俥二平四（若俥二退一，則以下黑方有馬6進7和馬6退7兩種變化，結果前者為紅仍佔先，後者為黑多過河卒、紅大子佔位靈活、各有所得的不同下法）。以下黑方有三種不同選擇：

①馬6進7，兵五進一（若俥三進五，則包8平5，兵五進一，包2進1，黑可抗衡），以下黑又有包8平5和車1平7兩路變化，結果前者為紅方稍優、後者為紅優的不同走法；

②馬6進8，以下紅有俥三進五和兵三進一兩種變化，結果前者為在對攻中紅較易走、後者為黑方反先的不同著法；

③卒7進1，俥四退一，卒7進1，以下紅有俥九進一和炮八進四兩路變化，結果前者為紅多子佔優、後者為紅也稍優的不同弈法。

7.…………　　卒7進1

渡7路卒捉俥點燃爭鬥戰火，是這一反擊戰術的精華！以往也有走車8進1，以下俥九平八，馬6進7，俥八進六，馬7進

5,炮九平五,卒7進1,俥二平三,車1平7,俥三進二,車8平7,俥八平七,象7進5,炮五平四,卒7進1,炮四進五,馬3退5,炮四平八,包8平2,俥五退三,卒7進1!變化下去,黑兵種齊全,且有過河卒助戰,佔先易走。

　　8.俥二退一　…………

　　退俥騎河驅盤河馬,屬當今棋壇流行變例之一。如改走俥二平四,可參閱本章「黃飛先負黃杰雄」之戰。

　　8.…………　　　馬6進7　　9.俥九平八　車8進1

　　10.炮五平六!　…………

　　當黑盤河馬踩三兵又高起左車成「霸王車」後,紅方果斷拋出最新探索型佈局攻殺「飛刀」——巧卸中炮?!令人驚詫萬分、瞠目結舌!如改走以往主流變例是俥七進六,可參閱上局「王國敏先負蔚強」之戰。

　　10.…………　　卒7平6!

　　黑方在苦思冥想了半個小時左右後,最終還是審時度勢、思謀遠處、從長計議地祭出了平7路卒捉俥反擊新招!平添複雜驚險,顯而易見,是要頑強地奮起反擊、針尖對麥芒、不甘示弱!黑方能笑到最後嗎?讓我們繼續欣賞下去吧!

　　11.俥二退一　車1平6　　12.炮六進一　卒6進1

　　13.仕六進五　包2退1

　　黑果斷巧退右包,是一步緩解紅左俥窺殺牽制壓力的佳著!為以後伺機左移做了充分準備。

　　14.俥七進六　包8平5

　　平左中包,及時邀兌俥來簡化局面。也可徑走包8平7!俥二進四,包2平8,相七進五,包8平7,傌三退一,卒6平5,炮六平三,後包進5,俥八進五,後包平5。在以後雙方相互對

攻搏殺中，黑多雙卒且一卒已過河參戰易走。

15.俥二進四　包2平8　　16.傌六退四　車6進3

17.相七進五　包5平7!

卸中包，既可窺視紅三路傌相，又可隨時補中象固防，是一步攻守兩利的攻防佳著!

18.炮九平七　象7進5?

黑現補左中象固防過急，是一步反擊意識不強的漏著。宜徑走包8平7!傌三退一，車6平8!變化下去，黑有攻勢。

19.俥八進六　士6進5??

再補左中上固防，又一步劣著!錯失先機，易遭被動。宜改走包8平7，仍可反先。以下紅有兩種選擇：

①仕五退六，前包進5，炮七平三，包7進6!傌四退五，馬7進5!相三進五，包7平8!傌五退三，包8進2，仕六進五，卒3進1，俥八平七，包8退7，兵七進一，車6平3!以下不管紅方是否兌車，黑均多象且子位靈活，佔優易走；

②俥八平七??後包平3，俥七平八，馬3進4，俥八平七，包3平6，俥七平六，馬4進2，炮七平六，包6進5!俥六進三，將5進1，前炮平四，車6進2，炮六進一，車6退2，炮六平三，包7進5!至此，紅多兵仕，黑多子靈活易走。

以上兩變均優於實戰，黑足可抗衡。

20.炮六平七(圖63)　包8平6???

平肋包打傌，敗著，又失先機，速落下風。同樣揮包，如圖63所示，宜徑走包8進5!以下紅方有兩種選擇：

①傌四進五，馬7進5，相三進五，包8平3，俥八退三，卒5進1，俥八平七，馬3進5!演變下去，黑下伏馬5進7先手棋且子位靈活易走，黑可滿意；

②傌四退三??馬7進5！相三進五，包8進3，相五退三，車6平7！仕五進六，包7進5！傌三進五，包7平9！黑下伏車7進5和包9進2攻殺紅右底相凶著，黑勢大優，強於實戰。

21.傌四退三　馬7進5??

馬踏中相，強行突破，硬要搶攻，過於強勢，壞棋！宜將計就計、順勢而為徑走包6平7強行牽制會更佳。以下紅如接走前炮平三？則前包進5，炮七平三，車6進2，炮三進一，車6平5，傌八平七，馬3退2，傌七平九，卒5進1！傌九平一，車5平1，傌一平五，車1退2。變化下去，紅雖多邊兵，但黑子位較活且中卒有望渡河參戰，優於實戰，足可抗衡，鹿死誰手，勝負一時難斷。

22.相三進五　包7進6　　23.兵七進一！…………

衝渡七路兵，過河反擊，是一步兵貴神速、勢在必行的強著！

23.…………　車6進4

24.帥五平六　包6平8

25.傌三進二　…………

黑雙包齊鳴似潮水般殺來，紅飛傌擋包，不讓它沉底後發威，明智之舉。如徑走兵七進一！則馬3退1（若包8進8，則帥六進一，車6退4，仕五進四，車6平4，帥六平五，車4進3，前炮進四！紅得子且多過河兵參戰大優），傌八進二！將5平6，前炮進六，象5退3，炮六進

黑方　周　濤

紅方　陳漢華

圖63

七，將6進1，炮七退一，將6退1，炮七平二！下伏俥八平九得子凶著。變化下去，紅多子多相多過河兵參戰大優，遠遠強於實戰。

　　25.………　　車6退3　　26.兵七進一　　車6平8??

　　正當雙方疾如流星、各攻一翼的拼殺精彩紛呈、令人大飽眼福之時，黑方卻先走平車貪俥，劣著！再失先機，陷入困境。宜徑走馬3退1！以下紅有兩變：

　　①俥八進二，將5平6，前炮進六，象5退3，炮七進七，將6進1，炮七退一，將6退1，炮七平二，車6平8，炮二平三，車8平4，帥六平五，車4進1，俥八平九，車4平5，相五退三，車5平1，兵一進一，卒5進1，變化下去，紅雖多相，但黑多過河中卒反先易走。

　　②俥二進三，車6平4，帥六平五，包8進8，相五退三，車4進1！俥八退三，象3進1，俥三進五，士5進6，俥五進七，將5進1。

　　以下紅如接走俥八進五，則黑可車4平3殺前炮後捉殺炮兵；又如紅改走俥七退六，則黑可將5退1足以抗衡；再如紅改走炮七平九，則包7退2，炮九進四，象1進3，俥八進五，車4平3，俥八平九，車3平1，俥七退八，將5退1，兵七平六，士6退5，兵六進一，將5平6，下伏有包7退3和士5進4兩步先手棋，黑可抵抗，優於實戰，鹿死誰手，勝負難斷。

　　27.兵七進一　　車8平4　　28.帥六平五　　包8進8
　　29.相五退三　　象3進1　　30.俥八平五　　包7平8??

　　包平8路保包，壞著！還再失良機，敗象已呈。同樣運包，宜徑走包8退2，仕五退六，車4進1，前炮進三，車4平3，後炮平六，包7平2！在以下雙方互有顧忌的爭鬥中，黑子位靈活，雖少雙卒，但多邊象，優於實戰，足可周旋，勝負難定。以

下殺法是：

俥五進一！車4平7，前炮平八！車7平2，炮八平六，車2平7，炮六平八，車7平2，炮八平六，車2進4（不能長捉炮，只好沉車叫帥變著），炮六退三，車2退2，炮七進二，車2平7，炮六平八，車7平2，炮八平六，將5平6，俥五平三！車2平3（無奈之著，在雙方激烈對攻中，黑車雙包難以構成具有殺傷力的有效組合戰術，只好束手待斃呈崩潰敗勢），炮六進八！將6平5，炮七平五！士5進6，兵七平六（兵臨城下，形成了紅俥雙炮兵聯手發威的強大攻勢，紅勝局已定）！車3進2，仕五退六，車3退3，兵六平五！紅兵鎮中路，一劍封喉！令黑方只有招架之功，而毫無還手之力，只好拱手請降了。

以下黑如接走將5平6??則俥三進二，將6進1，炮五平四！紅一氣呵成擒將！又如黑方改走士4進5???則俥三進二！也絕殺，紅勝。

此局雙方開戰伊始就圍繞五九炮對左馬盤河右橫車展開了激烈爭奪。黑渡7路卒欺俥、馬踏三兵、高左直車成「霸王車」出擊，紅退右俥捉馬、亮出左直俥巧卸中炮反擊地步入了中盤廝殺。當紅主動兌右俥、退左傌踏卒、左炮佔七路窺殺3路馬卒象之際，黑在第18回合補左中象固防錯失先機，在第19回合補左中士、在第20回合走包8平6打傌三失良機後，又繼續在第21回合馬踏中相、第26回合平車貪傌、第30回合走包7平8丟掉最後抗衡機會，反被紅俥殺中象、平炮叫殺引車、卸中俥護底相、左肋炮塞象腰、相台炮鎮中路、兵臨城下叫殺，最終紅俥雙炮過河中兵五子聯手發威，一著定乾坤，硬逼黑將請降。

是盤佈局雙方在套路裡攻殺，紅方突發卸中炮新著後，令黑方連續四步走漏，以後又兩丟抗衡機會，被紅方俥雙炮過河兵聯

手擒將的一盤因勢而謀、順勢而為、左右包抄成合圍之勢、一舉
攻破城池擒將入局的經典力作。

第64局　（長春）高太別　先負　（上海）黃杰雄

轉五九炮過河俥又巡河對屏風馬左馬盤河右中象右包封俥

1.炮二平五	馬8進7	2.傌二進三	卒7進1
3.俥一平二	車9平8	4.俥二進六	馬2進3
5.兵七進一	馬7進6	6.傌八進七	象3進5
7.炮八平九	車1平2	8.俥九平八	包2進6(圖64)

　　這是2012年5月1日國際勞動節網戰象棋友誼賽第4輪首局
高太別與黃杰雄之間的一場強強相遇勇者勝的「短平快」精彩殺
局。雙方以五九炮過河俥七路傌對屏風馬左馬盤河右中象右包封
俥互進七兵卒拉開戰幕。興於20世紀80年代初的五九炮攻法，
經過20多年的實戰檢驗，如今已被列為對付屏風馬陣勢的最佳
方案之一。然而對於屏風馬方用左馬盤河補右中象這種具有很強
反彈力的應法，至今紅方無勝局的主要原因是黑方已解決了8路
無根車包的問題。

　　據瞭解，在20世紀80年代中後期的國內重大比賽中，首先
採用左馬盤河佈陣來應戰中炮過河俥七路傌的是特級大師劉殿
中。此後，劉特大結合自己的心得體會，著有《盤河馬探秘》一
書。這本書不僅聞名於海內外，而且至今還讓不少棋手回味無
窮。現黑伸右包過河頂俥封鎖，不給紅左直俥前進空間，是劉特
大在20世紀80年代研究推出的一把鋒利的佈局「飛刀」，也曾
取得過一些成果：本章首局「郝繼超先負李少庚」就是這一佈局
的生動寫照。另有兩變，僅作參考：

①包2進4？俥二平四，馬6進7，傌七進六，包8進4，傌六進五，馬7進5，相七進五，馬3進5，俥四平五，包8平7，炮九進四！雙方兌去7個子後，紅兵種齊全、多中兵、左俥拴車包、中俥窺殺左右雙卒成佔優趨勢。

②卒7進1，俥二退一，馬6退7，俥二進一，卒7進1，傌三退五，包8平9，俥二平三，車8進2，傌七進六。以下黑方有兩種不同選擇：（甲）包2進1？俥三退三！車8進3，傌五進七，馬7進8，俥三平四！變化下去，紅子位較好易走；（乙）包2退1，俥三退三！包2平7，俥八進九，包7進5，俥八退二，車8進3，傌五進七，馬7進8，炮九進四！包9平7，相三進一，車8進3，炮九進三，象5退3，俥八平七！前包進3，仕四進五，前包平9，炮五平三，象7進5，俥七平五！士6進5，傌六進五！至此，紅多子多相多雙兵佔優。在以下雙方對攻中，紅方機會相對來說更多更大。

9.俥二退二？？？…………

當黑右包鎖住紅方左直俥、左盤河馬又雄踞河頭、下伏卒7進1捉俥先手棋之際，紅現退右過河俥巡河，敗著！導致黑伺機棄7路卒後，可迅速擺脫左翼車包被拴鏈的困境而立即反彈成反擊良機。如圖64所示，在某種特定形勢下，進攻到位往往是最佳防禦，應以徑走兵五進一強行從中路突破為上策。以下黑方有兩種不同選擇：

黑方　黃杰雄

紅方　高太別

圖64

①卒7進1??俥二退五！卒7進1，兵五進一，卒5進1，傌三進五，馬6進5，傌七進五，卒7平6，炮五進三！士6進5，傌五進六！馬3進5，俥八進一，車2進8，俥二平八！包8進2，傌六進八，包8退3，炮九進四！下伏俥八平二拴鏈黑左翼車包和炮九進三叫將兩步先手棋，紅勢大優，強於實戰，足可一搏；

②士6進5，兵五進一，卒5進1，傌三進五，卒5進1，炮五進二，卒7進1，俥二平四，馬6進7，炮五進一，卒7平6，俥四退二，車2進4，俥四平三，車2平5，俥三退一，包2平4，仕六進五，包4退2，俥三進三！下伏俥三平二拴鏈黑無根車包和俥二平七及俥二平一掃黑雙卒3步先手棋，紅易走。

9.………… 卒7進1

果斷棄7路卒引右巡河俥，這是一步黑左車包儘快能擺脫紅右俥拴鏈的常用戰術的好棋！黑方由此逐步進入反先佳境。

10.俥二平三　包8平7　11.傌七進六??　…………

當黑方巧妙棄卒、平左包反過來拴鏈三路俥兵傌相後，紅方竟然想當然地隨手抬起左傌盤河邀兌，又一敗筆！造成紅陣形失調，這是使局面迅速陷入困境的根本所在。此時紅宜以改走炮五平六先調整陣形、固防陣地為上策。

以下黑如接走包7進4，則相七進五，車8進5，俥三平二，馬6進8，傌七進六，馬8進7，炮六平三，包7平1，傌六進七，包1平3，炮九平七，卒9進1，炮三平一，包2平5！俥八進九，包5退2！仕六進五，馬3退2，炮一進三，包3平9，炮一進四！變化下去，黑雖多中卒，但雙方的無俥（車）棋戰線甚長，有望成和，紅勢遠遠強於實戰，足可抗衡。

11.………… 馬6進4　12.俥三平六　車8進6

13.俥六平三　…………

雙方果斷兌傌（馬）、黑車過河佔據兵林線出擊後，紅仍俥回相台保兵護傌，無奈之舉。如改走兵三進一??則包2退1！俥六退二，包2平5！俥八進九，包5平1！俥八退三，包1平7！黑車換傌雙炮後反多子佔優。

　　13.………… 包7進4　　14.相三進一　包2退1

　　15.俥三平六　車8進2！

　　黑雙包齊鳴，殺兵捉傌後，現又伸左車於下二線緊塞相腰，以下暗伏有攻殺得子手段。至此，黑方在紅右翼無形之中已形成了很大的偷襲威脅，黑方由此步入反擊佳境！

　　16.俥六退二　包2平5　　17.俥八進九　包5平9！

　　黑見時機已成熟，果斷飛右包，棄右車，炸中炮、轟邊相，現既窺殺紅左仕角俥和邊炮，又直接窺殺紅右翼空虛底線。一場大膽捨車擊炮相、集中優勢兵力直插紅右翼底線的漂亮的戰術組合攻堅戰，一觸即發、即將上演！

　　18.俥八退七??　…………

　　退俥聯成「霸王俥」，試圖頑強抵抗，最後失察敗著！導致宮傾玉碎、牆崩城倒，紅頹勢難挽、厄運難逃。但如紅改走傌三退一??則馬3退2，俥六平一，包7進3，仕四進五，包7平9，俥一平四，車8平9，帥五平四，士4進5，炮九進四，馬2進3，炮九進三，車9退2！變化下去，黑也多子多象得勢勝定。

　　18.………… 包9進2　　19.仕四進五　車8平6

　　黑方抓住最後機會，沉左邊包叫帥，現又左車佔左肋道一錘定音！令紅方措手不及、疲於奔命、慌不擇路、顧此失彼，只有招架之力，而無還手之力地坐以待斃。以下紅如接走俥六平四??則包7平8！俥四退一，包8進3！黑雙底疊包絕殺，黑勝；又如紅改走仕五進四??則包7平8！傌三退一，包8進3！

也成疊包絕殺，黑方完勝。此時儘管紅方仍有雙俥傌炮在場，但也只能望「棋」興歎、追悔莫及！

此局雙方一開局就進入了五九炮對左馬盤河右包頂俥封鎖的老式棋路搏殺。然而好景不長，紅方在第9回合退右俥巡河防守，將已被淘汰的走法搬上棋枰，令人大跌眼鏡，使這場搏殺成了千古「冤」局，紅追悔莫及（現在取而代之的急進中兵下法，卻效果不錯，可以大顯身手、足可抗衡）。接著紅在第11回合進左盤河傌邀兌，則是使紅勢陷入困境的根本所在。此時紅應以及時卸去中炮補中相來調整鞏固好棋型為上策。可是到了第18回台紅逃退左俥連成「霸干俥」後卻更加速了敗程，被黑方不失時機地果斷沉左包、大膽平肋車，最終車雙包聯手，直撲紅右翼底線成底疊包絕殺。是盤紅方佈局隨手不該、黑方中盤精巧運包騰挪組攻精彩，而後又果斷棄車、大膽搶殺，形成車雙包三子歸邊，演成古典式「夾車包」殺法，攻守乾脆俐落、入局精彩、堪稱棄車殺法的精彩力作。

第65局 （河北）陸偉韜 先勝 （廣東）李鴻嘉

轉五九炮過河俥七路傌對屏風馬左馬盤河右中象右包過河左包封俥

1.炮二平五	馬8進7	2.傌二進三	卒7進1
3.俥一平二	車9平8	4.俥二進六	馬2進3
5.兵七進一	馬7進6	6.傌八進七	象3進5
7.炮八平九	…………		

這是2011年10月25日全國象棋個人賽第11輪陸偉韜與李鴻嘉之間一場紅方要進前12名取得大師稱號的殊死拼殺。雙方以

五九炮過河俥七路傌對屏風馬左馬盤河右中象互進七兵卒拉開戰幕。在各種不同象棋賽中，先手方對付左馬盤河右中象（或右橫車）的下法甚多，前面已有過詳細介紹，其中五九炮過河俥的著法是近年棋壇上最為流行的走法之一，這是由於五九炮的陣形側重於左右兩翼子力均衡出動，使局勢平穩展開、剛柔相濟、厚積薄發，其對於局面的掌控能力，相對於炮八進一高左炮或炮八進二巡河炮（均不屬本書研究範圍），以及俥九進一或兵五進一等各路變化更為穩健。如改走俥九進一，則士4進5，俥九平四，包8平6，俥二進三，包6進6，俥二退五？馬6進7，俥二平四，馬7進5，俥四退三，馬5退3，俥四進三，卒3進1，炮八進四，馬3進4，俥四平二（若俥四平六，則車1平4，兵七進一，象5進3，炮八平一，包2平7，炮一平三，象7進5，變化下去，雙方雖子力對等，但黑方易走），卒9進1，演變下去，黑也多卒易走；又如改走兵五進一，可參閱本章「申鵬先負謝卓淼」之戰。

　　7.…………　　包2進4

　　伸右包過河進駐兵林線，既可策應左馬，又可伺機進8路包成「雙包過河」反擊陣勢，還可演變成右包封左俥陣勢，屬當今棋壇流行又常見的對攻走法。如改走車1平2，可參閱本章「郝繼超先負李少庚」和「高太別先負黃杰雄」之戰。

　　8.俥二平四　　馬6進7

　　進馬踩三兵，主動積極且穩健。如貪走包2平7??則傌三退五（若相三進一？則包8進2！俥九進一，車1平2，演變下去，黑方多卒，陣形穩固，易走），馬6退4，炮五進四，士4進5，相七進五，包8進4，俥九平八，卒7進1，炮五平一，馬4退6，俥八進七，包8退3，俥八平七！車8平9，傌七進六，車9進

3，傌六進四，車1平4，炮九進四，車4進8，俥七平八，將5平4，俥八退七，包7平1，傌四進二！再得一包後，紅多子佔優。

9.傌七進六　…………

左傌盤河出擊，屬流行走法。筆者也曾走過俥九平八，效果不錯。以下黑如續走包2平3，則炮五平四，士4進5，相七進五，包8進4，俥八進七，車1平3，仕六進五，卒3進1，兵七進一，象5進3，俥四退二，車8進2，俥四平七，象7進5，俥七退一，馬7進5，俥七進一，馬5進3，帥五平六，車3平4，俥七平六，車4進5，傌七進六！此時紅左傌盤河出擊是在多子得勢佳境下進行的有力反擊，紅方多子大優。結果紅以多子多兵多仕相完勝黑方。

9.…………　　包8進4

左包進兵行線，形成「雙包過河」陣勢，一改以往包2進1，俥九平八，包2平7，炮九平三，包8進4，仕六進五，士4進5，傌六進七，車8進5，俥四進二，馬3退4，俥八進四，車1平3，炮五平七，車3進2，相七進五，紅陣形穩固、子位靈活的紅優走法，旨在出奇制勝，黑方能如願嗎？讓我們繼續靜心欣賞、拭目以待吧！

10.俥九平八　車1平2　　11.傌六進五　…………

傌踩中卒邀兌，以簡化局勢後伺機進攻，屬改進後主流變例之一。筆者在網戰中也曾先走過俥四進二，效果可以。以下黑如續走士4進5，則傌六進七，包2退5？過急，宜改走車8進2！穩正，以下炮五平七，包2平3，俥八進九，馬3退2，相七進五，包3退3，炮七進四，馬2進3，演變下去雙方兵卒等、仕士相象全，大子基本對等，雙方均勢，局面平穩??傌七進九，包2平6，傌九進八，馬7進5，相七進五，馬3退2，俥八進九，士

5退4，傌三進四，包8進3，傌四進五！車8進3，傌五進七！士6進5，炮九進四，車8平3，俥八退二，包6進1（宜車3平1殺炮為好）？炮九進三！象5退3，傌七進五！將5進1，俥八平四，卒7進1，相五進三，車3進2，相三退五，車3進1，俥四退四，車3平1，炮九平六！結果黑走漏少雙卒告負。

11.………… 馬7進5

先左馬踩中炮，勢在必行。如改走馬3進5，則炮五進四，士6進5，俥八進二，下伏炮九退一再平八路打死右包先手棋，紅大優。演變下去，黑方更難應付。

12.相七進五 馬3進5 13.俥四平五 包8平7

14.傌三退五！ …………

傌退窩心，未雨綢繆，創新之變，臨場佳著！以往網戰多先走俥五平七殺卒得勢。以下黑如接走卒7進1，則炮九進四！車8進4，炮九平一！卒7平6，傌三退五，卒6進1，傌五進七。黑連衝三步7路卒的代價是白送了3個卒，慘重也！結果紅兵種齊全、淨多三個高兵，必勝無疑。而筆者兩次在面對不同對手時走過炮九進四！卒7進1（若車8進8？則傌三退五，演變下去，紅多兵反先易走），以下紅方有兩種不同角度的選擇：

①俥五退二！卒7平8，傌三退五，卒9進1，傌五進七，車2進3，炮九進三，士4進5，仕四進五，車8進4，炮九退五，卒8進1，兵一進一，卒9進1，俥五平一，卒3進1，兵七進一，車8平3，俥一平七，車3進1，相五進七，車2平3，兵五進一，車3進2，俥八進三，車3進2，俥八進六，士5退4，炮九進五，象5退3，炮九平七！變化下去，紅多兵得士，得勢反先，結果紅以俥兵擒將入局；

②傌三退五！卒7平6，傌五進七，車8進4，俥五平七！卒

6進1，仕六進五，車8平5，俥七平四，包7進1，兵五進一，車5平2，兵七進一，前車退1，俥四平八，車2進3，炮九進三，象5退3，傌七進六！變化下去，紅兵種齊全、俥拴車包、淨多高兵，大優，結果也是俥雙兵破城擒王獲勝。

　　14.…………　　士4進5　　15.俥五平七　　…………

卸中俥殺卒護七路兵，先得實利，積累物質力量，佳著！

　　15.…………　　車2平4　　16.傌五進七　　包2平3

　　17.俥七平四　　包7進1　　18.俥四退四　　包7平8???

　　平7路包，劣著！導致以後局勢速落下風。應仍以佔據兵林線，成活「擔了包」態勢、智守前沿為上策，宜徑走包7退1！以下紅如接走兵五進一，則包3平9，兵五進一，車8進3。變化下去，紅雖兵種齊全又有過河中兵參戰略優，但黑方子力佔據要點，左翼車雙包雙卒的歸邊態勢不可小覷。黑勢優於實戰，足可一搏，鹿死誰手，勝負難料。

　　19.兵九進一(圖65)　　車8進3???

　　伸左車護雙邊卒，過急，敗著！如圖65所示，宜以走包3平9形成黑車雙包三子歸邊攻勢為上策。以下紅如續走俥八進六，則卒9進1，炮九進四，包9進3，俥八平四，車4進8！黑方有攻勢易走，優於實戰，可以抗衡；以下紅如續走炮九平五，則將5平4，炮五平六，包8平5，後俥平五，車8進9，傌七進八，包9平7！仕四進五，包7平4！仕五退四，包4退6！至此，黑追回失子又破仕殘相，大佔優勢；以下紅如接走傌八進九，則包4平2！傌九進八，將4進1！俥五平四（若俥四平七???則車4進1，帥五進一，車8退1！黑速勝），包2進5，前俥平七！包2平3！俥七平四，車4進1，帥五進一，車8退1！後俥退一，包2平6！以下紅方有兩種選擇：

①俥四平七？包6退6！帥
五進一，車4退2！黑方捷足先
登擒帥入局；

②俥四退五，車4退1，帥
五進一，車8平6，仕四進五，
車4平5！兜底挖中仕也破城擒
帥，黑勝。

20.兵五進一　車4進6

21.兵五進一　…………

連衝中兵，不失時機，乘虛
而入，各攻一面，疾如流星，果
斷有力！如改走俥八進三？則車
4平8！變化下去，有望形成包3

黑方　李鴻嘉

紅方　陸偉韜
圖65

平9的三子或四子歸邊猛烈攻勢，黑勢大優。

21.…………　包8進2　　22.兵五平四　士5退4

退中士固防，稍嫌消極！臨枰時李大師自認為黑子已佔據要
點，紅一時並沒有好的進攻落點，故試圖趁機快速調整陣形，以
儘快穩固後防。其實此時黑仍宜以徑走包3平9聚集三子歸邊攻
勢為上策。以下紅如接走俥八進九，則士5退4，俥八平九，車4
平3，以下紅如續走相五退七？則包9進3；又如紅改走傌七退
五，則車3平1！這兩路變化下去，黑方優於實戰，局面易走，
可以抗衡，有望反先。

23.兵四進一　車4退3??

退肋車捉兵護邊卒，又一敗筆！完全不顧3路包將要被紅俥
追殺的弱點，走出了不該出現的特疑棋型。紅抓住機會，俥傌發
發威、趁機出擊、大佔優勢後，最終轉化為勝勢。宜先走士6進

5！炮九進四，車8退1，炮九進三，象5退3，俥八進九，象7進5，仕六進五，車4平9！演變下去，優於實戰，仍可抵禦，一時不會落敗。

24.俥八進三　　包3平4　　25.仕六進五　　士6進5

26.傌七進五？　…………

過穩，此時不宜擴大優勢，宜徑走俥四進一更為緊湊有力。以下黑如接走包4進2，則俥八平六！車4進3，俥四平六，包8退1，俥六平四，包4平1，炮九平八！演變下去，紅子力活躍、兵種齊全易走，下伏炮八進四打車取邊卒和炮八進七沉底困士象的先手棋，紅勢大優後將轉為勝勢。

26.…………　　包8退3??

黑方由於前面用時過長，造成當前用時吃緊，便隨手退左包企圖牽制紅兵林線上俥傌後緩解壓力，壞棋！黑因這步「眼光」棋錯失了最後良機而陷入絕境。同樣揮包，宜徑走包4進2！變化下去，雙方戰線較長，黑勢優於實戰，尚有機會抗衡。

27.傌五進四！　車4進1

紅方抓住戰機，眼疾手快，進傌踩車、突發惡手，令黑方措手不及、疲於奔命、慌不擇路、顧此失彼、頹勢難挽。

黑進肋避捉，無奈之舉。此刻黑才醒悟到自己根本沒有實力兌紅俥，已陷入絕境。因為黑如改走包8平2？則傌四進六！包2平3，炮九進四！車8進2，炮九進三，象5退3，炮九退四！士5進6，傌六進四！以下黑如接走將5進1，則紅傌四進三踩底象發威；又如黑改走將5平6，則炮九平四，士4進5（若先走將6進1???則傌四退六！成傌炮兵巧殺，紅勝），兵四平三！也成傌後炮絕殺，紅也勝。以下殺法是：

俥八進三，卒1進1，兵四平三，車8進2，傌四進三！紅方

不失時機，傌進卒林、平兵驅車，現傌到成功、直逼九宮，下伏傌八平四直插黑6路底線絕殺凶著。

以下黑如接走車4進1（若先走士5進6？？則傌四進五！士4進5，傌四進一，包4平5，傌八進三，車4退4，傌八退一！車8平4，傌八平五，包5退5，傌四平五！絕殺，紅勝），則傌八平四，車8平6（若士5進6，則傌四進一！以下黑又有兩種選擇：①車4平6？？前傌進二，車4退5，傌四進七！紅勝；②士4進5？？前傌進二，士5退6，傌四進七也絕殺，紅方完勝），後傌進二，車4平6，傌四退二，包4退4，炮九進三，包4平7，兵三進一！至此，形成了紅傌炮四個高兵對黑包雙高卒的必勝局面，黑方認負，紅勝。

這樣小將陸偉韜最終取得了全國象棋個人錦標賽的第13名，如願獲得「中國象棋大師」的榮譽稱號。

此局雙方一開戰就步入了五九炮對左馬盤河右中象過河包之間的激戰。紅右傌捉馬、左傌盤河踩中卒、亮左傌出擊，黑左馬踏兵踩中炮、雙包過河封住紅左直傌地早早進入了中盤廝殺。可是好景不長，就在黑進「擔子包」打左傌、紅回右肋傌阻擋之際，黑卻在第18回合走包7平8導致速落下風、在第19回合走車8進3護雙邊卒又錯失良機，以後又在第23回合走車4退3保邊卒走出特疑棋型而令人費解。儘管紅在第26回合走傌七進五從中路出擊過穩，而黑卻接走包8退3錯失最後拖長雙方戰線良機，而被紅方傌捉車、傌護兵、兵欺車、傌進釣魚臺，最終雙傌傌兵聯手得車，以多雙高兵完勝黑方。

是盤在套路佈局，雙方輕車熟路。在中局攻殺中，黑因用時過長而四失良機，最終被紅雙傌傌兵聯手攻營拔寨、笑到最後的打破了自2007年出現五九炮後至今沒有戰勝過屏風馬左馬盤河

神話般的經典力作。

第66局　（江蘇）張國鳳　先勝　（廣東）時鳳蘭

轉五九炮左直俥過河七路傌對屏風馬雙包過河遲到左馬盤河

1.炮二平五　馬8進7　　2.傌二進三　車9平8

3.俥一平二　馬2進3　　4.兵七進一　卒7進1

5.傌八進七　象3進5

這是2011年10月21日全國象棋個人錦標賽女子組第7輪張國鳳與時鳳蘭之間的一場巾幗精彩廝殺。雙方以中炮七路傌對屏風馬右中象互進七兵卒拉開戰幕。紅進七路傌是江蘇棋手在重大比賽中常喜歡採用的走法，並取得過不錯戰績。而他們對「中炮七路傌攻屏風馬雙包過河」佈局又相當有研究，其走法常別具一格！那麼，此戰能欣賞到嗎？讓我們靜心等待吧！黑速補右中象固防，沒有及時進右包過河，這可能是黑想避開紅方俗套而精心準備的佈局方案。

6.炮八平九　…………

紅先平左邊炮，意要以五九炮陣勢出戰，頗有新意，這說明紅還是有心理準備來應對黑方雙包過河這場硬仗的。其實此時網戰一般多先走炮八進二巡河炮出戰（此佈局不屬本書研究範圍），以下黑如接走馬7進6，則俥二進六，卒7進1，俥二平四，卒7進1（也可走馬6進7，炮八平三，結果紅方反先），傌三退五（也可走俥四退一或傌三退一，兩路變化結果均為黑優），馬6退4。以下紅方有俥四退二、俥四平二和相七進九3路變化，結果均為黑方佔優的不同走法。又如改走俥二進六成過河俥陣勢出戰，可參閱本章首局「郝繼超先負李少庚」之戰。

6.………… 包2進4 7.俥九平八 包2平7

當紅亮出左俥捉包時,黑卻隨手飛包炸三路兵壓馬窺視右底相,劣著!易遭紅方暗算而陷入被動。宜以徑走車1平2先封住紅左俥為上策。以下紅如接走俥二進六,則以下黑有兩變:

①包8退1,以下紅又有兩種選擇:(甲)在2009年首屆全國智力運動會象棋賽上謝巋與聶鐵文之戰中曾走兵五進一,包8平2,俥二進三,後包進8,俥二退二,前包平1,俥二平三!包2平3,傌七退九,包1退2,相七進九,車2進8,兵五進一,士4進5,俥三退一,卒5進1,傌三進五,變化下去,黑雖追回失子,但紅有中炮盤河傌聯手發威,易走,結果雙方握手言和;(乙)在2010年「北武當山杯」全國象棋精英賽中蔣川與才溢之戰中改走兵三進一!卒7進1,俥二平三,包8進5,俥三退二,包8平7,傌三退五,馬7進6,俥三平四,車8進4,炮五平四,馬6退8,傌七進六,士4進5,傌五進七,卒3進1,兵七進一,車8平3,相七進五!變化下去,黑雖有雙包過河進駐兵林線,但在雙方子力對等情況下,紅子位靈活略先易走,結果紅勝。

②在2011年第十二屆世界象棋錦標賽中國蔣川與菲律賓莊宏明之戰中改走包8平9,俥二進三,馬7退8,傌七進六,馬8進7,兵七進一,包2平7,俥八進九,馬3退2,兵七進一,包7進3,帥五進一,卒7進1,炮九進四,卒7進1,傌三退二,包9進4,炮九進三,將5進1,炮五平八,包9平5,炮八進六!變化下去,黑雖多象多過河卒,但右底馬被紅雙炮重壓不能動彈,紅因傌六進八再進七可活捉右底馬而佔有先機。結果紅在雙方無俥(車)棋戰中先拔頭籌,最終破城擒將入局。

8.俥八進七 車1平3 9.傌七進六 包8進4

俥左包過河封俥,屬改進後流行變例之一。以往曾走包8平

9，俥二進九，包7進3，仕四進五，馬7退8，炮九進四，車3平1，炮九退二，卒7進1，傌三退一，包7平9，傌六進五，馬3進5，炮五進四，士6進5，俥八退五，卒7進1，俥八平四，馬8進7，炮五退一，車1進4，兵五進一。演變下去，雙方相互牽制。紅雖多中兵，但黑多中象且有過河卒助戰，易走。

　　10.仕四進五　卒7進1　　11.炮九進四　　　　包7平1
　　12.炮九進一　馬3退5　　13.傌六進五(圖66)　馬7進6???

　　當雙方在順其自然兌兵卒對抗中紅左傌踩中卒邀兌時，黑卻走了遲到的左馬盤河，敗著！導致以後局勢落入下風、受制挨打，錯失先機，令人大跌眼鏡。如圖66所示，宜改走卒7進1！傌三退一，包8退2，兵七進一，卒7平8！俥二平一，馬7進6（此時進馬有威武之感）！俥八退四，包1退3，俥八平九，包1平2，傌一進二，卒3進1！演變下去，紅方易走，黑方佈局雖選擇不佳，但仍伏有卒3進1渡河參戰和馬5進3邀兌中馬的先手棋。黑勢強於實戰，足可抗衡，勝負難料。

黑方　時鳳蘭

紅方　張國鳳
圖66

　　14.兵五進一　　包8退2
　　15.俥八退四　　馬6進8
　　16.俥二進四！　…………

　　棄右俥殺馬，強硬一擊、一俥換雙、一鳴驚人、洞察一切、一發而不可收，令黑方措手不及、慌不擇路、疲於應付、顧此失彼、大傷元氣、難以為繼、凶多吉少。此後，黑局勢每況愈

下，最終陷入困境、難以自拔。

16.………… 卒7平8　　17.俥八平九　卒8平7??

紅俥果斷換雙後，黑勢並不樂觀，因窩心傌已成了其心頭大患，故儘早躍出窩心傌是當務之急，刻不容緩。所以宜徑走馬5進3！炮九進二，馬3進5，炮五進四，士6進5，傌三進二，車8進3，炮五退一，車8平7，相七進五，車7進1，炮五進一，卒3進1，兵七進一，車7平3！這樣先後兌去傌馬兵卒後，黑右象位底車牽制左翼俥炮，黑巡河車包管住紅中炮兵傌，強於實戰，足可抗衡，勝負一時難斷。

18.俥九平四　象7進9　　19.俥四進五　象9進7

揚起邊象連中象，避開紅左炮窺殺，無奈之舉。如硬走車8平7???則炮九平一！卒7進1（若貪走車7進3???則炮一進二，包8退4，俥四進一，絕殺，紅速勝），傌五進三，象5進7（揚象驅邊炮無奈，如改走車7進2???則炮一進二再俥四進一，紅勝），傌三退二，象7退9，傌二進一，卒7進1，傌一進三！車7進1（若車3進2???則俥四平五！俥傌同時叫殺，紅勝），俥四平三！車3進2，俥三平四！車3平7，帥五平四，車7退2，兵五進一，卒7進1，兵五進一，卒7進1，帥四進一，車7進8，帥四進一。以下黑如接走車7退6??則俥四進一，紅勝；又如黑改走車7退8??則兵五進一！下伏兵五進一挖窩心馬，成炮中兵同時叫殺，紅也完勝。以下殺法是：

傌五進三，車8平7，前傌退二，馬5進3，俥四退二，馬3進1，炮五進五，車3進2，炮九進二，將5進1，炮五退二，車7平8，帥五平四！車8進2，俥四進二，將5進1，炮五平九，士4進5，前炮退二，車3平1，炮九進二！車8進2，傌三進五！下伏馬踩7路卒和兵五進一直攻三樓將兩步先手棋！

以下黑如接走象7退9？？則炮九平一！將5平4，俥四退二，將4退1，俥四平七，馬1進2，俥七平八！活擒黑馬後，紅方淨多俥炮兵雙相完勝黑方；又如黑改走卒7進1，則兵五進一！將5平4，俥四退二，將4退1，俥四平七，馬1進2，俥七平六，士5進4，俥五進六，馬2進3，俥六進八，士6進5（若將4平5？？則俥八進七，將5平4，炮九進一，將4退1，俥六進一，成俥俥炮聯手妙殺，紅勝），俥六退四，馬3退2，炮九退二，將4退1（若車8退1？？則炮九平六！車8平4，兵五進一！黑車被殺後，紅勝定），俥八進七！

以下黑如將4進1？？？則炮九平六，紅勝；又如黑方改走車8退1？？？則炮九平六，車8平4，兵五進一，車4進1，俥六進三！得車後，紅淨多俥兵雙相完勝黑方；再如黑改走士5進6？？則俥六進五殺士後也成俥俥冷著擒將，紅勝。

此局雙方一開戰就響起了五九炮對雙包過河打三路九路兵遲到的左馬盤河搏殺聲。當紅左邊炮殺邊卒追殺黑右馬後七路俥搶殺中卒地早早步入中盤廝殺時，黑方卻因在第13回合走了馬7進6這一「遲到」的左馬盤河而落入下風。以後當紅棄右俥換黑馬包搏殺後，黑在第17回合走卒8平7又留下了窩心馬禍根，被紅方果斷揮俥佔右肋塞象腰出擊。

此後，紅退前俥踩包、俥回卒林線、飛炮炸中象、沉左炮叫將、退中炮保俥、出帥伏抽車、俥逼將上三樓、卸中炮偷襲、退前炮抽車、逼車換俥炮，最終俥進中路盤頭躍出，成俥俥炮兵聯手殺勢；黑見紅方多炮多相，自己將位又極差，只好含笑起座、遞上降書順表、城下簽盟、拱手請降了。

是盤佈局開始不久黑右包炸兵陷入被動，中盤格鬥又兩失戰機；紅方因勢而謀、順勢而為，運子爭先、謀子取勢，兌子老

練、棄子追殺，最終以多子破城使雙方用淋漓盡致的攻殺棋風，演繹了一盤耐人尋味、令人讚歎的精彩殺局。

第67局 （深圳）石 磊 先負 （上海）黃杰雄

轉五九炮過河俥伸左俥巡河對屏風馬左馬盤河右中象過河包雙直俥

1.炮二平五　馬8進7　　2.傌二進三　車9平8

3.俥一平二　馬2進3　　4.兵七進一　卒7進1

5.俥二進六　馬7進6　　6.傌八進七　象3進5

這是2013年5月27日上海解放64周年象棋網戰對抗賽第2磐石磊與黃杰雄之間的一場殊死纏鬥。雙方以中炮過河俥七路傌對屏風馬左馬盤河右中象互進七兵卒拉開戰幕。黑左馬盤河後，即補右中象是一步「官著」（在本章「申鵬先勝謝卓淼」之戰第6回合注釋已對此做了回答），是經過長期實戰驗證的。也可補左中象走象7進5，以下紅如接走炮八平九，則包2退1，俥九進一，包2平7，俥九平四，包8平6，俥二進三，包6進6，炮五平四，馬6進7，俥二退八，馬7退6，俥二平四，包7進6，炮四進七，包7平1，俥四進四，包1進2，炮四退二！紅多仕有攻勢，仍持先手易走；又如改走卒7進1（衝卒捉俥，力圖以先發制人手段謀求對攻），則俥二平四，馬6進8，兵三進一！馬8進7，炮五進四！馬3進5，俥四平五，包2平5，炮八平三！追回失子後，紅在平穩發展中多得雙卒、兵種齊全，顯而易見大佔優勢；再如改走車1進1，可參閱本章「王國敏先負蔚強」「陳漢華先勝周濤」和「黃飛先負黃杰雄」之戰。

7.炮八平九　…………

　　紅此時除了以五九炮陣勢旨在隨時要亮出左翼主力、使兩翼能並舉出擊的創新攻法外，還有較為流行的兵五進一急進中兵、意要從中路強行突破的激烈戰法，可參閱「申鵬先勝謝卓淼」之戰。

　　7.…………　　車1平2

　　亮出右直車，準備形成右包封俥陣勢，是對付五九炮過河七路馬的主流變例之一。以下另有4變，僅作參考：

　　①卒7進1，俥二平四，馬6進8，傌三退五，卒7進1，俥九平八，車1平2，以下紅有兩變：(甲)俥八進六，以下黑又有士4進5和包8平9兩路變化，結果前者為雙方各有千秋、後者為黑勢較強的不同下法；(乙)傌七進六，包8平9 (在1985年「敦煌杯」象棋精英賽上凌正德勝鄧頌宏之戰曾走過士4進5)，以下紅又有俥八進六、傌六進五和炮五平二3種變化，結果前者為雙方均勢、中者為黑方勝勢、後者為紅反略先的不同弈法。

　　②包2進4 (伸右包過河趁勢可左右壓傌，旨在避開紅亮出左直俥對黑右翼的牽制)，俥九平八。以下黑又有車1平2、包2平3和包2平7三路變化，結果前者為雙方均勢、中者為紅勢較強、後者為紅方佔優的不同走法。

　　③包2進1 (高起右包，意要配合右馬護中卒，不給紅左伸乘機過河機會，也可伺機挺3路卒追殺紅右過河俥後，再有機會包平3路牽制紅七路傌兵相)，俥九平八，車1平2。以下紅又有俥八進四、俥二退二、炮九進四和兵五進一4種變化，結果前者為紅方先手、中一者為雙方平穩、中二者為紅反主動、後者為局面平穩，但紅子力結構好的不同著法。

　　④包2退1 (退縮右包，旨在當紅左俥捉包時左移反擊來舒展子力、調整陣形，即使左移不成，也可成左車之「根」，以幫

助河口馬順利渡江出擊），俥二平四，馬6進7。以下紅又有俥九平八和炮五平四兩路變化，結果前者為雙方各有千秋、後者為紅反先手的不同走法。

8.俥九平八　…………

亮出左直俥欺包，準備挑戰黑進右包過河封俥，屬改進後主流變例之一。另有兩種緩開左直車選擇，僅作參考：

①俥二平四！馬6進7，炮五平四，士4進5，俥九進一，包8平7，俥九平四，象7進9，前俥平三，包7平6，俥四平八，包2進1，炮四進四，車8進5，俥八進三，卒3進1，俥八進二，車2進3，炮四平八！卒3進1，俥三平二！車8平6，俥二平四，馬3進4，俥四退二！馬4進6，傌七退五，馬6進8！炮八退五，卒3進1，傌三退一！馬8退9，傌五進三，包6進6，炮九進四！卒7進1，炮九平一！演變下去，黑雖有雙卒已渡河參戰，但棄子奪勢未得逞，而紅卻多子又得勢，明顯佔優，結果紅以多子入局；

②炮五進四??馬3進5，俥二平五，包2平3，相七進五，車2進7，俥五平四，馬6進7，傌七進六，包8平7，俥四平三，車8進7，傌六進五，包7平6，傌五退四，車8進1，傌四退六，車2進1，傌六進五，車8平6，仕六進五，馬7進5！為取中兵，紅放棄控制中路後牽引了黑兩翼子力的活躍，給了黑馬踏中相反先佔優易走機會，結果黑方獲勝。

8.…………　　包2進6(圖67)

伸右包過河封壓左俥，是1984年全國象棋錦標賽上遼寧李叢德後手對青海張錄之戰中首先使用的新戰術，並一直延續到1987年的全國各種大賽上，在遼寧、河北、山東棋手之間的交鋒中相繼出現。伴隨而生的卒7進1應法，可參閱本章「郝繼超

先負李少庚」之戰。

9.俥二退五??? …………

退右俥驅右包，敗著！得不
償失，導致紅方由此一蹶不振，
最終飲恨敗北。如圖67所示，
宜徑走俥二平四！馬6進7，傌
七進六，包8平7，傌六進五，
馬7進5，相七進五，馬3進5
（若包2退5??則俥四進三！將
5平6，傌五進三，將6平5，傌
三進二！紅追回失子後多子破士
大優），俥四平五，車2進7
（在黑車包受制困境下，只有從

黑方　黃杰雄

紅方　石　磊
圖67

左右兩翼先後抗擊才為上策，如改走包7進5??則炮九平三，士
4進5，仕六進五，車8進6，炮三平一，車8平9，炮一進四，卒
1進1，炮一平三，車9平6，兵五進一，卒7進1，俥五平七！紅
多中兵反優易走），傌三進四（明智的求戰下法，若俥五平
三??則車2平1，俥八進一，包7平6，變化下去，局勢簡化後
可和），車8進8，炮九退一！車8退3，傌四進六，士4進5，
俥五平七！車8平4，傌六進四，車4進1，傌四進三，將5平
4，仕六進五，車2退5，炮九進一，包2退1，俥七平三，包7平
8，俥八平六！車4進3，仕五退六，包2進2，相五退七，車2平
4，仕四進五，包2退8，炮九進四！包2平7，俥三進二！變化
下去，紅反多雙高兵易走，強於實戰，足可一搏，鹿死誰手，勝
負難測。另有3變可作參考：

①兵五進一，可參閱本章「郝繼超先負李少庚」之戰；

②俥二退二，可參閱本章「高太別先負黃杰雄」之戰；

③傌三退五，可參閱1987年全國象棋個人錦標賽王秉國先和尚威之戰。

9.………… 包2退4!

退右包雄踞河口巡河，穩健而老練之著！如改走包2退2？則俥二平四，馬6進7，傌七進六！下伏有兵七進一和俥四平二繼續拴鏈左車包兩步先手棋，而黑方也有卒7進1渡河和包8平7的反擊手段，雙方反而各有千秋，也互有顧忌，遠不如實戰攻法。

10.俥八進四 …………

伸左俥頂右包巡河，無奈之舉。如貪走炮九進四??則馬3進1，炮五進四，士6進5，炮五平九，象5退3，俥二平四，馬6進7，俥四進二，包2平5，相七進五，車2進9，傌七退八，包8平7，兵五進一，包5退2，炮九平一，車8進3，炮一進三，象7進9，兵五進一，車8進4，傌三進五？包5進4，俥四平五，馬7進6！俥五平六，包7進7！帥五進一，車8進1！帥五平六，包7平4，帥六平五，馬6進8！帥五退一，包4平6！以下紅有兩變：

①傌八進七，包6退2，相五退三，包6平9，兵一進一，包9進2！俥六平一，車8平7！俥一退三，車7進1！帥五進一，馬8退7！帥五平六，車7平9！黑方得俥完勝紅方。

②帥五平四，車8平6，帥四平五，馬8退7，帥五平六，車6平2，俥六平三，車2進1，帥六進一，馬7進6，帥六平五，車2退1，帥五退一，馬6退5！俥三退一，車2進1，帥五進一，馬5進3，俥三平七，車2平7！帥五平六，卒7進1！變化下去，黑7路卒直逼九宮成車馬卒夾殺，也完勝紅方。

10.………… 包8進4 11.俥二平四 馬6進7

12.俥四進五 包8退1 13.俥八退一?? …………

俥退兵林線，劣著！錯失良機，陷入被動。宜以徑走兵七進一棄兵捉包頂卒為上策。以下黑如接走卒3進1，則炮五進四！馬3進5，俥四平五，卒3進1，俥八平七（若俥八退四??則卒3進1！傌七退九，包2進4！演變下去，黑多過河卒參戰，略先，易走），以下紅有中俥和左邊炮窺殺雙邊卒的先手棋，優於實戰，足可抗衡，勝負一時難斷。

13.…………	卒 7 進 1	14.俥四平三	包8進1
15.俥八進一	馬 7 進 5	16.相七進五	包2平7
17.俥八進五	馬 3 退 2	18.相五進三	包8平7
19.相三進五	後包平1	20.相三退一	包1進3
21.俥三退三	包 1 平 5	22.相一退三	包5平4

黑方抓住戰機，渡7路卒、馬踏中炮、雙包齊鳴、平包兌俥、橫包窺相、兌炮爭先、炸中相取勢，形成黑兵種齊全、多中象佔優的開朗局面。以下殺法是：

傌七進六，馬2進3，傌六進七，車8進5，俥三進六！車8平3！傌七進五！士4進5，俥三退三，包4平2！俥三平一，包2進2，仕六進五（若帥五進一??則車3進3，帥五進一，車3退1，帥五退一，車3平7！黑殺傌多子勝勢），車3進4！仕五退六，將5平4！傌三進四，車3平4，帥五進一，馬3進2，俥一平四！將4平5，傌四進五，車4退7，傌五進三，將5平4，傌五退七，車4進6，帥五進一〔敗著！錯失最後良機！宜改走帥五退一，車4進1，帥五進一，馬2進3，傌七進八，車4退1，帥五退一，馬3進2（無奈，若走士5進4???則俥四進三！紅捷足先登擒將入局），俥四平六！車4退5，傌八退六！兌車後，紅反淨多雙高兵，勝勢已成〕，馬2進1！傌七進八，馬1進3，帥五平四（無奈之舉，如硬兌車走俥六平四???則車4退5！傌

八退六，包2退2！成馬後包妙殺，黑勝），包2退2！相三進
五，馬3進4！相五進七，車4平6！黑藉馬包之威，平車兜底抽
俥絕殺，黑勝。

此局雙方佈局伊始就進入了五九炮對左馬盤河伸右包過河封
頂左俥的精彩廝殺。但好景不長，紅在第9回合走俥二退五驅右
炮得不償失、落入下風。步入中局後，紅又在第13回合走俥八
退一於兵林線而陷入被動。但以後紅方兵來將擋、拒敵力戰，在
黑搶渡7卒、馬踩中炮、雙包齊鳴、兵種齊全的強勢下，紅方因
勢而謀、順勢而為、智守前沿、轉危為安，出現了險象「還」生
的大好形勢。但紅最後還是晚節不保地在第37回合進中帥而被
黑毀於一旦，讓已煮熟了的「鴨子」給飛走了，將已到手的大好
河山拱手相讓。黑方抓住最後一根稻草，馬踩邊兵再入釣魚臺、
退包叫殺、馬入底宮、車兜底絕殺。

是盤從佈陣開始紅就出現漏著。中局攻殺先是被動，後轉平
穩，險象「還」生、懸念叢生、轉危為安、化險為夷，最後紅進
中帥讓人匪夷所思的將到手的勝利拱手相讓的精彩對局。

第68局　（深圳)石　磊　先負　（上海)黃杰雄

轉五九炮過河伸七路傌對屏風馬左馬盤河右中象渡7路卒雙直車

1.炮二平五	馬8進7	2.傌二進三	車9平8
3.俥一平二	卒7進1	4.俥二進六	馬2進3
5.兵七進一	馬7進6	6.傌八進七	象3進5
7.炮八平九	卒7進1		

這是2013年5月27日上海解放64周年象棋網戰對抗賽第4
磐石磊與黃杰雄之間在前3盤中各勝一局、又和一局情況下的一

場決一死戰的最後搏殺。雙方仍以五九炮過河俥七路傌對屏風馬左馬盤河右中象互進七兵卒拉開戰幕。黑急渡7路卒捉俥出擊，是其在關鍵時刻突然拿出的力圖以先發制人手段來謀求對攻的撒手鐧，黑方能修成正果、此戰能奏效嗎？讓我們靜心欣賞、拭目以待吧！如改走車1平2，可參閱上局「石磊先負黃杰雄」之戰；又如改走包2進4，可參閱本章「陸偉韜先勝李鴻嘉」之戰；再如改走士4進5，可參閱本章「申鵬先勝謝卓淼」之戰的第7回合注釋。

8.俥二平四 …………

平右肋俥驅馬，屬改進後的穩正走法。以往流行的走法是俥二退一欺馬，以保留右俥對黑左翼車包的牽制，是已故名手何順安先生在20世紀50年代時對抗廣東棋手的走法，這種走法曾風靡過一段時間，也曾發揮過一定的作用。具體可參閱本章「申鵬先勝謝卓淼」和「黃飛先負黃杰雄」之戰中第8回合的注釋。

8.………… 馬6進8

左馬騎河避捉，同時棄7路卒、窺視紅右正傌，一改本章前面「黃飛先負黃杰雄」之戰中曾走過的馬6進7（若改走卒7進1，可參閱該局第8回合注釋），俥九平八，馬7進5，相七進五，卒7進1，俥八進七，卒7進1，俥四平二！變化下去，黑雖多過河卒參戰，但紅右俥重新鎖死黑方左翼車包，且右馬又被窺殺。顯而易見，紅仍佔先的走法，意要在此戰攻其無備，出奇制勝。

9.傌三退五 卒7進1 10.俥九平八 車1平2

亮出右車保包，屬改進後主流變例之一。以往網戰流行過包2平1（以分邊包來保留右車以後的機動調用），紅接走炮五平二強行兌炮，以防黑伺機反擊並破壞其子力連鎖出擊（在1976年蘭州舉行的全國象棋聯賽上周能昆與張錄之戰曾走過俥七進

六??包8平9，俥六進七，士4進5，俥五進七，包9平7，相三
進一，馬8進9，炮五平二，包7平6，俥四平三，車8進6，俥
八進一，包1退1，炮二平六，卒7平6，炮六進一，包1平3，
前俥退六，包3進4！變化下去，黑淨多過河卒和中象且子位靈
活，明顯佔優，結果黑勝），包8進5，炮九平二，馬8進6，炮
二平四，士4進5，俥五進四，卒7平6，俥四退三，車1平2，
俥八進九，馬3退2。演變下去，雙方子力對等，局勢平穩。這
是黑方在此時此刻最不想看到的局面，因為這是非同小可的決勝
局，黑只想勝，不肯和，更不願輸。

　　11.俥七進六　　包8平9(圖68)

　　紅進左俥盤河出擊後，黑及時平左邊包亮出左車主力，以示
抗衡，屬改進後的流行常規走法。在1985年「敦煌杯」象棋精
英賽上凌正德與鄧頌宏之戰中曾走過士4進5（補右中士過緩，
易落下風）？以下紅接走俥四平
二！馬8進6，俥六退四，卒7平
6，炮五平二！包2平1，俥八進
九，馬3退2，俥五進四，車8進
1，俥四退五！演變下去，紅勢
開朗且有擴展佔優態勢，結果紅
勝。

　　12.俥六進五???　…………

　　俥踩中卒邀兌，敗著！紅誤
以為兌馬後，可鎮中炮伏擊得手
大優，但沒想到黑方是有充分準
備要棄馬出擊反奪先手的。

　　如圖68所示，此時紅可有

黑方　黃杰雄

紅方　石　磊

圖68

以下兩種選擇：

①在1984年「昆化杯」象棋大師邀請賽上于幼華與林宏敏之戰中曾走過俥八進六，士4進5，傌五進七（也可徑走傌六進五，包2平1，俥八平七，馬3退4，後傌進七！演變下去，紅勢開朗、子位活躍，仍持先手），車8進4，俥四退二，包9進4，俥四平三，卒7平8，炮五退一，包9退1，俥三退二，馬8退6，俥三平四，包9平3??相七進五，包3退1，俥八平七，車2平3，傌六進四！紅得子大優，結果紅勝；

②筆者在網戰中改走過炮五平二卸中炮攻擊黑左車，這與窩心傌存有微妙聯繫，其可取之處在於不讓黑方騎河馬引而不發、窺視戰機，是可行而又簡練的選擇，以下黑如接走馬8進7（下伏馬7進5得子手段，巧用紅需照應之機，來爭取右包過河出擊的時間。如急走馬8進6??正好引來紅炮二平四阻傌攻士反先機會，以下黑如續走士4進5，則俥八進六！巧妙地又為以後傌六進四組織新攻勢埋下了偷襲的伏筆，紅優），則傌五進三（若傌六進四??則馬7進5，傌四進二，車8進3，俥四平二，馬5退6！黑車兌雙傌後局勢不弱，反先易走），卒7進1，炮二進四，包2進6，相七進五，車2進7，傌六進四！下伏俥四進二！傌偷襲中象和炮二平七炸卒壓右馬兩步先手棋，結果紅傌後炮捷足先登，擒將入局。

12.…………　包2進1！

高右包拴鏈紅方俥傌，準備以新的佈局構思棄馬反擊。在1982年「避暑山莊杯」象棋大師邀請賽上臧如意與徐健秒之戰中曾走過包2平1？俥八進九，馬3退2，傌五退六，包9進4，傌五進七，包9進3，傌七進八，包1進4，炮五平八，馬2進3，傌八進七。變化下去，黑雖多過河卒佔便宜，但紅雙俥雙炮

集結黑方右翼，很快會在一定程度上形成反擊之勢，約束住黑方手腳，結果紅反獲勝。

13.前傌進七　包2平6　　14.傌七進八　包9進4！

黑棄馬後，趁勢在集中了車馬雙包帶過河卒5個子的兇猛火力直逼紅薄弱右翼之際，現又左邊包發出，在少子困境下先發制人、強勢出擊，著法令人擊節、難能可貴！在1984年第三屆「三楚杯」象棋大師邀請賽上臧如意與林宏敏之戰時曾走過車8進4？？傌八退六，士6進5，炮五平八，車8平2，兵七進一，車2進2（若貪走卒3進1？？則炮九進四！士5進4，炮九進三，將5進1，炮九退一，車2退3，炮八平九，車2平3，俥八進四，馬8退6，俥八平三，包9平6，俥三進四，後包退1，兵五進一！下伏連衝中兵手段，紅優勢將會轉成勝勢，紅反大優），傌五進七，馬8進6，炮九退一，包9退1（宜改走卒3進1殺七路兵後，黑仍有對攻機會或可從求和方面去努力）？？？傌六退七！黑一步之差，功敗垂成，最終紅多子獲勝。

15.俥八進三　車8進4　　16.傌八退六　士6進5

17.俥八平六　車8平6　　18.傌五進七　包9進3！

沉左邊包準備偷襲紅右底仕，凶著！緊湊有力。如貪走包6平7？？則相三進一！包9平8，俥六進一，包8進3，仕四進五，馬8進9，炮五平二，卒7平8，俥六平三，包8平9，炮二平四！包7平6，炮九平八。變化下去，紅可苦盡甘來、渡過難關、笑到最後、攻城擒將。

19.仕六進五　包6平7　　20.帥五平六　車6平2

21.炮九平八　包7進6　　22.帥六進一　包7退2

23.仕五進四　包7平5　　24.炮八平五　車2進4！

25.帥六進一　卒7平6！

　　黑方抓住戰機，雙包齊鳴、左車右移、未雨綢繆、沉包炸相、回包追傌、硬兌中炮、進車叫帥、逼上三樓、平車佔肋、卒逼九宮、追兵脅仕，大佔優勢！令紅方只有招架之功，而毫無還手之力，只好眼睜睜地看著黑方把優勢逐步轉化成勝勢。以下殺法是：

　　仕四進五，包9退1，仕五退四（若炮五進五??則象7進5，以下紅如接走俥六平七??則包9退1！黑勝；又如紅改走仕五退四??則包9退1！相七進五，卒6進1，仕四進五，卒6平5！帥六平五，馬8進7！黑也勝），卒6進1！炮五退二，包9退1（也可徑走馬8進9！俥六平七，馬9進7，炮五進一，包9退1，相七進五，卒6平5！成馬包卒妙殺，黑勝），炮五進二，卒6平5！帥六平五，馬8進7！也成馬後包絕殺，黑勝。

　　此局雙方一開戰就投入五九炮對左馬盤河衝7卒捉俥的激戰中。紅平右俥欺馬、右傌退窩心、亮左直俥捉包，黑左馬騎河、挺卒殺兵主動還擊，雙方互不相讓。就在雙方剛步入中局，紅左傌盤河、黑平左邊包讓路之際，紅在第12回合走傌六進五貪卒遇到麻煩，黑方果斷進右包拴俥傌、大膽棄馬反擊、立見成效，黑在聚集5個子直撲紅右翼底線、未雨綢繆地逼帥上三樓去「觀光」後，巧妙平卒窺仕驅中兵、退包偷襲催殺、挺卒殺仕欺中炮、退包叫帥逼炮作墊、卒吃中炮逼帥殺卒，最後馬進釣魚臺成馬後包妙殺。

　　是盤決賽前雙方均想爭勝：紅在佈局裡輕車熟路，黑在中盤大膽棄馬反擊，讓紅傌貪卒取勢使其夢想化為泡影，演繹了一盤少子不怕、反戈一擊，先發制人、技高一籌，三子配合、一拼輸贏，棄卒殺炮、一劍封喉，馬後包叫殺、一氣呵成的棄子搏殺、反客為主的精彩殺局。

第69局 （廣西）黨 斐 先勝 （黑龍江）陶漢明

轉五九炮過河俥七路傌對屏風馬左馬盤河右中象強渡7路卒

1.炮二平五 馬8進7 2.傌二進三 車9平8

3.俥一平二 卒7進1 4.俥二進六 馬2進3

5.兵七進一 馬7進6 6.傌八進七 象3進5

7.炮八平九 …………

這是2012年10月10日全國象棋個人賽第1輪曾以蒙目1對23人的盲棋世界紀錄保持者黨斐與素以鬼手冷著稱雄的陶漢明特級大師之間的一場龍虎激戰。

陶特大落子如飛地走成左馬盤河飛右中象陣勢來對付紅右中炮的開局在當今棋壇大型賽事上出現的不太多，故欲以其來打響開門紅的第一槍，但沒想到黨斐大師卻洞察一切、熟讀兵書，不假思索地還以平左邊炮，走成了五九炮目前這種最正統、最易掌控的攻擊方法來應對，讓黑方一時感到有些意外。

那麼，究竟誰能如願修成正果、笑到最後呢？讓我們靜心欣賞、拭目以待吧！如改走兵五進一，強行從中路突破，可見本章「申鵬先勝謝卓淼」之戰。

7.………… 車1平2

黑未雨綢繆，先亮出右直車護包，屬當今棋壇主流變例之一。如改走卒7進1，可參閱本章「石磊先負黃杰雄」之戰；又如改走包2進4，可參閱本章「陸偉韜先勝李鴻嘉」之戰。

8.俥九平八 卒7進1

渡7路卒欺俥，趁勢過卒參戰，直撲三路兵馬相，屬當今棋壇流行變例之一。如徑走包2進6，可參閱本章「郝繼超先負李

少庚」「高太別先負黃杰雄」和「石磊先負黃杰雄」之戰。

　9.俥二退一　　　　馬6退7　　10.俥二進一　卒7進1

11.傌三退五　　　　包8平9　　12.俥二平三　車8進2

13.炮五平四!(圖69)　…………

巧卸中炮，是紅方在關鍵時刻推出的試探型中局攻殺「飛刀」！一改在2011年第三屆「句容·茅山碧桂園杯」全國象棋冠軍邀請賽趙鑫鑫與陶漢明之戰中曾走的傌七進六，包9退1，傌六進四，象5退3，傌四進三，車8平7，俥三進一，包2平7，俥八進九，馬3退2，炮五進四，包9進5，兵五進一，包9平1，炮九進四，馬2進3，炮九平八，將5進1。變化下去，黑雖多過河卒略先易走，但最終雙方戰和的走法，看來陶特大雖是有備而來，但黨斐的全方位準備似更充分。這一步含蓄而富於變化的卸中炮，旨在攻其不備，意要出奇制勝。

13.…………　卒7平6???

平卒壓炮，棄卒還擊，敗著！損失太大、得不償失，導致以後紅兌子爭先後黑陷入困境。如圖69所示，宜改走士6進5（可後發制人）！俥八進六，包9退1，俥三退三，包2平1，俥八進三，馬3退2，俥三平四，車8進2，傌五進六，馬2進3，相七進五，包1退1（速成「擔子包」，攻守兩利佳著）！變化下去，黑棄7卒後，雙方子力對等，相互對峙，各有機會，黑勢

黑方　陶漢明

紅方　黨斐

圖69

優於實戰，足可抗衡，勝負一時難料。

14.傌五進四	包2進4	15.兵五進一	包9退1
16.炮四平三!	包9平7	17.俥三平四	包7進6
18.炮九平三	馬7進8	19.傌四進三	車8退1
20.俥四平二!	…………		

紅方抓住戰機，傌踩肋卒、急進中兵、右炮打馬、橫俥兌包、策傌捉車、平俥邀兌，節節推進、步步緊逼，絲絲入扣、著著生輝，有勇有謀、敢打敢拼，勢如破竹、大鬧九宮，兌子爭先、精妙絕倫，逼得黑方搖頭歎息、慌不擇路、疲於應付、猝不及防、顧此失彼。實戰演來令人大飽眼福，不由擊節稱快！紅方由此開始步入佳境。

20.…………	車8進2	21.傌三進四	將5進1
22.傌四退二	包2平3	23.俥八進九	馬3退2
24.傌七進五	包3平9	25.傌五進三	包9平8
26.傌二退四	將5退1	27.炮三平九	馬2進3
28.炮九平七!	…………		

紅方雙傌馳騁、巧兌雙車，現又平炮窺卒，走得風生水起，精確至極，真是無可挑剔、無懈可擊。

　　28.…………　　　士4進5

補右中士提前固防，無奈之舉。如硬走包8平3??則傌三進二！包3進3，仕六進五，馬8退6，炮七平四，馬6退8，傌二進四，馬8退6，後傌進五，士4進5，傌五進七，將5平4，傌四退六，士5進4，炮四平六，將4進1，兵七進一，馬3退1（若卒3進1??則傌六退八，馬3進4，傌八進七，卒3進1，後傌退六！紅得子後大優），傌六退七。以下黑方有兩種選擇：

　　①將4平5，炮六平八！馬1進2，前傌退八，卒3進1，傌

八進七，將5平4，炮八進六，將4退1，後傌退六，包3退8，炮八平四！紅多子大優；

　　②士4退5??兵七進一，包3退3，炮六進一，士5進6，兵七平六，馬6進4，兵六進一！將4退1，後傌進六！紅勝。

　　29.炮七進四　包8平2　　　30.仕六進五?…………

　　在雙方子力對等，紅大子佔位靈活且攻勢兇猛的大好形勢下，紅現補左中仕固防，既過於保守又過於樂觀，劣著！應儘快趁勢先滅黑雙邊卒。大膽快速進攻，是當前局勢的最好防守，宜改走炮七平一！以下黑如續走馬8進6，則兵九進一，包2進3，傌四進六，馬3進4，傌六進七，將5平4，炮一平九！馬4進3，傌七退六，馬3退1，炮九退一。至此，紅多兵易走仍優。

　　30.…………　　包2退1　　　31.傌三退四　卒9進1
　　32.炮七平六　　馬3進2　　　33.兵七進一　包2進4
　　34.相七進五　　馬2進1　　　35.兵七進一　卒1進1
　　36.前傌進二?…………

　　黑方抓住機會，沉包進馬挺雙邊卒後，竟多邊卒反先了。紅現急進前傌赴臥槽，急躁！又失先機。同樣進傌，宜以先走後傌進三躍上右上相台為上策。

　　以下黑如續走馬1退2，則炮六退一，馬8退9，炮六平九（消滅有生力量）！馬9進7，傌三進四，馬2進3，後傌進六，將5平4，兵七進一，包2退5，相五進七，包2平3，兵七進一，包3退1，炮九平六，士5進4，炮六進二！馬7進6，炮六平九，馬6進8，炮九退二，包3進1，帥五平六，馬3進2，帥六進一，卒9進1，兵五進一，卒5進1，炮九平五，馬2退3，帥六退一，馬8退6，炮五平六，馬6退4，傌四退六！變化下去，紅兵臨城下且多中仕，易走，優於實戰。

36.………… 包2退8　37.兵七進一?　…………

衝七兵逼九宮，急功近利！反使開、中局積累起來的優勢消失殆盡、蕩然無存！至此，黑反多邊卒易走，可見陶特大的馬包殘棋功力是多麼紮實而深厚，令人不由讚歎不已、擊節稱快。宜徑走炮六退二，馬1退2，炮六進一，馬2退1，兵七平六，紅易走。

37.………… 馬1退2　38.炮六平八　將5平4

39.相五進三　卒1進1　40.傌四進六　包2平4

包佔右肋，自塞將路，不如改走包2平1更利於攻守兼備。

41.兵五進一　卒5進1　42.傌六進五　馬8進6??

雙方兌去中兵卒後，黑方用時吃緊，在易走局勢下徑走左馬騎河，致命敗著！由此又重陷困境。宜徑走包4進3攔傌來智守前沿，不給紅傌五進七3子歸邊形成攻勢機會，以後可無大礙。以下紅如接走兵七進一，則卒9進1，相三進五，卒9平8，傌二進三，馬8退7，炮八平四，馬2退1，炮四退三，馬1退3，炮四平六，包4平1，炮六退三，包1退1，傌五進六，包1平4，傌六退八，包4平7！傌八進七！包7退2，仕五進六，士5進4，炮六進七！變化下去，黑多雙高卒、紅多仕，雙方基本均勢、互有顧忌，黑優於實戰，可抗衡。

43.傌五進七!　包4進7??

紅方抓住戰機，策中傌進卒林，一著中的，黑再陷困境。黑肋包塞相腰，最後完敗之著，錯失和機，無法自拔，只能坐以待斃。在這非常時期的關鍵時刻，黑應不惜一切代價以求和為當務之急，不可怠慢。宜徑走士5進6！兵七進一，包4平6，炮八進二，馬6退7，炮八平四，馬7退6，傌二進四，馬2退4，兵七平六，將4平5。變化下去，黑雙馬可穩守九宮，雖殘中士，但

有雙邊卒可渡河參戰，對紅有牽制作用，黑方求和面頗大，很有成和希望。

44.兵七進一　士5進4　　45.傌二進三？？……………

傌撲臥槽，漏殺錯著！不該被一時勝利衝昏頭腦，宜徑走傌二進四！以下黑如接走士6進5，則兵七進一！象5退3，傌七進八！紅棄底兵叫將，雙傌馳騁逼將自斃，紅完勝。以下殺法是：

包4退4，兵七進一！象5退3，炮八進三！象3進5，傌七進八，將4進1，炮八退四！包4平5，帥五平六！紅果斷棄兵得馬後，現又御駕親征，多子勝定。以下黑如接走包5退1（無奈之舉，如徑走卒9進1或馬6退5？則傌八退七，將4退1，傌七退五！紅再得包後完勝黑方），則炮八平九！包5平3（無奈！若將4平5？？則炮九進三！紅勝），傌八退七！將4平5（若將4退1？？則傌七進八，將4進1，炮九進三也成傌後炮殺，紅勝），炮一平八，將5平6，炮二進三！將6進1，傌七退五，馬6退5，傌五進三，卒9進1，前傌進五，士4退5，炮二退一，馬5進7，傌三進二，將6退1，炮二平一！馬7退9，炮一進一！再傌後炮殺，紅勝。

此局雙方一開局就捲入了五九炮對左馬盤河激戰。紅亮出左直俥、右傌退窩心、卸中炮，黑渡7路卒殺兵平包兌俥、高左車保馬步入中局。不料，黑卻在第13回合走卒7平6棄卒壓炮，導致淨損一卒落入下風。以後黑方經過頑強拼搏，逼使紅方在第30回合補左中仕、保守固防，在第36回合走前傌進二錯失先機，在第37回合挺七兵逼九宮使優勢消失殆盡。但在此大好形勢下，黑方卻晚節不保地在第42回合走馬8進6成了致命敗著，在第43回合走包4進7再失先機而頹勢難挽。可紅方被勝利一時衝昏了頭腦，在第45回合卻走了傌二進三。但終因黑方累積下

來的「傷勢過重」而被紅方棄兵叫將、回炮得馬、平邊炮催殺、逼包送吃、左炮右移、逼將上三樓、左傌退中、逼肋作墊、傌進中困將、退炮跟將、右傌叫將、平邊炮作殺，最後在黑猝不及防、顧此失彼之際，紅用傌後炮作殺。

是盤雙方佈局有套路，落子如飛。中局搏殺黑雖被動，但前鬆後緊；紅方得勢後先緊後鬆，差點被勝利衝昏頭腦，最終黑晚節不保，還是因「過重傷勢」，被紅方抽絲剝繭、蠶食淨盡的差點所有黑大子均被斬盡殺絕的精彩而漂亮的經典力作。

第70局 （上海）孫勇征 先勝 （河北）劉殿中

轉五九炮過河俥七路傌對屏風馬左馬盤河右中象渡7路卒

1.炮二平五	馬8進7	2.傌二進三	車9平8
3.俥一平二	卒7進1	4.俥二進六	馬2進3
5.兵七進一	馬7進6	6.傌八進七	象3進5
7.炮八平九	車1平2	8.俥九平八	卒7進1
9.俥二退一	…………		

這是2012年10月15日全國象棋個人錦標賽第6輪孫勇征與劉殿中之間的一場龍虎激戰。雙方以五九炮過河俥七路傌對屏風馬左馬盤河右中象渡7路卒開戰。封刀數年的劉特大前3輪成績優良，令人刮目相看。此輪比賽劉特大又英雄不減當年勇地選擇了左馬盤河右中象渡7卒捉俥自己這一熱門熟路的佈局來應對五九炮過河俥，看來是有備而來，不會輕易放棄的。

紅現退右俥巡河捉馬，屬改進後流行變例之一。筆者在網戰中曾走過俥二平四欺馬，效果也不錯。以下黑如接走馬6進8，則傌三退五，卒7進1，傌七進六，包8平9，俥八進六，士4進

5，炮九進四，車8進4，炮九進一，車8平4，俥五進七，包2退1，炮五退一，卒3進1，兵七進一，車4平3，炮五平九，包2平1，俥八進三，馬3退2，後炮平七，車3平4，炮九平一，象7進9，俥四平五！演變下去，雙方雖大子對等、仕（士）相（象）齊全，黑有過河卒助戰，但紅多中兵易走，且下伏俥八平二捉馬欺卒先手棋，結果紅勝。

　　9.…………　馬6退7　　10.俥二進一　卒7進1

　　11.俥三退五　包8平9　　12.俥二平三　車8進2

　　13.俥七進六　…………

　　左俥盤河出擊，直窺殺黑3路、中路雙卒，同時又伏有俥六進四騎河欺過河卒和直撲臥槽的先手棋，佳著！一改以往炮五平四（可參閱本章「黨斐先勝陶漢明」之戰）卸中炮反擊的走法，意要攻其不備，出奇制勝！紅方能如願嗎？讓我們靜心欣賞、拭目以待吧！

　　13.…………　包9退1　　14.炮九進四！　…………

　　飛左炮炸邊卒，是孫勇征推出的中局攻殺探索型「飛刀」！以往網戰流行較多的是走俥六進四捉馬，以下黑如續走象5退3，則俥四進三，車8平7，俥三進一，包2平7，俥八進九，馬3退2，炮五進四，馬2進3（也可徑走包9進5！變化下去，在雙方以後進行的無俥車棋爭鬥中，黑方足可抗衡），炮五退二，包9進5，俥五進六，包7進7，帥五進一，將5進1。變化下去，在以下雙方均高起中帥（將）形勢下的對攻中，黑勢不弱，黑有多象多過河卒參戰，足可抗衡。

　　14.…………　包9平7　　15.俥三平四　包2進3

　　16.炮九平五　馬7進5　　17.俥六進五　馬3進5

　　18.炮五進四　包7平5　　19.炮五進二　士6進5??

黑雙包齊鳴打俥又捉傌，在紅邊炮擊中卒兌去黑雙馬和紅雙炮後，紅雖多中兵，但黑在有過河卒助戰的有利形勢下。現急補左中士固防，頓使局面呆板，不利拓展局面出動黑右翼主力。同樣補中士固防，宜以徑走士4進5殺中炮為上策，為以後右車2平4隨時出動創造良機。以下紅如接走傌五進七，則包2退1，相七進五，車8進2，俥四平七，卒9進1，下伏車2平4出擊機會。變化下去，黑雖少雙卒，但有過河卒參戰，黑勢不弱，仍有反彈機會；又如紅改走傌五進六，則車2平4！以下不管紅方是否兌子，黑車包解拴後也有反彈機會。以上兩種演變結果黑均好於實戰，足可抗衡。

20.俥八進三！…………

紅方不失時機，果斷左俥進駐兵行線要道，粗看似乎平分秋色，細看雖局勢趨於緩和，但紅雙俥搶佔各卒（兵）林線，且淨多中兵。紅局面由此反先佔優。

20.…………　　　　車8進2
21.傌五進六！　　　包2退1
22.相三進五（圖70）　車8平4???

在紅傌進六路欺包、出乎意料地乘機再奪勢之際，黑方竟然隨手平左車佔右肋追傌，敗著！錯失良機，由此速落下風。黑當務之急是要先儘快擺脫右翼車包受牽的困境，故同樣運車，如圖70所示，應以徑走車2進2為妥。以下紅如接走俥四平七，則車2平4！兵七進一，包2退4，兵五進一，包2平3！傌六進五，車4進3！變化下去，紅雖多雙兵且子位靈活佔優，但黑車包解拴，右騎河肋車窺殺中兵，3路底包又緊拴七路俥兵，黑勢優於實戰，可以應對；又如紅改走兵五進一，則車2平4，傌六進五，車4進2！俥八平五，包2平5，兵五進一，車4平5，俥五

平三，卒3進1，兵七進一，車5
平3，俥四平一，車8平9。至
此，不管紅方是否兌車，黑車智
守前沿後，紅也難以破城，且這
兩路變化下去，只要黑方不出
錯，均有守和機會。

23.俥四平七　車4進1

進肋車騎河緊壓傌頭，既不
讓紅挺中兵出擊，也不讓七路車
窺殺9路卒，屬明智選擇。

24.兵七進一　象5進3
25.俥七退一！　車2進3
26.傌六退七！　…………

紅方在多中兵又多中相，且左俥拴鏈黑右翼車包的絕對優勢
下，現退傌避一手，是一步以退為進的老練之著！

26.…………　車2平4　　27.仕四進五　包2退1

28.俥七平三　卒7平6

保卒棄底象，實屬無奈。如先走象7進5？？則俥三退二！演
變下去，紅也淨多雙高兵易走佔先。

29.俥三進四　士5退6　　30.兵五進一　卒6進1

挺左肋卒，明智！如前車平5？則俥八平四，士4進5，俥四
平八，卒9進1，俥三退四，卒9進1，車5平9，仕五退四。演
變下去，紅淨多高兵和雙相，仍佔優易走。

31.俥八平四　士4進5　　32.傌七進八　前車平5？？

紅策傌捉車，欲觀黑雙車此著後的動向，先不急於殺肋卒，
是一步頗見功力的好棋，希望有機會讓黑車誤入圈套。

果然，黑方未審時度勢，因急於求成、過於看重紅中兵攻擊力度而砍殺中兵、誤入圈套，導致以後一蹶不振，最終飲恨敗北。宜以徑走前車進3讓中兵渡河參戰為上策。以下紅有兩種選擇：

①相五進七??? 卒6進1！俥四退二，後車進3，傌八退六，包2進6，俥三退七，後車平5（下伏車5進2！俥四平五，車4進1殺著）！俥三平五，車5平3！黑方勝定；

②俥四退一??? 後車進3！傌八退六，包2進6！俥三退八，後車平3，帥五平四，車3進3，帥四進一，車3平4！下伏前車平5殺著，黑也完勝。以下殺法是：

傌八退六，車5平8（漏著！宜改走車5退2聯成卒林線「霸王車」，為以後邀兌車求和做準備）？傌六進七，車8進4，相五退三，車4平3，仕五進四！車3平5（無奈，紅趁落中相避叫帥和揚中仕殺卒之機露帥催殺，硬逼黑右車鎮中補救，因紅下伏俥三平四殺著），仕四退五，包2退1，俥三退二，包2平5，帥五平四，車8退6，相七進五，包5平6，俥四平八，包6平5，俥八進六，士5退4，俥八退二（硬逼中炮退宮回守）！包5退1，俥八平五！左俥鎮中，「甕中捉鱉」，以下不管黑方是否邀兌中車，紅均俥鎮中路，最終紅多邊兵多雙相勝定。黑見大勢已去、頹勢難挽，紅九路兵在俥傌護送下可長驅直入，無法抵抗，只好含笑起座、城下簽盟了，紅勝。

此局雙方開戰伊始就搶先進入了五九炮對左馬盤河的龍爭虎鬥。紅進退右過河俥捉馬、右傌退窩心左傌盤河出擊，黑進退左盤河馬、挺7卒殺兵、平左包兌俥、高左車保馬地早早步入了中盤廝殺。正當紅左傌盤河躍出、九路炮炸去邊卒拋出最新探索型中局攻殺「飛刀」之際，黑臨場揣摩不定，不敢輕

「車」妄動，在第19回合走士6進5補錯方向，在第22回合又走車8平4錯失良機而丟失求和機會。以後黑雖經過頑強拼搏後丟了雙象，使過河卒直逼九宮後也帶來了雙方互有顧忌局面，但還是晚節不保地在第32回合走前車平5過分濫殺中兵而誤入歧途，被紅退傌追車、傌窺踩車包、落相避追、揚中仕殺卒、露帥叫殺、退俥捉包、逼包退窩心，最終左俥鎮中，既邀兌中車又壓死中包而擒將入局。

是盤在套路裡佈局落子如飛，紅在中盤祭出攻殺「飛刀」難倒黑方，使黑方走軟被動，最終被「甕中捉鱉」地邀兌中車、壓死中包、邊兵長驅直入擒將的經典佳構。

第71局　（上海）趙　瑋　先勝　（山東）張瑞峰

轉五九炮左直俥過河進中兵對屏風馬右中士象左馬盤河左包封俥

1.炮二平五	馬8進7	2.傌二進三	車9平8
3.兵七進一	卒7進1	4.傌八進七	象3進5
5.炮八平九	馬2進3	6.俥九平八	車1平2
7.俥一平二	包8進4		

這是2012年7月22日第九屆「威凱杯」全國象棋一級棋士賽第6輪趙瑋與張瑞峰之間的一場精彩激戰。雙方以五九炮雙直俥對屏風馬右中象左包封俥互進七兵卒拉開戰幕。如先走包2進4，則俥二進六，馬7進6，俥二平四，馬6進7，傌七進六，包8進4，傌六進七（若傌六進五??則馬7進5，相七進五，馬3進5，俥四平五，包8進1！下伏卒7進1渡河參戰的先手棋，黑勢不錯，有望反先），卒7進1（若馬7進5?則相三進五，包8平7，俥四進二，車8進2，仕四進五，士4進5，炮九平六，包2平

3，俥八進九，馬3退2，俥七退六，馬2進3，俥四退三！下伏兵七進一渡河助戰的先手棋，紅仍佔優），俥四進二，車8進2，炮五平七，象5退3（若誤走士4進5?? 則俥七進九，車2進2，炮七進五，車2平3，俥八進三，車3平1，俥八進六！士5退4，俥四平六！士6進5，炮九平六，車1平4，俥六退一，士5進4，俥八平六，將5進1，俥六退二！紅兌俥破雙士後大優），俥四平三，象7進5，俥三退四！

變化下去，紅先手攻勢容易很快拓展；又如改走包2進6？則俥二進六，馬7進6，俥二平四，馬6進7，俥七進六，以下黑方有包8平7和包8進4兩種變化，結果前者為紅沉著應對優勢明顯、後者為紅仍持先手的不同下法；再如改走士4進5，則俥二進六，馬7進6，俥八進六，卒7進1，俥二平四，卒7進1，俥三退五，馬6進8，俥四平二，馬8進6，炮五平四，以下黑方有馬6退7和包2平1兌俥兩路變化，結果前者為紅佔攻勢較優、後者為紅得子大優的不同弈法；還如筆者曾應對過包8進1?? 則相三進一！包8平7，俥二進九，馬7退8，俥八進六，包2平1，俥八進三，馬3退2，炮五進四！士6進5，炮五平一！馬2進4，炮九進四！在變化下去的無俥車棋戰中，紅反淨多三個高兵大優，結果紅多兵獲勝。

　　8.俥八進六　士4進5　　9.兵五進一　馬7進6

左馬盤河出擊，屬改進後流行走法之一。如改走包8退3？則俥二進四，卒3進1，俥八退二，卒3進1，俥八平七，馬3進4，兵三進一，卒7進1，俥二平三。演變下去，由雙方先後兌去三、7路兵卒後，紅有中炮把守，雙車又同時雄踞相台智守前沿，顯而易見反先易走。

　　10.炮九進四　包2平1　　11.俥八平七?? …………

平左俥避兌貪卒，劣著！喪失良機，易落下風。宜徑走俥八進三！以下馬3退2，炮九平五，馬6進7，兵五進一！卒7進1，仕六進五！演變下去，紅勢會逐步開朗、主動，且淨多過河中兵，略先，易走。

11.…………　馬3進1　　12.俥七平九　包1平3

13.俥九平七　馬6進5??

黑大膽進中馬邀兌，以棄右包來簡化局勢，著法花哨，易出亂子，不夠踏實！宜改走包3平4後再伺機出擊，較為謹慎而穩健。演變下去，黑雖少雙卒，但子力靈活，尚有反擊機會，足可一戰，優於實戰，勝負一時難斷。

14.俥二進三！　…………

紅抓住戰機，揮右俥殺包吃馬換雙，棄俥強攻、強勢出擊，以繼續保持局面有更多的複雜變化，旨在斗換星移、峰迴路轉。如改走傌七進五？則包8平5，炮五平六，車8進9，傌三退二，車2進7，傌二進三，車2平4（若包5平3，則俥七平六！變化下去，紅兵種齊全且淨多雙高兵，佔優易走），傌三進五，包3退2。演變下去，紅雖多雙兵，但黑有望求和。

14.…………　車8進6　　15.傌三進五　包3平4

16.兵五進一？　…………

棄中兵邀兌後鎮中炮，過急，壞棋！又失先機。宜以徑走俥七平五為上策。以下黑如接走車8平7，則兵五進一！紅淨多雙兵且其中中兵已過河參戰，紅勢易豁然開朗、反先佔優。

16.…………　卒5進1　　17.炮五進三　車8平7

18.相七進五　車7平9　　19.傌五進六　車9平4

20.傌六進八　將5平4　　21.仕四進五　車2平3??

黑經過頑強拼搏後，換來了雙方兵卒等、仕（士）相（象）

全以及紅雙傌和黑車的兩分之勢。但黑現立即平右車於右底象位邀兌，過急，導致徹底失勢後，落入了下風。

此時黑宜以先逼紅前臥槽傌定位徑走包4進1為上策，以下紅如接走傌八進七，則包4退2。變化下去，雙方對峙、基本均勢，優於實戰，可以抗衡。

22. 傌七平一（圖71）　車3進2???

黑現進右象位車保士角包，敗著！導致局面立即陷入困境、難以自拔，最終飲恨敗北。如圖71所示，宜改走包4平3！傌七進八，包3平2，後傌進七，車3進2！此時進車阻攔恰到好處。演變下去，在雙方互纏中，黑雖少卒，但有雙車，仍有機會。

23. 傌七進八　車4平1

右肋車掃邊兵，無奈之舉。由於黑子位不好，故子力發揮作用有限。如硬走車3平2??則兵九進一！車4平2，炮五退一！下伏傌一平六捲包進七路兵和渡九路兵的先手棋，令黑方全盤受制，無好棋可應對，只能束手就擒了。

24. 前傌退六	車3平2
25. 傌八進九	將4平5
26. 傌一平七	車2退2
27. 傌九進七	車2平3
28. 傌七平四！	車3進1
29. 傌四平八	車1退4
30. 傌七退八	車1退2
31. 炮五退一?!	…………

紅雙傌馳騁、調整傌位，傌

黑方　張瑞峰

紅方　趙瑋

圖71

左右逢源、強勢出擊，現退中炮、全線出擊，箭在弦上、一觸即發、活躍逞威、全軍發力，令黑方慌不擇路、疲於應付、防不勝防、顧此失彼，紅大佔優勢。紅同樣退中炮，從以下實戰來看，宜徑走炮五退二！變化下去，將更為準確、更快速制勝。以下殺法是：

車1平3，傌六進四！包4退1，傌八退六，將5平4，炮五退一(若第31回合紅走炮五退二，則這步棋紅可多走一步攻車凶著)，後車平1，炮五平七！車3平1，俥八平六！前車進1(紅雙傌馳騁、上下翻飛，俥炮配合、遊龍戲鳳，四子聯手、瀟灑自如！令人眼花瞭亂、大飽眼福！黑現進邊車？敗著！令人大跌眼鏡，反被紅方一著妙殺！但此時此刻黑如改走其他變著也擋不住紅傌六進七凶著)???俥六進二！將4進1，炮七平六！前車平4(若士5進4???則傌六進七！紅傌炮同時叫殺，而將不能走將4平5而告負)，傌六進七！車4平3，傌四進六！紅方連棄俥傌，藉傌炮之威，現傌到成功！令黑方只有招架之功，而毫無還手之力，只好坐以待斃了。

以下黑只能走將4進1，傌七退六！硬拉將上三樓，紅仍傌到成功，成傌後炮無俥勝雙車妙殺，紅方完勝。

此局雙方一開戰就步入了五九炮對左包封俥之爭。紅伸左直俥過河挺中兵炮打邊卒、黑補右中士平邊包左馬盤河進入中盤，紅先在第11回合走俥八平七避兌貪卒丟失先機、黑在第13回合走馬6進5邀兌很不踏實後，紅又在第16回合走兵五進一棄兵鎮中炮過急再失先機，好在黑在第21回合走車2平3邀兌、在第22回合再走車3進2導致陷入困境，被紅方抓住機會，雙傌調位、揮俥出擊、退炮發力、棄俥殺包、獻傌引將、傌到成功，最終以傌後炮妙擒黑將。

是盤佈局雙方開始爭鬥，中局廝殺，互有軟著、錯失良機，黑連續失誤釀成惡果，最終被紅巧運傌炮入局擒將，演繹了一盤以無俥勝有車的經典佳構。

第三節　五九炮過河俥左馬盤河對屏風馬

第72局　（黑龍江）陶漢明　先勝　（湖北）洪　智

轉五九炮過河俥左傌盤河對屏風馬右中象高右包右馬退窩心搶渡3路卒

1.炮二平五　馬8進7　　2.傌二進三　車9平8

3.俥一平二　馬2進3　　4.兵七進一　卒7進1

5.俥二進六　象3進5

這是2013年12月23日第二屆「碧桂園杯」全國象棋冠軍邀請賽第2輪陶漢明與洪智之間的一場精彩格鬥。雙方以中炮過河俥對屏風馬右中象互進七兵卒拉開戰幕。黑先補右中象，意要儘快開通右翼主力，使兩翼子力均衡發展。此時此刻如改走包8平9，則俥二平三。以下黑方有兩種不同選擇，可供參考：

①包9退1，傌八進七，士4進5，以下紅又有兩種選擇：（甲）傌七進六（左傌盤河出擊，屬當今棋壇傳統的簡明攻法之一），以下黑有車8進8和包9平7兩種變化，結果前者為黑方稍好、後者為紅三子歸邊佔優的不同走法；（乙）炮八平九，包9平7，俥三平四，馬7進8，俥九平八，車1平2，炮五進四，馬3進5，俥四平五，包7進5，傌三退五（在2007年全國象棋甲級聯賽上李鴻嘉先和徐天紅之戰中曾走相三進五），卒7進1（渡7

路卒開始激烈對攻），俥八進四，以下黑又有車8進2、馬8進9
和馬8進6三路變化，結果前者為紅多子佔優、中者為雙方均
勢、後者為在雙方對攻中紅勢較好的不同下法；

②車8進2，俥八進七，象3進5，俥九進一，以下黑又有包
2退1、包2進4、士4進5三種變化，結果前者為雙方均勢，中
者為旗鼓相當、不分上下，後者為大體均勢的不同弈法。

6.俥八進七　包2進1

高起右包於卒林線，既護中卒又窺襲紅右過河俥，這是在
2008年由河北象棋大師苗利明在全國賽事上首創的，並成為後
來居上的主流戰術。以往多流行馬7進6或包8平9等流行走法，
本章前後均有介紹。

7.俥二平三　馬3退5　　8.俥七進六　卒3進1

9.俥六進七　卒3進1　　10.炮八平九　包2進3

右包進兵林線，旨在窺殺三路兵，意要既捉俥又欺底相，屬
改進後新變！在2013年5月18日江蘇鎮江「佳強杯」象棋爭霸
賽上王立夫先勝章磊之戰曾走車1平3，下局將詳細介紹。

11.兵三進一　車1平3

亮出右象位車捉俥，是洪特大推出的最新探索型中局反擊
「飛刀」！黑能修成正果嗎？讓我們拭目以待吧！如改走卒7進
1殺三路兵，可參閱第74局「趙劍先負孟苒」之戰。

12.炮五平七!(圖72)　…………

卸中炮於七路，既保俥伏偷襲手段，又可拴鏈3路車卒，這
是思維怪異、算度深遠的陶特大與眾不同的獨特風格！一般的
「眼光招」都會走炮九平七，以下黑如接走車3進2，則俥九平
八，卒3進1，俥七退六，卒3進1，俥八進三，卒3平4，俥六
進五，馬7進5，炮五進四，卒4進1，俥八平六，車3進6（若

貪走卒4進1？？？則帥五平六！車3進7，帥六進一，車3退9，炮五退二，卒7進1，俥三平六！下伏俥六進三殺士入局凶著，紅勝），兵三進一。演變下去，紅多過河兵且子位靈活，易走。

黑方　洪　智

紅方　陶漢明
圖72

12.………… 包2平3？？？

平右包窺傌視底相，敗著！錯失良機，看似「強勢反擊」，實則反給了紅左傌更多的騰挪反擊的空間與機會。如圖72所示，宜改走車3進2！傌三進四，包2平3，傌七退六，卒7進1，俥三退二，車3平4，傌六進五，馬7進5，傌四進五，車4進1，俥三平七，包3平9，俥七平一，車4平5，俥一退一，車5平3，炮七平三，包8進7，相七進五，馬5退3！黑窩心馬解脫後，大子佔位靈活，兵種齊全，強於實戰，鹿死誰手，勝負難料。

13.傌七進八　車3進1　14.傌八退九　…………

傌踏邊卒，明智之舉。如誤走俥九平八？？？則卒7進1，俥三退二，包8退1！相三進五，車3平2！俥八進八，包8平2！俥三平七，包3平4。變化下去，黑反多子大優。

14.………… 卒7進1　15.俥三退二　馬7進6？？

左馬盤河出擊，劣著！易落下風，將陷被動。宜徑走包8退1，相七進五，包8平7，俥三平七！車3進4，炮七進二，馬5退3，俥九平七，包7進6！炮九平三，包3平9！這樣雙方兌子

後，形成兵卒等、仕（士）相（象）全、大子基本對等的平穩、簡明、易掌控局面，黑勢優於實戰，足可抗衡。鹿死誰手，勝負一時難料。

16.相七進五　包8平7！

包平7路，拴鏈右俥傌相，初看並無什麼不凡之處，實則伏有包7進5！炮七平三（若誤走俥三退二???則黑有馬6進5踩雙必得子凶著，黑大優），馬6進5，俥三平五，前馬進7，炮九平三，馬5進7，俥五平三，馬7進6，俥三平四，車8進4，炮三平四，馬6退7！下伏車3平1捉死傌凶著！以下紅如硬走俥四平七??則車3進4，相五進七，包3平5！黑有鎮空中包大優的先手棋，同時也是一步擺脫黑右翼車包卒受拴困境的好棋！

17.俥三平四　…………

平右巡河肋俥攔馬，挑起雙方對攻事端，意要爭先搏殺，一場精彩激戰即將拉開序幕！如徑走傌三進四，則車8進5，俥三平二，馬6進8，炮七進二，馬8進6，俥九進一，馬5退3，傌四進六，包3進3，相五退七，車3進4，相三進五，車3平4，俥九平四，包7進7，仕四進五，車4退1，俥四進二，包7平9！俥四進三，車4平5，俥四退三，馬3進4！變化下去，黑雖少邊卒，但子位靈活，又有空心沉底包伏擊，黑反易走。

17.…………　車8進4　18.仕六進五　包7退1??

退7路包準備躍出窩心馬，壞著！導致紅雙相發威、聯相固防，黑落被動、處境不佳。同樣運包，宜以走包7進4壓右傌出擊成「擔子包」攻守兩利為上策，不給紅左炮右移參戰機會。以下紅如接走俥九平六，則馬5進7！黑躍出窩心馬連環，解除了心頭大患且雙車佔位不錯，仍持先手，強於實戰。

19.俥九平六　馬5進7　20.相五進七！　車8進2

21.相三進五 …………

補右中相聯手固防，著法老練而沉穩，是一步保持先手的好棋！如貪走俥六進三？？則馬7進8！俥四平三，包7進6，炮九平三，車8平5！以下紅有兩種選擇：

①俥六進二？車5平6，變化下去，黑子位靈活，下伏馬8進9踏邊兵捉雙邀兌子後再走車3平1窺殺紅左邊俥邊兵先手棋佔優；

②俥六平五？？馬6進5！俥三平二，馬5進7，俥二進一，車3平1，傌九進七，包3退4！炮七進五，車1進5！兵一進一，車1平9，俥二進一（若俥二退三？？則馬7退5，相七退五，車9退1！黑淨多雙高卒大優），車9退1，相七退五，卒5進1，俥二平五，卒5進1！演變下去，黑也多雙高卒反先易走。

21.………… 包7進6 22.炮七平三 車8平5

23.兵一進一 車5退2？？

退中車巡河，漏著！因錯失堅守良機而陷入困境。同樣動中車，宜以徑走車5平7攔右炮護馬，不給右炮進駐卒林線反擊機會為上策。以下紅如續走炮三平四，則馬6退8，炮九平八，士6進5！黑堅守固防，不給紅左翼俥炮偷襲反擊機會，強於實戰，足可抗衡，勝負一時難斷。

24.炮九平七 車3平1 25.炮三進四 包3平8

26.傌九進七！！ 車1平3

紅方抓住最後戰機，左炮拴包、右炮壓馬、雙炮齊鳴，大有炸平「盧山」之勢，現又邊傌出擊、直撲「釣魚臺」，吹響了攻城掠地、直搗黃龍的偷襲號角！令黑方措手不及、慌不擇路、疲於應付、顧此失彼、頹勢難挽、厄運難逃。

黑平右邊車攔傌，落入了快速落敗的陷阱，無奈之舉。如徑

走車1退1？則傌六進五，車5平4，傌七退六，馬6退8，傌四平二，馬8退9，傌二退一！變化下去，紅也多子勝定。

27.傌四平六　　包8進3　　28.相五退三　士4進5

29.傌七進五!!　…………

紅平右巡河傌佔左肋道催殺後，黑補右中士固防無奈，如改走士6進5？？？則傌七進五，將5平6，前傌進五，將6進1，炮七進六！將6平5，後傌進八！絕殺，紅方完勝；又如改走車5進4？？則帥五進一，馬6進4，傌六進四！紅多子勝勢。

紅飛左傌挖中士，精妙絕倫殺著，也是一步精彩、幹練的致命偷襲佳著！令黑方頻頻搖頭歎息，準備請降告負。

29.…………　象5進3

揚中象避殺，徹底崩潰，無奈之舉。如改走車3平2？？則傌五退七！士6進5（若車2平3？？則前傌進五！紅勝），前傌進五，士5退4，傌六進九！也紅勝。

30.傌五退四　士6進5　　31.傌四進三　將5平6

32.炮七平四!

紅方連續策傌臥槽叫將，現左炮平右仕角，一錘定音！令黑方只有招架之功，而毫無還手之力，只能請降告負。以下黑如續走士5進6？？則炮三平四，士6退5（若車3平6？？？則前傌進五悶殺，紅也勝），前炮平二!!士5進6（若馬6退8？則前傌平四，馬8進6，傌四進一，士5進6，傌四進二！成傌傌炮聯手破殺，紅勝），前傌進五！將6進1，炮二進二成傌傌炮左右包抄夾殺，紅勝；又如黑改走馬6進7？則前傌平四！前馬退6，傌四進一，士5進6，傌四進二！紅勝。

此局雙方一開戰就步入了五九炮左傌盤河對高右包之爭。黑挺3路卒欺傌、紅進左盤河傌作墊，黑渡3路卒殺兵、紅也挺三

路兵避殺，黑亮右象位車追俥，拋出最新探索型中局反擊「飛刀」。當紅思維怪異巧卸中炮後，黑卻在第12回合走包2平3錯失良機、在第15回合走馬7進6落入下風、在第18回合走包7退1陷入困境，到了第23回合竟然走車5退2丟失最後堅守機會，被紅方雙炮齊鳴、拴包壓馬、策俥捉車、右俥佔左肋道、俥挖中士捉車、回俥臥槽催殺、進俥平仕角炮叫殺，一氣呵成擒將入局！

　　是盤黑方拋出最新反擊「飛刀」，紅卸中炮怪異應對，令黑方四失戰機、丟盔棄甲，最終敗走麥城。這是一盤黑方雖敗，但其「飛刀」反擊性能仍有可圈可點、可取可用之處的精彩對決。

第73局　（江蘇）王立夫　先負　（江蘇）章　磊

轉五九炮過河俥左俥盤河對屏風馬右中象高右包渡3路卒右象位車

1.炮二平五	馬8進7	2.俥二進三	車9平8
3.俥一平二	馬2進3	4.兵七進一	卒7進1
5.俥二進六	象3進5	6.俥八進七	包2進1

　　這是2013年5月18日江蘇鎮江「佳強杯」象棋爭霸賽首輪王立夫與章磊之間的一場龍虎激戰。雙方以中炮過河俥七路俥對屏風馬右中象高右包互進七兵卒拉開戰幕。黑高右包是2010年新創的冷門戰術，旨在攻其不備，出奇制勝。如改走馬7進6，則炮八平九，包2進1（高右包，意要配合右正馬保護中卒，不讓紅左俥趁機過河，必要時由進3路卒驅逐過河俥，伺機平3路牽制紅七路，也是一種對付五九炮的佈局戰術），俥九平八，車1平2。以下紅方有俥八進四、俥二退二、炮九進四和兵五進一4

種變化，結果前者為紅方佔優、中一者為雙方平穩、中二者為紅方主動、後者為局面平穩但紅方子力結構較好的不同走法；又如改走士4進5，則炮八平九。以下黑方有兩種選擇：

①包2進4，兵五進一，車1平4，俥九平八，車4進6，以下紅又有俥七進八、俥三退五和兵九進一3種變化，結果前者為紅方佔優、中者為在雙方對攻中紅反先手、後者為紅棄俥得車象破城池佔優的不同下法；

②包8平9，俥二平三，車8進2，俥七進六，包2進4，俥六進四，車1平2，俥九平八，包2退3，炮五平七，馬7退8，兵三進一，卒7進1，兵七進一，象5進3，俥三退二，象7進5，俥三進二，車8平6，俥三平六，馬8進7，俥四進二！變化下去，紅子位靈活佔優。

　　7.俥二平三　馬3退5　　8.俥七進六　卒3進1
　　9.俥六進七　卒3進1　　10.炮八平九　…………

左炮平邊，形成五九炮過河俥左俥盤河對屏風馬右中象高右包右馬退窩心互進七兵卒陣勢。如改走炮八平七成五七炮陣勢（不屬於本書研究範圍），則黑可接走包2進3，兵三進一，卒3進1。以下紅方有兩種不同選擇：

①俥九平八，以下黑方又有兩種選擇：(甲)在2013年10月4日浙江省「永力杯」一級棋士象棋公開賽上俞雲濤負李俊峰之戰中曾走車1平2；(乙)在2013年11月13日全國象棋個人錦標賽上鄭惟桐勝王天一之戰改走卒7進1。

②炮七退一，卒7進1，俥三退二，包8退1，俥三平七（若改走俥三平二，則變化結果為雙方各有千秋），以下黑方又有兩種選擇：(甲)在2013年8月13日七夕「金顧山杯」全國冠軍象棋混雙賽上唐丹和王天一勝尤穎欽和許銀川之戰中曾走包8平

7；(乙)在2014年7月23日象棋甲級聯賽上聶鐵文負王天一之戰改走卒3平4。

10.………… 車1平3

亮右底象位車捉傌，屬當今棋壇主流著法。如改走包2進3，可參閱本章「陶漢明先勝洪智」之戰。

11.炮五平七　卒3進1!(圖73)

12.傌七進八???　…………

黑亮象位車欺傌後，又急進3路卒追殺七路炮，這是一套相當緊湊得勢的組合戰術！現紅進左傌催殺敗著，導致由此丟子失勢。如圖73所示，應改走傌七進五！象7進5，炮七進七！象5退3，俥三退一！紅傌炮兌黑車得象後，紅勢不弱，強於實戰，足可抗衡，且下伏有俥三平七捉雙、俥九平八欺包和炮九進四炸邊卒後沉底凶著，演變下去，紅勢開朗，反先，易走。

12.………… 象5進3

13.俥三退一　卒3進1!

黑方抓住機會，揚象攔炮、用右包窺打右俥，現挺卒殺炮、直奔九宮，得子大優，黑由此步入佳境。

14.俥九平八　　包2平4

15.炮九進四　　包4退2

16.俥三平六　　包8退1

17.兵三進一　　象3退5

18.相七進五??　…………

此後，紅亮左俥、炮轟卒、俥佔肋、渡三兵，爭空間、搶要

黑方　章　磊

紅方　王立夫
圖73

隘，我行我素，不甘示弱。黑方也雙包齊鳴成「擔子包」，落中象固防，互不相讓。就在這關鍵時刻，紅補左中相卻讓人費解，在少子失勢困境下，往往因勢而謀、主動進攻才是最有效的防守。故此時紅宜以徑走俥六平八成直線「霸王俥」反擊為上策，以下黑如接走包4平3，則傌八退七，包3進1，前俥進四，車3平2，俥八進九！以下黑方有兩種不同選擇：

①象5退3，兵三進一，包8平7，傌三進四，包7進3，傌四進六，包7退1，傌六進八，馬5進4（若誤走包7平3？則炮九平七，馬5進4，炮七進三炸底象要抽8路車；或黑走將5進1？紅退俥傌抽包捉馬大優呈勝勢），俥八平七，包3平1，傌七進八，士6進5，炮九平六，包7平4，後傌進七！包4退2，傌八退七！包1平3，前傌退九，包4進1，俥七退二！以下不管黑包是否兌傌，紅均已追回失子，得象易走；

②馬5退3，傌三進四，包8平7，傌四進六，包3平4，傌六進五，象7進5，傌七進五，包7進4，俥八平七！將5進1，傌五退三，車8進3，俥七退一，包4退1，傌三退四，卒5進1，炮九進二，車8平1，炮九平六！車1平4，炮六退一，將5退1，炮六平八。至此，紅追回失子又殺去雙象，且有俥傌炮聯手攻勢，強於實戰，足可抗衡，勝負難定。

18.…………	包4平3	19.炮九進一	包8平7
20.兵三進一	象5進7	21.傌三進四	車8進5
22.傌四退六	象7退5	23.俥八進七	車8退1
24.傌六進八	車3平2	25.炮九退二	車8平4
26.後傌進六	象5進3	27.俥八平六	馬7進8！

黑方不失時機，雙包齊鳴、雙車出擊、揚象殺兵、兌車取勢，多子佔優。現策左馬出擊，旨在快速跳出窩心馬，以解除心

頭大患,明智之舉。如貪走車2進1???則炮九進四!車2退1,
俥六進二!紅俥炮沉底、砍士入局,速勝。

28.傌八退七	馬5進7	29.傌七進六	士4進5
30.俥六平七	車2進1	31.前傌退七	車2進3
32.炮九進四	象7進5	33.兵九進一	馬7進6
34.傌七退九	馬6進4	35.傌九進八	馬4進6
36.炮九平八	馬6進7	37.帥五進一	包7平8!!

雙方四傌(馬)馳騁、爭奪激烈:紅五步跳傌、奮起反擊,
黑5步躍馬、叫帥棄車,雙方鬥智鬥勇,大打運傌(馬)制敵心
理戰。枰面上一時咄咄攻勢、我行我素、思謀遠處、活躍逞威、
精彩紛呈,令人大飽眼福!

現黑方平左包藏「花」,置右車於紅炮口不顧,高瞻遠矚、
驚險刺激、驚心動魄、令人震撼!黑已精確算準雙馬包過河卒左
右包抄,定能夾殺制勝。以下殺法是:

炮八退四,馬8進7!帥五平六,卒3進1(硬逼帥上三
樓)!帥六進一,包8進6!相五進三,前馬退5!黑4個子每走
一步,都讓紅方在貪吃車後嘗到了黑方四大拳頭要帥斃命的滋
味,黑完勝。

此局雙方一開戰就捲入了五九炮左傌盤河對高右包之爭。當
黑亮右底象位車捉左傌,紅卸中炮保傌、黑渡3路卒欺炮之際,
紅卻在剛步入中局的第12回合走傌七進八丟子失勢,在第18回
合補左中相走漏,被黑方雙車出擊、兌車爭先、雙馬馳騁、雙象
固防、策馬臥槽、逼帥上樓、大膽棄車、雙馬包卒、左右夾殺、
一子一步,最終攻營拔寨、逼帥請降。

是盤佈局在套路,雙方兵來將擋、水來土掩;中局搏殺驚險
刺激、奧妙莫測。演繹了一盤黑方兌子爭先、謀子取勢、運子到

位、棄子作殺的經典殺局。

第74局　(徐州)趙　劍　先負　(江都)孟　苒

轉五九炮過河俥左傌盤河對屏風馬右中象高右包馬退窩心搶渡3路卒

1.炮二平五	馬8進7	2.傌二進三	車9平8
3.俥一平二	馬2進3	4.兵七進一	卒7進1
5.俥二進六	象3進5	6.傌八進七	包2進1
7.俥一平三	馬3退5	8.傌七進六	卒3進1
9.傌六進七	卒3進1	10.炮八平九	包2進3
11.兵三進一	卒7進1		

這是2013年3月17日第二十二屆「金箔杯」象棋公開賽第6輪趙劍與孟苒之間的一盤「短平快」精彩廝殺。雙方以五九炮過河俥左傌盤河對屏風馬右中象高右包右馬退窩心渡3卒兌7卒拉開戰幕。現黑先7路卒硬兌三路兵，以儘快解脫被壓7路馬，著法主動、積極！如改走車1平3欺傌反擊，可參閱本章「陶漢明先勝洪智」之戰。

12.俥三退二　卒3進1!(圖74)

衝3路卒護右包避殺，是江都孟苒棋手大膽推出的最新中局試探型攻殺「飛刀」！他能在此關鍵一戰中修成正果嗎？讓我們靜心欣賞、拭目以待吧！在2011年10月22日馬鞍山李白詩歌節「長運杯」安徽省城市象棋團體賽上張俊與吳彬之戰中曾走過包8退1，結果紅勝。詳細內容可參閱下局「張俊先勝吳彬」之戰。

13.傌七退六???　…………

回左傌盤河，追殺黑右過河包，敗著！錯失攻勢落入下風。如圖74所示，同樣飛左傌，宜以徑走傌七進八伏殺為上策。以下紅方有兩種不同選擇：

黑方　孟　苒

紅方　趙　劍
圖74

①車1進1？？傌八退六，車1平4，傌六退八，包8進1，俥三進二！下伏炮九進四炸右邊卒從邊線切入的先手棋，變化下去，紅有攻勢，足可抗衡；

②車1進2？？俥三平六！馬5進3，傌八退六，將5進1，俥六平三，馬3進2，炮五進四，

象5進7，傌六退四，車1平6，傌四進二，車8進2，炮五退一！車6進2，炮九平五！下伏俥三平八和兵九進一從邊線切入先手棋，演變下去，紅有攻勢，強於實戰，足可一搏，鹿死誰手，勝負難測。

13.………　包8退1　　14.俥三平二　　車1平3

15.炮九進四　馬5進3　　16.炮九退一？？　…………

退左炮騎河，隨手劣著！給了黑左包右移邀兌俥、包炸邊兵的反擊機會，導致以後被動挨打。此時紅宜以徑走炮九平七打車壓右馬出擊為上策，以下黑如接走車3平2，則俥九進一，包8進3（若包2進2？？則俥二退三！包2退2，俥九平七！紅反主動），俥九平七，卒3平4，炮七平六！馬3進4，俥七平四！下伏俥四進六驅馬後再炮五進四炸卒鎮中的先手棋，紅仍持先手，優於實戰，足可一拼，勝負難料。

16.…………　包8平1　　17.俥二進五　　馬7退8

18.俥九進一　馬8進7　　19.俥九平七　　馬3進4

20.傌六退八　卒3平2　　21.俥七平六??　…………

　　黑左包右移兌俥又兌傌炮後，局面相對簡化，易走。然而，紅現平俥欺馬避邀兌，壞著！錯失良機，由此陷入被動。宜徑走俥七進八！象5退3，炮九平八，卒2平1，炮八退四，包1平5，炮八平五！馬7進6，前炮進四，包5進5，傌三進五，馬6進5，前炮退一！變化下去，在以後的無俥（車）棋戰中，黑雖多過河卒，但雙方戰線甚長，黑取勝較難，紅反有望求和。

　　21.…………　馬4進3　　22.俥六進七??　…………

　　急進左肋俥塞象腰捉包，劣著！再失良機後陷入困境。同樣進肋俥，宜以走俥六進五搶佔卒林線後能攻善守為上策。以下黑如接走包1平3，則俥六平七，馬3進2，仕六進五！包3平7，俥七進三，象5退3，傌三退一，卒2平1，炮五平三！包7進6，傌一進三！雙方先後巧兌俥（車）炮（包）後，黑雖多過河邊卒，但紅兵種齊全，雙方戰線漫長，紅也有望求和。

　　22.…………　包1進5！　　23.俥六平八　…………

　　平俥窺卒，明智之舉！如改走炮五平七？則馬3退2，炮七平九，車3進9！傌三進四，卒2進1！前炮進四，士4進5（若車3退9？則俥六進一，將5進1，俥六平七，象5退3，後炮退二，包1平9！變化下去，黑雖殘士淨多雙卒佔優，但雙方戰線漫長，在以後無車棋戰中，紅仍有求和希望），俥六平八，將5平4，仕四進五，車3退5，俥八進一，將4進1，後炮退二，包1平9！演變下去，黑淨多雙卒象佔優。

　　23.…………　馬3進4！　　24.仕四進五??　…………

　　補右中仕防右肋馬催殺，速敗之著！同樣防殺，宜徑走帥五

進一！馬4退5，俥三進五，包1平5，帥五平四，卒2平3！下伏有車3進4，炮九進四，象5退3的先手棋，也屬黑方多雙卒易走，但紅尚可支撐，比實戰稍有些機會。

24.………… 包1進3!

黑方抓住最後戰機，沉右包叫殺，一劍封喉！令紅方只有招架之功，而毫無還手之力。以下紅如接走俥八平六，則黑方有兩種不同精彩殺法：

①車3進9，炮五平九，車3退8，前炮退五，車3平4！黑得車棄包後也多子多卒象必勝；

②馬4退2，炮五進四，馬7進5，相三進五，馬2進3！相五退七，車3進9，炮九進四，士4進5，俥六平九，包1平2，俥九退六，馬5進4！仕五進六，馬4進3！帥五平四（若帥五進一？則車3退1！帥五進一，車3平6！仕六退五，包2退2！仕五進六，馬3退4！車馬包聯手妙殺，黑勝），車3平4，帥四進一，車4退2！俥三退五，車4進1，俥九退二，車4平5！以下紅如接走帥四退一???則卒2進1，兵五進一，卒2進1，兵五進一，馬3進4成馬後包殺，黑勝；又如紅方改走帥四進一???則馬3進4，俥九退一，車5退1！成車馬冷著，藉底包之威，黑方完勝。

此局雙方一開戰就投入了五九炮左俥盤河對右包過河的強勢爭奪。當雙方順勢兌去三兵7卒剛進入中局廝殺後，黑首先在第12回合走卒3進1護包避捉殺地推出最新試探型中局攻殺「飛刀」，令紅驚詫萬分、瞠目結舌地走了俥七退六丟失攻勢、落入下風。以後紅又在第16回合走炮九退一導致被動挨打，在第21回合走俥七平六避邀兌，錯失良機，在第22、第24回合連進左肋俥捉包和補右中仕防殺兩步劣著喪失最後防守機會，被黑方速

沉右邊底包、馬兌雙相、馬入「釣魚臺」、車砍雙仕，最終車馬
冷著、藉包擒帥。

是盤佈局按套路輕車熟路，黑中局推出衝3路卒攻殺「飛
刀」立見成效，令紅方慌不擇路、疲於應付、防不勝防、顧此失
彼，最終被黑車馬包聯手破城的經典殺局。

第75局　（蕪湖）張　俊　先勝　（淮北）吳　彬

轉五九炮過河俥左傌盤河對屏風馬右中象高右包馬退窩心雙包
齊鳴

1.炮二平五	馬8進7	2.傌二進三	車9平8
3.俥一平二	馬2進3	4.兵七進一	卒7進1
5.俥二進六	象3進5	6.傌八進七	包2進1
7.俥二平三	馬3退5	8.傌七進六	卒3進1
9.傌六進七	卒3進1	10.炮八平九	包2進3
11.兵三進一	卒7進1	12.俥三退二	包8退1

這是2011年10月22日馬鞍山李白詩歌節「長運杯」安徽省
城市象棋團體賽第2輪張俊與吳彬之間的一盤龍虎爭鬥。雙方以
五九炮過河俥左傌盤河棄七兵對屏風馬右中象高右包右馬退窩心
渡3路卒互兌三兵7卒拉開戰幕。黑現退左包，準備右移藏左馬
後窺打紅三路俥傌相，屬當今棋壇曾流行過的著法之一。如改走
卒3進1，可參閱上局「趙劍先負孟荐」之戰。

13.俥三平七	包8平7	14.俥九平八	包2平9
15.傌三進一	車8進6		

伸左直車進兵林線壓死邊傌，追回失子，明智之舉。如貪走
包7進8??則仕四進五，車8進6，俥七平三！包3平1，炮五平

三，馬7進6，傌七進八，車1進1，炮九進四！馬5進3，傌八退六，車1平4，炮九進三！士4進5（若將5進1？？？則傌三進四！紅勝），傌八進九，士5退4，傌八退一，士4進5，傌八平六！士5進4，傌六退一，馬3進2，仕五進四！馬6進5，傌三進四，馬5進7（若馬5進6？？則帥五進一！下伏傌三平六！雙傌炮妙殺手段，紅勝），傌三退六，士6進5，傌六平八，車8平1，傌八進二，士5退4，炮九平六，象5進7，炮六平三，將5進1，傌三進三。至此，紅雙傌左右夾殺，紅勝。

16.相三進一　車8平9　　17.傌七平四　車1平3

18.傌八進六　包7平8　　19.傌四進四　包8進1

20.炮九平七　車3平1

平象位車回原位，無奈之舉。如硬走象5進7抵擋炮轟？則傌七進八！車3平1，傌四平二，馬5進6，兵五進一，車9平5，炮七退一，士4進5，炮七平五！車5平6，前炮進四，馬7進5，炮五進五！士5進6，炮五退一！馬6退4，傌八平五！士6進5，傌五進二！將5平6，傌八退六！包8平4，傌二平四！紅藉中炮之威雙傌破城擒將入局。

21.傌八退二　車9平7　　22.傌八平二　包8平9

平左邊包，實屬無奈。如改走包8進2？則傌七進五，車1平3，傌五進三，馬7進6（若包8平7，則傌二平四，包7退3，前傌進一！絕殺，紅速勝），炮五進四，以下黑有兩變，可供選擇：

①馬5進6，傌四退二，車7退5，傌四退一，車3進7，傌四平二，車3退1，兵五進一！車7進2，炮五退一！變化下去，紅多中路炮兵勝定；

②馬5進4？？？傌四退三，車7退5，傌四平六，車3進7，

俥六進一，車3退1，兵五進一，包8平3，相七進五，車7進5，炮五退一，將5進1，俥二進四，將5進1，俥二退一，將5退1，俥六進一，車7平8，俥二平三，車8平7，相五進三！包3退3，俥三平五，將5平6，俥六進二，包3平5，炮五進三，車7平6，仕四進五，車3平5，俥五平四！將6進1，炮五退五！車6平5，俥六平四，將6平5，俥四平五，將5平6，兵五進一，將6退1，兵五進一，車5退2，兵五進一，車5平7，俥五平九，車7平5，俥九退一，將6退1，兵五進一！紅兵臨城下、大鬧九宮、攻營擒將，下伏俥九進一殺著，紅勝。

23. 俥一平三　　　　車7退1

24. 相一進三(圖75)　車1平2????

圖75亮出右直車，敗著！導致失勢後被動挨打。如圖75所示，宜改走卒1進1！紅如接走炮五平三，車1進3，傌七進八，車1退2，傌八退七，象5進7，炮三進三，馬5進3，炮三進四，士6進5，俥四平三，車1進2，俥三退一！車1平3，俥三平一，車3進4，俥一進二，士5進6，炮三平六，將5進1，炮六退二，車3進2，俥一退三！卒5進1，俥一退一，車3退5，炮六退五，馬3進2，炮六平五，馬2進1，炮五進三！馬1退3，兵五進一，馬3進4！帥五進一，馬4退5！變化下去，黑易形成車馬過河卒聯手殺勢，強於實戰，足可

黑方　吳　彬

紅方　張　俊

圖75

一搏，有望取勝。

25.炮五平三　象5進7　　26.炮三進三！　馬5進4

27.炮三進四　士6進5　　28.炮三平一　車2進7

紅方抓住戰機，飛炮連炸雙象取勢，黑防守形勢嚴峻，現伸車追殺七路炮，明智之舉。如改走車2進2？則傌七退六！馬4進3，仕四進五，車2平6，傌四平三，士5進4，傌六進五，馬7進8，炮七平五，馬3進5，傌五進三，馬5退7（若將5平6？？？則傌三進一，將6進1，傌三平四，將6平5，傌四退二！得車後紅勝定；又若士4進5？？？則傌三進一，車6退2，傌三平四！紅速勝），傌三退二！變化下去，紅多子多相大優。以下殺法是：

傌七退六，馬4進3，仕四進五，馬7進8，傌四平二（要得子了）！馬8進6，傌二進一，士5退6，傌二退二，士6進5，傌二平一！馬6進4，炮七平四！車2退3，傌一平二，士5進6，傌六進五！紅傌傌炮聯手出擊，殺包取勢、逼黑揚士，現傌踩中卒、傌到成功！以下黑如接走車2平5？？則傌五進七！士4進5，傌二進二，士5退4，傌二平四！借「天地炮」之威，傌傌冷著擒將，紅勝；又如馬3退4？？則傌二進一！車2平5，傌五進三！以下黑有3變：

①士4進5？？傌三進四！成底線傌後炮擒將，紅方完勝；

②士6退5？？炮四進七！成雙底炮疊殺入局，紅也完勝；

③前馬進3？？？帥五平四，車5平7，傌三進二！車7退4，炮一平三！士4進5，傌二退二！馬4進6，傌二平九，將5平4，傌九平四！馬6進5，傌二退三！將4平5（若將4進1，則傌四平六，士5進4，傌三進四，將4平5，傌六平五！抽中馬絕殺，紅勝），炮四進一，馬5退4，傌四平六，馬4進6，傌六退二！士5進4（若馬6退5？？？則傌三進四！絕殺，紅勝），傌六

平五！士4退5，俥五平四！以下黑如接走士5進4??則俥四平五，士6退5，炮四進六！紅勝；又如黑改走將5平4???則俥三進四！成俥後炮殺，紅勝。

　　此局雙方一開戰就捲進了五九炮左俥盤河對高右包再進過河包退左包之廝殺地早早步入了中盤格鬥。當紅右相台俥掃卒、亮左俥捉包，黑右包炸邊兵、伸左直車追回邊馬後雙方借兌右相台俥之際，黑卻在第24回合走車1平2導致失勢後被動挨打，紅趁機飛炮炸雙象、平俥殺邊包、左炮移至右仕角、俥踩中卒催殺，最終俥俥炮聯手得車馬後攻營拔寨、直搗黃龍。

　　是盤雙方佈局循規蹈譜，落子如飛，中盤格鬥互不相讓、鬥智鬥勇、徐圖進取、蓄勢待發。可好景不長，黑很快便亮出右車、自亂陣腳，最終被紅俥俥炮聯手破城擒將的精彩殺局。

第二章
五九炮直橫俥對屏風馬兩頭蛇

第76局 （上海）黃杰雄 先勝 （鎮江）方 岩

轉五九炮過河俥高左橫俥對屏風馬兩頭蛇右中士包打邊兵7路馬

1.炮二平五 馬8進7 2.傌二進三 車9平8

3.俥一平二 卒7進1 4.俥二進六 馬2進3

5.傌八進七 卒3進1

這是2011年10月1日國慶日網戰象棋友誼賽第5局黃杰雄與方岩之間一場精彩的「短平快」搏殺。雙方以中炮過河俥對屏風馬兩頭蛇拉開戰幕。紅先伸右直俥過河、緩進七兵急鞭催傌，旨在加快開出左俥參戰，著法非常積極主動。如急進七兵，則屬穩健著法，旨在先看黑方應付，然後慎重選擇、認真取捨，這種戰術風格在本書第一章已有詳細而全面的介紹。

6.俥九進一 …………

高起左橫俥，意要儘快開動左橫俥右移佔肋道出擊，屬當今棋壇流行變例之一。如先走炮八平九成五九炮陣勢，則車1平2（若包8退1，則俥九平八，包2進2！下伏包8平2同時兌俥又打俥的反擊手段，與紅方對搶先手），兵五進一，士4進5，俥

九平八，包2進1，俥二退二，包8平9，俥二進五，馬7退8，俥八進四，馬8進7，兵七進一，包2平3，俥八進五，馬3退2，傌七進六，包3進2，傌六進五，馬7進6。變化下去，在早早步入無車棋戰中，雙方對搶先手，各有千秋又互有顧忌，戰線漫長，勝負難斷。

　　6.…………　士4進5

　　先補右中士鞏固中防，含有防守反擊之意。如改走包2進1，則俥二退二，象3進5，兵三進一，卒7進1，俥二平三，馬7進6。以下紅方有3種不同選擇：

　　①在1998年全國象棋團體賽上徐健秒與蔣全勝之戰中曾走兵七進一，結果黑反擊受挫，紅多子佔優，最終紅勝；

　　②在1999年全國象棋團體賽上呂欽與萬春林之戰中改走俥九平四，結果紅因下伏俥五平四抽炮而大優，最終也紅勝；

　　③在2001年第十二屆「銀荔杯」象棋冠軍爭霸賽上張國鳳與王琳娜之戰中又改走兵五進一，結果紅方大優而最終獲勝。

　　7.俥九平六　　　　包2平1　　8.兵五進一　　車1平2

　　9.傌三進五(圖76)　…………

　　右傌進中路盤河出擊，這是一步設置陷阱的戰法，目的是誘引黑右邊包出擊，以期破開黑棋穩固的佈陣架構，為儘快主動找尋戰機、選擇最佳突破口創造良機並做深層次鋪墊。在2001年7月6日BGN世界象棋挑戰賽決賽第5局許銀川與陶漢明決賽中，許特大曾走過兵五進一！收到過良好效果，並取得了圓滿成功。

　　9.…………　包1進4???

　　飛右邊包炸兵，敗著！正中紅下懷，跌落陷阱、落入下風，導致由此一蹶不振。在當前局面下，剛步入新千年時曾流行過車2進6佔據兵行線走法。以下紅方有兩種不同選擇：

①在2000年「巨豐杯」
第三屆全國象棋大師冠軍賽上
張江與潘振波之戰中曾走兵三
進一，結果黑方大佔優勢獲
勝；

②在2001年「柳林杯」
第四屆全國象棋大師冠軍賽上
景學義與潘振波之戰中改走炮
八平九，結果黑方多卒佔優，
最終也獲勝。如圖76所示，
黑此時宜改走馬7進6！兵五
進一，馬6進5，傌七進五，
包1進4（若貪走車2進7殺

黑方　方岩

紅方　黃杰雄
圖76

炮？則兵五進一！紅反棄子有攻勢佔優），傌五進四，包1退
2，傌四進三〔若炮五進四，則象3進5（若馬3進5？則炮八平
五！演變下去，紅大有攻勢），炮八平五，包1平5，傌四退
五，包5進3，相三進五，車2平4，以下不管紅方是否兌車，黑
勢均優於實戰，足可抗衡〕，包1平5，仕六進五（若炮五進
四，則馬3進5，傌三進二，車2進7，俥二平五，包8平5，傌
二退三，車2平6，帥五進一，車6退5！紅傌難逃，黑優於實
戰，可以抗衡），車8進1，傌三退五，車2進7，傌五進七，象
3進5，俥六進四，包5進1，俥六平五，車2退2，傌七退九，車
2平1，俥二退二，車1退2，俥五退一，包8進1！變化下去，雙
方有望成和，強於實戰，足可一搏。

10.炮八平九　包1平5??

右包炸中傌過急，導致此後局勢每況愈下。在2001年BGN

世界象棋挑戰賽決賽第3局許銀川與陶漢明之戰中曾走包8平9，俥二平三，包9進4，兵三進一，車8進9，傌五退三，車8平7！傌七進九，包9進3！俥六平一（也可走俥六平二！下伏俥三進一或俥二退一的攻擊手段），車2進6，俥三進一，象3進5，兵三進一，車2平1！俥三平二，車7退2！俥一退一，車7退3！變化下去，紅多子、黑多象和雙卒，雙方各有千秋、互有顧忌，結果雙方弈和。

　　11.傌七進五　馬7進6　　12.俥六進二　卒5進1

　　13.兵五進一　馬6進5　　14.仕四進五！…………

　　巧補右中仕固防而不殺黑中馬，十分沉穩且老練至極！這是本局紅方巧設陷阱的要著和獲勝的精華所在！因紅方既定戰略意圖是要由卸中炮謀黑包。現在紅暫不殺馬，反而會以假亂真，使黑方產生非分企圖，從而大量而深深地消耗黑方的腦力與用時，使之在關鍵時刻的應對中再出紕漏而陷入絕境。

　　14.…………　車2進5　　15.炮五平二　車2平5

　　16.炮二進五！…………

　　紅卸中炮於二路炸包追回失子後，下伏炮二平五叫將抽車的得子凶著。至此，黑勢不妙，開始吃緊，將要挨打了！

　　16.…………　象3進5??

　　這樣易造成紅右翼俥炮伺機左移後成雙俥雙炮絕殺，同樣補中象固防宜改走象7進5，暫時可不給紅右翼俥炮左移後有反擊機會，在以下局勢中，會稍好些。但演變結果仍是紅優，而黑方的反擊機會相對會多些。

　　17.俥六進三　馬3退4　　18.俥六進二　卒3進1

　　19.俥二平九　車5退1　　20.炮二退一　車5平4

　　21.炮二平七　車4平3　　22.俥九平八　車8進3

紅方抓住戰機，伸肋俥連伸，又俥壓右貼將馬、右俥左移殺卒、退右炮平至七路叫殺，現平左邊俥讓路催殺，紅全線發力、精準打擊、不留後患，勝利在望了！現黑伸左直車入卒林線窺殺七路炮為時已晚，如硬徑走馬4進2 ??? 則俥八進二！士5退4，炮九進七，士4進5，俥八進一，士5退4，俥八平六！絕殺，紅勝。

23.炮九進七！ 馬4進2 24.炮七進三！

紅雙炮齊鳴，分別沉底叫殺，力掃千鈞、強手連發、一氣呵成！黑方只好含恨起座、飲恨敗北，遞上降書順表，紅方完勝。

此局雙方一開局就進入了五九炮過河俥伸左橫俥對兩頭蛇右中士邊包打邊兵激戰。然而，黑因在第9回合走包1進4正中紅下懷落入陷阱而難以自拔，在第10回合走包1平5貪炸中俥、在第16回合補右中象錯失最後一線希望，被紅方巧連俥、壓貼將馬、右俥左移殺卒讓路，最終紅雙炮齊鳴、先後沉底、疊殺入局。是盤佈局在套路雙方輕車熟路，中局搏殺紅設陷阱放棄死傌不動聲色，黑跌落陷阱又失補錯中象良機，由急功近利導致飲恨敗北的慘痛教訓的反面力作。

第77局 （鎮江)方 岩 先負 （上海)黃杰雄

轉五九炮過河俥棄中兵對屏風馬左中象高右包打俥兩頭蛇平左包兌俥

1.炮二平五　馬8進7　　2.傌二進三　卒7進1

3.俥一平二　車9平8　　4.俥二進六　馬2進3

5.傌八進七　象7進5

這是2011年10月1日國慶日網戰象棋友誼賽第6局方岩與黃

杰雄之間的又一場精彩激烈的「短平快」龍虎之戰。雙方又以中炮過河俥對屏風馬進7卒左中象拉開戰幕。黑先補左中象固防，靜觀其變，屬冷僻走法，意要攻其不備，出奇制勝。以往網戰流行走卒3進1，炮八平九。以下黑另有兩變：

　　①馬7進6，俥九平八，卒7進1，俥二退一，馬6進4，俥八進七，包8平2，俥二進四，馬4進3，兵三進一，車1進1，炮九平八，車1平4，仕四進五，象7進5，俥二退三，車4進4，炮五進四，馬3進5，俥二平五，車4平7，演變下去，雙方大子對等、仕（士）相（象）齊全，紅多中兵略先；

　　②包2進1，俥二退二，以下黑方又有象3進5、包8平9、車1平2三種變化，結果前者為雙方局勢平穩且均難有大進展、中者為雙方和勢甚濃、後者為紅方先手的不同走法。另可參閱上局「黃杰雄先勝方岩」之戰。

　　6.兵五進一　…………

　　急進中兵，決定用中炮盤頭馬進攻，著法非常兇悍，但也易引起黑方反擊。如改走兵七進一，則車1進1，炮八平九，包2進4，兵五進一，車1平4，傌七進八，車4平2，傌八進七，包2平3，炮九平七，士4進5，兵五進一，包3退3，炮七進四，車2進5，俥九進二，車2平7，炮五進四，馬3進5，兵五進一，馬7進6，兵五進一，卒7進1，俥二平四，馬6進4，俥九平八。演變下去，紅多兵相佔優。

　　6.…………　包2進1

　　高右包於卒林線，伺機進卒打紅右過河俥，活躍雙馬，保衛卒林，隨時反擊。

　　7.炮八平九　卒3進1　　　8.俥二退二　車1平2
　　9.俥九平八　包8平9　　　10.俥二進五　馬7退8

11.俥八進四　馬8進7　　12.兵三進一　卒7進1

13.兵五進一　卒5進1！

雙方兌俥（車）後，黑現又交換過河兵卒，旨在儘快疏通卒林線，以利防守，未雨綢繆的老練之著！如貪走卒7進1？？則兵五進一，馬7進5，傌三進五！紅右傌盤出，使中傌佔位靈活，可維持先手。

14.俥八平三　　馬7進8　　15.俥三進一　馬8進9

16.傌三進一　　包9進4　　17.俥三平五　士4進5(圖77)

18.傌七進五？？？　…………

雙方順勢兌去傌馬兵卒後，紅方右翼和黑方左翼的底線均顯空虛。為擺脫此現狀，雙方均應以未雨綢繆、提前防範為上策。然而紅左傌現卻盤中路出擊，敗著！導致黑方有機會偷襲紅方右翼薄弱底線後而落敗。如圖77所示，宜徑走俥五平七！包2平5，俥七平五，包5進4，炮九平五！車2進4，俥五退一，卒9進1，兵七進一，包9平3，相七進九。變化下去，局面簡化，局勢平穩，雙方子力對等，一時兩難進取。紅勢卻優於實戰，不給黑方子力伺機集結於紅方空虛右翼機會，足可一戰，一旦再兌子，則和勢甚濃。

黑方　黃杰雄

紅方　方　岩

圖77

18.…………　　包2平7！！！

黑方抓住機會，右包迅速左移，不給紅三路傌從相台躍出機會，同時巧妙亮出右翼主力，

悄悄將子力逐步聚集到紅方空虛的右翼，這是一步以後很有發展潛力的大有作為的佳著！此時，勝利的「天平」已向黑方傾斜。

19.傌五進四　車2進3　　20.炮九平六　包7退2

21.俥五平七　車2平7！

右卒林車左移，直窺紅右底相，是一步棄馬搶殺、順勢而為地悄悄將車雙包主力集結到紅方薄弱右翼的佳著！至此，雙方開始對攻，黑方由此步入了反擊佳境！

22.相三進一　包9平8　　23.仕四進五　包8進3

24.仕五進四　車7進6　　25.帥五進一　包8退1！！

黑揮包沉車硬要逼帥卜樓，現大膽退8路包伏殺，大優。賽後復盤認為，當時黑如貪走車7退1？？則帥五退一，車7平4（催殺）！紅如接走傌四退三避一手，則馬3進5，俥七進一，車4退1！俥七平五！將5平4，傌三退四，車4進1，傌四退二。以下黑又有兩變：

①車4進1，帥五進一，車4平8，俥五平六，士5進4，俥六進一，包7平4，炮五平六，車8平4，帥五進一，士6進5，俥六平五，包4平1（若士5進4？？？則俥五進二殺，紅方速勝；又若將4平5？？？則俥五進一，將5平6，俥五平六！紅得子也勝定），俥五平六！包1平4（若將4平5？？？則俥六進一，包1進5，俥六平五，將5平4，仕四退五，車4平8，俥五退二，象3進5，俥五進一，將4進1，俥五退一！車8退7，俥五平六，車8平4，炮六進五！紅得車後也速勝），仕四退五，車4退1，俥六平五，包4平1，俥五進一！包1進1，俥五進一，將4進1，俥五平七！包1平5，俥七退一！將4退1，俥七退二，將4平5，俥七平九，卒9進1，俥九進一！包5進1，俥九平五！殺中包後紅方速勝；

②士5進6，傌二進三，包7平5，俥五平九，包5進6，傌三進四，包5平9，俥九平一，變化下去，紅淨多雙高兵多仕相也勝定。

26.炮五進二　馬3進5　　27.俥七進一???…………

進俥捉馬，貪子敗筆！導致黑方反客為主、反敗為勝！實在可惜！同樣運俥，宜徑走俥七平五！演變下去，仍為雙方互纏。以下黑如續走馬5退3，則炮五平三（攔包避殺）！包7進3，傌四退五，車7平4，炮九平七，包8退4，俥五退一，馬3進4，傌五進七，象5進3，相七進五。演變下去，雙方大子、兵卒對等，雙方互纏、互有顧忌，紅雖殘仕，但優於實戰，尚有機會，勝負一時難斷。以下殺法是：

包7進7！帥五進一，馬5進6！馬騎河叫帥，一氣呵成！黑方抓住最後機會，飛包逼帥上三樓、躍馬驅帥馬到成功、車兜底擒帥，最終以這套漂亮的「包馬車」組合拳一氣拿下，黑勝。

此局雙方開戰伊始就捲入了五九炮兌右過河俥進左巡河俥連棄三、中兵對屏風馬左中象平包兌俥渡中卒來爭空間、搶地盤地早早進入了中局拼殺。但好景不長，就在雙方先後兌去俥（車）傌（馬）雙兵卒後，紅俥鎮中路、黑補右中士固防之際，紅卻忘記了自己暴露在外的薄弱的右翼底線，在第18回合走了傌七進五，導致黑有機會偷襲紅右翼薄弱底線後而落敗。以後雙方爭鬥激烈、搏殺精彩，針鋒相對、針尖對麥芒：紅俥殺卒追馬、黑棄馬沉車包逼帥上樓。當黑右中馬進中路作墊避殺之際，紅卻在第27回合走俥七進一欺馬貪子，被黑方抓住機會，進7路包逼帥進三樓、馬騎河叫殺一劍封喉。

是盤佈局雙方循規蹈譜，中局廝殺精彩紛呈，雙方各攻一面、精準打擊，紅兩失戰機，被黑反客為主。黑以棄馬為餌開

始，藉包使馬出擊、馬到擒帥結束地藉車雙包之威，演繹了一盤一馬當先、馬到成功的經典力作。

第78局　（上海）黃杰雄　先勝　（廣州）張　良

轉五九炮直橫俥佔右肋道挺中兵對屏風馬左中士象右包封俥兩頭蛇

　　1.炮二平五　馬8進7　　2.傌二進三　車9平8
　　3.傌八進七　卒3進1　　4.炮八平九　…………

　　這是2014年5月27日上海解放65周年網戰象棋對抗賽第3局黃杰雄與張良之間的一場精彩的龍虎之戰。雙方以五九炮對左正馬直車進3卒拉開戰幕。黑急進3卒牽制紅方左傌，是正常應法。如先走卒7進1，則俥一進一，馬2進3，兵五進一，士4進5，俥一平六，象3進5。以下紅有傌七進五和兵五進一兩路變化，結果前者為紅方得子佔優、後者為黑方滿意的不同走法。紅左炮平邊路，旨在以中炮左三步虎出戰。如改走俥一進一（若徑走兵五進一？則包2平5，演變下去，紅方中路攻勢受阻，很容易失先），則馬2進3，兵五進一，士4進5，俥一平六，馬3進2。以下紅方有俥六進四和炮八進五兩種變化，結果前者為黑方稍優、後者為局勢平穩的不同走法。

　　4.…………　馬2進3　　5.俥九平八　車1平2
　　6.俥一進一　象7進5　　7.俥一平四　包2進4

　　先進右包封俥，限制紅左直俥活動範圍。如先走卒7進1成兩頭蛇陣勢，則兵五進一，包8進2，傌三進五，士6進5，俥八進六，包2平1，俥八進三，馬3退2，炮九進四，車8平6，俥四進八，士5退6，炮九退一，包1平3。至此，雙方早早步入了

無傌車棋戰的互纏局面,看似平
穩,實則變化繁複,戰線甚長,
旨在較量各自中殘局功力,看誰
能技高一籌,反先佔優。

黑方　張　良

紅方　黃杰雄
圖78

　　8.傌八進一　　士6進5
　　9.傌八平六　　包2進1
　　10.傌四進五　　卒7進1
　　至此,雙方形成五九炮雙橫
傌佔雙肋道對屏風馬兩頭蛇右包
過河陣勢。也可徑走包8進5邀
兌中炮,紅如接走傌四平三,則
包8平5,相三進五,車8進2。
演變下去,雙方子力對等,黑反
足以對抗。

11.傌四平三	馬7退6	12.傌三平二	車8進1
13.兵五進一	包8平7	14.傌二平三	車8進4
15.傌三進五	車8平6	16.傌六進五	包2退1
17.炮五平二	車6平8	18.傌五退四	車2進5
19.仕六進五(圖78)	車2平5???		

以上幾個回合雙方你追我趕、你進我退、針鋒相對、迂迴挺
進、揮灑自如、智守前沿、迎風斬浪、頗見功力,令人擊節稱
快、大飽眼福!現紅雙傌佔據卒林、壓左炮又佔左肋道,黑雙車
騎河、嚴控雙馬雙包出擊,雙方為苦於求勝,都在煞費苦心,此
時此刻,能識時務者為俊傑,這是十分有道理的!然而,現黑右
車貪中兵,敗著!企圖以騎河「霸王車」發威爭勝,其實是徒勞
的,由此速落下風,易遭被動。如圖78所示,宜以先走包2進3

為上策，以下紅如續走俥七退八，則車2進4，炮九平五，車2平3！仕五退六，車3退3！以下紅不能走炮五進四貪中兵??否則，黑接走車3平6！俥六退五，車8平5！俥六平五，車5退2！炮二進七！包7退2，俥三平五，馬3進5，傌四進二，車6進1，俥五進一，車6平5，相三進五，馬5退7！變化下去，黑淨多馬多卒多象大優，優於實戰，足可一搏！

　　20.俥六平八　　車5平6　　21.俥八退三　　車6進3
　　22.炮二平四　　車6平7　　23.兵七進一　　卒7進1

　　紅方在不看好且不樂觀的形勢下，急進七路兵，試圖在左俥搶佔右肋道後，可傌躍中路迅速展開攻擊，構思巧妙！

　　黑方也急進7路卒，針尖對麥芒，精確到極點。如貪走卒3進1？則俥八平四！包7平8，傌七進五，車8平5，俥三平二，包8平7，炮九平五，車5平4，傌五進四，車4平5，傌四進三，馬6進7，俥二進一，馬7退6，俥二進二！下伏炮四進七！炸底線肋馬後完勝黑方手段。

　　24.兵七進一　　車7退2　　25.傌七進六　　車7平2
　　26.傌六退八　　卒5進1　　27.炮四進六!　…………

　　黑挺中卒準備渡河參戰是假，誘引紅兵七進一後被黑車殺兵以化解紅方攻勢是真，著法沉穩老練！紅伸右仕角炮直插黑左翼肋道象腰，壓馬又捉包，兇狠！不給黑包任何反擊機會，好棋！如貪走兵七進一??則車8退2，俥三退二，車8平3！傌八退六，車3進3！演變下去，黑將淨多雙卒反先易走，紅方攻勢卻消失殆盡、蕩然無存。以下殺法是：

　　車8退4，俥三進一，車8平6，俥三退一（至此，紅雖少兵，但兵種齊全，利於攻守。現俥退卒林保兵，正確，如貪走俥三退三？則車6進5，傌八退六，車6平1，兵七進一，馬3進

5，兵七平六，馬5進7，兵一進一，車1平9！右邊兵厄運難逃，黑將淨多雙卒易走），車6進4，兵七進一！馬3退2，傌八退六，卒5進1，傌六進七，象5進3，炮九進四！馬6進5，俥三平一（藉黑渡中卒反擊之機，紅伸炮趁勢連掃雙卒，至此，紅有伸傌炮三個高兵，並有過河兵參戰威力，已佔有很大優勢了）！卒5平4，傌七退八，車6進1，傌八進九！車6平2，相三進五，象3進1，兵七平六（過河兵已悄悄逼近中馬，佳著）！馬2進3，炮九平八，車2退1（宜車2平6！不至於丟子告負，以下紅如續走俥一進三，則車6退6，俥一平四，將5平6，演變下去，不給紅兵六進一追殺雙馬機會，戰線甚長，黑勢優於實戰，可抗衡）？俥一進三！士5退6，兵六進一，馬3進4，兵六平五（棄兵殺馬，得子勝定）！

　　象3退5，炮八平二，車2進1，炮二進三！象5退7，俥一退四！馬4進6，俥一進一，馬6進4，仕五進六，馬4進6，帥五平六，車2平4，仕四進五，馬6退5，傌九進八（傌奔臥槽，紅勝利在望）！士4進5，俥一平五，車4平3，傌八進六！將5平4，俥五進二！至此，紅以俥傌冷著，破士擒將。

　　以下黑如續走車3退4，則傌六進四，車3平6，俥五退四，車6退1，俥五平六！將4平5，俥六平三！雙方兌傌馬後，紅俥又連掃雙卒。至此，也形成紅俥炮雙高兵仕相全對黑車單缺象的必勝局面，黑方只好拱手請降、敗走麥城了。

　　此局雙方一開局就挑起了五九炮直橫俥對右包封俥兩頭蛇的「炮戰」之爭。紅高起雙橫俥搶佔雙肋道出擊，黑補左中士象挺雙卒成「兩頭蛇」早早步入了中局攻殺。就在雙方各攻一面、疾如流星地排兵佈陣、搶佔空間、佔據要隘之際，紅雙俥插入卒林線伺機發威，黑雙騎河「霸王車」智守前沿，紅方巧妙補左中仕

固防之時，黑卻在第19回合走車2平5貪吃中兵，導致以後形勢急轉直下，被紅方棄肋傌殺包爭先，渡七兵兌車兌肋包取勢，俥炮掠雙卒、肋兵兌中馬佔優，炮右移沉底、傌奔臥槽發威，俥鎮中路硬挖中士大優，最終藉底炮之威、俥傌冷著破城擒將入局。

是盤佈局伊始雙方就爭空間、佔地盤互不相讓。中局攻殺雙方鬥智鬥勇、搏風擊浪、全線發力，黑車貪兵埋下禍根，紅洞察一切、膽識過人、敢打敢拼、厚積薄發、不急不躁、注重細節、精準打擊、不留後患、厲兵秣馬、強手連發，最終攻營拔寨、摧城擒將。演繹了一盤可喜可賀、可圈可點的精彩殺局。

第79局　（廣州）張　良　先負　（上海）黃杰雄

轉五九炮左直俥過河兌七兵對屏風馬兩頭蛇平右包兌俥左中士象雙包齊鳴

　　1.炮二平五　馬8進7　　2.傌二進三　車9平8
　　3.傌八進七　馬2進3

這是2014年5月27日上海解放65周年網戰象棋對抗賽第4局張良與黃杰雄之間的又一盤精彩廝殺。雙方以中炮對屏風馬開戰。紅方不亮出右直俥，而改進左正傌，旨在打亂對方佈局戰略，打對方個措手不及，意欲爭先獲勝、扳回一局，這是有準備、要反撲制勝的佈局構思。紅能修成正果嗎？讓我們靜心欣賞、拭目以待吧！

　　4.炮八平九　卒3進1　　5.俥九平八　車1平2
　　6.俥八進六　…………

紅緩開右俥，迂迴亮出右直俥，意要避開俗套、另闢蹊徑、謀變進取、攻其不備、出奇制勝。但這一戰術稍嫌捨近求遠、行

動遲緩，有時甚至會望塵莫及、難以為繼，這也是其最大弱點。

　　6.………　　卒7進1

　　急進7卒，我行我素，黑方布成了五九炮左直俥過河對屏風馬雙直車兩頭蛇的常見佈局陣勢，不給紅方肆意擾亂的反攻機會。如改走馬3進4，則兵五進一（若急走兵三進一??則卒3進1，俥八平六，馬4進2！變化下去，黑勢反先後，紅難以掌控局面，更難搶回先手），卒3進1，俥八退一。以下黑方有兩種不同選擇：

　　①馬4退3，俥八平七，卒3平4，兵五進一，士4進5，俥一平二，卒4平5（卒鎮中路，不讓紅上盤頭俥反擊。如改走卒5進1??則俥七平五！象3進5，傌七進五！紅左俥盤頭出擊後，會佔有較大的空間優勢和反擊力量），以下紅方有兵五平四和俥二進四兩路變化，結果前者為紅得象後穩持先手、後者為黑勢受制紅方滿意的不同下法；

　　②馬4進6（馬騎河捉傌赴臥槽，積極主動著法。另有馬4進2、馬4進3和卒3進1三種變化，結果均為紅優的不同弈法），傌七退五（傌退窩心，明智之舉。如改走兵五進一，則馬6進8，兵五進一，士6進5，俥八退四，卒3進1，傌七進五，包2平3!!!平右包棄右車打底相，出著突兀，攻勢凌厲逼人，紅方立即陷入險境，導致必失俥後跌落到失敗邊緣），以下黑方有兩種選擇：(甲)卒3進1，俥一平二，車2進1，以下紅方有俥八平七和兵三進一兩路變化，結果前者為黑方反先、後者為黑方整體優勢明顯的不同下法；(乙)馬6進8，炮九退一，卒3進1，傌三退一，以下黑方有馬8進9和包8平9兩種變化，結果前者為紅得象後並佔兵種優勢，後者為紅雖得子，但左俥炮被拴住、窩心傌動不了、盤面受制、潛藏危機的不同弈法。

7.俥一平二　…………

亮出右直俥，屬改進後流行變例。以往網戰流行過走俥一進一？包8進1，俥八退二，象7進5，俥一平六，士6進5，兵五進一，包2進2，傌七進五，包8進1，俥六進五。以下黑有兩種選擇：

①馬7進6？兵五進一！馬6進5，傌三進五，包8平5，俥六平七，車2進2，炮九平八！紅優；

②馬3進4，炮九平八，卒3進1，俥八平七，馬4進5，炮八進七（若急走傌三進五？？則包2平3，炮八平六，馬7進6！馬同時踩殺左肋俥和中傌，黑反易走佔先），馬5退3，兵七進一，包8退1，俥六退一，包2退2，傌三進五，車8平6！演變下去，紅雖有中炮盤頭傌且多兵易走佔優，但黑勢穩固可以抗衡，鹿死誰手，一時難料！

7.…………　包8進1　　8.俥八退二　包2平1！

平右包兌俥，旨在儘快簡化局面，擺脫右車包被拴困境，是一步改進後的新變之著！一改以往盛行象3進5，兵七進一（若先走兵五進一，則包2進2，以下紅又有傌七進五、兵七進一和俥二進四3路變化，結果前者為黑方略優、中者為紅勢難以樂觀、後者為黑陣形嚴緊整齊足可抗衡的不同弈法），包8進1的走法，以下紅方有俥八進二、傌七進六和兵三進一3種變化，結果前者為雙方各有千秋、中者為紅勢略優、後者為紅多中兵佔先的不同著法，意要攻其不備，出奇制勝。

9.俥八進五　馬3退2　　10.俥二進四　象7進5
11.兵七進一　卒3進1　　12.俥二平七　士6進5
13.兵三進一　卒7進1　　14.俥七平三　包8退2
15.俥三平二　馬2進3　　16.傌七進八　包8平9(圖79)

17.俥二平三???? …………

　黑方趁雙方兌俥車和雙兵卒之機，補上左中士象，進右馬固防，現平左包兌俥，準備再簡化局勢，打一場真正較量中殘局功底的無俥（車）棋戰。可是紅方卻平俥避兌，欲藉五九炮之威，其強行求變、急功近利、試圖爭勝、急於要扳回一局的心態，令其不顧一切、拒敵力戰，心裡產生了「不成功，便成仁」的悲壯決策，決定背水一戰，欲功敗垂成！其實「欲速則不達」，急躁冒進定會後患無窮。

　如圖79所示，宜當機立斷以徑走俥二進五兌俥後來較量無俥車棋中殘局功底為上策。以下黑如接走馬7退8，則傌八進九，馬3進1，炮九進四，包1進4，炮五進四！馬8進7，炮五退一，包1平9，傌三進四，馬7進6，炮九退一，前包退2，炮九平四，前包平5，相七進五，卒9進1，兵五進一，包5平3，炮四進一，卒9進1，兵五進一。至此，雙方雖兵卒等、仕士相象全，但紅方兵種齊全易走，強於實戰，鹿死誰手，一時難斷，而且和勢甚濃。

　17.………… 馬3進2

　進右外肋馬頂紅左外肋傌，正著。如改走車8進2？則傌八進七，包9平7，俥三平七，包1退1，傌七進五，象3進5，俥七進三，包7進6，俥七平五，包7平1，相七進九，車8平9，炮五平七，包1平3，炮七進五，卒9

黑方　黃杰雄

紅方　張　良
圖79

進1，炮七平三！紅追回失子後，淨多雙相，佔先易走。

18.傌八進六　　車8進4　　19.傌三進四　馬2進4

20.傌六進四??　…………

進左騎河傌赴臥槽，同時追殺巡河車，壞棋！錯失良機，易落下風。宜以徑走俥三進三殺馬為上策，以下黑如接走車8平4，則傌四進六，包1平7。演變下去，雙方兌子後，子力對等，在雙方步入無車棋戰，均勢、易走中，紅勢優於實戰。

20.…………　　車8退3　　21.後傌進六　馬4進2

22.炮五平八??　…………

卸中炮頂馬避叫帥，漏著！易遭襲擊後陷入被動。宜以徑走仕六進五為妥，以下黑如續走馬2進3，則帥五平六，包1平4，炮九平六，包4進5，仕五進六，馬7進8，傌四退二，車8進3，傌六進八，馬3退5，相三進五，車8平3，兵一進一，車3退1，傌八退七。演變下去，雙方兵卒等、仕（士）相（象）全，大子基本相等。紅俥傌智守前沿，優於實戰，足可一搏。鹿死誰手，一時難斷。

22.…………　　馬7進6　　23.仕六進五　士5進6！

黑不失時機，左馬盤河壓傌，準備伺機騎河雙馬連環後反擊，現又揚士頂右臥槽傌，讓出車右移反擊通道，是一步機智反擊的好棋，下伏車8平3或車8平4的攻擊手段，無形中給紅左翼防守造成很大壓力。至此，紅勢已凶多吉少。

24.俥三平七　車8平4　　25.俥七退一　包9進5

26.兵五進一　車4進3　　27.俥七平一　…………

俥先砍邊包，明智之舉。如改走俥七平八??則包9平5！相七進五，士4進5。演變下去，黑勢開朗且子位靈活、多卒佔優。

27.…………　　馬6進4　　28.俥一進三　包1進4

29.俥一進三　將5進1　　30.俥一退二　馬2退3

31.傌四退三　…………

傌回相台，老練！不給黑鎮中包後，馬踏中相成車馬冷著或馬後包殺勢的機會。如貪走俥一平四？？？則包1平5！相三進五，馬4進5，炮九平五（若相七進五？？？則將5平4，俥四進一，將4進1，下伏車4進5殺著，黑速勝），將5平4，俥四進一，將4進1，炮八退二，馬3進2，傌四退三（或走炮八進二），馬2進4，帥五平六，包5平4！均成馬後包絕殺，黑也勝。以下殺法是：

車4平7，相三進五，包1退1，俥一平四，馬3進5！傌三退五，車7平2，炮八平六，車2進2，傌五進七，車2退1，傌七進六，馬5退4，炮六進四，車2進2，炮六進一，車2平4，炮六退三〔若炮六平八？？則馬4進2，炮九平八，包1平5，俥四退四，馬2進4，帥五平六，馬4進2（車馬同時逼帥）！帥六平五，車4進6！藉馬包之威，沉車叫殺，一劍封喉，黑速勝〕，車4進2！俥四退一，車4退2，仕五進四，將5退1，仕四進五，士4進5，帥五平四，包1平2，炮九平七，卒1進1（要渡邊卒，開始發威，為以後形成卒臨城下殺勢，鳴鑼開道、營造氣圍！黑方多卒優勢開始顯現，由此開始將優勢逐漸轉為勝勢了）！

炮七進二，包2進4，相七進九，卒1進1，俥四平二，卒1進1，炮七平一，車4進6，帥四進一，車4平9，炮一平九，包2退1，仕五進六，卒1進1（殺邊相後，將形成車和包卒左右夾擊勝勢）！炮九進五，士5退4，俥二平五，車9退7（攻不忘守，好棋）！俥五平八，包2平1，炮九平八（宜改走炮九退八！則卒1進1，仕四退五，車9平6，仕五進四，將5平6！仕六退五，車6平9，俥八平四，將6平5，俥四平八，將5平6，俥八平四，

將6平5，俥四平八，至此，根據棋規，雙方不變可判作和，否則一旦紅方丟中仕後，黑車卒定勝）？

車9進3，俥八平五，車9平2！俥五進一，將5平6，俥五平四，將6平5，炮八退二，卒1平2，炮八平七〔若炮八退五兌卒??則車2進2！俥四平六，包1退1，仕四退五，車2退1，帥四退一（若誤逃相五退七???則車2平6，仕五進四，車6進1妙殺，黑速勝），包1平5，俥六平四，士4進5，俥四退五，車2進3，帥四退一，包5退5！以下黑車包必破紅雙仕後完勝紅方〕，卒2平3！現黑卒臨城下，直逼九宮左上仕後，將形成車包卒殺勢。

以下紅如續走帥四退一？則卒3平4！相五退七，卒4進1，仕四退五，卒4平5！俥四退一，包1進1，相七進五，車2進4，相五退七，車2平3，黑勝；又如改走炮七退三??則卒3平4！俥四退三，卒4進1，仕四退五，車2進4，俥四平五，士4進5，炮七進二，車2平5！炮七平五，象3進5，俥五平四，卒4平5！帥四進一，車5平6！黑車捷足先登擒帥，黑也勝；再如改走相五進七???則車2平3，炮七退五，車3進2！形成黑車包單士單象對紅俥雙仕的必勝局面；還如改走俥四平六???則車2退3！下伏包1退6！必得炮後，黑多子多卒勝。

此局雙方一開始就展開了五九炮左直俥過河、巡河最終邀兌對高左包打俥平右包兌俥的「炮戰」對決。紅伸右直俥巡河先後兌去三、七路兵卒，黑趁機補左中士象固防中路。就在黑平左包再兌俥欲步入無俥車棋戰中之際，紅卻在第17回合走俥二平三避兌而強行求變，速落下風，在第20回合走傌六進四、第22回合走炮五平八兩失先機，陷入困境。黑方不失時機，躍馬、進士、揮車、飛包，先後兌去傌炮、殺去兵卒、雙馬回相（象）

合、智守前沿。至此，黑方仍不放鬆，又趁勢而為：平車攔傌棄士、馬踩中兵又兌肋傌、車捉肋炮硬逼兌傌、退車保中卒穩住陣腳、回將補中士固守陣營、強渡邊卒又沉底包發動攻擊、退邊車護中象勢在必行，最終車包卒聯手逼宮一氣呵成！

是盤佈局紅方左傌過河另闢蹊徑，黑仍應以雙直車兩頭蛇常見陣勢。中局廝殺黑要平左包兌傌步入無傌車棋戰，紅卻平傌避兌強行求變，以後不慎兩失戰機，被黑方及時兌傌炮、殺兵卒簡化局面後，在雙方大子兵卒對等情況下，黑車包卒聯手首先發難，砍相殺仕，演繹了一盤以卒臨城下之威，車包聯手擒帥的精彩對攻型殺局。

第80局　（上海）黃杰雄　先勝　（無錫）秦小剛

轉五九炮過河傌炮打邊卒對屏風馬兩頭蛇右中士平包兌傌左中象右炮巡河

1.炮二平五	馬8進7	2.傌二進三	卒7進1
3.傌一平二	車9平8	4.傌二進六	馬2進3
5.傌八進七	士4進5		

這是2013年9月18日「九·一八」事變騰訊網站上黃杰雄與秦小剛之間一場「短平快」象棋對抗賽首局的精彩搏殺。雙方以中炮過河傌對屏風馬進7卒右中士拉開戰幕。紅伸右直傌過河後，不相應挺七兵，而急跳左正傌，意在一是為儘快搶出左翼主力強子，二是有意讓黑方走成「兩頭蛇」，將其納入自己事先準備好的戰術軌道，有備無患、力爭取勝，準備來個「開門紅」。

黑方卻補右中士，靜觀其變。如改走包8平9??則傌二平三，包9退1，兵五進一，士4進5，兵五進一，包9平7，傌三

平四，卒5進1，傌七進五！演變下去，紅將形成夾傌炮的中炮盤頭傌殺中卒攻勢，對黑很不利；又如改走卒3進1，則俥九進一，包2進1，俥二退二，象3進5，兵三進一，包2進1（若卒7進1?? 則俥二平三，以下黑有馬7進6和馬7進8兩路變化，結果前者為紅多子佔優、後者為紅方先手的不同走法）！兵七進一（當黑右包巡河後，紅如再進俥走俥二進二？則包8平9，俥二平三，車8進2，俥九平六，士4進5，俥六進五，包9退1，變化下去，紅反無明顯先手），包8進2，俥九平六，士4進5，炮八退一（含蓄之著，意在伺機攻殺黑方3路和7路無根馬。如改走兵五進一，則卒7進1，俥二平三，馬7進6，以下紅有兩種選擇：①兵七進一，包8平3，傌七進五，馬3進4，黑勢反先；②傌七進五，馬3進4，兵七進一，馬4進5，傌三進五，包8平3，演變下去，黑陣形穩固易走），以下黑方又有兩變：

（甲）馬7進6，兵三進一，象5進7，以下紅方有兵七進一和傌三進四兩種變化，結果前者為雙方各有利弊兩難進取、後者為雙方均勢的不同著法；

（乙）卒7進1，俥二平三，卒3進1，以下紅方有俥三平七和俥三進三兩路變化，結果前者為黑雖殘象尚無大礙，但紅左翼卻潛藏著危機，後者為紅方易走的不同下法。

6.炮八平九　…………

左炮平邊路，準備以「三步虎」形成「五九炮」陣勢，進入自己熟悉而較有把握的佈局套路，不想挺七兵意欲形成中炮過河俥七路傌對屛風馬右中士互進七兵卒陣勢，這是對老式佈局的一種新突破。紅能修成正果嗎？讓我們拭目以待吧！

6.…………　　包8平9　　7.俥二平三　　包9退1

8.俥九平八　　車1平2　　9.炮九進四　　…………

飛左炮炸邊卒，試圖伺機強行沉底線來牽制黑右車，這是一步順勢而為、隨時都可發揮五九炮作用的好棋！

　9.………… 卒3進1　　10.俥八進六　包9平7

　11.俥三平四　象7進5

至此，雙方演變成五九炮打邊卒雙直俥過河對屏風馬平包兌兩頭蛇流行陣勢。但黑現補左中象固防後，一旦紅俥八平七追右馬，黑此陣勢立刻就會凸顯出其呆滯、被動和受困的弱點。如改走卒7進1??則兵三進一，馬7進8，兵三進一，包7進6，炮五進四！馬3進5，炮九平五，象7進5，兵三平二！車8進4，炮五平一！變化下去，紅中炮右移出擊，卒林線形成兇悍的「霸王俥」。此刻，紅兵種齊全且淨多三個兵，大優。

　12.俥八平七　包2進1　　13.炮九退二　馬3退1

　14.炮九平八　車2平1　　15.兵五進一　車8進6?

紅衝中兵，以利俥炮發威，是配合俥傌炮發動攻勢的前奏，著法緊湊有力。紅由此開始逐步進入佳境。黑伸左直車插入兵林線，漏著！易陷入被動。同樣進車，宜徑走車8進8！仕六進五，卒7進1，傌三進五，車8平7！紅三路兵相厄運難逃，演變下去，黑優於實戰，足可周旋。

　16.傌七進五　包2進1　　17.俥四進二　包7平8

　18.炮八退一！　…………

紅在左傌進中路盤頭、伸右肋俥驅包出擊之際，現又巧退左炮於兵林線反擊，是制約黑左過河車活動範圍的有力之著，用意深遠，對黑雙車同時產生了牽制作用，為以後爭先取勢打開了通道，做了深層次的鋪墊。

　18.………… 車8進2　　19.仕六進五　包8進3

　20.炮五平九！　…………

　　卸中炮於左邊路牽制黑右翼車馬主力，應勢而動，又是一步繼續發揮九路炮伏擊、偷襲作用的好棋！至此，紅方一子未失，全部投入戰鬥，堪稱「20回合未失一子」的罕見奇觀！

　　20.…………　　　包2退2　　21.俥七進二　　包2平1(圖80)

　　22.炮九進五?!　…………

　　紅接受兌邊炮，這是一步不讓進攻計畫隨時可能出現誤差的正著！如貪走俥七平九??則包1進5，俥九進一，包1退7，炮八進六，象3進1，俥四平三，包8平7，兵三進一，包7進3，傌五退三，車8退1，傌三進五，車8退5，炮八退二，士5進4，炮八平五，馬7退5，炮五平九，車8進4，傌五退三，車8平7，傌三退一，車7平9！傌一進三，車9平7，傌三退一，車7退1，俥三平一，車7平5！俥一退二，卒7進1，相三進五，包1進6！變化下去，雙方大子對等，紅多雙相，黑多雙高卒，雙方雖互有顧忌，但黑仍反先易走。

　　如圖80所示，也可徑走炮九平八！關住黑右翼車馬包後，下伏俥七平八再俥八進一邀兌後沉炮叫將的先手棋，也是紅優。以下殺法是：象3進1，俥七平八（至此，黑右邊馬厄運難逃，頹勢難挽）！車8平7，俥四平二，卒5進1，俥二退一！馬7進6，兵五進一！馬6進7，兵五進一！至此，紅方除兌去左邊炮後，其餘子全在，現黑8路包在右車

黑方　秦小剛

紅方　黃杰雄

圖80

口、中象又在中兵嘴、右邊馬難逃紅左翼俥炮殺勢！黑方面臨失先丟子局面，加上過河中兵殺中象後即可破城擒將，黑只能飲恨敗北。

此局雙方一開局就響起了五九炮打邊卒對平包兌俥高起右包拴俥的「對炮」聲。紅左過河俥捉馬、退左邊炮挺中兵，黑還以兩頭蛇補右中士左中象、右馬退邊隅、右車回原位後，當紅方在第15回合進中兵準備進左中傌盤頭之際，黑卻走了車8進6陷入被動，給了紅方左傌盤中、雙炮齊鳴，佔據兵行線和左炮平邊路拴死車馬的機會。此後，儘管紅在第22回合走炮九進五（也可徑走炮九平八）關住黑右翼車馬包，但紅方還是不失時機，平左俥壓住右邊車馬、平右俥追殺左包和左馬、連渡中兵捉馬窺中象，最終令黑方失勢丟子認負。

是盤佈局有套路；中局爭鬥雙方互不相讓、鬥智鬥勇、敢打敢拼，黑進左車過河陷入被動，紅方6個大子聯手發威，令黑方只能是左包躲不開紅左俥、中象甩不掉紅中兵、右邊底角車馬逃不掉紅俥炮追殺而束手就擒的經典的「短平快」殺局。

第81局　（上海）黃杰雄　先勝　（無錫）秦小剛

轉五九炮過河俥轉雙直俥巡河對屏風馬兩頭蛇高右包打俥右中士象挺1卒

1.炮二平五　馬8進7　　2.傌二進三　卒7進1

3.俥一平二　車9平8　　4.俥二進六　卒3進1?

這是2013年9月18日「九‧一八」事變騰訊網站上黃杰雄與秦小剛之間在各勝一盤又下和一盤後的第4局中又一場短兵相接、扣人心弦的「短平快」搏殺。雙方以中炮過河俥對左正馬直

車兩頭蛇拉開戰幕。黑先挺3卒過早，易被紅方利用。正常應法宜以徑走馬2進3形成屏風馬陣勢為上策。以下紅如續走傌八進七，則卒3進1，炮八平九，士4進5，俥九平八，車1平2。以下紅有俥八進六和俥八進四兩路變化，結果前者為雙方平穩、基本均勢，後者為紅方先手的不同走法。

　　5.兵五進一！…………

　　紅現用急進中兵來對付黑方挺起兩頭蛇陣勢，是很有針對性的一步好棋！以往網戰曾流行走炮八平九，包2進1，俥二退二，傌八進七。以下黑方有三種不同選擇：

　　①包8平9，以下紅方又有俥二進五、俥二平八和俥二平四3路變化，結果前者為雙方和勢甚濃、中者為雙方變化激烈複雜、後者為紅方先手的不同走法；

　　②車1平2，俥九平八，象3進5，兵七進一，包8進2，兵三進一，以下黑方又有卒3進1和卒7進1兩種變化，結果均為紅方先手的不同下法；

　　③象3進5，俥九平八，包2進1，兵七進一，包8進2，黑雙正馬、雙進卒又雙包巡河，陣勢雖有條不紊、煞是好看，但卻是立足於防守、較難反擊，結果雙方平穩、難有大進展，最終戰和。

　　5.…………　包2進1　　6.俥二退二　象3進5
　　7.傌八進七　馬2進3　　8.炮八平九　…………

　　至此，雙方形成五九炮巡河俥進中兵對屏風馬兩頭蛇高右包打俥右中象流行陣勢。現紅用五九炮陣勢，是一步賽前已做好充分準備的走法，賽後復盤時認為也可徑走傌三進五！車1平3，兵五進一，卒5進1，兵七進一，卒3進1，傌五進七。以下黑如續走包2平5，則圖81前傌進五，馬3進4，傌七進六，車3進

5，相七進九，車3平2，炮八平六，演變下去，雖雙方互纏，但紅方滿意、好走；又如黑改走馬3進4？則前傌進五！包2平5，炮五進四，馬7進5，傌七進六！下伏炮八平二、炮八平五和炮八平六3步先手棋，紅勢不錯。

| 8.……………… | 包8進2 | 9.俥九平八 | 車1平2 |
| 10.俥八進四 | 士4進5 | 11.兵三進一 | 馬3進2 |

12.俥八平九(圖81)　卒1進1???

棄邊卒頂俥，敗著！黑方由此跌落下風、陷入被動。如圖81所示，宜改走馬2進3！俥九平八(若俥九進二??則包2進2！演變下去，黑將有極大的反先之機)，馬3退2，俥八平九，卒7進1，俥二平三，包8平7。變化下去，黑勢不錯，多卒易走，優於實戰，可以一搏，勝負難料。

| 13.俥九進一 | 卒7進1 | 14.俥二平三 | 馬2進3 |
| 15.俥九進四 | 車2平1 | | |

16.炮九進七　…………

趁雙方先後兌兵卒和邊車之際，紅左炮沉底，形成「天地炮」攻勢，尤其是黑右翼的空心底包，更是一枚潛在的威脅甚大的「定時炸彈」！紅方由此開始步入佳境。

16.…………　包8平7

17.傌三進五　車8進6

18.兵五進一　馬3進5??

在雙方子力對等、中路兵卒對頂、黑子位也不錯的形勢

黑方　秦小剛

紅方　黃杰雄

圖81

下，現黑右馬踩中炮，過急，又一步劣著！導致由此一蹶不振。宜先卒5進1！仕四進五，包2進1，炮九退四，卒5進1，炮五進二，包7平5，炮五平六，馬7進5，炮六退一，車8退3。變化下去，雙方子力對等，黑勢雖稍弱，但可抗衡。

19.相七進五　卒5進1　　20.俥三平八　包2平5??

其實紅在第18回合是棄中兵讓路，當黑馬踩中炮後，紅右巡河俥左移追殺右包是真刀真槍搏殺。然而黑方卻對此毫無察覺，隨手鎮右中包追殺紅中路連環傌，終於因隨意而露出了不該露出的破綻，導致黑方最終敗走麥城。

此時黑宜徑走車8退3！什六進五，車8平5，傌七進六，車5平6，傌六退七，車6平8，兵九進一，車8平5，傌七進六，車5平4。演變下去，雙方雖相持，但黑多中卒優於實戰，足可抗衡，勝負一時難定。

21.俥八進五　士5退4　　22.傌五進六！…………

紅方抓住戰機，藉左底炮之威，沉俥叫將、中傌騎河、直赴九宮，大有炸平「盧山」之勢，進而迅速形成了俥傌炮三子聯手強攻陣勢，黑方由此厄運難逃了。

22.…………　車8退5

車退回上二線，明智之舉。如改走象5退3??則炮九平七，士4進5，炮七退一，士5退4，傌六進七，車8平4，炮七進一，士4進5，炮七平四，士5退4，炮四平六，車4退4（若車4退5???則炮六平四！抽包叫將絕殺，紅速勝），炮六平三，將5進1，炮三退四，車4平3，傌七進六！至此，紅淨多雙仕雙相大優。

23.傌六進七　車8平3　　24.俥八退一　車3退1
25.前傌進八　車3進2　　27.俥八平六！

趁底炮之威，用傌傎冷著之力，現傎佔左肋道催殺，一劍封喉！令黑方如虎落平川，慌不擇路、疲於應付、應接不暇、顧此失彼、頹勢難挽。以下黑如續走車3退2 ?? 則炮九平七，士4進5，傌八退七！下伏傎六進一和前傌進六殺著，紅勝定；又如黑改走士6進5 ??? 則傌八退七！悶殺，紅勝。

此局雙方一開戰就進入了五九炮挺中兵對兩頭蛇高右包打傎的爭奪。紅雙傎巡河進三路兵邀兌、黑補右中象士伸左包巡河進右外肋馬打傎後，當紅左傎平邊路避一手之際，黑卻在剛步入了中局後的第12回合挺右邊卒頂傎，開始落入下風，在第18回合走馬3進5導致一蹶不振，令人費解的還是在第20回合隨手鎮包2平5後露出了不該出現的破綻，而被紅方乘虛而入，沉傎進傌、退傎抽車、沉傌打車、傎佔左肋道催殺，最終形成傎傌炮殺勢。

是盤在佈局上黑錯失反擊良機，未能抓住戰機。中局黑隨手閃開2路包，成算不足、後患無窮，紅策傌出擊、追捉破綻，黑委曲求全也難以防範，最終紅勝的一盤「攘外必先安內」、先應確保能穩守營盤後再圖進攻，才是反擊取勝真正良策的又一盤「短平快」精彩佳構。

第82局　（洛陽)田中敏　先負　（上海)黃杰雄

轉五九炮巡河傎高左橫傎對屏風馬兩頭蛇高左包先巡河後打傎雙馬馳騁

1.炮二平五　馬8進7　　2.傌二進三　車9平8
3.傎一平二　卒7進1　　4.傎二進四　…………
這是2013年5月27日上海解放64周年象棋網戰邀請賽第2

　　輪田中敏與黃杰雄之間的一場精彩酣鬥。雙方以中炮巡河俥對左正馬直車進7卒開戰。紅改用右巡河俥，旨在攻其不備，意要出奇制勝。如改走俥二進六，則可參閱本章「黃杰雄先勝方岩」之戰。

4.…………	馬2進3	5.傌八進七	卒3進1
6.炮八平九	馬3進2	7.俥九進一	車1平2
8.俥九平六	象3進5	9.兵七進一	卒3進1
10.俥二平七	車8進1	11.俥六進四	包8進2
12.俥六退四	包8退1	13.兵五進一	馬2退4
14.俥七進一?	…………		

　　至此，雙方走成五九炮巡河俥高左橫俥對屏風馬兩頭蛇右中象左包巡河互兌3卒七兵陣勢。現紅進七路俥壓馬，不如徑走俥七進三！局勢會更穩健。以下黑如接走馬4進5，則傌三進五，卒5進1，俥六平二，包8進1！兵三進一，馬5進7，俥二進二，前馬進5，炮九平五，士6進5，兵三進一，馬7進5，俥七退三，馬5進7，傌五進三，車8進1，炮五平三，馬7進5，傌七進五，包8平7，俥二進四，包2平8，炮三進三，馬5退7，傌三進五，馬7進8，俥七退三。變化下去，黑雖兵種齊全，但雙方兵卒等、仕(士)相(象)全，大體均勢，紅勢優於實戰，鹿死誰手，勝負一時難料。

14.…………	馬4進5	15.炮五進四	馬7進5
16.俥七平五	馬5退3	17.俥五平八??	…………

　　卸中俥平八路拴鏈黑右翼車包，劣著！過於冒險，凶多吉少，落入下風，陷入被動。同樣卸中俥，宜徑走俥五平四！不給黑左包鎮中發威、取勢反先的機會，變化下去，仍是雙方相持、對峙態勢。

17.………… 包8平5！

18.俥六進四 車8進2（圖82）

19.炮九進四？？？ …………

飛左邊炮炸卒邀兌，隨手敗著！導致紅方由此一蹶不振，最終丟俥告負。同樣揮左邊炮，如圖82所示，宜以走炮九平八先牽制黑方右翼車包為上策，不給黑方馬踩邊炮、揚中象叫殺、正中下懷的反擊機會。以下黑如接走士6進5，則炮八進五！車2進2，俥八進一，馬3退2，傌七進六！馬2進3，俥六進一，結果雙方對峙、互有顧忌；以下如黑方續走車8進4，則傌六進五！馬3進5，俥六退二，馬5進6，帥五進一，車8平7，帥五平四，馬6進4，帥四平五，馬4退5，俥六退一，車7退1，帥五退一！卒7進1，相七進五，卒7平8，傌五進七，卒8進1，兵一進一，馬5退6，俥六平三，卒8平7，傌七退九，馬6退8，兵九進一，馬8進9，兵九進一！變化下去，雙方大子等、仕（士）相（象）全，黑雖淨多過河卒略優，但在黑多一小卒、雙方大子各有一傌（馬）且仕（士）相（象）齊全的形勢下，紅不走錯的話，黑方取勝難度較大，相反，則和勢甚濃。

黑方　黃杰雄

紅方　田中敏

圖82

19.………… 馬3退1

20.俥八平九 象5進3！

黑方抓住戰機，退馬踩邊炮邀兌、揚中象讓路、強勢鎮疊包於中路催殺，紅方由此開始難以

應付了。

21.俥六進二　…………

進左肋俥攔右包避殺，無奈之舉。如改走帥五進一？？則包2平5，帥五平六，車2進8，帥六進一，士6進5，俥六平三，象7平9，俥九平六，車2退1，俥三平七，後包平4！以下紅方有兩種不同選擇：

①帥六平五，車8進4，俥六平五，車8平7，帥五退一，車2平3殺俥得子邀兌，黑反多子佔優；

②俥六平七？？包5平4，帥六平五，車8平5，帥五平四，車5平6，帥四平五，將5平6！帥五退一，車6進5！帥五進一（若帥五退一？？則後包平5！前俥進一，包4退1！前俥退一，車2進1！下伏車2平5或車6平5絕殺凶著，黑方完勝），車6退1，帥五退一，車2進1！帥五退一，後包平5！前俥七平6，車6進1！下伏車6平5或車2平5殺著，黑也勝定。

21.…………　包2進1　22.傌七進六　…………

左傌盤河追殺中包，無奈之舉。如貪走俥六退一？？則包5退1！傌七進六，車8平5，仕四進五，車5平4！傌六退五，車4進3！黑方多車勝定。

22.…………　士4進5　23.俥六退一　包5退1

24.傌六進四　車8平5　25.仕四進五　車5平4！

26.傌四進五　象7進5

黑方不失時機，補右中士、左車鎮中、叫帥抽俥，現棄中包殺傌，黑多得俥，勝勢。以下殺法是：

傌三進五，車2平4，兵三進一，包2進6，俥九退二，前車進6，仕五退六，車4進9，帥五進一，車4平5，帥五平六，車5退3（果斷棄車砍雙仕殺中傌，為以後車包卒破城奠定勝機）！

俥九進五，士5退4，俥九平六，將5進1，兵三進一，象5進7，兵九進一，車5平9，相三進五，車9平5！相五進七，車5進2，帥六進一，車5進1，帥六退一，車5平3，相七退五，象3退5，兵九進一，車3退5！兵九進一，車3退1，兵九進一，車3退1！至此，紅邊兵被逼壓，形成紅俥底兵單相難守黑車包高卒單缺士的局面後，紅方含笑起座、拱手請降。黑勝。

　　此局雙方一開戰就捲入了五九炮直橫俥對兩頭蛇高左包之仗。當紅進退左肋俥和黑進退左包後又退右外肋馬捉俥時，紅卻在第14回合剛入中局之時走俥七進二壓右肋馬易遭被動，在第17回合走俥五平八拴黑車包凶多吉少，到了第19回合竟然飛左邊炮炸邊卒，給了黑方反擊機會。黑馬兌炮、揚中象、進右包、補中士、退中包、抽肋俥、包兌俥、棄車砍雙仕殺俥、獻底士、兌三兵、殺右兵、砍底相、趕九兵逼下二線，最終多子得仕完勝紅方。

　　是盤佈局順理成章，中局拼殺紅三失良機，黑佔勢得子不饒人，揚士象、兌俥炮、抽肋俥、車兌雙仕俥、又殺兵和底相，最終逼兵投井以多子擒帥入局的超凡脫俗的佳構。

第83局　（上海）黃杰雄　先勝　（深圳）呂一飛

轉五九炮過河俥高左橫俥對屏風馬兩頭蛇右中士邊包打邊兵兌中傌

1.炮二平五	馬8進7	2.傌二進三	車9平8
3.俥一平二	卒7進1	4.俥二進六	馬2進3
5.傌八進七	卒3進1	6.俥九進一	…………

這是2010年1月1日元旦網戰象棋對抗賽第3輪黃杰雄與呂

一飛之間的一場精彩格鬥。雙方以中炮直橫俥對屏風馬兩頭蛇拉開戰幕。這是在20世紀80年代中期探索成形，20世紀90年代以後逐步成為當時十分流行的熱門佈局之一。幾十年來，經幾代棋手刻苦鑽研、實戰創新、標新立異、從長計議地研究下，雙方各自的攻防變化得到了充分展示，並仍在不斷充實、完善之中，現已基本上能自成一套內容豐富、變化繁複的佈局體系，很值得讀者進一步去潛心探研。

6.…………　士4進5

補右中士固防，以逸待勞、厚積薄發，曾是黑方盛行一時的抗衡方法之一。此變最早在20世紀80年代出現，幾經蟄伏，現在仍為不少大師在全國各種大賽中使用。如改走包2進1打俥，可參閱本章「黃杰雄先勝方岩」之戰。

7.俥九平六　…………

平左橫俥佔左肋道，控制黑右翼將門和右車馬的出路。如改走兵五進一，則包2進1，俥二退二，象3進5，俥九平六，包8進2。以下紅方有兩種選擇：

①在2009年首屆全國智力運動會象棋賽上陶漢明與王曉華之戰中曾走兵三進一，結果雙方勢均力敵，最終下和；

②筆者在2008年5月的網戰上也應對過紅方曾走的傌七進五，馬3進4，兵五進一，馬4進5，傌三進五，包8平5！結果雙方最終大量兌子成和；又如筆者曾走過俥二平三，結果黑方滿意，最終黑因走漏而告負。

7.…………　包2平1

平右邊包，準備亮出右翼主力參戰，屬當今棋壇流行主流變例之一。另有兩變，僅作參考：

①象3進5，兵五進一，包2進4，以下紅又有兩變：(甲)在

2009年「花木廣洋杯」第四屆全國象棋大棋聖戰洪智與鄭一泓、同年的「蔡倫竹海杯」全國象棋精英邀請賽黎德志與鄭一泓兩次不同戰役中均走炮五進一，結果都是雙方議和；（乙）在2010年「藏谷私藏杯」全國象棋個人錦標賽上劉殿中與鄭一泓之戰中改走兵五進一，結果黑方反優，最終黑勝。

②馬7進6，以下紅方又有4種不同選擇：（甲）在2008年首屆世界智力運動會象棋賽上尤澤標與洪智之戰中曾走俥二平四，結果黑方大優而獲勝；（乙）在2009年「浩坤杯」全國象棋個人錦標賽上張強與申鵬之戰中改走兵五進一，結果黑優而獲勝；（丙）筆者在2011年5月網戰中迎戰過俥二退二，結果雙方勢均力敵、旗鼓相當，最終弈和；（丁）在2013年10月遊園象棋友誼賽上筆者又迎戰過炮五進四，結果黑足可抗衡，最終也下和。

8.兵五進一　　車1平2　　9.傌三進五　…………

傌欲從中路盤出，試圖引誘黑右邊包出擊，有巧設陷阱之嫌，可參閱本章「黃杰雄先勝方岩」之戰第9回合注釋。另在2004年第十五屆「銀荔杯」象棋爭霸賽上徐天紅與謝巋之戰中曾走過兵五進一，卒5進1，兵七進一，馬7進6，兵七進一，車2進7，俥二進一，包1平8，炮五平八，以後雙方大量兌子後不變作和。

9.…………　　包1進4

飛右包炸邊兵，屬改進後主流變例之一。另有兩變，僅作參考：

①車2進6，兵五進一（在2000年「巨豐杯」全國象棋大師冠軍賽上張江負潘振波曾走過兵三進一），卒5進1，俥二平七，以下黑方又有兩種選擇：（甲）在2001—2002年「派威互動電視杯」象棋超級排位賽上王躍飛勝劉殿中曾走過馬3退1；

(乙)在2006年全國象棋甲級聯賽上徐超勝閻文清之戰改走過馬7進5。

　　②包8平9，俥二進三，馬7退8，兵三進一，以下黑方又有包1進4和卒7進1兩路變化，結果前者為雙方議和、後者為紅反有攻勢的不同走法。

　　10.炮八平九(圖83)　包1平5???

　　紅平左邊炮，形成「遲到」的五九炮直橫俥挺中兵盤頭傌對屏風馬兩頭蛇右三步虎右邊包打邊兵陣勢，硬逼黑右過河邊包表態?! 然而，黑方急功近利，在多卒略先形勢下，卻急於求成，不顧凶多吉少後果，隨手飛包兌中傌，敗著！成算不足，後患無窮，自亂陣腳，最終自毀長城！如圖83所示，宜以走包8平9先兌去右俥為上策，以下紅如接走俥二進三（若俥二平三，則雙方攻守繁複，紅方不易掌控），則包1平5，傌七進五，馬7退8，

兵三進一，車2進6，炮五退一，車2平3，炮九平五，包9平7（在2002年第二十二屆「五羊杯」全國象棋冠軍邀請賽上呂欽勝陶漢明之戰曾走過包9進4）！相三進一，卒3進1，兵三進一，馬3進2，俥六進四，馬2進4，傌五進三，馬4進5！相七進五，包7進3！相一進三，象7進5，兵三進一，馬8進6，兵三平四，車3平6！兵四平五，馬6進5，相五進七，馬5進7，相七退五，車6平9，兵五進一，車9

黑方　呂一飛

紅方　黃杰雄
圖83

平5，兵五平四，馬7進9。變化下去，紅有中炮過河兵配合，黑多邊卒有中車和右邊馬聯手，雙方互有顧忌，黑優於實戰，足可一搏，鹿死誰手，勝負一時難斷。

　　11.傌七進五　馬7進6　　12.俥六進二　卒7進1

　　渡7路卒捉俥，趁勢而為，屬改進後走法。如改走卒5進1？則兵五進一，馬6進5，仕四進五，車2進5，炮五平二，車2平5，炮二進五，象3進5，俥六進三，馬3進2（若馬3退4？可參閱本章「黃杰雄先勝方岩」之戰），俥六平八，馬2進3，俥八進三，士5退4，俥二平六，士6進5，炮九平六，象5退3，炮六進七。變化下去，紅棄炮打底士，又有「天地」雙俥助威，顯而易見有攻勢。

　　13.俥二退一　馬6進5　　14.俥六平五　卒7平6

　　15.兵五進一　車2進5　　16.仕四進五！車2平4

　　紅補右中仕老練，攻不忘守的好棋！黑右車佔右肋道，無奈之舉的正著。如貪走卒5進1？？則炮五進三！象3進5，炮九平二！卒6平5，俥五退一，下伏炮二進五得包凶著，紅也多子得勢佔優。

　　17.炮五平三　象3進5　　18.炮九平五　卒6平5

　　19.炮五進二！卒5進1　　20.炮五平二　卒5進1

　　21.炮二平六　卒5進1　　22.炮六平五　將5平4

　　23.炮三平二　將4平5　　24.炮二進五！…………

　　紅方不失機會，卸中炮、兌中兵又兌俥，雙炮齊鳴、得包窺馬。最終紅以多子勝定。以下殺法是：

　　馬3進5，俥二平五，車8進2（宜改走馬5退7！炮二平五！象7進5，俥五進二，車8進5！炮五進一，車8平5，俥五平三，車5退1！棄馬殺炮後，雙方和勢甚濃）？俥五進一，卒1

進1，俥五平九，將5平4，俥九退一，車8進4，兵三進一，車8平9，相七進五，卒5平4，兵七進一，卒3進1，俥九平六，將4平5，兵三進一！車9退1，炮五平三，卒3進1，兵三平二！至此，黑方見自己左邊卒已無法渡河參戰，而且以車雙高卒士象全很難守和紅俥炮高兵仕相全而無心戀戰，只好起座認負、飲恨敗北，紅勝。

　　此局雙方一開戰就展開了「遲到」的五九炮對右邊包打邊兵的「鬥炮」之爭。然而，剛步入中局，黑方急於求成，在第10回合走包1平5貪紅中傌，導致成算不足、後患無窮而一蹶不振。以後雖經過頑強對抗，在大量兌子、少子情況下，又在最後關頭（即第25回合）頂不住紅中俥欺黑中馬之著，走車8進2敗著，錯失最後良機而被紅俥炮兵完勝。

　　是盤佈局雙方循規蹈譜，中局伊始，黑先急功近利，後雖頑強拼搏，但最終仍晚節不保，因錯失求和良機而敗走麥城的「一著不慎，滿盤皆輸」的反面力作。

第84局　（深圳）呂一飛　先負　（上海）黃杰雄

轉五九炮過河俥高左橫俥對屏風馬兩頭蛇右三步虎中士過河車挺雙邊卒

　　1.炮二平五　　馬8進7　　2.傌二進三　　車9平8

　　3.俥一平二　　卒7進1　　4.俥二進六　　馬2進3

　　5.傌八進七　　卒3進1　　6.俥九進一　　士4進5

　　7.俥九平六　　包2平1

　　這是2010年1月1日元旦網戰象棋對抗賽第4輪呂一飛與黃杰雄之間的又一場「短平快」精彩廝殺。雙方還是以中炮直橫俥

對屏風馬兩頭蛇右中士邊包開戰。由於上局黑方使用平右邊包負於紅方，故黑方也想臨場應變，不走馬7進6，也不走象3進5，只想與呂一飛弈成和局後，再進入雙方對抗賽下一輪來一決雌雄、一比高低、相互學習、增進友誼。黑方的「以子之矛，攻子之盾」能有效地修成正果嗎??讓我們靜心欣賞、拭目以待吧！

　　8.兵五進一　　車1平2　　　9.炮八平九　　…………

　　左炮平邊路，形成五九炮直橫俥挺中兵對屏風馬兩頭蛇右三步虎的流行陣勢。紅方也想「以其人之道，還治其人之身」地與黑一拼高下，試圖扳回一局後再力爭決勝。對此，在2004年第十五屆「銀荔杯」象棋爭霸賽上徐天紅與謝巋之戰時曾走過兵五進一，卒5進1，兵七進一，馬7進6，兵七進一，車2進7，俥二進一，包1平8，炮五平八，包8平5，仕六進五，車8進3，俥七進八，卒5進1，俥八進七，馬6進4，俥六平七，包5平7，兵七平六，象7進5，相七進五，馬4退2，俥七退八，車8平6，兵六平七，象5進3，俥七進四，象3進5，俥七平五，馬2退4，俥五進二，車6退1，俥五退二，車6進2，俥五進二。至此，雙方不變作和。如改走俥三進五，可參閱上局「黃杰雄先勝呂一飛」之戰。

　　9.…………　　　　車2進6
　10.炮九平八　　卒1進1!
　11.俥三進五　　卒9進1!(圖84)
　12.兵三進一???　…………

　　圖84黑右車過河佔據兵林線後，連挺雙邊卒，引而不發、蓄勢待發，不平車殺兵而等待時機、伺機反撲，令紅方捉摸不定、進退維谷，一時因似找不到進攻方向而易遭被動。然而，紅現進三路兵，敗著！易陷入困境而導致失勢敗北。

如圖84所示，宜改走兵五進一！卒5進1，俥二平七，馬7進5（在 2001—2002 年「派威互動電視杯」象棋超級排位賽上王躍飛勝劉殿中之戰曾走馬3退1），俥五進四，象7進5，炮五進四，馬3進5，炮八平九，馬5退7（在2006年全國象棋甲級聯賽上徐超勝閻文清之戰曾走馬5退3），俥七進五（雙俥連環，準備邀兌。如急走俥六進

黑方　黃杰雄

紅方　呂一飛
圖84

七？？則車2退6！俥四進三，包1平7，俥七平二，卒5進1，炮九進三，卒7進1，相七進五，卒7進1！仕六進五，卒7平6，炮九進一，卒5進1！變化下去，紅雖兵種齊全，又有中炮可架，但黑有雙過河卒在中路聯手反擊，可以抗衡，勝負一時難料），馬7進6（若卒5進1？？則俥四進六，包1平4，俥六退五，馬7進6，前俥進四，馬6進5，俥四進三！將5平4，炮九平六！馬5退4，炮六進五，包8平4，俥六進四！以下黑如續走車8進1，則俥三退四，車8進2，俥四進六，車8平3，俥六進八，將4平5，俥八退七！紅殺包抽回失俥後多子佔優）。以下紅有兩種選擇：

①俥五進四！包1平4，炮九平五，變化下去，黑雖多中卒，但紅兵種齊全，子位靈活，優於實戰，足可抗衡，勝負一時難斷；

②俥六進七！車2退6，俥五進四，包8退1，俥六退三，包

8進3，俥六平五，車8進1（正著。在2008年滎陽「楚河漢界杯」象棋棋王爭霸賽黃丹青與湖北王斌之戰曾走車8進2??炮九平五！車8平6，俥五平七！將5平4，前俥平六，包1平4，俥七進二！象5退7，傌四退五，包8退2，傌五進七，車6平5，傌七進五！包4退1，俥七進一！包4進1，紅炮五進五得車後勝定），炮九平一，包1進4，俥七平六，包1平7，炮一進三，包8平6，俥五平四，車8進5，俥四退二，車2進5，炮一進一，車2平8，炮一平三，卒7進1，炮三退三，卒7進1，俥四平五，前車平9，相七進五，卒7平6，俥五平六，卒6平5，後俥進一，車8退1，前俥平九！黑右邊卒難保，演變下去，雙方基本均勢，紅勢優於實戰，和勢甚濃。

12.………… 馬7進6 13.兵五進一 馬6進5

14.傌七進五 車2進1 15.兵五進一 馬3進2

16.傌五進四?? …………

中傌進右肋道騎河出擊，又一敗著！錯失良機，陷入困境。同樣躍出中傌，宜以徑走傌五進六不給黑馬2進3踩殺七路兵反擊機會為上策，以下黑如續走包1平4，則兵五平六，包4平5，仕四進五，下伏兵六進一和兵三進一2步先手棋。變化下去，紅雖少子，但五個兵俱全，且有過河中兵攻勢，強於實戰，鹿死誰手，勝負難料。

16.………… 馬2進3 17.俥六進二 馬3進2

18.仕六進五 包1進4 19.炮五平二?? …………

卸中炮追殺黑左翼被拴車包，第三步劣著！由此陷入絕境，因丟失了最後抗衡機會而飲恨敗北。宜以徑走俥六平九為上策，以下黑如續走車2平5，則相七進五！馬2退1，兵三進一，車8進1，兵五平四，車8平7，俥二進一！車7進3，傌四進六。變

化下去，黑雖多邊卒，但雙方大子等、仕（士）相（象）全，旗鼓相當、大體均勢，紅勢不弱，優於實戰，足可抗衡。

以下殺法是：

包8進5！俥四進六，包8平3，俥二進三，包1進3，仕五退六，馬2進4，俥六退二，車2進2，俥二退七，車2平3〔如改走包3進1，則俥六平七，馬4退5，俥七平六（若俥二平五，則車2平3，帥五進一，車3退1，帥五退一，士5進4，兵五平四，士6進5，演變下去，黑多卒多士象佔優），馬5進7，帥五進一（若貪走俥六平三??則車2平3！帥五進一，車3退1，帥五退一，車3平7！黑也多卒多士象佔優），車2退8，俥二平三，包1平2，兵五平四，象7進5，俥六退七，卒7進1，俥三進二，紅多子且有過河兵參戰大優〕，帥五進一（若俥二平七??則車3退2！帥五進一，士5進4，俥六退一，卒7進1！演變下去，黑多雙過河卒且多士象聯手反擊，也大佔優勢），包3進1，帥五進一（若俥六進一???則包1退1！帥五退一，馬4退5，俥六退二，車3平4！成車馬雙包連殺擒帥，黑方完勝），車3平2！帥五平四，車2退2，相三進五，包3退1，俥六進一（若相五進七??則包3平8！相七退五，士5進4，俥六退一，卒7進1！黑趁勢殺兵渡卒後，也多子多卒多士象大優），車2退1！車退兵林線，藉馬雙包之威，一劍封喉！

紅方此時只有招架之功，而無還手之力！只能坐以待斃、拱手請降。以下紅如硬走俥六進七??則包3退6，以下紅如接走相五進七??則車2平6殺，黑勝；又如紅改走俥六退二??則車2平6妙殺，黑也完勝。

此局雙方一開始就鬧起了五九炮對右邊包的「鬥炮」風波。紅回到五八炮挺中兵盤頭俥，黑伸右直車於兵林線、連挺雙邊卒

引而不發、設下陷阱。果然，在雙方剛進入中局不久，紅就在第12回合走兵三進一邀兌，正中黑下懷、由此落入下風、陷入被動。以後，紅在第16回合走傌五進四錯失良機、在第19回合走炮五平二陷入絕境，被黑方飛左包棄車炸炮後左移至3路防殺、右包沉底馬踩底仕俥殺底相三子歸邊叫殺、進退3路包叫帥拴俥大膽伏殺，最終藉馬包之威車退兵林線絕殺！

　　是盤佈局雙方在套路裡互不相讓，中局廝殺紅急於求成三失良機、自亂陣腳、寡不敵眾，黑方因勢而謀、順勢而為、重拳出擊、精準打擊、窮追猛打、力挽狂瀾、細膩至極、不留後患、妙著連珠、惡手連施，演繹了一盤攻營拔寨、直搗黃龍的「短平快」精彩殺局。

第85局　（浙江）趙鑫鑫　先負　（廣東）呂　欽

轉五九炮過河俥高左橫俥進中兵對屏風馬兩頭蛇右中士邊包兌中卒

1.炮二平五　馬8進7　　2.傌二進三　車9平8

3.俥一平二　卒7進1　　4.俥二進六　馬2進3

　　這是2011年9月29日重慶「黔江杯」首屆全國象棋冠軍爭霸賽冠亞軍決賽第2盤趙鑫鑫與呂欽之間的一場兩強相遇勇者勝的精彩搏殺。雙方以中炮過河俥對屏風馬進7卒開戰。由於首盤決賽紅方趙鑫鑫獲勝，故此局紅方改用右直俥過河，或演變成中炮過河俥對屏風馬平包兌俥流行陣勢，或者也可走成中炮直橫俥對屏風馬進7卒（或兩頭蛇）等自己較為熟悉和沉穩的佈局陣勢，以確保冠軍到手。紅能如願嗎？讓我們拭目以待吧！以往也有改走俥二進四，可參閱本章「田中敏先負黃杰雄」之戰。黑進

右正馬，還以正宗的屏風馬進7卒陣勢。如改走卒3進1成兩頭蛇陣勢，可參閱本章「黃杰雄先勝秦小剛」之戰。

5.傌八進七　卒3進1

黑進3路卒，成兩頭蛇陣勢，是當今棋壇主流變例之一。黑如改走士4進5，可參閱本章「黃杰雄先勝秦小剛」之戰；又如黑改走象7進5，可參閱本章「方岩先負黃杰雄」之戰。

6.俥九進一　士4進5

補右中士，是一路較為兇險的不易掌控的走法。網戰常見流行著法是走包2進1，俥二退二，象3進5。以下紅有兵三進一和兵七進一兌兵卒的走法，分別演變下去，局勢均較為平穩，但這兩路結果紅方都有小先手可抗衡。由於黑方上盤失利，形勢所迫，這一仗必須破釜沉舟、背水一戰、迎風破浪、志在一搏！

7.俥九平六　…………

平左橫俥佔左肋道出擊，屬改進後的穩健型變例，一改以往兵五進一，包2進1，俥二退二，象3進5，俥九平六，包2平3！演變下去，黑方易走佔優的走法，意要穩守求和。

7.…………　　包2平1　　8.兵五進一　車1平2

9.兵五進一??　…………

再棄中兵，強行從中路突破，急躁冒進、急功近利，有成算不足、後患無窮之惡果。在2006年全國象棋甲級聯賽第18輪徐超與閻文清之戰中曾穩步進取地走過傌三進五，較易控制整個局面，以下黑如接走車2進6，則兵五進一！卒5進1，俥二平七，馬7進5，傌五進四，象7進5，炮五進四，馬3進5，炮八平九，馬5退3，傌七進五，包8平6，炮九平五！變化下去，黑中卒被殲後，紅仍主動易走，結果紅勝。也可參閱本章「黃杰雄先勝方岩」和「黃杰雄先勝呂一飛」之戰。如改走炮八平九成五九

炮陣勢，可參閱本章「呂一飛先負黃杰雄」之戰。

9.………… 卒5進1 10.傌三進五 …………

進右正傌盤中路，成五八炮過河傌盤頭傌對屏風馬兩頭蛇挺中卒（「三進卒」）陣勢，一改以往傌二平七和兵七進一流行變例，欲出奇制勝，著法主動積極。筆者曾在網戰應對過傌二平七，馬3退4，傌六進三，象3進5，炮八平九，車2進6，傌三進五，車2平3！炮五進三，包8進2！炮五平二，車8進4，傌七平九，包1平2！演變下去，雙方雖子力對等，但黑子位靈活反先，結果黑以多子入局；筆者也曾應對過兵七進一，馬7進6，兵七進一，車2進7！傌二進一，包1平8！炮五平八，包8平5，仕六進五，車8進3！變化下去，黑多卒反先易走，結果雙方大量兌子後，黑方也多卒多士象獲勝。

10.………… 卒5進1 11.炮五進二 馬3進5

12.炮八平九 包1平5！

至此，形成了「遲到」的五九炮直橫傌炮打中卒對屏風馬兩頭蛇右邊包雙直車互兌中兵卒陣勢。

黑還架右中包，果斷有力，是當前枰面上抗衡紅中炮盤頭傌直橫傌的最佳方案。如改走車2進6？則炮九進四，車2平3，炮九平七！演變下去，紅子位靈活，明顯反先；又如改走包8平9？？則傌二進三！馬7退8，兵三進一，象3進5，兵三進一，象5進7，炮九進四！包9進4，傌五進三！包9進3，傌三進五，馬8進7，傌六進五！包1平5，炮九平五！馬7進5，炮五進二！紅有中炮且得子，大優。

13.炮五進三 包8平5 14.傌二進三 馬7退8

黑右包鎮中，又巧逼紅方兌去傌炮後，反而形成了後手中包盤頭馬追殺紅連環盤頭傌的成功開局陣勢，黑方由此開始逐步反

先。

15.相三進五　車2進6?!

伸右直車進兵林線不如徑走馬5進6更為有力，以下紅如續走俥六進三，則馬6進8，俥六平四，後馬進7，仕六進五，馬7進5，俥四退二，包5平8！下伏馬8進7叫帥後，再包8平4或包8進7的先手棋，演變下去，黑勢開朗大優。

16.傌五進六　馬5進6　　17.傌六進五　象3進5
18.俥六平四　馬6進4　　19.炮九進四　車2平3
20.炮九平七　車3平2　　21.傌七進六　…………

左傌盤河捉車，明智之舉。如改走炮七平二？則卒3進1！炮二退三，卒3進1。以下紅方有3種不同選擇：

①傌七退九，車2平1，演變下去，黑多過河卒易走；

②炮二平六，卒3進1！黑有過河卒參戰略先；

③兵三進一??卒7進1，相五進三，馬4進3！俥四平七，卒3進1！俥七進一，車2平8！兵九進一，車8平9，黑方在大量兌子後，反多子大優。

21.…………　卒3進1　　22.傌六進四　車2退3
23.炮七進一　車2平5

右車鎮中路，正著！如徑走車2平6？則仕四進五，卒3進1，兵三進一，卒7進1，相五進三，下伏傌四退三邀兌先手棋，黑方無後續進攻手段，仍是紅兵種齊全略先。

24.俥四進二　卒3進1　　25.傌四退六　車5平2
26.仕四進五　車2進2?

進車驅傌，不如徑走卒9進1以靜制動更為主動有力，以不給紅傌更大反擊空間和活動範圍為上策。

27.傌六進四　…………

躍傌騎河明智，如改走傌六進七??則象5進3，傌七退九，車2退1，兵九進一，象3退5，俥四進三，卒9進1，仕五進六，卒3進1，仕六進五，馬4進2，俥四退二，馬8進9，炮七平一，象7進9。紅炮兌邊馬後，黑子位靈活，且淨有過河卒助戰略先。

27.………… 車2平3　　28.炮七平八　車3平8

29.炮八平七　車8進4　　30.仕五退四　車8退6

31.仕四進五　車8平3　　32.炮七平八　車3平6

33.傌四退六　車6平8　　34.相五退三??　…………

黑車左右逢源、聲東擊西：追炮、叫帥、拴俥傌、避邀兌，始終在尋找戰機來搗亂，騷擾紅方計畫，這是試圖在策略上打敗對方的一種心理大戰，意欲在亂中尋覓戰機，力爭主動。紅現卸中相，退守右翼底線固防，劣著！正中黑下懷，導致紅棋後方露出空虛弱點，易被黑方所趁。此時紅宜以徑走炮八平七不給黑雙馬亂跑亂動為上策，變化下去，紅足可與黑方周旋，不會輕易落入下風或陷入被動。

34.………… 車8進6　　35.相七進五　馬4進3

36.帥五平四　卒3平4　　37.傌六進四　士5進4?

揚中士防守，有過於樂觀之嫌，錯失良機，險些釀成災禍、栽個跟頭！宜當機立斷先走馬3退5。以下紅方有兩種選擇：

①俥四平六，車8平7！帥四進一，卒7進1，兵三進一，車7退4！演變下去，黑車馬冷著有攻勢；

②俥四退一，車8平7，帥四進一，車7退1，帥四退一，卒4進1！炮八退五，車7進1，帥四進一，車7平8，炮八平五，卒4平5，俥四平五，車8退6！

至此，雙方留下了兩對對頭兵卒，紅方在雙方大子對等情況

下，自己殘去雙相後要謀和確有困難。

38.俥四退一　…………

紅不失時機，退肋俥護中相，使後防又得以穩固。

38.…………　士6進5(圖85)

39.炮八退五???　…………

炮退回原位，敗著！速入下風，導致被動。如圖85所示，同樣運炮宜徑走炮八進二沉底對黑有威脅，以下車8退6（不給紅俥四進六後再走俥六進八的進攻機會），兵三進一，車8平2，炮八平九，車2平1，炮九平八，卒7進1，俥四進五！象7進5，炮八平二！將5平4，相五進三！車1進3，炮二退八！車1平3，炮二平一！紅俥炮相連續反擊，兌馬殺象卒，現炮平邊窺殺邊卒，紅勢顯而易見轉好，以後有望兌子成和，遠強於實戰。

39.…………　卒4進1！

40.仕五進六??　…………

黑方抓住戰機，立即卒闖九宮、卒臨城下，令紅方措手不及、顧此失彼、疲於奔命、防不勝防。

紅揚中仕貪卒，又一敗著！導致由此陷入困境、難以自拔。宜改走相五退七！車8平7，帥四進一，車7退1，帥四退一，卒4進1，俥四平七！卒4平5（無奈！防炮八退一串打失卒），仕六進五，車7平5，炮八退一！車5進

黑方　呂　欽

紅方　趙鑫鑫

圖85

1，帥四進一，車5退5（若車5平3？？則傌四退六！下伏傌六退五得馬凶著，紅勝定），俥七退一，車5平6，帥四平五，將5平6，俥七進二！變化下去，雙方大量兌子後，紅雖少雙仕殘相，但多邊兵且俥炮易快速形成一定攻勢而優於實戰，足可堅守周旋。

40.………… 馬3退4　　41.俥四進一　馬4進2!

42.俥四平八　車8退6?

車退卒林棄馬，過於樂觀，壞棋！因運子次序有誤而錯失良機。宜改走馬2進4！仕六進五，車8退6，傌四退六，車8平4。以下紅有3種不同選擇：

①俥八進一，馬4退2，傌六退七，馬2進1，俥八退四，車4平3，傌七退九，車3進5，傌九退七，車3退2，俥八平九，車3平7，兵一進一，車7平9，變化下去，黑多卒易走；

②傌六進八？？車4進4！黑多子多士反先；

③傌六退七？？車4進4，黑也多子反優；另一路走法是馬2進4，仕六進五，車8退6，傌四退五（若傌四退六？？則車8進2，兵三進一，卒7進1，俥八退三，卒7進1，傌六退七，車8進1，俥八平六，車8平9！黑淨多過河卒略先、易走），車8平4，帥四平五（若急走俥八退三？？則黑車4進4砍仕後多子大優），車4進3，傌五進四，車4平1！俥八退三，車1進3，仕五退六，馬4退6！俥八平四，馬6退5！黑肋馬在底車幫助下，終於死裡逃生，黑大佔優勢。

43.兵三進一？？　…………

挺三路兵邀兌，再一敗著！錯失最後謀和機會。宜以徑走俥八退一先拿實惠為上策。以下黑如接走車8平6，則俥八進七，士5退4，俥八退八！馬8進7（若車6進1？？則俥八平四，

黑如兌車，將形成黑馬卒士象全難勝紅兵仕相全的和局枰面；又若改走車6平4??則俥四進八，將5進1，俥四退一，將5退1，俥四平二！活擒黑底馬後，雙方和勢甚濃），俥八平四，車6進1，俥四進四，馬7進6，兵三進一，卒7進1，相五進三！

　　至此，將形成黑馬高卒士象全對紅高兵仕相全的正和局面，紅方可免厄運而成和。

　　43.………… 　馬2進4　 44.仕六進五?? 　…………

　　可能是紅方用時緊張，現補中仕出現最後漏著。紅此時不如退中仕即走仕六退五仍可支撐。以下黑如接走車8平6，則兵三進一，象7進9，俥八進六，士5退4，俥八退四，象9進7，俥八平五！士4進5，帥四平五，馬8進7，傌四退五，馬4退5，俥五退二。至此，雙方仕（士）相（象）全，黑多馬、紅多兵，仍可周旋。以下殺法是：

　　車8平3！兵三進一，車3進6，帥四進一，車3平7，兵三平二，車7平8，兵二進一，車8退5，俥八平四，卒9進1，兵二平一，將5平4，兵九進一，馬4退2，兵九進一，馬2進1，兵九進一，馬1退3，相五進七，馬3進5（凶著，馬闖九宮，黑勝勢已成）！帥四退一，車8進5，帥四進一，馬5退7，俥四平八，馬7退9！相七退五，車8退5，傌四退六！將4平5，仕五進四，馬8進7！黑底馬躍出捉死紅邊兵，將形成黑車雙馬馳騁殺勢，紅見大勢已去，已回天乏術，只好遞上降書順表、城下簽盟、含笑告負，黑勝。

　　此局雙方一開戰就進入了中炮直橫俥對右邊包的「鬥炮」之爭。紅棄中兵、進右傌盤頭、炮打中卒後步入遲到的五九炮，黑還以兩頭蛇再巧兌中炮後成了後手的中包盤頭馬反先態勢，雙方早早地兌掉左俥車後進入了中盤廝殺。由於首盤黑方已勝，故步

入中局爭鬥，因過於樂觀先後在第15回合走車2進6和第26回合走車2進2驅傌丟了先機，但紅方在此後的拼殺中卻更不盡如人意：在雙方兌傌馬炮包、換殺兵卒後，當黑平左肋車避兌時，紅卻在第34回合走相五退三暴露弱點、又在第39回合走炮八退五速入下風、還在第40回合走仕五進六貪卒陷入困境。

以後，儘管黑在第42回合走車8退6退卒林棄馬次序有誤，但紅還是在第43回走兵三進一和第44回合走仕六進五連續錯失良機，從而被黑方退馬踩雙、進馬棄卒、沉車叫帥、左移殺相、退車進馬、逼死邊兵、馬闖九宮、單騎絕塵，最終黑底馬發威、多子擒帥。

是盤佈局按部就班，在套路裡輕車熟路。中局拼殺難分難解、懸念叢生、互有失誤，令人眼花繚亂：黑3失良機，紅有六處不盡如人意，雙方丟掉和局機會。儘管殘局紅展開軟纏硬磨、迂迴挺進，但終究還是因不敵黑車雙馬的多子殺勢而敗走麥城的機不可失、時不再來的精彩殺局。

第三章
五九炮巡河俥對屏風馬

第86局　（川東）趙冠芳　先勝　（北京）唐　丹

轉五九炮右邊相中仕挺九兵對屏風馬右包封俥右巡河車後平左
包兌俥

1.炮二平五　馬8進7　　2.傌二進三　車9平8

3.俥一平二　馬2進3　　4.兵七進一　卒7進1

5.傌八進七　包2進　　46.俥二進四　…………

這是2013年12月4日「孚日家紡杯」全國象棋女子甲級聯
賽第8輪趙冠芳與唐丹之間一場精彩激烈的「馬拉松」之戰。雙
方以中炮巡河俥對屏風馬右包過河互進七兵卒開戰。這輪是山東
隊主場對陣北京隊，這場關鍵的對衝之戰將決定山東隊能否穩住
第二的位置。中炮七路馬巡河俥陣勢是老式的佈局戰術之一，曾
經流行於20世紀90年代國內各大型比賽之中，後來逐漸陷入低
潮。進入新世紀後，尤其在2010年前後，「巡河車」佈陣又悄
然再起，漸漸回到了當今佈陣棋壇，且有逐漸升溫的跡象，因為
中炮對屏風馬右包過河開局後，紅啟用巡河俥是一種相對穩健、
容易掌控的不錯選擇。對此，此戰可完全證實。如急走兵五進

一，則包8進4，俥九進一，包2平3，相七進九，車1平2，俥九平六。演變下去，將形成較為緊張激烈的雙炮過河流行變例，雙方均較難掌控局面。

6.………… 包2平7

飛右包炸三路兵，硬逼紅右底相揚邊路；如先走包8平9平包兌俥，也是一路變化。這兩路變化的區別之處在於黑方2路包可隨時根據情況定位，對紅方發起襲擊。

7.相三進一 車1平2 8.俥九平八 車2進4

伸右直車巡河，著法穩健。如改走車2進6，則傌七進六，車2退3，炮五平七，包8平9，俥二平四，車8進8，仕六進五，車8平7！演變下去，雙方互纏。

9.炮八平九 …………

平左炮兌車，成五九炮陣勢，屬當今棋壇穩健型的主流變例之一。另一主要變例是改走傌七進六，以下黑方有兩種選擇：

①車2退1，可參閱下局「張婷婷先負劉歡」之戰；

②象7進5，兵七進一，車2平3，炮八平七，變化下去，雙方局勢糾纏、相對激烈，可參閱本章「黃仕清先勝孫逸陽」之戰。

9.………… 車2進5 10.傌七退八 包8平9

11.俥二平四 …………

平右肋俥避兌，意要保持複雜變化，選擇正確。如改走俥二進五兌車，則雙方將步入無俥車殘棋，形勢平淡、戰線漫長，不易掌控。

11.………… 象7進5

補左中象固防是黑方常用的變例。如改走象3進5，則傌八進七，卒7進1，俥四平三，馬7進6，傌七進八，車8進5，傌

八進七，車8平7，相一進三，包7平1。變化下去，雙方子力對等、平穩均勢。

12.傌八進七　車8進8

伸左直車直插紅右翼下二路，少見的下法，這是唐特大推出的最新探索型中局攻殺「飛刀」，旨在積極開闢一條新的反擊之路。黑能修成正果嗎？讓我們拭目以待吧！一般網戰多走士6進5，以後伺機車8平6邀兌車，使局勢相對平穩；主流變例是士4進5，演變下去，黑棋易走，足可抗衡。

13.仕四進五　士6進5　　14.兵九進一！…………

急挺九路兵，不給黑7路包炸邊兵右移反擊機會，這是一步及時而必要的等著。如改走傌七進八，則包7平1！傌八進七，包1平9！變化下去，黑淨多雙卒反先、易走。

14.…………　包9退2??

先左包退入左邊角，反擊效率不高，不如直接走馬7進8窺殺右邊兵更為有效。因黑要從紅方三路線反擊，需要步數較多，退左邊包於底線再平至7路出擊，有些得不償失。

15.傌七進六　車8退2

紅左傌盤河出擊窺視3路卒後，黑車只好退回兵林線。這樣看來，黑在第12回合推出的中局攻殺「飛刀」也可徑走車8進6，效果更好。現在黑這樣走等於白損一步棋，其實用價值明顯降低。

16.傌六進七　包9平7　　17.炮五平七?…………

卸中炮護馬，漏著，錯失先機。同樣要炮平七路，宜徑走炮九平七！卒7進1，俥四進二或俥四進四。在以後雙方互有顧忌的局勢下，紅方反擊機會多多，穩持先手。

17.…………　卒7進1　　18.俥四進四(圖86)…………

進俥塞象腰，兇悍犀利！為以後炮九平八再走炮八進六反擊偷襲創造了有利條件。另外一種下法是改走俥四平六！演變下去，紅也滿意、易走。

18.………… 馬7退8？？？

退左馬於底線，看似精巧、暗伏閃擊，但攻擊力不強，劣著！導致局勢由此落入下風。如圖86所示，宜徑走馬7進8！以下紅方有兩種不同選擇：

黑方 唐丹

紅方 趙冠芳

圖86

①俥四平二，卒7平6，相七進五，卒6進1！炮九進一，後包進7，炮九平四（若炮七平三？？則包7平5！演變下去，黑勢不錯，足可抗衡），車8進3，相一退三，前包平3，傌七退六，包3退1！變化下去，黑雖少卒，但多子佔優；

②炮九平八，後包進3！傌七進五！象3進5，炮七進五，馬6進8！演變下去，紅雖多相，但黑車馬雙包過河卒五個子集結於紅右翼後，將會聯手形成有力的反彈攻勢，強於實戰，足可抗衡，勝負一時難料。

19.俥四退二　後包進2　　20.炮九平八　前包平6

21.炮八進六！…………

果斷進八路炮大膽棄右傌，兇狠潑辣、氣勢雄壯、強勢出擊、勢不可擋！其心理威懾的作用，往往要大於實戰效果。這是一步鬥智鬥勇、大打心理戰的好棋！

21.………　士5退6！

卸中士，機警老練之著！如貪走包7進5？？？則俥七進九！士5進6，俥九進七，將5平6，俥四進一，馬8進6，俥四進一！連殺士砍馬，絕殺，紅反速勝。

22.俥四平三？　卒7進1

平俥壓包捉卒，過軟，錯失良機。宜徑走炮七平四更為有力，以下黑如接走士4進5，則俥七進九！包7平6，俥九進七，將5平4，俥四退三，包6進5，俥四退一，車8平4，相一進三，變化下去，紅多子多兵有攻勢大優；又如黑改走包6平7，則相七進五，士4進5，俥七進九，後包退1，相五進三，包7平2，俥九進七，將5平4，炮四平六！演變下去，紅雖棄子，但多兵反有攻勢，佔優。

23.俥三退四　包6進2　　24.炮七進一？………

在黑挺7路卒欺俥後又進左肋包壓俥形勢下，紅進七路炮打卒過急。宜徑走俥七進九！車8退5，俥三進一！車8平2，俥三平四！包6平9，俥九退七。演變下去，紅保留俥易走。

24.………　包6平9　　25.俥三退三　車8平7

26.炮七平三　包9退2　　27.兵五進一　………

雙方在兌去俥車兵卒後，使局面簡化。紅雖仍稍好，但在雙方戰線已趨於漫長過程中，黑反可周旋，在以下的無俥車棋戰中並不難走。

27.………　包9平8？

同樣揮包，平左邊包不如徑走包7進1！俥七進九，士6進5，俥四進五，包7退2！炮八平三，象3進1，前炮退二，馬8進6，前炮平四，卒9進1！變化下去，雙方局勢平穩，優於實戰，黑足可抗衡，勝負難料。

28.傌四進二　包8退3　　29.炮三平七　包7平6

30.傌二進四　包8進2?

黑現伸8路包騎河窺殺七路兵不如徑走包8平3兌傌更為簡明易走。以下紅如接走炮七進三,則馬8進7,傌四進三,包6進3,相七進九,士6進5,炮八退六。演變下去,紅雖仍稍優,但黑也好於實戰且易走,更為明智而踏實。

31.兵五進一　士4進5　　32.兵五進一　馬3進5

33.炮八進一　象3進1　　34.傌七進五!　…………

飛傌踩中象,深入虎穴,實惠下法。如要繼續保持攻勢,可徑走炮八平九!下伏炮七平八催殺凶著,紅也佔優。

34.…………　士5進4　　35.炮七平五　包8退3

36.傌五進四　…………

傌踩底士、叫將兌馬出擊不如徑走炮八退二變化下去來得更佳,紅優勢會更大。

36.…………　將5平6　　37.炮八平二　馬5進7

38.相一進三　包6進4?

進肋包壓傌,壞棋,又失良機。宜以走包6進3不給紅傌出擊機會為上策。以下紅如接走傌四進二,則包8進3,以下如雙方兌子,黑反兵種齊全略好;又如紅改走傌四進六,則包6平4,炮五平四,將6平5,傌六進四,馬7進5,炮四平五,包8平5,以下紅有兩變:

①如接走炮五進四,則包4平6,黑兵種齊全略好;

②紅如改走傌四退三,則包5進4,傌三進五,包4平1,變化下去,黑雖殘士缺象,但多邊卒,可以抗衡,勝負難料。

39.傌四進二　馬7退6　　40.炮五退一　馬6進5

41.傌二進三　包8進7　　42.炮五平四　…………

卸中炮逼將，穩中求勝選擇，不讓雙包逼殺。也可徑走仕五進六讓肋炮叫殺，以下黑如接走包6進3，則帥五進一，馬5進3（若誤走馬5進6？？則帥五平四！以下黑如將6平5，則俥三進五，將5平4，帥四退一！紅得子大優；又如黑改走包6平7？？相三退一！紅也必得子大優），炮五平一！以下黑如接走卒9進1？則俥三進一，馬3進4，俥一進二，將6進1，炮二平一，下伏前炮退一絕殺，紅勝；又如黑改走馬3進5，則俥三進一，將6平5，俥一進三！將5平4，俥三進四！成俥後炮絕殺，紅也勝。

42.………… 將6平5　　43.俥三進四 …………

叫將巧兌中馬，保持多仕相小優勢，又可立於不敗之地。

43.………… 馬5退6　　44.炮四進五 …………

至此，形成紅雙炮雙高兵仕相全對黑雙包雙高邊卒單士單象的炮包兵卒少子殘局，紅方能否取勝的關鍵在於兵能否過河。

44.………… 包8退4　　45.相七進五？! …………

同樣補上左相護七兵，宜改走相七進九更為精確。以下殺法是：

包6平4，相三退一，包8平1！炮二退三，包1進4，相五退七，包4平2，相一退三，卒1進1，炮四退三，包1平2（不給紅炮二平八後渡七路兵機會，正著）！炮二平五，卒9進1，仕五進六，卒9進1，炮四平五，將5平6，後炮平四，將6平5，炮四進三，前包平1，炮四平五，將5平6，後炮平八！卒1進1（下伏卒1平2兌炮殺七路兵凶著，黑有望求和）！

兵七進一（硬渡七兵，打破了黑方試圖求和的夢想）！卒1平2，炮八平四（平炮避兌，可見紅方有強烈的求勝慾望）！士4退5（只能落中士固防，因紅下伏有炮五平四殺著），兵七進一！包2平5（宜改走包2進3！相三進五，包2平4！炸左仕對

攻才是最好的防守，變化下去，尚可一戰），炮五退三，包1退4，炮五進一，卒2平3，炮四退五，卒9平8，帥五平四，卒8進1，兵七平六，卒8平7，仕六進五，卒3平4，相七進五，包1進4，仕五進四，士5進6（揚士避將，黑此刻心態發生了變化，一心想用雙包雙高卒取勝，敗著！宜徑走包5平6！雙方兌炮包後能簡化成和）？炮五平四，士6退5，前炮平五，士5進6，炮四進六！卒7進1！相五進三，卒4進1（宜改走包1平7炸底相更趨實惠）？炮五平三，卒7平6，仕六退五，卒6平5，相三進五，包5進2（黑棄卒兌雙仕後，紅殘棋雖仍稍好，但黑可糾纏，雙方互有顧忌），炮四退五，包1退2！炮四退一，將6平5，帥四平五，包5平4，炮四平五，將5平4，兵六平五，象1進3，炮五平二，包1退2，炮二進四，象3退1，帥五平四，包4平5，兵五平六，將4平5，兵六進一，象1退3，炮三平六，包1進2，帥四進一，包5平2（劣著，錯過最後謀和機會。宜改走包1平4！炮六退三，包5平4，炮六平八，包4退6，形成黑包高卒單象對紅雙炮雙相的正和局面）？？

炮二退五，包1平4，炮二平五，象3進5，炮六平五，象5進3，兵六平五，將5平4，兵五進一！包4進1，帥四進一，包4平8（敗著！宜改走包4進1，變化下去，仍可周旋，不至於速敗）？？後炮平六，卒4平5，炮六進六！

以下黑如接走包2平7，則炮五平六！紅捷足先登，雙左肋炮疊殺，一場馬拉松雙炮包兵卒大戰，以紅方搶先完勝黑方落下帷幕。憑藉趙特大獲勝，山東隊以一勝一平戰績戰勝了北京隊，使得雙方分差縮小到2分，令此次大賽第一集團軍的競爭由此步入白熱化。

此局雙方開局伊始就聽到了五九炮對右包過河炸三兵的炮戰

之聲。紅揚右邊相平左炮兌車，黑伸右直車騎河補左中象也平左包兌俥，雙方爭空間、佔要隘，互不相讓。就在紅補右中仕挺左邊兵不給黑7路包右移反擊機會之際，黑在第14回合左包退左邊角過軟，在第18回合馬7退8導致落入下風，以後儘管紅在第22、24回合先後平俥壓包和七路炮打卒過急，黑方還是先後在第27回合走包9平8、在第30回合走包8進2、在第38回合走包6進4三次丟失良機後，被紅方抓住戰機，策傌飛炮叫將兌馬、揚起雙相護兵退守、雙炮齊鳴叫將渡兵、巧退雙炮避兌揚仕、飛炮炸士平炮驅卒、炮藏相底兵臨城下、炮退底線雙炮鎮中、中兵壓將雙炮佔肋、同佔左肋疊炮絕殺。

　　是盤佈局在套路、輕車熟路，黑在中局拋出車8進8攻殺飛刀白損一步棋，以後在無俥車棋戰紅雙炮兵對黑雙包雙卒搏殺中，黑方三失謀和機會後，被紅雙炮齊鳴、兵臨城下、雙左肋炮疊殺擒將的經典的雙炮兵破雙包卒的超凡脫俗殘棋力作。

第87局　（上海）黃杰雄　先勝　（北京）劉亦歡

轉五九炮巡河俥右邊相兌右直車對屏風馬右包過河殺三兵平左包兌俥右中士象

1.炮二平五	馬8進7	2.傌二進三	車9平8
3.俥一平二	馬2進3	4.兵七進一	卒7進1
5.傌八進七	包2進4	6.俥二進四	…………

　　這是2014年1月1日元旦網站五人對抗賽第5局黃杰雄與劉亦歡之間的一場關鍵的精彩廝殺。雙方以中炮巡河俥對屏風馬右包過河互進七兵卒拉開戰幕。如改走成五九炮陣勢，則炮八平九，車1進1。以下紅方有兩種不同選擇：

①兵五進一，包8進2（若車1平4，則兵五進一，車4進5，兵五進一，士6進5，傌七進八，變化下去，對方對攻、互有顧忌），以下紅有俥九平八、傌七進五和兵五進一3種變化，結果前者為對搶先手、中者為黑方佔優、後者為黑方反先的不同走法；

②俥九平八，以下黑方又有包2平7和包2平3兩路變化，結果前者為雙方對攻、後者為黑勢較好的不同走法。

6.………… 　包2平7

平包炸三兵，逼右底相揚邊。如炮改走8平9，則俥二進五，馬7退8，兵五進一，包9平5，傌七進八，士4進5。演變下去，雙方各有千秋，另有不同攻守變化。

7.相三進一　　包8平9

平左包兌俥，屬當今棋壇改進後簡化局勢走法。如先亮出右直車走車1平2，可參閱上局「趙冠芳先勝唐丹」之戰。

8.俥二進五　馬7退8　　　9.俥九平八　馬8進7

10.炮八平九　士4進5　　11.兵五進一　包7平3

至此，形成五九炮挺中兵左直俥右邊相對屏風馬右過河包打三兵平左包兌俥互進七兵卒陣勢。黑7路包右移壓傌，勢在必行。如改走象3進5？則俥八進三，馬7進8，傌七進六，車1平2，俥八平七，車2進4，傌六進七！變化下去，紅有中炮且多兵，易走。

12.傌七進五　車1平2　　13.俥八進九　馬3退2

14.兵五進一　卒5進1　　15.炮五進三　象3進5

16.傌五進六　包3平6　　17.炮五退一　馬7進5

18.傌三進二　包6退4　　19.傌二進三　包9進4

20.傌三進四　馬2進4　　21.炮九平六　包9平4

22.炮六平三　包4平7　　23.炮五退一　…………

雙方早早步入無俥車棋戰後，又巧兌中兵卒。接著紅雙傌馳騁佔位、黑雙包齊鳴炸兵；紅傌塞象腰、炮窺中象，黑進右拐角馬、使雙馬連環；紅雙炮齊鳴追殺黑左底象，黑左邊包左右逢源抗衡，雙方應對準確、攻殺對路、搏擊精彩、耐人尋味。現紅中炮退兵行線，明智之舉！如貪走傌六進五??則士5進4，炮三平五，包7平5！仕六進五，將5進1！御駕親征，紅雙傌必損其一，紅將失子，黑勢大優。

23.…………　馬5進4　　24.傌四退二??　包6進2！

紅退右傌窺殺7卒，劣著，錯失先機。宜以走傌六進五踩中象為上策。以下黑如接走前馬退5，則傌五進七！將5平4，炮三平六！將4平5，傌四退二，象7進9，兵九進一！變化下去，紅雖少雙卒，但多底相，又有中炮和左臥槽傌拴鏈黑雙馬，紅陣形堅固，顯而易見已得勢佔優。

黑方不失時機，急伸左士角包巡河出擊，為以後伺機鎮中路攻殺反擊奠定良機。

25.仕四進五　包6平5　　26.炮五進一　後馬進2
27.傌二退四　馬2進4??

馬進右肋卒林線，又一步壞棋，錯失良機。宜改走卒3進1！以下紅如接走相七進九？則馬4進5，兵七進一，馬2進3，相九進七，馬5進3！帥五平四，包5平6！下伏雙包催殺凶著，黑勢大優；又如紅改走兵七進一，則馬2進3！下伏有馬3進2臥槽和再馬2進4抽炮叫帥的先手棋，黑也反先，易走。

28.炮三進三　前馬進3　　29.帥五平四　馬3退1
30.炮五平六　包7平4　　31.炮三進一　馬4退6

紅方不失時機，雙炮齊鳴：炸7路卒、窺4路馬，現再進右

炮打肋馬，逼黑馬退守，實屬無奈！如貪走馬1退3??則傌四進三，將5平4，傌六進八！紅雙傌馳騁、傌炮叫將，演變下去，紅必得子，黑頹勢難挽。

32.傌六進八　包5平4　　33.兵七進一　象5進3

34.炮六平五　後包平5　　35.傌四進六　將5平4

36.炮五平六　馬6進4　　37.傌六退四　馬4退6

38.炮三平七　馬1退2　　39.炮七平六　包5平4

40.傌八進六(圖87)　…………

紅傌奔臥槽、棄七兵引象、平左炮鎮中、進肋傌叫將、傌炮叫將、右炮炸卒、雙炮叫將，大佔優勢。但現傌進士角叫將過急，漏著！宜徑走前炮平五，士5進4，傌八進六，將4進1，傌六退五，將4平5，炮五平一，象3退5，炮六平五！以下黑如接走將5平6，則傌四進二，將6平5，傌五進四，紅得子勝勢；又如黑改走馬2退4，則傌五進四，後包4平5，炮一平六！紅方連得兩子必勝。

40.…………　馬6退4???

退左士角馬作墊，敗著！錯失良機，導致最終敗北。如圖87所示，同樣運馬，宜改走馬6進4！傌六進八，將4進1。以下紅如接走傌四退六（若炮六進二??則包6退3，傌四退六，馬2退3，傌六退七，卒9進1！變化下去，黑兵種齊全且淨多雙高卒，強於實戰，大佔優勢，有望

黑方　劉亦歡

紅方　黃杰雄
圖87

轉成勝勢），則包4退2，炮六進二，象3退1，傌八退七，將4退1，炮六平九，卒9進1，炮九退一，象1進3，炮九平七，卒9進1。演變下去，紅雖多邊相，但黑多過河卒略優，優於實戰，足可抗衡。

41.傌六進八！

紅進左肋傌與前肋炮同時叫將，以下黑方只能走將4平5，傌四進三！傌臥槽絕殺！紅方巧勝。

此局雙方一開戰就聽到了五九炮對右包過河炸三兵和平左包兌俥的「鬥炮」聲。紅兌右巡河俥挺中兵邀兌，黑補右中士象硬兌右直車地，雙方爭地盤、奪空間，精彩而激烈。步入中局後，雙方爭奪進入白熱化。紅在第24回合退右傌窺殺7路卒錯失先機，黑在第27回合走馬2進4入卒林丟失良機；以後紅雖在第40回合走傌八進六叫將過急走漏，但黑方卻接著走馬6退4作墊導致敗北，最終被紅雙傌馳騁、藉炮之威、臥槽撲殺成功。

是盤雙方佈局由鬥炮轉入兌雙俥車，中局步入無俥車棋戰，雙方在激烈爭奪中互有失誤，但紅方失誤屬失先，黑方失誤屬致命的錯著，被驗證了在關鍵時刻控制好時間和心態是百戰不殆的先決條件的精彩佳構。

第88局　（臺北）高懿屏　先負　（北京）唐　丹

轉五九炮巡河俥兌左直車對屏風馬右中象右包過河後打三兵底相

1.炮二平五　馬8進7　　2.傌二進三　車9平8

3.俥一平二　馬2進3

這是2010年11月14日第十六屆亞洲運動會象棋賽女子組第2輪高懿屏與唐丹之間的一盤殊死搏殺。雙方以中炮對屏風馬拉

開戰幕。如先走包8平9成三步虎陣勢，則傌八進七，馬2進3，兵三進一，車1進1，炮八平九，包2退1（若走包2進4，則俥九平八，車1平2，以下紅又有傌七退九、傌七退五、兵五進一3種不同攻守變化），俥九平八，卒7進1，兵三進一，車8進9，傌三退二，包2平7，俥八進六，包7進3，俥八平七！至此，紅仍持先手。以下黑如續走包7退1，則俥七退一，象7進5，俥七進二，馬7退5，俥七平五！象3進5，炮五進四！變化下去，紅棄子得勢、易走。

4.兵七進一　卒7進1　　5.傌八進七　…………

此戰雙方都是全國象棋個人賽的冠軍獲得者，故此役也被看作本輪比賽的焦點之戰。現紅沒有選過河俥這路變化，而是先躍左正傌緩攻，將此盤佈局的選擇權主動讓給對方。

5.…………　　象3進5

面對紅走中炮七路傌，黑方沒有選擇賽前準備的「雙包過河」，而選擇補右中象的老式佈陣。如改走象7進5，則俥二進六，車1進1，炮八平九，包2進4，俥九平八（若兵五進一，則車1平4，俥九平八，車4進5，傌七進八，車4平3，傌八進九，包8平9，俥二進三，馬7退8，傌九進七，包9平3，炮五進四，士6進5，相七進五，馬8進7，雙方平穩），包2平7，相三進一，車1平6，俥八進六，卒7進1（若包8平9？則俥二進三，馬7退8，俥八平七，紅方易走），相一進三（若俥八平七？則馬7進6，俥二退一，卒7平8，下伏包7平8打俥的先手棋），馬7進6，以下紅方有俥二退一和俥二退三兩種各有千秋富於不同攻守變化的走法。

6.炮八平九　…………

平左邊炮成五九炮陣勢。如改走炮八進二，則卒3進1（另

有車1平3、包2進2和包2退1三路不同攻守變化的下法），兵七進一，象5進3，炮八平七，馬3進4，俥二進四，象3退5，俥九平八，包2平4，炮七平六。變化下去，紅略先。

6.………… 　車1平2

黑亮出右直車，屬當今棋壇主流變例之一。如改走包2進4，則俥二進六。以下黑方有三種不同選擇：

①馬7進6，俥二平四，馬6進7，傌七進六，以下紅伏有挺七路兵捉炮和俥四平二牽制黑8路車包等進攻手段，結果兩者均為紅方易走；

②包2平7，相三進一，車1平2，兵五進一，士4進5，傌三進五，包8平9，俥二進三，馬7退8，兵五進一，卒5進1，傌五進四，包7進1，傌七進五，包7平1，俥九進二，車2進4，俥九平六！卒5進1，傌四進六，包9退1，炮五進二，車2平5，仕六進五，變化下去，紅方易走；

③包8平9，俥二進三，馬7退8，俥九平八，以下黑方又有車1平2和包2平7兩路各有千秋富於不同攻守變化的走法。

7.俥九平八　包2進4

伸右包封俥，屬改進後流行變例。以往網戰多走包8進4，俥八進六，士6進5，炮五平四，包2平1，俥八進三，馬3退2，俥二進一，卒3進1，俥二平八，卒3進1（另有馬2進4棄子搶攻變化，結果為紅先的著法），俥八進八，卒3進1，傌七退八，包8平5，炮四進七，將5平6，傌三進五。演變下去，黑雖多雙卒且其中有一卒已過河參戰，但紅多子佔優。

8.俥二進四? 　…………

伸右俥巡河劣著，過於謹慎。宜先走俥二進六！包8退1，兵三進一，卒7進1，俥二平三，包8進5，俥三退二，包8平

7，傌三退五，馬7進6，俥三平四，車8進4，炮五平四，馬6退8，傌七進六。變化下去，紅勢主動，易走。

　　8.………… 包2平7　　9.俥八進九　包7進3！

　　包炸底相實惠，主動出擊有力。如改走卒7進1？則俥二進三，車8進2，俥八退二，包7進3，仕四進五，卒7進1，傌七進六，包7平9，俥八平七，卒7進1，炮九平三，車8進7，仕五退四，車8平7，炮三進七，象5退7，傌六進五！以後不管雙方是否兌子，勝負均一時難料。

　　10.帥五進一　馬3退2　　11.傌三進四　馬2進4

　　12.炮九進四！…………

　　炮炸邊卒，精準出擊，技法精確，適時佳著！紅雖帥位不正，但此刻黑子力暫時未能跟上，故紅方能及時抗衡。

　　12.………… 士4進5　　13.傌七進六　卒7進1

　　14.俥二平三　馬7進8　　15.炮五平六　馬8進6？？

　　先兌馬壞棋！宜先走包7平4！炮六進六，包4退8，傌六進七，包4退1，炮九平五，馬8進6，俥三平四，包8進7。這樣變化下去，紅雖多三個高兵且兵種齊全，但殘仕缺相，雙方互有顧忌。

　　16.俥三平四　　包8進7

　　17.炮六進六！　車8進8

　　18.帥五進一　　包7退2（圖88）

　　19.炮九平五？？？…………

　　紅方在得子多邊兵的大好形勢下，完全被勝利一時衝昏了頭腦，現竟然不顧一切地隨手走炮貪中卒，導致最終敗北，實在可惜！！如圖88所示，宜徑走俥四平三！車8平2，傌六退四，車2退5（若先走包7平9？則傌四退三，包9進1，炮九平五！包8

退1，炮五平三！以下不管黑方是否兑子，紅均多子多兵反優），俥三退二！車2平1，俥三退二，包8退1，俥三進六！演變下去，紅方仍是多子多兵佔優，強於實戰，有望取勝。

圖88

19.………… 包8平9！

黑方抓住突然撿來的機會，速平底包，迅速形成了紅方「慷慨」隨手「大方」地幸運送上門的「雙包夾中車殺勢」！紅方如接走傌六退四？則包9退2，傌四退二，車8退1！帥五退一，車8進1，帥五退一，包7進2，仕四進五，包9進2！黑藉8路車之威，雙包齊鳴、沉底作殺！紅方只好沮喪起座、勉強含笑、拱手請降、城下簽盟，黑方巧勝。

此局雙方一開戰就聞到了五九炮對右包封俥的「炮仗」火藥味。紅伸右俥巡河太謹慎、兑左直車及時，黑右包封俥左移連續轟三兵炸底相補右中象士，雙方爭奪空間、搶佔要隘。步入中局後，雙方爭奪進入了白熱化。紅左炮轟邊卒、雙傌及時盤河出擊亮麗、巧卸中炮打馬反擊及時，然而，黑方在第15回合卻走馬8進6兑馬過急，造成被動；但糟糕的還是紅方在得子多兵勝勢下，竟然頭腦發熱隨手飛炮貪中卒，導致最終飲恨敗北，黑方在困境中僥倖撿到了一隻已被「煮熟」後突然又「飛走」的鴨子，在噩夢中突然驚醒獲勝的最佳結局。

這是一盤在優勢或勝勢情況下，一定要穩紮穩打、智守前沿、洞察一切、審時度勢、從長計議、未雨綢繆，要統攬全域、運籌帷幄，要把握大局、注重細節，不能走隨手棋，更不能被勝利衝昏頭腦的經典力作。

第89局 （上海）黃杰雄 先勝 （重慶）王 穎

轉五九炮巡河俥佔左肋道對屏風馬右包過河平左包兌俥右中士象7路馬

1.炮二平五	馬8進7	2.傌二進三	車9平8
3.俥一平二	馬2進3	4.兵七進一	卒7進1
5.傌八進七	象3進5	6.炮八平九	包2進4??

這是2012年10月1日國慶日遊園活動象棋友誼賽第3局黃杰雄與王穎之間的一盤精彩廝殺。雙方以五九炮對屏風馬右中象過河包互進七兵卒開戰。黑右包過河直窺視紅三路兵，也可平3路壓馬直窺殺左底相，過急，導致右翼弱點暴露，給紅雙俥傌炮以隙，黑方陣形圖89被破壞並最終落敗。此時黑宜以先走包8進4為上策，以下紅如接走俥九平八，則車1平2，俥八進六，士4進5，兵五進一，馬7進6，炮五進四，馬3進5，兵五進一，象5退3，炮九平八，馬5退4，炮八進五，馬6退7，炮八進一，包8退2！黑窺殺紅中兵後，變化下去，優於實戰，黑反有一定的反彈對抗能力。

7.俥九平八（圖89） 包2平3???

當紅方亮出左直俥追右包時，黑卻躲包壓傌、窺殺紅左底相，敗著！導致黑右翼2路通道以後因成了紅俥進攻的攻殺通道而最終丟子敗北。

如圖89所示，宜徑走車1平2！俥二進六，包8平9，俥二平三，車8進2，兵五進一，士4進5，傌七進六，車2平4，傌六進五，馬7進5，炮五進四，馬3進5，俥三平五，包2平3，相七進五（若炮九進四？則車4平1！演變下去，紅方無趣，黑可抗衡），卒9進1，俥八平七，包3平9，傌三進一，包9進4，炮九進四，車4平3，兵九進一，包9進3，兵五進一，

黑方 王 穎

紅方 黃杰雄

圖89

車8進5！兵五平六，卒9進1！變化下去，紅雖多過河兵略先，但黑有沉底包隨時可反彈發威，雙方互有顧忌，黑優於實戰，足可抗衡，鹿死誰手，勝負一時難料。

又如圖89所示，黑如改走車1平2，則俥二進六，包8退1，兵五進一，包8平5！演變下去，黑方滿意，也好於實戰，足可應對，勝負難斷。

　　8.俥二進四　包8平9　　　9.俥二平六　包3平7
　　10.相三進一　車8進4　　11.俥八進七　士4進5

紅方不失時機，伸右巡河俥佔左肋道、進左直俥欺右馬，大打出手、統攬全域，如火如荼、我行我素！黑只能疲於應付、雙包齊動、進車補中士，企圖以獻右馬來逼紅左俥換雙。其實黑也可徑走馬3退5！俥六進四，包9退1，俥六退三，馬5退3，俥八退一，車1進2，俥八平七，士6進5。至此，雙方雖子力對

等、相互對峙、互有顧忌，但黑陣營穩固可滿意。

12.傌七進八 …………

果斷進左外肋傌，落子如飛，不為黑棄右馬而心動，好棋！如貪走俥八平七？？則馬7進6！俥六平四，包9平3！俥四進一，包3進3，傌七進六，車8進1！變化下去，黑棄雙馬兌左俥後，可在兵林線築成新「攢子包」防守或出擊，黑反多卒，且有雙車雙包聯手，大佔優勢。

12.…………	馬7進6	13.俥六平四	卒7進1
14.俥四平三！	車8進1	15.傌八進七！	車8平7
16.相一進三	包7平8	17.炮五平七	車1平2
18.俥八進二	馬3退2	19.炮九進四！	馬2進3？？

紅方在雙方巧妙兌去雙俥車過程中，妙著連珠、精準打擊、見縫插針、應勢而動、順勢而為、先發制人、技高一籌地連掃去3個卒，顯而易見，紅方佔優。然而，黑現進右馬於3路，又一敗著！反給紅左炮沉底後易形成新的邊線切入攻勢。同樣進馬，宜以走馬2進1擋左炮邀兌為上策，在少雙卒的被動局勢下，不給紅方一點反擊機會為好。以下紅如接走傌七進六，則馬6進4驅炮！下伏包8平1打邊兵手段，可伺機攻擊紅左翼薄弱底線。演變下去，紅雖仍多雙兵易走，但黑勢優於實戰，尚有反擊機會，足可周旋。

20.炮九進三！	包8平1	21.炮七平八	將5平4
22.傌三進四	包1平3	23.傌七進九	馬3退1
24.傌四進六	包9平1	25.炮九退二	包3平2？？

在雙方又兌去傌馬炮包、紅方仍多兵略優情況下，黑平包攔炮無濟於事，應以再尋找機會兌子簡化局面為好，宜改走馬1進3！傌六退七，馬3進2，炮九退一，馬2進3！炮九平一，馬6進

5！相七進五，馬3退5，兵一進一（若先走炮一進三，則後馬退7！紅右邊兵無法渡河參戰，和勢甚濃），後馬退7，兵一進一，馬7退9，兵一進一，卒5進1，炮八進二，馬5退4，炮八平九，馬4進3，炮九平八，卒5進1。至此，形成黑馬高卒士象全能基本守和紅炮雙高兵仕相全的和局。以下殺法是：

炮八平六（平炮叫將，及時擴大攻勢，加大攻殺力度，為以後進傌叫將、得子入局，做了深層次的鋪墊）！將4平5，傌六進八，馬1進3，傌八進七，將5平4，炮九退六，包2進2，炮九進四，包2退5（先退2路包無濟於事，不如徑走將4進1，炮九平六，馬6進4，前炮進一，卒9進1，兵七進一！包2退5，以下紅如接走兵七平六！則馬4進2！變化下去，紅後炮和六路兵必丟其一，黑方反先；又如紅改走兵七進一？則包2平4，兵七平六，馬3進2，仕四進五，卒5進1！變化下去，紅雖多過河兵，且兵種齊全佔先，但黑雙馬雙高卒智守前沿，鹿死誰手，勝負一時難定），兵七進一！馬6進5，相三退五！紅方不失最後良機，大膽棄七路兵捉馬、回中相不給黑中馬欺紅左仕角炮機會，為以後藉臥槽傌之威、雙炮得子入局做最後衝刺！這真是對「象棋象棋，有相（象）有棋」這句棋諺做的一次生動的詮釋。

以下黑如續走象5進3，則炮九退二！包2進3，炮九平五，卒5進1（或走士5進6，或走包2平9，或走象7進5，或走馬3進2），炮五平六！紅雙炮疊殺，硬逼黑方城下簽盟、拱手請降，紅勝。

此局雙方一開戰就投入了五九炮對右包過河壓馬平左包兌俥的「鬥炮」戰。可好景不長，當紅亮出左直俥捉黑右過河包時，黑卻在第7回合走包2平3錯失良機。當雙方早早兌去雙俥車進入中局攻殺關鍵時刻，紅方在兌車過程中連殺3個卒招致被動，

黑在第19回合竟然走馬2進3，讓紅左邊炮在黑右翼大膽地發號施令；在第25回合雙方又兌去俥馬炮包的簡明局勢下，黑又錯走包3平2再失最後成和機會，被紅方雙炮齊鳴、俥臥槽叫將、揮邊炮藉仕角炮和臥槽俥之威，逼中將佔右肋道、棄七路兵打馬，最終催殺得馬，以多子多兵入局。

　　是盤開局黑平右包開始失誤，在第19回合和第25回合兩失良機。紅方運子進退有序、兌子攻守有度、棄子水到渠成、謀子恰到好處，演繹了一盤鬥智鬥勇、敢打敢拼、無俥車棋戰、絲絲入扣、徐圖進取、可圈可點、我行我素、多子多兵入局的經典佳作。

第90局　（臺北）馬仲威　先負　（江蘇）程　鳴

轉五九炮巡河俥卸中炮對屏風馬右中象士過河包平左包兌俥

1.炮二平五　馬8進7　　2.傌二進三　馬2進3
3.俥一平二　車9平8　　4.兵七進一　卒7進1
5.傌八進七　象3進5

　　這是2011年4月26日首屆「周莊杯」海峽兩岸象棋大師公開賽第1輪馬仲威與程鳴之間的一場精彩廝殺。雙方以中炮七路傌對屏風馬右中象互進七兵卒開戰。黑先補右中象屬當今棋壇流行變例之一，為右翼主力快速出擊讓出通道。如改走包2進4，可參閱本章「趙冠芳先負唐丹」之戰。又如改走象7進5，則俥二進六，車1進1（補左中象起右橫車的走法在當今棋壇較為少見，其意欲在右橫車左移佔據肋道後加強側翼反擊），炮八平九，包2進4，俥九平八〔若兵五進一，則車1平4，俥九平八，

車4進5，俥七進八，車4平3，俥八進九，包8平9，俥二進三，馬7退8，俥九進七，包9平3，炮五進四，士6進5，相七進五，馬8進7，炮五退一，車3平7，兵九進一，包2平9，俥三進一，車7平9，兵九進一，車9退1，炮九進二，馬7進6，變化下去，雙方兵卒等、仕（士）相（象）全，大子基本相等，局勢平穩〕，包2平7，相三進一，車1平6，俥八進六，卒7進1（棄卒靈活，如改走包8平9，則俥二進三，馬7退8，俥八平七，演變下去，紅反易走），相一進三（若俥八平七，則馬7進6，俥二退一，卒7平8，下伏包7平8打車的先手棋）。以下紅方有兩種不同選擇，可供參考：

①俥二退一，車6進2，以下紅有相三退一和俥二退二兩路變化，結果前者為紅雖殘仕，但多兵佔優，後者為黑雖少卒，但較有攻勢的不同走法；

②俥二退三（若俥二退五，則車6平7，相三退一，包7退3，黑集中優勢兵力攻擊紅右翼反先），車6平7，以下紅方有俥八退一和俥八平七兩種變化，結果前者為紅各子佔據有利位置仍持先手、後者為紅殘相後不利攻守的不同下法。

6.炮八平九　包2進4

至此，雙方形成五九炮七路俥對屏風馬右中象過河包互進七兵卒佈局陣勢。如先走車1平2，則俥九平八。以下黑方有包2進4、包8進4和包8進1等多種各有不同攻守變化的走法。也可參閱本章「高懿屏先負唐丹」之戰。

7.俥九平八　…………

亮出左直俥驅趕右過河包，屬當今主流變例之一。另一主流變例是走俥二進六，包8平9（另有馬7進6和包2平7兩路變化，結果前者為紅有衝七路兵捉包和俥四平二牽制黑8路車包等

手段，演變下去，均較易走，後者為紅優的不同下法），俥二進三，馬7退8，俥九平八。以下黑有兩種選擇：

①車1平2，傌七進六，以下黑又有包2進2、包2平7和包2進1三種變化，結果前者為黑將位不安、處境不妙，中者為紅雖殘一相、但多兵子活、易拓展反擊攻勢，後者為紅傌脫兔而出佔優的不同走法；

②包2平7，相三進一，士4進5，兵五進一，以下黑又有馬8進7和車1平4兩種變化，結果前者為黑方藩籬盡毀難以支撐，後者為紅方中路攻勢鋒利渾然成勢的不同弈法。

7.………… 包2平3　　8.俥二進四　包8平9

9.俥二平四　…………

平俥避兌，佔右肋道伏擊，以形成變化多端的抗衡態勢。也有徑走俥二平六！包3平7，相三進一，演變下去也是對抗之勢的不同走法，可參閱本章上局「黃杰雄先勝王穎」之戰。

9.………… 士4進5　　10.兵三進一　…………

挺三路兵邀兌，欲儘快通活右傌出路，著法主動積極。在2006年全國象棋個人錦標賽上香港趙汝權與山西趙順心之戰中曾走過兵五進一，車8進6，兵五進一，卒5進1，傌三進五，車1平4，炮五進三，車8平7，相七進五，包9進4！變化下去，黑子位靈活，多卒易走，結果黑勝。

10.………… 卒7進1　　11.俥四平三　馬7進6

12.炮五平四　車8進6　　13.相七進五??　…………

先補左中相過急，錯失反先機會。宜以徑走俥三平四驅馬為上策，不給黑左過河車邀兌壓傌機會。以下黑如接走馬6退7，則相七進五，馬7進8，俥四平三，車1平4（若車8平7，則俥八進三！車7退1，相五進三，包3平9，傌三進一，馬8進9，

相三進一，車1平4，仕六進五，紅方易走），俥八進三，包3平4（若車4進6？？則仕六進五，車8平7，俥三退一，馬8進7，炮四進一！紅必得子大優），傌七進六，包4進2，俥八退二，包4退2，炮九平六！下伏俥八進二殺右肋包凶著，紅必得子大優。

13.…………　　　車8平7　　14.俥八進三　車7退1

15.相五進三　　包3平9　　16.傌三進一　包9進4

17.俥八進四　　車1平3　　18.炮九進四　卒3進1

19.兵七進一　　象5進3（圖90）

20.相三退五？？？　…………

黑方不失時機，先後兌去車雙包雙卒後簡化了局面，使雙方局勢相對平穩。但在雙方相持對峙過程中，紅現卻隨手退右前相鎮中路，敗著！無形中送給黑3路馬盤河出擊的反撲機會，導致紅方由此落入下風、開始被動。

如圖90所示，宜以徑走炮九平七不給，黑右馬反擊機會為上策。以下黑如接走馬3退4，則俥八退一，卒9進1，兵九進一，卒9進1，炮四平一，卒9平8，相三退五。變化下去，紅勢不弱，優於實戰，鹿死誰手，尚難定論。

20.…………　　馬3進4

21.俥八退一　　象3退5

22.俥八平五　　馬4進6！

23.俥五平四？？　…………

黑方　程　鵬

紅方　馬仲威

圖90

右鐵騎渡江騎河出擊，抓住良機，主動進攻，著法有力！紅卸中俥捉雙左肋馬，意要交換，敗著！導致局面再次失控，敗象已成。宜以沉左底炮走炮九進三為妥。以下黑如續走車3平1，則炮四進三，車1平3，俥五退二，馬6進8，俥五平七！馬8進7，炮四退四，包9進2，帥五進一，車3平2，俥七平八！不給黑右車參戰機會。紅多中兵，一旦兌去俥炮，則和勢甚濃。

23.…………	前馬進8	24.俥四退一	馬8進7
25.炮四退一	車3進7!	26.炮九平五	車3退4
27.炮五退二	車3平4	28.兵九進一??	…………

黑不失時機，先追回失馬，再追殺中炮，現又佔右肋守將門，精準打擊、連防帶攻、細膩至極、不留後患！至此，黑車馬包兵種齊全且位置極佳，已完全佔據局面主動權，開始步入佳境！紅挺左邊兵出擊，過急，不如先走仕六進五較為主動。以下黑如接走車4進3，則俥四平五，車4平1，俥五平八，以下黑有兩種不同選擇：

①將5平4，俥八平六，將4平5，帥五平六，車1退6，雙方對峙，黑9路卒不能動，暫無反擊手段，好於實戰，紅可一戰；

②車1退6，演變下去，雙方相持，黑無反擊手段，基本均勢，紅勢優於實戰，可以繼續抗衡，鹿死誰手，勝負難測。以下殺法是：

車4進3，仕六進五，車4平5！俥四平五，車5平4（車殺中兵後再度強勢控制右肋道，多了包9平5的反擊手段，至此，紅岌岌可危、危機四伏、頹勢難挽）！俥五平八，將5平4，俥八進四，將4進1，俥八退一，將4退1，俥八退八，包9進2（紅俥如虎落平川、慌不擇路、疲於應付、顧此失彼，現黑伸邊

包得炮，紅已厄運難逃了）！俥八進九，將4進1，炮五平四，
包9平6！炮四進四，士5進4，炮四退六，馬7退8，俥八退
一，將4退1，俥八平三，包6平9，炮四平二，士4退5，俥三
退四，包9退4，俥三平五，包9平2，俥五進一，包2進1，俥
五退一，包2進4！黑方巧妙運包，連續五步飛躍，從紅右肋相
腰飛到了紅左翼八路底線。以下黑車馬包聯手，破仕追相成殺，
紅見此時已回天乏術，只好城下簽盟、飲恨敗北！黑勝。

　　此局雙方一開戰就步入了五九炮對右包過河平左包兌俥之
爭。紅平右巡河俥避兌、兌三路兵活傌卸中炮，黑兌7路卒左馬
盤河、伸左直車駐兵林線早早進入了中盤激戰後，紅竟然在第
13回合補左中相而錯失反先機會，以後又在雙方邀兌七兵3卒
後，紅方還是因落右上相於中路，給了黑右馬盤河後的反擊機會
而陷入被動。此後，紅又在第23回合卸中俥雙方兌傌馬、在第
28回合挺九路兵完全失控後，被黑方車殺中兵佔右肋道、出將
進包白得肋炮、退馬平邊包退守巡河，最終左包巧妙右移沉底
後，聯手兵林線車馬，破仕追相入局。

　　是盤佈局雙方循規蹈譜、輕車熟路。中局廝殺紅因三失戰機
而陷入困境，似有些不在狀態，被黑包左右逢源、聲東擊西、精
準打擊、不留後患地破仕攻相，擒帥入局的一盤超凡脫俗之力
作。

第91局　（安徽）趙　寅　先勝　（黑龍江）王馨雨

轉五九炮巡河俥右邊相對屏風馬右中象過河包平左包兌俥

　　1.炮二平五　馬8進7　　2.傌二進三　卒7進1

　　3.兵七進一　車9平8　　4.傌八進七　馬2進3

5.俥一平二　象3進5

這是2011年10月21日全國象棋個人賽女子組第7輪趙寅與王馨雨之間一場巾幗龍虎之戰。雙方至此還原成中炮七路傌對屏風馬互進七兵卒拉開戰幕後，黑方果斷選擇補右中象這路當今棋壇流行走法，以不變應萬變，是這位年齡不大卻非常用功的小棋手事先準備的著法。如先走包2進4，則兵五進一，包8進4，俥九進一，包2平3，相七進九，車1平2，俥九平六，包3平6，俥六進六！形成五八炮左橫俥對屏風馬雙包過河互進七兵卒另有一番爭鬥的陣勢。

6.炮八平九　…………

平左邊炮，形成五九炮陣勢，是紅方急於搶分而希望能打亂對方陣腳、意欲出奇制勝而放棄了自己平時最愛走的巡河炮陣勢。紅方能如願嗎？讓我們拭目以待吧！如改走炮八進二，則包2進2，俥二進六，包8平9〔若馬7進6？？則傌七進六，馬6進4（如馬6進7？則炮五平七！演變下去，紅優），炮八平六，馬3退1，炮六平二！包2退2，俥九平八，包2平3，俥八進八！黑左右雙車馬包先後被拴鏈和封鎖，顯而易見紅優〕，俥二平三，車8進2。以下紅方有3種不同選擇：

①俥九進一（出動主力，增援進攻力量），以下黑方又有包2退3、包9退1和士4進5三種變化，結果前者為雙方均勢、中者為雙方對峙、後者為雙方平分秋色的不同下法；

②傌七進六，包2退3（若包2平4，則傌六進四，包4退3，傌四進六，車1進1，俥三平四，以下黑方又有包4平7和車8進6兩種變化，結果前者為黑優，後者為紅少子有攻勢、局勢各有千秋的不同弈法），以下紅方又有傌六進四、炮五平七和俥三平四3路變化，結果前者為黑反彈力很強、紅失子難以追回，中

者為紅有攻勢，後者為在雙方對峙糾纏中黑優的不同著法；

　　③兵三進一，以下黑方有包2退1和卒7進1兩種變化，結果前者為黑反易走、後者為雙方局勢平穩的不同走法。

　　6.…………　包2進4　　7.俥九平八　包2平3

　　平右包壓左正傌，也屬流行變例之一，但實戰效果不盡如人意。正巧，同場比賽坐在趙寅同桌旁的張國鳳與時鳳蘭之戰也弈成相同盤面，當時時鳳蘭改走包2平7炸三路兵，紅接走俥八進七！車1平3，傌七進六，包8進4，仕四進五，卒7進1，炮九進四，包7平1，炮九進一！馬3退5，傌六進五！馬7進6，兵五進 ‥，包8退2，俥八退四，馬6進8，俥二進四！卒7平8，俥八平九！卒8平7，俥九平四！下伏帥五平四催殺和衝中兵過河參戰先手棋，紅反優易走。

　　8.俥二進四　包8平9　　9.俥二平四　…………

　　俥佔右肋道，不願邀兌，力圖保持複雜變化，不給黑左馬盤河反擊機會，意要出奇制勝。如改走俥二平六，可參閱本章「黃杰雄先勝王穎」之戰。

　　9.…………　包3平7!?

　　飛右包炸三路兵，直窺殺右底相，是黑方面對陌生局面搶先發難的新著，一改以往流行的士4進5（可參閱本章上局「馬仲威先負程鳴」之戰）走法。但黑方在拿到一個先手的同時，也放走了八路紅俥的出擊搏殺機會，孰優孰劣有待驗證。

　　10.相三進一(圖91)　車8進6??

　　伸左直車過河塞堵相腰，劣著！急於求成，反成敗勢、速落下風，導致以後被動挨打。如圖91所示，宜徑走士4進5！傌七進六，卒3進1，兵七進一，象5進3，炮五平六，象3退5，兵九進一，車1平3！演變下去，黑可伺機出車且子位靈活、多卒

易走，優於實戰，勝負一時難測。

11.俥八進七　馬7進8??

進左外肋馬，讓出左邊包直接保右馬，使中卒的保護顯得單薄，有得不償失之嫌。宜徑走車1平3保馬，似更穩健，且合理而到位。以下紅如續走炮九進四??則馬7退5！以下紅如貪走炮九平五???則馬3進5！左邊包和前中馬同時打紅雙俥，黑速勝。

12.傌七進六　馬3退5??

黑方　王馨雨

紅方　趙　寅
圖91

右馬退窩心打俥，初看似是調型後的佳著，以後可迅速集結五個大子於紅右翼薄弱底線，但實際決戰中同樣也是落個後手。宜徑走士4進5，似更穩健、更充實、更易掌控。以下實戰可證實。

13.俥八退二?!　…………

退左俥騎河出擊，不如徑走俥八退一佔據兵行線更佳！

13.…………　馬5進7　　14.傌六進五　士4進5

15.傌五進七！　包7平9　　16.仕四進五　卒7進1

17.俥四平三　前包退2　　18.俥八進四　…………

由於黑已在第12回合右馬退窩心，於是就有第15回合紅方不兌中傌而走了傌五進七伏擊黑右翼，最終也就會出現紅沉左底俥邀兌的先手棋了！

18.…………　車1平2　　19.傌七進八　卒1進1

20.兵七進一！…………

棄七路兵，妙手！為左邊炮飛卒鎮中路做了深層次的鋪墊，準備瞄準黑右翼薄弱底線發起攻勢，紅方由此開始步入佳境。

20.…………　象5進3　　21.炮九進三　象3退1

22.炮九平五　前包平5　　23.炮五進三　士5進4

當紅棄七路兵、兌中炮又後炮鎮中後，黑揚中士無奈，如改走將5平4？？則俥三平六！士5進4，傌八退九！車8平7，俥六平八，馬7進5，俥八進五，將4進1，俥八退一，將4退1，炮五平六，將4平5，傌九進七，將5進1，傌七退八！將5退1，俥八平二！士4退5，俥二退三，車7進1，俥二進一！馬5退4，傌八進七，車7平3，俥二平六！包9平4，炮六進二，士5進4，俥六進一，將5進1，仕四進五，車3退1，兵五進一，卒3進1，兵五進一，卒3進1，兵五進一，卒3平2，傌七退六，卒2進1，帥五平四，車3平6（若馬4退2？？？則俥六進二！紅速勝），帥四平五，車6平3，俥六平九，將5平6（若將5退1？？？則俥九進二！紅勝），俥九進一，車3平5，俥九平六！士6進5，俥六平五，將6退1，傌六退七，車5退1，傌七進八！下伏傌八進六殺著，紅多子多仕相必勝無疑。

24.傌八退九　車8平7　　25.傌九退七　包9進5

26.俥三退一　馬8進7　　27.傌三進一！…………

在紅多中兵又有中路攻勢形勢下，紅只要躍出右傌，穩可入局。現右傌從邊路出擊，吹響了進軍九宮將府的號角！

27.…………　將5平4　　28.傌一進三　後馬進6

29.傌七進八　將4進1　　30.傌三進四？…………

右傌赴臥槽過急，錯失速勝機會。宜先走炮五平九！將4平5，傌三進四！將5平6（若將5退1？？則傌八退六，將5平4，炮

九平六，馬6退4，俥六進八，將4平5，俥四進三，將5進1，帥五平四，馬4進2，兵九進一，馬2退3，炮六進一，包9平7，俥三退四，將5平6，帥四平五，士6進5，炮六平一！紅淨多雙高兵和底仕，也勝定），俥八進六，將6進1，炮九進二，象7進5，俥六退五！士6進5（可避免俥五進六絕殺，紅勝），俥五退四，將6退1，後俥退三！連殺黑雙馬象後，紅多子多兵相，必勝。以下殺法是：

包9退3，炮五進一（同樣進中炮，宜以走炮五進四沉底為好）？馬6退4，炮五平一，馬4進6，炮一進二，馬6退8，俥八退七，將4退1，炮一平九，士4退5，俥七進八，將4平5，炮九退二，馬8退6，炮九平五，士5退4，炮五退一，包9退3，俥八退六，包9平4，兵九進一，馬6進4，俥四進三，將5進1，俥六退四，將5平6，俥四進二，將6平5，俥三退四，將5進1，俥二進三，馬4進3，炮五平一，馬3退5，炮一進三，包4平8，俥三退二，馬5退7，兵五進一（紅在全方位搶佔好俥炮位後，現開始了全身心地渡兵搏殺大戰了）！

前馬進9，兵五進一，馬9進7，帥五平四，將5平6，兵五平四，將6平5，俥四退六，將5平4，兵四進一，後馬進6，俥六進八，將4平5，兵四進一！至此，紅兵臨城下、棄兵叫殺，一劍封喉、一氣呵成！以下黑如接走將5平6，則炮一退一！成俥後炮絕殺，紅方完勝。

此局雙方開局伊始就投入到了五九炮對右包過河壓俥再炸三路兵窺殺右底相的「鬥炮大戰」。紅伸右直俥巡河，黑平左包兌俥；紅平右俥佔右肋道，黑卻在第9回合飛右包轟炸三路兵、在第10回合伸左直車佔兵林線、在第11回合進左外肋馬、在第12回合右正馬退窩心，四次錯失良機後陷入困境。儘管紅方在第

13回走俥八退二和第30回合走傌三進四兩失勝機，但紅方還是在最後的無俥車棋戰中，中炮炸邊卒、退左傌逼退將、後炮速移左邊、進傌逼將鎮中、回傌逼包作墊、雙傌逼將上三樓、傌踩底象、中炮平右邊、渡中兵發威，最終妙棄肋兵成傌後炮絕殺擒將。

　　是盤佈局伊始紅方就因黑方連續四次走漏而獲得先機，然而紅方一步俥八退二過緩，導致黑在無俥車棋戰中險些翻盤成功，最終老到的紅方利用雙傌炮位極佳之優勢，逼將上三樓後再棄肋兵成傌後炮絕殺，演繹的一盤無俥車棋戰妙殺佳作。

第92局　（北京）唐　丹　先勝　（火車頭）韓　冰

轉五九炮巡河俥挺中兵右馬退窩心對屏風馬右中象過河包平左包兌俥

1.炮二平五	馬8進7	2.傌二進三	卒7進1
3.兵七進一	馬2進3	4.傌八進七	象3進5
5.俥一平二	車9平8	6.炮八平九	…………

　　這是2013年9月25日第二屆重慶「黔江杯」全國象棋冠軍爭霸賽女子組第3輪唐丹與韓冰之間的一場巾幗精彩搏殺。雙方以五九炮右直俥對屏風馬右中象左直車互進七兵卒開戰。「一姐」唐特大開賽以來已取得兩連勝，而韓特大卻兩連敗，似狀態不佳，希望能儘快調整，故面對唐特大當然希望能全身而退。黑求穩求和，不敢冒失，急進7路卒，補右中象固防，試圖把開局引向自己較熟悉又拿手的陣勢。她能如願嗎？？讓我們靜心欣賞、拭目以待吧！紅如改走炮八進二，則車1平2，俥九進二，以後將變化成中炮巡河炮這路不同攻守（不屬本書研究範圍）的

走法。

6.………… 包2進4

先進右包過河窺殺三路兵,也可平3路壓左傌窺視底相,這是黑方韓特大擅長且常見的走法。如改走車1平2先亮出右直車,準備啟用右包封俥著法,則可參閱本章「高懿屏先負唐丹」之戰。

7.俥九平八 包2平3

平包壓傌避捉,屬相對冷僻下法,意要攻其不備,旨在出奇制勝。在2013年第三屆「周莊杯」海峽兩岸象棋大師邀請賽上鄭惟桐與王天一之戰中改走車1平2,俥二進六,包8退1,兵三進一,卒7進1,俥二平三,包8進5!俥三退二(若貪走俥三進一???則包8平7!俥三平四,包7進3!仕四進五,卒7進1,傌三退一,包7平9!變化下去,黑棄子有攻勢,並在完全追回失子後大佔優勢),包8平7!傌三退五,馬7進6,俥三平四,車8進4,炮五平四,馬6退7,傌七進六。演變下去,雙方形成紅勢稍好、黑可抗衡的兩分局面,結果雙方兌子成和。

8.俥二進四 包8平9 9.俥二平四(圖92)…………

平右巡河俥避兌,意要保持複雜變化,著法老練而沉穩。如改走俥二平六,可參閱本章「黃杰雄先勝王穎」之戰。

9.………… 車8進8???

左車先點下二路出擊,稍嫌急躁,有急功近利之感,劣著,導致被動挨打。如圖92所示,宜以徑走車8進6較穩健為上策。以下紅如接走兵三進一!則車8平7,傌七退五,卒7進1!變化下去,黑多過河卒,反彈力甚強佔優;又如紅改走炮五退一,則車8平7,炮五平三,車7平6!俥四退一,包3平6,傌三進二,包6平7,相三進五,車1平2,俥八進九,馬3退2,炮九

進四，馬2進1，俥七進六，包9進4，兵五進一，包9平1！變化下去，黑淨多雙高卒，在以後無俥車棋戰中反先易走。以下紅俥若硬要貪吃中卒走俥六進五？？？則包1平5，仕四進五，包5退3，炮九平五，馬7進5，俥二進一，馬5進6！黑反多子大優，有望轉成勝勢。如改走包3平7，可參閱本章「趙寅先勝王馨雨」之戰；又如改走士4進5，可參閱本章「馬仲威先負程鳴」之戰。

黑方　韓　冰

紅方　唐　丹

圖92

10.兵五進一　車8平3？？

左車右移追殺左俥，壞著！似佳實劣，導致以後紅有退窩心俥關車、巧卸中炮從右翼邊線切入的反擊機會。此時黑宜以走車1平2邀兌車為上策，以下紅如接走俥四退一，則車2進9，俥七退八，車8平3！以下紅方有兩種選擇：

①炮九平七？車3進1，俥四平七，車3平2，俥七平四，車2退6！演變下去，雙方對峙，黑多象易走，優於實戰，足可抗衡；

②俥三退五？？包3進3，俥五退七，車3進1，俥四平八，包9進4！俥八進四，包9平1，炮九平七（若炮九進四？？則包1進3，仕四進五，馬7退5，炮九平五，馬3進5，炮五進四，車3退4，兵五進一，車3退1，俥八平九，包1退5，炮五進二，士6

進5，兵五進一，卒9進1！變化下去，黑多雙卒中象，足可抗衡，強於實戰），包1平3。演變下去，黑淨多雙卒中象，強於實戰，足可一搏。

　　11.傌三退五　　包9進4　　12.兵三進一　　包9平4
　　13.炮五平三！　…………

　　紅方不失時機，右傌退窩心連環關車、挺三路兵主動邀兌、巧卸中炮窺殺7路馬卒象，同時準備退炮打死黑車，行棋緊湊、秩序井然，有力地化解了黑方看似嚴厲的攻勢，並一舉反先佔優。

　　13.…………　　包4進2　　14.俥四退二　　車1平2
　　15.俥八進九　　馬3退2　　16.兵三進一　　馬7退9
　　17.兵三進一！　馬2進3　　18.炮三平一！　…………

　　紅連續右俥保傌、速兌左俥、渡兵追馬、平炮襲馬，節節推進、連連進逼、步步追殺、著著生輝，強勢出擊、不留後患，我行我素、無懈可擊。以下殺法是：

　　象7進9，炮一進五！馬3退1，炮九進四！馬1進2，傌五進三，卒5進1，兵五進一，馬2進3，兵五進一！車3平2，兵五進一，包3進3，仕六進五，士4進5，俥四進二，包4平3，傌三進五，馬3進5，傌七進五，前包平2，傌五退七（中兵殺象、右包炸相，又兌中馬簡化局勢後，由於紅方子位太好，令黑方試圖組織有效攻勢、企圖展開最後反擊的夢想，霎時間化為了泡影，紅勝已無懸念）！車2退1，炮一平二，士5進6，炮九進二，車2退6，炮九平一！紅雙炮齊鳴、炸邊馬伏殺，一錘定音！令黑方只有招架之功，而毫無還手之力，只好城下簽盟了。

　　以下黑如接走車2平9??則俥四平八，士6進5，俥八進五！士5退4，炮二退二，包2平1，炮二平五！以下黑方有兩種

不同選擇：

①士6退5??兵五進一！將5進1，俥八退一，將5退1，俥八平一！紅得車後，成俥傌炮兵殺勢，完勝黑方；

②將5平6???俥八平六，將6進1，俥六退一，將6退1，俥六平一！包3進1，傌七退八，包3平6，傌八進七，包6退5，兵五平四，將6平5，兵四進一，將5平4，兵四平五，包6退4，兵五平六，將4平5，俥一平五！紅完勝。

「女子第一人」唐丹在本局搏殺中顯示出超強的實力，其以絕頂高手的風範強勢出擊、精準打擊、鋒芒逼人、氣吞山河、驍勇善戰、不留後患的精彩入局，令人眼花撩亂、大飽眼福、叫人讚歎不已、擊節稱快！

此局雙方開局就步入了五九炮巡河俥對右包過河左邊包的激烈搏殺。當紅平右巡河俥佔右肋道避兌俥之時，黑卻在第9回合走車8進8急功近利，導致被動挨打，在第10回合又走車8平3被紅退右窩心傌關車後卸中炮從邊線發威地早早步入中盤廝殺。紅方得勢不饒人，一發不可收地雙俥發難、保傌邀兌、渡兵平炮、偷襲左馬，最終雙炮齊鳴、躍傌渡中兵殺象、肋俥捉馬邀兌中馬、中傌退守、化險為夷、炮炸邊馬，一氣呵成擒將入局！

是盤佈局雙方輕車熟路。但好景不長，黑進左車陷入困境，紅兌車、殺卒象、滅中卒、兌中馬、掃中象、炮叫殺，最終俥炮兵聯手破城擒將，演繹一盤經典殺局。

第93局　（天津）宋士軍　先負　（廣西）潘振波

轉五九炮過河俥轉巡河俥對屏風馬右中象進退高右包打俥

　　1.炮二平五　　馬8進7　　　2.傌二進三　　車9平8

3.俥一平二　馬2退3　　4.兵七進一　卒7進1

5.俥二進六　象3進5　　6.傌八進七　包2進1

7.俥二退二　…………

這是2011年4月21日全國象棋團體錦標賽男子組第4輪天津業餘棋手宋士軍與全國象棋亞軍潘振波之間的一盤龍虎爭鬥。雙方以中炮過河俥轉巡河俥對屏風馬右中象高右包打俥互進七兵卒拉開戰幕。黑方採用高右包護卒林，伺機反撲紅右過河俥，是2008年在國內大賽中新興的主流戰術，目前仍方興未艾、可圈可點，並不斷在向縱深發展。

紅大敵當前，不宜繼續揮俥涉入險地，現右俥及時退守河頭陣地、智守前沿，不愧是鬥智鬥勇的穩健型決策！以往網戰流行走俥九進一，卒3進1，俥二退二。以下黑有3變：

①卒3進1，俥二平七，以下黑又有車1平3和馬7進8兩路變化，結果前者為在雙方對攻中黑多過河卒稍好、後者為紅被兌去雙包後戰鬥力削弱而成雙方均勢的不同著法。

②包2平3？？傌七進八，包3進2，相七進九，包3進1，兵三進一，卒7進1，俥二平三，馬7進6，俥三平四，馬6退7，俥九平七！變化下去，黑雖多卒，但子位不好，紅優。

③在1988年全國象棋團體賽上黃勇與甘小晉之戰中曾走過包8進2？？兵三進一，包2進1，俥九平六，士4進5，兵五進一，車1平3，傌七進五，馬3進4，炮八平七，車3平4，兵三進一，馬4進5，俥六進八，將5平4，傌三進五，包2平7，兵一進一，車8進3，俥二退一，馬7進6，炮七平九，將4平5，兵七進一，包7平3，炮九進四，卒5進1，兵五進一！馬6進5，兵五進一！馬5退7，炮九平二，馬7進6，帥五進一，馬6退8，炮二退三！卒9進1，兵一進一，包3平9。

　　至此，紅多雙高兵大優，結果紅多兵勝；又如紅要決戰搏殺，可徑走俥二平三，以下紅如接走馬3退5，則俥七進六，卒3進1，俥六進七，卒3進1，兵三進一，以下黑方有兩種不同選擇：

　　①車1平3，炮八平七，車3進2，俥九平八，演變下去，雙方互有顧忌、變化複雜，不易掌控；

　　②卒7進1，俥三退二，以下黑方又有車1平3和卒3進1兩種變化繁複、不易掌控的弈法。以上兩變均不宜在臨場去冒險爭勝，故老練的紅方以穩正為主，決策正確。

　　7.…………　　包2進1　　8.俥二進二　　包2退1

　　9.炮八平九　　…………

　　紅左炮平邊路，成五九炮陣勢，主動求變、精神可嘉，準備明爭暗鬥、步入冷戰、從長計議、徐圖進取。如雙方仍是紅進退右過河俥、黑進退右巡河包，堅持不變，則要判作和。

　　9.…………　　卒3進1　　10.俥二退二　　包2平3

　　11.俥九平八　　包3進1　　12.仕六進五！　　…………

　　未雨綢繆地先補左中仕固防，是宋士軍大膽推出的試探型中局攻殺「飛刀」！紅能修成正果嗎??讓我們拭目以待吧！以往凶多吉少的走法是炮五平四？包8平9，俥二進五，馬7退8，相七進五，包3進1，兵三進一，車1平2，俥八進九，馬3退2，兵三進一，象5進7，炮九進四，馬2進1，炮九平一，包9進4！俥三進一，包3平9，炮一退二，馬1進2，兵九進一，馬2進3，兵九進一，包9進3！炮一退二，馬8進7，炮一平三，象7退5，下伏雙馬馳騁反擊、追殺兵相的先手棋，在變化下去的無俥車棋戰中，雙方雖兵卒等、仕（士）相（象）全，但黑方子位靈活，佔優易走。

12.………… 包8平9

13.俥二平六 士4進5

14.炮五平六 包3進1

15.兵三進一 馬7進6！

圖93

就在紅平右俥避兌、卸中炮於左仕角反擊、挺三路兵邀兌活馬之際，黑方果斷策左馬盤河出擊，使出了驚天地泣鬼神的大手筆！平添複雜驚險，令人拍案叫絕！這邊在挺兵邀兌，那邊又飛馬蹬車，一旦被紅俥六平四頂馬，那黑方是棄馬，還是渡7卒呢？對此，潘大師早已胸有成竹、早有準備了！

16.俥六平四 卒7進1！

渡卒殺兵、棄馬爭先，英雄虎膽、強勢出擊，卒貴神速、獲勝要著！為以後伺機再強渡3路卒參戰做了榜樣和鋪墊。

17.俥四進一 卒7進1

18.傌三退一 車8進5

19.相三進五 包9進4

20.炮六進四 卒3進1（圖93）

21.炮六平一??? …………

平左肋炮貪邊卒，敗著！導致黑棄子後有機會盤活雙過河卒發威、雙兵林線包齊鳴、雙車成直線「霸王車」發難，最終黑三子歸邊擒帥。如圖93所示，宜徑走俥八進七！車8平9，炮六退六。變化下去，雙方戰線甚長。紅準備步入持久、長距離作戰，

盡力不給黑雙卒、雙包、雙車形成聯手攻勢的任何有可能會得到的機會，這樣演變下去，紅勢不弱，可以一搏，鹿死誰手，尚難預料。以下殺法是：

卒3平2，俥四平一，包9退3，俥一進一，車1平2，炮九平八，車2平4，傌一退三，卒2進1！炮八平九，車4平2（右車護卒，掌控全盤，紅丟子失勢，厄運難逃）！兵五進一，車8平5，俥一平三，卒7平6，俥三平四，卒6平7，傌三進四，車5平2，傌七進五，卒2進1！傌五進七（傌躍相台出擊，因左邊包無路可逃，只能束手就擒），卒2平1！俥八進四，車2進5，傌四進五，包3平5，傌五進六（中傌赴臥槽無奈之舉，如改走傌七退五，則車2平5！雙方兌子後，黑也淨多三個卒勝定），包5平2，相七進九，包2進3，俥四退一，士5進4，俥四平七，馬3進2，俥七平六，包2平1（黑車馬包三子歸邊即成勝勢）！

仕五進六，車2進4，帥五進一，車2退1，帥五退一，馬2進3，俥六退二，馬3進1，俥六平三，馬1進3，帥五進一（若帥五平六？？？則車2進1！相七退五，車2平3，帥六進一，包1退1！成車馬包聯手殺勢，黑勝），包1退1！退邊包叫殺，一劍封喉！

以下紅如接走帥五平四（若帥五平六？？？則車2進1殺，黑速勝），則車2退2，仕四進五，車2平7！傌六退五，車7平6！傌五退四，馬3退5，仕五退四（若帥四退一？則車6進1！帥四平五，車6退2，黑淨多車包卒雙象必勝），馬5退4，帥四平五，車6進1！帥五退一，馬4退2，仕四進五，車6退2，傌七進八，車6平5，傌八進六，將5進1，帥五平四，包1進1，帥四進一（若帥四平五？？？則馬2退4！帥五平六，車5進3！下伏馬4進2殺著，黑勝），車5平6，仕五進四，馬2退4，帥四

平五，車6進2！帥五平六，馬4進2！帥六平五，將5平6！帥
五退一，車6進2，帥五進一，包1退1，帥五進一，車6平5，
兜底妙殺，黑勝。

此局雙方一開局就步入了五九炮對進退右包激戰。黑右包炸
兵、紅補左中仕抛出攻殺「飛刀」，黑平左包兌俥補右中士、紅
平右俥避兌與卸中炮同佔左肋道地早早步入了中盤廝殺。就在雙
方互不相讓、爭奪異常緊張激烈之際，紅邀兌三路兵、黑左盤河
馬被紅巡河肋俥追殺之時，黑大膽強渡7路卒殺兵、果斷欺俥棄
馬地強勢出擊獲得反先局面，令紅在第21回合飛左肋炮貪邊
卒、昏頭昏腦地讓黑有機會盤活雙過河卒發威、雙兵林線包齊
鳴、雙直線「霸王車」發難地平卒兌邊炮、亮右車挺卒、右車卒
控全盤、右卒殺炮又兌俥、棄邊卒又沉底包、揚中士又策右馬，
形成了沉車進馬踩邊相、抽俥躍馬殺仕相的大好局面，最終黑車
馬包聯手攻營拔寨、活擒紅帥。

是盤佈局雙方在套路裡輕車熟路來排兵佈陣，紅退右俥巡河
穩健有餘、攻擊力不足，有待改進。步入中局不久，紅又推出補
左中仕攻殺「飛刀」，但掌控不夠需要提升；而黑卻能把握戰
機，以雙過河卒、雙兵林線包、雙直線「霸王車」反擊恰到好處
的最終使車馬包聯手、抽絲剝繭、蠶食殆盡的殺法令人大開眼
界，演繹的一盤經典殺局。

第四章
五九炮右橫俥對屏風馬

第94局　（上海）謝　靖　先負　（四川）鄭一泓

轉五九炮右橫俥急渡中兵對屏風馬右包封俥中象左邊包過河車

1.炮二平五	馬8進7	2.傌二進三	車9平8
3.兵七進一	卒7進1	4.傌八進七	馬2進3
5.俥一進一	象3進5	6.炮八平九	…………

這是2010年12月14日全國象棋甲級聯賽第20輪謝靖與鄭一泓之間一場精彩的龍虎激戰。雙方以五九炮右橫俥對屏風馬右中象互進七兵卒拉開戰幕。

如先走俥一平四，則包8平9，俥四進三（進右肋俥巡河是1985年全國象棋南京棋賽中胡榮華特級大師的創新著法，以循序漸進的佇列分別擊敗過劉殿中和呂欽等不少特級大師與強手。如改走俥九進一，則士4進5，俥九平六，車8進6，炮八進一，車8退1，兵五進一，包2平1，兵三進一，車8退1，傌三進五，變化下去，紅雙橫俥嚴控雙肋道、中炮盤頭傌子力集中嚴陣以待，屬進取出擊之勢；黑方陣容工整而不亂，壁壘森嚴，也非易攻，雙方相持），士4進5，炮八平九。

　　以下黑有包2進4和車1平2兩路變化，結果前者為紅方佔優、後者為雙方均勢的不同弈法。

　　6.…………　　　包2進4

　　伸右包過河窺殺紅三路兵，先發制人、積極主動。如先走車1平2，則傌九平八，包2進4，兵五進一。以下黑有包8進6、包2平3和包8平9三種變化，結果前者為經過伸包攔傌騰挪戰術後黑反奪先手，中者為黑可抗衡，後者為紅雖佔優，但局勢簡化後頗難發展，易形成對峙局面等不同著法。

　　7.兵五進一　　包8平9　　　8.傌九平八　　車1平2

　　9.傌一平四　…………

　　右橫傌佔右肋道封黑左馬盤河出擊，穩正。如改走兵九進一守株待兔？則包2平3！傌一平八，車2進8，傌八進一，馬7進6，兵五進一，卒5進1，傌七進五，馬6進5，傌三進五，車8進5，炮五進三，士6進5。

　　以下紅有兵三進一、傌五進六和炮九平五3種變化，結果前者為黑方佔優、中者為黑勢不弱可抗衡、後者為黑子靈活的不同下法。

　　筆者在網戰中曾走過傌三進五！車8進3，兵五進一，卒5進1，傌五進六，車8平4，傌七進五，卒5進1，炮五進二，士6進5，炮五平二，卒3進1，兵七進一，馬3進4，傌五進六，車4平8，炮二平五，馬7進6，傌一平四，馬6進4，傌四平六，馬4進5！炮五退一！馬5退7，傌八進二，馬7退6，傌六進二！馬6進5，傌六平五，包2退4，傌五平七，變化下去，紅有過河兵參戰且兵種齊全，最終紅多兵勝。

　　9.…………　　　車8進6(圖94)

　　伸左直車過河窺兵展開對攻，屬流行變例之一。如改走士4

進5，則兵九進一，車8進4，俥
四進二，包2進2，兵九進一，
卒1進1，俥四平九，車8進4，
炮九退一，卒1進1，炮九進
三，車8平3，炮九進五，象5退
3，兵五進一，卒5進1，傌七進
八，馬3退4，傌八進七，卒5進
1，傌七進六，車2進1，俥九平
六，象7進5。至此，雙方子力
對等、互有顧忌。

黑方 鄭一泓

紅方 謝 靖
圖94

10.兵五進一???…………

強渡中兵，意從中路突破，
劣著！欲速則不達，由此落入下
風，開始轉入被動。

如圖94所示，宜先走俥四進五！車8平7，兵五進一，士4
進5，炮五進四，車7平3，傌七進五，馬7進5，傌五進六，車3
平4，傌三進四，車4退1，傌四進五，馬3進5，俥四平五，車2
進4，俥五平七，車4平5，炮九平五，車5退1，兵七進一，車5
進3，相七進五，包2平5，傌六退五，車2進5，兵七平六，包9
進4，俥七平一，包9平1，俥一平九，包1進3，傌五退七，車2
退2，俥九退六，車2平3。

至此，雙方子力對等，紅優於實戰，和勢甚濃。

10.………… 車8平7 11.兵五進一?? …………

繼續挺中兵，急於求成，壞棋！宜徑走傌三進五（右傌盤中
路出擊。如改走傌七進五??則士4進5，仕六進五，卒5進1，
傌五進六，馬3進5，俥四進五，卒5進1！俥八進二，卒3進

1，兵七進一，馬5進3！俥四平七，馬7進6！傌六進四，包9平6！演變下去，黑多雙卒，子位靈活，反先）！包9進4，傌五進六，包2平5，仕六進五，車2進9，傌七退八，卒5進1，傌六進七！包5退1，炮九進四！包9進3，帥五平六，車7平4，炮五平六，包5平4，帥六平五，包4平5，帥五平六，馬7進8，俥四進五！包9退3，傌八進七！變化下去，黑雖多雙卒，但右翼底線薄弱，紅有攻勢反先，強於實戰。

　　11.………… 　馬7進5 　　12.傌三進五　士4進5

　　13.俥四進七　包9平6！

　　黑方不失時機，兌去中兵卒、補右中士後，現左包平左士角關俥，針鋒相對佳著！下伏包2退5打紅右肋俥凶著，黑方由此開始逐步進入佳境。

　　14.傌五進六　車7平4 　　15.傌六進七　包6平3

　　16.俥四退二　…………

　　雙方兌傌馬後，紅退右肋俥追殺中馬，老練。如貪走炮五進五??則將5平4，俥四退二，包3平2！俥八平九，包2退3！以下紅有兩種選擇：

　　①炮五平七??車4退4！炮七進一，後包退1，炮九進四，車2平1！炮九平七，車4平3，後炮平六，車3退1！黑得子大優；

　　②炮五平二??後包平5！相七進五，馬5進4，仕六進五，包2平6！黑白得紅俥後必勝。

　　16.………… 　包3平2 　　17.炮九平八　前包進3！

　　紅亮左炮邀兌，旨在簡化局勢。如改走俥八平九??則車4平3，俥四平五，車3進1！變化下去，黑子位靈活，又多卒反先，而且下伏前包平3窺殺底相凶著，黑方易走。

黑前包打俥，意欲用車馬換紅俥炮，以多卒佔優。

18.炮八進七　前包退9　　19.俥四平五　車4平3！

雙方兌子後，局勢簡化。現黑平車壓傌，局面已完全呈反先之勢。以後黑方可逐步以小勝積大勝精彩入局了。

20.俥五平七　後包平4　　21.傌七退五　卒7進1

22.炮五進四　卒1進1！

在雙方兵卒等、仕（士）相（象）全、大子基本相等的局勢下，黑進右邊卒，細膩之極，不給紅方想殺卒求和的任何機會，老練！

23.相三進五　卒7進1　　24.俥七平八　包2平4

25.炮五平七　車3平4　　26.傌五進七　前包進7！

在黑車雙包同佔右肋道一刻，黑高瞻遠矚、我行我素、從長計議、見縫插針、沉舟折戟、強勢出擊、包炸底仕，一發不可收、氣勢如虹地摧毀紅方內部防禦力量。一旦紅補中仕聯防後，局勢將趨於平穩，紅將無趣。這一著，體現出鄭特大在關鍵時刻善於捕捉良機的超強能力，十分搶眼。

27.炮七平五　前包退1　　28.傌七進八　卒7進1

29.兵七進一　車4平3　　30.俥八平六　車3進3！

31.帥五進一　卒7平6！　　32.傌八進九　車3退2

黑不失時機，大膽殺相、平卒逼宮、果斷棄包、精妙絕倫、令人擊節、耐人尋味！

紅進傌無奈，此時紅方後院是空城一座，根本無力防守，只能背水一戰、委曲求全。如貪走俥六退五？？？則車3平6。以下紅如接走俥六進二？？則卒6進1！卒臨城下悶殺，黑勝；又如紅接走俥六平七？？則車6退1，帥五退一，車6平3！得俥後黑方必勝；再如紅接走相五進三？？則車6退1，帥五退一，車6平

4，黑也得俥後完勝。

　　33.相五進三　車3退1　　34.相三退五　前包退3！

　　黑方連續退車作殺，現又大膽棄前包，技高一籌、棋高一著地搶先作殺。紅方只好眼睜睜地看著紅俥九進八絕殺化為泡影而望塵莫及！

　　以下紅如接走俥六退二??則車3平5，俥六退二，車5退3，傌九進八，車5平2，傌八進六，車2進5，帥五退一，卒6進1！以下紅如接走仕四進五???則卒6平5！帥五平六，車2進1，相五退七，車2平3！黑勝；又如紅接走傌六退七??則車2進1，俥六退二，卒6進1！帥五平四，車2平4，帥四進一，象5進3！黑有車必勝紅俥相雙高兵；再如紅接走俥六退二??則士5退4，兵七進一，車2退1，相五進三，車2平7！俥六進四，車7進2，帥五平六，車7平6，帥六進一，車6平5，俥六進五，將5進1，俥六平四，卒6平5！帥六進一，象5進3，兵七平六，車5平4！黑藉中將之威，車兜底絕殺，黑方完勝。

　　此局雙方一開局就展開了五九炮對右包封俥平左邊包之仗。紅進中兵右橫俥佔右肋道，黑亮出右直車又伸左直車過河窺殺三兵地搶空間、爭地盤。

　　雙方在激烈爭鬥中，紅卻在第10回合強渡中兵落入下風、陷入被動而開始一蹶不振，黑方抓住戰機，車掃兵、殺中兵、補中士、平肋包、兌右俥、兌俥傌、車壓傌、渡7卒、包炸仕、車破相、卒逼宮、棄前包、殺中炮，一氣呵成！最終藉中將之威，車卒聯手、兜底擒帥。

　　是盤紅在佈局時急從中路強攻失誤，招來橫禍；黑方穩紮穩打、不急不躁、兌子爭先、運子取勢、殺子奪優、棄子作殺、謀子入局的欲速則不達、反而成敗事的精彩殺局。

第95局　(廣東)宗永生　先勝　(浙江)黃竹風

轉五九炮右橫俥邊相七路傌對屏風馬左中象士右橫車過河包

1.炮二平五　馬8進7　　2.傌二進三　卒7進1

3.兵七進一　車9平8　　4.傌八進七　馬2進3

5.俥一進一　…………

這是2010年10月24日全國象棋個人賽第9輪宗永生與黃竹風之間的一場精彩廝殺。雙方以中炮右橫俥對屏風馬互進七兵卒開戰。此路戰術柔中帶剛、穩健緩攻、靈活多變，自20世紀60年代起開始流行，胡榮華特級大師較擅長使用此陣法。如改走傌七進六（若俥一平二，則包2進4，兵五進一，包8進4，俥九進一，變化下去，將演變成複雜多變的直橫俥對屏風馬雙包過河陣勢，較難掌控），則象3進5，俥九進一，士4進5，俥一平二，包8進4，俥二進一，車1平4，炮八進二，包2進2。變化下去，雙方對峙。

5.…………　象7進5

以左中象應對右橫俥七路傌，是近年棋壇的流行新變。如改走車1進1（若象3進5，則俥一平四，包8平9，俥四進三，士4進5，炮八平九，車8進6，俥九平八，車1平2，炮五平六，包2進4，相七進五，馬7進8，雙方各有千秋），則俥一平六，象7進5，俥九進一（若炮八平九，則以下黑方有包2退1和包2進2兩路不同攻守變化），馬7進6，傌七進六，馬6進4（若馬6進7，則炮五平七，變化下去，紅反易走），俥六進三，包8平7，炮五平七，包2進4，相三進五，包2平7，炮七進四，車1平2，炮八平七。變化下去，紅反稍好易走。也可參閱本章「趙利

琴先勝劉龍」之戰。

6.俥一平六　…………

另一種流行走法是俥一平四。以下黑有三變：

①包2進4，兵五進一，包8進4，俥三進五，士6進5，兵五進一，車1進2，兵五平四，馬3退1，俥五進六，車8平6，俥六進四，包2平6，俥七進六，包6平5，仕六進五，車1平2，俥九平八，車6進1，兵四平三！紅較優。

②車1進1，炮八平九，包2退1，俥九平八，包2平7，俥七進六，馬7進8，俥六進七，車8進1！黑足可抗衡。

③士6進5，以下紅方又有兩變：(甲)兵五進一！車8平6，俥九進一，車1進1，俥四平八，士5退6，炮八進一，車1平4，炮八平七，車4進5，炮七進三，包2進4，炮五進一，包2平5，俥三進五，馬7進6，俥九平六，車4進2(*若車4平2？則俥五退四，演變下去，紅反易走*)，俥五退六，包8平7，兵七進一，包7進4，兵七平六，馬3退5，俥六進四，紅子力佔位較好，易走；(乙)炮八進二，包2平1，俥四進五，車1平2，俥四平三，馬7退6，俥九平八，車2進4，炮八平九，車2進5，俥七退八，包1平2，俥八進七，包2進1，俥三平二，車8進1，炮五平六，包8平7，俥二進二，馬6進8，炮九平八，包7進4，相三進五，卒1進1，炮八退三，馬8進6，炮八平九，卒3進1，兵七進一，象5進3，炮九進四，象3退5，變化下去，雙方局勢平穩。

6.…………　車1進1　　7.炮八平九　包2退1

針對紅方成五九炮通俥路後的現狀，黑方現退右包旨在左移出擊。如改走包2進4，則俥六進二，包2退5，俥六進五。變化下去，殊途同歸，基本上能還原成實戰結果。

8.俥六進七　　包2進5　　　9.俥六退五　　包2退5

10.俥六進五　　包2進5　　11.俥六平九!　…………

主動兌俥，求變要著，也是求勝佳著！如續走俥六退五？則包2退5，俥六進五，包2進5，雙方繼續不變，可判作和。

11.…………　　　　馬3退1　　12.俥九平八　　包2平7

13.相三進一　　　　士6進5　　14.傌七進六　　車8平6

15.傌六進七?(圖95)　…………

傌踩3卒，先得實惠，似佳實拙。宜徑走俥八進八！包8退1，俥八退四，車6進5，傌六進七，包8進2，炮九平七！演變下去，黑雖略好，但紅足可一戰，勝負一時難料。

15.…………　　　車6進8???

肋車塞相腰，敗著！錯失先機。如圖95所示，宜徑走車6進5！以下紅有兩變：

①兵五進一，馬1進3，俥八進三，馬7進8，兵七進一，車6平5！俥八平四，卒7進1！黑左翼5個子活躍反先；

②俥八進四，馬1進3，仕四進五，馬7進6，兵九進一，包8進1，炮五平七，車6進1，俥八進三，包7平5，傌三進五，馬6進5，俥八退四，車6平9，傌七退六，馬3進4！變化下去，黑勢較優，主動易走，比實戰結果要好得

黑方　黃竹風

紅方　宗永生

圖95

多!

16.仕四進五　車6平7?

又是一步漏著。將主力關閉於紅左翼下二路，帶來後患無窮。賽後復盤時認為，此時黑無論是走車6退3騎河，還是進右馬3進1頂紅傌，變化結果都要比實戰結果好得多。

17.傌七退六??　…………

這是一步在大好形勢下的緩著！紅方應抓住戰機徑走俥八進八！以下黑方有兩變：

①包7平1，傌三進二，包8退1，俥八退五，包1退1，俥八進一，包1進1，兵七進一，車7退2，兵七平六！紅渡兵助戰，俥傌巡河，佔優；

②包8進7，傌七進九，馬7進6，傌九進七，將5平6，炮五平四，馬6進4，俥八退三！在對攻搏殺中，紅機會略多，易走。

17.…………　包7平8??

平包錯著，是本局落敗的根源之一。應先發制人徑走包8進7！傌六退四，車7進1，傌三退四，包8退1，炮五平七，車7平9，相七進五，包8進1，相一退三，包7平5，俥八進八，包8退8！俥八退五，馬7進6！黑勢主動，大優。

18.炮五平七！　前包進3　　　19.傌六退五！　車7進1

20.仕五退四　車7退2??

退車貪傌敗著！導致黑以後丟車告負。宜改走後包進6！傌三退二，車7平8，炮七進一（也可走炮七退一，略先），包8退7，炮九平七，車8退4，俥八進五，士5退6，後炮退一，車8平6，兵七進一，象5進3！前炮進六，馬1退3！炮七進八，士4進5，俥八平七，車6退1，以下雙方戰線甚長。至此，紅雖略

優，但黑可抗衡，雙方互有顧忌。以下殺法是：

帥五進一！車7平5，相七進五，馬7進6，兵五進一，馬6進7，俥八進三，後包平7，炮七退一，包7退1，炮九平七，士5進6，相一進三，卒7進1，相五進三，包8退3，俥八進二，馬7退5（若包8平1？則前炮平五！變化下去，黑更難抵擋），俥八平二，包8平7，兵七進一！士4進5，兵七進一，後包進2，俥二平四，馬5退7，俥四進一，後包退2，前炮平三，卒9進1，炮七平八，象3進1，炮八進八，後包平6，俥四平二，包6退1，炮八平四，士5退6，俥二退三！馬7進5，炮三平一，馬1退3，兵七進一，後馬3進5，兵七平六！象5退3，炮一平五！

至此，紅俥炮兵已管住黑雙馬包士象全，黑方認負，紅方完勝。

此局雙方一開局就步入了五九炮對進退右包之爭先奪勢。雙方互進右橫俥又互亮出左直俥來搶空間、佔地盤，爭奪精彩激烈。進入中局後，就在雙方搏擊漸趨白熱化之時，黑在第15回合走車6進8塞相腰，錯失先機，在第16回合又接走車6平7帶來後患。

儘管紅方在第17回合走了傌七退六過緩，黑方還是在第17回合平包落入敗勢、在第20回合退車貪傌陷入難以自拔困境，被紅方抓住機會，逼黑車換雙傌、雙炮齊鳴攻殺底象、揚相作墊追殺左馬、俥捉包渡七兵、雙炮進擊頂包沉底、兌包挺兵直逼九宮、退俥管住馬包、炮平邊路窺卒、兵臨城下闖宮、右炮鎮中拴馬卒，一氣呵成擒將入局。

是盤雙方在套路中的佈局輕車熟路。在中局的攻殺中，黑三失戰機悔不當初，紅不失時機、驍勇善戰、穩紮穩打、全線發力、攻殺銳利、精準打擊、先發制人、一氣拿下的精彩殺局。

第96局　（濟南）鄭一峰　先負　（上海）黃杰雄

轉五九炮右橫俥佔右肋道飛邊相對屏風馬右中士象過河右包打三路兵

　　1.炮二平五　馬8進7　　　2.傌二進三　車9平8

　　3.兵七進一　卒7進1　　　4.傌八進七　馬2進3

　　5.俥一進一　象3進5

　　這是2013年7月1日建黨92周年網戰友誼賽第2局鄭一峰與黃杰雄之間的一盤「短平快」精彩對決。雙方以中炮右橫俥對屏風馬右中象互進七兵卒拉開戰幕。黑補右中象應對紅右橫俥七路傌是20世紀80年代中期流行變例。如改走象7進5，可參閱上局「宗永生先勝黃竹風」之戰。

　　6.俥一平四　士4進5

　　補右中士固防，以靜觀其變，這是一種以防為主、伺機在防守中大膽反擊的佈局陣勢。在對抗紅方中炮橫俥這類佈局體系過程中，棋手們曾對其寄予過較大希望。如改走包2進4或改走車1平2，可參閱本章「謝靖先負鄭一泓」之戰及其第6回合注釋。筆者曾走過馬7進8，炮八平九，馬8進7，俥九平八，車1平2，傌七進六，士4進5，傌六進五，包2平1，俥八進九，馬3退2，俥四進五，馬2進4，傌五退六，包8平7，俥四平三，包7平6，炮五平六，車8進5，傌六進四，包1進4，仕四進五，馬4進2，俥三平七，包1平3，俥七進九，車8平3，傌四退三，包3平7。變化下去，雙方子力對等，局勢平穩，結果戰和。

　　7.炮八平九　包2進4　　　8.俥九平八　包2平7

　　9.相三進一　卒7進1!

先棄7路卒，旨在儘快開拓黑左翼更大的活動空間來對搶先手。在1987年第六屆全運會象棋團體預賽中郭家興與王明陽之戰中曾走卒3進1？？兵七進一，象5進3，俥四進二，卒7進1，相一進三，包8進7，仕四進五，車8進6，帥五平四，包8平9，俥八進七，車1進2，俥八退一，象3退5，傌七進六，車8進3，帥四進一，車8退1，帥四退一，包7平8，傌六進五！馬7進5，炮五進四！黑方由於缺乏重心影響了度數，效果不佳，由此頻於退守，結果紅勝。其實筆者在此著設置了一個標準大陷阱，然而紅方卻未能察覺，一旦隨手走出相一進三貪卒誤入歧途，會導致紅方由此一蹶不振，失敗只是早晚而已。

10.相一進三？？？…………

揚右邊相貪卒，正中下懷，跌落了黑方深不可測的陷阱，一旦跳進來，註定要覆滅。此時紅宜緩殺過河卒，徑走俥八進七捉馬，迫使黑左馬蓋包頭，使以後局勢能朝著不同而又傾向於紅方的思路變化（詳細精彩殺法，下局會有介紹的）。

10.………… 包8進7　　11.仕四進五　車1平4！

亮出右貼將車，極為冷靜的妙著！因黑要面對刻意補牢的中路，黑方右貼將車確有路徑可順利移至左翼來偷襲紅薄弱右路，紅方實在難以看出；同時紅方更不會大開城門讓黑車左移至自己的薄弱右側，再給自己插上致命一刀。如先走包8平9？？則俥四平一，包9平7，俥八進七，車1平3，炮九進四，後包平8，俥一平二，包7退4，炮九進一，馬3退4，傌七進六。至此，紅雖殘相，但多邊兵且子位靈活，明顯佔優。

12.俥八進七　　　包8平9(圖96)

13.俥四平一？？？…………

右橫俥平右邊路追包，敗著！導致由此錯失良機而陷入困

境。如圖96所示，宜徑走俥八
平七！車8進9，俥四退一，
車8平7，傌三退一，車7平
8，傌一進三，車8平7，傌三
退一。雙方繼續長捉對長捉，
堅持不變可判作和。

黑方　黃杰雄

紅方　鄭一峰

圖96

13.………… 車8進9！

14.仕五退四　車4進8！

黑方抓住戰機，突發雙
車，似兩把利箭，直插紅右翼
薄弱底線和右肋下二線相腰，
令紅方措手不及、顧此失彼、
慌不擇路、疲於應付。黑方雙
車和右馬都是送上紅方門口的嘴邊肉，其中雙車這兩道大菜又均
裹著毒藥，紅不想吃也得吃，別無選擇，只能硬著頭皮強咽毒藥
被殺了。

15.俥一平六　…………

平右橫俥，強行咽下第一粒毒藥，看似更有攻勢，其實實屬
無奈。另有4變僅作參考：

①傌三退二??車4平9！炮五平三（若俥一退一??則包7進
3，仕四進五，包7平9！傌二進四，車8平6！俥八平七，車6平
7，炮九進四，車7進1，仕五退四，車7退4，仕四進五，車7進
4，仕五退四，車7退1，仕四進五，馬7進8，炮五進四，將5平
4，傌七進六，馬8進9，傌六退四，車7進1，仕五退四，馬9進
7，傌四退三，車7退1，仕四進五，車7進1，仕五退四，車7平
6，黑成車馬包聯手絕殺），車9平8，俥八平七，包7平8，相

七進五，包8進3，炮三退二，馬7進6，仕六進五，車8平6，相三退一，馬6進7，相五進三，馬7進8，帥五平六，包9平7，帥六進一，馬8進6，帥六進一，包7退2，下伏包8退2手段，可形成精巧的車馬雙包棄馬殺勢，黑方完勝。

②俥一退一??車8平9，俥八平七，車4平7，傌七進六，包7平8，俥七平八，包8進3，仕四進五，包8平4！仕五退四，包4平6，帥五平六，車7平5（巧送「毒車」到紅右傌口，精妙絕倫、一劍封喉，黑勝定）！傌三退五，包6退1！成黑車包妙殺，黑也完勝紅方。

③仕六進五??車4平3，傌七進八，馬7進6，俥八平七，馬6進5，炮五進四，車3進1，仕五退六，車3平4！帥五進一，馬5進7，帥五進一，馬7進9，傌八進九，馬9退8，俥七進二，車4退9，傌九進八，馬8進7，帥五退一，包9退1！趁車包之威，成馬後包妙殺，黑也完勝。

④傌七退五，車8平7，俥八平七，將5平4！炮九退二，馬7進8，俥七平八，馬8進6，俥八退五，馬6進7，俥一退一，車7平9，傌五進三，車4平7，炮五進四，包7平8，炮五平三，包8進3，仕四進五，車7進1，傌三退四，車7退4，傌四進三，包8平4，仕五退四，包4平1，相七進九，包1平6，傌三退四，車7平6！黑雙車必勝紅俥炮相。

15.………… 車8退2 16.仕四進五 車8平7

17.俥八平七 包7平8

雙方俥（車）砍右傌（馬）後，對攻漸趨精彩激烈。黑平兵線包叫殺，穩健。如急躁冒進走車7平5???則帥五平四，車5平3，俥六進七！士5退4，炮九進四，車3平2，炮九進三，車2退7，俥六進一！將5進1，俥七進一！紅藉炮雙俥擒將。

18.帥五平四　車7進2!!

先沉車叫殺，極為精確，精準打擊，好棋！如稍有不慎易走出包8進3??急攻型殺法，則帥四進一，包8退1，俥七進二！象5退3，炮五進四，象3進5（若馬7進5，則炮九平三！象7進5，俥六進五，包9退1，帥四退一，馬5進6，俥六退四，包8退1，炮三退一，黑包8平3兌俥後，紅多子且淨多雙高兵，勝定），炮九平三，包9退1，帥四退一，包8平4，炮三進五！變化下去，將形成紅俥雙包4個高兵仕相全對黑雙包三個高卒士象全的必勝局面。

19.帥四進一　馬7進6　　20.俥六進七　馬6進7

21.炮五平三　車7退1　　22.帥四進一　包8進1!

黑車馬雙包巧妙聯手，進馬叫帥、退車驅帥，現進包悶帥，一氣呵成！紅如改走帥四退一???則包8進3！黑也完勝。

此局雙方一開戰就投入了五九炮對右包過河打三路兵之仗。紅高起右橫俥佔右肋道揚左邊相，黑及時補右中士象穩穩防守來搶空間、佔要隘。當黑在第9回合走卒7進1設下難以識別的陷阱後，紅果然在第10回合揚右相貪卒正中黑下懷，陷入困境。以後紅又在第13回合走俥四平一追殺右邊包而闖下大禍，黑方抓住機會，雙車突發，裏著毒藥，強行要紅方喝下！然後回車殺俥、包平7路催殺、沉車叫帥上樓、策馬過河叫帥拴炮、退車逼帥上三樓、進8路包困炮絕殺，最後捷足先登破城擒帥。

是盤佈局開始平鋪直敘、循規蹈譜、穩健有餘。剛步入中局，黑方棄卒巧設陷阱、誘惑不小，紅方行棋想按部就班，卻正誤入圈套、踏入陷阱、難以自拔。以後紅方雖委曲求全、軟纏硬磨、背水一戰、決心一搏，但仍不敵黑方車馬包精彩到位的聯手反擊和無懈可擊的叫帥悶殺的經典的誤入陷阱的精彩佳作。

第97局　（上海）黃杰雄　先勝　（西安）廖　鐘

轉五九炮右橫俥佔右肋道邊相對屏風馬右中士象過河右包打三路兵

1.炮二平五　馬8進7　　2.傌二進三　車9平8

3.兵七進一　卒7進1　　4.傌八進七　馬2進3

5.俥一進一　象3進5　　6.俥一平四　…………

這是2014年7月1日建黨93周年網戰象棋友誼賽第2局黃杰雄與廖鐘之間的又一場「短平快」格鬥。雙方以中炮右橫俥佔右肋道對屏風馬右中象互進七兵卒開戰。紅用橫俥戰術，主要是想進駐連接雙方九宮的肋道來組攻兼防。右橫俥佔右肋道，屬改進後流行變例之一。

網戰也曾流行過俥一平六，朝黑方右翼集結大兵團出擊，以下黑方有馬7進6、包2進2和包2進4三路變化，結果均為紅優的不同走法。

試演其一如下：包2進4?? 俥六進二（仲俥驅包，捍衛兵林線，不給黑形成雙包過河對攻機會）！包2退2，俥九平八，包2平1，俥八進七，馬7進8，兵五進一，包8平7，俥六平四。以下黑方有兩變：

①馬8進7，炮九平八，包1平4，傌七進八，包4進3，仕六進五，包4平7，炮八平三！演變下去，紅雙俥靈活，雙炮威嚴，下伏傌八進七踩卒出擊的先手棋，紅方佔優；

②卒7進1?? 兵三進一，包7進5，炮九進三！卒1進1，傌七退五，包7平8，俥四平二，馬8退7，俥二進六，馬7退8，俥八平七，車1平3，俥七進二，象5退3，炮五進四，象7進

5，兵三進一，馬8進7，炮五退一！變化下去，在以後的無俥車棋戰中，紅淨多雙兵且已有一兵過河參戰，大優。

 6.………… 士4進5　　7.炮八平九　包2進4

 8.俥九平八　包2平7

 飛包炸三路兵窺殺底相，屬當今棋壇主流變例。另有兩變，可作參考：

 ①車1平2，傌七進六（黑亮右直車護包，既不給紅左直俥過河出擊機會，又保留了隨時可飛包炸兵攻底相邀兌車的變化，據此，紅當即果斷地左傌盤河，下伏衝七兵搶殺右包凶著，於是雙方戰火由此燃起。在1976年全國象棋團體賽上楊發星與施覺民之戰曾走過兵五進一，包8進4，俥四進七，馬7進8，兵五進一，車8進2，兵五進一，馬3進5，炮九進四，馬5退3，炮九進一，馬8進7，傌三進五，馬7進5！相七進五，車8平6，俥四退一，士5進6，雙方平穩，結果下和），以下黑又有包8進6和包8進4兩路變化，結果前者為雙方利弊交錯、各有千秋，後者為紅方佔優的不同走法。

 ②包2平3，兵五進一，包8進4（若馬7進8，則兵五進一，馬8進7，兵五進一，馬3進5，俥四進二，卒7進1，炮五進三，包8進4，俥四進三，馬5退3，俥四平三，車8進4，炮五退四！下伏右俥窺殺7路象卒的先手棋，紅優），兵三進一，包3平7（若卒7進1，則俥四進二，馬7進8，俥四平二，卒7進1，俥二進一，卒7進1，傌七進五，車1平2，俥八進九，馬3退2，傌五退三！馬2進3，傌三進四，馬8退7，俥二進五，馬7退8，炮五進四！馬3進5，傌四進五，馬8進9，炮九進四！雙方步入無俥車棋戰後，紅反多雙高兵大優），傌三進五（此時黑雙包過河封鎖兵林線後由於缺少車馬的及時聯手配合，顯示不出有

多大威力，而紅現用中炮盤頭傌進攻，反有較強的反攻擊力）！以下黑方主要有車8進4、包8平5和卒7進1三種變化，結果前者為紅優、中者為紅先、後者為紅子靈活佔優易走的不同弈法。

　　9.相三進一　卒7進1　　10.俥八進七　…………

　　在一年前的今天，即2013年7月1日，筆者迎戰濟南名手鄭一峰之戰中，鄭當時因走相一進三而飲恨敗北。今筆者又弈到同樣局面，不同的是筆者執紅先手。現紅先進左直俥捉馬而不飛相殺7路卒，意要迫使黑進左馬蓋包頭。

　　10.…………　馬7進8　　11.相一進三(圖97)　卒3進1???

　　由於黑8路馬擋了自己的進攻路線，故紅方非常機警而及時地飛相殺掉7路卒，免生禍患。而黑方現棄3路卒，急於走右馬盤河出擊，敗著，錯失良機後陷入被動。

　　如圖97所示，宜先走車8進1！炮五平六（只能卸中炮後，聯雙相固防！如貪走俥四進四??則黑可接走馬8進9，傌三進一，包8進7，帥五進一，車8進5！變化下去，黑方棄子搶先有攻勢佔優），車8平7，俥四進四，車7進3，俥四平三，包7退2，相七進五，包7進3，炮六平三，馬8進9！演變下去，雙方在平穩局勢中，黑多邊卒易走，強於實戰，勝負一時難測。

　　12.兵七進一　馬3進4

　　13.俥八退一　…………

黑方　廖鐘

紅方　黃杰雄

圖97

俥退卒林，老練而穩健，能繼續保持進攻優勢。如改走俥八退三？？則馬4進6，俥八平四，馬8進6，俥四進三，車1平3！俥四平七，車3進4，俥七進一，象5進3，炮五進四，象7進5，炮九進四，包8進5，相七進五，車8進6，兵一進一，車8退2！

下伏包7平9和車8平4兩步先手棋，黑方以有車攻紅方無俥，顯而易見黑已反先。

13.………… 馬4進6？？

進右馬騎河連環蓋住紅右肋俥通道，劣著，錯失良機。宜先走包8進1！俥八平五，馬8進6，俥五平八，馬6進7，俥四平二（若貪走兵七平六殺馬？？？則包8進6，仕四進五，馬7進6，帥五平四，包7進3！成棄馬沉雙底包疊殺，黑速勝），車1平3，俥八平二，車8進3，俥二進五，車3進4，俥二退三，車3進3，俥二平三，馬7退5，炮九進四，車3進2！變化下去，紅多邊兵，黑多中象，雙方互有顧忌，但黑優於實戰，可以一搏，勝負一時難料。

14.傌七進六　馬6進7　　15.炮九平三　馬8進9！？

黑雙馬馳騁，先兌右傌，又踩邊兵讓路，意要盡快打通雙包出路後能順利沉底叫帥，尋找對攻反擊機會，雖走得很頑強，但為時已晚了。

16.炮三退二　馬9進7　　17.炮三進三　包8進7

18.仕四進五　包8平9　　19.仕五進四　馬7進8

先進馬棄包搶攻，現又沉馬包叫帥抽俥，試圖為以後雙車突發、攻營拔寨做深層次的鋪墊和最充分的各路準備。紅方企圖步入佳境的夢想，看來是難以實現了。

20.炮三退三　車1平4　　21.傌六進四　馬8退7

22.帥五進一　…………

黑不失時機，先亮出右貼將車追殺紅盤河傌，現又退馬逼帥上樓，令紅有些慌不擇路、疲於應付。如改走炮三進一??? 則車8進9！帥五進一，車4進9！俥八平六，車4平3，下伏包9退1打死紅肋俥凶著，黑方勝定。

22.…………　　車4進9　　23.炮五平三　　車4平7

24.帥五平六　士5退4　　25.仕四退五　士6進5

黑棄馬連續砍仕殺炮後，又連續調整雙士固防位置，是一步攻不忘守的無奈之舉。如貪走車7退2??? 則傌四進三，士6進5，傌三進二！紅棄炮得車後，也多俥必勝。

26.傌四進三　車8進1　　27.俥八平六　　車8平7

28.炮三平五　後車進1　　29.炮五進四!

紅方抓住最後反擊機會，進傌追車、鎮中炮棄傌，現飛炮炸中卒，不給黑方任何反擊機會！至此，黑見紅下伏俥六進三殺著，而將又無法平6路逃脫，只好拱手請降。

此局雙方一開戰就進入五九炮對右過河包打三兵角逐。紅在第10回合一改一年前走相一進三貪卒落敗著法而走俥八進七，果然奏效，使黑方步入中局後在第11回合走卒3進1陷入被動、在第13回合走馬4進6錯失良機、在第15回合走馬8進9踩邊兵為時已晚，被紅方雙俥傌炮嚴防死守，尋找反擊機會，最終紅雙俥佔雙肋鎖住將門、棄傌鎮中炮殺卒入局。

是盤佈局雙方按部就班、勢均力敵、分庭抗禮、不分上下。中局搏殺，紅做出改走左俥驅馬的重大突破後，黑雖頑強奮戰，弈出不少良著，但還是被紅方未雨綢繆、穩紮穩打、強勢出擊、精準打擊、運籌帷幄、無懈可擊地棄子炸卒、御駕親征、雙俥佔雙肋道逼殺，破城擒將的超凡脫俗的精彩佳構。

第98局 （惠明）趙利琴　先勝　（泓海機電）劉　龍

轉五九炮右橫俥佔左肋道對屏風馬右橫車邊包左中象7路馬

1.炮二平五　馬8進7　　2.兵七進一　卒7進1
3.傌二進三　車9平8　　4.傌八進七　馬2進3
5.俥一進一　車1進1

這是2011年7月2日「必高杯」山西省象棋錦標賽成年組第3輪趙利琴與劉龍之間的一場「短平快」龍虎激戰。雙方以中炮右橫俥對屏風馬直橫車互進七兵卒拉開戰幕。據統計，在不同象棋賽中，黑方以屏風馬橫車對付紅方中炮過河俥已有30餘年歷史，但其對中炮橫俥的對壘時間則相對較短，至今還不足20年。起先，當紅高起橫俥時，黑方一般用雙直車抗衡，但進入20世紀80年代後期，在某些大賽上開始有棋手萌發了啟用橫車對抗橫俥的佈陣形式，而且一舉妙手破城，顯示其具有無窮的生命力。這對於紅方來說是同時跳出了一個咄咄逼人的如何部署攻防的嶄新課題。如改走象3進5，可參閱本書「謝靖先負鄭一泓」和「黃杰雄先勝廖鐘」及「鄭一峰先負黃杰雄」之戰；又如改走象7進5，可參閱本章「宗永生先勝黃竹風」之戰。

6.俥一平六　…………

右橫俥搶佔左肋道，不給黑右橫車佔右肋道出擊機會，屬改進後流行變例。以往網戰曾出現過俥一平四？車1平4！炮八平九，包2進4，俥九平八，包2平3（平包，既壓住靈活左傌，又不給左俥前進機會，好棋。如貪走包2平7？則相三進一後，黑兩翼子力反而分佈不均衡，其右翼薄弱易被紅方所乘）！俥四進三，象7進5，炮五平四（若兵三進一？則卒7進1，俥四平三，

馬7進8！演變下去，紅無便宜，黑反易走），車4進7！炮四退一，馬7進8，仕六進五，包3平7！相三進一，車4退4，相七進五，士6進5，俥八進六，車8平7！變化下去，黑反多卒易走；筆者也曾應對過炮八平九??包2進4，兵五進一，車1平4，俥九平八，車4進5！傌七進八，包8進3！俥一平四，象7進5，俥四進三，包2平7！相三進一，車4平3，兵五進一，士6進5，炮五退一，包8進2!!兵五進一，馬7進5，俥四平五，包8平1，相七進九，車8進7，俥八進二，包7平5，炮五平四，卒3進1，傌三進五，車8平2！傌五退六，車2平4，仕六進五，車4進1，炮四平六，卒3進1，俥五平七，車3平9！相一退三，車9平1！炮六平九，車1平7，相三進五，馬5進3！雙馬護邊卒後，黑淨多三個高卒最終獲勝。

　　6.………… 　象7進5　　7.炮八平九　馬7進6

　　左馬盤河出擊，伺機踩殺三兵後窺視中炮反擊逞威，屬改進後走法。以往網戰曾走過包2退1?俥六進七！包2進5，俥六退五，包2退5，俥九進一（無形中，紅方多走了一步反擊佳著）！包2平7，兵五進一，車1平6，傌七進八，士6進5，俥九平二，包8進3，仕四進五，車8進4，傌八進七，卒7進1，兵三進一，包8平5，俥二進四，馬7進8，俥六平五，包5進2，相七進五，車6進3，炮九平七，包7進1，兵九進一！變化下去，紅子位靈活、多兵佔優。

　　8.俥九平八　包2平1　　　9.俥八進六　包8平7
　　10.俥八平七　馬6進7　　11.傌七進八　馬7進5
　　12.相三進五　車1平2　　13.傌八進九　士6進5
　　14.傌三進四　車8平6??

　　紅左過河俥掃卒、黑7路馬踏兵，紅左外肋傌出擊、黑棄馬

兌中炮，黑亮右橫車驅左傌、紅左傌踩邊卒邀兌，黑補左中士固防、紅進三路傌發難，雙方爭鬥十分精彩激烈，時時平添複雜驚險！其實紅雙傌馳騁、雙俥佔位靈活，已埋下了紅雙俥雙傌邊炮聯手伏擊、偷襲入局的惡手，黑方一時未能發現。現黑平左貼將車追三路傌，漏著！正中紅方本應就要伸左肋俥出擊下懷！進肋車保馬，迫使紅雙俥雙傌炮聯手出擊又近了一步。

黑方 劉龍

紅方 趙利琴
圖98

應先兌傌出擊，不給紅五子聯手襲擊機會。宜徑走馬3進1！炮九進四，則卒5進1，以下紅如接走炮九平一，則包1平4，炮一平五，將5平6，俥六平四，包7平6，傌四進三，車2進3！變化下去，紅雖多雙高兵且兵種齊全易走，但黑不會少子，足可抗衡；又如紅改走俥六進四，則包7平9，炮九平一，包9進4，炮一平二，包9退2！傌四退二，包9退1！

以下不管雙方是否兌子，紅雖多兵、兵種全，但黑也不會丟子落敗，優於實戰。

15.俥六進三　馬3進1　　16.炮九進四（圖98）　車2進5？？

伸右車入兵林線追殺雙兵，敗著！導致以後紅邊炮炸中卒後，破城擒將。如圖98所示，宜以走卒5進1先避一手為上策，不給紅左炮鎮中偷襲入局機會。

以下紅如接走炮九平一，則車6進4！炮一平五，將5平6，

仕六進五，車2進3！下伏有包7平6，傌四進六，卒5進1！得子先手棋，優於實戰，不會失子告負。

　　17.炮九平五！　車2平5　　18.傌四進六　車5平6

　　卸中車佔左肋催殺，無奈之舉。如貪走包7進1？？？則傌六進七，車5退3，俥七平五！紅反得子大優。

　　19.仕六進五　包1平4　　20.俥六平二　後車進4？？

　　伸後貼將車驅傌，最後敗著！錯失最終抗衡機會。宜以走包7平8！不給紅右俥強佔下二線偷襲入局機會為上策。演變下去，黑尚有機會周旋，強於實戰，鹿死誰手，一時難料。

　　21.俥二進五　後車退4　　22.俥二退一　後車進4

　　23.俥七進三　後車退4　　24.俥二平五！

　　紅方抓住最後機會，沉右俥叫將、退右俥窺中士，現左俥殺底象、右俥挖中士，左右夾殺，一氣呵成！黑如改走後車退3，則俥二進一，後車退1，傌六進七，下伏俥七平六一錘定音先手棋，令黑方只有招架之勢，而毫無還手之力，只得遞上降書順表、飲恨敗北了。

　　此局雙方一開局就捲入了中炮對屏風馬互進右橫車和七兵卒的佈局爭奪。紅平右橫俥佔左肋道後以五九炮伸左直俥過河出擊，黑還以左中象盤河馬右邊包左卒底包雙包齊鳴還擊地步入了中局搏殺。但好景不長，黑方首先在第14回合走車8平6追殺三路傌走漏，導致速入下風，到了第16回合走車2進5入駐兵行線追殺雙兵，被紅邊炮炸中卒後確立破城擒將勝勢。更糟糕的是，黑第20回合走後車進4，讓紅雙俥左右殺象砍士一著定乾坤。

　　是盤佈局在套路爭奪。中局搏殺驚險莫測、驚心動魄，雙方鬥智鬥勇、有膽有識，敢打敢拼、有板有眼，絲絲入扣、節節推進，連連進逼、步步追殺，穩紮穩打、我行我素，不急不躁、不

溫不火，最終紅勝。這是一盤可圈可點、可喜可賀的精彩激烈的「短平快」殺局。

第99局 （惠明）趙利琴 先勝 （礦區政府）馬利平

轉五九炮右橫俥左中仕渡中兵對屏風馬右中士象雙包過河封俥

1.炮二平五　馬8進7　　2.兵七進一　卒7進1
3.傌二進三　車9平8　　4.傌八進七　馬2進3
5.俥一進一　象3進5　　6.俥一平四 …………

這是2011年7月4日「必高杯」山西省象棋錦標賽第8輪趙利琴與馬利平之間的又一盤「短平快」精彩廝殺。雙方以中炮右橫俥佔右肋道對屏風馬左直車後中象互進七兵卒開戰。黑補右中象屏風馬來應對中炮右橫俥，屬改進後主流變例。如改走象7進5，可參閱本章「宗永生先勝黃竹風」之戰。紅右橫俥佔右肋道，屬改進後流行變例。以往筆者曾走過俥一平六朝黑方右翼集結大兵團，黑接走包2進4（另有馬7進6和包2進2兩路變化，結果前者為黑單車帶包組攻火力不足給紅方佔先、後者為紅雙俥傌炮佔位靈活反優的不同走法），俥六進二（伸俥欺包，固守兵林線，不給黑形成雙包過河對攻機會）！包2退2，俥九平八，包2平1，俥八進七！馬7進8，兵五進一，包8平7，俥六平四，馬8進7（左馬踏兵讓開左直車出路。如改走卒7進1，則兵三進一，包7進5，炮九進三，卒1進1，傌七退五！紅追回一子後，多兵易走）！炮九平八，包1平4，傌七進八！包4進3，仕六進五，包4平7，炮八平三！演變下去，紅雙俥靈活、傌炮威嚴、勢大力沉、剛勁有力，下伏傌八進七踩3路卒先手棋，顯而易見紅優，結果雙方兌子後，紅以多子多兵相擒將。如改走炮八

平九，見本章「謝靖先負鄭一泓」之戰。

6.…………　士4進5

補右中士，靜觀其變，是一種以防為主、在防守中伺機反擊的佈局陣勢。在對抗中包橫車陣勢上，廣大棋手曾對它寄予較大希望。在1987年第六屆全運會象棋團體決賽上言穆江與趙慶閣之戰中曾走馬7進8，結果局勢平穩，最終弈和；筆者在網戰上也曾應對過包2進4，兵五進一！包8進4，炮八平九，馬7進8，俥九平八，車1平2，俥四進三，馬8進7，炮五退一，包8進2，傌七進五，包2進1，相七進五，馬7進9，俥四退三，包8平5，仕六進五，馬9退7，俥四進二！

變化下去，黑雖多卒，但黑右車包被牽、左馬受困，紅子位靈活易走，結果紅以傌炮兵巧勝。

7.炮八平九　包2進4

先右包過河佔據兵行線，伺機形成右包封俥或走雙包過河封鎖兵林線出擊，屬當今棋壇主流變例之一。另有車1平2、馬7進8和包8進2三種變化，結果前者為紅先棄後取奪回先手，中者為紅俥雙炮過河兵易很快聯手形成攻勢反奪主動，後者為黑進卒攻傌計畫受到紅先棄後取戰術的克制，而導致子力連鎖欠整後，紅反佔先手。

8.兵五進一　…………

速進中兵，迅速避開包2平7炸三兵攻底相這路變化，屬另一種較為激烈的攻守陣勢，不可小覷。如改走俥九平八，則包2平7，相三進一，卒7進1（在1987年第六屆全運會象棋團體賽上郭家興與王明陽之戰曾走過卒3進1，結果黑頻頻退守後，紅將優勢轉為勝勢）！俥八進七（先伸俥捉馬，結果見本章「黃杰雄先勝廖鐘」之戰；另有「鄭一峰先負黃杰雄」之戰中改走相三

進一）！馬7進8，相一進三。以下黑方有三種選擇：

①卒3進1，兵七進一，馬3進4，俥八退一（若俥八退三，則結果為雙方各有千秋，也互有顧忌），以下黑又有馬4進6和包8進1兩種變化，結果前者為黑進馬棄包搶攻雙方各有千秋、後者為雙方相互牽制又互有顧忌的不同走法；

②車8進1，以下紅又有炮五平六和俥四進四兩路變化，結果前者為雙方平穩、後者為黑棄子反先易走的不同弈法；

③車1平4，以下紅又有仕四進五和俥四進二兩種變化，結果前者為紅俥兌雙馬化解黑反擊之勢後爭得了先手、後者為黑方反先的不同下法。

8.………… 包8進4　　9.俥九平八　車1平2

先亮出右直車，成右包封俥陣勢，屬改進後主流變例。另有三變，可作參考：

①車1平4，以下紅方又有傌三退一和兵三進一兩種變化，結果前者為紅方先手、後者為黑優的不同下法；

②包2平3，兵三進一，包3平7（若卒7進1？則俥四進二，馬7進8，俥四平二，卒7進1，俥二進一，卒7進1，傌七進五，車1平2，俥八進九，馬3退2，傌五退三！紅下伏五九炮伺機打中、邊卒和傌三進四追馬踩中卒兩步先手棋，紅將多兵反先），傌三進五（針對黑雙包過河封鎮兵林線缺少車馬的及時配合無多大威力這一弱點，紅用右傌鎮中成中炮盤頭傌進攻，卻有較強的攻擊力）！以下黑又有車8進4、包8平5和卒7進1三路變化，結果前者為紅方佔優、中者為紅方反先、後者為紅子靈活佔優的不同下法；

③馬7進8？兵五進一，馬8進7，兵五進一，馬3進5，炮五進三，卒7進1，俥四進五，馬5退3，俥四平三，車8進5，

俥三進三！車1平4，俥三退二，演變下去，黑雖多過河卒，但紅多相易走。

10.俥四進三　…………

右肋俥伸河口智守前沿，攻守兼備、利攻利守，屬改進後當今棋壇主流變例之一。另有三變，可作參考：

①俥四進七！馬7進8，兵五進一，車8進1，以下紅有在1984年全國象棋個人錦標賽上孟兆忠與蔣全勝之戰中曾走俥四平二兌車和俥四退四兩路變化，結果前者為雙方均勢而戰和、後者為紅方先手的不同走法；

②兵三進一，卒7進1，傌三進五，以下黑又有車8進5和卒7進1兩路變化，結果前者為黑反佔優、後者為炮打死黑車紅勝定的不同下法；

③兵五進一??包2平5！仕六進五，車2進9，傌七退八，卒5進1！傌三進五，包8平5，俥四進二，包5退1，傌八進七，車8進3，俥四平五，馬7進6，俥五平四，馬6退7，俥四平五，車8平5！演變下去，黑多中卒易走。

10.…………　車8進4　　11.仕六進五　…………

黑伸左車巡河來智守前沿，一改20世紀70年代流行的馬7進8，炮五退一，以下黑有卒7進1和包2平5兩種變化，結果前者為紅方先手、後者為紅反大優的不同弈法，欲出奇制勝。

紅先補左中仕固防，也屬改進後流行走法。筆者曾走過炮五退一，卒7進1，俥四平三，馬7進6，相七進五，包2進2，俥三平四，車2進7，傌三進五，馬6退4，炮九退一，卒3進1，傌五進三！車8平7，兵七進一，包8退1，俥四退一，馬4進5，炮五進三，包8平5，俥四平五！包5退1，傌三進五，車7平5，兵七進一！車5進2，傌七進五，馬3退4，炮九進五！變化

下去，黑車包被拴住、右貼將馬受困，紅淨多3個高兵、傌炮佔位靈活，大佔優勢，最終紅將優勢轉為多兵得勢完勝黑方。

11.………… 卒3進1
12.兵五進一 車2進4
13.兵七進一 車2平3
14.傌七進六 車3進1
15.兵五進一 包2退1
16.炮五進二！ 馬7進5

紅方　趙利琴
圖99

雙方兌去兵卒後，紅淨多中兵參戰，黑退右包拴鏈紅巡河傌偓，反被紅伸中炮打車，一舉摧毀！這是一步大膽棄傌取勢反先的佳著！紅方由此步入攻殺佳境！

黑左馬踏中兵同時窺視紅巡河傌偓，明智之舉。如硬走車3平4？？則炮五進三！象7進5，傌四平六！包2退1，兵五進一！下伏兵五進一挖中士凶著，紅將反大佔優勢後勝定。

17.炮五平七 馬5進6 18.傌八進四？！…………

也可徑走炮七平四，包2平6，傌八進七，馬3退4，炮九進四。演變下去，紅多兵有攻勢。

18.………… 馬6進7 19.傌八進三 馬3進4
20.炮九平五（圖99）馬7退5？？？

雙方果斷兌子簡化局勢後，紅左炮鎮中，一著定乾坤！鎖定勝局。如改走傌八進二？則士5退4，炮九進四！下伏炮九進三沉底攻殺士象手段，但不及實戰乾脆俐落、速戰速決。黑退左馬

墊中路，敗著！導致丟車後敗走麥城。如圖99所示，但如改走將5平4硬要周旋，紅如接走俥八進二！將4進1，炮五平六，卒7進1，炮七平三，馬7退5，傌六進八。以下黑方有兩種選擇：

①馬4進6??傌八進六，士5進4，俥八平五！馬5退4（或走車8平4），傌六進八！紅傌到成功，成紅俥傌炮聯手攻殺入局擒將勝勢；

②士5進4??炮三平五！車8平5，俥八平五！包8退3，傌八進六！包8平5（若士4退5，則傌六進八，馬4退3，炮五平六，也疊炮殺，紅勝），傌六進八！成捷足先登、傌到成功殺勢，紅方完勝。

21.俥八進二　士5退4　　22.炮五平二！　馬5退3

紅方抓住戰機，沉俥叫將、卸中炮打死車，一劍封喉！黑退中馬棄車踏炮，無奈之舉！如硬逃走車8平9???則兵一進一！車9進1，炮七平一！紅也得車勝定。以下殺法是：

炮二進三！馬4進6，炮二退一，包8平1，俥八退五，包1平5，帥五平六！紅方飛炮炸車、回炮拴馬、退俥壓馬，現御駕親征，必可再得一子入局。以下黑如接走馬3退4，則傌七退六！馬6進7，俥八平六，馬4進2，俥六進五，將5進1，俥六退七！馬7退9，俥六進六！將5退1，傌七進五！紅再得包士後將形成俥傌炮聯手攻殺局面，黑只有招架之功，而毫無還手之力，只能坐以待斃、城下簽盟，紅勝。

此局雙方一開局就展開了五九炮對雙包過河的爭奪。紅高起右橫俥挺中兵伸右肋俥巡河，黑補右中象士伸左直車巡河對壘抗衡地早早步入了漸趨白熱化的中局搏殺。就在雙方先後兌去兵卒佔要隘、搶空間之際，在緊緊圍繞紅雙肋道巡河俥與黑右翼騎河車包之間的如火如荼、強勢搏殺、智守前沿、懸念叢生之時，

紅方審時度勢、洞察一切地果斷伸中炮巡河、棄傌窺打車包,一舉擊碎黑車包拴鏈紅傌傌得子的美夢,黑陷入失子困境。以後,在雙方先後兌去傌(車)傌(馬)炮(包)簡化局面後,紅又伸左直傌追殺黑3路馬,再果斷平左邊炮鎮中叫殺,一錘定音!炮打死車,再得一包,最終以多傌完勝黑方。

是盤佈局循規蹈譜、落子如飛。中局拼殺雙方各攻一面、我行我素、驚險莫測、敢打敢拼,紅技高一籌、殺車得包,最終破城擒王、直搗黃龍的超凡脫俗「短平快」精彩殺局。

第100局 (江蘇)王 斌 先勝 (山東)張申宏

轉五九炮右橫傌佔右肋道進九、中兵對屏風馬雙邊包打邊兵右中士象貼將車

1.炮二平五　馬8進7　2.傌二進三　車9平8

3.兵七進一　卒7進1　4.傌八進七　馬2進3

5.傌一進一　象3進5

這是2011年9月7日全國象棋甲級聯賽第22輪王斌與張申宏之間的一盤殊死激戰。雙方以中炮橫傌對屏風馬右中象互進七兵卒開戰。黑先補右中象,屬當今棋壇改進後的主流變例之一,旨在儘快開出右翼貼將車主力。如改走象7進5,可參閱本章「宗永生先勝黃竹風」之戰;又如改走車1進1,可參閱本章「趙利琴先勝劉龍」之戰。

6.傌一平四　…………

先亮出右橫傌佔右肋道,不給黑急進7路盤河馬機會。如改走炮八平九,則車1平2,傌九平八,包2進4,兵五進一。以下黑有包8進6、包2平3和包8平9三路變化,結果前者為黑用傌

包攔俥騰挪戰術奪得先手、中者為黑足可抗衡、後者為紅方先手，但局勢簡化後頗難發展的不同下法。

6.………… 包8平9

先平左邊包讓路，旨在儘快開出左翼主力。如改走士4進5，要開出右貼將車，可參閱本章「趙利琴先勝馬利平」之戰。

7.兵五進一！ …………

急進中兵，意欲強行從中路突破，著法異常兇猛，但進攻意圖偏急，易遭反擊，這就意味著一場非常看好而又精彩激烈的龍虎激戰即將拉開序幕。如改走炮八平九（也可徑走炮八進二，但屬「中炮巡河炮對屏風馬」陣勢，非本書研究範圍），以下黑方有車1平2、包2進4和士4進5三路變化，結果前者為雙方均勢、中者為雙方相差無幾、後者為紅子靈活佔先的不同弈法。又如改走俥四進三（是胡榮華特級大師在1985年南京全國象棋賽中的創新之變，是役，胡特大以循序漸進的佇列分別擊敗了劉殿中和呂欽等不少強手。若徑走俥九進一！則士4進5，俥九平六，車8進6，炮八進一！車8退1，兵五進一！包2平1，兵三進一！車8退1，傌三進五！紅連續進炮雙兵傌，加上雙俥穩控雙肋道和中炮盤頭傌佔位，使子力高度集中，屬很棒的進取態勢；而黑方也陣容不亂、壁壘森嚴、穩穩堅固前沿，也非易取得勢。至此，雙方對峙且互有顧忌），以下黑有包2進4和車1平2兩種變化，結果前者為紅方佔優、後者為雙方均勢的不同著法。

7.………… 士4進5　　8.兵九進一 …………

急挺左邊兵，旨在以後用五九炮牽制黑右翼車卒。網戰以往多走炮八平九，車8進6，俥九平八，車1平2，俥八進三，卒7進1。以下紅有傌七進五和兵九進一兩路變化，結果前者為黑淨多中卒略好、後者為黑方反先的不同走法。

8.………… 車1平4　　9.炮八平九　包2平1

右包平邊，成雙邊包陣勢，屬改進後流行走法。筆者曾在網戰中應對過車4進6？？？俥九平八，包2進4，傌七進八，車4平3，傌八進七，象5退3，兵五進一，車8進3，兵五進一，馬7進5，俥四進六，將5平4，俥四退二，包2平7，炮九進四！包7進3，仕四進五，包7平9，俥四平六，後包平4，炮九進三！象3進5，俥八進九！將4進1，俥六平八！以下黑方有兩種選擇：

①包4進1？？後俥進三！將4進1，後俥平七，包4進1，炮九退二，馬3進1，俥八退二！紅四子歸邊，雙俥傌炮聯手擒將，紅方完勝；

②包4進4？？？後俥平六！士5進4，俥八退一，將4退1，俥六進二，將4平5，俥六進一，士6進5，俥八進一，士5退4，俥八平六！絕殺，紅勝。

10.俥九平八　包1進3　　11.俥八進四　包1退1

12.俥八進三　車8進6

強行進左直車於兵林線來棄馬搶攻，風險很大，得不償失。也可考慮改走馬7進8，以下紅如接走傌七進八，則馬8進7，俥四進二，卒7進1，傌八進九，車4平3，傌九進七，包9平3，炮五進四，車8進3，兵五進一，車8進1，俥八退二，包1平5！炮九進三，包3進3，炮九平五！車8退1，前炮平四，包3平5，俥八退一，卒7平6！俥四平三，車8平6，俥三平六，卒3進1，相七進九，車6平5！變化下去，黑方雖少一馬，但淨多雙卒易走，優於實戰，足可抗衡。

13.炮九進一　…………

高起左邊炮打車，準備誘敵深入，著法穩健。也可徑走俥八平七，車8平7，炮五進一，包1進2，俥七平八，包1平4，俥

四平六，卒7進1，俥八退四！在以後雙方激烈攻殺中，紅多子佔優。由於象棋甲級聯賽的賽制所致，故紅沒有選這路變化激烈、很難掌控的走法。

13.…………　車8平7　　14.傌三進五　車7進3

左車殺底相，繼續執行進攻的計畫，彰顯出黑方彪悍的棋風。但看似氣勢洶洶，實則右貼將車的底線佔位欠佳，利弊參半，雙方各有千秋，也互有顧忌。

15.俥八平七　馬7進6　　16.俥七退一　馬6進5

17.傌七進五　車4進6

雙方兌去中傌馬後，黑現進右貼將車追雙，又暗伏包9進4反擊手段；而紅方此刻也有俥七平九捉包和傌五退三再炮五進四擂殺手段。雙方由此步入了十分精彩而激烈的對攻場面。

18.俥七平九　包9進4

雙方均殺去邊兵卒後，紅雖兵林線的傌炮均在黑車口中，但黑卻都不敢吃，如黑走車4平5？？則俥九退一兌子後，黑無便宜可佔；又如黑改走車4平1？？則傌五退七，車1平3，炮五進四！將5平4，俥九進三，象5退3，俥九平七，將4進1，俥四平八！紅方大佔優勢，有望轉成勝勢。

19.俥九進三　象5退3

退中象固防，明智之舉。如改走士5退4？則傌五退三！包9進3，炮五進四，象5退3，俥四平一，車7退2，俥一退一，車4平1，俥九平七！變化下去，雙方雖子力對等，但紅有空心中炮，且下伏俥一進六殺邊卒發威的先手棋，紅方顯而易見已反先佔優了。

20.俥九平七　士5退4

紅平俥殺象，雖得實惠，但減少了紅勢發展與變化。也可考

慮改走俥四平一似較為靈活，變化也多，以下黑如接走車4平
5？則炮九退二，包1進2，炮九平五，車5平6！炮五進四，將5
平4，後炮平四！紅勢反先；以下黑如續走包9退2，則俥一進
一，車6進2，俥一平六，包1平4，俥九平七！將4進1，仕六
進五，包9進5？？俥六進一，士5進4，俥七退一，將4退1，俥
六進四，將4平5，帥五平六，車7平6，帥六進一！下伏俥六進
二殺著，紅反捷足先登擒將，紅勝。

　21.俥七退三　包9進3

黑左包沉底叫抽，攻殺威力大增，雙方開始進入了混戰局
面。

　22.俥四進四(圖100)　包1進1？？？

至此，雙方棋局步入關鍵時刻，每走一步都將決定優劣、勝
負。當紅現進右肋俥追殺黑右邊包之際，黑卻進包窺殺中兵，敗
著！導致黑勢由此一蹶不振而
最終飲恨敗北。

如圖100所示，宜改走車
4平1！以下紅如接走俥七平
五，則士4進5，俥四平八，
車1平4，俥八進四，車4退
6，俥八平六，將5平4，傌五
退七，包9平6！演變下去，
優於實戰，可以抗衡，勝負難
測；也可改走包1退2，炮九
進三，車4平5，俥七平五，
士4進5，俥四平八，車5平
4。變化下去，好於實戰，黑

黑方　張申宏

紅方　王　斌
圖100

可抵禦，勝負難斷。

23.兵五進一？　車4平5

渡中兵過急，使局勢突然變得既錯綜複雜又撲朔迷離。宜徑走俥七平五！士4進5，俥五平九！在以下對攻中，紅方主動，優於實戰，可以對抗。

黑方抓住機會，車殺紅中傌，使局勢又趨緩和。

24.俥七平五　士6進5　　25.俥五平三　象7進5？

補左中象固防不如改走士5退6效果會更好些，以下實戰可以證實。

26.兵五進一　車7平8　　27.俥三平一！　…………

平俥殺邊卒和9路底包，凶著！既化解了黑方的攻勢，又順勢叫殺。至此，紅已步入了大優佳境！

27.…………　象5退7　　28.俥一進三！　…………

沉右邊俥窺殺底象，在牽制住黑方子力、解除後顧之憂之時，紅開始全線發力、全力進攻。

28.…………　士5退6　　29.兵五進一　包1退4？？？

硬退右邊包，導致速敗告負，但如改走士4進5也難逃紅中兵挖中士後的厄運，因為以下紅可接走兵五進一！黑如接著走將5平4，則俥四平六紅勝；又如改走士6進5？？則紅俥一平三殺底象擒將，紅也勝。

30.兵五平六？　車5平1？

紅卸中兵叫將，不如徑走俥一平三！士4進5，兵五進一！將5平4，俥三平四！紅勝。黑卸中車貪殺邊炮也厄運難逃，可改走士4進5，似更頑強。

31.俥四平五？　…………

鎮中俥叫將，節外生枝、匪夷所思、令人費解！仍宜改走俥

一平三！車8退9，仕四進五，車8平7，兵六進一！車1平4，俥四平五，士4進5，俥五進三！紅藉中炮肋兵之威，俥挖中士擒將，紅勝。

31.………… 象7進5??

棄補中象固守，最後敗著！不若改走包1平5尚可周旋。以下紅如續走炮五進六，則車8退3！俥一退九，士4進5！仕四進五（防黑車8平5硬兌俥成和），車8平5，俥五平三，士5進4，兵七進一，象7進5，兵七平六。變化下去，紅雖多過河兵仍略優，但雙方戰線漫長，黑強於實戰，有望求和。

32.兵六進一！

紅抓住最後機遇，兵臨城下、一錘定音、逼將簽盟，一氣呵成！以下黑如接走士4進5，則俥五進二！車8退3，仕四進五，車8平5！俥五平七！車5進1，俥七進二，士5退4，俥七平六！藉右底俥和左肋低兵之威，紅中俥連砍象殺底士，一劍封喉，擒將入局，紅方完勝。

此局雙方一開戰就聞到了五九炮對雙邊包的決鬥聲。紅伸左直俥捉馬、進左邊炮和盤頭俥打車，黑進右邊包打兵、左直車過河殺兵砍底相、兌中俥地早早步入了中盤廝殺。就在紅沉左邊俥殺象、伸右肋俥騎河捉右邊包之際，黑在第22回合走包1進1窺殺中兵，導致以後一蹶不振。此後黑在第25回合走象7進5陷入困境，又連續在第29、30、31回合先後因硬退右邊包、中車貪邊炮、補左中象固防而錯失最後良機，被紅肋兵兵臨城下、俥砍中象、卸中俥催殺、沉俥殺士擒將。

是盤佈局按套路你追我打、互不相讓。中局拼殺勢如破竹、活躍逞威、明爭暗鬥、鬥智鬥勇，紅三失勝機、黑五錯良機，最終紅以雙俥低兵活擒黑將的超凡脫俗的精彩力作。

第101局　（湖北）柳大華　先負　（廣東）許銀川

轉五九炮右橫俥佔右肋道伸左直俥巡河對屏風馬右中象左包巡河兌3卒

1.炮二平五	馬8進7	2.傌二進三	車9平8
3.兵七進一	卒7進1	4.傌八進七	馬2進3
5.俥一進一	象3進5	6.俥一平四	包8進2

這是2011年9月29日「重慶黔江杯」2011年首屆全國象棋冠軍爭霸賽上柳大華與許銀川之間爭奪第三和第四名的首局精彩較量。兩人在同年4月舉行的第三屆「茅山碧桂園杯」全國象棋冠軍邀請賽上，以仙人指路對飛右中象大戰了93回合，最終柳大華後手戰勝了許銀川。此番再度相遇，許銀川也期待後手打一場漂亮的「復仇翻身」大戰。同時，這場如能獲勝進前三名，也是許特大賽季能首次拿到獎牌的最好機會。那麼，許特大壓抑許久的沉悶和低迷，能釋放出來修成正果嗎？讓我們靜心欣賞、拭目以待吧！

雙方以中炮右橫俥佔右肋道對屏風馬右中象左包巡河拉開戰幕。黑方在中炮橫俥七路傌對屏風馬互進七兵卒陣勢中急伸左包巡河，伺機兌3路卒開通馬路，以保持兩翼子力能均衡拓展。如改走包8平9協調兩翼子力發展，則不失為一種通盤運籌的主動積極著法。以下紅有俥四進三、兵五進一、炮八平九和炮八進2 4路變化，結果前者為雙方應對精準縝密形成均勢，中一者為黑化解紅攻勢後局勢趨向平穩，中二者為紅較有攻勢，後者為雙方互纏、勢均力敵、平分秋色的不同走法，可參閱上局「王斌先勝張申宏」之戰；又如改走士4進5，可參閱本章「鄭一峰先負黃

杰雄」和「黃杰雄先勝廖鐘」之戰；再如改走包2進4，則炮八平九，包8平9，以下紅有俥九平八和兵五進一兩路變化，結果前者為紅方較有反擊攻勢、後者為黑方巧妙棄子後反奪先手的不同下法。

7.炮八平九　…………

平左邊炮，成五九炮陣勢，著法穩正。如改走兵五進一，則士4進5，炮八平九，車1平2，俥九平八，包2進4，俥四進二，包2進2，炮九平八，包2平3，炮八進五。

以下黑方有車8進1，包3退3和卒3進1三種變化，結果前者為雙方明爭暗鬥，步入冷戰、中者為紅方先手、後者為紅活捉3路包佔優的不同走法。

7.…………　卒3進1　　8.俥九平八　車1平2

9.俥八進四　卒3進1

兌七路兵，穩健。如改走包2平1？則俥八進五，馬3退2，俥四平八，馬2進4，兵七進一，包8平3，傌七進六。變化下去，紅子位靈活，局勢開朗，易走佔優。

10.俥八平七　馬3進4

右馬盤河出擊，正著。如改走馬3進2？則俥四進五！士4進5，俥四平三！變化下去，紅雙俥靈活，且下伏炮九進四反擊的先手棋，紅方佔優易走。

11.俥四平八　車8進1！

在紅右肋俥左移牽制黑車包後，黑及時高起左直車，旨在快速策應右翼，應法穩正有序。這是一步取得抗衡局面的關鍵要著！

12.兵三進一　…………

挺兵活馬，邀兌出擊，明智之舉。如改走炮九進四？則以下

黑方有兩路不同選擇：

①車8平2，傌七進六，包2平3，俥八進七，車2進1，炮九進三，車2退1，炮五平九，包3退2！演變下去，黑在邀兌底炮活車後可逐步取得平穩和均勢；

②車8平1？俥七進二，馬4進6，炮五進四！馬7進5，炮九平五，馬6退5，俥七平五，車2平3，俥八進六，車3進7，相三進五，包8退2，俥八退四！紅多雙兵佔優。

12.…………　卒7進1　　13.俥七平三　…………

在此時形成的五九炮直橫俥七路傌對屏風馬3路馬左包巡河互兌二七路兵卒的陣勢中，雙方弈成六個大子均活躍逞威、子力對等的非常開闊的盤面。此時柳特大意欲翻版上次用攻殺贏得比賽的全盤計畫，因他深知「許仙」實在是太強了，而許特大唯一相對稍弱的就是他的主動進攻。

13.…………　車8平3　　14.傌三退五　…………

右傌退窩心連環左傌，既較穩健，又有隱患，利弊參半。最早出現的走法是傌七進六，車3進4，傌三退五。以下黑有兩變：

①在1995年全國象棋團體賽上呂欽與于幼華之戰中曾走過馬4進2，炮九平八，士4進5，傌五進七，車2平4，演變下去，在雙方局面犬牙交錯中，黑藏有反擊手段，結果黑勝；

②筆者在2011年網戰中曾應戰過包8退3，傌五進七，以下黑又有兩種不同選擇：（甲）包8平3，俥三進三，包2平7，俥八進八，包3進6，傌六進四，包7進2，炮五進四！士6進5，俥八退七，包3平1，相七進九，變化下去，紅有中炮又多中兵易走，結果雙方弈和；（乙）車3退5，俥八進四！包8平7，炮五進四，馬7進5，俥八平六，馬5進7，俥三平四，包7進8，仕四

進五，包2平3，相七進五，包7退2，俥四退二，馬7進8！俥四進四，包7平3，炮九進四，後包進1，俥六退七！變化下去，紅雖殘底相，但淨多雙高兵，且大子靈活易走，黑3路包和左邊卒均在紅俥口中，紅優，結果紅以多兵擒將。

14.…………　馬4進3

進右盤河馬壓住紅左連環俥，果斷出手佳著！不給紅俥七進六再俥五進七躍出窩心調整陣形機會，又伏有包8平2打俥手段，令紅不敢俥三進三吃馬。如改走車2進1成「霸王車」？則俥七進六後，紅下伏有俥五進七和炮九平六反擊手段，使以後紅方子力更容易展開對攻。

15.俥八進五　…………

左直俥進卒林，明智！以上是定式走法。如改走俥三進三？則包8平2，炮九平八，前包進4，炮八進七，士4進5，俥三退一，前包退8！演變下去，紅雙俥受制，黑勢開朗易走。

15.…………　馬3退4

黑右馬先進後退，靈活自如，欺得紅左俥無好位置可佔。在第七屆「嘉周杯」特級大師冠軍賽上柳大華與謝巋之戰中曾走過車2進1，炮九進四，馬3進5，相七進五，包2平1，炮九平五，馬7進5，俥八平五，士4進5，俥三平八！紅多雙兵佔優易走，結果紅勝。

16.俥八平六　…………

平左俥捉右馬，旨在謀求變化。在2009年全國象棋甲級聯賽第22輪萬春林與許銀川之戰中曾走俥八退五，以下黑如接走馬4進3，則俥八進五，馬3退4，俥八退五，馬4進3，雙方不變判和。

16.…………馬7進6　　17.俥六平五　…………

　　肋俥掃中卒，老練之著！如貪走炮五進四？則士4進5，俥六平九，馬6進5，傌七進五，馬4進5，俥三平八，車3平4，炮九退二，馬5進6，炮五退一，包8進2。變化下去，黑雖少邊卒，但車馬包佔位靈活有攻勢反先佔優。

　　17.…………　士4進5　　18.炮九進四　包2平4

　　19.炮九平一　車2進8！

　　就在紅俥炮一口氣滅了黑五個卒後，黑進右車點紅方下二路發出狠著，伺機走車2平4卡肋塞相腰，並抓住紅窩心傌弱點，對紅左翼展開強勢攻擊。黑由此開始逐步反先。

　　20.炮五平三　車2平4

　　紅卸中炮窺視左底象，及時調整棋形，是一步攻守兼備、唯一可選擇的走法；黑平車速塞相腰，搶先發難，欲大鬧九宮！雙方屬兵秣馬、劍拔弩張，一場驚心動魄的大戰已在所難免將一觸即發！

　　21.炮三退一??　…………

　　退三路炮打車，劣著，錯失良機，導致被動，由此速落下風。宜棄中車殺象走俥五進一！以下黑方有兩種不同選擇：

　　①象7進5，炮一進三！包8退4，俥三平七，包8平7，俥七進四，馬6進5，炮三退一，馬5退7，炮三進二！變化下去，雙方大子對等，紅多雙高兵底相，優於實戰足可抗衡；

　　②象7進9，以下紅方又有兩路不同走法僅供參考：(甲)炮一平三，將5平4，後炮退一，車4平5，傌七退五，馬4退5，俥三平四，車3進5，相七進五，包8平7，前炮平四，車3平5，傌五進三，車5平1，兵一進一，紅雖多兵相，但黑多子易走佔先；(乙)俥五平一，車3進6，俥三平六，車4平5，仕六進五，車3平7，俥六平五，包4平7（若馬4退5，則俥一進一，

車7進2！演變下去，紅多3個高兵和底相，黑多子易走，雙方互有顧忌），相七進五，馬4進3！俥五平四（若俥五平三？？？則車7退2！黑得俥必勝），馬3進5，帥五平六（若相三進五？？？則包8進5，相五退三，包7進7！黑速勝；又若仕五進四？？？則包7進7！帥五進一，馬5退3！下伏車7進1！黑勝；再若仕五進六？？？則包7進7！帥五進一，馬5進7，帥五平六，包8進4，仕四進五，馬7進5，仕五進四，馬5退6，帥六平五，包7退1，帥五進一，前馬進5，俥四退二，車7平6！黑也勝），包7進7！帥六進一，馬5退3！黑也完勝。

21.………… 馬6進5！

馬踩中兵，連環又護車，是一步棄車搶攻的好棋！如改走車4退1？？則炮一進三，將5平4，炮三進八，象5退7，俥三進五，將4進1，炮一退一，包8退3，俥三退一，車4平8，傌五進四，車8退3，俥三平五，士6進5，俥五進二，將4退1，俥五平七！紅方棄炮搶攻、滅光黑士象，以淨多三個高兵和仕相全抗衡黑車雙馬雙包，黑棋難走。

22.俥三進一 …………

進相台俥先捉馬包避一手，無奈之舉。如改走俥三退一？則馬5進6，俥五進一，象7進5，炮一進三，包8退4，俥三平七，象5進7，俥七進五，包4平3（也可徑走包4平5！令紅方很難應付，黑方大佔優勢），相七進九，車4退1！變化下去，黑反主動易走；又如改走俥三進四？？則車3進6，炮三平六，馬5進4！變化下去，紅窩心傌弱點太大，黑因有猛烈攻勢而大優。

22.………… 車4退1？？（圖101）

逃右肋車，錯失勝機。賽後許特大認為幸虧當時對手沒有走

出最好應著。宜徑走馬5進3！
炮三平六，包4平3！俥五平七
（若炮六進一??則象5進7，演
變下去，黑多子勝定），象5進
7！炮一平五，象7退5，傌五進
六，馬4進5！變化下去，黑得
子後易走，形勢較為樂觀，強於
實戰。

黑方　許銀川

紅方　柳大華
圖101

　　23.俥三平二??? ⋯⋯⋯⋯

　　平象台俥殺包，敗著！錯失
先機，陷入困境。如圖101所
示，宜以走炮一進三沉底進攻，
與黑方對搶先手為妥。以下黑如
續走將5平4（若馬5進3，則傌五進七，黑雙車均不能殺傌），
則炮三進八，象5退7，俥三進四，馬5退3，傌五進四，將4進
1，炮一退一，包8退3，相三進五！演變下去，紅棄炮殺雙象後
又淨多雙高兵，搶先發動有效強攻後，機會不小，優於實戰，足
可抗衡。

　　23.⋯⋯⋯⋯　馬4進6！

　　黑方抓住戰機，果斷躍馬踩雙俥，加上中路馬掩護，硬逼紅
俥換雙後受困，黑由此開始掌控局面了。

　　24.俥五退三　馬6退8

　　至此，紅俥換雙後，在子力上並不吃虧，但窩心傌弱點仍未
解決，紅方局面依舊受攻受困，黑方佔優。

　　25.相七進五　車3進2　　26.炮三進一　車4進1

　　27.炮一退二　包4平3　　28.俥五平八 ⋯⋯⋯⋯

棄左傌卸中傌，無奈之舉。如改走炮一平七？則車3平4！炮七平六，包3平4，傌五進一，後車平3，炮六平七，包4平2，炮七平八，車3進3，下伏將5平4凶著！黑也勝勢。故此刻紅只能平傌棄傌來防護左翼底線。

　　28.………… 　包3進5

　　飛包得傌，隨手！宜徑走馬8進6！有望速勝。以下紅如接走傌八平四，則馬6進4！以下紅如硬走炮三退一？則包3進5！炮三平六，包3進2！悶殺，黑速勝。

　　29.炮三平七　將5平4　　30.傌八退三　車3進4

　　黑方得子後，已基本鎖定勝局，可黑方也有大意的時候。

　　31.傌五進三　車4平6?

　　平右肋車塞相腰窺殺中相過急，宜以走車4退2穩穩掌控局面為上策。以下紅如續走仕四進五，則車4平7，傌三退二，車7平9！炮一平六，車9進3，傌二進三，車3平5，傌三退四，車9平7！黑殘去紅邊兵雙相後，下伏馬8進9再馬9平7雙車馬破城擒帥凶著，黑方必勝。故現車卡相眼，有點急於求勝，險些葬送好局。

　　32.仕六進五　車3平5　　　33.傌八進九　將4進1

　　34.傌八退四　象5進3！

　　揚象攔傌、棄象可靈活巧用將來助攻。如改走馬8進7？則炮一平六伏抽，以下車5退2，炮六退三，車6退3，傌八平六，士5進4，傌六退二，將4平5，傌六平三！追回失子後，紅雖殘中相，但淨多雙邊兵反先，足可抗衡，勝負難料。

　　35.傌八平七　車5平7

　　黑沒想到以棄象為餌後仍不能阻止紅的反擊，只能兌馬，易形成紅傌炮雙高兵單缺相對黑雙車單缺象的「和勢」局面。如改

走馬8進7，則俥七平六，士5進4，炮一平六！下伏俥六平五抽車和炮六退三打死車的凶著，黑必丟車而被動。

36.俥七平二　　車6退3!!

退左肋車攔炮，不給紅炮歸家，是在「和勢」局面下黑方的唯一取勝辦法，可使在特殊局面下的紅俥炮雙兵單缺相對黑雙車單缺象的「正和」局面化為泡影。眼看著已「煮熟的鴨子要飛走了」，黑依然沉著冷靜地在快無希望的枰面裡，重新尋找新的勝機，這種適應性極強的快速調整能力，是許特大多年在棋壇屹立不倒的原因之一，也是他始終善於在細微之處能不斷發現取勝鑰匙的許氏殘棋的鬼魅殘功之所在。

37.俥二平六??　…………

也可徑走相三進一保住邊相，以後紅可頑強防守。

37.…………　　士5進4　　38.相三進一　　將4平5

39.俥六平五　　將5平6　　40.俥五平六　　車7平5!

以上紅幾步叫將有「幫忙」之嫌！現黑將佔左肋道後，反有了連續進攻的先手。

41.帥五平六　　車5平1　　42.帥六平五　　車1進2

43.俥六退五　　車1退3　　44.俥六進二　　車1平9

45.炮一平三　　車9平5　　46.帥五平六　　車5平2

47.炮三退四　…………

炮回底相位，無奈之舉！如改走帥六平五??則車2進3，俥六退二，車2退2，俥六進六，車2平9！炮三退三，車9平5，帥五平六，車6平7，炮三平四，車7進4。以下紅有兩種選擇：

①帥六平五，將6平5！俥六退五，車5平6！捉死紅肋炮後，黑方必勝；

②帥六進一，車7退1，俥六平四，將6平5，帥六退一，車

5平2！帥六進一，車7退2，炮四進二，車2退1，炮四退一，車7平4，炮四平六，車2進2，帥六退一，車2進1，帥六進一，車4平3！炮六平四，車3進1（不給紅帥進三樓解殺機會）！黑下伏車2退1，帥六退一，車3進2殺著，黑勝。

　　47.………… 車6進3　　48.帥六平五　車2進3

　　49.俥六退二　車2退2　　50.俥六進三　車2平5

　　51.帥五平六　車5平7

　　卸中車窺視底炮，下伏車6平8追殺底炮凶著！

　　52.俥六平一　…………

　　平俥保邊相，實屬無奈。如改走俥六進一??則車7平9！以下紅方有兩種不同選擇：

　　①炮三進六??車9平2，帥六平五，車2進2，俥六退四，車2退6，炮三平六，車6退5，炮六退四，車2平5！下伏車6進6殺仕擒將凶著，黑勝；

　　②炮三進八??車9平3，帥六平五，車3平5，帥五平六，車6平7，炮三平二，車7進1！俥六退三，將6平5，俥六平八（無奈，若帥六平五???則車5平6！帥五平六，車6進2！仕五退四，車7平6！黑速勝），車5平4！俥八平六，車4平2，俥六平七，車2進2，帥六進一，車7退1！帥六進一，車2平6！至此，紅仕被破，黑勝無疑。

　　以下殺法是：車7平2！帥六進一，車6退4，俥一平六，車6平3！黑雙車速移紅左翼薄弱底線，下伏車3進4！帥六退一，車2進2殺著，黑方完勝。

　　此局雙方開局伊始就敲響了五九炮對左包巡河的「鬥炮」決戰鐘聲。雙方迅速兌去三、七路兵卒後，黑首先左車右移追俥，硬逼紅退窩心俥聯防，雙馬馳騁、壓俥盤河、搶佔要隘地步入了

中盤廝殺。就在紅俥炮聯手掃完黑方五個小卒之際，黑果斷伸右車狠狠點到了紅方下二線。以後紅在第21回合走炮三退一打車落入下風，在第23回合走俥三平二殺包陷入困境，被迫棄俥換雙繼續爭鬥。儘管黑方在以後的第31回合走車4平6塞相腰過急，紅方仍在第37回合走俥二平六難以自拔，被黑方雙車聯手殺中相、棄象攔俥兌傌、雙車聯手掃雙兵追邊相，最終黑雙車於紅左翼底線交錯殺帥入局。

　　是盤佈局在套路裡爭先奪勢。中盤激戰紅略嫌急功近利，三失戰機，黑方抓住最後殘棋機會，雙車頓挫騰挪、攻防有序、進退有度、超常思維、當機立斷、穩紮穩打、不留後患地在艱難的實戰中取得巧勝的經典力作。

第102局　（湖南）黃仕清　先勝　（河北）陸偉韜

轉五九炮右橫俥進中兵卸中炮對屏風馬右中士象雙包過河封俥

1.炮二平五	馬8進7	2.傌二進三	車9平8
3.兵七進一	卒7進1	4.傌八進七	馬2進3
5.俥一進一	象3進5		

　　這是2010年4月25日全國象棋團體錦標賽第4輪第3台黃仕清與陸偉韜之間的一場精彩搏殺。雙方以中炮七路傌右橫俥對屏風馬右中象互進七兵卒拉開戰幕。紅方果斷捨棄俥一平二，包2進4，兵五進一，包8進4，形成激烈複雜的雙炮過河套路，或改走傌七進六這一多年來較為流行的先鋒傌的戰術變化，選擇了橫俥七路傌走法，意要拉長戰線、較量功力。黑方果斷飛右中象鞏固中防，是應對中炮七路傌橫俥較為厚實的選擇。如改走象7進5，可參閱本章「宗永生先勝黃竹風」之戰；又如改走車1進1，

可參閱本章「趙利琴先勝劉龍」之戰。

　6.俥一平四　…………

　俥平右肋道，控制黑馬出路，使兩翼子力均衡發展，是無數名將、高手經由幾十年的實戰總結出的一路比較富於變化的下法。如改走俥一平六，可參閱本章「趙利琴先勝馬利平」之戰第6回合注釋。

　6.…………　　士4進5

　補右中士固防，並可及時開通右車出路，是早期走法，演變下去，雙方很容易形成對攻局面，也是追求複雜的下法。如改走包8進2，則傌七進六，卒3進1，傌六進七，卒3進1，俥四平七，包2退2，俥七進三，包2平3，炮八平七，車1平2。變化下去，雙方局勢平穩。也可參閱上局「柳大華先負許銀川」之戰；又如改走包8平9，可參閱本章「王斌先勝張申宏」和「謝靖先負鄭一泓」之戰。

　7.炮八平九　…………

　平左邊炮，成五九炮陣勢，旨在儘快開出左俥，攻擊方向明確。如改走兵五進一，則包8平9，炮八平九，車8進6，俥九平八，車1平2，俥八進三，卒7進1。以下紅方有傌七進五和兵九進一兩路變化，結果前者為黑多中卒稍強、後者為黑方反先的不同走法。

　7.…………　　包2進4

　急進右包過河窺殺三路兵，對攻之著。一改以往流行的車1平2，俥九平八，包2進4，傌七進六，包8平9，相三進一，包2平7，俥八進九，馬3退2，傌六進七，車8進5，炮九進四，車8平3，炮九進三，馬2進3，炮五平八！變化下去，紅傌雙炮有攻勢的走法，意要出奇制勝。

8.兵五進一　…………

急挺中兵，非常兇猛，欲強行從中路突破，不給黑包2平7炸兵窺殺底相機會，意味著濃濃火藥味的激戰即將上演開戰了。如先走俥九平八，可參閱本章「黃杰雄先勝廖鐘」和「鄭一峰先負黃杰雄」之戰。

8.…………　包8進4　　9.俥四進三　…………

伸右肋俥巡河，準備兌三路兵後追殺黑左正馬，不給黑雙過河「擔子包」發威反擊機會，著法主動積極。如先走俥九平八，可參閱本章「趙利琴先勝馬利平」之戰。紅這一著既可防黑馬7進8出擊，又為快速衝破「雙包過河封鎖」、穩住己方陣腳創造了有利條件。

9.…………　車1平2　　10.炮九退一　…………

先退左炮，準備炮九平二打車出擊，著法新穎、有備而來，欲攻其不備，出奇制勝。筆者曾走過兵三進一，包2平7，相三進一，車8進4，俥九平八，車2進9，傌七退八，卒7進1，俥四平三，車8平7，俥三進一，象5進7，傌八進七，象7退5，傌七進六，包7平3，傌三進四，包8平1，傌六進五，馬7進5，傌四進五，馬3進5，炮五進四，包1平9！黑多卒易走，結果戰和。

10.…………　包8進1

進左包邀兌，不給紅方有中炮盤頭傌順利反擊機會。也可徑走包2進2，不給紅左炮右移發威抗衡機會，雙方可戰。

11.俥九平八　車8進6　　12.炮五平二　車8進1

紅卸中炮邀兌及時，如貪走炮九平三??則包8進2！以後黑有反先出擊機會。

13.炮九進一　車8退1

　　巧兌中炮後，黑方在局面簡化後的中盤較量中，陣勢穩固，可以說佈局成功，已取得了較為滿意的局面。

　　14.俥四退一　　　　　包2進1

　　15.傌七進六?(圖102)　…………

　　左傌盤河出擊冒險，錯失良機。宜改走傌三進五，卒7進1，兵五進一，卒7進1，俥四進一，馬7進8，俥四平六，卒5進1，傌五進六，馬3進5，傌六退八！馬5進7，俥八進二！馬7進6，傌七進五，馬6進7！傌五退四，馬8進9！變化下去，紅多子，黑多3個卒得勢，形成紅方好於實戰的兩分局面。

　　15.…………　　車8退1???

　　退左車騎河窺殺中兵，敗著！因錯失先機而落入下風。如圖102所示，宜改走卒7進1（若貪走包2退2???則傌六進七，包2平5，傌七進九，車2平4，傌九進七，車4進1，俥八進九，士5退4，俥四平六，車8退5，炮九平六，演變下去，黑肋車被殺後，紅雙俥傌炮將聯手成殺）！俥四退一，包2退3，兵七進一，卒3進1，傌六進八，車2進4，俥八進五，馬3進2，兵三進一，車8平1！雙方兌子後，紅雖兵種齊全，但黑車控兵林線、子位靈活，優於實戰，明顯佔優，足可抗衡。

黑方　陸偉韜

紅方　黃仕清

圖102

　　16.傌六進七　　車2進3

　　17.相七進五　　車8平5

18.傌三退五！ …………

雙方透過兌兵殺卒：紅雙傌馳騁、補左中相固防，現又右傌回退於窩心，精妙構思、思謀遠處，以退為進、有勇有謀，令人心曠神怡，讀者可仔細品味其中的奧妙！

18.………… 包2退3 19.傌五退七？？ …………

中傌退底相位過急，易陷入被動。宜以先走炮九平七保傌，不給黑右車殺傌棄包擺脫拴鏈機會為上策，以後再伺機傌五退七再傌七進六促俥出擊，紅勢仍有望反先易走。

19.………… 車2平3 20.俥八進五 車3進2
21.傌七進八 車3平2 22.俥八退一 車5平2
23.傌八進七 象5進3

雙方兌去俥（車）傌（馬）炮（包）後，形成了紅兵種齊全、黑多中卒的兩分均勢局面。至此，雙方局勢平穩，但互有顧忌。

24.俥四進五 …………

進肋俥塞象腰，準備平三路捉雙，以試探對方，不給黑補左中象聯象反擊機會。如改走兵一進一？？則象7進5，仕四進五，車2退2。演變下去，雙方平穩，也平分秋色。

24.………… 馬7進8 25.炮九平七 車2退1
26.俥四退三 象7進5 27.兵三進一 車2進2
28.兵三進一！ 馬8進7 29.俥四退一 車2平3
30.炮七平八 象5進7！ 31.兵一進一！ …………

紅在少兵情況下，現急挺右邊兵，旨在保留變化，繼續格鬥，不願早早成和，好棋！如急走炮八退一，則象7退5，兵一進一，馬3進2，炮八平一，馬2進1，炮一進五，馬1退3，俥四平七，車3退1，相五進七，卒5進1。變化下去，黑馬雙高卒

士象全難勝紅炮高兵仕相全，雙方弈和。

31.………… 車3平2 　32.炮八平六 車2平4

33.仕六進五 象7退5 　34.俥四平三 馬7進6

35.兵九進一 車4平2 　36.俥三進二 …………

可能是由於象棋團體賽的緣故，面對和勢殘局，雙方先後均儘量保持著不願和棋而要繼續糾纏態勢。現紅相台俥進卒林，有硬逼黑方正確表態之意。

36.………… 車2進3??

然而，此時兵種上處於不利的黑方現沉車叫帥，繼續保持變化，顯然不是明智之舉。宜以徑走馬6退5！俥七退五，車2平5，兌中俥成和為上策。

37.炮六退二 馬6退8 　38.俥三平一 馬8退6

39.仕五進四 車2退4 　40.兵一進一 車2平1

41.兵一平二 車1平2??

黑此時宜走馬6退5，俥七進五，卒5進1。變化下去，雙方和勢甚濃。然而，現黑平右騎河車，使得平穩的局面被打破了，霎時間局面又開始變得異常複雜多變，不易掌控！黑方非要殺個你死我活，求勝慾望頃刻間躍然枰上。其實這個選擇並不可靠，最終只能走向死亡之路！

42.仕四進五 車2進1 　43.俥一平四 馬6退4

44.俥七退六 馬4進3 　45.炮六平七 車2平8??

右車左移捉兵，作用明顯不大，不如儘快抓緊時間徑走卒1進1來尋求對攻。也可直接走車2進3，兵二進一，前馬進1，炮七平六，馬1退3，炮六平七，卒1進1，演變下去，雙方將展開對攻，黑方優於實戰，鹿死誰手，勝負難料。

46.兵二進一 卒1進1 　47.俥六進五 車8平5

48.傌五進六　車5平4　　49.傌六退五　卒1進1

50.兵二平三　卒1平2　　51.俥四退一！　前馬退4

紅退右肋俥騎河窺3路象，暗伏傌五進七踩象捉車棄傌手段。以下黑如接走象5進7，則紅俥四平七捉雙馬後，必可追回一子，大優。黑退前馬騎河，看似「巧手」，實則壞著！導致以後陷入困境。宜徑走後馬進4，兵三平四，馬4退3。演變下去，紅方也沒有好的有力的進攻手段，黑方多卒可抗衡。

52.俥四平二　馬3進1　　53.傌五進四　士5進6

54.俥二平六　…………

平騎河俥佔左肋道緊拴車馬，老練之著！如貪走兵三進一？？則車4平6，傌四退三，車6退2！變化下去，黑方反可堅守。

54.…………　卒2平3　　55.俥六進一　馬1進2

進右邊馬騎河出擊，明智之舉。如改走馬1退3，則傌四退三，卒3進1，傌三進二，士6進5，炮七進五，將5平6，炮七退一，紅炮炸黑象後佔優易走。

56.炮七進五！　…………

在雙方對攻中，紅飛起底炮又炸得一象，為取勝奠定了物質基礎。

56.…………　卒3進1　　57.炮七退一　馬2退3

58.傌四退三！　士6進5？？

紅肋傌退右相台，這是一步常見的以退為進的好棋。紅方由此開始逐漸掌握主動權。黑現補左中士固防，又一敗著！導致由此陷入困境、難以自拔！宜先補象5進7！不給紅傌以後有傌三進二臥槽凶著機會。以下紅如接走傌三進一，則士6進5，傌一進二，馬3進1，炮七平九，馬4進2，俥六退三，卒3平4。演

變至此，黑主動兌車後，優於實戰，足可一戰，勝負難斷。

59.兵三平四　馬3進1　　60.炮七平九　馬4進2

61.俥六平八　馬2退3　　62.俥八進三　車4退6

63.俥八退四　車4進5　　64.炮九平七　…………

平邊炮佔左相台，過緩。宜徑走傌三進二！將5平4（若走車4平1貪炮，則俥八進四，士5退4，傌二進四！將5平6，俥八平六！將6進1，俥六退一，將6退1，俥六平五！下伏傌四進二絕殺凶著，紅速勝），炮九退四，下伏炮九平六和俥八進四兩步先手獲勝凶著，紅易速勝。以下殺法是：

馬1進2，傌三進二，將5平4，傌二進三，車4退3（車退右士角保象速敗，宜走象5退7似更頑強）？？？俥八進四，將4進1，帥五平四，車4平1，俥八退一，將4平1，俥八退二（紅連續運車細膩：進退有序、攻守有度，精準打擊、不留後患，不給黑方留有任何機會，紅取勝只是時間問題）！馬3進5！炮七平六！將4進1，俥八平六，車1平4（若士5進4？？則俥六平九，士4退5，俥九進一！抽黑車後紅也完勝），俥六退一！退肋俥避中馬踩殺。至此，紅方得車必勝。黑見此時肋車被殺，只好拱手請降，飲恨敗北，紅勝。

此局雙方一開局就搶先進入了五九炮對雙包過河的「鬥炮大仗」。紅高起右橫俥佔右肋道巡河挺中兵進退左炮，黑補右中士象雙直車再進雙過河包邀兌地早早進入了中盤激戰。就在黑進右包窺視紅右傌之際，紅在第15回合冒險走左傌盤河之時，黑竟然隨手貪快走車8退1騎河窺殺中兵落入下風。以後隨著雙方先後經由兌去俥（車）傌（馬）炮（包）雙兵卒簡化局勢後，局勢趨向平穩，出現了久違的和局態勢。以後，就在紅兵種齊全、黑淨多中卒，雙方互有顧忌局勢下，黑反不願成和意欲繼續保持複

雜變化而冒險在第36回合走車2進3沉車叫帥、在第41回合再走車1平2壓住紅左上相台傌非要拼個你死我活、在第45回合走車2平8再失對攻機會而陷入困境，被紅方挺過河兵、策運中傌、赴槽催殺、俥拴車馬、飛炮炸象、肋傌回相台，黑竟然鬼使神差地在第58回合走士6進5錯失最後兌俥對搏機會，再被紅方平兵追士、平俥避兌、進俥叫將避兌、炮平相台攔馬、肋道俥炮叫將伏抽而硬逼黑車作墊，最終黑肋車被殺城下簽盟。

　　是盤佈局雙方循規蹈譜、輕車熟路，爭空間、佔要隘。中局廝殺鬥智鬥勇、互不相讓，黑方五失良機中有四次和機，急躁冒進、急功近利、成算不足、後患無窮，紅方渡邊兵、傌臥槽、炮佔肋、俥叫將，最終先發制人、技高一籌、一拼到底、得車拿下、擒將入局的超凡脫俗的精彩力作。

第103局　（上海）黃杰雄　先勝　（昆山）程　鋼

轉五九炮右橫俥邊相對屏風馬右中士象象位車右包過河轟三路兵

```
1.炮二平五　馬8進7　　2.傌二進三　車9平8
3.兵七進一　卒7進1　　4.傌八進七　馬2進3
5.俥一進一　象3進5　　6.炮八平九　…………
```

　　這是2013年5月27日上海解放64周年網戰友誼賽第5盤決勝局黃杰雄與程鋼之間的一場「短平快」精彩廝殺。雙方以五九炮右橫俥對屏風馬右中象互進七兵卒拉開戰幕。如改走俥一平四，可參閱本章「柳大華先負許銀川」和「王斌先勝張申宏」之戰。

```
6.…………　包2進4　　7.俥九平八　…………
```

　　先亮出左直俥驅包，屬當今棋壇主流變例之一。如改走兵五

進一，可參閱「謝靖先負鄭一泓」之戰。

7.………… 包2平7

飛右包轟三路兵直窺殺右底相，也是此類佈局的流行走法之一。在2007年全國象棋甲級聯賽上張申宏與聶鐵文之戰中曾走車1平2！傌七進六，包8進6（暫時不給右橫俥出擊機會的好棋）！俥八進一，車8進5，兵三進一（若先傌六進七？則包2平3，俥八進八，馬3退2，傌七進八，包3進2，炮五退一，士4進5，在雙方互纏中，黑方易走略優），車8平7，俥八平六，包8退2，俥一平二，士4進5，兵五進一，車7進1，兵五進一，包2平5，仕四進五，卒5進1，傌六進七，卒5進1，俥二平四，車2進7，傌三進五，車7進3！仕五退四，車2平5，仕六進五，車7退3！俥四平二，包8平5，炮九平六，車5平8，仕五進四，車8進1，俥六平二，包5平3，傌七進九，馬3進2，傌九進八，車7平4，炮六平八，馬2進1！至此，黑多子多象多雙卒大優，結果黑勝。

8.相三進一（圖103） 士4進5???

補右中士固防，旨在開出右貼將車反擊，敗著！導致棋形鬆散、易遭被動。如圖103所示，宜徑走卒7進1。以下紅有三種不同選擇：

①相一進三，包8平9，俥八進七，車1平3，俥一平四，車8進4，俥四進二，馬7進6！下伏包9平6打死俥凶著。變化下去，黑勢開朗易走，強於實戰，足可一搏；

②兵七進一，卒3進1，俥八進四，馬7進6，俥八平三，包8平6，傌七進六（若俥一平六??則卒3進1，俥三平七，包7退4！演變下去，黑有反先勢頭），馬6進4，俥三平六，士4進5，俥一平四，車8進4，雙方平穩，勝負難斷；

③相一進三，包8平9，炮五平六（若俥一平四？？則車8進5！黑可抵禦；又若兵五進一？？則車8進6！黑足可抗衡），車8進4，傌七進六，卒3進1，俥一平七，卒3進1，俥七進三，馬7進6，相七進五，馬6進4，俥七平六，包7平1。至此，雙方平穩，黑多卒優於實戰，足可抗衡。

9.俥八進七　車1平3

平右象位車保右馬，屬改進後流行變例。以往流行走馬7進8，傌七進六。以下黑有兩種不同選擇：

黑方　程　鋼

紅方　黃杰雄
圖103

①卒7進1，相一進三，馬8進6，傌六進七，包8平6，炮五平七，車8進4，相七進五，車8平4，兵九進一，車4進2，仕四進五，車4退3，兵七進一，馬4退3，俥八退三，馬6進7，炮七平三，包6平7，至此，紅雖多過河兵，但雙方基本均勢；

②包7平8，傌六進四，車8進1〔高起左車，既開通車路，又防傌四進六，如改走卒7進1？？則傌四進六，以下黑有3變：（甲）車1平3，炮九進四，士5退4，炮五平七，車8進1，炮七進四！黑難應付；（乙）車1平4，傌六進七，車4進1，俥八進二，士5退4，俥一平六，車8進1，俥六進四騎河捉馬，下伏炮九平六打死右肋車凶著，使黑4路車既不能車4進3吃俥，也不能車4平3殺傌而敗走麥城；（丙）車1進1，俥一平六，變化下

去，雙方互纏、各有千秋〕，炮五平七，卒7進1，傌四進六，車1進1，兵七進一，馬3退4，傌八退二，後包進1，傌一平六，卒7進1，兵七進一，卒7進1，炮九平三，前包進3，相一退三，車8平7，傌六進一，馬8進6，傌六平四，馬6進7，炮七平三，車1平4，傌八平六，馬4進2，傌四平七，馬2進3，傌七進四，車4進2，傌六進一，包8平4，傌七平六，車7進6。變化下去，黑必多子殺相大優。

10.炮九進四　…………

飛左邊包炸卒出擊，對黑右翼底線形成壓力，紅由此開始逐步擴先、易走。

10.…………　卒7進1　　11.相一進三　包8平9

平左邊包讓路出擊，著法明智。如急走包8進7?? 則仕四進五，馬7進6，傌一退一！演變下去，紅反易走佔優。

12.傌七進六　車8進4　　13.傌六進七　車8平7??

在紅雙炮圍攻中卒和黑少雙卒形勢下，現黑左車佔象台捉相，劣著！又慢了一步，導致被動挨打。宜以徑走包7平1炸邊兵窺視右邊兵策應右翼為上策。以下紅如接走傌一平七，則包9進4，傌三進一，包1平9，相三退一，車8進2，兵五進一，車8平1！窺捉紅邊炮後，黑下伏包9平5鎮中路反擊凶著，優於實戰，足可一搏，勝負難測；紅又如接走傌八退四？則馬3進1！傌八平九，車3進3！炮五平一，馬1進2，傌九進六，士5退4，傌一平六，士6進5，炮九進五，車3退1，傌六平九，馬7進6，相七進五，車3平1！後傌退二，包9平1，傌九進六，馬2進3，至此，紅雖多兵，但黑多馬，大優。

14.炮五平九!!　…………

紅急卸中炮，抓住戰機，乘虛而入，雙炮從邊線出擊，令棋

勢發生了質的變化！紅方由此穩穩掌控了主動權，開始步入佳境。

14.…………　包7平1　　15.前炮進三　馬3退4

16.俥八退四　車7進1

左象台車殺右上相窺傌，無奈之舉。如改走包1退1 ??? 則傌七進九！下伏傌九進七絕殺凶著，黑更難應，紅勝定。

17.俥八平九　車7進2　　18.傌七進九　包9退1

19.俥九平八　馬7進6　　20.俥一平八　馬6退4

21.前俥進六！　前馬進3

雙方殺炮（包）砍傌（馬）後，紅傌入邊陲、雙俥連直線，現沉俥邀兌作殺，大有炸平「盧山」和迅雷不及掩耳之勢，頗具大鬧九宮、克敵制勝之氣概，令黑方措手不及、疲於奔命、慌不擇路、顧此失彼！

現黑進前馬踩七兵，叫帥「抽俥」放手對博，如貪走車3平2 ??? 則俥八進八，車7退3，俥八退三，後馬進3（若象5退3，則後炮平七，象7進5，俥八平六，包9平8，俥六進二，包8進8，帥五進一，車7進4，帥五進一，士5進4，炮七進七！紅沉炮炸底象，捷足先登擒將入局），俥八平六！士5進4（若象5退3 ?? 則俥八退七，士5退4，俥六退一！砍馬殺車後，紅必勝；又若車7平4，則傌九進八，馬3退4，俥六退一！殺車後，紅也勝定），後炮平八！包9平2（若馬3進2，則傌九進七，包9平4，俥六進一，將5進1，炮八平六！紅再得一包後，淨多兩子一兵也必勝），俥六進一，車7平4〔若馬3進4，則傌九退七，以下黑如接走包2平3 ??? 則炮八進七，將5進1，俥六進一！紅速勝；又如改走包2進2，則傌七進八！馬4退3（無奈，否則俥六進二，將5進1，炮九退一！紅速勝），俥六平七！車7

平4（若象5進3??則俥七進二，將5進1，炮九退一，將5進1，俥七平五，將5平6，俥五平四，將6平5，俥四退一！車7平4，兵七進一！車4平3，俥六平五！將5平6，傌八進六！傌到成功，下伏俥五平四殺著，紅勝），俥七進二，將5進1，炮九退一，車4退3，俥七平六，象5進7，俥六退一，將5進1，俥六平四！下伏傌八退七，將5平4，俥四平六殺著，紅速勝〕，俥六平七！紅淨多兩子勝定。

22. 前炮平七　象5退3　　23. 後俥平七　馬3進4

24. 俥七平六

紅前炮炸黑底象位車後，後俥連續追殺前馬，令黑方防不勝防、難逃滅頂之災。以下黑如續走前馬進2，則傌九進七，包9平3，炮九進七，馬2退4，仕六進五，前馬退3，炮九平七，馬4進5，炮七平四，士5退4，炮四平六，包3進8，俥六進七，象7進9，炮六平七！下伏炮七退一，馬5退4，俥八平六殺著，紅方完勝。

此局雙方一開戰就捲入了五九炮對右包過河炸三路兵之爭。紅揚右邊相、伸左直俥捉馬、飛左炮轟右邊卒，黑補右中士、平右象位車保馬渡7路卒地爭地盤、搶空間步入中局。當紅飛左邊炮擊卒、揚右邊相殺卒、躍左盤河傌踩卒連得三個卒後，黑左包平邊伸左直車巡河、在第13回合走車8平7捉相導致被動、錯失戰機、成算不足、後患無窮，這一步不甘防守、急躁冒進的敗著，反被紅炮邊路突破而先聲奪人。

是盤雙方佈局沉穩、攻防到位、令人讚歎。中盤格鬥黑急功近利、反遭敗績，紅方勇猛剽悍、一改以往沉穩含蓄棋風，令人震撼、耐人尋味、精準打擊、不留後患、搏擊風浪、全線發力、強勢出擊、直搗黃龍的深厚的佈局基本功和精湛的中局搏殺能

力，令人讚歎不已、回味無窮的精彩力作和經典殺局。

第104局　（湖南）黃仕清　先負　（四川）鄭惟桐

轉五九炮右橫俥佔右肋道挺中兵對屏風馬右中士象過河包又巡河左直車過河

1.炮二平五	馬8進7	2.傌二進三	車9平8
3.兵七進一	卒7進1	4.傌八進七	馬2進3
5.俥一進一	象3進5		

這是2011年1月11日「珠暉杯」象棋大師邀請賽首輪黃仕清與鄭惟桐之間的一盤龍虎激戰。雙方以中炮七路傌橫俥對屏風馬右中象互進七兵卒開戰。

五九炮輔之以右橫俥的進攻陣勢時間不長，不像五七炮、五八炮、五六炮那樣在征戰屏風馬方面經過了漫長歲月，但它卻是近20年來發展較快、健康成長的一種佈局形式。這套橫俥戰術，開始逐步在各類佈局體系中佔有重要地位，與直俥相比，雙方各有千秋。直俥出擊的落點甚多，主要是過河後去壓制對方火力的發揮，或巡河來智守前沿、捍衛邊防、相台哨所；橫俥則主要是進駐、連接、掌控雙方九宮左右的肋道後來組攻或兼防兩側。

由於五九炮右橫俥的形成在時間及層次上（主要表現在分邊炮上）有所不同，故其引發的局面千姿百態，令人眼花瞭亂，變化也是標新立異、層出不窮，令人大飽眼福、讚歎不已！黑先補右中象固防，旨在儘快開出右翼主力，使兩翼子力均衡發展，屬改進後主流變例之一。如改走象7進5，可參閱本章「宗永生先勝黃竹風」之戰；又如改走車1進1，可參閱本章「趙利琴先勝

劉龍」之戰。

6.俥一平四 …………

平橫俥佔右肋道，伺機巡河或進護兵林線伏擊，以減少黑左過河車或左外肋馬發威機會。如改走炮八平九，則成五九炮陣勢，可參閱本章「謝靖先負鄭一泓」「黃杰雄先勝程鋼」之戰。又如改走俥一平六，則士4進5，炮八平九，以五九炮陣勢將紅方子力伺機朝黑方右翼集結大兵團。故以下黑有馬7進6、包2進4和包2進2三路變化，結果前者為黑單車包組攻火力不足使紅反先手，中者為紅雙俥靈活、傌炮威嚴、下伏傌八進七踏卒先手棋佔優，後者為紅大子靈活佔優的不同走法。

6.………… 包2進4

伸右包過河窺殺三路兵出擊，著法靈活，既可隨時巡河智守，又可伺機進左包成「雙包過河」反擊戰術，還可防紅一旦走炮八平九成五九炮陣勢，黑可亮出右直車成右包封俥戰術抗衡。如改走包8進2，可參閱本章「柳大華先負許銀川」之戰；又如改走包8平9，可參閱本章「王斌先勝張申宏」之戰；還如改走士4進5，可參閱本章「趙利琴先勝馬利平」「鄭一峰先負黃杰雄」和「黃杰雄先勝廖鐘」之戰。此外，在1987年第六屆全運會象棋團體決賽上言穆江與趙慶閣之戰中曾走過馬7進8，結果雙方局勢平穩，紅方略先，最終戰和。

7.兵五進一 …………

急進中兵，欲從中路強行突破，同時不給黑包2平7擊兵窺殺右底相機會，但進攻意圖過急，易遭反擊，會陷入被動。筆者曾走過炮八平九應戰，效果不錯。

以下黑如接走包2平7，則相三進一，士4進5，俥九平八，包8平9，俥四進三，卒7進1（棄7卒開闢活動場地，引誘紅俥

殺卒後，黑躍左盤河馬控制紅俥出路，構思頗巧）！俥四平三，馬7進6！兵五進一（此刻衝中兵勢大力沉、兇悍有力！既可隨時盤俥從中路進取，又可伺機揮俥於兵林線快速控制黑馬包活動範圍），車8進6，兵五進一（在1985年南京舉行的全國象棋聯賽上胡榮華與劉殿中之戰中曾走俥三平四攔馬，被黑方取得抗衡優勢，要不是胡司令功底深厚，恐怕會翻盤於此著），卒5進1，俥三平四，馬6退8（冷靜護中卒。如改走車8退2保馬??則俥七進五後，黑方立即被攻擊），俥八進三！車1平4（另有兩變，僅作參考：①馬8退6??俥四平三，馬6進7，俥三退一，車8平7，俥八平三，包9平7，俥三平六，包7進5，炮五進五！象7進5，炮九平三，紅雖少中兵，但兵種齊全多相佔優；②包9平7??俥七進六，包7進5，炮九平三，包7平5，仕六進五，車1平4，俥六退四，卒5進1，俥四平五，車8平6，俥五退一，車6平5，俥八平五，下伏俥五進三追馬破卒和俥五平三窺殺底象兩步先手棋，紅也得勢佔優易走），俥七進六，包7平4（若車4進3？則炮五平六！以下黑有兩變：①包7平4，俥四退一，車8平6，俥六退四，包4平5，俥三進五，車4進4，俥五進四，車4退4，俥四進二，車4平8，俥四進五，車8平5，俥八平五，象5退3，俥五退三，車5進3，俥三退五，包9進4，俥五進六，馬3退1，炮九進四！卒9進1，變化下去，雙方在無俥車棋戰中，和勢甚濃；②車4平7???炮九進四！馬3進1，俥八進六，士5退4，俥八平六！將5進1，俥四進五！紅雙俥砍去雙底士後，形成了在黑方底線「霸王車」勝勢，紅勝），俥六進七，馬8退6，仕六進五，車8平7，兵七進一，包9平7，炮九平六，包4平3，俥七進九，包7退1，兵七進一！馬3退1，俥四平七！

雙方在6個大子均俱全的局勢下，紅有中炮過河兵參戰，且雙俥傌炮佔位靈活大佔優勢，結果紅多子擒將入局。

7.…………	士4進5	8.俥四進二	包2退2
9.炮八平九	車1平2	10.俥九平八	包8平9
11.兵九進一	車8進6	12.俥八進三	馬7進8
13.仕四進五	包9平7!		

在雙方演變成五九炮雙俥佔兵林線右中仕進中、九兵對屏風馬右中士象右包封俥後巡河左邊包過河車左外肋馬互進七兵卒的流行陣勢之時，黑方小俠鄭大師面對紅方老俠客黃大師毫無懼意、毫不猶豫地拋出了平左邊包窺打三路兵的最新中局試探型攻殺「飛刀」！一下子令紅方瞠目結舌、驚詫萬分！好久都沒緩過神來。

在2008年7月24日的全國象棋明星邀請賽上黃仕清與王斌之戰曾走過車8平7，俥四平三，馬8進7，俥八平三，包9平7，俥三平八，包7進5，傌七進五，包7平1，相七進九，卒3進1，兵七進一，象5進3，圖104炮五平一，卒5進1，炮一平五，卒5進1，炮五進二！演變至此，黑雖多卒，但最終戰和。

14.傌七進六　車8平7(圖104)

黑左車滅兵暗藏殺機，看似平淡無奇，實已布下天羅地網！

15.傌六進七???　…………

策左傌貪卒，敗著！誤入陷阱、難以自拔、頹勢難挽、厄運難逃。如圖104所示，宜徑走俥四平三！馬8進7，俥八平四，包2進1，傌六進五！馬3進5，炮五進四，車2進4，兵五進一，車2平5，炮五平三，馬7退6，俥四平八，包2退3，傌三進二，卒7進1，傌二進一，包7平9，炮三平九！演變下去，黑雖有過河卒助戰，但掀不起大浪，紅多邊兵易走，足可一搏，鹿

死誰手,勝負一時難測。

15.…………　包2平3!

16.兵七進一　…………

平右包佔象台窺視左底相伏殺,精妙絕倫得俥凶著!紅此時此刻似如大夢初醒,可丟俥定論已悔之晚矣!紅挺七路兵殺包棄俥,無奈之舉。如貪走俥八進六(若俥四平三???則包3進5悶殺,黑速勝),則馬3退2,兵七進一,車7平6!棄包得俥,黑有車必勝紅無俥。

黑方　鄭惟桐

紅方　黃仕清
圖104

16.…………　車2進6　　17.俥四進五　…………

肋俥塞象腰,明智之舉。如改走俥四平八???則車7平2!將形成黑有車必勝紅無俥的局面。

17.…………　車7平6!　　18.俥四平二　…………

黑不失時機,利用兵林線「霸王車」威力,平左肋車邀兌,趕走紅塞象腰肋俥,頗有得勢不饒人、欺人太甚之嫌。至此,紅方黃大師也已回天乏術,只有聽天由命了。以下殺法是:

包7進5,炮九平三,馬8進9,炮三平四,馬9退7,炮四退二,象5進3,俥二退二,車2平5,俥二平一,車5退1(黑殺去中兵後,多子多卒、兵多將廣地步入了勝勢)!相三進一,車6平8,俥一平四,象7進5,相一退三,馬7進8,俥四退四,馬8進7!俥四平三,車5平7!俥三平一,馬7退8,仕五進四,馬8退6,俥一退一,車7平5,炮四進三,車8平6,仕

四退五，車6平3，俥一進一，車3進3！炮五平七，車5平1！
黑雙車殺相又破兵後，現淨多子多三個高卒及雙象完勝紅方。

　　此局雙方開局伊始就步入了五九炮對右包過河又巡河的激烈
角逐。紅進右肋俥和左直俥於兵林線驅包聯成「霸王俥」，黑退
右包巡河平左包讓路進左車過河和左外肋馬反擊地早早進入了中
盤廝殺。關鍵時刻，黑在第13回合推出了平左包窺打三路兵的
最新中局攻殺「飛刀」、又在第14回合平左車殺三路兵設下陷
阱後，紅方竟然在第15回合走傌六進七貪卒正中下懷、落入陷
阱、難以自拔。黑方抓住戰機，棄包得俥、獻包炸傌、馬象殺
兵、中車掃兵、馬踩底相、棄馬兌炮、車砍底相、車掠邊兵，最
終以多子多卒象破城擒帥。

　　是盤佈局以舊式佈陣開戰，雙方互不相讓。剛入中局，黑祭
出攻殺「飛刀」、設下反擊陷阱，頗具迷惑味道；紅挨這刀後，
凶多吉少、方寸大亂、自亂陣營、自吞苦果、慌不擇路、疲於應
付，最終難逃滅頂之災的「短平快」精彩殺局。

第105局　（北京）劉亦歡　先負　（上海）黃杰雄

轉五九炮右橫俥進中兵盤頭馬對屏風馬右中象過河包雙直車左外肋馬

1.炮二平五	馬8進7	2.兵七進一	卒7進1
3.傌二進三	車9平8	4.傌八進七	馬2進3
5.俥一進一	象3進5		

　　這是2014年1月1日網戰象棋對抗賽第6局（在前5局中，
雙方各勝兩局且和一局，平分秋色）劉亦歡與黃杰雄之間一場兩
強相遇勇者勝的殊死之戰。雙方以中炮右橫俥七路傌對屏風馬左

直車右中象互進七兵卒拉開戰幕。一般來說，應對中炮橫俥陣勢一般啟用右中象為主流變例。如要啟用工整玲瓏、較有發展前途的象7進5，可參閱本章「宗永生先勝黃竹風」之戰；又如啟用一開始便顯示其具有無窮生命力的橫俥對橫車的車1進1，可參閱本章「趙利琴先勝劉龍」之戰。

6.炮八平九 …………

紅平左邊炮，直接用五九炮陣勢出擊，迅速形成了五九炮右橫俥的流行變例，旨在強勢出擊，意欲非勝或至少能和，紅方能如願修成正果嗎？讓我們拭目以待吧！如先走俥一平四佔右肋道出擊，可參閱本章「王斌先勝張申宏」「趙利琴先勝馬利平」「鄭一峰先負黃杰雄」和「黃杰雄先勝廖鐘」之戰；又如改走俥一平六佔據左肋道，即朝黑右翼集結大兵團，則黑有包2進4、包2進2和馬7進6三路變化，結果前者為紅雙俥靈活、傌炮威嚴佔優，中者為紅方佔優，後者為黑單車帶包組攻火力不足而紅反先手的不同走法。

6.………… 包2進4 7.兵五進一 …………

急衝中兵，要強行從中路突破，兇猛異常，意味著一場龍虎激戰已箭在弦上、不可避免了。如改走俥一平四，則士4進5，俥九平八。以下黑方有兩種不同選擇可供參考：

①車1平2，傌七進六（在1976年全國象棋賽上楊發星與施覺民之戰曾走過兵五進一，包8進4，俥四進七，馬7進8，結果雙方戰和），以下黑又有包8進6和包8進4兩路變化，結果前者為雙方利弊交錯、各有千秋，後者為紅方佔優的不同走法；

②包2平3，兵五進一，包8進4（若馬7進8，則兵五進一，馬8進7，兵五進一，演變下去，紅優），兵三進一，包3平7（若卒7進1？則俥四進二，馬7進8，俥四平二，變化下

去，也是紅先），傌三進五（由於黑雙過河包封鎖兵林線缺少車馬配合，故沒有多大威力，紅現用中炮盤頭傌進攻，反倒有較強攻擊力），以下黑方又有車8進4、包8平5和卒7進1三種變化，結果前兩者為紅方佔優、後者為紅子靈活佔先的不同下法。

又如改走俥一平四後，黑接走包8平9，炮八平九（也可徑走炮八進二，但不屬於本書研究範圍），以下黑方有三種選擇：

①包2進4，以下紅有俥九平八和兵五進一兩路變化，結果前者為雙方相差無幾，後者為紅兵咬車、紅俥踩包佔優的不同走法；

②車1平2，俥九平八，包2進4，以下紅方又有俥四進三、相三進一和兵五進一3種變化，結果前兩者為雙方均勢、後者為雙方各有千秋又互有顧忌的不同弈法；

③士4進5，俥九平八，車1平2，俥八進六，車8進6，以下紅方又有炮五平六和傌七進六兩路變化，結果前者為紅子靈活佔先、後者為雙方各有顧忌的不同著法。

再如改走俥九平八，則車1平2（若包2平7，則相三進一，士4進5，俥八進七，馬7進8，傌七進六，以下黑又有包7平8和卒7進1兩路變化，結果前者為黑方先手、後者為均勢的不同弈法），兵五進一，包8進4（另有包2平3、包8進6和包8平9三種變化，結果前者為黑可抗衡、中者為黑伸包攔俥奪得先手、後者為紅雖先手但頗難發展的不同下法），俥一平四，士4進5，俥四進三，車8進4，炮九退一，包8進1，炮九平五，包2平3，俥四退一，車2進6，俥四進五（若貪走俥八進三 ??? 則包3進3！黑速勝），車8進2！

至此，黑雙車佔卒林線主動。除上述走法外，還可參閱本章「黃杰雄先勝程鋼」之戰。

　　7.…………　車8進1

　　高起左直車，準備右移出擊，屬改進後著法，意要出奇制勝。如改走包8平9，可參閱「謝靖先負鄭一泓」之戰。

　　8.俥一平四　車1平2　　9.俥四進五?? …………

　　伸右肋俥入卒林線過急，劣著！錯失先機。同樣進肋俥，宜以走俥四進二牽制黑右過河包為上策（以往也流行過走俥九平八，包8平9，兵一進一，車8進5，俥四進五，車8平7，兵五進一，士4進5，炮五進四，車7平3，傌七進五，馬7進5，傌五進六，車3平4，傌三進四，車4退1，傌四進五，馬3進5，俥四平五，車2進4，俥五平七，車4平5，炮九平五，車5退1，兵七進一，車5進3，相七進五，包2平5，傌六退五，車2進5。演變下去，紅雖有過河兵助戰易走，但局勢簡化後，紅要發展、取勝難度不小）。

　　以下黑如接走馬7進8，則兵五進一，卒5進1，俥四平五，包2平7，炮五進三！士4進5，相三進五，包8平7，傌七進六，車2進3，炮九平七！變化下去，黑雖多卒，但紅有中炮，且下伏傌六進七踏卒出擊先手棋，紅方主動、子位靈活，紅勢開朗、易走。

　　9.…………　　馬7進8　　10.俥四平二　馬8進7

　　11.傌三進五?? …………

　　傌進中路，不給黑渡7路卒參戰機會，過早，易給黑方擺脫左翼車包受拴困境。宜徑走俥九平八保持雙俥緊拴黑雙車雙包現狀較為穩妥。

　　以下黑如接走卒7進1，則俥二平三，馬7進5，炮九平五，車8平4，俥三退二，車4進6，傌三進五！車4退1，仕四進五，包2平5，俥八進九，馬3退2，俥三退一，車4平3，傌七

進五，車3進3！兵五進一，卒5進1，炮五進三！士4進5，傌五進三，車3退4，傌三進二，車3平6，俥三進四，包8退2，傌二進三，車6退4，俥三平五，將5平4，俥五平三，包8進9，相三進一，車6進3，炮五退三！變化下去，紅雖少兵，但俥傌炮有攻勢，強於實戰，足可抗衡，鹿死誰手，勝負難測。

　11.…………　　　　車8平4

　12.俥二進一　　　車4進5(圖105)

　13.傌五退三???　…………

　紅在多子得勢局面下，現逃中傌，敗著！導致自亂陣腳、多子失勢，最終飲恨敗北。如圖105所示，宜以棄還一子、拓展攻防局面、分庭抗禮為上策。可逕走仕六進五！包2平5，傌七進五，車4平5，炮五平四！馬7退5，俥二退三，馬5進3，炮九平七，士4進5，兵一進一，車2平4，炮四平一，車5平9，兵九進一，卒5進1，俥九進三！演變下去，黑雖多雙卒，但兵林線車馬被牽制，雙馬呆滯，5、7路卒無法過河，紅方滿意，強於實戰、可以抗衡，並伏有反彈機會。

黑方　黃杰雄

紅方　劉亦歡
圖105

　13.…………　　車4平3

　14.炮九平八　　車2平3

　15.傌三退五　　馬7退5！

　黑方不失時機，雙車出擊、棄子得勢，現回馬踩中兵，反擊力度會更大更強烈！黑方由此開始漸入佳境。

16.俥二平四　卒7進1

17.兵九進一　士4進5

18.俥四進一　後車平4　　19.俥九進三??　………

　　在黑方巧渡7路卒、補右中士、亮出右貼將車後，紅進左邊俥拴鏈兵林線車包過急，又失化解攻勢機會，由此陷入困境。同樣反擊，應以因勢利導、順勢而為地先走炮五平三為上策。以下黑如接走象7進9，則俥九進三，車4進8，炮三退一，車4退4，相三進一，卒7進1，俥四退四！變化下去，紅可化解黑方攻勢，雙方互相牽制、各有顧忌，紅不難走且多子可抗衡，鹿死誰手，勝負一時難測。以下殺法是：

　　車4進8！炮五平三，將5平4（御駕親征，解殺還殺佳著！這是一步精妙絕倫的反擊要著！黑方就此由優勢開始逐步轉為勝勢）！炮八退二，車4平2，相三進五，卒7進1，炮三平一，卒7進1，相五退三，卒7平8，俥四退六（棄右肋俥避黑跳仕角殺著，無奈之舉。如硬逃炮一退一???則馬5進4殺），馬5進6！炮一平四，卒8平7，炮四進四，卒7平6！炮四平七，車3退1，炮八進三，車3退2！炮八平六，將4平5，傌七進六（進傌出擊無奈，如改走俥九退二邀兌俥，則黑車馬過河卒也能完勝紅雙傌炮仕相全），車3進2，傌六進四，卒6進1！傌五進四，車2平4！黑卒臨城下、車佔右肋，勝局已定。

　　以下紅如續走前傌進六，則卒6進1！帥五平四，車4進1！帥四進一，車3進3！傌四退五，士5進4，下伏車4平5殺中傌勝著，故紅只好續走炮六平四，車4退6！俥九平五，車4進5，俥五進三，車3進1，炮四平五，將5平4，炮五平六，士4退5，俥五平六，將4平5，俥六退二，車3平7！俥六平五，車7退1，帥四進一，車4退1，俥五退二，車7退1，帥四退一，車4平

5！抽紅俥後黑方完勝。

筆者終於以三勝兩負一和戰勝劉亦歡奪冠。

此局雙方開戰伊始就聽到了五九炮右橫俥挺中兵對右中象過河包的「鬥炮」聲。但好景不長，紅首先在右橫俥佔右肋後，在第9回合走俥四進五、在第11回合走傌三進五過早錯失先機而落入下風，險遭被動。

但更令人費解的是，剛步入中局後不久的第13回合，紅竟然逃走傌五退三自亂陣腳而多子失勢。以後雖經過頑強奮戰緩和了一點局勢，但卻又匪夷所思地在第19回合走俥九進三錯失最後化解攻勢機會，而被黑方果斷進車出將、車卒壓雙炮、卒壓炮逼紅送俥、卒臨城下、雙車殺炮相、棄卒掃仕相、獻士攔傌炮、車殺傌又破相、雙車左右交錯殺抽俥勝。

是盤佈局在套路裡循序漸進、輕車熟路。中局搏殺紅因四失戰機而陷入困境，黑因勢而謀、果斷進取、棄子取勢、兌子爭先、謀子追殺、運子強攻，最終得子完勝的精彩佳作。

第五章
五九炮對屏風馬的其他
各種佈局

第106局 （網戰)張思杰 先勝 （網戰)凌 峰

轉五九炮過河傌進中兵左橫傌對屏風馬左中象右橫車佔右肋道
高起右包渡3卒

1.炮二平五 馬8進7 2.傌二進三 車9平8

3.傌一平二 卒7進1 4.傌二進六 馬2進3

5.兵七進一 象7進5?

這是2014年4月11日象棋網戰對抗賽中張思杰與凌峰之間的一盤「棋鬆型散、互失良機」的經典反面教材。雙方以中炮過河傌對屏風馬左中象互進七兵卒拉開戰幕。黑先補左中象固防屬老式陳舊走法，不易拓展反擊局面。同樣飛象，宜改走象3進5，傌八進七，馬7進6，這樣補中象進7路馬出擊後，黑勢不錯，遠遠強於實戰。其實此著早已悄悄地被車1進1、馬7進6、包8平9、包2進4、包2平1和士4進5等六種著法所替代了。

現試演車1進1（後5種走法，本書均有詳細介紹）：以下紅接走傌八進七，車1平4，傌九進一（新著！豐富了中炮過河傌對屏風馬橫車的各路變化），車4進5，傌九平四，車4平3，

傌三退五（上一回合紅平四路俥引誘黑車壓傌，現退窩心傌與平四路俥有連貫反擊作用，用意較為含蓄）！以下黑方有車3退1、包8平9和象7進5三路變化，結果前者為紅大子靈活易走、後兩者均為紅方較優的不同下法。

6.傌八進七　車1進1？

高起右橫車，準備佔肋道出擊，過急，錯失良機。宜先走馬7進6，俥二退二，馬6進7，炮五平六，包2進2，炮八進一，包2平5，相三進五，馬7退8，俥二平六，車1平1（或走車1平2）。至此，黑主力出動不慢，形勢要好於實戰。但以往網戰曾流行過包2進4？？兵五進一，車1進1，兵九進一。以下黑方有兩種不同選擇：

①車1平4，俥九進三，車4進5，以下紅方又有傌三退五和傌七進八兩種變化，結果前者為紅得子佔先、後者為黑車生根不受牽制且有過河卒參戰反先的不同走法；

②包2平3？？俥九進三，包3進3，仕六進五，車1平2（若包3退4？？則傌三進五，卒3進1，兵五進一，卒5進1，傌五進七，卒3進1，傌七進五，卒3平4，炮五進三，士6進5，俥九平七，變化下去，紅雖少過河兵，但有中炮且子位靈活、佔優易走），兵五進一。以下黑又有士6進5和卒5進1兩路變化，結果前者為紅方佔優、後者為紅勝的不同走法。

7.俥二平三　…………

平右俥壓馬，不給左馬盤河出擊機會。另有3變，僅作參考：

①俥九進一，包2進1，俥九平六，車1平6，兵五進一（欲讓雙傌由中路盤頭出擊，以挑起中路攻勢）！馬7進6，兵五進一（若俥六平四？？則卒7進1，兵三進一，馬6退8，俥四進

八，士6進5，下伏包8平6關俥先手棋，黑勢不錯，易走），卒5進1，俥二平七，包2進3，傌七進五（若俥六進二？？則包2平7，相三進一，包8進4，俥六進一，包7平3！黑有反攻勢態佔優），以下黑方又有馬6進5、包2平3和包2平7三種變化，結果前者為紅方勝勢、中者為紅方佔優、後者為雙方均勢的不同弈法。

②炮八平九，包2進4，兵五進一，車1平4，俥九平八，車4進5，傌三退五，車4平3，炮九退一，馬7進6，炮九平七，車3平7，俥二平四，包8進2，炮五進一，以下黑方又有馬6進5、包2平4和包2退6三種變化，結果前者為雙方均勢、中者為黑方佔優、後者為紅方較優的不同著法。

③兵五進一，車1平4，兵五進一，包2進4，以下紅方又有兩種不同選擇：(甲)傌七進五，車4進5，以下紅又有傌五進六和傌五進四兩種變化，結果前者為紅優、後者為在雙方對攻中紅反較優的不同著法；(乙)兵九進一（為左俥快速開路），黑方有包2平3和車4進5兩路變化，結果前者為紅各子靈活有發展前途、後者為紅方較優的不同下法。

7.…………　車8平7　　8.兵五進一？？…………

急進中兵，強行從中路突破，劣著！適得其反、錯失先機。宜以先走俥九進一伺機佔肋道後協助從中路突破較為合理。以下黑如接走包2進4，則兵五進一！包8進3，俥九平六！包8平3，相七進九，包3進1，兵三進一，卒7進1，俥三退二，下伏兵五進一或後俥三平七或俥三平八得子的先手棋，好於實戰，顯而易見，紅仍持先手。

8.…………　車1平4？？

搶出右肋車發威，劣著！錯上加錯，導致丟失良機。應將計

就計及時高起包2進1於卒林線驅俥為上策。以下紅如續走俥三平二，則車7平8，俥二退二，車1平6，兵三進一，卒7進1，俥二平三，馬7進8。演變下去，黑方大子先後出動均衡，子位較實戰靈活，易走，呈逐步反先趨勢。

　　9.俥九進一　包2進1　　10.俥三平二　包8退1??

　　左包退1，空著，又一步失先緩手。同樣退左包，應以穩固陣形為最終目的，徑走包8退2為上策。以下紅如接走兵五進一，則車4進5，傌七進五，卒5進1，俥二平七，包2進3，炮五進三，士6進5。演變至此，雙方均在捉傌（馬），黑陣形、局勢均較為穩固，強於實戰，足可抗衡，鹿死誰手，勝負難斷。

　　11.炮八平九?　…………

　　左炮平邊路，形成遲到的五九炮直橫俥挺中兵對屏風馬左中象右橫車高起右包打俥互進七兵卒陣勢，其實從以下實戰結果看，此著過軟，不切實際。宜以徑走俥二進一壓包擠馬為上策，不給黑迅速挺3路卒捉俥渡河的反擊機會。

　　以下黑如接走包8平5，則炮八進二，馬7進6，俥九平四，馬6進7，俥四進二，卒7進1，相三進一，車4進6，傌七進六，車4平2，炮八退一，車2平4，傌六進七，車4平3，相一進三，車7進5，傌三進五，車3進2，炮五平三，車7平5，俥二進二！包5平6，俥四平三！下伏俥二平四砍底士催殺和炮三平五打車兩步先手棋。在雙方激烈搏殺中，紅雖殘去雙相，但多子得勢，優於實戰，足可一搏，勝負一時難測。

　　11.…………　卒3進1!

　　黑衝3路卒，捉俥頂兵，強勢出擊、咄咄攻勢，黑已反先。

　　12.俥二退五??　…………

　　俥退下二線，試圖用「霸王俥」還擊，壞著！錯失掌控局勢

良機。同樣退俥，宜徑走俥二退二！卒3進1，傌七進五，卒3進1，俥九平七，馬3進2，傌五進七，包2平3，俥七平八，馬2進4，炮九進四！變化下去，紅雙俥子位靈活，雙炮窺視中卒，左炮隨時可沉底發威，左相台傌又可伺機赴臥槽出擊，紅方容易掌控局勢，優於實戰，大有機會快速反先。

12.………… 卒3進1

13.傌七進五 車4進5

進右肋車於兵林線壓住盤頭傌，壞棋！導致丟子失勢。宜改走卒3進1！傌五進七，包2平3，俥九平六，卒3平4，傌七退八，象5進3！兵五進一，包8平5，兵五進一，馬7進5，傌八進六，包3進6，仕六進五，包5進6，相三進五，包3退2！傌三進五，馬5進6，俥二進三，車4進5，俥六進二，馬6進4，俥二平六，馬4進3，俥六退三，前馬退1，傌五退七，馬1退3，俥六進二，後馬進4。至此，黑多子又得相，大優。

14.俥二進七 馬7進6

15.炮九平七 卒3平2(圖106)

16.俥二平七??? …………

右俥左移驅右馬，敗著，導致得而復失，陷入被動。同樣平俥，如圖106所示，宜徑走俥二平八！包2進1，俥九平四，馬6進7，俥四進二，卒7進1，兵五進一，車4退1，炮七進七，象5

退3，俥四進四！馬7進5，相三進五，卒7進1，俥四平七！卒7進1，俥八退三！卒5進1，俥八平五，士6進5，俥七進二。變化下去，黑雖多雙過河卒，但紅多子多雙相，仍持先手易走。

16.…………	包2平3！	17.俥七平四	包3進6
18.仕六進五	馬6進5	19.傌三進五	車4平5！
20.俥九退一	包3退1	21.俥九平七	包3平2
22.炮七進七	象5退3	23.俥七進七	士6進5
24.俥四退二	卒7進1？？		

以上雙方先後兌去雙傌（馬）相（象）後，黑方趁勢追回失子，形成雙方大子仕（士）相（象）對等。黑在淨多過河卒的有利形勢下，現卻渡7路卒邀兌而放棄中卒，又一敗著，錯失最後良機，導致最終飲恨敗北。

宜徑走包2退2！俥四平五，包2平7，俥七退一，車7平6，兵五進一，卒7進1！俥七進三，車6進1，帥五平六，車5平4，帥六平五，包7平5，兵五平四，將5平6，兵四進一，車4平1，帥五平六，車1平4，帥六平五，卒2進1（以下紅如錯走兵四進一？？？則車6進1！下伏車6進7殺著，黑反速勝）！變化下去，黑多過河卒易走，強於實戰，足可抗衡，鹿死誰手，勝負一時難料。以下殺法是：

俥四平五，卒7進1（宜以走車7平8伏擊為上策，以下紅如接走炮五平七，則象3進1，炮七進四，車5平3，俥五平一，車3進3，仕五退六，士5進6，俥七平五，士4進5，俥五平九，包2進1，俥九進二，士5退4，俥一平五，士6退5，帥五進一，車3退1，帥五進一，車8進7！黑雙車藉底包之威，左右夾殺，反客為主，反敗為勝）？炮五平七，象3進1，炮七進四，車5平3，俥五平一！車3進3，仕五退六，士5進6，俥七平五，士4進

5，俥五平九，包2進1，俥九進二！士5退4，俥一平五！士6退5，帥五進一，車3退1，帥五進一，包2平3？宜改走卒7平6！！炮七進三！車3退8，俥九平七，車7進7，帥五退一，車7進1，帥五進一，卒6平5，帥五平六（若帥五平四，則車7退1，**帥四退一，卒5進1，黑勝**），卒5平4，帥六平五，車7退1，帥五退一，卒4進1，俥五平四，車7進1，俥四退五，卒4進1，帥五平六，車7平6，仕六進五，車6退3，兵五進一，車6平3！黑多子勝定???帥五平六！御駕親征，出帥助殺，下伏俥九平六殺著。

以下黑方如接走將5平6，則俥五進二，包3退6，俥九平六！雙俥挖去雙士擒將，紅方死裡逃生，獲勝。

此局雙方開戰後不久就捲進了五九炮對左中象右橫車高起右包的爭奪。現在黑補左中象已被其他7種走法替代，高起右橫車又錯失良機；紅方好景也不長，在第8回合走兵五進一急躁冒進丟失先機。黑接著走車1平4錯上加錯、在第10回合走包8退1空著，令人匪夷所思；而紅方也接連在第11回合走炮八平九過緩、在第12回合走俥二退五失控，雙方就這樣步入了中盤格鬥。就在紅右俥殺左包得子、黑左馬盤河追殺中俥、紅左炮窺打3路馬底象、黑過河卒讓開之際，紅卻在第16回合走俥二平七捉殺右馬，使得子後復失、陷入被動。

然而，當雙方兌去雙俥（馬）相（象）後，黑又追回失子，在雙方子力基本相等、黑淨多過河卒的有利形勢下，黑卻挺7卒棄中卒又留下遺憾。以後黑方還在第25回合走卒7進1、在第35回合走包2平3又兩次晚節不保地讓已「煮熟了的鴨子」給飛走了，再次匪夷所思地將到手的大好河山拱手相讓，最終被紅雙俥挖去黑雙士，死裡逃生、反客為主、反敗為勝地擒將入局。

是盤紅方在佈局上先緊後鬆，黑方未能抓住機會而出漏丟子；而紅得子後也未能抓住機遇，兩度送給黑方機會。但以後黑未能找準位置對抗反擊，最終再兩失勝機而給紅方死裡回生、捷足先登擒將入局、「互送良機」、教訓深刻的反面「佳作」。

第107局 （河北）王瑞祥 先負 （上海）謝 靖

轉五九炮左直俥過河兌中兵對左包封俥轉屏風馬右三步虎中士左中象

1.炮二平五　馬8進7　　2.傌二進三　車9平8

3.俥一平二　卒7進1　　4.傌八進七　包8進4

這是2012年10月20日全國象棋個人錦標賽第11輪王瑞祥與謝靖之間的一盤精彩格鬥。王瑞祥這位河北小將在本屆比賽中發揮不錯，此盤如能獲勝，將很有可能獲得「象棋大師」稱號。他能如願嗎？讓我們拭目以待吧！

雙方以中炮右直俥七路傌對左正馬直車進7卒左包封俥拉開戰幕。紅先進左正傌一改出子次序，反給了黑伸左包過河封俥的機會。紅如徑走俥二進六，則馬2進3，兵七進一，包8平9，俥二平三，包9退1，傌八進七，士4進5，炮八平九，車1平2，俥九平八，包9平7，俥三平四，馬7進8，俥四進二（另有俥四退一、俥四退二、俥四退三、傌三退五、炮五進四和炮九進四等多種本書第一章均有介紹過的不同下法），包2退1（另有包7進5後雙方互有顧忌的不同下法），俥四退三，象3進5，俥八進七，馬8進7，俥四退二，包7進1，傌七進六，車2平4，傌六進七，包2平3，兵七進一，車8進8〔若車8進5？則兵五進一，車8平5，以下紅有兩種選擇：（甲）傌三進五？？馬7進

6，變化下去，黑速反先；（乙）仕四進五！卒7進1，炮九進四，以下再走炮五平九後，紅攻勢甚猛〕。以下紅有3變：

①仕四進五，車8平7，相三進一，以下黑又有車4進6和馬7進9兩種變化，結果前者為雙方各有千秋、後者為雙方對攻的不同下法；

②炮九平七，以下黑又有車8平3、車8平4和馬7退8三種變化，結果前者為紅在對攻中多子佔優、中者為雙方對攻、後者為黑多卒較優的不同弈法；

③炮五平七，車8平3，傌七進五，象7進5，炮七進五，車3退4，相七進五，包7平3，俥三平四，車4進8，兵五進一，車3進5，仕四進五，前包平4，俥八退四，包3進7，以下紅方又有俥三平七和俥三平六兩路變化，結果前者為雙方均勢、後者為黑方勝定的不同著法。

黑先伸左包封俥，不給紅右直俥巡河或過河出擊機會。如徑走包2進4，則兵五進一，士4進5，兵七進一，馬2進3。以下紅有兩種選擇：

①兵五進一，包8進4，兵五平六，象3進5，仕四進五（若兵六進一？則車1平4，演變下去，黑反先），以下黑又有馬7進6和包2平3兩種變化，結果前者為雙方各有千秋、後者為紅多兵但黑兵種全的互有顧忌的不同下法；

②俥九進一，包8進4（若包2平3，則相七進九，車1平2，俥九平六，以下黑又有包3平6、包3平5和車2進6三種變化，結果前者為紅優、中者為雙方大致成和、後者為紅雖少子但多兵有攻勢的不同下法），俥九平六，象3進5（另有馬7進8和馬7進6兩路變化，結果前者為紅多過河兵佔優、後者為紅優的不同走法），兵三進一。

以下黑有車1平4和包8平3兩種變化，結果前者為紅持先手攻勢、後者為兌子後紅消除弊端佔優的不同著法。

5.傌三退一　　包8進1　　6.傌一進三　　包8退1

7.炮八平九　…………

紅右傌一進又一退，旨在試探黑方應手。現紅左炮平邊路，形成五九炮陣勢，正著。如續走傌三退一，則包8進1，保持雙方不變，則可判和局，這種結果是紅方不願意的，因為這樣一來，紅方要晉升象棋大師的夢想將化為泡影。

7.…………　　馬2進3

進右正馬，及時回歸屏風馬左包封俥來應對五九炮，明智之舉。如改走包2平5成半途列包陣勢（不屬於本書研究範圍），則以下雙方變化多樣、爭鬥激烈，黑方不易掌控局面。至此，雙方形成五九炮右直俥七路傌對左包封俥進7卒轉半途列包之攻守變化繁複、爭搶激烈、複雜驚險、不易掌控的佈局陣勢。

8.俥九平八　　車1平2　　9.俥八進六　　包2平1

10.俥八平七　　車2進2　　11.兵五進一　　士4進5

12.兵五進一　　象7進5　　13.炮五進四！…………

紅伸左直俥過河後，黑還以「右三步虎」平右包兌俥；紅又連衝中兵，欲從中路突破，硬逼黑高起右直車保馬、補右中士左中象固防。現紅飛中炮炸卒以獲取實利，佳著！

13.…………　　車2進2　　14.炮五平二！…………

卸中炮攔車，旨在棄中兵、右俥追殺左過河包，反擊好棋，紅優。

14.…………　　　　車2平5(圖107)

15.仕四進五???…………

黑車殺中兵叫帥後，紅補右中仕固防，上錯中仕方向，敗

著！無形之中給了黑包8平3
窺打左底相叫悶宮的反擊手
段，導致以後一蹶不振。同樣
補中仕固防，如圖107所示，
宜徑走仕六進五（可立即避開
黑8路包右移打悶宮機會，使
黑方無車5退1邀兌的轉換手
段，紅勢反先）！包8退2，
俥七平三！馬3進5，傌三進
五，包1平3，炮二平五，車5
退1，俥三平五，馬7進5，俥
二進四，卒7進1，俥二平
三，包8平1，炮九平八，包1

黑方　謝靖

紅方　王瑞祥
圖107

平2，兵七進一，車8進6，傌七進六，包2進1，傌五進六，馬5
進4，傌六進七！馬4進6，俥三進二，包2進1，炮八平四，車8
平9，俥三平九！車9平7，相七進五，包2平5，俥九平一！車7
進3，傌七退六，包5退2，傌六進八！變化下去，紅雖殘底相，
但傌已臥槽有攻勢，且淨多雙高兵佔優，強於實戰，足可一搏，
鹿死誰手，勝負一時難料。

　　15.………… 　車5退1！

　　退中車邀兌，這是一步抓住戰機、乘勢反擊的適時好棋！同
時也是一步棄右馬、殺左炮簡化局勢的佳著！黑勢由此開始反
先。如改走馬7進5？則炮二平三，車5平3，兵七進一，車3退
1，炮三平七，馬5進6，相三進五，馬6進4，傌七進六！包1進
4，兵七進一！下伏傌六進八踩雙的先手棋。至此，紅有過河兵
參戰，足可抗衡，黑反無趣。

16.俥七進一　車5平8　　　17.相三進五　馬7進5

18.俥七退三　馬5進3！

雙方果斷兌子簡化局面後，黑乘勢策出左馬。至此，黑雖少一卒，但子位甚佳，那匹象台馬正虎視眈眈、伺機赴臥槽反擊。此時此刻，黑方開始逐漸步入反擊佳境。

19.傌七進五　…………

左傌進中路連環，無奈之舉。如改走炮九平八？則前車平2！炮八進二，包1平3！俥七平六，馬3進2（黑車馬包只走3步就馬赴臥槽叫殺了）！傌三進五，車8進3，炮八平七，包3進4（若急走馬2進3？？則俥六退三，包8平5，俥二進六，車2平8，傌七進五，演變下去，紅反多兵易走，足可抗衡）。以下紅方有三種選擇：

①俥六平四？？車2平6，傌五進四，包8退2，傌七進五，包3平4，仕五進四，包8平6，俥二進六，車6平8，俥四進一，車8進6，帥五進一，車8平6，炮七退二，包4平1，傌五進七，馬2退4，俥四平六，馬4進3，俥六退三，馬3退2，俥六平八，包1平9，俥八退二，車6退2，變化下去，黑多雙高卒和中士佔優。

②相七進九，馬2進3，俥六退三，車2平4（逼肋車殺傌邀兌炮）！俥六平七，包3進2，炮七退三，包8平5，俥二進六，車4平8，傌七進五，車8進3，傌五進四，車8平9！變化下去，黑俥三個高卒士象全可勝紅傌炮雙高兵仕相全。

③傌七退八，包8平5，以下紅方又有兩種選擇：（甲）俥二進六？車2平8，帥五平四，包3進2，俥六退三，車8進6，帥四進一，包5平9，紅俥帥被捉、黑多子多邊卒反先易走；（乙）俥二平四？馬2進3！俥六退三，車2進5，俥四進四，車8進

6，俥四退四，車8平6，帥五平四，包3平2，炮七平八，包2平3，炮八平七，車2進1，俥六平七，包3平7，兵九進一，包5平9！演變下去，黑淨多子多雙高卒勝定。以下殺法是：

包1平3，俥七平六，馬3進2，傌五進六，馬2進3，帥五平四，包3平4，俥六平八，象5進3（揚中象讓路妙手！下伏包4平6形成立體攻勢反擊，黑大優）！俥八退三，包8進2！炮九進四，包4平6（黑用右臥槽馬、卒林車和雙包齊鳴構成了典型而強有力的車馬包聯手的立體進攻性陣形後，已勝利在望了）！炮九進三，士5退4，俥二進一，車8進5！俥八平七，前車平7（儘管紅俥換馬包後暫時化解了燃眉之急，但老練的黑方又平前車捉死傌叫殺，黑勝勢已呈）！帥四平五，車7退1！仕五退四，車7平6，仕六進五，車6進1，俥七平六，包6平8（伏殺，再得俥後，完勝紅方）！仕五退六，車6平4！傌六進四，包8進7，仕四進五，包8平4！下伏車8進9，仕五退四，包4平6先手棋，炸去紅雙仕後，黑雙車逞威擒帥，黑勝。

此局雙方一開戰就進入了五九炮對左包封俥平右包兌俥大戰。紅伸左炮過河殺3卒，黑平右包兌俥、又高起右車保馬，紅連衝中兵飛炮炸中卒，黑及時補右中士左中象未雨綢繆地早早步入了中盤搏殺。就在好景不長的紅卸中炮、黑伸右車巡河棄馬殺中兵之際，紅卻在第15回合補右中仕搞錯方向而陷入困境，導致一蹶不振，被黑方退中車棄右馬殺左炮、策左馬爬上右象台、平右包打俥、躍右馬驅帥、進左包封俥保馬、包平左肋窺帥、逼右俥殺包吃馬、前車追傌逼殺、包平8路要殺，最終黑在白得俥後飛底包炸底仕一氣呵成擒將入局！

是盤佈局雙方循規蹈譜、落子如飛。中盤格鬥雙方爭奪激烈、互不相讓，由於紅補中仕搞錯了方向，導致丟子失勢，最終

飲恨敗北的精彩殺局。

第108局 （上海）黃杰雄 先勝 （臺北）鄭中瑋

轉五九炮右傌盤河左傌退窩心對屏風馬雙包過河互進三兵卒

1.炮二平五	馬8進7	2.傌二進三	車9平8
3.俥一平二	馬2進3	4.兵三進一	卒3進1
5.傌八進七	包8進4	6.炮八平九	車1平2
7.傌三進四	包2進6??		

這是2011年10月1日國慶遊園象棋對抗賽第4盤黃杰雄與鄭中瑋（前3盤雙方各勝一局、和一局）之間的一決高下的精彩搏殺。由於要一決雌雄，紅方採用冷門佈局五九炮進三兵右傌盤河對屏風馬左包封俥挺3卒，意要攻其不備，出奇制勝，能收到意外效果嗎？讓我們拭目以待吧！

黑急進右包封鎖左俥，旨在早早封殺紅左俥出路，拋出最新佈局攻殺「飛刀」！這步突然出現的試探型「新著」讓紅方足足思考了35分鐘不敢落子，那黑方能修成正果、達到獲勝目的嗎？讓我們細細品味、靜心欣賞下去吧！最早在21世紀初，即2000年1月初網戰上出現過此著，但曇花一現地被淹沒了！難道臺北名手鄭中瑋為此戰能獲勝，又做了精心準備，欲舊譜翻新、老譜今用，以搞亂局勢、要亂中取勝嗎？對此，紅方冷靜下來，認為應以在網戰中曾走過包2平1讓出右車通道、靜觀其變的走法為妥。以下紅有兩變：

①俥九進一，包8平3，俥二進九，馬7退8，傌七退五，馬8進7，俥九平七，卒3進1，炮五平一，包1進4，傌五進三，車2進4，傌四進三，變化下去，雙方對峙，結果大量兌子後成

和；

②兵三進一，包8進1，傌七退五，包8退6，兵三進一，包1進4，炮九平六，包8平1，俥二進九，馬7退8，兵五進一，前包平9，炮六平九，包1平5，傌四進五，馬3進5，炮五進四，象7進5，炮五進二，士4進5，傌五進三，包9平7。

至此，雙方子力完全對等，紅有過河三路兵參戰，黑車包佔位靈活且7路包還頂壓紅右傌直窺殺右翼底相，局勢各有千秋。結果戰至第58回合時，因雙方不變被判成和局。

　　8.兵三進一　　包8進1　　　9.傌七退五　　　包8平1

　10.俥二進九　　馬7退8　　 11.俥九進二!　………

高邊俥吃包，明智之舉。如貪走傌四進五???則馬3進5!炮五進四，馬8進7，炮五退二，包1平4!兵三進一，馬7退8，傌五進六，將5進1!相七進五??包2進1，仕六進五（宜改走相五退七，可不失子告負）???包4平3，傌六進五（宜徑走傌六退七攔包避殺）??將5平4，傌五進七，將4進1，傌七退五，將4退1，仕五進六（不能長叫將，只能變著），包3進2!俥九平八，車2進9!相五退七，車2平3。變化下去，紅雖多雙兵，但黑多子多象大優。

　11.…………　　卒7進1　 12.傌四進五　　馬3進5

　13.炮五進四　　車2進6　 14.俥九平四　　車2平3

雙方在中路兌傌（馬）後，雖子力對等，但紅有空心中炮佔優。現黑車掃七路兵後，立刻窺視中、九路雙兵和左底相，呈易走局面，佳著!如貪走馬8進7???則俥四進五，車2退3，炮五退二。以下黑有兩種選擇：

①車2平4，傌五進四，馬7進8，俥四平五，士4進5，俥五平二，將5平4，俥二退二!車2進6，帥五進一，車4平6，

傌四進五，車6平7，俥二進一，車7平4，俥二平一。至此，黑雖多雙圖108士象，但紅多子多兵易走；

②車2平7？？傌五進四！卒7進1（若將5進1？則傌四進五！車7平5，俥四平三，包2退4，炮五進二！包2平5，相七進五，象7進9，俥三平一！變化下去，紅多子多相勝定），俥四平五，士4進5，俥五平三！車7平5，俥三退三！象7進5，俥三退三，演變下去，紅多傌兵大優。

　　15.兵五進一　　　　　　車3退1

　　16.俥四進二(圖108)　　包2退2？？？

包退兵林線，敗著！導致由此落入下風，陷入被動。如圖108所示，宜以徑走馬8進7為上策。以下紅若接走炮五退一，則卒7進1，俥四平三，馬7進8，相三進五，馬8進9！俥三平二，車3進1，俥二進二，將5進1，俥二平五，將5平4，俥五平六，將4平5，俥六進三，車3平1！演變下去，黑雖殘底士，但多雙邊卒，且兵林線車馬已封住紅窩心傌出路，黑子位靈活易走，強於實戰，足可抗衡，鹿死誰手，勝負一時難斷。

　　17.相三進五　　車3平4
　　18.傌五進七　　包2平3
　　19.相七進九　　馬8進7
　　20.炮五退一　　車4進2
　　21.傌七退八　　包3平7
　　22.俥四進二　　將5進1

黑方　鄭中瑋

紅方　黃杰雄

圖108

23.俥四平九　車4平2　　24.傌八進六　車2平1

25.仕四進五　將5平6?

在紅俥掃邊卒、黑砍邊相，紅殘邊相、黑將位不正這一雙方互有顧忌的形勢下，黑平將佔左肋道控制帥門，敗著！又是蛇足之步，不僅沒有效果成空著，反而給了紅左肋傌出擊參戰後導致自己最終敗走麥城，宜以徑走車1平3嚴控肋傌出路為上策。

以下紅如接走俥九平七，則象3進1，俥七進一，包7進2，傌六進五，車3退1，俥七平九，馬7進6！傌五退三，車3平7，傌三退一，車7平9！傌一退三，馬6進7！俥九退三，馬7進9！炮五平六，包7平8，傌三進二，車9平8，炮六退三，卒7進1！俥九平三，包8平7，傌三平一，馬9退8，俥一退二，包7退1，炮六平三，卒7進1，傌二退三（若傌二退一???則車8進3，相五退三，車8平7，仕五退四，車7平6，帥五進一，馬8進9！下伏車6平9再砍邊傌殺著，黑方有全殲紅方所有子力完勝的態勢），卒7進1！俥一平四，將6平5，傌三進一，車8進2，俥四進二，馬8進7！俥四平一，卒7平6！下伏車8進1，傌一退三，車8平7，仕五退四，卒6進1先手棋，黑藉車馬之威，卒臨城下殺底仕擒帥，黑勝。

26.俥九平四　將6平5　　27.傌六進七　車1退1

28.傌七進八　車1平4　　29.俥四平七　包7進2

30.俥七進二　將5進1　　31.俥七進一　將5平6

32.俥七退三　士4進5

黑車掃邊兵、紅俥挖底象後，黑補右中士固防，無奈之舉。如改走車4平6?則傌八進七，士6進5，傌七退五（下伏俥七進一殺著）！象7進5，傌五進三！包7退6，俥七平三，包7退2，俥三進一，將6退1，俥三進二！變化下去，紅多炮勝定。

33.傌八進七　車4退4　　34.俥七平四　將6平5

35.傌七退九　士5退4

黑退中士，無奈之舉。如改走卒7進1？？則相五進三，士5退4，傌九進八，車4進6，帥五平四，將5退1，俥四平五，象7進5，俥五平三，象5退3，相三退五！必得馬或得包後，紅多子必勝。以下殺法是：

傌九退七，車4進2，俥四平五，將5平6，傌七進九，車4退2，俥五平四，將6平5，傌九進八，車4進6，帥五平四，將5退1，俥四平五，象7進5，俥五平一！象5進3，俥一平五，象3退5（若將5平4？？則俥五平七！將4平5，俥七退一，車4退7，傌八退九，紅俥殺象後，紅俥傌炮聯手擒將，獲勝速度更快），俥五平三，象5進3，俥三退一！包7平8，俥三進二！紅俥連續殺卒砍馬。至此，形成紅俥傌炮雙高兵攻殺黑車包的絕對完勝局面，黑方只得含笑起座、拱手認負，紅勝。

此局雙方開戰伊始就進入了五九炮右傌盤河對雙包過河封俥的激烈爭奪。紅棄三路兵捉包、黑包平左邊兌炮又兌俥，雙方早早步入了中盤廝殺。就在紅兌中馬、飛炮得中卒之際，黑伸右車過河殺七路兵又追殺中兵之時，紅及時進右肋俥護中兵後，黑卻在第16回合走包2進2落入下風、錯失良機，在第25回合又走將5平6，丟失勝機後反被紅方揚雙相進傌退中包、進肋俥殺卒補中仕、俥叫將躍傌殺底象、退俥進傌再叫將、俥叫將進傌驅肋車、出帥抽邊卒又殺卒捉雙，最終紅俥傌炮雙高兵完勝黑車包。

是盤佈局雙方開戰就欲一決雌雄。進入中局後就一比高下：雙方落子你來我往，黑一味求速、難有建樹，紅一鼓作氣、先發制人；黑背水一戰、兩失良機，紅技高一籌、一馬當先；黑功虧一簣、難逃一劫，紅洞察一切、可見一斑，一拼到底、一舉破城

擒將的精彩佳作。

第109局　（洛陽）胡可凡　先負　（上海）黃杰雄

轉五九炮緩開俥對屏風馬緩開車互進七兵卒轉七路傌對左包巡河橫車

　　1.炮二平五　馬8進7　　2.傌二進三　馬2進3
　　3.兵七進一　卒7進1　　4.傌八進七　包8進2

　　這是2014年10月1日國慶遊園象棋友誼賽首局胡可凡與黃杰雄之間的一場「短平快」的短兵相接廝殺。雙方以中炮七路傌對屏風馬左包巡河互進七兵卒緩開俥對緩開車的冷門佈局開戰。過去有句棋諺「三步不亮車，棋必輸家裡」，形象地說明俥（車）在佈局出戰中的重要地位。但從當代的弈戰觀點看，早出車有早出的好處，晚出車也有晚出的益處。俥（車）雖是雙方兵種中的主力軍，但雙方搏殺的勝負並不都是要靠「雙車」來完成的。緩開車不是不亮車，而是根據實戰需要在時間、次序、機會上有一個適時出擊的統籌考慮來決定的。

　　紅方用突進左正傌，以緩開俥陣勢的老式走法來干擾黑方佈局，旨在舊譜今用、攻其不備、出奇制勝。對此，黑方長思了18分鐘後，決定不亮車，採取緩開車應對緩開俥的伸左包巡河應法，將計就計地把棋局引向不靠套路棋譜的「野路子」局面發展，給紅方一個下馬威，看他如何應對。

　　筆者曾在20世紀70年代末曾見過包2進2走法，結果雙方兌俥（車）殺兵卒後，黑多中象，紅多邊兵略先，最終弈和。又如在1983年昆明全國象棋大賽上劉星與趙慶閣之戰曾出現過象7進5，兵五進一，車1進1，炮八平九，包2進4，俥九平八，結果

黑因包打將過早落入下風而敗北。再如改走車1進1，則炮八平九，以下黑有2變，僅作參考：

①在1985年全國象棋團體賽上馬迎選與王嘉良之戰曾改走包2進4，雙方各有千秋，結果紅走漏告負。

②在同年全國象棋個人賽上孟昭忠與許波之戰中改走象7進5，結果紅反略先而最終巧勝。

③還如改走象3進5，以下紅又有兩種不同選擇：（甲）在1984年全國象棋個人賽上李忠雨與何連生之戰中曾走過俥一進一，車9進1，俥一平四，包8進2，炮八平九，卒3進1，結果雙方大量兌子後均勢，最終成和；（乙）在1987年第六屆全國運動會象棋團體決賽上甘小晉與崔岩之戰中改走炮八平九，包2進4，俥九平八，包2平3，兵五進一，車9進1，俥一平二，包8進2，局勢平穩，最後戰和。

④再還如在2007年網戰上筆者改走過包2進2，俥一進一，象3進5，俥一平四，士4進5，兵五進一，車1平4，炮八平九，包8進2，俥九平八，卒3進1，俥八進四，車4進6，兵七進一，包8平3，傌七進六，包2退4，兵五進一，包2平3！演變下去，黑勢反先，最終黑多子入局。

5.俥一平二　包2退1　6.俥二進一？？…………

高右直俥，劣著！不利以後展開反擊攻勢。同樣伸俥，宜以徑走俥二進四為上策，以下黑如接走包2平8，則俥二平四，馬7進6，兵三進一，後包平6，俥四平五。以下黑方有兩種不同選擇：①象7進9，兵三進一，象9進7，傌三進二！紅勢開朗易走；②馬6進7，俥五平四，卒7進1，俥四平三，馬7進5，炮八平五，演變下去，紅子位靈活，明顯易走。

6.…………　象3進5　7.炮八平九　…………

　　平左邊炮成五九炮陣勢。至此，雙方形成了五九炮高右直俥對屏風馬左包巡河退右包右中象互進七兵卒不太順眼的陣勢。筆者曾在網戰中走過傌七進六！卒3進1，兵七進一，包8平3，炮八平七，馬3進4，俥二進六，車9進2，俥二平一（兌俥保持先手）！象7進9，炮七平六，包2平4，俥九平八，卒1進1，俥八進四，包3進3！炮六進三！包4進3，俥八平六，包3平7，炮六進二，象5退7，兵三進一，車1進2，兵三進一！象9進7，俥六平三，車1平4，俥三退二，象7進5，炮五平九，車4進2。演變下去，雙方均勢，結果雙方弈和。

　　　7.……………………　卒3進1

　　　8.兵七進一　　　　　　包8平3

　　　9.傌七進六　　　　　　車9進1(圖109)

　　　10.俥二進三???　……………………

　　雙方兌去兵卒後，紅即左傌盤河又進右俥巡河，敗著！錯失先機，由此陷入被動。如圖109所示，同樣進右直俥，宜逕走俥二進六！車9進1，俥二平一，象7進9，俥九平八，包2平3，炮九平七，車1進2，傌六進七！後包進2，炮七進四！下伏俥八進四智守前沿、伺機出擊和兵五進一後再傌三進五形成中炮盤頭傌紅反先佔優的兩手棋。

　　至此，黑陣形鬆散，紅陣

黑方　黃杰雄

紅方　胡可凡

圖109

形穩固，強於實戰，足可抗衡，鹿死誰手，勝負一時難料。

　　10.………　　車1平2　　11.俥九平八　包2進6

　　12.俥二進二??　………

　　俥進卒林線，又一敗筆，再失良機。同樣進右直俥，宜以走俥二進三欺馬為上策。以下黑如接走車9進1，則俥二平一！象7進9，傌三退五，象9退7，傌五進七，包2平5，相七進五！車2進9，傌七退八，包3進2，兵三進一，卒7進1，相五進三，包3平9！兵九進一。演變下去，黑雖多邊卒，但雙方在無俥（車）棋戰中大子對等、仕（士）相（象）齊全，戰線漫長，和勢甚濃，紅方優於實戰，可以抗衡。

　　12.………　　車9平4　　13.傌六進五??　車4進2!

　　左傌貪殺中卒，隨手劣著！由此，紅中傌被拴，導致最終丟俥告負。其實在特殊形勢下，往往進攻或直接相互對捉也是不錯的選擇，易成為最好的防守。故此著宜徑走俥二平三！以下黑如接走馬3退5，則傌六進七，車4進2，炮五平七，包3進5，俥八平七，車4平3，炮七進二，包2進2，相三進五。

　　變化下去，紅雖殘相，但黑雙馬車包受牽，紅子位相對活躍，下伏炮九平七打車和兵三進一兌卒活傌兩步先手棋，有反彈力，優於實戰，足可一搏，勝負難斷。黑急進右肋車，緊拴中傌，黑方由此步入反擊佳境！

　　14.兵五進一　士4進5　　15.仕六進五　　馬7進5

　　16.兵五進一　包3退1　　17.兵五進一??　包3平5!

　　紅挺中兵殺中馬，壞著！再丟良機，陷入困境，難以自拔。宜先走傌三進五！車4進6，仕五退六，包3平8，兵五進一！包8進3，傌五進七，包2退1，炮五進二，馬3進5，傌七進六！士5進4，炮九平六，士6進5，炮六進三，將5平6，炮六平五！馬

5退7，後炮平四！紅傌赴臥槽、雙炮齊鳴、逼馬退守，現又卸中俥佔右肋道大佔優勢，下伏傌六退四抽馬叫將先手棋，紅有攻勢大優，強於實戰。黑抓住戰機，飛包炸中傌，鎮中路出擊，由此鎖定勝局。

　　18.俥二退二　　包2平7　　19.俥八進九　　馬3退2

　　20.炮九平三　　………

　　平邊炮炸包，追回失子，無奈之舉。如硬走俥二平五，則包5進4，相三進五，包7平1，相七進九，馬2進3！變化下去，在雙方兵卒等、仕（士）相（象）全的局勢下，黑多子勝定。以下殺法是：

　　包5進3！俥二平五，車4進3！炮三平一，將5平4！俥五退一，車4平5，炮一進四，車5平7，兵一進一，車7平1！至此，形成黑車馬雙高卒士象全對紅傌炮高兵仕相全的必勝局面，紅方已回天乏術、潰不成軍，只好遞上降書順表、城下簽盟了，黑勝。

　　此局雙方一開局就捲入了五九炮對左包巡河退右包之爭。就在雙方互兌3卒七兵，紅左傌盤河發威、黑高起左橫車反擊之時，紅伸俥二進三巡河錯失先機，導致落入下風。在步入中盤格鬥不久，紅又連續在第12、第13回合走俥二進二入卒林、傌六進五貪中卒陷入困境。

　　以後在第17回合走兵五進一再丟良機、難以自拔。被黑方抓住機會，果斷飛包炸傌邀兌俥、包壓中炮俥保包，出將催殺、逼俥換包，車掃雙兵、多子多卒完勝。

　　是盤雙方以冷門佈局欲出奇著，各攻一面。中盤拼殺紅急功近利、四失良機，黑兌子爭先、運子取勢、謀子發威、多子入局精彩力作。

第110局 （上海）黃杰雄　先勝 （洛陽）胡可凡

轉五九炮右橫俥邊相挺中兵左中仕對屏風馬右中士象雙包過河封俥

1.炮二平五　馬2進3　　2.傌二進三　馬8進7
3.兵七進一　卒7進1　　4.傌八進七　象3進5
5.俥一進一　士4進5

這是2014年10月1日國慶遊園象棋友誼賽第2局黃杰雄與胡可凡之間的又一場「短平快」精彩搏殺。雙方以中炮七路傌右橫俥對屏風馬右中士象互進七兵卒拉開戰幕。針對黑喜歡用冷門佈局取勝的特點，紅方在首盤速戰速決的基礎上，想用相對平穩些的中炮橫俥戰術來試探對方，旨在穩中取勝或求和再戰。

在多年征戰中，紅方認為橫俥戰術在各大類佈局體系中都佔有重要地位，它與直俥攻殺象比較是各有千秋的：直俥的攻擊落點較多，但主要是過河去壓制對方火力的發揮或隨時巡河智守前沿來捍衛邊防；而橫俥則主要是儘快能進駐或把守連接雙方九宮的左右肋道來組攻兼防。中炮橫俥的進攻形式雖歷史不長，但卻發展甚快。由於中炮橫俥的形成在時間上和層次上（即分邊炮成五九炮陣勢）有所不同，故其引發出的各種局面也是千姿百態，其各路變化更是層出不窮。在關鍵比賽中，對方有時也會因一時難以掌控而易落敗。那麼，這次紅方能如願修成正果嗎？讓我們靜心欣賞、拭目以待吧！

黑補右中士固防，同時讓出通道，與以下伺機棄子開出右貼將車有一定聯繫。在1975年9月20日第三屆全國運動會象棋團體決賽上曹霖勝丁曉峰之戰中曾走過車9平8，以下紅如接走炮

八平九，則車1平2，利用雙直車出戰紅方的直橫俥，使兩翼子力均衡發展，形勢較穩，但結果黑方因走漏而告負。

6.炮八平九　…………

配合右橫俥伺機而動，分邊炮儘快要亮出左直俥，發揮俥的主導進軍的重要作用。以五九炮陣勢出擊是黑方此戰的總體戰略思想和具體戰術導向，也是其要穩中求勝的重要組成部分。如急走俥一平四??則車9平8，兵五進一，包8平9，炮八平九，車8進6，俥九平八〔如兵五進一??則車8平7，俥九平八，車1平2，傌三進五，卒3進1，兵七進一，象5進3，兵五進一，馬7進5（若貪走包9進4??則傌五進四，馬7進6，俥四進四，車7平3，兵五平六，象7進5，兵六平七！紅在大子掩護下的過河兵奮勇追擊後，必可穩佔優勢），俥四進五，馬5進4，傌七進六，車7平5！俥八進三，車5退1，俥四退二，車5退1。至此，紅中兵被殲、連環中傌被破，以後黑可伺機補中包或上中象，黑勢不弱，可平穩抗衡〕，車1平2，俥八進三，卒7進1。以下黑方有兩種不同選擇：

①傌七進五，車8平7，以下紅又有兵九進一和炮九平七兩種變化，結果前者為黑多中卒稍強、後者為黑進卒兌炮穩中奪先的不同下法；

②兵九進一，以下黑又有卒7進1和車8平7兩路變化，結果前者為雙方戰和、後者為黑包殺相反先的不同著法。

6.…………　包2進4！　　7.俥九平八　包2平7

8.相三進一　車9平8　　9.兵五進一！　包8進6??

黑伸右包過河打兵攻相，對攻力度強；紅急進中兵針鋒相對，準備用中炮盤頭傌適時反擊，氣勢洶湧、彪悍！現黑又進左包攔截紅右橫俥，希望能削弱紅方的進攻火力，劣著，過於偏重

死守。不如積極強渡卒7進1！選擇突破口、以攻代守，反而是一步伺機組織對攻的好棋。以下紅如接走相一進三，則馬7進6，俥一平四，馬6進8，傌七進五（若俥四進一？則馬8進7，俥四平三，包8平7！下伏有前包平2！雙包同時打雙俥凶著！黑方易走），馬8進7，傌五退三，包8進7！傌三退二，包7進3！帥五進一（若仕四進五？？則車8進9！下伏包7平4炸底仕叫帥抽左俥的凶著，黑反大優），車8進9，相七進九，車1平4！變化下去，黑兵種全又有攻勢，易走。

10.俥八進一　　包8退2　　11.俥八進六　　包7平3

12.傌七進五　　…………

黑平7路包棄馬，又壓紅左傌攻底相，穩正有力。

紅急進中路盤頭傌出擊，先手已見擴大，明智之舉。如貪走俥八平七？？則包3進3，仕六進五，車1平2，炮九平八，包8進1，傌三進五，包8平3，傌五退七，車8進6！下伏車8平3壓傌得子的先手棋，紅攻勢銳利，大佔優勢。

12.…………　　車1平4

亮出右貼將車，棄馬爭先，正著。如改走車1平3保馬？則兵五進一！紅在從中路突破的同時，下伏有傌五進六踩雙既可追回優勢又可得子反先的漂亮局面。

13.兵五進一？　　…………

急進中兵，強行而快速地硬從中路突破，用力過猛不是好事，賽後復盤時認為這是一步隨手漏著，相當可惜！宜徑走俥八平七！車4進6，俥一平八！以下黑方有五種不同選擇：

①士5退4？？炮九進四！馬7退5，炮九進三，馬5退3，兵五進一，包3平5，傌三進五，車4平5，俥八進七，士6進5（若車5平4？？則炮五進四！以下黑如接走象5進3？？則俥七平

五，士6進5，俥八平五，將5平6，俥五平四！紅勝；又如黑改走士6進5?? 則俥八平五！將5平6，俥五進一，將6進1，俥七進一，士4進5，俥五平四！絕殺，紅也完勝），俥八平六，將5平6，俥七進二，將6進1，俥七平六！包8進3，相一退三，車5平6，仕六進五，車8進8，炮五平四！車6平5，兵五平四！車5平6，兵四進一！下伏兵四進一殺著！紅雙俥雙炮肋兵聯手組成強大攻勢，紅完勝；

②馬7進6?? 炮九進四！馬6進5，俥八進八，士5退4，炮九進三，馬5進7，炮五進四！象5退3，炮九平七！將5進1，俥八退　！紅雙俥聯手，「天地」雙炮殺象完勝黑方；

③包8進3?? 相一退三，包8平9，炮九進四！變化下去從邊線切入，紅優易走；

④包3平2?? 兵五進一，卒5進1，傌五進六！車4退2，俥八進二！卒5進1，炮九進四，車4退4，炮五平九，下伏前炮進三硬從底線驅車突破入局的凶著，紅也大優勝勢；

⑤包3平5?? 傌三進五，車4平5，炮九進四，車5平1！俥八進八，士5退4，炮九進三！士6進5，炮九平六，車1平4，炮六退四，象5退3，俥八平七，士5退4，後俥平六，包8平5，炮五平四，車8進8，俥七平六，將5進1，後俥進一，將5進1，前俥平五，將5平6，炮六平四！包5平6，俥六退五！包6退1，俥六進四，象7進5，俥六平五！將6退1，前炮進二！車8退8，前俥進一，紅勝。

13.………………　　　　卒5進1

14.俥八平七！　　　　　車4進6

15.炮九進四?（圖110）　…………

飛炮炸邊卒發難過急，又一丟先漏著！宜徑走俥一平八集中

雙俥左炮火力直插黑右翼底線為上策。以下黑如續走包3平5，則傌三進五，車4平5，炮九進四！車5平1，俥八進八，士5退4，炮九進三。以下勝法可參閱第13回合第5種注釋殺法。

　　15.………… 　將5平4???

　　出將窺殺紅左底仕，敗著！導致黑將因錯誤立於險地而最終飲恨敗北。

　　如圖110所示，宜徑走包8進2！炮五進三，將5平4，傌五退四，包3進2（下伏包8進1凶

黑方　胡可凡

紅方　黃杰雄
圖110

著）！以下紅如接走俥一退一??則包8退3，傌三進二，車8進5！演變下去，中路有殺，黑將能得回一子後反有攻勢，大佔優勢；又如紅方改走傌三進四??則車4進2，仕六進五，包8平5！仕四進五，車4退3！紅雖多子，但黑以後有過河卒參戰，且子位靈活有攻勢，優於實戰。

　　也可徑走包3平5，以下紅方有兩種選擇：

　　①炮五進三??馬7進5（若包5退1??則俥七進二，車4退6，俥七平六，將5平4，俥一平六，將4平5，俥六進三！雙方巧妙兌底俥車後，紅藉勢盤活右橫俥佔左肋道驅捉黑中包後呈反先佔優態勢），俥七進一，包5退1！變化下去，黑有空心中包和7路卒助戰，現搶先伏包8平5催殺大佔優勢；

　　②傌三進五??包8進3，相一退三，將5平4，仕六進五，車4平5！變化下去，黑有左沉底包和7路卒參戰，雙車佔位靈

活、兵種齊全，並不難走，優於實戰，足可一搏，勝負難料。

16.俥一平八　車4進3　　17.帥五進一　包3平2

此時此刻紅多子、黑多士卒，且雙方將帥均不安位，互有威脅。在這緊急情勢下，黑以「擔子包」封住紅左俥，暫解燃眉之急，且一旦通活左車得勢後，雖少一子，也能給紅方以致命攻擊；而紅方當務之急是要盡快打散或取締黑方「擔子包」，紅若能突破雙包防線，則可勝券在握。據此，雙方爭奪的焦點表現在如何準確掌控封鎖與反封鎖、突破與反突破之上，誰能更勝一籌，誰就有望獲勝。

18.炮五進三　包8平7　　19.傌五退四　車8進5！

伸左直車騎河，果斷再棄雙兵林線包！這是暗伏殺機的一步佳著！對此，紅方長思了15分鐘後，才退了左邊炮打車棄兵。

20.炮九退二　…………

賽後復盤時認為，退炮不如徑走相七進五，使黑雙車暫時仍難施威，以後紅再炮五平八後，又有一個新的紅俥雙炮三子歸邊的凌厲攻殺方案，紅勢仍很開朗。但如誤走俥八進二???則車8平5。以下紅有三種選擇：

①傌四進五??包7平2！飛包炸俥後，黑方多子勝定；

②俥八平五??車5平3！傌四進三，車3進3，帥五進一，車4退2！絕殺，黑勝；

③相七進五???車4退1！帥五退一，車5進2！仕四進五（若傌三退五???則車4進1！黑勝），車5進1！帥五平四（若傌三退五???則車4進1！黑勝），車4進1！黑也完勝。

20.…………　　車8平3　　21.傌四進三　馬7進5

22.俥七平九??　…………

七路俥平邊路，壞著！差點被黑反撲翻盤成功。此時紅宜徑

走俥七平八！以下黑如接走車3平8伏殺！則後傌進五，包2平7，前俥進二，將4進1，後俥進七，將4進1，後俥平九！車8進3，傌五退四，包7進2，傌四進五，包7退3，傌五退四，馬5退3（若車4退1??則帥五退一，車8平6，俥八退二！紅勝），俥八退二！包7平3，炮九進三！紅雙俥炮捷足先登，擒將入局，紅勝。

22.………… 馬5進3??

馬進右象台，最後敗著！導致最終敗走麥城。宜以先捉傌暢通車路徑走車3進1為上策。以下紅有兩種選擇：

①前傌進五，車3平8，傌三進五，馬5進3，炮九平七，馬3進5，俥八進二，車8進2，傌五退四，車8平6！帥五平四，馬5進4，帥四平五，馬4退2！至此，紅雖多炮，但仕相殘亂，稍佔優勢；而黑車馬縱橫，一旦3路卒能過河參戰，則雙方攻防變化繁複，勝負前景難料；

②炮五退二??馬5進6！炮五平四，車3平6，炮九平五，車6平7，俥八進一，馬6進7！俥八平四，車7平8！下伏車8進2，帥五進一，車4退2殺著，黑方完勝。

23.前傌退五！ …………

傌退守中路相位，一錘定音！紅雙傌嚴控一切要隘，黑雙車由於未及時通活而迅速受阻，至此，黑方已頹勢難挽。

23.………… 車3進4車

殺底相，聯成底線「霸王車」，為時已晚，反加速敗程。但如徑走車3平5??則炮九平七！車4退3，傌三進四，卒7進1，相一進三，卒9進1，炮五平六（攔車凶著！下伏俥八平六邀兌俥後多子佳著）！車4退2，俥八進二，象5退3，俥八進六，象7進5，俥九平五！車5退3，傌四進六，車5平6，炮七平六，將

4平5（若貪走士5進4？？則傌五進四！士6進5，傌六進七！將4平5，俥八平七！成車馬炮殺，紅勝），傌五進四！下伏俥八平七殺底象，紅也勝。

24.炮九平六　車3退4　　25.俥八進二！

黑車退相台窺炮，準備一車換雙解殺，無奈之舉！如硬走車4退4殺肋炮？？則俥九進二，將4進1，傌五進六！包2退4，俥八進六！下伏傌六進七殺著，紅雙俥傌炮連殺，紅勝。

現紅俥殺黑包，一劍封喉！以下黑如接走車3進3，則傌五退七，馬3進2，傌七進八，車4退3，俥九進二，將4進1，炮五平六！車4退1，傌八進六！紅多俥雙傌炮完勝黑方。

此局雙方一開戰就進入了五九炮右橫俥對雙包過河炸三兵封右橫俥的爭鬥。紅伸左直俥捉包窺馬、黑雙包齊鳴右移壓傌窺殺底相地早早步入了中局廝殺。就在紅進左傌盤中路成中炮盤頭傌出擊、黑亮出右貼將車之際，紅在第13回合挺中兵走漏可惜，錯失勝機，以後又在第15回合急於求成地飛左邊炮貪邊卒再丟勝機。黑也好景不長，接著在第15回合走將5平4出將窺殺紅左底仕，錯上加錯地令黑將因立於險地而陷入困境。以後儘管紅又在第22回合走俥七平九差點被黑方翻盤，但黑方卻未能抓住機會，接著又晚節不保地走了馬5進3導致最終飲恨敗北，被紅方前傌退守中路棄相、左炮佔肋左俥殺包，一錘定音、摧城擒將。

是盤雙方佈局伊始就各有算計，紅想穩中求勝、黑要返回一城。進入中盤，紅急功近利兩失勝機，黑急於求成也兩丟戰機，最後紅抓住機會，以俥、傌、炮巧妙聯手殺完黑方大子，最終以淨多四個大子完勝，創造了超凡脫俗的經典佳作。

國家圖書館出版品預行編目資料

五九炮對屏風馬短局殺 ／ 黃杰雄　編著
——初版，——臺北市，品冠，2017〔民106.11〕
面；21公分 ——（象棋輕鬆學；16）
ISBN 978－986－5734－71－8（平裝；）
1. 象棋
997.12　　　　　　　　　　　　　　　106016140

五九炮對屏風馬短局殺

編 著 者／黃 杰 雄
責任編輯／劉 三 珊
發 行 人／蔡 孟 甫
出 版 者／品冠文化出版社
社　　址／台北市北投區（石牌）致遠一路2段12巷1號
電　　話／（02）28233123 · 28236031 · 28236033
傳　　眞／（02）28272069
郵政劃撥／19346241
網　　址／www.dah-jaan.com.tw
E - mail ／ service@dah-jaan.com.tw
承 印 者／傳興印刷有限公司
裝　　訂／眾友企業公司
排 版 者／弘益電腦排版有限公司
授 權 者／安徽科學技術出版社
初版1刷／2017年（民106）11月

定 價／500元

大展好書　好書大展
品嘗好書　冠群可期

大展好書　好書大展
品嘗好書　冠群可期